《名家名画欣赏》

《深度文化》编委会◎编著

清华大学出版社
北京

内容简介

本书精心收录了全球1000幅具有极高艺术价值、史学价值、文化价值、鉴赏价值和收藏价值的世界名画。按画家的国籍可以分为中国、意大利、法国、英国、德国、荷兰、西班牙、美国、俄罗斯等国家名家名画，第2章～第11章按画家活跃年代及画作绘制时间进行排序，每幅画都标明了绘画类型、作者、创作时间、尺寸规格、收藏地点等信息，并简明扼要地讲述了画作的艺术特点，同时配有精致美观的插图，尽力展示画作的原貌。

本书体例科学简明，分析讲解透彻，图片精美丰富，适合广大艺术爱好者阅读和收藏，也可以作为青少年的启蒙读物。

本书封面贴有清华大学出版社防伪标签，无标签者不得销售。
版权所有，侵权必究。举报：010-62782989，beiqinquan@tup.tsinghua.edu.cn。

图书在版编目（CIP）数据

名家名画欣赏/《深度文化》编委会编著. -- 北京：清华大学出版社, 2025.2 -- ISBN 978-7-302-68352-0
Ⅰ. J205.1
中国国家版本馆CIP数据核字第20254WA485号

责任编辑：李玉萍
封面设计：李　坤
责任校对：徐彩虹
责任印制：丛怀宇

出版发行：清华大学出版社
　　　网　　址：https://www.tup.com.cn，https://www.wqxuetang.com
　　　地　　址：北京清华大学学研大厦A座　　邮　　编：100084
　　　社 总 机：010-83470000　　　　　　　 邮　　购：010-62786544
　　　投稿与读者服务：010-62776969，c-service@tup.tsinghua.edu.cn
　　　质 量 反 馈：010-62772015，zhiliang@tup.tsinghua.edu.cn
印 装 者：小森印刷（北京）有限公司
经　　销：全国新华书店
开　　本：146mm×210mm　　印　张：18.5　　字　数：710千字
版　　次：2025年4月第1版　　印　次：2025年4月第1次印刷
定　　价：128.00元

产品编号：105151-01

前言

　　绘画是一种视觉艺术，它能够帮助人们表达内心的情感、经历与观点。艺术家借助绘画作品传递其独特的视角与体验，进而与观者建立起深刻的情感共鸣。同时，绘画亦能记录历史事件、承载文化传统，并标记人类发展的重要里程碑，为后世留下宝贵的历史资料。

　　绘画作为一种直观且普遍的艺术形式，能够跨越语言和文化的界限，促进跨文化的沟通与理解，成为连接不同文化和背景人群之间的桥梁，助力他们相互了解、尊重并欣赏彼此。

　　绘画能够激发人们的想象力与创造力，启迪他们对世界进行独特观察与深入思考。艺术作品中的形式、色彩与构图等元素，往往能触动观者的心弦，引发他们对生活、自然及人类存在的深层次反思。此外，绘画还承载着艺术家对社会问题、道德伦理及历史经验的独到见解，激发观者对这些议题的深入思考与广泛讨论。

　　作为一种艺术形式，绘画为人们带来美的享受与审美体验。在欣赏艺术作品的过程中，人们通过色彩、线条、纹理及形式等元素，感受到美的力量与情感的满足。绘画作品不仅能够激发人们的情绪与想象力，还能给予他们心灵上的愉悦与启迪。

　　总而言之，绘画对人类而言，不仅是艺术的表现形式，更是沟通、表达与反思的重要工具。它运用视觉语言传达人类的情感、思想与体验，激发创造力与想象力，为人们提供美的享受与思考的空间。在人类文化与社会发展中，绘画扮演着举足轻重的角色，对个体及整个社会均产生着积极的影响。

名家名画欣赏

本书旨在为艺术生、绘画爱好者、鉴赏家及收藏家等群体提供一本详尽的名画鉴赏指南。书中精心遴选了 1000 幅艺术价值颇高的世界名画，时间跨度自 14 世纪至 20 世纪，并包含少量更早时期的佳作，涵盖了古今中外数百位杰出画家的作品。每幅名画均附有详尽的介绍，包括绘画类型、创作时间、尺寸规格、收藏地点及艺术特点等，并配以精美的插图。鉴于多数名画尺寸较大，受限于图书开本，难以全面展示其细节，我们特别提供了电子版插图，读者可通过扫描二维码轻松查看。

通过阅读本书，读者将能够深入了解绘画艺术的发展历程，全面认识各时期的杰出作品，并快速掌握其艺术特色。本书作为面向艺术爱好者的科普读物，其编写团队拥有丰富的艺术类图书创作经验，已出版多部畅销全国的图书作品。相较于同类书籍，本书具有科学简明的体例、丰富精美的图片以及清新雅致的装帧设计。

本书由《深度文化》编委会精心创作，参与编写的人员包括丁念阳、阳晓瑜、陈利华、高丽秋、龚川、何海涛、贺强、胡姝婷、黄启华、黎安芝、黎琪、黎绍文、卢刚、罗于华等。对于广大艺术爱好者及渴望了解绘画知识的青少年而言，本书无疑是一本极具价值的科普读物。我们诚挚地希望读者朋友们能通过阅读本书，逐步提升自己的艺术修养与鉴赏能力。

鉴于时间紧迫及编者水平有限，书中难免存在不足之处，恳请广大读者不吝赐教，指出书中存在的问题与疏漏，以便我们不断完善与提升本书的质量。

编者

目录

第1章 | 绘画概述 1

绘画的发展历史 2
绘画的媒介类型 6
东西方绘画的区别 9

第2章 | 中国名家名画 11

顾恺之《洛神赋图》 12
顾恺之《女史箴图》 13
萧绎《职贡图》 14
韩滉《五牛图》 14
阎立本《步辇图》 15
阎立本《历代帝王图》 16
吴道子《送子天王图》 16
吴道子《八十七神仙卷》 17
张萱《捣练图》 18
周昉《簪花仕女图》 18
李思训《江帆楼阁图》 19
李昭道《明皇幸蜀图》 20
王维《辋川图》 20
王维《伏生授经图》 21
李成、王晓《读碑窠石图》 22
李成《晴峦萧寺图》 23
顾闳中《韩熙载夜宴图》 23
董源《潇湘图》 24
董源《夏景山口待渡图》 25
董源《龙宿郊民图》 25
巨然《湖山春晓图》 26
巨然《万壑松风图》 26
巨然《秋山问道图》 27
范宽《溪山行旅图》 27
范宽《雪山萧寺图》 28
郭熙《早春图》 28
赵佶、宫廷画家《文会图》 29
赵佶《芙蓉锦鸡图》 29
张择端《清明上河图》 30
王希孟《千里江山图》 30
李公麟《五马图》 31
李公麟《临韦偃牧放图》 32
马远《寒江独钓图》 32
马远《梅石溪凫图》 33
马远《白蔷薇图》 33
马远《踏歌图》 34
李唐《灸艾图》 35
李唐《万壑松风图》 35
刘松年《天女献花图》 36
刘松年《瑶池献寿图》 36
刘松年《四景山水图》 37
刘松年《秋窗读易图》 37
夏圭《溪山清远图》 38
夏圭《西湖柳艇图》 38

夏圭《雪堂客话图》………………… 39
夏圭《烟岫林居图》………………… 40
赵孟頫《饮马图》…………………… 40
赵孟頫《红衣罗汉图》……………… 41
赵孟頫《鹊华秋色图》……………… 42
赵孟頫《重江叠嶂图》……………… 42
黄公望《富春山居图》……………… 43
黄公望《丹崖玉树图》……………… 44
黄公望《快雪时晴图》……………… 44
倪瓒《竹枝图》……………………… 45
倪瓒《水竹居图》…………………… 45
倪瓒《渔庄秋霁图》………………… 46
倪瓒《幽涧寒松图》………………… 46
王蒙《太白山图》…………………… 47
王蒙《夏山高隐图》………………… 47
王蒙《青卞隐居图》………………… 48
王蒙《葛稚川移居图》……………… 49
吴镇《洞庭渔隐图》………………… 49
吴镇《秋江渔隐图》………………… 50
吴镇《渔父图》……………………… 50
徐渭《驴背吟诗图》………………… 51
徐渭《四季花卉图》………………… 52
徐渭《水墨牡丹图》………………… 52
徐渭《黄甲图》……………………… 53
沈周《京江送别图》………………… 53
沈周《乔木慈乌图》………………… 54
沈周《枇杷图》……………………… 54
周臣《春山游骑图》………………… 55
唐寅《秋风纨扇图》………………… 55
唐寅《王蜀宫妓图》………………… 56
唐寅《落霞孤鹜图》………………… 56
文徵明《古木寒泉图》……………… 57
文徵明《湘君湘夫人图》…………… 58

文徵明《枯木疏篁图》……………… 58
仇英《汉宫春晓图》………………… 59
仇英《玉洞仙源图》………………… 60
董其昌《墨卷传衣图》……………… 60
陈洪绶《听琴图》…………………… 61
陈洪绶《荷花鸳鸯图》……………… 61
戴进《三顾茅庐图》………………… 62
戴进《钟馗夜游图》………………… 62
朱耷《水木清华图》………………… 63
朱耷《荷石水鸟图》………………… 63
王时敏《山楼客话图》……………… 64
王翚《溪山红树图》………………… 65
王鉴《烟浮远岫图》………………… 66
王原祁《神完气足图》……………… 66
恽寿平《灵岩山图》………………… 67
禹之鼎《王士禛放鹇图》…………… 67
禹之鼎《桐禽图》…………………… 68
郎世宁《百骏图》…………………… 68
郎世宁《嵩献英芝图》……………… 69
郑燮《墨笔竹石图》………………… 69
郑燮《竹兰石图》…………………… 70
袁江《梁园飞雪图》………………… 70
任颐《云山策马图》………………… 71
任颐《芭蕉狸猫图》………………… 71
陈师曾《读画图》…………………… 72
陈师曾《腊梅秀石图》……………… 72
齐白石《墨虾图》…………………… 73
齐白石《加官图》…………………… 73
齐白石《蛙声十里出山泉》………… 74
齐白石《虎图》……………………… 75
齐白石《雏鸡出笼图》……………… 75
黄宾虹《勾漏山图》………………… 76
徐悲鸿《田横五百士》……………… 76

徐悲鸿《漓江春雨》·············· 77
徐悲鸿《泰戈尔像》·············· 77
徐悲鸿《奔马图》··················· 78
徐悲鸿《枫叶狸奴图》··········· 78
张大千《荷花图》··················· 79
傅抱石《夏山图》··················· 79
傅抱石《屈原图》··················· 80
傅抱石《松林策杖图》··········· 80
傅抱石《东山携姬图》··········· 81
傅抱石、关山月《江山如此多娇》····· 81

第3章 意大利名家名画 82

杜乔·迪·博尼塞尼亚《圣母子荣登圣座》········ 83
乔托·迪·邦多纳《逃往埃及》········ 83
乔托·迪·邦多纳《犹大之吻》········ 84
乔托·迪·邦多纳《哀悼基督》········ 85
安布罗乔·洛伦泽蒂《好政府与坏政府的寓言》······ 86
西蒙尼·马蒂尼《圣母领报和圣玛加利与圣安沙诺》······ 87
保罗·乌切洛《尼科洛·达·托伦蒂诺在圣罗马诺之战中》······ 88
保罗·乌切洛《契阿尔达被杀下马》···· 88
保罗·乌切洛《米凯莱托·阿滕多罗的反攻》······ 89
保罗·乌切洛《隐士生活集》········ 90
保罗·乌切洛《森林中的狩猎》········ 91
马萨乔《纳税银》······ 91
马萨乔《逐出伊甸园》······ 92
马萨乔《新信徒的洗礼》······ 93
马萨乔《圣母子》······ 93
马萨乔《圣三位一体》······ 94
弗拉·安杰利科《圣马可祭坛画》····· 94
弗拉·安杰利科《圣母领报图》······ 95
弗拉·安杰利科《科尔托纳的圣母领报》······ 96
菲利普·利皮《天使拥戴的圣母子》···· 97
菲利普·利皮《圣母加冕》······ 97
菲利普·利皮《圣母子与天使》······ 98
皮耶罗·德拉·弗朗西斯卡《君士坦丁之梦》······ 99
皮耶罗·德拉·弗朗西斯卡《乌尔比诺公爵夫妇肖像》······ 99
乔凡尼·贝利尼《诸神之宴》······ 100
安托内洛·德·梅西纳《圣杰罗姆在研究》······ 101
安德烈亚·曼特尼亚《圣塞巴斯提安》······ 102
安德烈亚·曼特尼亚《十字架上的基督》······ 102
安德烈亚·曼特尼亚《耶稣的割礼》···· 103
安德烈亚·曼特尼亚《弗朗西斯科·贡扎加主教的到来》······ 104
安德烈亚·曼特尼亚《死去的基督》···· 104
安德烈亚·曼特尼亚《帕那索斯山》···· 105
桑德罗·波提切利《三博士来朝》···· 106
桑德罗·波提切利《春》······ 106
桑德罗·波提切利《帕拉斯和肯陶洛斯》······ 107
桑德罗·波提切利《圣母颂》······ 108
桑德罗·波提切利《维纳斯与战神》···· 108
桑德罗·波提切利《维纳斯的诞生》···· 109
桑德罗·波提切利《持石榴的圣母》···· 110
桑德罗·波提切利《天使报喜》······ 110
桑德罗·波提切利《诽谤》······ 111

桑德罗·波提切利《神秘的诞生》…… 112
多米尼克·吉兰达约《牧羊人的礼拜》…… 113
多米尼克·吉兰达约《圣母的诞生》…… 113
多米尼克·吉兰达约《乔瓦娜·托纳博尼的肖像》…… 114
多米尼克·吉兰达约《老人和他的孙子》…… 115
彼得罗·佩鲁吉诺《交钥匙》…… 115
达·芬奇《受胎告知》…… 116
达·芬奇《吉内薇拉·班琪》…… 117
达·芬奇《基督受洗》…… 117
达·芬奇《持康乃馨的圣母》…… 118
达·芬奇《柏诺瓦的圣母》…… 118
达·芬奇《三博士来朝》…… 119
达·芬奇《岩间圣母》…… 120
达·芬奇《圣杰罗姆在野外》…… 120
达·芬奇《美丽的费隆妮叶夫人》…… 121
达·芬奇《抱银貂的女子》…… 121
达·芬奇《哺乳圣母》…… 122
达·芬奇《音乐家肖像》…… 122
达·芬奇《最后的晚餐》…… 123
达·芬奇《圣母子、圣安妮和施洗者圣约翰》…… 123
达·芬奇《伊莎贝拉·德·埃斯特》…… 124
达·芬奇《救世主》…… 125
达·芬奇《圣母像》…… 125
达·芬奇《蒙娜丽莎》…… 126
达·芬奇《女子头像》…… 126
达·芬奇《圣母子与圣安妮》…… 127
达·芬奇《施洗者约翰——酒神巴克斯》…… 127
达·芬奇《施洗者圣约翰》…… 128
菲利皮诺·利皮《圣伯纳德的幻境》…… 128
菲利皮诺·利皮《三博士来朝》…… 129
米开朗基罗《创造亚当》…… 130
米开朗基罗《最后的审判》…… 131
乔尔乔内《所罗门的审判》…… 131
乔尔乔内《摩西的考验》…… 133
乔尔乔内《三哲人》…… 133
乔尔乔内《暴风雨》…… 134
乔尔乔内《沉睡的维纳斯》…… 134
乔尔乔内《劳拉》…… 135
拉斐尔《自画像》…… 136
拉斐尔《圣乔治斗恶龙》…… 136
拉斐尔《大公爵圣母》…… 137
拉斐尔《独角兽与年轻女子》…… 137
拉斐尔《草地上的圣母》…… 138
拉斐尔《基督被解下十字架》…… 139
拉斐尔《圣礼的争辩》…… 139
拉斐尔《帕那索斯山》…… 140
拉斐尔《雅典学院》…… 140
拉斐尔《主教肖像》…… 141
拉斐尔《三德像》…… 142
拉斐尔《阿尔巴圣母》…… 143
拉斐尔《佛利诺的圣母》…… 143
拉斐尔《先知以赛亚》…… 144
拉斐尔《尤利乌斯二世像》…… 144
拉斐尔《头戴蓝冠的圣母》…… 145
拉斐尔《西斯廷圣母》…… 145
拉斐尔《椅中圣母》…… 146
拉斐尔《嘉拉提亚的凯旋》…… 146
拉斐尔《利奥十世像》…… 147
拉斐尔《玫瑰圣母》…… 147
拉斐尔《耶稣圣容显现》…… 148
安德烈·德尔·萨托《哈匹圣母》…… 148

提香《教宗亚历山大六世将雅各布·佩萨罗引荐给圣彼得》 149	卡拉瓦乔《占卜者》 161
提香《田园音乐会》 149	卡拉瓦乔《朱庇特、尼普顿和普路托》 161
提香《嫉妒丈夫的神迹》 150	卡拉瓦乔《逃往埃及途中休息》 162
提香《人生三阶段》 150	卡拉瓦乔《玛尔大与抹大拉的玛利亚》 162
提香《天上的爱和人间的爱》 151	卡拉瓦乔《圣马太蒙召》 163
提香《不要碰我》 151	卡拉瓦乔《圣马太殉道》 163
提香《照镜子的女人》 152	卡拉瓦乔《圣彼得被倒钉在十字架上》 164
提香《圣母升天》 153	卡拉瓦乔《基督下葬》 164
提香《佩萨罗圣母》 153	卡拉瓦乔《基督被捕》 165
提香《酒神祭》 154	卡拉瓦乔《多默的怀疑》 165
提香《乌尔比诺的维纳斯》 154	卡拉瓦乔《圣马太的启示》 166
提香《伊莎贝拉·埃斯特肖像》 155	卡拉瓦乔《圣母之死》 166
提香《看哪，这个人！》 155	卡拉瓦乔《正在书写的圣杰罗姆》 167
提香《教宗保罗三世和他的孙子》 156	卡拉瓦乔《以马忤斯的晚餐》 167
提香《查理五世骑马像》 157	卡拉瓦乔《玫瑰圣母》 168
提香《戴安娜与阿克泰翁》 157	卡拉瓦乔《七件善事》 168
提香《哀悼基督》 158	卡拉瓦乔《被斩首的施洗约翰》 169
卡拉瓦乔《削水果男孩》 158	卡拉瓦乔《圣乌苏拉殉道》 169
卡拉瓦乔《捧着果篮的男孩》 159	卡拉瓦乔《手提歌利亚头颅的大卫》 170
卡拉瓦乔《生病的巴库斯》 159	翁贝特·波丘尼《城市的兴起》 170
卡拉瓦乔《纸牌作弊老手》 160	阿梅代奥·莫迪利亚尼《夫妇》 171
卡拉瓦乔《悔罪的抹大拉的玛利亚》 160	

第4章 法国名家名画 172

让·克卢埃《弗朗索瓦一世像》 173	乔治·德·拉·图尔《约伯与他的妻子》 175
乔治·德·拉·图尔《弹四弦琴的人》 173	乔治·德·拉·图尔《牧羊人的朝拜》 176
乔治·德·拉·图尔《玩牌的作弊者》 174	乔治·德·拉·图尔《新生儿》 176
乔治·德·拉·图尔《圣约瑟的梦》 174	尼古拉斯·普桑《诗人的灵感》 177
乔治·德·拉·图尔《木匠圣约瑟》 175	尼古拉斯·普桑《金牛犊的崇拜》 177

尼古拉斯·普桑《阿卡迪亚的牧人》…… 178
尼古拉斯·普桑《台阶上的圣家族》…… 178
尼古拉斯·普桑《阿波罗和达芙妮》…… 179
尼古拉斯·普桑《随时间之神的音乐起舞》…… 179
让·安托万·华托《梳妆》…… 180
让·安托万·华托《意大利剧团》…… 180
让·安托万·华托《西泰尔岛的巡礼》…… 181
让·安托万·华托《皮埃罗》…… 181
让·安托万·华托《热尔森商店》…… 182
让·安托万·华托《意大利喜剧演员》…… 182
让·巴蒂斯特·西梅翁·夏尔丹《铜水罐》…… 183
让·巴蒂斯特·西梅翁·夏尔丹《洗衣妇》…… 184
让·巴蒂斯特·西梅翁·夏尔丹《吹肥皂泡的少年》…… 184
让·巴蒂斯特·西梅翁·夏尔丹《铜锅与鸡蛋》…… 185
让·巴蒂斯特·西梅翁·夏尔丹《小提琴手》…… 185
让·巴蒂斯特·西梅翁·夏尔丹《打羽毛球的女孩》…… 186
让·巴蒂斯特·西梅翁·夏尔丹《厨娘》…… 186
让·巴蒂斯特·西梅翁·夏尔丹《家庭教师》…… 187
让·巴蒂斯特·西梅翁·夏尔丹《小孩和陀螺》…… 187
让·巴蒂斯特·西梅翁·夏尔丹《集市归来》…… 188
让·巴蒂斯特·西梅翁·夏尔丹《午餐前的祈祷》…… 188
让·巴蒂斯特·西梅翁·夏尔丹《勤勉的母亲》…… 189

弗朗索瓦·布歇《戴安娜出浴》…… 189
弗朗索瓦·布歇《躺在沙发上的奥达丽斯克》…… 190
弗朗索瓦·布歇《蓬帕杜夫人》…… 190
弗朗索瓦·布歇《逃往埃及途中的歇息》…… 191
让·奥诺雷·弗拉戈纳尔《农家的孩子》…… 191
让·奥诺雷·弗拉戈纳尔《白牛》…… 192
让·奥诺雷·弗拉戈纳尔《沐浴女》…… 192
让·奥诺雷·弗拉戈纳尔《科雷丝和卡利罗埃》…… 193
让·奥诺雷·弗拉戈纳尔《秋千》…… 193
让·奥诺雷·弗拉戈纳尔《赢得的吻》…… 194
让·奥诺雷·弗拉戈纳尔《狄德罗肖像》…… 194
让·奥诺雷·弗拉戈纳尔《德·圣·农神父像》…… 195
让·奥诺雷·弗拉戈纳尔《读书少女》…… 195
让·奥诺雷·弗拉戈纳尔《门闩》…… 196
让·奥诺雷·弗拉戈纳尔《偷吻》…… 196
约瑟夫·玛丽·维安《贩卖孩子的商人》…… 197
约瑟夫·玛丽·维安《沐浴的希腊贵妇人》…… 197
雅克·路易·大卫《荷拉斯兄弟之誓》…… 198
雅克·路易·大卫《苏格拉底之死》…… 198
雅克·路易·大卫《劫夺萨宾妇女》…… 199
雅克·路易·大卫《马拉之死》…… 199
让·奥古斯特·多米尼克·安格尔《瓦平松的浴女》…… 200
让·奥古斯特·多米尼克·安格尔《大宫女》…… 200

让·奥古斯特·多米尼克·安格尔《泉》 201

西奥多·席里柯《轻骑兵军官的冲锋》 202

西奥多·席里柯《受伤的胸甲骑兵》 202

西奥多·席里柯《梅杜萨之筏》 203

西奥多·席里柯《埃普森市的赛马》 ... 203

西奥多·席里柯《嫉妒的偏执病人》 ... 204

让·巴蒂斯特·卡米耶·柯洛《沐浴中的戴安娜与同伴》 204

让·巴蒂斯特·卡米耶·柯洛《摩特枫丹的回忆》 205

让·巴蒂斯特·卡米耶·柯洛《维拉达福瑞小镇》 205

欧仁·德拉克洛瓦《但丁之舟》 206

欧仁·德拉克洛瓦《希奥岛的屠杀》 ... 206

欧仁·德拉克洛瓦《米索隆基废墟上的希腊》 207

欧仁·德拉克洛瓦《萨达纳帕拉之死》 207

欧仁·德拉克洛瓦《自由领导人民》 ... 208

欧仁·德拉克洛瓦《占领君士坦丁堡》 209

欧仁·德拉克洛瓦《猎狮》 210

西奥多·夏塞里奥《化妆的埃斯特》 ... 210

西奥多·夏塞里奥《姐妹俩》 211

西奥多·夏塞里奥《阿波罗与达芙妮》 211

西奥多·夏塞里奥《温水浴室》 212

卡米耶·毕沙罗《在海边交谈的两个女子》 212

卡米耶·毕沙罗《洛德希普林恩火车站》 213

卡米耶·毕沙罗《通往卢弗西埃恩之路》 213

卡米耶·毕沙罗《蓬图瓦兹：埃尔米塔日的坡地》 214

卡米耶·毕沙罗《村落·冬天的印象》 214

卡米耶·毕沙罗《菜园和花树·蓬图瓦兹的春天》 215

卡米耶·毕沙罗《蒙马特大街》 215

爱德华·马奈《喝苦艾酒的人》 216

爱德华·马奈《西班牙歌手》 216

爱德华·马奈《拿剑的男孩》 217

爱德华·马奈《老乐师》 217

爱德华·马奈《草地上的午餐》 218

爱德华·马奈《奥林匹亚》 218

爱德华·马奈《白色牡丹花》 219

爱德华·马奈《死去的基督与天使》 ... 219

爱德华·马奈《吹笛少年》 220

爱德华·马奈《隆尚赛马》 220

爱德华·马奈《枪决皇帝马克西米连诺》 221

爱德华·马奈《阳台》 222

爱德华·马奈《铁路》 222

爱德华·马奈《李子白兰地》 223

爱德华·马奈《娜娜》 223

爱德华·马奈《插满旗帜的莫斯尼尔街》 224

爱德华·马奈《酒馆女招待》 224

爱德华·马奈《女神游乐厅的吧台》 ... 225

埃德加·德加《斯巴达少年的训练》 ... 225

埃德加·德加《舞蹈课》 226

埃德加·德加《戴手套的女歌手》 226

埃德加·德加《费尔南德马戏团的拉拉小姐》 227

克劳德·莫奈《花园中的女人》 227

克劳德·莫奈《日出·印象》 228

克劳德·莫奈《嘉布遣大道》 228

克劳德·莫奈《打阳伞的女人》 229

克劳德·莫奈《日本女人》................ 229
克劳德·莫奈《维特尼附近的罂粟花田》........................ 230
克劳德·莫奈《干草堆》................ 230
克劳德·莫奈《睡莲》.................... 231
克劳德·莫奈《黄昏的圣乔治·马焦雷岛》........................ 231
皮埃尔·奥古斯特·雷诺阿《包厢》.... 232
皮埃尔·奥古斯特·雷诺阿《莫奈夫人像》........................ 232
皮埃尔·奥古斯特·雷诺阿《红磨坊的舞会》........................ 233
皮埃尔·奥古斯特·雷诺阿《船上的午宴》........................ 233
皮埃尔·奥古斯特·雷诺阿《钢琴前的少女》........................ 234
古斯塔夫·卡耶博特《地板刨工》.... 234
威廉·阿道夫·布格罗《维纳斯的诞生》........................ 235
保罗·塞尚《有大松树的圣维克多山》........................ 235
保罗·塞尚《穿红背心的少年》........ 236
保罗·塞尚《玩纸牌的人》............ 236
保罗·塞尚《一篮苹果》................ 237
保罗·塞尚《咖啡壶边的妇女》........ 237
保罗·高更《布道后的幻觉》............ 238
保罗·高更《黄色基督》................ 238
保罗·高更《沙滩上的塔希提女人》.... 239
保罗·高更《死亡的幽灵在注视》.... 239
保罗·高更《你何时结婚？》............ 240
保罗·高更《经过海中》................ 240
保罗·高更《我们从何处来？我们是谁？我们向何处去？》...... 241
保罗·高更《两位塔希提妇女》........ 241
乔治·修拉《大碗岛的星期天下午》... 242
亨利·德·图卢兹·劳特累克《红磨坊舞会》........................ 242
亨利·卢梭《狂欢节之夜》............ 243
亨利·卢梭《战争》.................... 243
亨利·卢梭《沉睡的吉普赛人》........ 244
亨利·卢梭《舞蛇人》.................. 244
亨利·卢梭《梦境》.................... 245
亨利·马蒂斯《戴帽子的女人》........ 245
亨利·马蒂斯《红色的和谐》............ 246
安德烈·德兰《威斯敏斯特大桥》.... 246
乔治·布拉克《埃斯塔克的房子》.... 247
乔治·布拉克《曼陀铃》................ 247

第5章 英国名家名画　　248

戈弗雷·内勒《牛顿肖像》............ 249
威廉·霍加斯《方丹家族》............ 249
威廉·霍加斯《赫维勋爵和朋友们》.... 250
威廉·霍加斯《时髦的婚姻》............ 250
威廉·霍加斯《卖虾姑娘》............ 252
乔治·斯塔布斯《枣红马》............ 252
乔治·斯塔布斯《母马与小驹》........ 253
乔治·斯塔布斯《澳大利亚袋鼠》...... 253
理查德·威尔逊《茅达区山谷》........ 254
约书亚·雷诺兹《邦伯里小姐为三美神而牺牲》................ 254
约书亚·雷诺兹《三美神》............ 255
约书亚·雷诺兹《柯克班夫人和她的三个儿子》................ 255

约书亚·雷诺兹《卡罗琳·霍华德小姐》 256
约书亚·雷诺兹《伊利莎白·德尔美夫人和她的孩子》 256
约书亚·雷诺兹《乔治·库西马克上校》 257
约书亚·雷诺兹《丘比特解开维纳斯的衣带》 257
约书亚·雷诺兹《纯真年代》 258
约书亚·雷诺兹《黑尔少爷像》 258
托马斯·庚斯博罗《安德鲁斯夫妇》 259
托马斯·庚斯博罗《追逐蝴蝶的画家女儿》 259
托马斯·庚斯博罗《玩猫的画家之女》 260
托马斯·庚斯博罗《阿尔斯顿小姐》 260
托马斯·庚斯博罗《玛丽·霍维伯爵夫人》 261
托马斯·庚斯博罗《蓝衣少年》 261
托马斯·庚斯博罗《蓝衣女子》 262
托马斯·庚斯博罗《格雷尼姆夫人》 262
托马斯·庚斯博罗《哈莱特夫妇》 263
乔治·罗姆尼《高尔伯爵的五个孩子》 263
乔治·罗姆尼《带着小狗的托马斯和凯瑟琳》 264
乔治·罗姆尼《玛丽·罗宾逊夫人》 264
乔治·罗姆尼《朱莉安娜·威洛比小姐》 265
乔治·罗姆尼《戴草帽的汉密尔顿小姐》 265
乔治·罗姆尼《玛利亚和凯瑟琳肖像》 266
乔治·罗姆尼《夏洛特·米尔恩斯夫人》 266
乔治·罗姆尼《安妮·巴恩斯夫人肖像》 267
爱德华·戴斯《奥尔斯湖景色》 267
威廉·特纳《海上渔夫》 268
威廉·特纳《里奇蒙山和桥》 268
威廉·特纳《雾晨》 269
威廉·特纳《迦太基帝国的衰落》 269
威廉·特纳《从梵蒂冈远眺罗马》 270
威廉·特纳《贝亚湾、阿波罗与女先知》 270
威廉·特纳《被拖去解体的战舰无畏号》 271
威廉·特纳《雨、蒸汽和速度——西部大铁路》 272
约翰·康斯特勃《弗拉特福德磨坊》 272
约翰·康斯特勃《威文侯公园》 273
约翰·康斯特勃《白马》 273
约翰·康斯特勃《史特拉福磨坊》 274
约翰·康斯特勃《汉普斯特荒野》 275
约翰·康斯特勃《干草车》 276
约翰·康斯特勃《从主教花园望见的索尔兹伯里大教堂》 277
约翰·康斯特勃《船闸》 278
约翰·康斯特勃《麦田》 278
约翰·康斯特勃《从草地观看的索尔兹伯里大教堂》 279
威廉·埃蒂《克里奥佩特拉的凯旋》 279
威廉·埃蒂《战斗:为战败者求情的女人》 280
威廉·埃蒂《爱之黎明》 280
威廉·埃蒂《坎道列斯的轻率》 281
威廉·埃蒂《毁灭邪恶的神庙》 281
威廉·埃蒂《布里托玛耳提挽救阿莫雷特》 282
威廉·埃蒂《为化装舞会做准备》 282
威廉·埃蒂《海妖与尤利西斯》 283
威廉·埃蒂《摔跤手》 283

威廉·埃蒂《约翰·哈珀》 284
威廉·埃蒂《穆西多拉：在微风中惊慌失措的沐浴女》 284
威廉·埃蒂《两名站立的裸体男性》 285
理查德·帕克斯·波宁顿《崖下》 285
乔治·弗雷德里克·沃茨《发现溺水》 286
乔治·弗雷德里克·沃茨《玛门》 286
乔治·弗雷德里克·沃茨《弥诺陶洛斯》 287
乔治·弗雷德里克·沃茨《希望》 287
乔治·弗雷德里克·沃茨《洪水过后》 288
乔治·弗雷德里克·沃茨《无所不在》 288
加布里埃尔·罗塞蒂《普洛塞庇娜》 289
约翰·埃弗里特·米莱斯《基督在父母家》 289
约翰·埃弗里特·米莱斯《玛利安娜》 290
约翰·埃弗里特·米莱斯《奥菲莉娅》 291
约翰·埃弗里特·米莱斯《秋叶》 291
约翰·埃弗里特·米莱斯《盲女》 292
约翰·埃弗里特·米莱斯《苹果花盛开》 292
约翰·埃弗里特·米莱斯《滑铁卢之战前夜》 293
威廉·霍尔曼·亨特《克劳迪奥与伊莎贝尔》 293
威廉·霍尔曼·亨特《世界之光》 294
威廉·霍尔曼·亨特《良心觉醒》 294
阿尔弗雷德·西斯莱《枫丹白露森林边》 295

阿尔弗雷德·西斯莱《圣马丁运河》 295
阿尔弗雷德·西斯莱《马利港的洪水》 296
阿尔弗雷德·西斯莱《鲁弗申的花园小路》 296
阿尔弗雷德·西斯莱《鲁弗申的雪》 297
阿尔弗雷德·西斯莱《汉普顿庭院的桥》 297
阿尔弗雷德·西斯莱《洪水泛滥中的小舟》 298
阿尔弗雷德·西斯莱《莫雷附近的白杨林荫道》 298
约翰·威廉·沃特豪斯《海拉斯和宁芙水仙们》 299
约翰·威廉·沃特豪斯《厄科与那耳喀索斯》 299
埃德蒙·布莱尔·莱顿《戈黛瓦夫人》 300
埃德蒙·布莱尔·莱顿《册封》 300
埃德蒙·布莱尔·莱顿《丝带和花边》 301
埃德蒙·布莱尔·莱顿《缝制军旗》 301
埃德蒙·布莱尔·莱顿《结婚登记》 302
约翰·柯里尔《马背上的戈黛瓦夫人》 302
弗朗西斯·培根《以受难为题的三张习作》 303
弗朗西斯·培根《教宗英诺森十世像的习作》 303
弗朗西斯·培根《弗洛伊德肖像画习作》 304
卢西安·弗洛伊德《歇息中的救济金管理员》 305
卢西安·弗洛伊德《沉睡的救济金管理员》 306

第6章 德国名家名画 307

阿尔布雷特·丢勒《自画像（1484年）》 308

阿尔布雷特·丢勒《自画像（1493年）》 308

阿尔布雷特·丢勒《自画像（1498年）》 309

阿尔布雷特·丢勒《自画像（1500年）》 309

阿尔布雷特·丢勒《启示录》 310

阿尔布雷特·丢勒《玫瑰经之后瞻礼》 311

阿尔布雷特·丢勒《亚当与夏娃》 312

阿尔布雷特·丢勒《万人殉道》 312

阿尔布雷特·丢勒《祈祷的手》 313

阿尔布雷特·丢勒、马蒂亚斯·格吕内瓦尔德《海勒尔祭坛画》 313

阿尔布雷特·丢勒《兰道尔祭坛画》 314

阿尔布雷特·丢勒《骑士、死神与魔鬼》 315

阿尔布雷特·丢勒《忧郁》 315

阿尔布雷特·丢勒《书房中的圣杰罗姆（1514年）》 316

阿尔布雷特·丢勒《丢勒的犀牛》 316

阿尔布雷特·丢勒《皇帝马克西米利安一世肖像》 317

阿尔布雷特·丢勒《雅各布·富格尔肖像》 317

阿尔布雷特·丢勒《书房中的圣杰罗姆（1521年）》 318

阿尔布雷特·丢勒《希罗尼穆斯·霍尔茨舒尔肖像》 318

阿尔布雷特·丢勒《雅各布·穆费尔肖像》 319

阿尔布雷特·丢勒《四使徒》 319

马蒂亚斯·格吕内瓦尔德《带鸟笼的捐助者》 320

马蒂亚斯·格吕内瓦尔德《嘲弄基督》 320

马蒂亚斯·格吕内瓦尔德《伊森海姆祭坛画》 321

马蒂亚斯·格吕内瓦尔德《耶稣受难》 322

马蒂亚斯·格吕内瓦尔德《圣厄拉玛斯和圣穆理思》 323

老卢卡斯·克拉纳赫《逃亡途中小憩》 323

老卢卡斯·克拉纳赫《帕里斯的审判》 324

老卢卡斯·克拉纳赫《菲利斯和亚里士多德》 324

小汉斯·荷尔拜因《墓中的基督尸体》 325

小汉斯·荷尔拜因《伊拉斯谟像》 325

小汉斯·荷尔拜因《托马斯·莫尔爵士像》 326

小汉斯·荷尔拜因《尼古拉斯·克拉泽肖像》 326

小汉斯·荷尔拜因《商人格奥尔格·吉斯泽肖像》 327

小汉斯·荷尔拜因《出访英国宫廷的法国大使》 327

小汉斯·荷尔拜因《一位韦迪家族的成员》 328

小汉斯·荷尔拜因《托马斯·克伦威尔肖像》 328

小汉斯·荷尔拜因《理查德·萨尔斯维尔爵士像》 329

小汉斯·荷尔拜因《亨利八世》 329

小汉斯·荷尔拜因《丹麦的克里斯蒂娜》 330

阿尔布雷特·阿尔特多费尔《亚历山大之战》……330

安东·拉斐尔·门斯《帕里斯的审判》……331

安东·拉斐尔·门斯《帕那索斯山》……331

安东·拉斐尔·门斯《朱庇特亲吻伽倪墨得斯》……332

安东·拉斐尔·门斯《自画像》……333

安东·拉斐尔·门斯《珀尔修斯和安德洛墨达》……333

卡斯帕·大卫·弗里德里希《山上的十字架》……334

卡斯帕·大卫·弗里德里希《海边修士》……334

卡斯帕·大卫·弗里德里希《橡树林中的修道院》……335

卡斯帕·大卫·弗里德里希《落日余晖下的女人》……335

卡斯帕·大卫·弗里德里希《雾海上的旅人》……336

卡斯帕·大卫·弗里德里希《吕根岛上的白垩崖》……336

卡斯帕·大卫·弗里德里希《帆船上》……337

卡斯帕·大卫·弗里德里希《凝望月亮的两人》……337

卡斯帕·大卫·弗里德里希《孤独的树》……338

卡斯帕·大卫·弗里德里希《窗前的女人》……338

卡斯帕·大卫·弗里德里希《海上生明月》……339

卡斯帕·大卫·弗里德里希《冰海》……339

卡斯帕·大卫·弗里德里希《巨人山》……340

阿道夫·门采尔《有阳台的房间》……340

阿道夫·门采尔《无忧宫中演奏长笛的腓特烈》……341

阿道夫·门采尔《腓特烈二世和约瑟夫二世在尼斯会面》……341

阿道夫·门采尔《国王威廉一世启程参军》……342

阿道夫·门采尔《轧铁工厂》……342

阿道夫·门采尔《花园宴会》……343

威廉·莱布尔《不相称的婚姻》……343

威廉·莱布尔《教堂里的三位妇人》……344

凯绥·珂勒惠支《织工起义》……344

凯绥·珂勒惠支《暴动》……345

凯绥·珂勒惠支《冲锋》……345

凯绥·珂勒惠支《怀抱着死去孩子的女人》……346

弗朗兹·马尔克《蓝马》……346

奥古斯特·马克《动物园》……347

马克斯·贝克曼《鸟的地狱》……347

马克斯·贝克曼《黄色—粉红色自画像》……348

第7章 荷兰名家名画 349

扬·凡·艾克《根特祭坛画》……350

扬·凡·艾克、休伯特·凡·艾克《十字架受难和最后的审判》……350

扬·凡·艾克《阿诺芬尼夫妇像》……351

扬·凡·艾克《天使报喜》……352

扬·凡·艾克《罗林大臣的圣母》……352

扬·凡·艾克《卡农的圣母》……353

扬·凡·艾克《教堂中的圣母》……354

扬·凡·艾克《玛格丽特·凡·艾克肖像》……354

老彼得·勃鲁盖尔《尼德兰箴言》…… 355
老彼得·勃鲁盖尔《狂欢节与大斋节之战》…… 355
老彼得·勃鲁盖尔《儿童游戏》…… 356
老彼得·勃鲁盖尔《伊卡洛斯的坠落》…… 356
老彼得·勃鲁盖尔《死亡的胜利》…… 357
老彼得·勃鲁盖尔《叛逆天使的堕落》…… 357
老彼得·勃鲁盖尔《两只猴子》…… 358
老彼得·勃鲁盖尔《巴别塔》…… 358
老彼得·勃鲁盖尔《疯狂的梅格》…… 359
老彼得·勃鲁盖尔《基督背负十字架》…… 359
老彼得·勃鲁盖尔《雪中猎人》…… 360
老彼得·勃鲁盖尔《牧归》…… 360
老彼得·勃鲁盖尔《收割者》…… 361
老彼得·勃鲁盖尔《收获干草》…… 361
老彼得·勃鲁盖尔《阴沉的天》…… 362
老彼得·勃鲁盖尔《圣马丁节酒会》…… 362
老彼得·勃鲁盖尔《有滑冰者和捕鸟器的冬景》…… 363
老彼得·勃鲁盖尔《施洗者圣约翰的布道》…… 363
老彼得·勃鲁盖尔《农民的婚礼》…… 364
老彼得·勃鲁盖尔《农民的舞蹈》…… 365
老彼得·勃鲁盖尔《绞刑架下的舞蹈》…… 365
老彼得·勃鲁盖尔《盲人的寓言》…… 366
老彼得·勃鲁盖尔《愤世者》…… 366
老彼得·勃鲁盖尔《乞丐》…… 367
小彼得·勃鲁盖尔《乡村律师》…… 368
弗兰斯·哈尔斯《圣乔治市民警卫队官员之宴》…… 368
弗兰斯·哈尔斯《凯瑟琳娜·霍夫特和她的奶妈》…… 369
弗兰斯·哈尔斯《花园里的结婚画像》…… 370
弗兰斯·哈尔斯《弹曼陀铃的小丑》…… 370
弗兰斯·哈尔斯《微笑的骑士》…… 371
弗兰斯·哈尔斯《伊萨克·马萨肖像》…… 371
弗兰斯·哈尔斯《吉普赛女郎》…… 372
弗兰斯·哈尔斯《快乐的酒鬼》…… 372
弗兰斯·哈尔斯《彼得·凡·登·布罗克肖像》…… 373
弗兰斯·哈尔斯《马勒·巴伯》…… 373
弗兰斯·哈尔斯《克拉斯·杜伊斯特·凡·沃霍特》…… 374
弗兰斯·哈尔斯《哈勒姆老人院的女管事们》…… 374
威廉·克拉斯·赫达《有馅饼的早餐桌》…… 375
威廉·克拉斯·赫达《有牡蛎、柠檬和银杯的静物画》…… 375
伦勃朗《自画像（1628年）》…… 376
伦勃朗《自画像（1631年）》…… 376
伦勃朗《自画像（1640年）》…… 377
伦勃朗《自画像（1652年）》…… 377
伦勃朗《自画像（1659年）》…… 378
伦勃朗《自画像（1665年）》…… 378
伦勃朗《自画像（1669年）》…… 379
伦勃朗《杜尔博士的解剖学课》…… 379
伦勃朗《下十字架》…… 380
伦勃朗《月亮与狩猎女神》…… 380
伦勃朗《扮成花神的莎士基亚》…… 381
伦勃朗《伽倪墨得斯被劫持》…… 381
伦勃朗《伯沙撒的盛宴》…… 382
伦勃朗《达那厄》…… 382
伦勃朗《参孙被弄瞎眼睛》…… 383
伦勃朗《木匠家庭》…… 383

伦勃朗《夜巡》··············· 384
伦勃朗《三棵树》··············· 384
伦勃朗《磨坊》··············· 385
伦勃朗《浴女》··············· 385
伦勃朗《拔示巴在浴室》······ 386
伦勃朗《圣彼得不认主》······ 386
伦勃朗《犹太新娘》············ 387
伦勃朗《卢克丽霞》············ 387
伦勃朗《浪子回头》············ 388
彼得·德·霍赫《男人给女人敬酒》··· 388
彼得·德·霍赫《官员来访》······ 389
彼得·德·霍赫《代尔夫特的房屋的庭院》······ 389
彼得·德·霍赫《荷兰庭院》······ 390
彼得·德·霍赫《卧室》············ 390
彼得·德·霍赫《拜访》············ 391
彼得·德·霍赫《庭院里的音乐会》··· 391
扬·维米尔《倒牛奶的女仆》······ 392
扬·维米尔《窗边读信的女孩》··· 392
扬·维米尔《一杯酒》············ 393
扬·维米尔《代尔夫特风景》······ 393
扬·维米尔《持天平的女人》······ 394
扬·维米尔《音乐会》············ 394
扬·维米尔《戴珍珠耳环的少女》··· 395
扬·维米尔《天文学家》·········· 395
阿尔伯特·库普《多德雷赫特附近的船舶》······ 396
雅各布·凡·雷斯达尔《埃克河边的磨坊》······ 396
梅因德尔特·霍贝玛《林荫道》··· 397
文森特·梵·高《春日田野》······ 398
文森特·梵·高《离开尼厄嫩教堂的信众》······ 398
文森特·梵·高《吃土豆的人》··· 399

文森特·梵·高《罂粟花》······ 400
文森特·梵·高《铃鼓咖啡馆中的阿格斯蒂娜·塞加托里》······ 400
文森特·梵·高《黄房子》······ 401
文森特·梵·高《在阿尔勒的卧室》··· 401
文森特·梵·高《埃滕花园的记忆》··· 402
文森特·梵·高《夜间的露天咖啡座》······ 402
文森特·梵·高《蒙马儒的日落》··· 403
文森特·梵·高《红色葡萄园》··· 403
文森特·梵·高《罗纳河上的星夜》··· 404
文森特·梵·高《无胡子自画像》··· 404
文森特·梵·高《鸢尾花》······ 405
文森特·梵·高《花瓶里的十五朵向日葵》······ 405
文森特·梵·高《星夜》········ 406
文森特·梵·高《在永恒之门》··· 406
文森特·梵·高《有丝柏的道路》··· 407
文森特·梵·高《盛开的杏花》··· 407
文森特·梵·高《加谢医生的肖像》··· 408
文森特·梵·高《奥维尔教堂》··· 408
文森特·梵·高《有乌鸦的麦田》··· 409
文森特·梵·高《杜比尼花园》··· 409
皮特·蒙德里安《傍晚：红树》··· 410
皮特·蒙德里安《灰树》········ 411
莫里茨·科内利斯·埃舍尔《画手》······ 411
莫里茨·科内利斯·埃舍尔《群星》······ 412
莫里茨·科内利斯·埃舍尔《圆极限III》······ 412
莫里茨·科内利斯·埃舍尔《圆极限IV》······ 413
莫里茨·科内利斯·埃舍尔《瀑布》··· 413

第8章 西班牙名家名画

- 埃尔·格列柯《耶稣治愈盲人》……… 415
- 埃尔·格列柯《脱掉耶稣的外衣》…… 415
- 埃尔·格列柯《手放在胸前的贵族》… 416
- 埃尔·格列柯《欧贵兹伯爵的葬礼》… 416
- 埃尔·格列柯《托莱多风景》………… 417
- 埃尔·格列柯《圣母子和天使》……… 417
- 埃尔·格列柯《圣马丁与乞丐》……… 418
- 埃尔·格列柯《揭开第五印》………… 418
- 埃尔·格列柯《拉奥孔》……………… 419
- 埃尔·格列柯《牧羊人的礼拜》……… 419
- 委拉斯凯兹《农民的午餐》…………… 420
- 委拉斯凯兹《卖水的老人》…………… 420
- 委拉斯凯兹《煎鸡蛋的妇人》………… 421
- 委拉斯凯兹《基督在马大和玛利亚家》…………………………… 421
- 委拉斯凯兹《三博士来朝》…………… 422
- 委拉斯凯兹《酒神巴克斯》…………… 422
- 委拉斯凯兹《火神的锻造厂》………… 423
- 委拉斯凯兹《基督被钉在十字架上》… 423
- 委拉斯凯兹《布列达的投降》………… 424
- 委拉斯凯兹《菲利普四世肖像》……… 424
- 委拉斯凯兹《卡洛斯王子骑马像》…… 425
- 委拉斯凯兹《卡洛斯王子打猎像》…… 425
- 委拉斯凯兹《拿扇子的女人》………… 426
- 委拉斯凯兹《侏儒塞巴斯蒂安》……… 426
- 委拉斯凯兹《镜前的维纳斯》………… 427
- 委拉斯凯兹《胡安·德·帕雷哈肖像》………………………………… 427
- 委拉斯凯兹《教宗英诺森十世像》…… 428
- 委拉斯凯兹《宫娥》…………………… 428
- 委拉斯凯兹《纺织女》………………… 429
- 委拉斯凯兹《身着蓝裙的玛格丽特·特蕾莎公主》………………… 429
- 弗朗西斯科·戈雅《阳伞》…………… 430
- 弗朗西斯科·戈雅《红衣孩童》……… 430
- 弗朗西斯科·戈雅《裸体的玛哈》…… 431
- 弗朗西斯科·戈雅《着衣的玛哈》…… 431
- 弗朗西斯科·戈雅《卡洛斯四世一家》……………………………… 432
- 弗朗西斯科·戈雅《曼努埃尔·戈多伊肖像》…………………………… 432
- 弗朗西斯科·戈雅《唐娜·伊莎贝拉》……………………………… 433
- 弗朗西斯科·戈雅《巨人》…………… 433
- 弗朗西斯科·戈雅《少女们》………… 434
- 弗朗西斯科·戈雅《沙丁鱼葬礼》…… 434
- 弗朗西斯科·戈雅《1808年5月2日的起义》……………………………… 435
- 弗朗西斯科·戈雅《1808年5月3日的枪杀》……………………………… 435
- 弗朗西斯科·戈雅《农神吞噬其子》… 436
- 弗朗西斯科·戈雅《女巫的安息日》… 436
- 弗朗西斯科·戈雅《波尔多的挤奶女工》……………………………… 437
- 赫纳罗·佩雷斯·比利亚米尔《大教堂内》……………………………… 437
- 卡洛斯·德·阿埃斯《欧罗巴山的曼科尔沃运河》………………………… 438
- 弗朗西斯科·普拉迪利亚《疯女胡安娜》……………………………… 438
- 何塞·希门内斯·阿兰达《出售奴隶》……………………………… 439
- 巴勃罗·毕加索《鸽子与孩子》……… 439
- 巴勃罗·毕加索《双手交叉的女人》……………………………… 440

名家名画欣赏

巴勃罗·毕加索《生命》............ 440
巴勃罗·毕加索《老吉他手》............ 441
巴勃罗·毕加索《苏珊·布洛赫肖像》............ 441
巴勃罗·毕加索《演员》............ 442
巴勃罗·毕加索《马戏演员之家》............ 442
巴勃罗·毕加索《拿烟斗的男孩》............ 443
巴勃罗·毕加索《牵马的男孩》............ 443
巴勃罗·毕加索《亚维农的少女》............ 444
巴勃罗·毕加索《鸽子与豌豆》............ 444
巴勃罗·毕加索《三个音乐家》............ 445
巴勃罗·毕加索《读信的人》............ 445
巴勃罗·毕加索《三个舞蹈者》............ 446
巴勃罗·毕加索《梦》............ 446
巴勃罗·毕加索《裸体、绿叶和半身像》............ 447
巴勃罗·毕加索《格尔尼卡》............ 447
巴勃罗·毕加索《哭泣的女人》............ 448
巴勃罗·毕加索《朵拉与小猫》............ 448
胡安·米罗《农场》............ 449
胡安·米罗《加泰罗尼亚风景》............ 449
胡安·米罗《耕地》............ 450
胡安·米罗《哈里昆的狂欢》............ 450
胡安·米罗《人投鸟一石子》............ 451
胡安·米罗《一群男人和女人前面的一堆粪便》............ 451
胡安·米罗《静物和旧鞋》............ 452
萨尔瓦多·达利《父亲的肖像》............ 452
萨尔瓦多·达利《站在窗边的女孩》............ 453
萨尔瓦多·达利《伟大的自慰者》............ 453
萨尔瓦多·达利《记忆的坚持》............ 454
萨尔瓦多·达利《内战的预兆》............ 454
萨尔瓦多·达利《面部幻影和水果盘》............ 455
萨尔瓦多·达利《原子的丽达》............ 455
萨尔瓦多·达利《十字架上的圣约翰基督》............ 456
萨尔瓦多·达利《核子十字架》............ 456
萨尔瓦多·达利《半乳糖苷核酸——向克里克和沃森致敬》............ 457

第9章 美国名家名画　458

约翰·辛格尔顿·科普利《一个男孩和一只鼯鼠》............ 459
约翰·辛格尔顿·科普利《保罗·里维尔肖像》............ 459
约翰·辛格尔顿·科普利《小男孩》............ 460
约翰·辛格尔顿·科普利《拉尔夫·伊泽德夫妇》............ 460
约翰·辛格尔顿·科普利《沃森和鲨鱼》............ 461
约翰·辛格尔顿·科普利《查塔姆伯爵之死》............ 461
约翰·辛格尔顿·科普利《佩尔森少校之死》............ 462
本杰明·韦斯特《沃尔夫将军之死》............ 462
本杰明·韦斯特《本杰明·富兰克林从空中捕获电》............ 463
托马斯·科尔《从卡茨基尔山麓看哈德逊高地》............ 463
托马斯·科尔《泰坦之杯》............ 464
托马斯·科尔《牛轭湖》............ 464
托马斯·科尔《帝国的进程：辉煌成就》............ 465
托马斯·科尔《帝国的进程：毁灭》............ 465
托马斯·科尔《出征》............ 466
托马斯·科尔《回归》............ 466

托马斯·科尔《建筑师之梦》…………467
托马斯·科尔《人生旅程》…………467
埃玛纽埃尔·洛伊茨《在女王面前的哥伦布》…………468
埃玛纽埃尔·洛伊茨《华盛顿横渡特拉华河》…………468
约翰·弗雷德里克·肯塞特《钓鳟鱼的渔夫》…………469
约翰·弗雷德里克·肯塞特《乔治湖》…………470
约翰·弗雷德里克·肯塞特《十月的沼泽》…………470
约翰·弗雷德里克·肯塞特《海上黄昏》…………471
阿舍·布朗·杜兰德《卡兹奇山》……471
托马斯·沃辛顿·惠特里奇《越过普拉特河》…………472
托马斯·沃辛顿·惠特里奇《印第安营地》…………472
弗雷德里克·埃德温·丘奇《安第斯山》…………473
弗雷德里克·埃德温·丘奇《尼亚加拉瀑布》…………473
阿尔伯特·比尔施塔特《落基山脉兰德峰》…………474
阿尔伯特·比尔施塔特《约塞米蒂日落》…………474
阿尔伯特·比尔施塔特《加州内华达山脉之中》…………475
阿尔伯特·比尔施塔特《加州的春天》…………475
詹姆斯·惠斯勒《白人女孩》……476
詹姆斯·惠斯勒《母亲的画像》……476
托马斯·莫兰《黄石大峡谷》………477
汤姆·艾金斯《单人双桨冠军》……477
汤姆·艾金斯《格罗斯医生的临床课》…………478
玛丽·卡萨特《茶》…………478
玛丽·卡萨特《一杯茶》…………479
玛丽·卡萨特《茶几旁的女士》…479
玛丽·卡萨特《洗浴》…………480
玛丽·卡萨特《划船聚会》…………480
玛丽·卡萨特《夏日》…………481
威廉·梅里特·蔡斯《露天早餐》…481
威廉·梅里特·蔡斯《现代的抹大拉的玛利亚》…………482
威廉·梅里特·蔡斯《在海边》…482
约翰·辛格·萨金特《卡罗勒斯·杜兰肖像》…………483
约翰·辛格·萨金特《在家中的波齐医生》…………483
约翰·辛格·萨金特《爱德华·达里·博伊特的女儿》…………484
约翰·辛格·萨金特《亨利·怀特夫人》…………484
约翰·辛格·萨金特《维克斯小姐》…485
约翰·辛格·萨金特《高特鲁夫人》…485
约翰·辛格·萨金特《康乃馨、百合、百合、玫瑰》…………486
约翰·辛格·萨金特《麦田里的收割者》…………486
约翰·辛格·萨金特《塞西尔·韦德夫人》…………487
约翰·辛格·萨金特《艾伦·特里饰演麦克白夫人》…………487
约翰·辛格·萨金特《阿格纽夫人》…488
约翰·辛格·萨金特《菲尔普斯·斯托克斯夫妇》…………488
约翰·辛格·萨金特《毒气战》……489
温斯洛·霍默《前线战俘》…………489
温斯洛·霍默《朗布兰奇》…………490
温斯洛·霍默《马萨诸塞州的海滩》…490
温斯洛·霍默《爸爸回来啦》………491

名家名画欣赏

温斯洛·霍默《微风》………………… 491
温斯洛·霍默《修补渔网》…………… 492
温斯洛·霍默《生命线》……………… 492
温斯洛·霍默《猎狐》………………… 493
温斯洛·霍默《飓风过后》…………… 493
温斯洛·霍默《墨西哥湾流》………… 494
温斯洛·霍默《左右》………………… 494
马塞尔·杜尚《下楼的裸女二号》…… 495
诺曼·洛克威尔《言论自由》………… 495
诺曼·洛克威尔《信仰自由》………… 496
诺曼·洛克威尔《免于匮乏的自由》… 496
诺曼·洛克威尔《免于恐惧的自由》… 497
诺曼·洛克威尔《结婚执照》………… 497
诺曼·洛克威尔《我们共视的难题》… 498
杰克逊·波洛克《1948年第5号》…… 498
杰克逊·波洛克《秋韵》……………… 499

第10章 俄罗斯名家名画　500

安德烈·卢布列夫《三位一体》……… 501
卡尔·巴甫洛维奇·布留洛夫《意大利早晨》……………………………… 501
卡尔·巴甫洛维奇·布留洛夫《意大利晌午》……………………………… 502
卡尔·巴甫洛维奇·布留洛夫《庞贝城的末日》…………………………… 502
卡尔·巴甫洛维奇·布留洛夫《日出前女孩的梦》………………………… 503
卡尔·巴甫洛维奇·布留洛夫《女骑士》……………………………………… 503
卡尔·巴甫洛维奇·布留洛夫《拔示巴》……………………………………… 504
卡尔·巴甫洛维奇·布留洛夫《土耳其女子》……………………………… 504
卡尔·巴甫洛维奇·布留洛夫《米开朗基罗·朗其像》…………………… 505
伊凡·康斯坦丁诺维奇·艾瓦佐夫斯基《九级浪》………………………… 505
伊凡·康斯坦丁诺维奇·艾瓦佐夫斯基《日落景色》……………………… 506
伊凡·康斯坦丁诺维奇·艾瓦佐夫斯基《黑海》…………………………… 506
萨夫拉索夫《白嘴鸦飞来了》………… 507
伊里亚·叶菲莫维奇·列宾《伏尔加河上的纤夫》……………………… 507
伊里亚·叶菲莫维奇·列宾《萨德科在水下王国》……………………… 508
伊里亚·叶菲莫维奇·列宾《祭司长》……………………………………… 508
伊里亚·叶菲莫维奇·列宾《索菲亚公主》………………………………… 509
伊里亚·叶菲莫维奇·列宾《库尔斯克省的宗教游行》………………… 509
伊里亚·叶菲莫维奇·列宾《扎波罗热哥萨克致土耳其苏丹的回信》… 510
伊里亚·叶菲莫维奇·列宾《穆索尔斯基肖像》………………………… 510
伊里亚·叶菲莫维奇·列宾《女演员斯特列别托娃》…………………… 511
伊里亚·叶菲莫维奇·列宾《意外归来》…………………………………… 511
伊里亚·叶菲莫维奇·列宾《伊凡雷帝杀子》……………………………… 512
伊里亚·叶菲莫维奇·列宾《蜻蜓》… 512
伊里亚·叶菲莫维奇·列宾《托尔斯泰肖像》……………………………… 513
伊里亚·叶菲莫维奇·列宾《托尔斯泰耕地》……………………………… 513
瓦西里·伊万诺维奇·苏里科夫《近卫军临刑的早晨》………………… 514
瓦西里·伊万诺维奇·苏里科夫《女贵族莫洛卓娃》…………………… 514

瓦西里·伊万诺维奇·苏里科夫《缅希柯夫在别廖佐夫》 515
瓦西里·伊万诺维奇·苏里科夫《攻陷雪城》 516
瓦西里·伊万诺维奇·苏里科夫《叶尔马克征服西伯利亚》 517
瓦西里·伊万诺维奇·苏里科夫《苏沃洛夫越过阿尔卑斯山》 517
瓦西里·伊万诺维奇·苏里科夫《公主造访女修道院》 519
伊凡·伊凡诺维奇·希施金《莫斯科近郊的中午》 519
伊凡·伊凡诺维奇·希施金《橡树林》 520
伊凡·伊凡诺维奇·希施金《松林的早晨》 520
伊凡·伊凡诺维奇·希施金《橡树林的雨》 521
伊凡·伊凡诺维奇·希施金《在遥远的北方》 521
伊凡·克拉姆斯柯依《五月之夜》 522
伊凡·克拉姆斯柯依《荒野中的基督》 522
伊凡·克拉姆斯柯依《护林人》 523
伊凡·克拉姆斯柯依《希施金肖像》 523
伊凡·克拉姆斯柯依《月夜》 524
伊凡·克拉姆斯柯依《手持拐杖的农夫》 524
伊凡·克拉姆斯柯依《无名女郎》 525
伊凡·克拉姆斯柯依《无法慰藉的悲痛》 525
伊萨克·伊里奇·列维坦《索科尔尼克的秋日》 526
伊萨克·伊里奇·列维坦《白桦丛》 526
伊萨克·伊里奇·列维坦《雨后》 527
伊萨克·伊里奇·列维坦《伏尔加河上的清风》 527
伊萨克·伊里奇·列维坦《弗拉基米尔卡》 528
伊萨克·伊里奇·列维坦《傍晚钟声》 528
伊萨克·伊里奇·列维坦《深渊》 529
伊萨克·伊里奇·列维坦《墓地上空》 529
伊萨克·伊里奇·列维坦《金色的秋天》 530
伊萨克·伊里奇·列维坦《三月》 530
伊萨克·伊里奇·列维坦《春讯》 531
维克多·瓦斯涅佐夫《阿廖努什卡》 531
维克多·瓦斯涅佐夫《骑着灰狼的伊凡王子》 532
维克多·瓦斯涅佐夫《三勇士》 532

第11章 其他国家名家名画 533

彼得·保罗·鲁本斯《圣乔治斗恶龙》 534
彼得·保罗·鲁本斯《对无辜者的屠杀》 534
彼得·保罗·鲁本斯《上十字架》 535
彼得·保罗·鲁本斯《下十字架》 535
彼得·保罗·鲁本斯《四学者》 536
彼得·保罗·鲁本斯《老扬·勃鲁盖尔一家》 536
彼得·保罗·鲁本斯《四大洲》 537
彼得·保罗·鲁本斯《小孩头像》 537
彼得·保罗·鲁本斯《强劫留西帕斯的女儿》 538
彼得·保罗·鲁本斯《猎虎》 538
彼得·保罗·鲁本斯《美杜莎》 539
彼得·保罗·鲁本斯《土与水》 539
彼得·保罗·鲁本斯《阿玛戎之战》 540

名家名画欣赏

彼得·保罗·鲁本斯《玛丽·德·美第奇抵达马赛》……………… 540
彼得·保罗·鲁本斯《爱的花园》…… 541
彼得·保罗·鲁本斯《仙女与森林之神》………………………… 541
彼得·保罗·鲁本斯《帕里斯的审判》…………………………… 542
彼得·保罗·鲁本斯《银河的起源》… 542
彼得·保罗·鲁本斯《三美神》…… 543
安东尼·凡·戴克《埃莱娜·格里马尔迪·卡塔内奥肖像》…… 543
安东尼·凡·戴克《洛梅利尼家族肖像》………………………… 544
安东尼·凡·戴克《牧羊人帕里斯》… 544
安东尼·凡·戴克《参孙和大利拉》… 545
安东尼·凡·戴克《查理一世与圣安托万》……………………… 545
安东尼·凡·戴克《查理一世行猎图》…………………………… 546
安东尼·凡·戴克《查理一世三面肖像》………………………… 546
安东尼·凡·戴克《斯图亚特勋爵兄弟》………………………… 547
安东尼·凡·戴克《丘比特与普赛克》…………………………… 547
雅各布·约尔丹斯《萨提尔在农家做客》………………………… 548
雅各布·约尔丹斯《豆王节欢宴》… 548
爱德华·蒙克《卡尔约翰街的夜晚》… 549
爱德华·蒙克《呐喊》……………… 549
爱德华·蒙克《圣母玛利亚》……… 550
爱德华·蒙克《繁星之夜》………… 550
阿尔丰斯·穆夏《百合花中的圣母》… 551
弗里达·卡罗《与猴子一起的自画像》………………………… 551
弗里达·卡罗《水给了我什么》…… 552
弗里达·卡罗《两个弗里达》…… 552
弗里达·卡罗《毁坏的圆柱》…… 553
藤原隆信《源赖朝像》…………… 553
如拙《瓢鲇图》…………………… 554
天章周文《水光峦色图》…………… 554
天章周文《竹斋读书图》…………… 555
雪舟《四季山水图》……………… 555
雪舟《破墨山水图》……………… 556
雪舟《天桥立图》………………… 557
狩野正信《周茂叔爱莲图》……… 557
狩野元信《细川澄元像》………… 558
长谷川等伯《松林图》…………… 558
狩野永德《桧图》………………… 559
久隅守景《纳凉图》……………… 559
表屋宗达《莲池水禽图》………… 560
尾形光琳《红白梅图》…………… 560
尾形光琳《波涛图》……………… 561
喜多川歌麿《江户宽政年间三美人》… 561
葛饰北斋《神奈川冲浪里》……… 562
葛饰北斋《凯风快晴》…………… 562
渡边华山《鹰见泉石像》………… 563
歌川广重《东海道五十三次》…… 563
歌川广重《金泽八景》…………… 564
歌川广重《大桥安宅骤雨》……… 565
黑田清辉《湖畔》………………… 565
横山大观《屈原》………………… 566
阿佐太子《唐本御影》…………… 566
安坚《梦游桃源图》……………… 567

参考文献

568

第 1 章

绘画概述

　　绘画在技术层面上,是一种在表面作为支撑物上施加线条和颜色的行为。这些表面可以是纸张、油画布、木材、玻璃、漆器或混凝土等,而上色的工具则多种多样,包括画笔、刀、海绵,甚至油漆喷雾器、牙刷、手指等。

绘画的发展历史

一般认为，从中国和古埃及等东方文明古国发展起来的东方绘画，与从古希腊、古罗马演变而来的以欧洲为中心的西方绘画，构成了世界上的两大主要绘画体系。这两大体系在历史长河中相互影响，各自对人类文明作出了独特且重要的贡献。

东方绘画

东方绘画的杰出代表是中国绘画。早期的中国绘画多绘制于丝绸之上，称为帛画。直到公元前1世纪纸张的发明，丝绸才逐渐被更为经济实用的纸质材料所取代。进入东晋时期，绘画与书法成为朝廷极为重视的艺术形式，且多数作品由贵族及学者创作。当时的绘画工具主要是用动物毛发制成的毛笔，以及由松烟或动物胶制成的墨水。

在中国历史上，著名书法家的作品同样受到高度尊崇，它们常被挂于墙壁之上，与画作并列展示。此外，早期的中国绘画与宗教信仰紧密相连，互为表里。

六朝时期，人们开始欣赏绘画本身的美，并撰写有关绘画的著作。他们在表达儒家思想的同时，也追求画像的美感，赋予画像以仙气。例如，东晋画家顾恺之的绝世遗作《女史箴图》和《洛神赋图》，秀骨清像，仿佛人物临风登仙，不食人间烟火。

隋唐五代时期，宫廷人物画成为主流。从画家周昉的作品中可以看出，其主题多围绕皇家人物，如皇帝、仕女等。无论是《调琴啜茗图》还是《簪花仕女图》，都弥漫着华美堂皇之气。在南唐年间，人物画优美的写实手法发展至巅峰。然而，需更正的是，被誉为"画圣"的应为吴道子，他虽非南唐人，但其艺术成就对中国画影响深远。吴道子利用被称为"兰叶描"的线条手法来表现事物，革新了当时盛行的绘画风格。自唐朝起，山水画的数量开始增加，并分化为李思训的"青绿山水"与王维的"水墨山水"两派，各自繁荣发展。

到了宋朝，对地貌的描绘开始展现出一种朦胧之美。画家们以模糊的轮廓描绘远处景物，而山的外形则隐没于浓雾之中。绘画的重点转向表现道教中天人合一的思想。此间著名的画家包括《清明上河图》的作者张择端及以山水画著称的夏圭等。

除了追求立体表现手法的画家外，另一些画家则有着不同的绘画目的。宋元以来，文人阶层崛起，北宋苏轼提出将书法融入绘画之中，以苏轼、米芾为代表的大家引领了文人画的风尚，逐步确立了中国画崇尚平淡冲和的审美取向。自此，许多画家将绘画的重点转向表现物体的内在精神而非外在形态，更加关注笔墨自身的变化与运用。如米芾之子、南宋大画家米友仁，发展了米芾的技法，自成一家。其传世名作《云山墨戏图》，并非简单描绘山川树木之形，妙在其局部细节、水墨横点、连点成片的独特韵味，虽看似随意挥洒，却不失天真烂漫。

元初，以赵孟頫、高克恭等为代表的士大夫画家，提倡复古，回归唐代和北宋的绘画传统，并主张将书法融入绘画之中，从而创造出重气韵、轻格律、注重主观

抒情的元画风格。元画多描绘隐逸山水，表达消极避世思想，以及象征清高坚贞人格精神的梅、兰、竹、菊、松、石等题材。自此，中国绘画中文人山水画的典型风格得以确立。宋人作画多选绢为材，而元人则偏爱用纸，并采用较干的笔法。除皴法外，"擦"的技法也被广泛运用，通过侧锋或干笔摩擦增加画面层次感和质感，这种技法在书法中亦常见，使得绘画与书法艺术在表现形式上更加接近。此外，元画的构图常留出一角以供题诗，将诗、书、画三者融为一体，这一特色至今仍保留在中国画中。

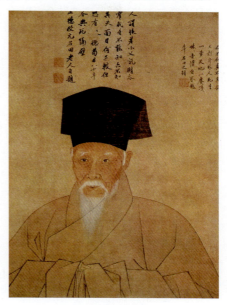

沈周自画像

明朝初期，崇尚宋朝画风的画家在宫廷与民间均相当普遍。明朝中期经济繁荣，苏州孕育了"吴门画派"，其中以沈周、文徵明、唐寅（即唐伯虎）、仇英四家最为著名。他们的作品多以展现江南文人优雅闲适的生活为主题。明朝晚期，随着人们思想的开放与活跃，受过教育的文人士大夫在绘画上追求个性表达，将绘画视为乐趣，并用以寄托自己的情感与思想。

沈周自画像便是这一时期的佳作之一。

到了清朝早期，奉行个人主义风格的画家开始涌现，他们摒弃传统绘画方法，追求更为自由的创作方式。17世纪至18世纪前期，扬州及上海等大型商业城市因商人资助画家不断创新，逐渐成为艺术中心。18世纪后期及19世纪，中国画家接触到更多西方绘画元素，部分画家完全转向西方画，而另一部分则努力融合中西绘画之长。自20世纪初新文化运动兴起，中国画家开始积极尝试西方画法，油画也在此时期被正式引入中国。

除中国绘画外，日本绘画同样是东方绘画不可或缺的一部分。日本绘画起源于原始社会，在古坟时代的壁画中得以发展。飞鸟时代，中日之间的绘画交流频繁，中国画家向日本传播了先进的绘画理念。奈良时代起，受唐朝绘画影响，日本产生了唐绘。平安中期以后，出现了日本画的第一阶段——大和绘，它采用唐绘的材料，开始确立具有日本本土特色的画法和风格，并衍生出绘卷物、绘草纸等艺术门类。

镰仓至室町时代，南宋水墨画传入日本，雪舟等画家将其发展为具有民族特色的汉画。安土桃山时代，狩野派画家吸收了大和绘与汉画的优点，创造出金碧辉煌的障屏画，标志着日本画进入第二阶段。

江户时代,受中国明清水墨画影响的日本文人画家如池大雅、与谢芜村等,丰富了日本画的表现形式和内容;俵屋宗达、尾形光琳则将装饰画推向新高度,使日本画与工艺更加紧密地结合;以铃木春信、喜多川歌麿、葛饰北斋、安藤广重为代表的浮世绘画家,通过描绘丰富多变的现实生活,创作出浮世绘这一独特艺术形式,并对后来的印象主义和后印象主义产生了深远影响。此外,京都的圆山四条派在坚持传统的同时,也吸收了西方绘画技法。日本文人画、宗达光琳派、浮世绘、圆山四条派共同构成了日本画的第三阶段,此时,西方绘画的透视法、明暗法已被日本画家广泛采纳。

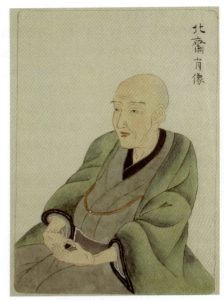

葛饰北斋自画像

西方绘画

西方最早的美术作品诞生于旧石器时代晚期,距今约3万至1万年之间。其中,最具代表性的原始绘画作品被发现于法国南部和西班牙北部地区的数十处洞窟中,最为人所知的是法国的拉斯科洞窟壁画和西班牙的阿尔塔米拉洞窟壁画。这些壁画所描绘的形象均为动物,手法写实,形象栩栩如生。

中世纪(约5世纪后期至15世纪中期)是古典文明结束与文艺复兴之间的过渡时期。许多人认为中世纪艺术风格怪诞、令人困惑,甚至被贬斥为丑恶;然而,也有人认为这一时期的艺术丰富多彩,反映了东方文化、希腊文化、罗马文化以及蛮族文化的融合。由于中世纪基督教占据主导地位,绘画艺术也主要为宗教服务。这一时期的绘画大致可分为五个阶段:一,早期基督教绘画(2—5世纪);二,拜占庭绘画(主要活跃于5—15世纪,但并非仅限于这一时期);三,蛮族及加洛林文艺复兴;四,罗马式(10—12世纪);五,哥特式(12—15世纪)。

14世纪中叶,欧洲迎来了文艺复兴的曙光。意大利成为文艺复兴的中心,14—15世纪早期的画家如乔托、马萨乔等,将人文主义思想与对自然的逼真描绘相结合,尽管作品仍带有一定的呆板僵硬之感,却已展现出与中世纪截然不同的现实主义风格。到了15世纪末至16世纪中叶,画家们在追求真实与优雅方面达到了新的高度,诞生了"文艺复兴三杰"——达·芬奇、米开朗基罗、拉斐尔。同时,威尼斯画派的提香、乔尔乔内等画家则注重光与影的表现,追求享乐主义的情调,对后世的绘

画风格产生了深远的影响。

16世纪20年代至90年代，手法主义画家不再过分关注作品内容的表达，而是对形式因素倾注了极大的热情，热衷于展现扭曲的体态、奇特的透视和绚丽的色彩，这反映了与文艺复兴时期古典审美风格截然不同的艺术理念。此外，尼德兰、德国、法国的文艺复兴绘画也成功地将意大利风格与本土传统技法相融合，创造出了独具特色的绘画风格。

17世纪的西方绘画再次开创了一个充满活力的新纪元。这一时期以意大利、荷兰、西班牙和法国为代表，绘画作品大致可分为三大类型：一是巴洛克风格，以其强烈的动势、戏剧性、光影对比及空间幻觉为特点；二是古典主义和学院派，强调理性、形式和类型的表现，但在一定程度上忽视了艺术家的个性、感性与情趣；三是写实主义，拒绝遵循古典艺术的规范及"理想美"的标准，也不对自然进行美化处理，而是致力于忠实地描绘自然。

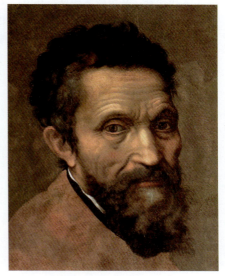

米开朗基罗肖像

18世纪的西方绘画中，洛可可风格曾兴盛一时。这是源自法国，并迅速遍及欧洲的一种艺术形式或艺术风格，其盛行于路易十五的统治时期，因此又被称为"路易十五式"。洛可可风格的特点在于其华丽、纤巧，追求雅致、珍奇、轻艳及细腻的感官愉悦。洛可可绘画多以上流社会男女的享乐生活为题材，画面中常描绘全裸或半裸的妇女以及精美华丽的装饰，同时配以秀美的自然景色或精致的人文景观。

随着1789年法国资产阶级大革命的爆发，进步的美术家们重新唤起了古希腊、古罗马的英雄主义精神，并引领了一场新古典主义艺术运动。此后，随着新古典主义的逐渐衰落，浪漫主义悄然兴起。法国画家西奥多·席里柯的《梅杜萨之筏》被视为浪漫主义绘画的奠基之作，而该运动的主力军则是德拉克罗瓦，他的作品色彩强烈，笔触奔放，充满了激情。

19世纪，法国绘画在欧洲艺术界占据主导地位。19世纪中期，现实主义美术蓬勃发展。到了19世纪60年代，印象派绘画以创新者的姿态崭露头角，它反对当时已显陈旧的古典学院派艺术观念和法则，受到现代光学和色彩学的启发，专注于在绘画中捕捉和表现光的效果。印象派的代表画家包括卡米耶·毕沙罗、爱德华·马奈、埃德加·德加、阿尔弗莱德·西斯莱、克劳德·莫奈、皮埃尔·奥古斯特·雷诺阿等。随后，新印象派和后印象派相继出现。值得注意的是，后印象派与印象派在艺术主

张上大相径庭，甚至截然相反。其中，文森特·梵高的绘画致力于表达个人强烈的情感，色彩鲜明，线条奔放。保罗·高更的作品则多含象征性寓意，装饰性的线条与色彩贯穿其中。而保罗·塞尚则追求绘画中的几何性形体结构，他也因此被誉为"现代艺术之父"。

进入 20 世纪，西方艺术界涌现出众多现代主义思潮，这些思潮在艺术理论与观念上与传统绘画分道扬镳。现代主义强调主观情感的抒发，重视艺术的纯粹性以及绘画语言本身的价值，排斥功利性，对描述性和再现性因素持怀疑态度。他们认为，组织画面结构、表达内在情感、营造神秘梦境才是艺术的真谛。这一时期的主要艺术流派包括野兽派、立体主义、巴黎画派、表现主义、未来主义、维也纳分离派、风格派、达达主义、形而上画派、超现实主义、至上主义、抽象表现主义、波普艺术、光效应艺术、新超现实主义以及超级写实主义等。

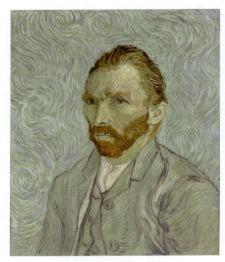

文森特·梵高自画像

绘画的媒介类型

绘画有多种分类方法，例如按媒介、题材、文化等。一个画种不一定只属于一个类型，它可以同属多个分类。一般而言，按媒介分类是东西方绘画较为常用的分类方法。

水墨画

水墨画是中国绘画的代表，也就是狭义的"国画"。基础的水墨画仅用水与黑墨，只有黑与白之分，后来发展出彩色的水墨画与花鸟画，被称为设色画，有时也称为彩墨画。中国水墨画的特点是：重意不重实且大量留白，作画过程称"写"而不称"画"。

与水墨画有关的还有水墨版画。与一般版画不同的是，水墨版画虽然也是木刻版画，但使用宣纸作为纸材，在不同的地方重复水墨印刷，层层渲染的效果，使得每张作品都明显不同，并具有水墨画的美感。

帛画

帛画是中国古代的一种绘画种类，因其绘制于帛上而得名。帛，乃是一种质地

为白色的丝织品，帛画便是在此之上，运用笔墨与色彩精心描绘人物、走兽、飞鸟以及神灵、异兽等形象的图画。此类绘画艺术兴起于战国时期，至西汉时期发展至巅峰。帛画所采用的色彩，多为朱砂、石青、石绿等矿物颜料，色彩丰富且鲜艳夺目。

油画

油画，则是将颜料与干性油媒介混合后创作而成的绘画形式，在欧洲地区应用广泛。油画颜料中的油性媒介，常以亚麻籽油等油类为主，这些介质往往还需与松脂、乳香等物混合加工，以增强其性能。油画最初在北欧，特别是荷兰的早期绘画中崭露头角，因其优良的质地与光彩而备受青睐，迅速传播开来，最终成为绘画创作中的标准材料之一。历经文艺复兴时期的蓬勃发展，油画在欧洲几乎全面取代了蛋彩画。

蛋彩画

蛋彩画，作为一种古老的绘画技法，其特点在于使用蛋黄或蛋清调和颜料进行绘制，作品多呈现于表面敷有石膏的画板上。蛋彩画具有不易脱落、不易龟裂、色彩鲜明且持久等优点，盛行于14至16世纪的欧洲文艺复兴时代，是画家们不可或缺的绘画技法。然而，自16世纪起，蛋彩画逐渐被油画所取代。

蛋彩的调配技艺复杂精细，主要材料包括颜料、蛋剂（蛋黄或蛋清）、亚麻仁油、清水、薄荷油、达玛树脂、凡立水、酒精、醋等，配制过程颇为繁琐。由于配方各异，其使用方法及最终效果也各不相同。调配好的蛋彩，通常绘制在平实干燥且已敷有石膏涂料并打磨平整的木板上。蛋彩颜料透明度高，作画时需遵循由浅及深、由淡及浓、先明后暗、薄施厚涂等严格程序。鉴于画板上的石膏层吸水性强，作画时需细致点染、重叠交织，避免大笔挥洒。完成后的作品需置于干燥处妥善保存，并进行打蜡与磨光处理，以防霉变。

壁画

壁画，顾名思义，是在墙壁或天花板上绘制的画作。其绘制过程通常涉及在薄而湿润的石灰泥浆或灰泥层上施加颜料，而这些颜料则需与蛋黄、胶水或油脂等黏合剂混合使用。在欧洲，壁画在文艺复兴时期尤为常见。

文艺复兴时期的西方壁画，以湿壁画为代表，这一时期堪称欧洲壁画艺术的黄金时代。艺术家们不断探索新材料与绘画技术，推动壁画艺术不断向前发展。众多著名画家投身于壁画创作之中，使得壁画的艺术性达到了前所未有的高度，众多传世艺术珍品应运而生。湿壁画以其不易脱落、不易龟裂、色彩鲜明且持久的特性著称，同时兼具肌理细腻、色彩层次丰富透明的优点，非常适合进行光泽焕发、色调辉煌的描绘。然而，湿壁画的绘制要求画家用笔果断且准确，因为一旦颜色被灰泥吸收，便难以修改。因此，并非所有画家都能胜任这一既艰苦又繁复的工作。

版画

版画，则是通过印刷方式制作的图画艺术。根据版材的不同，版画可分为木版画、铜版画、纸版画、石版画、丝网版画等多种类型；同时，它还可以按照制版方法和印色技法进行分类，如蚀刻版画、油印木刻、浮水印木刻、黑白版画、套色版画等；若按印刷原理划分，则可分为凸版印刷、平版印刷（非"平面印刷"）、凹版印刷、孔版印刷（非"漏孔与输出印刷"）等。

版画的发展历程经历了从复制到创作的转变。早期版画中，画、刻、印三者分工明确，刻者仅依据画稿进行刻版，此类作品被称为复制版画。后来，随着艺术的发展，画、刻、印逐渐由版画家一人完成，版画家得以充分发挥个人艺术创造力，这类作品便被称为创作版画。中国复制木刻版画的历史悠久，可追溯至千年前；而创作版画则始于20世纪30年代，经鲁迅先生的大力提倡后得以蓬勃发展。在西方，16世纪的阿尔布雷特·丢勒以铜版画和木版画复制钢笔画作品；至17世纪，伦勃朗则将铜版画从镂刻法推向蚀刻法的新高度，并引领其进入创作版画的新阶段。木刻版画作为版画的一种重要形式，也在19世纪迈入了创作版画的崭新阶段。

水彩画

水彩画是用悬浮在水溶性媒介物中的颜料创作而成的画作，一般画在各种纸张上，包括莎草纸、牛皮纸等，也有皮革、帆布等材料。在欧洲和亚洲，水彩画有着悠久的历史。欧洲中世纪时已经有许多水彩画记录，到了文艺复兴时期开始成为主流的绘画艺术形式之一，不过大多都用于动植物的插图绘制。

水粉画

水粉画是用水粉颜料创作的画，水粉是一种不透明的颜料，由天然色素、水和黏合剂（通常用阿拉伯树胶或糊精）混合制成，大约有六百年的历史。水粉和水彩一样都可以重复润湿，但干燥后则会呈现哑光色泽；另外其与油画颜料也有相似之处，它们同样都是不透明的。

粉彩画

粉彩画是用粉末状颜料和黏合剂混合后制成的固体颜料（例如常见的蜡笔）所创作的画，其中黏合剂一般有中性色调和饱和度，因此混合后蜡笔的效果会更接近于自然干燥的颜料。粉彩颜料起源于15世纪，达·芬奇也曾提到过粉彩颜料，18世纪时非常流行用这种颜料画肖像画。

炭笔画

炭笔是一种使用炭精作为笔芯的木杆笔，其特点在于笔色黑浓，但附着力稍弱，与纸张的摩擦力大，因此不易于涂改，多用于速写和人物肖像画的绘制。木炭条则

大多由柳树的细枝烧制而成，根据粗细、软硬的不同，可产生各异的画面效果。在绘画过程中，画家往往先用较软的炭笔打稿，因其易于擦除，便于反复修正而不损伤画纸，待轮廓确定后，再转而使用较硬的炭笔进行细部的修饰。

丙烯画

丙烯酸颜料又称为塑胶彩或压克力颜料，发明于20世纪50年代，是颜料粉调和丙烯酸树脂聚化乳胶制成的。丙烯酸颜料可以用水或稀释剂稀释，但在干燥后会迅速失去可溶性，不再溶于水，且不易褪色，持久性较好，故许多人用丙烯酸颜料制作自画像。另外，丙烯酸颜料也是大多数人学习油画前的替代品，因为两者的成品及技法有不少类似之处。

珐琅画

珐琅画一般是用有色矿物质涂在玻璃粉与金属制成的基底上所创作的绘画，然后经过750℃～850℃的烧制，让玻璃熔化形成釉质层。不同于其他绘画类型，这类珐琅画一般用于珍贵物品的装饰，比如珠宝或装饰瓷器。18世纪，珐琅画在欧洲非常流行，微型肖像画就是以这种方式绘制的。

东西方绘画的区别

东西方文化迥异，导致艺术表现形式各具特色。从宏观角度看，东方艺术倾向于主观表达，而西方艺术则更重客观再现。东方艺术被誉为诗，西方艺术则似剧。在绘画领域，中国画追求神韵，西洋画则侧重于形似。尤为显著的是，西方绘画强调色彩的运用，这是中西绘画之间最本质的差异之一。具体而言，东西方绘画的不同体现在以下几个方面。

（1）中国画善用线条，而西洋画中的线条则不那么显著。中国画中的线条往往并非直接源自物象本身，而是画家用以界定两物象间境界的艺术手段。例如，中国画用一条蛋形线勾勒人脸，实则人脸周围并无此线，它仅是脸与背景的分隔。同样，山水、花卉等自然景物在实物上并无明确线条，但画家却巧妙地运用线条来表现。山水画中的"皴法"和人物画中的"衣褶"线条，都是展现画家深厚功底的重要技法。相反，西洋画更侧重于物体边界的描绘，并不特别强调线条的存在，因此西洋画往往给人以逼真的视觉效果，而中国画则一眼便能识别其艺术创作的本质。此外，中国书画同源，作画如同写字，挥洒自如，直抒胸臆。

（2）中国画对透视法的运用不如西洋画那般重视。透视法，即在二维平面上展现三维立体效果。西洋画为了追求真实感，非常重视透视法的运用，使得画面中的市街、房屋、家具等物体形态准确，仿佛实物再现。而中国画则倾向于忽略透视法，

偏爱描绘云雾缭绕的山川、树木、瀑布等自然景物，这些景物在远望时往往呈现为平面状。

（3）中国画在人物画方面不强调解剖学，而西洋人物画则非常重视这一学科。解剖学是研究人体骨骼肌肉形态的科学，西方画家在创作人物画时需深入研究解剖学，以准确表现人体各部分的构造与动态。而中国画家在画人物时，更注重表现人物的姿态特点，而非精确的人体比例和尺寸。因此，中国画中的人物形象往往具有夸张的特点，男子雄伟，女子纤丽，以强烈的印象和象征手法传达人物的性格特征。

（4）中国画在背景处理上与西洋画截然不同。中国画往往简化背景，甚至留白，以突出主题。如梅花图中，梅花独自悬挂空中，四周留白；人物画亦然，人物仿佛驾云而立。而西洋画则注重背景的描绘，力求画面充实无空白。这种差异同样源于中西绘画在写实与传神上的不同追求。

（5）在题材选择上，中国画以自然景物为主，而西方绘画则长期以人物为主要题材。虽然中国画在汉代以前也以人物画为主，但自唐代起，山水画逐渐独立成派。而西方绘画自希腊时代起便以人物为中心，直到19世纪才出现独立的风景画。这一差异反映了中西文化在审美观念和艺术追求上的不同。

第 2 章

中国名家名画

绘画,作为中国传统造型艺术的重要组成部分,与琴、棋、书并列为四艺,同时也是一门典型的精英艺术。中国绘画独具特色,依据南朝谢赫在《古画品录》中的评论,其核心在于追求"气韵生动",不拘泥于物体外表的形似,而更侧重于表达画家的主观情感与意趣。可以说,西洋画倾向于"再现"现实,而中国画则更倾向于"表现",旨在传达"气韵"与"境界"的深远意境。

顾恺之《洛神赋图》

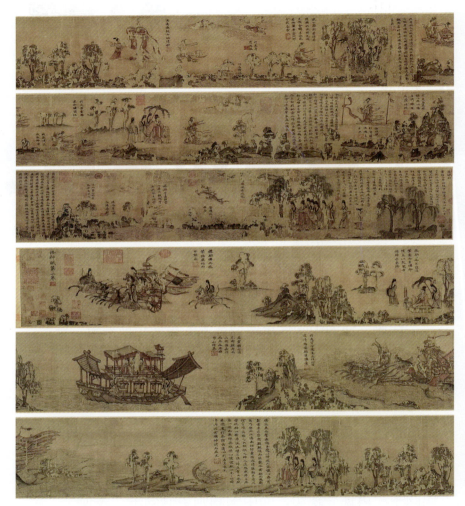

在现存的中国古代绘画中,《洛神赋图》被公认为第一幅改编自文学作品的画作。此画开创了中国传统绘画长卷形式的先河,被誉为"中国绘画史上的瑰宝"。此画无论从内容、艺术结构,还是从人物造型、环境描绘及笔墨表现形式来看,都无愧为中国古典绘画中的珍品之一。顾恺之将表现对象的神韵作为艺术追求的核心目标,从而将绘画境界提升至一个新的高度,使得汉代绘画重动态、重外形生动的特点发生了质变,转而重内心、重神韵。从美学的视角审视,《洛神赋图》展现了魏

晋时期绘画风格从汉代古拙、雄壮的阳刚之美向巧密、婉约的阴柔之美的转变，这恰是人们审美心理和审美态度变化的反映。

绘画类型	绢本设色画
作　　者	顾恺之（原作）/ 佚名（摹本）
创作时间	东晋（原作）/ 南宋（摹本）
尺寸规格	纵27.1厘米，横572.8厘米（摹本）
收藏地点	中国辽宁省博物馆（摹本）

顾恺之《女史箴图》

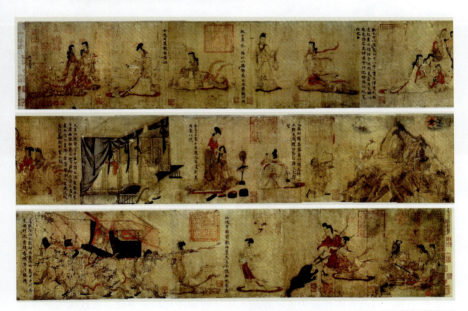

《女史箴图》以日常生活为创作题材，笔法细腻如春蚕吐丝，形神兼备。顾恺之采用的游丝描技法，赋予了画面典雅、宁静而又明丽、活泼的气质。

绘画类型	绢本设色画
作　　者	顾恺之（原作）/ 佚名（摹本）
创作时间	东晋（原作）/ 唐代（摹本）
尺寸规格	纵24.8厘米，横348.2厘米（摹本）
收藏地点	英国伦敦大英博物馆（摹本）

画中的线条循环婉转、均匀优美，人物衣带飘洒，栩栩如生。女史们身着宽大的衣裙，修长飘逸，每款皆配以形态各异、色彩艳丽的飘带，彰显出飘飘欲仙、雍容华贵的风范。画中人物仪态万千，细节描绘入微，笔法细劲连绵，设色典雅秀丽。画卷中的山水与人物比例，体现了人大于山的早期山水画特征，山石空勾不皴，反映了该时期山水画的独特风格。

名家名画欣赏

萧绎《职贡图》

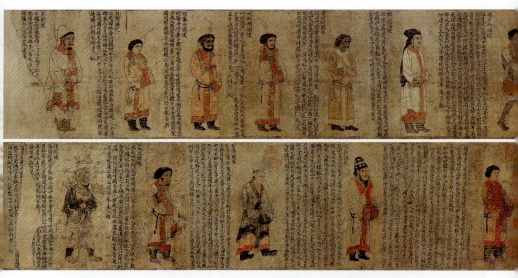

 《职贡图》是中国绘画史上第一部以外域职贡人物为主题的工笔人物卷轴画，也是现存最早的职贡图作品，为后世研究绘画及历史提供了宝贵的

绘画类型	绢本设色画
作　　者	萧绎（原作）/佚名（摹本）
创作时间	南朝梁（原作）/宋代（摹本）
尺寸规格	纵26.7厘米，横200.7厘米（摹本）
收藏地点	中国国家博物馆（摹本）

资料。《职贡图》在人物形象塑造上，延续了魏晋以来装饰性强且严谨的风格特点，既注重人物外形特征的刻画，又兼顾内在思想状态与精神气韵的表现。画中人物线条简练遒劲，以高古游丝描为主，并融入用笔的顿挫与粗细变化。衣纹构线疏落有致，已初现疏体画风之端倪。用色方面，不事繁复渲染，而是分层次晕染，点到即止、率性洒脱，整体显得明朗洗练，更加凸显了线条的表现力。

韩滉《五牛图》

 《五牛图》被誉为"中国十大传世名画"之一，同时也是现存最古老的纸本中国画。画中的五头牛自右向左一字排开，各具形态，姿态各异。韩滉运用粗壮有力的墨线勾勒牛的轮廓，生动展现了牛的强健、沉稳以及行动时的稳健步伐。尤其是他对牛的眼睛、鼻子、蹄趾、毛须等细节的精心描绘，更凸显了牛强健的筋骨和皮

毛的质感之真实。画面在色彩运用上也独具匠心，两头深褐色与三头黄色的搭配，代表了典型的牛毛色泽，尽管仅使用两种颜色，却给人以丰富多变的视觉感受。"点睛"之笔实为画龙点睛，韩滉巧妙地将牛眼适当放大并细致刻画，使得五牛的瞳眸炯炯有神，达到了形神兼备的艺术高度。

绘画类型	黄麻纸本设色画
作　　者	韩滉
创作时间	唐代
尺寸规格	纵 20.8 厘米，横 139.8 厘米
收藏地点	中国北京故宫博物院

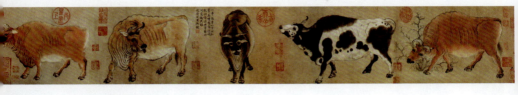

阎立本《步辇图》

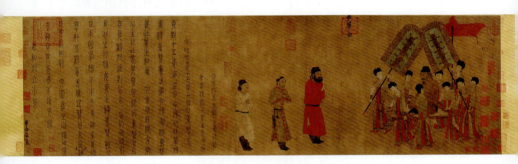

《步辇图》是"中国十大传世名画"之一，具有珍贵的历史价值和艺术价值。此画右半部分描绘的是在宫女簇拥下坐于步辇中的唐太宗，左侧三

绘画类型	绢本设色画
作　　者	阎立本（原作）/ 佚名（摹本）
创作时间	唐代（原作）/ 宋代（摹本）
尺寸规格	纵 38.5 厘米，横 129.6 厘米（摹本）
收藏地点	中国北京故宫博物院（摹本）

人，前为典礼官，中为吐蕃使者禄东赞，后为通译者。唐太宗的形象是全图的焦点。从绘画艺术的角度来看，阎立本的表现技巧已相当娴熟：衣纹器物的勾勒墨线圆转流畅中不失坚韧，畅而不滑、顿而不滞；主要人物的神情举止栩栩如生，描绘之间更能传神写照，曲尽其妙；图像局部配以晕染技法，如人物所穿靴筒的褶皱等处，显得极具立体感；全卷设色浓重而淳净，大面积红绿色块交错安排，既富有韵律感，又呈现出鲜明的视觉效果。

阎立本《历代帝王图》

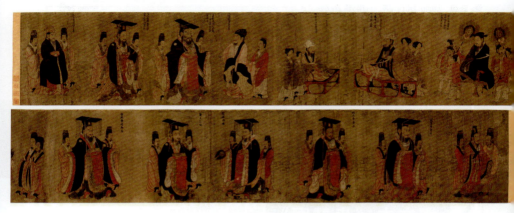

　　《历代帝王图》是一幅描绘历史人物肖像的杰作，自右向左精心绘制了13位帝王形象。每幅帝王图像前均配以楷书榜题文字，且每位帝王身旁都围绕着数量不等的随侍，构成了画卷中相对独立的13组人物群像，共计46人。此画在人物个性特征的刻画、线条的灵活运用以及色彩的丰富变化上，相较于前代作品，技艺水平有了显著的提升。它展现出的人物性格特征鲜明，线条的粗细变化赋予人物形象以生动的立体感，色彩则显得尤为瑰丽多彩。画家在描绘人物时，并未仅仅满足于形似，而是深入挖掘每位帝王的政治作为与独特命运，进行了个性化的艺术再现。通过对眼神、嘴角及面部肌肉的细腻刻画，画家巧妙地传达出他们的心理状态、独特气质与鲜明性格。为了更加凸显主体人物，画家在帝王与侍从的身材比例及色彩运用上做出了明显的区分，这种处理手法不仅增强了画面的层次感，也隐含了画家对历史人物的个人评价。

绘画类型	绢本设色画
作　者	阎立本（原作）/ 佚名（摹本）
创作时间	唐代（原作）/ 宋代（摹本）
尺寸规格	纵 51.3 厘米，横 531 厘米（摹本）
收藏地点	美国波士顿美术博物馆（摹本）

吴道子《送子天王图》

　　《送子天王图》开创了中国宗教画本土化的新时代，给日后的宗教题材绘画尤其是佛教壁画带来深刻的影响。它的出现标志着线描的一个新时代的开始：由"铁线"衍生出"兰叶线"，自此中国画的线描技法发展得更为完善。全图分为三个部分：第一部分描绘一位王者气度的天神端坐中间，两旁是手执笏板的文臣、捧着砚台的仙女，以及仗剑围蛇的武将力士面对一条由二神降伏的巨龙。第二部分画的是一个踞坐

在石头之上的四臂披发天神，身后烈焰腾腾。神像形貌诡异，颇具气势，左右两边是手捧瓶炉法器的天女神人。第三部分即《释迦牟尼降生图》，画中内容是印度净饭王的儿子出生的故事。

绘画类型	纸本墨笔画
作者	吴道子
创作时间	唐代
尺寸规格	纵35.5厘米，横338.1厘米
收藏地点	日本大阪市立美术馆

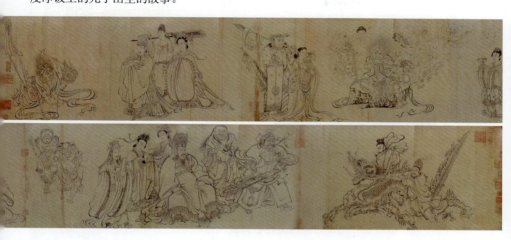

吴道子《八十七神仙卷》

《八十七神仙卷》是中国美术史上极为罕见的经典传世之作,它代表了中国古代白描绘画艺术的巅峰,其艺术魅力足以与宋代张择端的《清明上河图》相媲美,著名画家徐悲鸿更是赞誉此卷"足可颉颃欧洲最高贵名作"。画面中精心描绘了东华帝君、南极帝君、扶桑大帝三位主神,十位神将,七位男仙官,以及六十七位金童玉女。众神仙自天而降,列队行进,姿态各异,丰盈而优美。因场面宏大,人物比例结构精确、神情捕捉微妙,构图宏伟壮丽,线条圆润且劲健,本画被历代画家视为典范,奉为圭臬。

绘画类型	绢本白描画
作 者	吴道子
创作时间	唐代
尺寸规格	纵 30 厘米,横 292 厘米
收藏地点	中国北京徐悲鸿纪念馆

张萱《捣练图》

《捣练图》生动展现了妇女捣练缝衣的生活场景,人物间相互关系自然和谐。画面中,不同年龄、不同身份、不同分工的女性,其动作、表情各异,均精准刻画,形神兼备,色彩艳丽而不失雅致,反映了盛唐时期崇尚健康丰腴的审美风尚。画家以细劲圆浑、刚柔并济的墨线勾勒人物形象,辅以柔和鲜艳的色彩,塑造出的人物形象端庄丰腴、情态生动,完全符合张萱笔下"丰颊肥体"的特征。

绘画类型	绢本工笔重设色画
作 者	张萱(原作)/佚名(摹本)
创作时间	唐代(原作)/宋代(摹本)
尺寸规格	纵 37 厘米,横 145.3 厘米
收藏地点	美国波士顿美术博物馆(摹本)

周昉《簪花仕女图》

《簪花仕女图》描绘了六位衣着艳丽的贵族妇女及其侍女在春夏之交赏花游园的景象。此画是全球范围内唯一被认定的唐代仕女画传世孤本。除了其独一无二性,其艺术价值亦极高,是典型的唐代仕女画范本,展现了唐代现实主义风格的精髓。

绘画类型	绢本设色画
作 者	周昉
创作时间	唐代
尺寸规格	纵 46 厘米，横 180 厘米
收藏地点	中国辽宁省博物馆

这种仕女画风格在当时画坛极为流行，对唐末乃至后世各朝代的仕女画坛及佛教艺术均产生了深远影响。《簪花仕女图》不仅展现了浓郁的时代特色和民族气息，更是中国传统绘画史上不可或缺的重要作品。

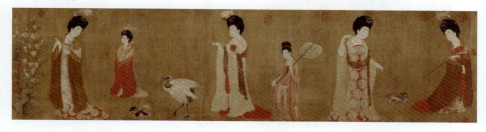

李思训《江帆楼阁图》

　　《江帆楼阁图》描绘的是春日游赏的场景，是李思训融合"青绿山水"与"金碧山水"技法创作的国画山水佳作。画中山川、树木、江水与游人和谐共生，江上轻舟荡漾，山间林木葱郁，游人往来其间。远景江水波光粼粼，扁舟点点；近景树木苍翠，楼阁庭院半隐半现，坡岸上人影攒动。其意境深远而奇特，笔触遒劲有力，风格峻峭，色彩既均匀又典雅，整体画风精密严谨，意境高远，笔力刚健，色彩丰富多变，别具一格。

绘画类型	绢本设色画
作 者	李思训
创作时间	唐代
尺寸规格	纵 101.9 厘米，横 54.7 厘米
收藏地点	中国台北故宫博物院

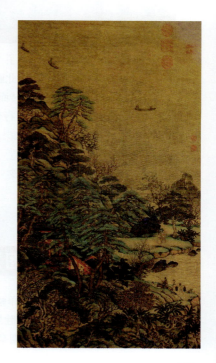

名家名画欣赏

李昭道《明皇幸蜀图》

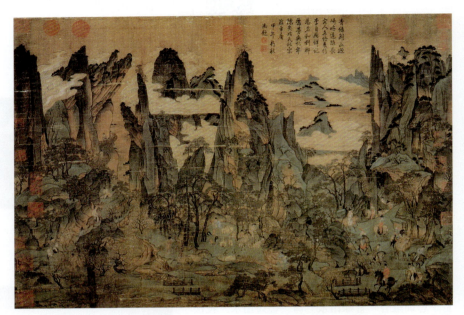

《明皇幸蜀图》鲜明体现了"二李"画派的典型风格与时代特征,是反映唐代山水画风貌的重要传世之作。此画以"唐玄宗避难入蜀"为题材,画家巧妙地避开了唐玄宗逃难时的狼狈形象,转而将其描绘为一派帝王游春行乐的景象,故又名《春山行旅图》。画家巧妙地将负责行李的侍从置于画面中心,人马休憩的场景生动有趣,而将骑马过桥的唐玄宗及其嫔妃、随从置于画面右侧,营造出一种轻松愉悦的氛围,巧妙地回避了历史的严酷现实。

绘画类型	绢本设色画
作者	李昭道
创作时间	唐代
尺寸规格	纵55.9厘米,横81厘米
收藏地点	中国台北故宫博物院

王维《辋川图》

《辋川图》是王维所创的单幅壁画,原作虽已不存,但幸有历代摹本流传于世。此画精心绘制了辋川的二十处胜景,如孟城坳、华子冈、文杏馆、斤竹岭、鹿柴、木兰柴、茱萸沜、宫槐陌、临湖亭、南垞、欹湖、柳浪、栾家濑、金屑泉、白石滩、

北垞、竹里馆、辛夷坞、漆园、椒园等，以别墅为中心向外延展，展现了丰富的自然与人文景观。《辋川图》不仅开启了后世诗画并重的艺术先河，更在韩国获得了极高的赞誉，深刻影响了韩国古代文人山水画与山水田园诗的创作。在评价中国文人山水画时，韩国文人往往将《辋川图》视为最高的境界或标准。

绘画类型	壁画（原作）/绢本水墨淡设色画（摹本）
作　者	王维（原作）/郭忠恕（摹本）
创作时间	唐代（原作）/宋代（摹本）
尺寸规格	纵29.9厘米，横480.7厘米（摹本）
收藏地点	美国西雅图美术馆

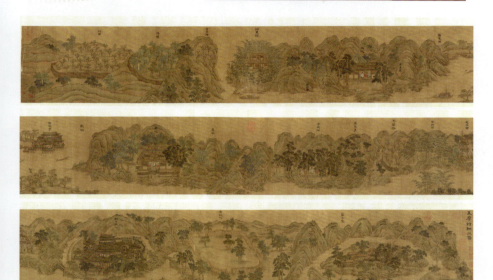

王维《伏生授经图》

《伏生授经图》描绘了汉代伏生传授经学的情景，是一幅精妙的人物肖像画。此画运用细劲圆韧、刚柔相济的铁线描技法，勾勒人物、案几、蒲团、竹简、纸卷等细节，线条运用极为娴熟自如。画面略从俯视角度构图，案几、笔、砚等物作为陪衬，精心绘制，而背景则巧妙留白，不着一墨，使得主题更加突出，人物形象生动鲜活，充分展现了唐代中国画在处理人物画时的独特艺术手法。

绘画类型	绢本设色画
作　者	王维
创作时间	唐代
尺寸规格	纵25.4厘米，横44.7厘米
收藏地点	日本大阪市立美术馆

名家名画欣赏

李成、王晓《读碑窠石图》

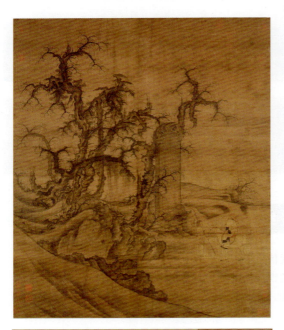

《读碑窠石图》是一幅双拼绢绘制的大幅山水画,展现冬日田野景象,一位骑骡的老人正驻足于古碑前研读碑文,近处坡陀起伏,寒树木叶尽脱。此画取景精炼,以枯树、石碑和人物为核心,营造出荒寒冷寂的氛围。树枝以细线勾勒后墨染,枝干呈"蟹爪"状,纵横交错,尽显苍劲。坡石则以侧笔绘就,圆润少皴擦,形成了后世所称的"卷云皴"。枯树与石碑的组合,加深了画面的幽凄之感,似乎在追忆遥远历史中的辉煌与繁华。

绘画类型	绢本墨色画
作　　者	李成、王晓
创作时间	五代
尺寸规格	纵 126.3 厘米,横 104.9 厘米
收藏地点	日本大阪市立美术馆

李成《晴峦萧寺图》

《晴峦萧寺图》描绘了一幅山寺相映成趣的画面。画中高峰重叠,左右山峰低矮淡远,中间楼阁突出;萧寺下及右侧数座小山冈,树木葱郁;画卷下方,山泉水汇聚成溪,一木桥横跨其上,山脚亭馆错落,人群往来。前景巨石突兀,形态各异。整幅画作笔法老练,用墨层次分明,构图自然开合,节奏明快,气势雄浑,令人仿佛置身其中。

绘画类型	绢本淡设色画
作　　者	李成
创作时间	五代宋
尺寸规格	纵 111.4 厘米、横 56 厘米
收藏地点	美国纳尔逊—阿特金斯美术馆

顾闳中《韩熙载夜宴图》

《韩熙载夜宴图》以连环长卷的形式，细腻描绘了南唐巨宦韩熙载为避免南唐后主李煜猜疑，以声色为掩护，频繁夜宴宾客、纵情嬉游的场景。此画在美术史上占据重要地位，代表了古代工笔重彩艺术的巅峰水平。全图以时间为序，分为听乐、观舞、休息、清吹、宴散五个段落，每段以屏风巧妙分隔，既相互连接又各自独立，展现了顾闳中敏锐的观察力和纯熟的表现技巧。此画在用笔、设色等方面均达到了极高的艺术成就。

绘画类型	绢本设色画
作　者	顾闳中（原作）/ 佚名（摹本）
创作时间	五代南唐（原作）/ 宋代（摹本）
尺寸规格	纵28.7厘米，横335.5厘米（摹本）
收藏地点	中国北京故宫博物院（摹本）

董源《潇湘图》

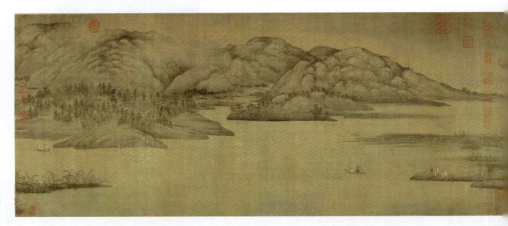

《潇湘图》被誉为"南派"山水的开山之作，也是中国山水画史上的代表性作品之一。画中湖光山色交相辉映，山势平缓连绵，大量运用"披麻皴"技法，并辅以墨点描绘植被，营造出平远开阔的空间感，尽显江南山水的迷蒙之美。山水间穿插人物与渔舟，色彩鲜明，生机勃勃，为幽静的山林增添了无限生机。

绘画类型	绢本设色画
作　者	董源
创作时间	五代南唐
尺寸规格	纵50厘米，横141.4厘米
收藏地点	中国北京故宫博物院

董源《夏景山口待渡图》

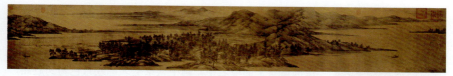

《夏景山口待渡图》中山势重叠而缓平绵长,植被丰茂,水汽蒸腾,宛如江南夏日实景。画面起首处水面辽阔,扁舟若隐若现;中景山峦重叠,林木疏朗挺拔,竹丛穿插其间,茅屋时隐时现;卷末则描绘渡船未至,官客静待的场景,点明主题。整幅画构思精巧,设色淡雅,冈峦清润,林木秀密,技法上主以"披麻皴",辅以苔点,色彩淡雅,尽显江南山水之美。此画在用笔上虽看似随意,实则物象与笔法相得益彰,体现了董源对山水画笔墨与意境分离的独到理解,对后世"米氏云山"等画风产生了深远影响。

绘画类型	绢本淡设色画
作者	董源
创作时间	五代南唐
尺寸规格	纵 50 厘米,横 320 厘米
收藏地点	中国辽宁省博物馆

董源《龙宿郊民图》

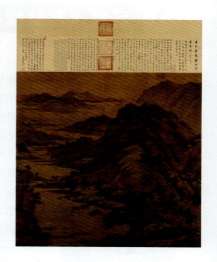

《龙宿郊民图》以两重大山为主体,向画面深处延伸,左侧浩渺长江同样流向远方,赋予画面深邃之感。董源在色彩运用上独具匠心,巧妙融合墨色与青绿,两者相得益彰,互不干扰。他以墨笔勾勒渲染后,又在坡面峰峦等处轻敷青绿,营造出郁郁葱葱、草木茂盛的自然景象。从技法上看,此画汲取了李思训、王维两家之长,既继承了王维注重用笔的传统,开启了南派山水笔墨表现的先河;又在着色上继承了李思训"青绿山水"的精髓,通过"披麻皴"技法的运用,拓宽了青绿山水的表现领域。

绘画类型	绢本设色画
作者	董源
创作时间	五代南唐
尺寸规格	纵 156 厘米,横 160 厘米
收藏地点	中国台北故宫博物院

巨然《湖山春晓图》

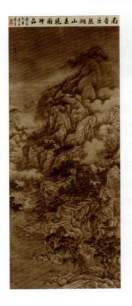

《湖山春晓图》是一幅气势恢宏的巨制，展现了高山的雄伟与幽静之美。画中江南湖山风光旖旎，山色逶迤平远，既显傲远凝重，又不失怡然秀丽。山峦间点缀着几间房屋，仿佛矗立于仙境之中。画中共绘七人，或行色匆匆赶路，或嬉戏于水边，或悠闲倚床小憩，山势的雄伟与生活的安逸在画中自然流露。山峦描绘略呈锥体之状，层次分明，近景与中景构成画面主体，远景则只见缥缈的山头。林麓间、峰峦上遍布着俗称"卵石"或"矾头"的群石，增添了几分生动与趣味。

绘画类型	绢本墨笔画
作　者	巨然
创作时间	五代南唐
尺寸规格	纵 223 厘米，横 87 厘米
收藏地点	美国纽约大都会艺术博物馆

巨然《万壑松风图》

《万壑松风图》描绘了江南烟岚缭绕、松涛阵阵的景象。画中矾头重叠，深谷中清泉潺潺，溪畔浓荫蔽日。沿曲折山脊，松林密布，"丰"字形松树随风轻摆，仿佛能让观者感受到湿润凉风的拂面。沟壑间云雾缭绕，缓缓升腾，更添几分神秘。山瀑之下，水磨磨坊与木桥相映成趣，为这世外桃源增添了几分人间烟火气。此图构图独特，虽取全景而不刻意突出主峰，松林环绕将峰顶自然联结，近、中、远三景层次分明，笔墨沉厚浑朴又不失腴润秀雅，天趣盎然。

绘画类型	绢本水墨画
作　者	巨然
创作时间	五代南唐
尺寸规格	纵 200.7 厘米，横 70.5 厘米
收藏地点	中国上海博物馆

巨然《秋山问道图》

《秋山问道图》是一幅秋景山水画佳作。主峰高耸,几欲出画,梳状山峦重重叠叠,结构清晰,层次分明。山峰石少土多,给人以温和厚重之感,与北方画派坚硬雄强的画风迥异。画中部谷地密林间,茅屋数间若隐若现,小径蜿蜒其间,曲径通幽。透过柴扉,可见两老者相对而坐,似在论道,明净的山色更衬托出高士的风采。画面下段,坡岸逶迤,树木婀娜,水边蒲草随风轻摆,秋高气爽之感油然而生。整幅画幽深润朗,宁静安详,平和之美跃然纸上。

绘画类型	绢本墨笔画
作　者	巨然
创作时间	五代南唐
尺寸规格	纵 165.2 厘米,横 77.2 厘米
收藏地点	中国台北故宫博物院

范宽《溪山行旅图》

《溪山行旅图》描绘了典型的北国风光。画面中央,巍峨山体高耸入云,气势磅礴。山顶丛林茂密,山谷深处一瀑如丝,飞流直下。山脚下,巨石嶙峋,林木挺拔。前景中,溪水潺潺,一队商旅沿溪行进,为幽静的山林古道增添了几分生气。树叶间隐约可见"范宽"二字题款,证明了画作的归属。

绘画类型	绢本墨笔画
作　者	范宽
创作时间	北宋
尺寸规格	纵 206.3 厘米,横 103.3 厘米
收藏地点	中国台北故宫博物院

范宽《雪山萧寺图》

《雪山萧寺图》是范宽雪中山水的代表作，其构图独具匠心。画中山石树木直逼眼前，不留余地，让人仿佛能感受到一股寒气扑面而来。群山簇拥直插云霄，深沟密林中隐藏着萧寺的踪迹。丛岩叠嶂间，"溪出深虚，水若有声"。由近及远堆叠的山峦"折落有势"，山下寒树苍劲如铁帚般挺立，展现了范宽"写山真骨""与山传神"的高超技艺。

绘画类型	绢本淡设色画
作　者	范宽
创作时间	北宋
尺寸规格	纵 182.4 厘米，横 108.2 厘米
收藏地点	中国台北故宫博物院

郭熙《早春图》

《早春图》描绘早春时节山中的勃勃生机：冬寒已去，春意渐浓，山间薄雾缭绕，预示着春天的到来。远处山峰挺拔，气势磅礴；近处圆岗层叠，山石嶙峋；山间清泉

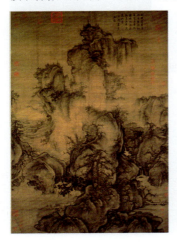

潺潺，汇入河谷，桥路楼观掩映于绿树丛中。水边、山间的人们活动频繁，为大自然平添了几分生动与活力。山石间林木葱郁，或挺拔或倾斜，或疏朗或茂密，形态万千。树干用笔灵活多变，树枝上点缀着如鹰爪、蟹爪般的小枝，更显生动。《早春图》巧妙运用全景式高远、平远、深远相结合的构图，集中展现初春时北方高山大壑的雄伟与宁谧，营造出一种生机勃勃而又宁静和谐的氛围。

绘画类型	绢本设色画
作　者	郭熙
创作时间	北宋熙宁五年（1072 年）
尺寸规格	纵 158.3 厘米，横 108.1 厘米
收藏地点	中国台北故宫博物院

赵佶、宫廷画家《文会图》

《文会图》描绘的是文人学者以文会友，饮酒赋诗的场景。园林中绿草如茵，雕栏环绕，树木扶疏。九名文士围坐桌旁，树下另有二人立谈，童仆侍从共九人，人物姿态生动，展现了文人学士畅谈欢饮的雅集氛围。画中两株繁茂树木，条理分明，细腻真实，展现了画家深切的生活体验与高超的绘画技法。

绘画类型	绢本设色画
作　　者	赵佶、宫廷画家
创作时间	北宋
尺寸规格	纵 184.4 厘米、横 123.9 厘米
收藏地点	中国台北故宫博物院

赵佶《芙蓉锦鸡图》

《芙蓉锦鸡图》色彩艳丽，典雅高贵，设色浓丽，晕染细腻，传达皇家雍容富贵气派。锦鸡用色上，面部和颈后羽毛铺以厚薄不同白色，提醒画面。颈部黑色条纹明亮，腹部朱砂亮丽灿烂。芙蓉设色淡雅，烘托羽毛鲜艳锦鸡，枝头绽开芙蓉花用明亮白色，鲜活亮丽。《芙蓉锦鸡图》诗、书画统一，构图创新。整幅画作层次分明，疏密相间，秋色中充满盎然生机，表现平和愉悦境界。

绘画类型	绢本双勾重彩工笔画
作　　者	赵佶
创作时间	北宋
尺寸规格	纵 81.5 厘米、横 53.6 厘米
收藏地点	中国北京故宫博物院

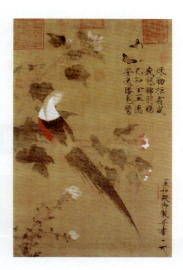

名家名画欣赏

张择端《清明上河图》

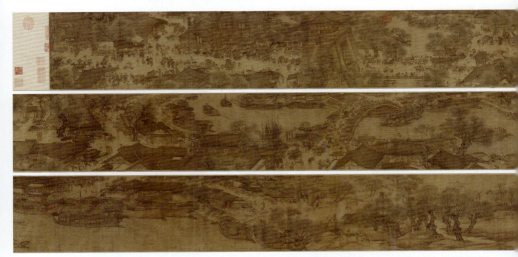

《清明上河图》以长卷形式，运用散点透视构图法，生动地记录了中国12世纪北宋都城汴京（又称东京，今河南开封）的城市面貌和当时社会各阶层人民的生活状况，是汴京昔日繁荣景象的见证，也是北宋城市经济情况的真实写照。此画被誉为"中国十大传世名画"之一，更有"中华第一神品"之称。它不仅是伟大的现实主义绘画艺术珍品，还为我们提供了关于北宋大都市商业、手工业、民俗、建筑、交通工具等方面的第一手翔实资料，具有重要的历史文献价值。其丰富的思想内涵、独特的审美视角以及现实主义的表现手法，都使其在中国乃至世界绘画史上占据了经典之作的地位。

绘画类型	绢本设色画
作　者	张择端
创作时间	北宋
尺寸规格	纵24.8厘米，横528.7厘米
收藏地点	中国北京故宫博物院

王希孟《千里江山图》

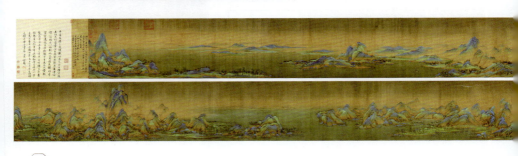

第 2 章　中国名家名画

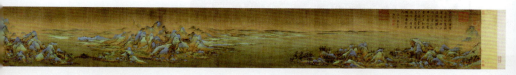

　　《千里江山图》是宋代"青绿山水"画中的杰出代表作,位列"中国十大传世名画"之一。此画以长卷形式展现,植根传统,画面细腻入微,展现了烟波浩渺的江河与层峦叠嶂的群山,共同编织成一幅动人的江南山水画卷。其间,渔村野市、水榭亭台、茅庵草舍、水磨长桥等静景与捕鱼、驶船、游玩、赶集等动景交织,动静相宜,恰到好处。人物刻画精细,栩栩如生,飞鸟轻点即现展翅翱翔之姿。

绘画类型	绢本设色画
作　者	王希孟
创作时间	北宋
尺寸规格	纵 51.5 厘米,横 1191.5 厘米
收藏地点	中国北京故宫博物院

李公麟《五马图》

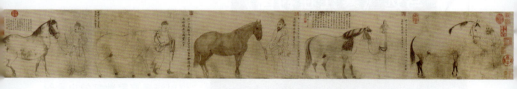

　　《五马图》以白描手法描绘五匹西域进贡给北宋朝的骏马,各由一名奚官牵引。画家在白描基础上微施淡墨渲染,辅佐线描表现力,使艺术效果更完善,体现文人画注重简约、儒雅和淡泊的审美观。每匹马后有黄庭坚题字,记录马之年龄、进贡时间、马名、收于何厩等,并跋称李伯时(公麟)所作。五匹马美名依次为"凤头骢""锦膊骢""好头赤""照夜白""满川花"。五位奚官中前三人西域装束,后两人为汉人。《五马图》对后世影响极大,成为鞍马人物画范本,被誉为"宋画第一"。

绘画类型	纸本墨笔画
作　者	李公麟
创作时间	北宋
尺寸规格	纵 29.3 厘米,横 225 厘米
收藏地点	日本东京国立博物馆

名家名画欣赏

李公麟《临韦偃牧放图》

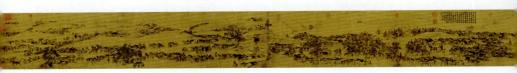

《临韦偃牧放图卷》母本为唐代韦偃精品,李公麟奉宋徽宗旨摹,基本保留原作面貌,表现马夫牧放皇家良驷壮观场景,共画1286匹马和143人,显示大唐帝国强盛。《临韦偃牧放图》以勾勒加淡色、线条为主,人马勾线洗练流畅、自然,显现李氏白描法本色。画风清劲雅洁,敷色精细,淳朴温润,十分优雅。全卷综合唐宋人马画雄伟气势与笔韵艺术技巧。

绘画类型	绢本淡设色画
作　者	李公麟
创作时间	北宋
尺寸规格	纵46.2厘米、横429.8厘米
收藏地点	中国北京故宫博物院

马远《寒江独钓图》

《寒江独钓图》取材于柳宗元五言绝句"孤舟蓑笠翁,独钓寒江雪"的意境。马远以严谨的铁线描,绘一叶扁舟,上有一位老翁俯身垂钓,船旁仅以淡墨寥寥数笔勾出水纹,四周留白。画家着墨虽少,但画面并不显空,反而令人感受到江水浩渺、寒气逼人的意境。空白之处更引人遐想,是空疏寂静,还是萧条淡泊,令人回味无穷。这种境界耐人寻味,是画家心灵与自然结合的产物,艺术上则巧妙地运用了虚实结合的手法。《寒江独钓图》不仅艺术价值高,还生动刻画了南宋百姓的生存状态,让后人得以了解近千年前的垂钓文化。

绘画类型	绢本水墨画
作　者	马远
创作时间	南宋
尺寸规格	纵26.7厘米、横50.6厘米
收藏地点	日本东京国立美术馆

马远《梅石溪凫图》

《梅石溪凫图》描绘幽僻的崖涧，石壁上梅花盛开。一群野鸭在涓涓的溪水中或追逐嬉戏、或梳理羽毛、或振羽欲飞，其中一对幼凫伏在母凫的背上，十分动人。全幅兼工带写，构图简洁巧妙，所画石壁运用虚实相间的表现手法，使咫尺画面产生了旷阔之感。在用笔上也颇有特色，画山石用大斧劈破，爽利峭劲；作梅树用方折笔写拖枝之势，苍劲老辣，姿态横生；绘溪水则用细笔中锋，从而表现出微风吹拂，清波荡漾的意境。马远将自己的姓名以近似点苔的笔法藏在岩石左下部空白处，稍不留心就会让人误以为是点苔之笔，其构思的巧妙和独到由此可见一斑。

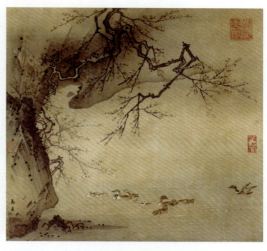

绘画类型	绢本设色画
作 者	马远
创作时间	南宋
尺寸规格	纵 26.7 厘米，横 28.6 厘米
收藏地点	中国北京故宫博物院

马远《白蔷薇图》

《白蔷薇图》中的白蔷薇花朵硕大，枝叶繁茂，光彩夺目。画家以细笔勾出花形，用白粉晕染花瓣，以深、浅汁绿涂染枝叶，笔法严谨，一丝不苟，画风清丽活泼，颇具生气，代表了南宋画院花鸟画的典型风貌。花的主枝由右下方向左上方斜向伸展，枝干劲挺，五朵盛开的白蔷薇分布于主枝两侧，偃仰扶疏、顾盼生情，平衡了整幅画面。花朵造型精准，设色明丽，笔法秀朗。整幅画面虽不复杂，但在主宾、错落、疏密的巧妙安排下，生机满纸，既有枝干斜向生长的动态美，又有花团锦簇的静态美。

绘画类型	绢本设色画
作 者	马远
创作时间	南宋
尺寸规格	纵 26.2 厘米，横 25.8 厘米
收藏地点	中国北京故宫博物院

马远《踏歌图》

绘画类型	绢本设色画
作 者	马远
创作时间	南宋
尺寸规格	纵 192.5 厘米，横 111 厘米
收藏地点	中国北京故宫博物院

《踏歌图》近处有田垄溪桥，巨石位于左角，疏柳翠竹，有几个老农在垄上边歌边舞。远处高峰耸立，宫阙隐现，朝霞一抹。整幅画气氛欢快、清旷，形象地表达了"丰年人乐业，垄上踏歌行"的诗意。在具体画法上，用笔苍劲而简略，大斧劈皴极其干净利索，正是院体的典型特色。树木的枝干有下偃之势，这是马远个人的创造。从总体上来说，《踏歌图》虽然不是边角之景，但在具体处理上，已经融入了边角之景的法则，所以并不以雄伟见长，而是以清新取胜。尤其是瘦削的远峰，宛如水石盆景，灵动轻盈，绝无北宋山水画那种迫人心脾的压倒气势。

李唐《灸艾图》

绘画类型	绢本设色画
作 者	李唐
创作时间	南宋
尺寸规格	纵 68.8 厘米，横 58.7 厘米
收藏地点	中国台北故宫博物院

《灸艾图》是一幅风俗人物画，描绘了走方郎中（江湖医生）为贫苦百姓医治疾病的情景，亦称《村医图》。作品通过对灸艾治疗这一紧张情节的朴实描绘，反映了当时乡村农民的困苦生活，具有小中见大的深刻寓意。此画不仅是宋代绘画的珍品，也是传统艾灸治病场景的真实写照，为后人了解宋代中医灸法治病提供了宝贵而形象的资料。此画艺术表现手法纤巧清秀，人物描绘用笔细劲精致，毛发晕染一丝不苟，造型特征准确生动。土坡草叶等处以细笔碎点勾勒，疏密安排错落有致。树木表现则略显粗犷，大笔挥写枝干，密点层层合成茂叶，随风势微动，增添了几分生动感。

李唐《万壑松风图》

绘画类型	绢本设色画
作 者	李唐
创作时间	南宋
尺寸规格	纵 188.7 厘米，横 139.8 厘米
收藏地点	中国台北故宫博物院

《万壑松风图》描绘了江南烟岚缭绕、松涛阵阵的景象。画中矾头重叠，深谷中清泉潺潺，溪畔浓荫蔽日。沿曲折山脊，松林密布，"丰"字形松树随风轻摆，仿佛能让观者感受到湿润凉风的拂面。沟壑间云雾缭绕，缓缓升腾，更添几分神秘。山瀑之下，水磨磨坊与木桥相映成趣，为这世外桃源增添了几分人间烟火气。此图构图独特，虽取全景而不刻意突出主峰，松林环绕将峰顶自然联结，近、中、远三景层次分明，笔墨沉厚浑朴又不失腴润秀雅，天趣盎然。

刘松年《天女献花图》

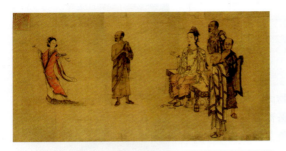

绘画类型	绢本淡设色画
作　者	刘松年
创作时间	南宋
尺寸规格	纵 40 厘米，横 58 厘米
收藏地点	中国台北故宫博物院

《天女献花图》描绘天女手捧花篮，边舞边散花，对面菩萨神情安逸，微笑观看；周围几位罗汉则已被天女的舞姿深深吸引，面露欣赏之色。画中，除菩萨头戴宝冠、身披璎珞，保持传统造型特点外，其余形象皆似凡尘中人脱胎而来，具有极强的写实与生动效果。画作布局疏密有致，离合有序；线条或刚劲或柔和，巧妙表现出衣衫的不同质感；设色以沉稳为主调，又以朱砂色点缀，突显了天女青春活泼的体态。整幅画面动静结合，虽不着背景，却给人以无尽的想象空间。

刘松年《瑶池献寿图》

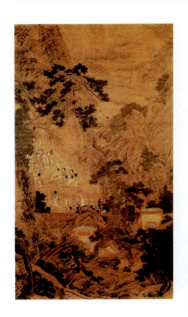

《瑶池献寿图》描绘了仙山楼阁的神仙世界，再现了当时上层社会做寿喜庆的盛大场面。画中人物用笔细劲畅利，神态栩栩如生。山石以刚硬的线条勾勒形体，辅以斧劈皴法，淡墨横抹，使线条更加突出而富有层次感。松树亦颇为醒目，松针先以墨笔疏疏绘出，再以草绿色点缀其间，复加勾勒，更显生机。全画构图饱满而不失丰富，人物与树石穿插自然，营造出一种幽静雅致的氛围。此画在艺术处理上的显著特点是动与静的巧妙对比，瑶池仙女们飘逸潇洒的舞姿与幽美山林的静谧形成鲜明对比，相互映衬，相得益彰。

绘画类型	绢本设色画
作　者	刘松年
创作时间	南宋
尺寸规格	纵 198.7 厘米，横 109.1 厘米
收藏地点	中国台北故宫博物院

刘松年《四景山水图》

《四景山水图》共四段,分别描绘当时杭州春、夏、秋、冬四时的景象。此画布置严谨,笔法苍劲,墨色润泽,设色典雅。通过对不同季节的描绘,使人感受到不同的情调。此画不仅体现了南宋杭州西湖边富裕家庭的庭院布置与设施,以及木格子窗的运用,也体现了园林家凭借西湖的奇峰秀峦、烟柳画桥在园林设计上"因其自然,铺以雅趣",形成山水风光与建筑空间交融的风格。它是建筑史和园林史讲到南宋时必引用的形象资料,在宋代山水画中占有重要地位,对当时和后世都有广泛的影响。

绘画类型	绢本设色画
作　者	刘松年
创作时间	南宋
尺寸规格	纵40厘米,横69厘米(单段)
收藏地点	中国北京故宫博物院

刘松年《秋窗读易图》

《秋窗读易图》笔墨工致严谨、气格宁静雅逸,具有宫廷的富贵气息,是刘松年细腻、典雅画风的杰出代表。画面展现的是读书的场景:水畔树石掩映之下,书斋门窗敞开,主人在窗前展卷沉思,一书童在门外侍立。景色清幽,主人儒雅,童子恭敬,各尽其态。房屋、院落、树木、篱笆墙,都是精细描绘,一丝不苟,将秋天的氛围渲染得恰到好处。湖光水色之外,更有远景的山石隐现。山石先用健朗的线条勾勒轮廓,然后施以斧劈皴,精巧而有力,青绿设色,杂树采用夹叶法。

绘画类型	绢本设色画
作　者	刘松年
创作时间	南宋
尺寸规格	纵26厘米,横26厘米
收藏地点	中国辽宁省博物馆

夏圭《溪山清远图》

《溪山清远图》描绘江南晴日的湖山景色，画中有群峰、山石、茂林、楼阁、长桥、村舍、茅亭、渔舟、远帆，勾笔虽简，但形象真实。与此同时，景物变化甚多，时而山峰突起，时而江流蜿蜒，不一而足，但各景物设置疏密得当、空灵毓秀，富有节奏感和韵律感，达到了所谓的"疏可驰马，密不通风"的境地。画中山石用秃笔中锋勾廓，凝重而爽利，顺势以"侧锋皴"，"大、小斧劈皴"，间以"刮铁皴""钉头鼠尾皴"等，再加点笔。

绘画类型	纸本水墨画
作　者	夏圭（有争议）
创作时间	南宋（也有说法为明代仿作）
尺寸规格	纵46.5厘米，横889.1厘米
收藏地点	中国台北故宫博物院

夏圭《西湖柳艇图》

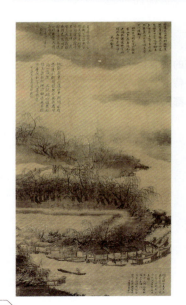

绘画类型	绢本浅设色画
作　者	夏圭
创作时间	南宋
尺寸规格	纵107.2厘米，横59.3厘米
收藏地点	中国台北故宫博物院

《西湖柳艇图》是夏圭少有的几幅挂轴作品之一，描绘西湖中的柳树、长堤、水榭、湖舍、画舫和游客，风轻云淡，水墨氤氲，画面丰满，笔墨精谨。远处人物也没有采用其他山水画中点景人物那样简率的笔法，而是刻画通真、极为精妙，笔调沉着含蓄、明媚秀润。

夏圭《雪堂客话图》

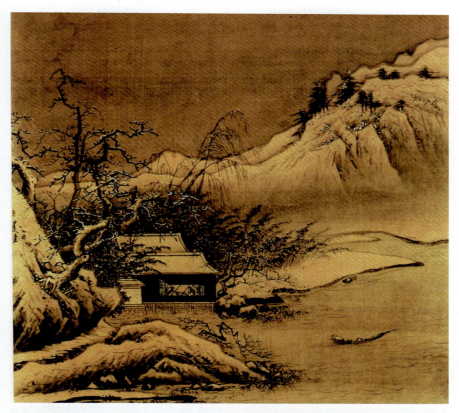

《雪堂客话图》描绘雪后欲融未化时的景色,体现了冬季沉寂的大自然所蕴藏的勃勃生机。远景用劲利方折的线条勾勒出远山一角的轮廓和纹理脉络,少皴多染,以显其阴阳向背和层次变化。坡脚隐没于淡墨晕染的烟岚雾霭之中。画面左下方的景物构成了画面的主体,山石在运用斧劈皴后用淡墨加染,生长在岩隙之中的两株老树,前后掩映,如双龙对舞。水岸边,有一水榭掩映于杂树丛中,轩窗洞开,清气袭来。屋内两人正在对坐弈棋,虽只对其圈脸、勾衣,寥寥数笔,却将人物对弈时凝神注目的神情形象生动地表现了出来。远处山顶与近处枝杈之上有未融化的积雪零星点缀。

画面右下角为细波荡漾的湖面一隅,一叶小舟漂于湖面之上。画面左上角留出的天空,杳渺无际,把观者引入深远渺茫、意蕴悠长的境界。

绘画类型	绢本设色画
作　　者	夏圭
创作时间	南宋
尺寸规格	纵 28.2 厘米,横 29.5 厘米
收藏地点	中国北京故宫博物院

名家名画欣赏

夏圭《烟岫林居图》

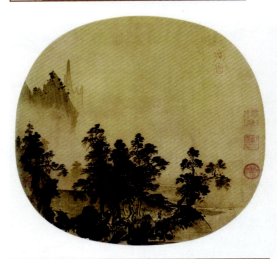

绘画类型	绢本水墨画
作 者	夏圭
创作时间	南宋
尺寸规格	纵25厘米，横26.1厘米
收藏地点	中国北京故宫博物院

《烟岫林居图》以近、远景的安排构成整幅画之大势。远景轻淡，一片空漾，在云雾掩映间现出突兀的山峰；山峰偏左，让出画面右边的空间，使人有云天苍茫、辽阔无际之感。中景平湖河道若隐若现，似有似无。近景则笔健墨浓，是画家着意描绘的对象。临河斜岸树木茂盛，木桥接岸，一人弓背持杖漫步于林间小路，岸左又有长满树木山石的一角。画中树干用双勾，浓墨攒笔随意点染树叶，用笔虽简，却意趣横生。远山及坡石很少用笔皴擦，主要以浓、淡墨晕染，把山石的立体质感和烟云变幻莫测的动态表现得恰到好处。

赵孟頫《饮马图》

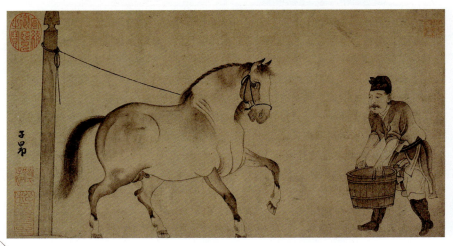

《饮马图》描绘奚官饮马的场景：一位奚官弯腰提桶，步履艰难；对面木柱上系马一匹，昂首抬腿，急切待饮。画面生动，构图简练，线条细劲圆润，稍加晕染，人物着装、神态，马匹结构与动态皆严谨简洁，透露出唐代鞍马画的优雅韵味，展现了赵孟頫"作画贵有古意。若无古意，虽工无益"的艺术追求。

绘画类型	纸本水墨画
作者	赵孟頫
创作时间	元代
尺寸规格	纵 25 厘米，横 59.8 厘米
收藏地点	中国辽宁省博物馆

赵孟頫《红衣罗汉图》

《红衣罗汉图》中的人物采用工笔画法，衣纹以遒劲圆畅的中锋作铁线勾描，洋红底上晕染朱砂，色彩效果既鲜艳又厚重。背景则采用"小青绿山水"的画法，地面和石头以较细而灵活的线条勾出轮廓，再以干笔侧锋作粗略的麻点皴，于浅草绿底色上薄薄地晕染一层石绿，地面凹陷处轻扫几笔淡赭色。在僧人背后，画有一棵根深叶茂、古藤缠绕的大树，其画法与染色与坡石截然不同，更显古拙而苍秀。树根、石缝以及石头与地面相接处，均以墨绿色剔画小草数丛，穿插其间，笔笔见力，起到了统一协调画面的作用。《红衣罗汉图》巧妙地将人物画与山水画的技法相结合，在色彩运用和线条变化等方面进行了大胆的尝试，充分展现了赵孟頫的艺术特长，为后人研究元代的重彩人物画提供了宝贵的资料。

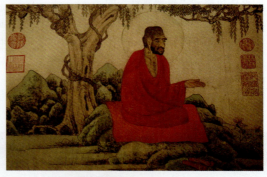

绘画类型	纸本设色画
作者	赵孟頫
创作时间	元代
尺寸规格	纵 26 厘米，横 52 厘米
收藏地点	中国辽宁省博物馆

名家名画欣赏

赵孟頫《鹊华秋色图》

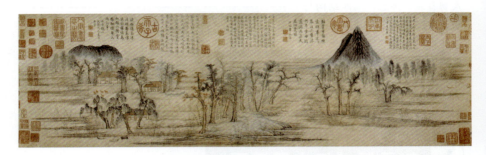

《鹊华秋色图》描绘的是济南东北华不注山和鹊山一带的秋景,采用平远构图,以多种色彩调和渲染,虚实相生,笔法潇洒,富有节奏感。在《鹊华秋色图》中,赵孟頫以精湛的笔墨功力诠释了即达放逸的山水意境,不仅丰富了文人山水画的表现手段和内涵,更初步确立了元代山水画坛"清远自然"的整体风格和"蕴藉典雅"的审美格调,为后世的中国山水画创作奠定了基础。

绘画类型	纸本设色画
作　者	赵孟頫
创作时间	元代元贞元年(1295年)
尺寸规格	纵28.4厘米,横90.2厘米
收藏地点	中国台北故宫博物院

赵孟頫《重江叠嶂图》

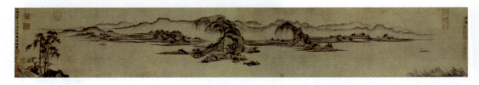

《重江叠嶂图》描绘江水辽阔绵延,群山重叠逶迤,舟楫往来江中的景象,画境清旷。山石的形态、皴染的方法、乔松和虬曲的"蟹爪"形枯枝,一目了然即知画家采用的是李成、郭熙的山水画程式。但略带乾笔的勾皴,简逸的笔法又透着画家的新意,已不是对李成、郭熙画风的简单模仿和重复。

绘画类型	纸本墨笔画
作　者	赵孟頫
创作时间	元代大德七年(1303年)
尺寸规格	纵28.4厘米,横176.4厘米
收藏地点	中国台北故宫博物院

黄公望《富春山居图》

《剩山图》

《无用师卷》

绘画类型	纸本水墨画
作　　者	黄公望
创作时间	元代至正十年（1350年）
尺寸规格	纵31.8厘米，横51.4厘米（前段）/纵33厘米，横636.9厘米（后段）
收藏地点	中国浙江省博物馆（前段）/中国台北故宫博物院（后段）

　　《富春山居图》为"中国十大传世名画"之一，被誉为"画中之兰亭"，属于国宝级文物。此画是黄公望为师弟郑樗（无用师）所绘，几经易手，并因"焚画殉葬"而身首两段。较长的后段称《无用师卷》，前段称《剩山图》。《富春山居图》以长卷的形式，描绘富春江两岸初秋时节的秀丽景色，峰峦叠翠，松石挺秀，云山烟树，沙汀村舍，布局疏密有致，变幻无穷，以清润的笔墨、简远的意境，把浩渺连绵的江南山水表现得淋漓尽致，达到了"山川浑厚，草木华滋"的境界。

名家名画欣赏

黄公望《丹崖玉树图》

绘画类型	纸本设色画
作　者	黄公望
创作时间	元代
尺寸规格	纵 101.3 厘米，横 43.8 厘米
收藏地点	中国北京故宫博物院

　　《丹崖玉树图》是黄公望晚年的作品，是其浅绛山水的代表作。画中山峦重叠，高松杂树遍布于窠石坡岸之上，梵寺仙观掩映于山石林木之中，若隐若现，点缀左右。山下林木葱郁，坡石相间，一位老者正策杖徐行，溪桥横卧，净水流深，一派幽远浑融的景象。此画作于纸本之上，充分发挥了笔墨融合的韵味，笔法疏松苍秀，点染随意，设色淡雅，潇洒自如。

黄公望《快雪时晴图》

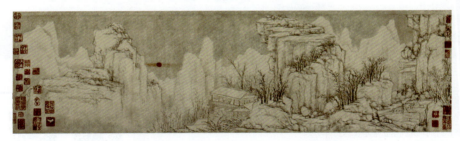

　　《快雪时晴图》描绘雪霁后的山中之景，其中除一轮寒冬红日外，全以墨色画成。高山上留有积雪，天边处有一轮红日，横带一抹红霞，生动表现出雪后初晴时明朗秀美的景象。此画用笔单纯而疏秀，洁净洗练。运用柔润的线条构建了宏大的山石结构，并且使之稳固清晰。《快雪时晴图》最早源自东晋书法家王羲之的书法作品《快雪时晴帖》，自黄公望根据书法意境创作出《快雪时晴图》后，历代画家都喜欢将"快雪时晴"作为经典绘画的意境进行创作。

绘画类型	纸本设色画
作　者	黄公望
创作时间	元代
尺寸规格	纵 29.7 厘米，横 104.6 厘米
收藏地点	中国北京故宫博物院

倪瓒《竹枝图》

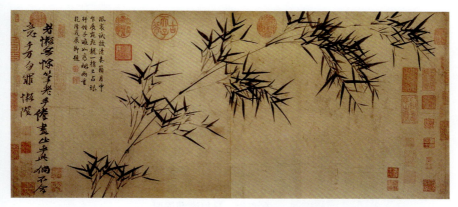

《竹枝图》中竹干与枝节形态逼真,竹叶偃仰疏密安排巧妙,生机勃勃。由此可见,倪瓒并非真的不求形似,而是在形似的基础上追求更高的神似境界,强调笔墨的逸趣,借以抒发个人情怀。画中用笔峭劲而不失灵动,看似随意实则苍劲有力,深得墨竹画萧散清逸之精髓。唯有"胸中有成竹"且技艺高超者,方能创作出如此佳作。

绘画类型	纸本墨笔画
作　者	倪瓒
创作时间	元代
尺寸规格	纵 34 厘米,横 76.4 厘米
收藏地点	中国北京故宫博物院

倪瓒《水竹居图》

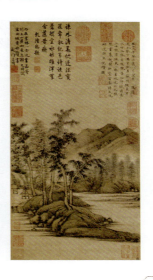

绘画类型	纸本设色画
作　者	倪瓒
创作时间	元代至正三年(1343年)
尺寸规格	纵 48 厘米,横 28 厘米
收藏地点	中国国家博物馆

《水竹居图》是倪瓒内心寻求排遣与解脱的写照,画中自题的诗句更是道出了画家的隐居思想,是倪瓒的"自娱"与"适兴"之作。此画作是画家根据友人叙述,景州城东有水竹胜景,依想象图绘坡石、树木、茅屋等景象。在题诗中画家想象了在此隐居,与琴诗为伴的理想生活。画中笔墨沉实,赋形具体,山色苍翠,画法谨严,运笔圆滑苍劲,略有董源、巨然遗法。

名家名画欣赏

倪瓒《渔庄秋霁图》

《渔庄秋霁图》描绘的是江南渔村的秋景。近处为山石陂陀,树木四五枝,无交错与盘曲,树干挺劲,株叶秀整,四面生枝,参差有致。中幅为水平如镜的湖面,毫无波纹,湖光波色一片空明。近景坡石呈横势,与纵向的树木构成纵横走势;远处彼岸的山峦,两层岗峦逶迤,在烟雾的笼罩下,只露出半截山头,或隐或现。从此画作的风格来看,其山水胎息于董源矾头雨点,坡石走向横势,石上横施披麻,皴法清逸。由董源山水平远,又结合江南太湖一带的岩石,变化其法,创折带皴,别具新意。树木喜作枯树,以枯笔擦之,墨色浓淡、干湿富有变化,显得滋润浑厚。

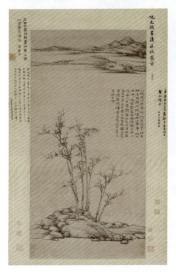

绘画类型	纸本水墨画
作　者	倪瓒
创作时间	元代
尺寸规格	纵 96 厘米,横 47 厘米
收藏地点	中国上海博物馆

倪瓒《幽涧寒松图》

《幽涧寒松图》是倪瓒为友人周逊学所作,既为友人赠别,更是劝友人"罢"征路,"息"仕途,含有强烈的"招隐之意"。此画以平远画溪涧幽谷,山石依次渐远,二株松树挺立于杳无人迹的涧底寒泉,意境荒寒,超然出尘,似乎暗寓着仕途的险恶和归隐的自得。构图没有使用常见的"一河两岸"两段式章法,但画幅上方和其大多数作品一样,留出大片空白,让观者分不清哪里是水、哪里是天。山石墨色清淡,笔法秀峭,渴笔侧锋作折带皴,干净利落而富有变化。松树取萧疏之态,笔力劲拔。

绘画类型	纸本水墨画
作　者	倪瓒
创作时间	元代
尺寸规格	纵 59.7 厘米,横 50.4 厘米
收藏地点	中国北京故宫博物院

王蒙《太白山图》

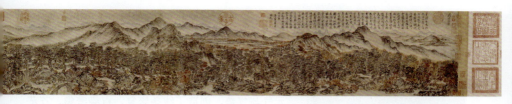

《太白山图》创作于1359年至1365年间,是王蒙访问浙江太白山天童寺时,为感谢僧人左菴的热情款待而作,属于王蒙中期的代表作。此画描绘天童寺周边的景色,特别是寺庙前绵延20里的松林,松林茂密苍郁,寺庙楼阁和草堂屋舍在其中若隐若现。整幅画近景是青松夹道,人物在画中穿梭;远景则是山峦起伏,屋宇与良田交错分布。画面色彩丰富,山青叶红,呈现出一幅秋天的山间田园风光。画中最后描绘的是天童寺,古寺坐落在山谷中,僧人在松林和庙宇间悠然自得,写实性较强,画面内容与今日实景仍相对应。

绘画类型	纸本设色画
作者	王蒙
创作时间	元代
尺寸规格	纵28厘米,横238.2厘米
收藏地点	中国辽宁省博物馆

王蒙《夏山高隐图》

绘画类型	绢本设色画
作者	王蒙
创作时间	元代至正二十五年(1365年)
尺寸规格	纵149厘米,横63.5厘米
收藏地点	中国北京故宫博物院

《夏山高隐图》代表了王蒙成熟时期的典型风格,既模仿了五代董源、巨然的山水画风格,又融入了自己的创新。此画采用了工笔与写意相结合的笔法,山峦使用了"解索皴",浓墨点苔,使画面秀润而明净;树木的勾染恰到好处,叶子采用了"积墨法"与"勾叶法"相结合的技巧,细致入微,墨色淳厚。构图繁密而层次分明,画面虽满却不显拥挤,展现出一种深秀之感。整幅画气势恢宏,秀润可爱,通过对墨色和水分的精准控制,画面呈现出南方山水特有的明秀与清润。构图的缜密,高远与深远的结合,营造出一种静谧、宜居宜游的氛围。

王蒙《青卞隐居图》

《青卞隐居图》描绘画家故乡卞山的苍茫景色，山上树木茂盛，溪流曲折，景色清幽，隐士居住其中。画法上先以淡墨勾勒皴法，再施以浓墨，最后用焦墨皴擦，使画面既不迫塞，又充满元气与气势，创造了线条繁复、点染密集、苍茫深厚的新风格。这幅画以其精细的笔墨技巧、复杂的空间分割和丰富的意境创造，成为王蒙传世山水画中的代表作，并对后世尤其是明清及现代山水画产生了深远的影响。

在笔法上，王蒙运用了丰富的皴法来表现山石的质感和立体感。他的笔触细腻而富有变化，既有斧劈皴的刚劲有力，又有披麻皴的柔和细腻，通过不同皴法的结合，使山石呈现出丰富的肌理效果，增强了画面的真实感。在色彩运用上，以淡墨为主，辅以淡淡的赭石和花青，营造出一种古朴典雅、清新脱俗的氛围。这种色彩处理既保持了画面的统一和谐，又通过微妙的色彩变化，表现出光影和空间的微妙变化。在意境营造上，王蒙通过细腻的笔触和深邃的构图，传达出一种超脱尘世、归隐自然的情怀。画中的隐居者或坐或立，与周围的自然环境和谐共处，表现出一种与世无争、悠然自得的生活态度。

绘画类型	纸本水墨画
作　者	王蒙
创作时间	元代至正廿六年（1366年）
尺寸规格	纵141厘米，横42.2厘米
收藏地点	中国上海博物馆

王蒙《葛稚川移居图》

《葛稚川移居图》描绘晋代道士葛洪（字稚川）携家眷移居罗浮山修道的情景。画中葛洪手持羽扇，身着道服，神态安详，正回首眺望；身后的老妻骑在牛上抱着孩子，一位仆人牵着牛跟随。此画以山水为背景，崇山峻岭、飞瀑流泉、丹柯碧树、溪潭草桥，与画中人物共同构成了一幅秀丽严谨的山水人物画。全画构图繁复但层次分明，飞瀑和山径引导观者视线深入，使画面气脉贯通，虽满却不显拥挤。画家对重山复岭、飞瀑流泉的细致勾勒，以及对丹柯碧树的双勾填色，都展现了其精湛的技艺。画中人物虽小，但形神兼备，生动传神。

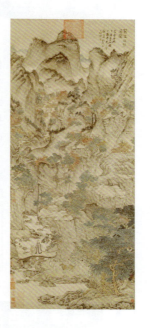

绘画类型	绢本设色画
作者	王蒙
创作时间	元代
尺寸规格	纵 139.5 厘米，横 58 厘米
收藏地点	中国北京故宫博物院

吴镇《洞庭渔隐图》

《洞庭渔隐图》描绘嘉兴东洞庭的湖山景色，画中三株松柏，两株松树挺立昂扬，一株柏树则几乎仆地，缠满藤蔓，水面平静无波，一叶扁舟漂荡其间，远望是连绵的山坡，充分发挥水墨氤氲的特性，画出了江南水滨的静美幽澹，表达了画家宁静淡泊的心境，具有一种典雅的韵致。此画作墨色苍润，山石、树木、枝叶都注意到了墨色浓淡的交替运用，借以表现层次关系，并突出主要物象。

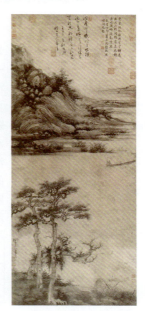

绘画类型	纸本水墨画
作者	吴镇
创作时间	元代至正元年（1341 年）
尺寸规格	纵 146.4 厘米，横 58.6 厘米
收藏地点	中国台北故宫博物院

名家名画欣赏

吴镇《秋江渔隐图》

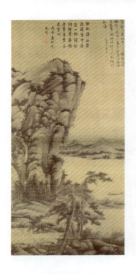

吴镇在山水画创作中常常以"渔隐"为主题，表明了他对与世无争、自由逍遥生活的向往。这与他性情孤峭，是一位名副其实的隐者息息相关。《秋江渔隐图》整幅画面的意境安静幽远，一派悠闲情调。此画纯以水墨为之，描绘细致，多用渴墨，而有润泽之感。画山石坡岸以秃笔中锋勾勒外廓，多用"长披麻皴"，墨法干湿并重，间用"斧劈皴"，显得自然而劲爽。山头苔点用重墨大点醒出，状如瓜子，兼施介字点，又以介字点树叶。

绘画类型	绢本水墨画
作　　者	吴镇
创作时间	元代
尺寸规格	纵189.1厘米，横88.5厘米
收藏地点	中国台北故宫博物院

吴镇《渔父图》

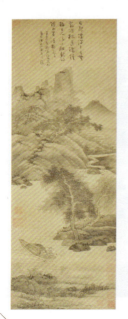

《渔父图》的远景中，诸峰峭拔而立，绵延起伏；中景的坡石渐缓，老树从中间斜逸而出，枝干虬曲，树叶繁茂。一道幽泉从远山蜿蜒而来，流水潺潺，汇入江中；近景的江面上，一渔父泛舟其上，他手扶桨，一手执鱼竿，怡然自得地坐在船沿上垂钓。渔船两边沙碛点点，草木茂盛，随风飘荡。《渔父图》无论远景还是近景，都仿佛沐浴在水中，给人以"墨气淋漓，幛犹湿"之感。但由于渔船与渔父皆以细笔勾出，与湿笔大点大染的山石树木形成鲜明的线面对比，因而画面充溢的湿重之气并没有使人产生闷塞之感。此外，《渔父图》用笔苍劲有力，诗与画交相辉映，形成迷蒙幽深、自由无限的艺术境界。

绘画类型	绢本墨笔画
作　　者	吴镇
创作时间	元代
尺寸规格	纵84.7厘米，横29.7厘米
收藏地点	中国北京故宫博物院

徐渭《驴背吟诗图》

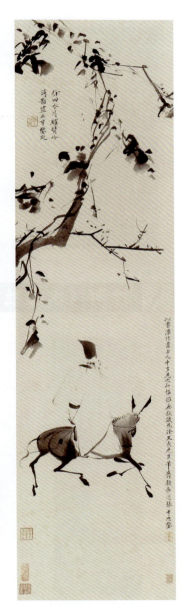

《驴背吟诗图》中老翁与驴仅以寥寥数笔便形神兼备，尤其是驴子的描绘，虽不以解剖学为准绳，却生动地展现了其踏着轻快步伐的神态，跃然纸上。背景中的树枝、藤蔓以笔点零乱之姿，巧妙地营造出秋色萧索的氛围。徐渭巧妙地运用省略手法，构建了一个空而不虚、意境深远的艺术空间。此外，以书法笔意入画是该作的另一大特色，人、驴、树、藤的画法中隐约透露出真、行、草、隶的笔意，使得整幅画作充满了生机勃勃的活力，这也是徐渭画作能够脱俗免尘、卓尔不群的关键所在。

在笔法上，徐渭运用了自由奔放的线条和墨色，驴的身体和诗人的姿态都以简练的笔触勾勒而成，既表现了形象的生动性，又传达了一种轻松自如的创作态度。这种笔法的运用，体现了徐渭对传统绘画技法的突破和创新。在色彩上，《驴背吟诗图》以墨色为主，仅在必要处点缀以淡彩，如诗人的衣饰和驴的鞍鞯，既保持了画面的素雅，又增添了一抹亮色，使画面更加生动。在意境上，徐渭通过诗人骑驴吟诗的形象，传达了一种超然物外、悠然自得的生活态度。诗人似乎在驴背上沉思或吟咏，与周围的自然景物和谐共处，体现了文人追求的精神自由和内心宁静。

绘画类型	纸本水墨画
作　者	徐渭
创作时间	明代
尺寸规格	纵112.2厘米，横30厘米
收藏地点	中国北京故宫博物院

徐渭《四季花卉图》

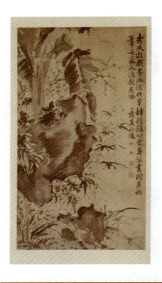

　　《四季花卉图》描绘藤花、梅、芭蕉、牡丹、秋葵、竹、水仙、兰等多种花草树木,并巧妙地点缀以大块湖石。画中花草皆以草书笔法挥写,不仅深刻体现了作者一贯标榜的"不求形似求生韵"的艺术追求,还通过其独特的题画风格,将胸中郁结的愤懑之气寄托于诗文之中,以"老夫游戏墨淋漓,花草都将杂四时。莫怪画图差两笔,近来天道觳差池"之句,巧妙讽喻世事,赋予了传统花卉画以深刻的社会寓意和独特的思想深度。

绘画类型	纸本墨笔画
作　　者	徐渭
创作时间	明代
尺寸规格	纵 144.7 厘米,横 81 厘米
收藏地点	中国北京故宫博物院

徐渭《水墨牡丹图》

　　《水墨牡丹图》中牡丹花头采用蘸墨法点绘花瓣,内深外浅,中部浅淡而周边深邃,层次分明。点成花头后,趁湿以重墨点花蕊,增添了几分生动与立体感。整幅画在布局与笔墨上均显得泼辣豪放,气势磅礴,立意鲜明。水墨运用得润泽而富有变化,虽为水墨所绘,却透露出富贵庄严的气息,堪称徐渭的代表作之一。

绘画类型	纸本墨笔画
作　　者	徐渭
创作时间	明代
尺寸规格	纵 109.2 厘米,横 33 厘米
收藏地点	中国北京故宫博物院

徐渭《黄甲图》

《黄甲图》中肥阔的荷叶已显凋零之态,一只螃蟹悠然爬行其间,画面留出大片空白,给人以秋水长天的遐想。构图简洁而洗练,布局清新奇巧,别具一格。画中的水墨巧妙地加入了适量胶质,有效防止了水墨的过度渗散,这正是此作的独特之处。荷叶以淋漓的墨色绘就,而螃蟹则仅寥寥数笔,看似随意挥洒,实则浓淡枯湿、勾抹点染等多种笔法兼施,形状虽略显夸张,却极富笔情墨趣。画上自题诗云:"兀然有物气豪粗,莫问年来珠有无。养就孤标人不识,时来黄甲独传胪。"诗意诙谐幽默,耐人寻味。

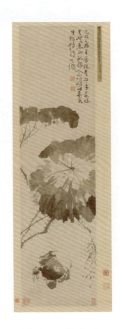

绘画类型	纸本墨笔画
作　　者	徐渭
创作时间	明代
尺寸规格	纵 114.6 厘米,横 29.7 厘米
收藏地点	中国北京故宫博物院

沈周《京江送别图》

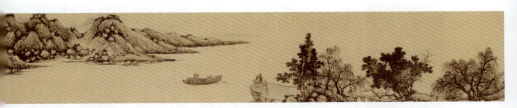

《京江送别图》描绘的是沈周等人在京江送别叙州太守吴愈赴任的情景。吴愈是沈周的朋友,文徵明的岳丈,曾任叙州太守,叙州地处今天四川宜宾。画面中主人乘舟远去,众人在岸边长揖作别。此时江南正是杨柳葱郁、山桃烂漫、风光无限之时。

画家借描绘江南秀色流露出依依惜别之情,寄情于景,情景交融。远山以粗笔"披麻皴法"画出,墨色浓重滋润,线条苍秀,反映出沈周成熟的画风。

绘画类型	纸本设色画
作　　者	沈周
创作时间	明代弘治四年(1491 年)
尺寸规格	纵 28 厘米,横 159 厘米
收藏地点	中国北京故宫博物院

沈周《乔木慈乌图》

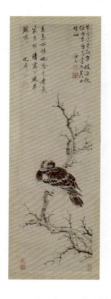

《乔木慈乌图》以淡墨湿笔写冬季老树枯枝,以浓墨干笔画寒鸦栖息枝头,羽毛瑟缩。在生纸上创作水墨写意花鸟并树立自己的笔墨风格是沈周对于中国绘画的杰出贡献,影响深远,流播后世。他的这种作品倚仗其深厚的书法功底多中锋用笔,转折自然,以墨当彩,层次丰富,变化多端,并将花鸟的造型、文人的诗趣,以及笔致的讲求都完美地结合在一起,成为传统绘画的典范之一。

绘画类型	纸本墨笔画
作　　者	沈周
创作时间	明代
尺寸规格	纵 100.2 厘米,横 29 厘米
收藏地点	中国北京故宫博物院

沈周《枇杷图》

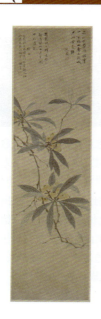

"谁铸黄金三百丸,弹胎微湿露溥溥。从今抵鹊何消玉,更有饧浆沁齿寒。"苏州洞庭的枇杷自古享有盛名,苏州画家沈周更是对枇杷情有独钟,认为品尝枇杷如同享用黄金丸般美妙,是大自然对吴地人民的特别恩赐。沈周不仅爱吃枇杷,更擅长画枇杷。《枇杷图》便是其得意之作,以淡墨勾勒,几片叶子、一串串枇杷果和几根短枝自左上倾斜而下,翠绿的叶子映衬着金黄的果实,冷暖色调对比鲜明,枝叶果实疏密相间,充满生机与趣味,堪称明代文人写意花鸟画的典范。

绘画类型	纸本设色画
作　　者	沈周
创作时间	明代
尺寸规格	纵 133 厘米,横 36.6 厘米
收藏地点	中国北京故宫博物院

周臣《春山游骑图》

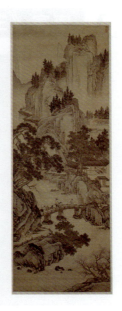

《春山游骑图》以传统的春山行旅为题材,描绘高山石崖险峻陡峭,楼阁房舍掩映其间,错落有致。近景山溪岸边春花几树,山溪湍流,小桥流水,主仆一行三人正在过桥。山上苍松浓郁,遒劲多姿。舍后绿树成荫,展现出一派春机昂然的景象。画家在全景式的构图中突出前景,着意表现春山、游骑、桃花、虬松,以此点明题意。此画构图繁复而不失明旷,稳健周密,雄中寓秀,密中呈疏;设色清妍秀丽,笔法劲健明秀;人物用细线淡色,笔意流畅。

绘画类型	绢本设色画
作者	周臣
创作时间	明代
尺寸规格	纵 185.1 厘米,横 64 厘米
收藏地点	中国北京故宫博物院

唐寅《秋风纨扇图》

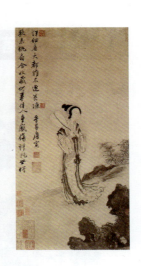

《秋风纨扇图》描绘了一处立有湖石的庭院,一仕女手执纨扇,侧身凝望,眉宇间透露出淡淡的幽怨与怅惘。她的衣裙在萧瑟秋风中轻轻飘动,身旁衬以双勾丛竹,更显风姿绰约。此画笔墨变化丰富,含蓄而有深意,兼工带写,人物的勾勒与湖石的渲染皆极为熟练,流畅而潇洒。全画以白描为主,用淡墨染就的衣带随风微扬,点明了秋风已至。丛竹的双勾技法运用得恰到好处,墨韵生动,色泽丰富。画中背景极为简约,仅绘坡石一角与稀疏细竹几竿,大面积空白营造出空旷萧瑟、冷漠寂寥的氛围,深刻揭示了"秋风见弃"、触目伤情的主题。冰清玉洁的美人与所露一角的几块似野兽般狰狞的顽石形成强烈的反差与对比,尽显画家写意的才能。

绘画类型	纸本水墨画
作者	唐寅
创作时间	明代
尺寸规格	纵 77.1 厘米,横 39.3 厘米
收藏地点	中国上海博物馆

唐寅《王蜀宫妓图》

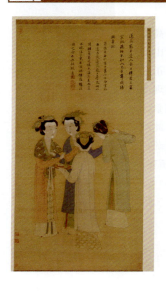

《王蜀宫妓图》为唐寅人物画中工笔重彩画风的代表作品，充分展示了他在造型、用笔、设色等方面的卓越技艺。画中仕女体态匀称，削肩狭背，柳眉樱髻，额、鼻、颔施以"三白"妆饰，既承袭了张萱、周昉所创"唐妆"仕女的造型特色，又融入了明代追求清秀娟美的审美风尚。四人交错而立，布局平稳有序，通过微倾的头部、略弯的立姿以及相互攀连的手臂，形成了丰富的动态变化和紧密的联系，增强了画面的生动性和形象感。设色方面，该画既展现了浓淡、冷暖色彩的强烈对比，又实现了相近色泽间的巧妙过渡与搭配，使得整体色调既丰富又和谐，浓艳中不失清雅之风。

绘画类型	绢本设色画
作　　者	唐寅
创作时间	明代
尺寸规格	纵 124.7 厘米，横 63.6 厘米
收藏地点	中国北京故宫博物院

唐寅《落霞孤鹜图》

《落霞孤鹜图》是唐寅山水画的知名代表作，描绘的是高岭峻柳，水阁临江，有一人正坐在阁中，观赏落霞孤鹜，一书童相伴其后，整幅画的境界沉静，蕴含文人画的气质。《落霞孤鹜图》对传统绘画具有重大贡献，既弘扬了文人画的传统，又加强了诗、书、画的有机结合，深化了文人画的题材内容，促进了山水、人物、花鸟各科的全面发展，加强了文人画自我表现意识等，均给后世带来深远影响。

绘画类型	绢本设色画
作　　者	唐寅
创作时间	明代
尺寸规格	纵 189.1 厘米，横 105.4 厘米
收藏地点	中国上海博物馆

文徵明《古木寒泉图》

《古木寒泉图》画面下部描绘的是一株苍老古拙的柏树,树干扭曲,枝杈纵横交错,树叶略显稀疏,给人以凄凉之感,使观者联想到一位老儒依杖而立,贫困至极的形象。古柏后的两株古松苍劲挺拔,树干粗壮,顶端枝杈虬劲曲折,分外繁茂,似学成志满的才子正高瞻远眺。这种形态迥异的松与柏的对比,较好地表现了境遇不同的两种人之间的差异。松柏背景描绘一片山峦,山间一条飞瀑从天而降,表现出高远流长之意。此作充分表达了画家的意志,氛围雅致,不怒不怨,没有半点柔弱的姿态,颇具个性色彩。

绘画类型	绢本设色画
作　　者	文徵明
创作时间	明代嘉靖二十八年(1549年)
尺寸规格	纵94.1厘米,横59.3厘米
收藏地点	中国台北故宫博物院

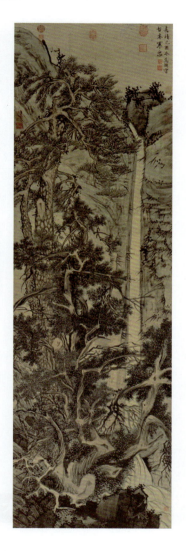

文徵明《湘君湘夫人图》

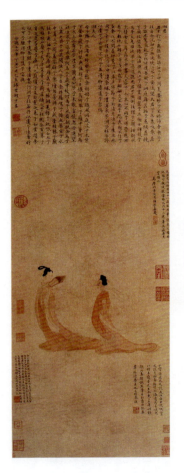

《湘君湘夫人图》作为文徵明人物画的代表作，同时也是其早期仅存的人物画佳作，具有极高的艺术价值。画面下方正中，文徵明精心绘制了两位女神形象：左侧一人手执羽扇，置于胸前，侧身回首，双目含情；右侧一人则侧身前行，目光深情地注视着对方。二位女神发髻高耸如云，衣着轻盈飘逸，长裙曳地，裙带随风轻舞，眉宇间略带忧愁，身姿曼妙，动态生动。衣纹采用高古游丝描法，线条细劲流畅，赋予人物以轻盈飘逸、超凡脱俗之感。敷色以朱磦与白粉为主，色调幽淡雅致，更添几分仙气与神韵。

绘画类型	纸本设色画
作　者	文徵明
创作时间	明代
尺寸规格	纵 100.8 厘米，横 35.6 厘米
收藏地点	中国北京故宫博物院

文徵明《枯木疏篁图》

　　《枯木疏篁图》描绘古松虬曲如龙，老干新枝，尽显岁月沧桑；疏竹则翠色欲滴，丛生纷披。画家运用深厚的书法功底，尤其是行草书的雄放笔力，以湿润淋漓的墨色挥洒自如，既表现了雨后竹树的清新与秋意，也透露出画家内心的安逸与闲适，

是文徵明盛年粗笔绘画中的佳作，笔墨个性鲜明，诗意盎然。

绘画类型	纸本墨笔画
作 者	文徵明
创作时间	明代
尺寸规格	纵 88.2 厘米，横 47.8 厘米
收藏地点	中国北京故宫博物院

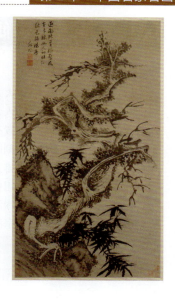

仇英《汉宫春晓图》

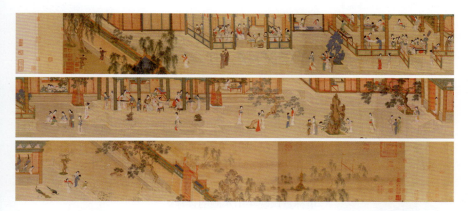

《汉宫春晓图》不仅是中国"十大传世名画"之一，更被誉为中国"重彩仕女第一长卷"。仇英在此画中，巧妙地将青绿山水与亭台楼阁的技法融入仕女画背景之中，极大地增强了画面的生活情趣。他成功地将古人法度与明代风格相融合，追求文人的古雅韵味，形成了独具一格的仕女画创作风格，成为明代工笔人物画的典范之作。此画对明代人物画的发展起到了挽衰振弊的重要作用，并对后来的尤求、禹之鼎等画家的画风产生了深远的影响。

绘画类型	绢本工笔重彩画
作 者	仇英
创作时间	明代
尺寸规格	纵 30.6 厘米，横 574.1 厘米
收藏地点	中国台北故宫博物院

仇英《玉洞仙源图》

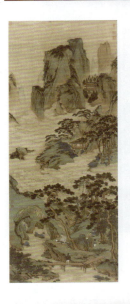

《玉洞仙源图》描绘远离尘世的人间仙境，展现的是士大夫理想的隐逸环境。此画取景宏阔，结构严整，高山插入云霄，流水低回洞中，数重山峦脉络清晰，楼阁树石布置有序，境界显得既幽深又高远，复杂而不失明畅。人物刻画精细、位置显著，虽小而突出。在驾驭复杂场景、安排主次方面，反映出画家精深的造诣。笔墨、设色主要运用传统的青绿法，用细劲的线条勾勒轮廓，浓艳的石青、石绿渲染山色，同时融以细密的皴法，追求色调的和谐，在宗法南宋"青绿山水"大家赵伯驹的基础上有所变化。

绘画类型	绢本设色画
作　　者	仇英
创作时间	明代
尺寸规格	纵 169 厘米，横 65.5 厘米
收藏地点	中国北京故宫博物院

董其昌《墨卷传衣图》

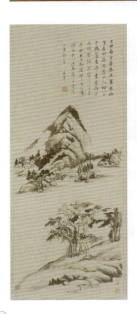

《墨卷传衣图》采用了倪瓒的二段式构图，简远平阔。近景画有坡石岸渚和几株枝叶葱郁的树木。中部通过留白手法表现平缓的湖水，缓缓过渡到远处的山岭和山下的村舍民居，呈现出一派温润清幽的江南丽景。此画用笔秀逸率真，精妙地运用了水墨的浓淡、干湿变化，并兼以黄公望的枯笔短皴勾擦山石，笔致浑厚润泽而不失苍率之趣，堪称董氏晚年山水画的佳作。

绘画类型	纸本水墨画
作　　者	董其昌
创作时间	明代
尺寸规格	纵 101.5 厘米，横 46.3 厘米
收藏地点	中国北京故宫博物院

陈洪绶《听琴图》

《听琴图》描绘了松下抚琴赏曲的情景。画面正中一棵苍松，枝叶繁茂，凌霄花攀援而上，旁有翠竹数竿。松下抚琴人身着道袍，指法轻拢慢捻，另两人坐于下首恭听，神态各异，恭敬而专注。画面仅以松竹石简单勾勒庭院环境，却仿佛能听见悠扬的琴韵在松竹间流淌，构图凝练而平衡，人物神态刻画细腻入微。

绘画类型	绫本设色画
作　者	陈洪绶
创作时间	明代
尺寸规格	纵 112.5 厘米，横 49.5 厘米
收藏地点	中国北京故宫博物院

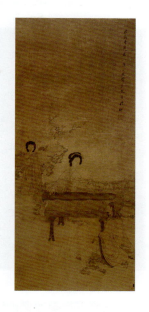

陈洪绶《荷花鸳鸯图》

《荷花鸳鸯图》以"出淤泥而不染，濯清涟而不妖"的荷花为主题，画中花朵清丽脱俗，有的含苞待放，有的初绽芳华，有的怒放争艳，姿态万千；枝叶带露，娉婷婀娜，随风轻摆；湖石则雄奇壮观，棱角分明，厚重而沉稳。空中，两只彩蝶翩翩起舞；水面，一对鸳鸯悠然戏水，打破了碧水的宁静。尤为生动的是，一只青蛙隐伏于石后荷叶之上，弓身欲捕甲虫，为画面增添了几分生机与意趣，展现了画家敏锐的观察力和精湛的状物技巧。

绘画类型	绢本设色画
作　者	陈洪绶
创作时间	明代
尺寸规格	纵 183 厘米，横 98.3 厘米
收藏地点	中国北京故宫博物院

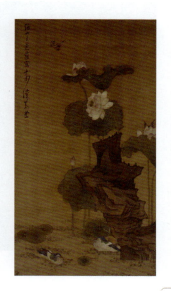

戴进《三顾茅庐图》

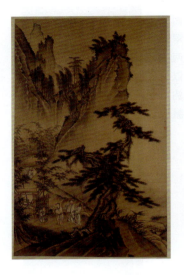

《三顾茅庐图》描绘的是家喻户晓的刘备"三顾茅庐"拜访诸葛亮的故事。画面中,人物的描绘生动而细致,刘备的恭敬神态、张飞的深色面庞及武夫体貌的站姿等都刻画得十分传神。人物动态掌握得非常准确。画中山石采用大斧劈皴法,松枝颀长,明显继承了南宋马远的画风,用笔简劲有力。整体画面墨色清雅,意境深远。

绘画类型	绢本设色画
作　者	戴进
创作时间	明代
尺寸规格	纵172.2厘米,横107厘米
收藏地点	中国北京故宫博物院

戴进《钟馗夜游图》

《钟馗夜游图》描绘了钟馗在众小鬼的拥抬下雪夜巡游的情景。四周山石披雪、草木萧瑟,透出一股寒意。此画运用"钉头鼠尾"描法,线条劲健、顿挫有力。众鬼面目狰狞,形容猥琐;而钟馗目光犀利,有威严震慑之态。背景大面积以淡墨渲染,既突出了夜色,又衬托出山石积雪的状态。

绘画类型	绢本设色画
作　者	戴进
创作时间	明代
尺寸规格	纵190厘米,横120.4厘米
收藏地点	中国北京故宫博物院

朱耷《水木清华图》

《水木清华图》是朱耷大写意花鸟画的代表性作品,创作于1694年,时年朱耷已届69岁高龄,正值其画风成熟、创作达到巅峰之际。此画承袭了朱耷一贯的奇险构图,画面左侧寥寥数笔勾勒出几片荷叶,或重墨泼洒,或大写意挥洒,荷梗孤傲而苍劲,形态曲折而舒展,荷叶则轻盈柔美。与之相对的是一块倒悬的危石,仅以简练的勾皴表现,石上芙蓉凌顶绽放,自然天成。画面下方留白,营造出上实下虚、似无物却意境深远的艺术效果。整幅画作墨气淋漓,用笔如游龙走蛇,尽显朱耷独特的绘画风格。

绘画类型	纸本墨笔设色画
作　者	朱耷
创作时间	清代康熙三十三年(1694年)
尺寸规格	纵120厘米,横50.6厘米
收藏地点	中国南京博物院

朱耷《荷石水鸟图》

《荷石水鸟图》中河塘里两株荷花亭亭玉立,荷叶茎或曲或直,向上伸展,构图新颖独特。其中一株荷叶因叶茂茎弱而下折,斜倾于画面左中,增添了几分生动与趣味。孤石上的水鸟,造型精准,神态生动,一脚弯曲站立,一脚蜷曲上提,缩颈凝望,仿佛沉浸在自己的世界中,意境清旷,透露出作者的悲凉情感与孤高性格。

绘画类型	纸本墨笔画
作　者	朱耷
创作时间	清代
尺寸规格	纵127厘米,横46厘米
收藏地点	中国北京故宫博物院

名家名画欣赏

王时敏《山楼客话图》

《山楼客话图》采用高远法构图，白云缭绕、瀑布飞泻、楼阁点缀于重峦叠嶂的林木之间，呈现出一派气象万千的苍郁景致。画幅右下方，一人静坐于山坞草堂内临窗读书，此景虽小，却巧妙地点明了"山窗读书"的主题，为山林景色增添了几分书卷气。此画以赭墨为主色调，单纯而深厚，滋润而清脱。从笔墨技法来看，复古意味浓厚，皴笔细密，通过多层次的皴染表现山体，墨色厚重，展现了画家"熟不甜、生不涩、淡而厚、实而清"的成熟艺术风貌。

绘画类型	纸本水墨画
作　者	王时敏
创作时间	清代
尺寸规格	纵 115.7 厘米，横 51.7 厘米
收藏地点	中国天津艺术博物馆

王翚《溪山红树图》

《溪山红树图》创作于王翚三十九岁之时，正值其艺术生涯的鼎盛期。此画以圆转重叠、突兀高耸的山峰为主体，山溪蜿蜒流淌，波光粼粼，两岸林木红翠相间，营造出深幽的秋日意境。山石以"牛毛皴"兼"解索皴"技法描绘，淡墨干笔擦染后，再以浓墨点苔，笔法松秀，墨色滋润，整体画面干净明洁。秋树红叶则以朱磦及赭石巧妙点染，再以浓墨和石绿相间衬托，显得特别灿烂生动。

绘画类型	纸本设色画
作　者	王翚
创作时间	清代康熙九年（1670年）
尺寸规格	纵112.4厘米，横39.5厘米
收藏地点	中国台北故宫博物院

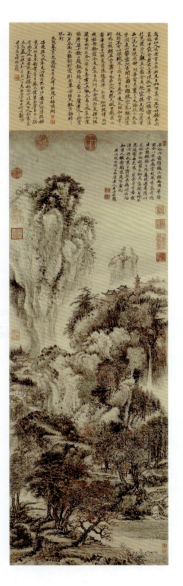

名家名画欣赏

王鉴《烟浮远岫图》

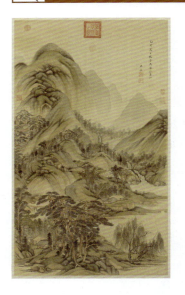

《烟浮远岫图》是王鉴晚年临仿之作,虽题为仿巨然风格,然巨然原作已佚。《烟浮远岫图》中,溪流蜿蜒贯穿画面中央,山石间杂树丛生,山石多采"长披麻皴"技法绘制,其上点缀焦墨苔点。皴染细腻,墨色清润,设色淡雅,秋山之宁静沉寂跃然纸上。树法上,与巨然屈曲之态略有不同,此画树木多呈直干,分枝向下,与山脉走势相呼应,画面既丰富又整饬。此作既保留了巨然的雄浑气韵,又融入了明秀温润的独特韵味,彰显了王鉴个人的艺术特色。

绘画类型	纸本水墨浅设色画
作者	王鉴
创作时间	清代康熙十四年(1675年)
尺寸规格	纵 201.7 厘米,横 95.2 厘米
收藏地点	中国南京博物院

王原祁《神完气足图》

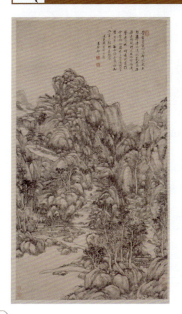

《神完气足图》是王原祁仿董源、巨然山水之作,专为弟子明吉(即王原祁四大弟子之一的金永熙)而作。王原祁以"神完气足"为旨,教导明吉学习董、巨山水之精髓。他认为董、巨绘画具有"全体浑沦,气势磅礴"的特点,要达到此境,需章法通透、渲染分明,并能匠心独运、幻化出神,实属不易。此画全以块石堆叠成山,笔墨浑融而层次井然,以密不透风之态展现"神完气足"之境,是王原祁晚年为弟子精心准备的绘画范本与杰作之一。

绘画类型	纸本墨笔画
作者	王原祁
创作时间	清代康熙四十七年(1708年)
尺寸规格	纵 137.2 厘米,横 71.8 厘米
收藏地点	中国北京故宫博物院

恽寿平《灵岩山图》

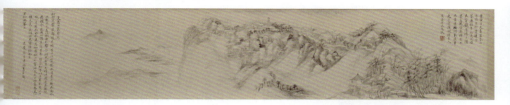

恽寿平的山水画作品多源自游历所见,然其并非纯客观地再现自然,而是依据创作需要进行主观的审美提炼与概括。《灵岩山图》便是一例,画家运用远近、疏密、高低互衬的美学原理,巧妙地将灵岩山两侧的景致作陪衬性处理,以凸显主题,展现灵岩山的空灵秀美。此画无疑是恽寿平写景山水画中形式美与意韵美和谐统一的典范之作。

绘画类型	纸本墨笔画
作者	恽寿平
创作时间	清代康熙三年(1664年)
尺寸规格	纵20.7厘米,横107.2厘米
收藏地点	中国北京故宫博物院

禹之鼎《王士禛放鹇图》

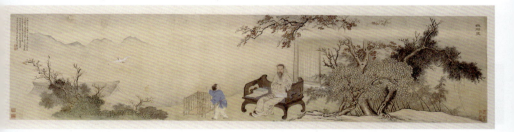

《王士禛放鹇图》是禹之鼎晚年人物肖像画的精品之作,展现了清代著名文人王士禛因久居京师而思念故里,遂放鹇出笼的动人情节。画中,王士禛静坐于庭前椅榻之上,手执书卷,陷入沉思,面前一小童正欲打开笼门,释放白鹇。画面云气缭绕,远山迷蒙,山下屋宇若隐若现于云气之间,营造出一派空阔清幽的景象,恰到好处地传达了主人公身居高位却心怀故土、渴望摆脱束缚的内心世界。画作情景交融,将王氏诗中的意境与内在情感通过绘画艺术完美地展现出来,诗情画意,极具感染力。

绘画类型	绢本设色画
作者	禹之鼎
创作时间	清代康熙三十九年(1700年)
尺寸规格	纵26.1厘米,横110.7厘米
收藏地点	中国北京故宫博物院

名家名画欣赏

禹之鼎《桐禽图》

《桐禽图》以大写意手法描绘几枝桐树及栖息其上的两只飞鸟。树枝错落有致，穿插自然。一鸟啄食桐籽，回首顾盼；一鸟展翅欲飞，凌空而来。画面左虚右实，左侧高飞的小鸟与左上方的题记不仅平衡了画面构图，更为整幅作品增添了几分灵动与生机。画家以劲健的粗笔勾勒树干，笔断意连；树叶则先以深浅不一的墨点出，再以浓墨勒出叶筋。小鸟则以淡墨勾轮廓，继而染出躯干，最后用焦墨点睛、画翅，用笔雄健多变，用墨层次分明，厚而不腻、轻而不浮，展现出极高的艺术造诣。

绘画类型	纸本墨笔画
作　　者	禹之鼎
创作时间	清代康熙三十四年（1695 年）
尺寸规格	纵 109.5 厘米，横 48 厘米
收藏地点	中国北京故宫博物院

郎世宁《百骏图》

《百骏图》作为中国十大传世名画之一，由意大利画家郎世宁创作，他巧妙地将中国画法与西法融合，开创了"中西合璧"的新风格，对明清时期以水墨为主流的山水、花鸟画产生了重大冲击与推动。长卷中骏马形态各异，或站或卧，嬉戏觅食，自由舒闲，配以精致写实的人物、山水、草木，共同构建了一个生动逼真的世界，激发观者无限遐想。画家更运用西画透视与光感技巧，精细描绘花卉形态与神态，增强了画面的立体感与真实感。

绘画类型	绢本设色画
作　　者	郎世宁
创作时间	清代
尺寸规格	纵 94.5 厘米，横 776.2 厘米
收藏地点	中国台北故宫博物院

郎世宁《嵩献英芝图》

《嵩献英芝图》是郎世宁专为雍正皇帝寿辰所绘的祝寿图。画中白鹰立于石上,目光炯炯,利喙弯曲,爪抓石紧,栩栩如生。右侧老松盘曲,树干斑驳,松枝掩映,藤萝缠绕,松根石缝间灵芝丛生,形态逼真。左侧坡石之上,急湍溪流顺势而下,水花四溅,生动展现了自然界的勃勃生机。整幅作品展现了郎世宁扎实的素描功底与高超的明暗处理能力。

绘画类型	绢本设色画
作　者	郎世宁
创作时间	清代雍正二年（1724 年）
尺寸规格	纵 242.3 厘米，横 157.1 厘米
收藏地点	中国北京故宫博物院

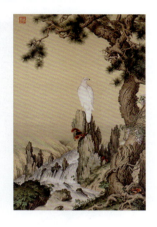

郑燮《墨笔竹石图》

《墨笔竹石图》是郑燮赠友之作,画中竹之坚韧、兰之清雅、石之稳固,共同喻示"饮牛四长兄"之高尚品格。兰竹置于峭壁间,相互映衬,生机盎然。画法上,竹以隶书笔法力透纸背,兰则以草书之纵逸挥洒,岩石则以侧锋勾勒,简笔皴染,三者和谐共生。题款与书法更添画面稳重与内涵。

绘画类型	纸本墨笔画
作　者	郑燮
创作时间	清代乾隆五年（1740 年）
尺寸规格	纵 127.6 厘米，横 57.7 厘米
收藏地点	中国北京故宫博物院

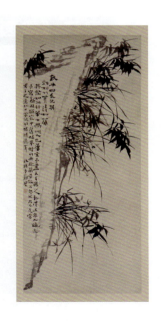

郑燮《竹兰石图》

　　《竹兰石图》描绘兰竹在悬崖峭壁上顽强生长、生机盎然的景象,构图新颖,不落窠臼。兰竹以灵动之姿打破石壁的单调,使画面层次丰富,变化多端。石壁的平整又使纷繁的兰竹得以统一,繁而不乱,井然有序。笔法率性,墨色润泽,实为郑燮竹兰石画中的佳作。

绘画类型	纸本墨笔画
作　者	郑燮
创作时间	清代
尺寸规格	纵123厘米,横65.4厘米
收藏地点	中国北京故宫博物院

袁江《梁园飞雪图》

　　《梁园飞雪图》是袁江楼阁界画的代表作之一。他将梁园这座历史上著名的园林建筑巧妙地置于冬季雪景之中,庭院、屋顶、山石上均留白以表现厚厚的积雪,精美的殿堂在白雪的映衬下更显富丽堂皇。寒冷的气候并未削弱园内的热烈氛围,殿堂内灯火通明,歌舞升平,豪华盛宴正值高潮。画家以均匀挺直的线条勾勒出房屋的各个细部,繁密的斗拱、玲珑的窗格,展现了高超的界画技巧。同时,画家也注重周围环境与自然气氛的烘托,使得画面充满了诗一般的意境。

绘画类型	绢本设色画
作　者	袁江
创作时间	清代
尺寸规格	纵202.8厘米,横118.5厘米
收藏地点	中国北京故宫博物院

任颐《云山策马图》

《云山策马图》源自李白《送友人入蜀》中的佳句"山从人面起,云傍马头生"而创作。画面生动展现了迎面而起的山峦与马头旁浮动的白云,精准图解了诗意之美,同时传达出山势的险峻与行旅者勇往直前的探索精神。此画在构图上摒弃了传统山水画的"三远"法则,创新性地以"S"形山脊为主线,不仅突出了人、马的形象,还巧妙延伸了山峦的纵向走势,拓展了画作的空间层次,堪称任颐艺术成熟期的人物山水画代表作。

绘画类型	纸本设色画
作 者	任颐
创作时间	清代光绪十二年(1886年)
尺寸规格	纵135.5厘米,横65厘米
收藏地点	中国北京故宫博物院

任颐《芭蕉狸猫图》

《芭蕉狸猫图》描绘芭蕉、狸猫。芭蕉叶以浓墨中锋勾勒,线条流畅圆润,极富表现力。叶面采用花青、石绿、明黄等色,以饱含水分的手法晕染,色与水自然融合,呈现出丰富的色彩层次,生动再现了芭蕉叶鲜活的生命力。狸猫的形象虽无繁琐细节,但寥寥数笔即点染出其在静谧中的专注与嬉戏时的顽皮,彰显了画家敏锐的观察力和深厚的笔墨功底。

绘画类型	纸本设色画
作 者	任颐
创作时间	清代光绪十四年(1888年)
尺寸规格	纵181.4厘米,横94.8厘米
收藏地点	中国北京故宫博物院

陈师曾《读画图》

《读画图》取材于真实的历史事件。1917 年,国内发生水灾,北京一批文化艺术界的知名人士大行义举,在中央公园即现在的北京中山公园举办展览,筹款赈灾。展览汇集了六七百件作品,规模相当可观。陈师曾身临现场,将自己看到的画展场景以第一视角如实地记录,真实生动,具有接近新闻照片一样的写实性。画面上社会各阶层人士汇集一堂,气氛热烈,有穿长袍马褂的老少国人,也有西服革履、金发碧眼的西洋人士,还有身着洋装的时髦女郎,人群排列错落有致,形成了一定的空间层次。《读画图》以传统的命题、新鲜的内容、中西合璧的技法诠释作品,体现了陈师曾富有创造性的绘画实践和探索。

绘画类型	纸本设色画
作　　者	陈师曾
创作时间	1917 年
尺寸规格	纵 87.7 厘米,横 46.6 厘米
收藏地点	中国北京故宫博物院

陈师曾《腊梅秀石图》

腊梅在隆冬时节盛开,因其色黄如腊而得名,多生于江南,北方较少见。陈师曾笔下的腊梅枝干挺拔,花朵缤纷,将腊梅花清雅幽淡的特质表现得恰如其分,透过画面宛若飘出阵阵幽香,沁人心脾。画家用大笔浓墨写湖石,造型于朴拙中见灵秀。

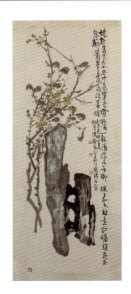

绘画类型	纸本设色画
作　　者	陈师曾
创作时间	1923 年
尺寸规格	纵 136.5 厘米,横 45.1 厘米
收藏地点	中国北京故宫博物院

齐白石《墨虾图》

齐白石笔下的虾灵动活泼、神韵充盈、栩栩如生,他用淡墨掷笔,绘成躯体,浸润之色更显虾体晶莹剔透之感。以浓墨竖点为睛,横写为脑,落墨成金,笔笔传神。细笔描须、爪、大螯,刚柔并济、凝练传神,显示了作者高超的书法功力。

绘画类型	纸本水墨画
作　者	齐白石
创作时间	1951 年
尺寸规格	纵 102 厘米,横 34 厘米
收藏地点	私人收藏

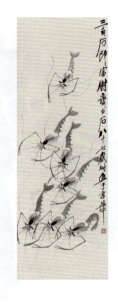

齐白石《加官图》

《加官图》描绘的是鸡冠花和雄鸡,寓意为"官上加官"。此书画作品浑然一体,布局精巧。画面呈"C"字形构图,题款和"加官"两字正好位于雄鸡冠和花冠之间,不仅点明了画作的主题,也使画面结构坚实而稳重。雄鸡的身体和鸡爪以干墨、淡墨、浓墨、焦墨写出,笔法雄强;鸡冠花的叶子以淡墨、淡色疾笔速写,轻盈洒脱;花冠和鸡冠则以浓重的红色蘸笔写之,鲜亮明艳,引人注目。该画作虽沿用了传统绘画的题材,但用笔、设色、布局均不落入俗套,画风苍健朴茂,明丽爽朗。

绘画类型	纸本设色画
作　者	齐白石
创作时间	1951 年
尺寸规格	纵 113.5 厘米,横 48.5 厘米
收藏地点	中国北京故宫博物院

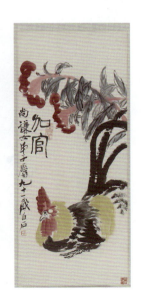

齐白石《蛙声十里出山泉》

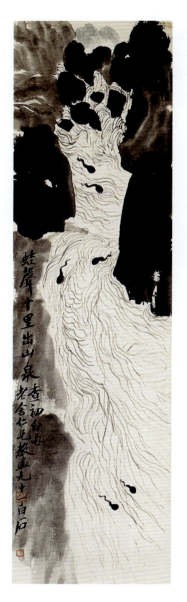

《蛙声十里出山泉》是齐白石为作家老舍所画。该画作描绘了在远山的映衬下,从山涧的乱石中泻出一道急流,六只蝌蚪在急流中摇曳着小尾巴顺流而下,活泼地戏水玩耍的场景。画面中天和水的连接处被处理成部分留白,这样的构图方式,使画面产生缥缈的空灵感,从而留给观者一个较大的想象空间,也在一定程度上突出了画面的主体内容,丰富了画面的层次感,使观者能够感觉到山林间水气环绕的湿润气息。

绘画类型	纸本水墨画
作　　者	齐白石
创作时间	1951 年
尺寸规格	纵 129 厘米,横 34 厘米
收藏地点	中国现代文学馆

齐白石《虎图》

《虎图》打破了传统以虎的正面形象面向观者的画法,仅绘了虎的背影,但通过虎背扭动的身影仍可感受到其躯体的健壮与强悍。虽然虎身两侧秋草摇曳,仍可感受到其不为周围环境所动、唯我独尊的王者风范。齐白石以画果蔬、花卉、人物以及鱼虾蟹类题材居多,也最为人称道,但画虎的作品极为少见。此画作展现了齐白石于其常规题材外的另一种风格,并且以独特的表现方式诠释了其注重创新的理念。

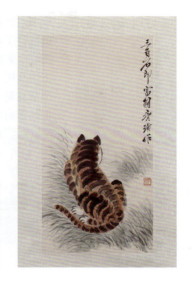

绘画类型	纸本设色画
作　　者	齐白石
创作时间	不详
尺寸规格	纵 68 厘米,横 33.6 厘米
收藏地点	中国北京故宫博物院

齐白石《雏鸡出笼图》

《雏鸡出笼图》描绘了竹笼一个,出笼雏鸡五只。竹笼的描绘率性随意,用笔粗犷,吸收书法的运笔之势搭建起竹笼挺直的构架,又用笔墨的浓淡表现出竹笼的立体感。竹笼的栅门已被打开,五只雏鸡在竹笼外啄食嬉戏。画家以湿润的淡墨渲染出雏鸡之形,以浓墨略点出头和翅,虽为写意但形态逼真,仅寥寥数笔却将雏鸡憨态可掬、小巧玲珑的趣味尽显无遗。该画作整体构图洗练,笔法老道简劲却充满童真,于简洁之处可见画家在写意禽鸟画上的深厚功底。

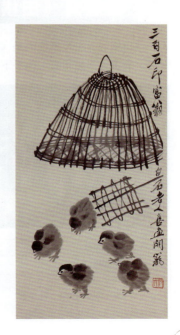

绘画类型	纸本墨笔画
作　　者	齐白石
创作时间	不详
尺寸规格	纵 67.2 厘米,横 32 厘米
收藏地点	中国北京故宫博物院

名家名画欣赏

黄宾虹《勾漏山图》

勾漏山位于广西北流东南方,因山下有一个溶洞,勾曲穿漏,故名勾漏洞。相传东晋时的著名道士,人称"葛仙翁"的抱朴子葛洪在此洞内炼丹成仙,故而声名远播。《勾漏山图》取常见的"一河两岸"式构图:近景是起伏平缓的丘陵,上生高树,蓊蓊郁郁,葱郁的林木间,房舍参差,内有高士,坐观林趣。林木后,江水静静流淌,江岸之上,青山层叠,而错落的淡墨远山则将画面推向高远。

绘画类型	纸本设色画
作　　者	黄宾虹
创作时间	约1948年
尺寸规格	纵87.8厘米,横31.5厘米
收藏地点	私人收藏

徐悲鸿《田横五百士》

《田横五百士》描绘的是《史记·田儋列传》中的农民起义领袖田横在刘邦称帝后,准备去洛阳招安,他手下忠心的500名战士为他送行的场景。这是一幅以历史为题材的画作,在中国传统的绘画里面几乎很难找到同样的题材借鉴。徐悲鸿运用其在欧洲学习的经验,以光影素描为基础,利用解剖学、透视学的方法,通过大量的写生完成了创作。徐悲鸿用古典主义的方式将画面处理成"舞台式"的构图,把人物安排在几乎相同的基点之上,运用颜色的突出变化来隐喻画面情节的起伏,借助人物姿态的变化来展现静态中的运动感。

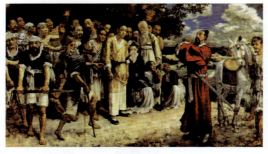

绘画类型	布面油画
作　　者	徐悲鸿
创作时间	1930年
尺寸规格	纵349厘米,横197厘米
收藏地点	中国北京徐悲鸿纪念馆

徐悲鸿《漓江春雨》

《漓江春雨》是徐悲鸿描绘祖国山河作品中的一幅代表作,画面前景是扁舟渔人,后景远山屹立。作者并未采用自己一向擅长的写实表现手法,而是把传统水墨画的泼墨法加以大胆和熟练的运用。山峰和江水都用阔笔和浓淡变化的水墨效果加以描绘。作者有意摆脱传统中国画靠线和皴法来表现水,因此大胆地用倒影衬托江水的质感,使人领略到即使在春雨淅沥的季节仍然清澈透明的江水。此外,几处画龙点睛般的线条运用,也描绘出了漓江岸边在烟雨中若隐若现的葱郁林木。

绘画类型	纸本设色画
作　　者	徐悲鸿
创作时间	1937 年
尺寸规格	纵 75 厘米,横 104 厘米
收藏地点	中国北京徐悲鸿纪念馆

徐悲鸿《泰戈尔像》

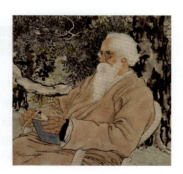

《泰戈尔像》融汇了中西艺术风格,堪称徐悲鸿写生肖像画中最具影响力的杰作。画面中的白发银须的泰戈尔坐在室外的一张藤椅上,两眼凝神作沉思状,一手扶本,一手握笔,似在准备随时记下脑海里寻觅到的诗句。这幅画作尺寸虽然不是很大,但给人以气势恢宏的艺术感染力。画作既有西方的绘画技法,又充分体现了中国传统绘画的神韵;既有现代的浪漫激情,又有古典的意象内涵。

绘画类型	纸本设色画
作　　者	徐悲鸿
创作时间	1940 年
尺寸规格	纵 51 厘米,横 50 厘米
收藏地点	中国北京徐悲鸿纪念馆

名家名画欣赏

徐悲鸿《奔马图》

《奔马图》描绘了一匹骏马由远而近,飞奔而来。画面中的马腿直线细劲有力,犹如钢刀,力透纸背,而腹部、臀部及鬃尾的弧线弹性十足,富有动感。画面前大后小,透视感较强,前伸的双腿和马头似乎要冲破画面,能让人感受到马呼出的热气、滚烫的体温,甚至是淋漓的汗水。《奔马图》采用了西方绘画中体与面、明与暗分块造型的方法,同时吸收传统没骨法,结合线描技法。徐悲鸿运用饱酣奔放的墨色勾勒奔马的头、颈、胸、腿等大转折部位,并以干笔扫出鬃尾,使浓淡干湿的变化浑然天成。马的头顶、胸部、马蹄、臀部留白,有强烈的光影效果。腹部阴影处,用墨比较淡,显示出了柔软而富有弹性的质感。

绘画类型	纸本设色画
作　者	徐悲鸿
创作时间	1941 年
尺寸规格	纵 130 厘米,横 76 厘米
收藏地点	中国北京徐悲鸿纪念馆

徐悲鸿《枫叶狸奴图》

《枫叶狸奴图》是一幅富有生活情趣的小品画(尺幅较小、内容简单、笔墨不多却情趣盎然的中国画),描绘一只黑白花猫从枫树干上走下,蓦然回首,发现了憩息的蛱蝶。徐悲鸿凭借捕捉动物瞬间行为的敏锐洞察力,成功地刻画了花猫在发现蛱蝶时凝神观察的情态,展示出他深厚的西洋绘画解剖学、透视学学养及中国画写生传神的笔墨功力。画面中配景的枫树以淡墨绘就,粗大的树干配以零星枝叶,笔简意赅地营造出一种宁静清新的氛围。黄色蛱蝶虽然小仅寸许,且偏居画面右侧,但其高明度的色调甚是醒目,与花猫相映成趣。

绘画类型	纸本设色画
作　者	徐悲鸿
创作时间	1942 年
尺寸规格	纵 29.7 厘米,横 42.8 厘米
收藏地点	中国北京故宫博物院

张大千《荷花图》

张大千认为"中国画重在笔墨,而画荷是用笔用墨的基本功",并且还认为画荷与书法有着密切关系。因此,张大千在花卉画中以荷花画居多。张大千画荷的作品不但年年有,而且不断推出新意,这才有了驰名中外的"大千荷"。这幅《荷花图》的构图饱满,疏密有致,用笔豪放大气,格调清新典雅,仿佛预示着一个新生命的诞生,具有一股强劲的蓬勃向上之势。

绘画类型	纸本设色画
作 者	张大千
创作时间	1949 年
尺寸规格	纵 120 厘米,横 62 厘米
收藏地点	中国北京中南海

傅抱石《夏山图》

《夏山图》采用截景式构图,崇山峻岭的崔嵬壮阔被进一步强化,以硬笔散锋写就的石壁巍然峭拔,山间升起的淡淡青烟四处流动,一名文士执杖携童子在万木葱郁的小径上信步而行,本应浓重湿润的暑气似乎已被满目青翠的群峰所吞噬,消散得无影无踪。虽然此图称"夏山",却没有炎炎烈日与潮湿空气带给观者的沉闷之感,反而使人感到凉爽畅快,这正是画家匠心独运之处。

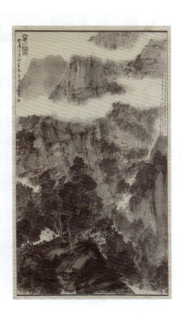

绘画类型	纸本设色画
作 者	傅抱石
创作时间	1943 年
尺寸规格	纵 111 厘米,横 62.5 厘米
收藏地点	中国北京故宫博物院

傅抱石《屈原图》

《屈原图》画面中屈原的形象正如其《渔父》中五句诗文所描绘的:"屈原既放,游于江潭,行吟泽畔,颜色憔悴,形容枯槁。"屈原立于江畔,原本清瘦的面庞笼罩着悲愤抑郁的神色,双目微合,陷入沉思。君主昏庸无能,奸臣当道,构陷忠良,邻国虎视眈眈,觊觎已久,一时之间,思绪万千难以收束。不过,面对种种残酷的现实,他并没有失魂落魄、无所适从,依然表现出"举世皆浊我独清,众人皆醉我独醒"的豪迈气概和矢志不渝、宁死不屈的高尚气节。画家将屈原赤胆忠心的爱国精神、心系苍生的忧患意识、超凡脱俗的诗人风度形象地展现在观者面前,体现了中国人物画塑形传神的最佳境界。

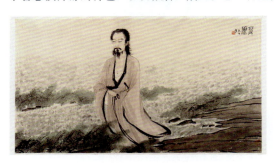

绘画类型	纸本设色画
作者	傅抱石
创作时间	1944 年
尺寸规格	纵 62.2 厘米,横 109.3 厘米
收藏地点	中国北京故宫博物院

傅抱石《松林策杖图》

《松林策杖图》描绘苍松之下,老丈回眸远眺,但见千峰危耸,漫山苍翠,百尺飞泉仿佛银河倾泻,令人感叹。该画作构图与众不同,并未像往常一样勾画水口,只是截取了瀑布的一段,虽然无头无尾,却进一步突出了瀑布的壮阔雄伟,使无声的画面传达出声震千里的撼人气势。

绘画类型	纸本设色画
作者	傅抱石
创作时间	1945 年
尺寸规格	纵 97.5 厘米,横 45.5 厘米
收藏地点	中国北京故宫博物院

傅抱石《东山携姬图》

"东山"指东晋名士谢安,他出身名门望族,思想敏锐深刻,举止沉稳自若,风度优雅潇洒。傅抱石笔下的谢东山儒雅俊秀,风度翩翩,宽袍博袖,神采飞扬。身后二女窃窃私语,顾盼生姿。该画作表现出画家对逍遥自在、应物无累的生活和超脱尘俗、遗世独立之境界的向往。

绘画类型	纸本设色画
作　者	傅抱石
创作时间	1945 年
尺寸规格	纵 104.8 厘米,横 57.5 厘米
收藏地点	中国北京故宫博物院

傅抱石、关山月《江山如此多娇》

《江山如此多娇》以毛主席《沁园春·雪》词意为题材,描绘的是云开雪霁、旭日东升时,莽莽神州大地"红装素裹,分外妖娆"的美丽图景,画面中高山俊岭,白雪皑皑,万里长城,逶迤起伏,莽莽黄河,奔流不息,气象万千。画面中长城、黄河等形象极富象征意义,整个画面看上去十分壮丽雄阔,表现出了新中国的勃勃生机,具有强烈感人的艺术魅力。

绘画类型	纸本设色画
作　者	傅抱石、关山月
创作时间	1959 年
尺寸规格	纵 650 厘米,横 900 厘米
收藏地点	中国北京人民大会堂

第 3 章

意大利名家名画

　　意大利绘画经历了一千多年的发展,有着深厚的底蕴。西方艺术发展史上的几次巅峰大多发生在意大利,例如罗马帝国时代对欧洲艺术的主导。意大利还是西方文艺复兴的发源地,孕育出了众多名垂千古的艺术大师。

杜乔·迪·博尼塞尼亚《圣母子荣登圣座》

　　《圣母子荣登圣座》由正面、背面组成。正面由三部分组成，主体部分是圣母子在天使、圣徒的簇拥下登上宝座的场景，主体部分下方的附饰画描绘了耶稣童年的事迹，顶部的装饰画描绘了圣母的晚年生活。主体部分画面以金黄色调为主，配以红、黑两色，整个场景华美、灿烂。圣母身披黑色斗篷，圣婴坐在她的腿上，天使和使徒对称地分布两侧，宝座上饰以精致的镂空花纹图案。在背面下方，原来有很多叙事画，现在中间部分只剩下26幅。重新组合起来的故事，讲述了"基督受难"的经过，即从"进入耶路撒冷"到"前往以马忤斯之路"。

绘画类型	祭坛画
作　　者	杜乔·迪·博尼塞尼亚
创作时间	1308年10月至1311年6月
尺寸规格	不详
收藏地点	意大利托斯卡纳大教堂博物馆（主要画面和大部分叙事画面）

乔托·迪·邦多纳《逃往埃及》

　　《逃往埃及》描绘了耶稣出生后，为了躲避大希律王的杀戮，全家人在拂晓之前从巴勒斯坦逃往埃及的情景。在这个传统的宗教题材中，乔托突破了意大利拜占庭艺术的僵化形式，运用基础的写实技巧，将有关人物和故事场面表现得生动活泼，赋予了人物高度的自然感与立体感。画中，圣母表情严肃，仿佛在

绘画类型	湿壁画
作　　者	乔托·迪·邦多纳
创作时间	1305年至1308年
尺寸规格	纵325厘米，横204厘米
收藏地点	意大利帕多瓦阿雷纳礼拜堂

为儿子的命运担心。走在前面的约瑟正回头和送行的人话别。此画构图层次分明，气氛庄重朴实，画家通过"面向自然"创造出具有现实生活情趣的图画，体现了人文主义的反封建思想。尽管画中圣母抱着婴儿、骑着毛驴的形象和背景的山丘、树木还有不少缺陷，但它奠定了文艺复兴时期现实主义的创作风格，对日后新艺术的发展影响至深。

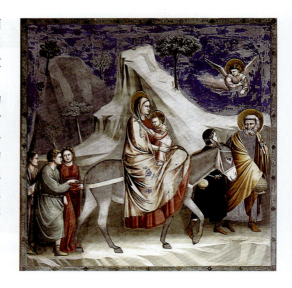

乔托·迪·邦多纳《犹大之吻》

　　《犹大之吻》采用重色调，上半部深蓝色、下半部褐色，造成一种沉重的黑暗感。乔托运用戏剧化的处理手法，将尖锐对立的矛盾双方的核心人物——耶稣和犹大置于画面的视觉中心，其余人物以主体人物为中心，呈对称式分列两旁。乔托不仅从整体上突出了人物，还从细节上对各种人物进行刻画。画面中，耶稣相对高大、从容，面对即将降临的灾难，无所畏惧，双目紧紧盯着犹大，目光冷静、锐利，充分体现了对叛徒的仇恨。犹大则较为矮小，向上作乞求状，但却有着一副魔鬼般的面孔。在耶稣身后的使徒彼得，显得非常气愤，为了解救耶稣，他抽刀割掉了敌人的耳朵，这更加烘托出这场斗争的紧张气氛。在画面的右方，则突出了不安的祭司长，他非常想杀掉耶稣，但是看到犹大背叛了耶稣，情况对耶稣不利的这一幕时，他又对犹大的这一行为感到可耻，并且犹豫不前。

绘画类型	湿壁画
作　　者	乔托·迪·邦多纳
创作时间	1305 年至 1308 年
尺寸规格	纵 200 厘米，横 185 厘米
收藏地点	意大利帕多瓦阿雷纳礼拜堂

第 3 章　意大利名家名画

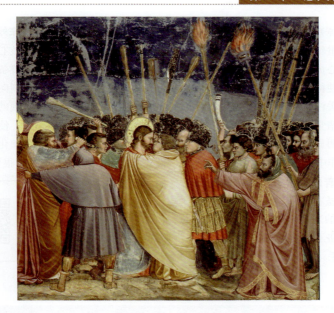

乔托·迪·邦多纳《哀悼基督》

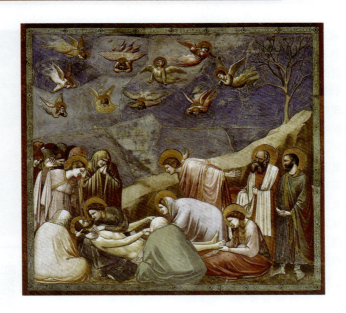

《哀悼基督》描绘了耶稣下葬前的场景，除人物具有浓厚的人情味外，构图也突破了中世纪平面而抽象化的形式，以左下角的耶稣与圣母马利亚为核心，展开了一个表现心灵与情感的动人场景。画面中，耶稣的遗体四周围绕着一群备感绝望的女圣徒和使徒，人物形象立体而真实，每个人的目光和动作，甚至那斜向的山梁都将观者的关注点引向一个中心——死去的耶稣。这样的效果与乔托发现的"平面上造成深度错觉的艺术"有直接的关系。背景或人物衣着上的明暗造型，使得画面看起来具有明显的空间层次感，完全没有拜占庭绘画风格中平面化、抽象化的感觉。在这幅画作中，乔托充分运用了手的作用。例如圣约翰的手，右臂省去了很多的描绘，而以张开着的双臂表示心中的绝望；女圣徒托着耶稣头部的手；耶稣的双手和双脚；以及圣母马利亚爱抚般搂着耶稣脖子的那双手。

绘画类型	湿壁画
作　　者	乔托·迪·邦多纳
创作时间	1305年至1308年
尺寸规格	纵183厘米，横198厘米
收藏地点	意大利帕多瓦阿雷纳礼拜堂

安布罗乔·洛伦泽蒂《好政府与坏政府的寓言》

《好政府与坏政府的寓言》由六个不同的场景组成，即《好政府的寓言》《坏政府的寓言》《城市坏政府的影响》《国家坏政府的影响》《城市好政府的影响》和《国家好政府的影响》。壁画占据了大量的空间，覆盖了大厅四面墙中的三面。安布罗乔选择光线良好的墙面来表现好政府及其影响，将表现坏政府的描绘在有阴影的一侧。光线成了点缀这组精彩壁画的妙笔，亮色描绘歌舞升平、秩序井然的社会，暗处描绘的则是乡间盗匪横行，城中秩序混乱，建筑破烂

绘画类型	湿壁画
作　　者	安布罗乔·洛伦泽蒂
创作时间	1338年2月至1339年5月
尺寸规格	长14.4米，宽7.7米（所在房间）
收藏地点	意大利锡耶纳市政厅九人大厅

失修。对政府作出概念性的解释，对中世纪的人来说并非一件容易之事。所以，这组壁画不仅是西方艺术史上的杰作，也是欧洲政治思想史和政治宣传史上以绘画讽喻政治的极佳案例。

西蒙尼·马蒂尼《圣母领报和圣玛加利与圣安沙诺》

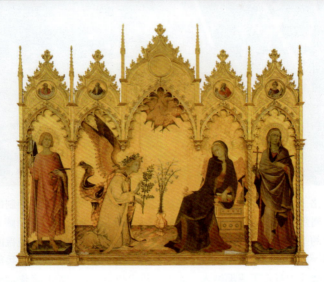

　　《圣母领报和圣玛加利与圣安沙诺》由蛋彩和金饰绘制而成，中央联指三联画的主要部分，处在中央位置，为两侧联的两像大小。顶部框中还有圆形的小画，分别绘有耶利米、以西结、以赛亚和但以理。中央联描绘了大天使加百列进入马利亚家中并告知其怀孕的场景。加百列一手持有代表和平的橄榄枝，又将另一只手指向代表神灵的鸽子。鸽子从由八个天使组成的圆光轮中向下飞来，表现出正要进入马利亚右耳的样子。在这幅画中，不仅有着典型的哥特线条，还有很多写实的元素，例如马利亚手中的书本、面前的花瓶、身下的王座，以及马利亚和加百列细微的情绪表达，这些极其写实的细节都与拜占庭艺术截然不同。

绘画类型	木质三联画
作　者	西蒙尼·马蒂尼（中央联）、利波·梅米（其他部分）
创作时间	1333 年
尺寸规格	纵 305 厘米，横 265 厘米
收藏地点	意大利佛罗伦萨乌菲齐美术馆

保罗·乌切洛《尼科洛·达·托伦蒂诺在圣罗马诺之战中》

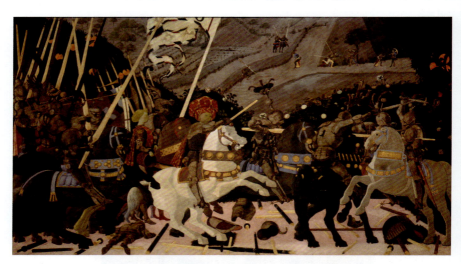

　　《尼科洛·达·托伦蒂诺在圣罗马诺之战中》是保罗·乌切洛绘制的《圣罗马诺之战》系列蛋彩画中的第一幅。该系列蛋彩画描绘了1432年佛罗伦萨人和锡耶纳人之间发生的圣罗马诺之战,对揭示早期意大利文艺复兴绘画线条透视的发展有重要意义。第一幅画描绘佛罗伦萨司令官尼科洛·达·托伦蒂诺率领骑兵部队在圣罗马诺的一次战斗中赶走了锡耶纳人。此画是描绘战争场景的精心之作,也充分体现了乌切洛对透视法的痴迷——裂开的长矛、遍地的尸体、色彩鲜艳的纹章盔甲所形成的矩阵,引导观者体验暴力与血腥的刺激场面。

绘画类型	木板蛋彩画
作　　者	保罗·乌切洛
创作时间	1455年至1460年
尺寸规格	纵182厘米、横320厘米
收藏地点	英国伦敦国家美术馆

保罗·乌切洛《契阿尔达被杀下马》

　　《契阿尔达被杀下马》是保罗·乌切洛绘制的《圣罗马诺之战》系列蛋彩画中的第二幅,也是唯一有作者签名的一幅。圣罗马诺之战仅仅持续了8小时,因此《圣罗马诺之战》系列蛋彩画表现的是一天中的不同时间,即黎明、正午和傍晚。《契阿尔达被杀下马》描绘正午时分的战况,由于敌众我寡,佛罗伦萨军队渐渐处于下风。

由于过分强调透视的作用,因此画中人物与战马显得有些僵硬。由此可见,乌切洛痴迷透视法,却忽略了造型的生动性。

绘画类型	木板蛋彩画
作　者	保罗·乌切洛
创作时间	1455 年至 1460 年
尺寸规格	纵 182 厘米,横 320 厘米
收藏地点	意大利佛罗伦萨乌菲齐美术馆

保罗·乌切洛《米凯莱托·阿滕多罗的反攻》

《米凯莱托·阿滕多罗的反攻》是保罗·乌切洛绘制的《圣罗马诺之战》系列蛋彩画中的第三幅，描绘了傍晚时分米凯莱托·阿滕多罗率领的佛罗伦萨援兵抵达战场。画面中，盔甲、武器的银色调占据了大部分空间，与红色的马鞍和长矛形成了鲜明的对比。士兵们手中拿着长长的木棒，而不是战斧或宝剑，米凯莱托·阿滕多罗看上去似乎正在指挥一支乐队演奏乐曲，而不是在率领一支军队冲锋陷阵。

绘画类型	木板蛋彩画
作　　者	保罗·乌切洛
创作时间	1455年至1460年
尺寸规格	纵182厘米，横317厘米
收藏地点	法国巴黎卢浮宫

保罗·乌切洛《隐士生活集》

《隐士生活集》是为了瓦朗布罗萨修道院的修女创作的，画面中的各个场景采用了不同的透视角度。左边洞穴中，圣母在圣伯尔纳面前显身，上面是一组跪在耶稣身边自我鞭笞的僧侣；中间，圣哲罗姆正在对着基督祈祷，他的上面是接受圣痕的圣方济各；右侧下方，圣穆阿尔多正在布道。缺乏主要场景的叙事铺陈是为了阐述作者复杂的哲学思想，而这里使用的透视就是为哲学服务的。

绘画类型	板面油画
作　　者	保罗·乌切洛
创作时间	1460年
尺寸规格	纵81厘米，横111厘米
收藏地点	意大利佛罗伦萨美术学院美术馆

保罗·乌切洛《森林中的狩猎》

在《森林中的狩猎》暗绿色调的背景中，乌切洛使用他擅长的明暗对比，衬托出骑士、马、狗和前排的花草。整幅画作有着严谨的架构，作者借用近景四棵松树的垂直树干，划分出 5 个相连的空间场景，其中左右两侧部分较小，中央的三个部分较大。此外，横在地上的 5 个枝干，除了具有分隔区域的作用，也与画面中人物一同指向空间底部的中心透视点。

绘画类型	木板蛋彩画
作　　者	保罗·乌切洛
创作时间	1470 年
尺寸规格	纵 65 厘米，横 165 厘米
收藏地点	英国牛津大学阿什莫林博物馆

马萨乔《纳税银》

《纳税银》描绘的画面来自四福音书中的马太福音。马萨乔在绘画中使用了单点透视，以及马萨乔独有的空气透视。壁画中，远景的山峦、左边的彼得与前景相比颜色更淡，更加灰白、模糊，从而创造出深度错觉。这种技术在古代罗马已经出现，但随后失传，直到马萨乔再次发明出来。马萨乔对光的使用也是革命性的。由壁画中建筑、树木、人物的影子和明暗可见，马萨乔在画中使用了一个统一的光源，使得画面中的人物、建筑具有了三维效果。由于透视法和明暗法的成功应用，《纳税银》成为西方美术史上的重要作品之一。

绘画类型	湿壁画
作　　者	马萨乔
创作时间	1425 年
尺寸规格	纵 247 厘米，横 597 厘米
收藏地点	意大利佛罗伦萨卡尔米内圣母大殿布兰卡契小堂

名家名画欣赏

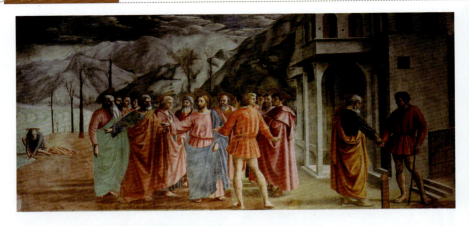

马萨乔《逐出伊甸园》

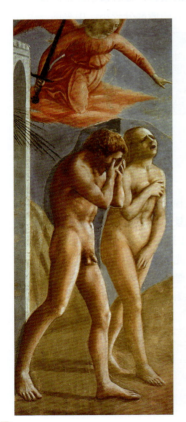

《逐出伊甸园》描绘了亚当与夏娃因为偷食禁果惹怒上帝而被逐出伊甸园的故事,但与《圣经》记述的场面略有出入。西方很多画家都描绘过"逐出伊甸园"题材,而马萨乔的作品独具特色。在马萨乔的笔下,夏娃和亚当已经是身强力壮、有血有肉有情感的人。画作中男女因为自己偷吃禁果而获罪,深感悔恨不已,对被逐出乐园离开上帝而留恋。马萨乔基本解决了人体的正确造型和情感姿态的生动创造,与此前绘画中的人不能脚踏实地的造型完全不同。画作中男女的羞愧情态十分生动,夏娃双手捂着身体的姿态,受古希腊维纳斯造型影响。马萨乔使用复杂的透视缩减法刻画天使,使其有从深远处向着亚当、夏娃追逐而来的空间感觉。同时,马萨乔开始运用光的投影,让夏娃和亚当似有迎着光明前进的趋势。

绘画类型	湿壁画
作　者	马萨乔
创作时间	1425 年
尺寸规格	纵 208 厘米,横 88 厘米
收藏地点	意大利佛罗伦萨卡尔米内圣母大殿布兰卡契小堂

马萨乔《新信徒的洗礼》

《新信徒的洗礼》是一幅令人感动的画作,它展现了圣彼得为新信徒施行洗礼的情景。圣彼得站在河中,手按着一位信徒的头,旁边还有其他等待洗礼的人。画面上,信徒们穿着白色的衣服,象征着纯洁和新生。圣彼得面带慈爱,信徒们则表现出虔诚和感恩。马萨乔用水波和倒影创造了逼真的效果,用光线和色调创造了温暖的气氛。

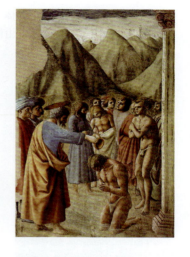

绘画类型	湿壁画
作　者	马萨乔
创作时间	1425 年至 1426 年
尺寸规格	纵 255 厘米,横 162 厘米
收藏地点	意大利佛罗伦萨卡尔米内圣母大殿布兰卡契小堂

马萨乔《圣母子》

绘画类型	木板蛋彩画
作　者	马萨乔
创作时间	1426 年
尺寸规格	纵 135.5 厘米,横 75 厘米
收藏地点	英国伦敦国家美术馆

在《圣母子》中,马萨乔开创性地将圣母子神圣的形象表现为日常生活中的母子亲情关系,同时又通过这种温情激发观者虔诚的宗教情感。画面中,圣母马利亚端坐在古雅厚重的宝座上,形体匀称、神情庄重,宛若一尊雕像。她的儿子全然没有拜占庭式的帝王之风。这时的耶稣是个真正的婴儿,吮着手指注视前方。整幅作品的哀婉不仅没有减弱,反而有所增强:力量与脆弱完美地结合在一起,甚至那几位长着娃娃脸的天使乐师也表现出诚挚和庄重的神情。这种双重的真实情感,凭借马萨乔所革新的绘画技巧而得以表现。在这幅画作中,马萨乔用金色平涂背景,从而突出人物形象的整体性。他细心地绘制出圣母头巾和蓝色披风上的皱褶,增强了人物在空间中的立体感。

马萨乔《圣三位一体》

在基督教中,"圣三位一体"指圣父(上帝)、圣子(基督)、圣灵三者神圣精神的融合。《圣三位一体》由佛罗伦萨一位名士出资,画作中身着红色衣袍者即赞助者,他的衣袍表明他是佛罗伦萨共和国最高级别的官员。在中世纪绘画中,赞助者的尺寸通常比圣人小。而在《圣三位一体》中,赞助者因离观者的视点更近,其尺寸大于圣人。马萨乔将画面分成具有不同高度的两层。上层是一间有拱顶的方形礼拜堂,基督被钉在十字架上,圣父在他身后支撑着十字架的两侧,象征圣灵的鸽子在圣父的头与基督的头之间盘旋。画面下层嵌入了一个石质结构,还有一口棺材,棺材上有一具骷髅。马萨乔运用透视法,使所有线条交汇的中心点位于十字架的底部,恰好与观者的视线平行。这样的空间看上去十分真实,观者像是在通过墙壁上的洞观看着另一个房间的景象。

绘画类型	湿壁画
作　者	马萨乔
创作时间	1427 年
尺寸规格	纵 670 厘米,横 320 厘米
收藏地点	意大利佛罗伦萨新圣母大殿

弗拉·安杰利科《圣马可祭坛画》

《圣马可祭坛画》的主画描绘了圣母马利亚在天使和圣徒的包围下加冕,此外还有 9 幅附饰画,讲述主保圣人葛斯默和达弥盎的传说。此画被认为是文艺复兴早期最好的画作之一,因其运用了隐喻和透视、视觉陷阱,而且道明会的宗教题材和符号,又与当时的政治信息相交织。画面中,圣母子坐在宝座上,周围环绕着圣徒和天使。当时,加冕的圣母子环绕着圣徒的画作很常见,但通常呈现为一种明显类似于天堂的环境,圣人和天使在其中作为神圣的存在而不是人。但在安杰利科的作品中,圣徒们非常自然地站在一起,像普通人一样窃窃私语。

绘画类型	祭坛画
作　者	弗拉·安杰利科
创作时间	1438 年至 1443 年
尺寸规格	纵 220 厘米,横 227 厘米
收藏地点	意大利佛罗伦萨国立圣马可美术馆

第 3 章　意大利名家名画

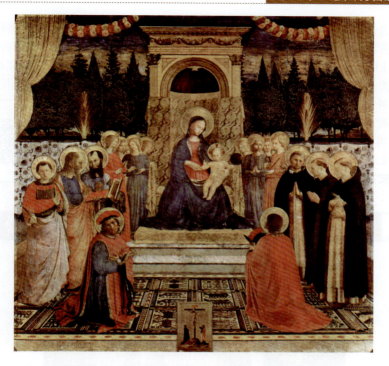

弗拉·安杰利科《圣母领报图》

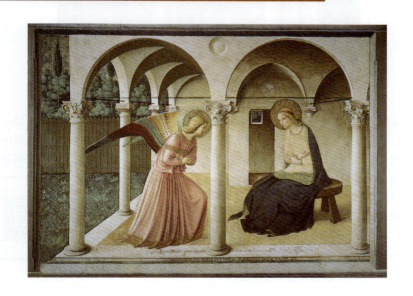

名家名画欣赏

安杰利科在《圣母领报图》中采用了一种新的构图方式，总领天使加百列是在户外拜访圣母马利亚。典型的哥特式"圣母领报图"，加百列都是在室内拜访坐在宝座上的圣母马利亚，人物看起来扁平、静态，不真实。而安杰利科的《圣母领报图》被认为"达到了非凡优雅的高度"，它处理空间和照明的方式是革命性的，其风格也从哥特时期成功过渡到文艺复兴时期。在这之前的画作没有空间感，人物似乎飘浮在空中，线条并没有结束于消失点，这导致它们畸形而且不成比例。

绘画类型	湿壁画
作　　者	弗拉·安杰利科
创作时间	1440年至1445年
尺寸规格	不详
收藏地点	意大利佛罗伦萨圣马可修道院

弗拉·安杰利科《科尔托纳的圣母领报》

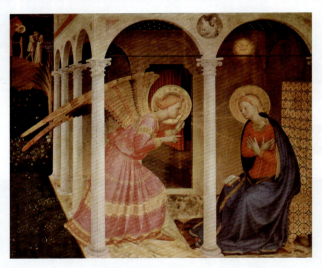

《科尔托纳的圣母领报》是典型的基督教肖像画，描绘加百列向圣母报喜。在画面左边的天使加百列和画面右边的圣母之间，有三行文字。天使的话写为两行，从左到右阅读；圣母的话在这两行之间。如果观者仔细看，会发现她的话是颠倒的。不止如此，圣母的回应还是向后写的。因此，观者必须倒立，从右到左阅读，来发现她在说什么。这是向观者表明，这些文字是写给上帝的，上帝会站在正确的位置去读它们。

绘画类型	祭坛画
作　　者	弗拉·安杰利科
创作时间	1433年至1434年
尺寸规格	纵175厘米，横180厘米
收藏地点	意大利科尔托纳教区博物馆

菲利普·利皮《天使拥戴的圣母子》

在《天使拥戴的圣母子》中，圣母只是一位年轻美丽的意大利少妇，而并非超人的圣灵；幼年的耶稣只是母亲怀抱中的婴儿，不凡之处，就是他手持《圣经》以示其圣灵身份；身后的两位小天使，完全是普通儿童的写照。菲利普·利皮仿效马萨乔的造型风格，力求塑造出有力而浑厚的人物形象，从圣母的姿态和衣褶上可以看出一种庄重的雕塑感。

绘画类型	木板蛋彩画
作　者	菲利普·利皮
创作时间	1437年
尺寸规格	纵122.6厘米，横62.9厘米
收藏地点	美国纽约大都会艺术博物馆

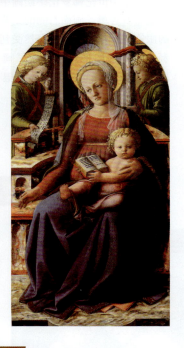

菲利普·利皮《圣母加冕》

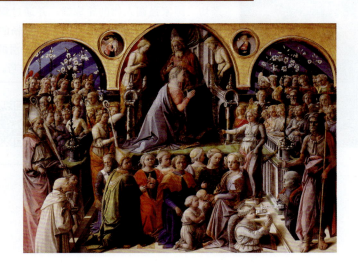

《圣母加冕》的主画面分为三部分，每部分顶端都是一个半圆形，这种构图方式延续了中世纪佛罗伦萨绘画中同类题材的传统构图方式。画面左侧的主要人物是圣安布罗吉奥，画面右侧的主要人物是施洗者圣约翰，他们饱满的身体造型、简单的服饰和面部表现形式显然受到了马萨乔的《纳税银》中诸位圣徒造型的影响。菲利普·利皮还将自己画在了画面的左侧，手抵着头，眼睛望向观众，似乎在说："快看，圣母正在加冕！"

绘画类型	木板蛋彩画
作　　者	菲利普·利皮
创作时间	1441年至1447年
尺寸规格	纵220厘米，横287厘米
收藏地点	意大利佛罗伦萨乌菲齐美术馆

菲利普·利皮《圣母子与天使》

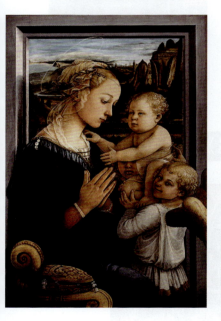

《圣母子与天使》描绘了两位小天使托着小耶稣来到圣母的身边，圣母为圣子默默祝福祈祷，圣子伸出手臂投向母亲的怀抱，阳光从他们的头发上、身上掠过。背景上展现了阿尔诺河谷的景色，河水蜿蜒流淌，耸立的山岩守护着村落田园。圣母采取半侧身像，身后是一个画框，而身体都在画框外，因此显得很立体。一个小天使正扭头望向画外，观者仿佛置身画中，如真实生活场景般亲切。画家强调人物的轮廓线，并通过飘动卷曲的织物纹理来表现人物的运动感。流畅的线条将整个构图统一在一起，塑造出精确而平滑的形体，显示出菲利普·利皮运用线条的高超技巧。

绘画类型	木板蛋彩画
作　　者	菲利普·利皮
创作时间	1450年至1465年
尺寸规格	纵94厘米，横63厘米
收藏地点	意大利佛罗伦萨乌菲齐美术馆

皮耶罗·德拉·弗朗西斯卡《君士坦丁之梦》

《君士坦丁之梦》描绘了君士坦丁大帝在同敌人激战的前夜,梦见一位天使向他显示十字架的场景。后来他用代表基督教的十字架取代了罗马军旗上的异教之鹰,因此打了胜仗,并于次年颁布了《米兰敕令》。《君士坦丁之梦》画面正中是敞开的帐篷,皇帝正躺在行军床上进入梦乡,他的贴身侍者坐在床边,前景上两名戎装士兵正在警戒,寂静的场面被左上方的闪光照亮,天使从天而降,手持十字架。由于光线和透视原因,天使被描绘得有些模糊不清,整幅画作没有散乱的细节,使人的视线集中在帐篷、侍者和皇帝身上。弗朗西斯卡在画面中的光线和空间处理,烘托出深夜的神秘气氛。

绘画类型	
作　者	皮耶罗·德拉·弗朗西斯卡
创作时间	1455 年
尺寸规格	纵厘米,横厘米
收藏地点	意大利阿雷佐圣弗朗西斯科教堂

皮耶罗·德拉·弗朗西斯卡《乌尔比诺公爵夫妇肖像》

《乌尔比诺公爵夫妇肖像》是弗朗西斯卡为乌尔比偌大公费德里科·达·蒙泰费尔特罗及其妻子巴蒂斯塔·斯福尔扎绘制的肖像画,是最能反映弗朗西斯卡色彩成就的作品。同时代的婚纱画,大多是为了向公众展示家族联合的势力和财富,或者寄托多子多孙的希望,而《乌尔比诺公爵夫妇肖像》是一幅既浪漫又忧伤的爱情画,主要用来装饰费德里科读书时托起书本的两片木板夹子。弗朗西斯卡完成这幅作品时,巴蒂斯塔已经去世。因此,这幅作品不仅是出色的肖像画,还蕴含了费德里科对亡妻浓浓的思念之情。

绘画类型	板面油画
作　者	皮耶罗·德拉·弗朗西斯卡
创作时间	1473 年至 1475 年
尺寸规格	纵 47 厘米,横 33 厘米(每幅)
收藏地点	意大利佛罗伦萨乌菲齐美术馆

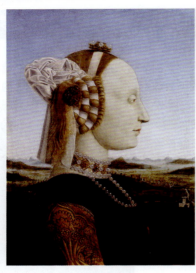 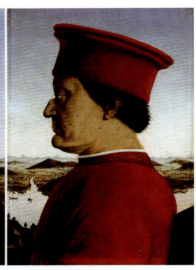

乔凡尼·贝利尼《诸神之宴》

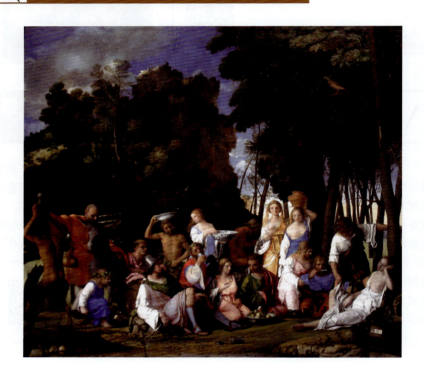

《诸神之宴》取材于古罗马诗人奥维德的长诗《盛宴》中的诗句,描绘生殖神普里阿普斯在一次宴会中因为行为不检而出丑的场景。画中所展现的肉体色调、鲜艳的丝绸,以及前景的小卵石,都体现了乔凡尼·贝利尼高超的绘画技巧。画面最右边斜躺着的是仙女洛提丝,最左边是一位人身兽腿的神,他的旁边有一头作为供品的驴子。生殖神禁不起肉欲的诱惑想把仙女洛提丝的裙子掀起来,但是驴子的叫声使他的企图败露,在座诸神因这件丑事满堂哄笑。

绘画类型	布面油画
作　　者	乔凡尼·贝利尼
创作时间	1514 年
尺寸规格	纵 170 厘米、横 188 厘米
收藏地点	美国华盛顿国家美术馆

安托内洛·德·梅西纳《圣杰罗姆在研究》

《圣杰罗姆在研究》是安托内洛逗留在威尼斯期间所画,赞助者为安东尼奥·帕斯夸里诺。此画描绘了圣杰罗姆在他的工作室里专注工作的场景。安托内洛在整个画作中使用了许多符号。圣杰罗姆正在阅读的书代表了知识。围绕圣杰罗姆的书籍指的是他将《圣经》翻译成拉丁语,即拉丁文《圣经》。画面右边阴影中的狮子源于圣杰罗姆从狮爪中拔出尖刺的故事。前景中的孔雀和鹧鸪在圣杰罗姆的故事中没有特别的作用。不过,在西方孔雀通常象征着不朽,而鹧鸪代表着真理与欺骗。

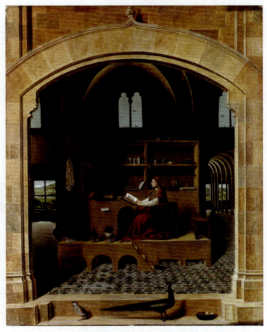

绘画类型	板面油画
作　　者	安托内洛·德·梅西纳
创作时间	约 1474 年
尺寸规格	纵 45.7 厘米、横 36.2 厘米
收藏地点	英国伦敦国家美术馆

安德烈亚·曼特尼亚《圣塞巴斯提安》

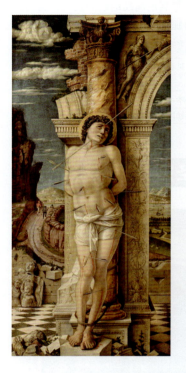

圣塞巴斯提安是《圣经》传说中一位罗马的殉道者,曾在罗马军队中传道,后被反对基督教的罗马皇帝逮捕,并被乱箭射死。在《圣塞巴斯提安》画面中,殉道者被绑在一根象征罗马凯旋门的柱子前,人已被乱箭射死,其中一支箭是从殉道者的下颔射入,从前额射出,表明乱箭是从四面八方射来的。后面的柱式是科林斯式,这就说明背景中的建筑已接近罗马5世纪前的公共建筑物。曼特尼亚想通过这些细节表明一个真实的历史环境,但由于受到透视原理的局限,画面背景与人物显得极不协调。

绘画类型	蛋彩画
作 者	安德烈亚·曼特尼亚
创作时间	1456年
尺寸规格	纵68厘米,横30厘米
收藏地点	法国巴黎卢浮宫

安德烈亚·曼特尼亚《十字架上的基督》

《十字架上的基督》的结构宏伟,悲剧性的气氛扣人心弦。三个十字架并排竖立在髑髅地,耶稣被钉在中间的十字架上,两边钉着两个强盗。耶稣的身体在蓝天衬托下像一尊雕像,人体、白云、天空和山峰融为一体,十字架周围站着一些悲痛的妇女,士兵们正顺着山坡向下走去,远处是耶路撒冷的风景。悲剧情节和自然景色形成强烈的对比,使此画作成为意大利美术史上以"耶稣在十字架上"为题材的一幅杰作。

绘画类型	木板蛋彩画
作 者	安德烈亚·曼特尼亚
创作时间	1457年
尺寸规格	纵67厘米,横93厘米
收藏地点	法国巴黎卢浮宫

第 3 章 意大利名家名画

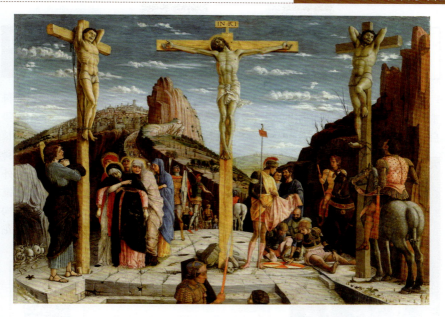

安德烈亚·曼特尼亚《耶稣的割礼》

《耶稣的割礼》是曼特尼亚的艺术特点及其油画技艺的最好体现。有人说他创作的人物仿佛是用青铜翻铸出来的，这是指他的艺术形象的精确性与实体感。在这幅画作中，施洗约翰就有这种特色。他被描绘成一位上了年纪的外科医生，拿着手术刀正准备给圣婴做割除包皮的手术；圣母垂怜地抱着婴儿，圣安娜等人立在右侧，一个个也像雕像一般沉默不语。站在左侧的是木匠约瑟，右手提着篮子，左手刚刚提起围裙，露出了脚下的草鞋。形象的描绘不仅使画作中所有人物显得栩栩如生，就连他们身上的披巾、围裙、长袍以及孩子身上的裹腰等都描绘得无比细腻、丝丝入扣。此画在色彩处理上也精妙万分，令人钦佩。

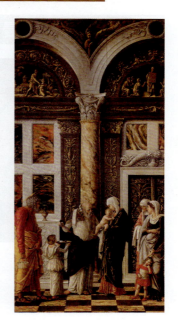

绘画类型	油画
作　　者	安德烈亚·曼特尼亚
创作时间	1461 年
尺寸规格	纵 86 厘米，横 43 厘米
收藏地点	意大利佛罗伦萨乌菲齐美术馆

103

安德烈亚·曼特尼亚《弗朗西斯科·贡扎加主教的到来》

《弗朗西斯科·贡扎加主教的到来》描绘了贡扎加的家庭成员迎接弗朗西斯科主教从罗马归来。装束华丽的人物出现在美景前,他们肖像的描绘是真实的,姿势自然,表现了家人团聚的亲切感。画面左边站着的是路多维科公爵,右边是他的长子和继承者费德里戈,中间是他的次子弗朗西斯科主教。远处是象征性的罗马,有罗马废墟和高墙外的雕像,更远处是一座城堡。画作中人物穿着圆锥形的紧身上衣和杂色的紧色裤,为画家的几何形构图提供了一系列元素。弧形壁上布满了古典式的花环和奖牌,这是北意大利绘画中标准的图式。

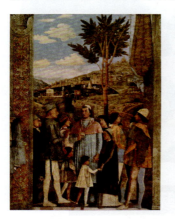

绘画类型	壁画
作　　者	安德烈亚·曼特尼亚
创作时间	1465年至1474年
尺寸规格	纵750厘米,横1174厘米
收藏地点	意大利曼图亚公爵府婚礼堂

安德烈亚·曼特尼亚《死去的基督》

曼特尼亚在《死取的基督》中采用了前所未有的透视角度,力求准确而真实地去表现基督的遗体,线条十分锐利和坚硬。画面上人物的表情冷静肃穆,令人望而生畏。此画体现了当时意大利北部艺术的主要倾向:强调人的尊严和豪迈气魄,重视艺术与科学相结合的求实精神,提倡艺术的描写对象应以实物为依据。这种力求准确地再现自然的写实倾向,对意大利现实主义美术的发展具有一定的积极作用。

绘画类型	蛋彩画
作　　者	安德烈亚·曼特尼亚
创作时间	约1480年
尺寸规格	纵68厘米,横81厘米
收藏地点	意大利米兰布雷拉美术馆

安德烈亚·曼特尼亚《帕那索斯山》

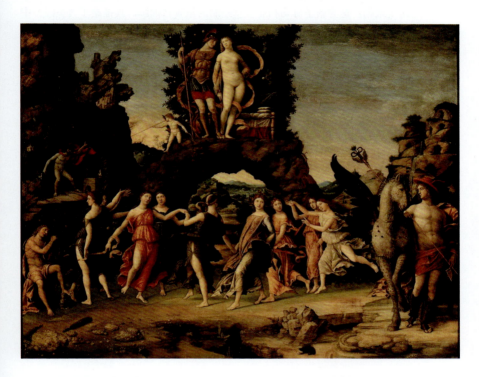

帕那索斯山是希腊神话中阿波罗率领的文艺女神居住的地方。曼特尼亚以大自然作为环境,描绘了众文艺神纵情歌舞的欢乐生活,高居画面上部的是众神之王宙斯和朱诺,左边手持弓箭的小爱神与山洞边的冶炼神瓦尔刚相呼应,左下方怀抱竖琴的是阿波罗,他正在为缪斯女神起舞伴奏,而右边与飞马相伴的、穿着一双带羽翼的靴子的就是神使赫尔墨斯,他手执和平之杖,来无影去无踪。画作中诸神皆为宙斯子女,所以构成一幅以宙斯为主体的神族。曼特尼亚只是借神话题材,运用丰富的色彩描绘自然美、人体美与人间的欢乐场面。

绘画类型	蛋彩画
作　者	安德烈亚·曼特尼亚
创作时间	约 1495 至 1497 年
尺寸规格	纵 159 厘米,横 192 厘米
收藏地点	法国巴黎卢浮宫

桑德罗·波提切利《三博士来朝》

《三博士来朝》是为新圣母马利亚教堂绘制的圣餐台油画,其描绘了《圣经》中东方三博士朝拜基督的故事。波提切利在画作中非常巧妙地展现了自己以及其资助人美第奇家族的主要人物,根据意大利艺术理论家乔尔乔·瓦萨里解释,画面中那个接触圣婴脚的年老贤士,正是被誉为"佛罗伦萨国父"的科西莫·德·美第奇;穿白色袍子跪着的人是科西莫的孙子朱利亚诺·德·美第奇;在他后面对那个孩子表现出感激崇拜的人,是科西莫的次子乔瓦尼·德·美第奇;在他膝下画面中央前景处的人被认为是科西莫的长子皮耶罗一世·德·美第奇;穿着黑底肩上有红色条纹长袍者可能是理想化了的洛伦佐·伊·玛尼菲科。最右边面向观者的黄衣青年正是画家本人。

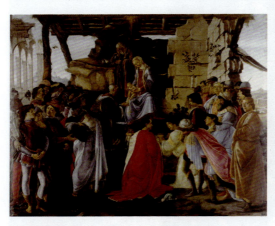

绘画类型	木板蛋彩画
作　者	桑德罗·波提切利
创作时间	1475 年
尺寸规格	纵 111 厘米,横 134 厘米
收藏地点	意大利佛罗伦萨乌菲齐美术馆

桑德罗·波提切利《春》

《春》取材于著名诗人安杰洛·波利亚诺关于春日爱恋的一首诗:一个早春的清晨,在优美雅静的果园里,端庄妩媚的爱与美之神维纳斯位居中央,正以闲散优雅的表情等待着为春天降临举行盛大的典礼。画中一共九人,横列一字排开,没有重叠、穿插,波提切利根据他们在画中的不同作用,安排了恰当的动作。其中最右侧的是西风之神,他正在追求身旁的仙女克洛丽丝。旁边为掌管花卉的花神芙罗拉,她的头上、颈上戴着由桃金娘、紫罗兰、矢车菊等编织而成的花环,裙子里盛着玫瑰,正以优雅飘逸的步子迎面走来,将鲜花撒向大地,象征"春回大地,万木峥嵘"的季节即将来临。

绘画类型	木板蛋彩画
作　者	桑德罗·波提切利
创作时间	1476 年至 1480 年
尺寸规格	纵 203 厘米,横 314 厘米
收藏地点	意大利佛罗伦萨乌菲齐美术馆

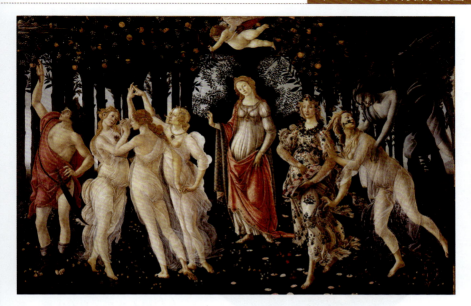

桑德罗·波提切利《帕拉斯和肯陶洛斯》

《帕拉斯和肯陶洛斯》取材于希腊神话故事：宙斯劫掠欧罗巴来到克里特岛生了两个儿子，一个叫弥诺斯，成了克里特王，他娶了帕西淮为妻，不安分的帕西淮和一头公牛偷情生下一个半人半牛的怪物肯陶洛斯，后被关进迷宫以避丑闻。弥诺斯令战败国雅典每七年要向克里特进贡七对童男女供肯陶洛斯吃掉，这幅画就是描绘帕拉斯捉拿肯陶洛斯的情景。帕拉斯即希腊神话中雅典娜女神。画中既发挥了写实造型功夫，又极具装饰性，波提切利以线条造型为主，同时加入明暗法，人物形象线条优美，衣着飘逸，贴身的衣褶紧裹着的身体显示出妩媚多姿的人体美。画家注重形式结构美，但忽视了对人物之间内在精神联系的刻画。

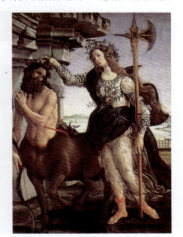

绘画类型	布面蛋彩画
作　　者	桑德罗·波提切利
创作时间	1482 年
尺寸规格	纵 204 厘米，横 147.5 厘米
收藏地点	意大利佛罗伦萨乌菲齐美术馆

桑德罗·波提切利《圣母颂》

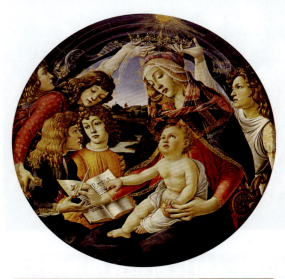

《圣母颂》描绘了一群天使围绕着圣母，圣母抱着小耶稣，其中两位天使分列两侧，对称式地举起金冠，顶部的圣灵金光洒在人物的头上，其他天使手捧墨水瓶和圣经，由圣母蘸水书写，从空隙处远望可以看到一片金色平静的田野。画中的人物形象充满着波提切利特有的"妩媚"神态。整个画面没有欢乐，只有庄重、严肃和哀怨，这预示着耶稣未来的悲惨命运。波提切利的人物造型非常优雅，比例适中，富有古希腊雕塑的美感。

绘画类型	蛋彩画
作　者	桑德罗·波提切利
创作时间	1483 年
尺寸规格	纵 118 厘米，横 119 厘米
收藏地点	意大利佛罗伦萨乌菲齐美术馆

桑德罗·波提切利《维纳斯与战神》

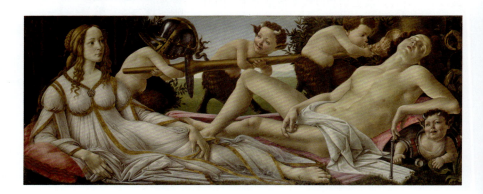

在《维纳斯与战神》中,爱神维纳斯和战神玛尔斯构成了画面中心。维纳斯穿着衣服坐在左边,胸前挂着连接头发的饰品,两眼有神地看着玛尔斯,而玛尔斯则是半裸地仰卧着睡着了。边上四个半羊人小鬼或者是半兽人在一旁戏弄熟睡的玛尔斯,穿着他的铠甲拿着他的武器,并且在他的耳边吹着号角。玛尔斯睡得像块木头,背景是一片爱神树林。整个画面构图平稳、色泽鲜明、人物形象塑造完美、谑而不虐,笼罩着一片和谐气氛,象征着爱与和平战胜了战争与冲突。

绘画类型	蛋彩画
作 者	桑德罗·波提切利
创作时间	1485 年
尺寸规格	纵 69.2 厘米,横 173.4 厘米
收藏地点	英国伦敦国家美术馆

桑德罗·波提切利《维纳斯的诞生》

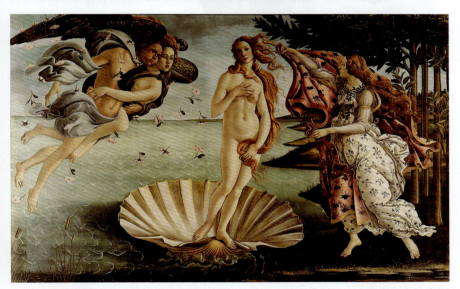

《维纳斯的诞生》所描绘的是西西里岛的一个美丽的传说:一片漂亮的大贝壳漂浮在碧波荡漾的海面上,上面站着纯洁而美丽的维纳斯,翱翔于天上的风神轻轻地将贝壳吹向岸边,而等候在岸边的春之女神正张开红色绣花斗篷,准备迎接维纳斯并为她披上新装。维纳斯身材修长,容貌秀美,双眼凝视着远方,眼神流露出幻想、迷惘与哀伤。整幅画的色调明朗、和谐,不依赖明暗来表现人体的造型,而是选用轮廓线使人物呈现浮雕式的主体感,画面呈现出唯美而富有极强的装饰效果。

绘画类型	布面蛋彩画
作 者	桑德罗·波提切利
创作时间	1487 年
尺寸规格	纵 175 厘米,横 287.5 厘米
收藏地点	意大利佛罗伦萨乌菲齐美术馆

桑德罗·波提切利《持石榴的圣母》

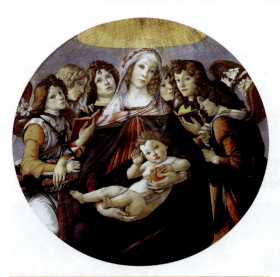

《持石榴的圣母》是波提切利著名的圣母作品之一,因圣母手拿石榴果而得名。画作中众多的人物被合理地安排在一个图形构图中,圣母肃穆的表情中略带忧郁,她怀中的圣婴显得异常宁静和含蓄,展现出一副庄严神圣的神态,围绕圣母子的其他人物表情各异。这些人物形象体现了波提切利典型的艺术风格,恬静优美而不脱俗,极具艺术感染力。这幅画作把线条的运用发挥得淋漓尽致,比如圣母头顶的光环光线和刻画众多人物形象时所勾画的线条,无不展现了波提切利对于线条运用的出神入化的表现能力。

绘画类型	木板蛋彩画
作　者	桑德罗·波提切利
创作时间	1487 年
尺寸规格	纵 143.5 厘米,横 143.5 厘米
收藏地点	意大利佛罗伦萨乌菲齐美术馆

桑德罗·波提切利《天使报喜》

天使报喜,又称为"圣母领报"或者"受胎告知",它描述的是基督教中天使加百列向圣母玛利亚宣告她将受圣灵感孕而生下耶稣的事件。历史上很多画家都以这个题材为基础创作了不少经典作品,波提切利的这幅《天使报喜》描绘的正是天使向圣母告知的场景。此画作远景中的风景有一种静止的抽象美感,天使加百列手持百合花,向圣母传达上帝的旨意。圣母受到微微的惊吓,双手呈现出欲拒还迎的姿态。此时,加百列一只手伸向圣母,像是要防止她因震惊而倒下。加百列和圣母的手部动作为这幅画作增添了动感。同时,加百列的紧张神情和圣母的安详神情形成了鲜明的对比。

绘画类型	蛋彩画
作　者	桑德罗·波提切利
创作时间	1489 年
尺寸规格	纵 156 厘米,横 150 厘米
收藏地点	意大利佛罗伦萨乌菲齐美术馆

第 3 章 意大利名家名画

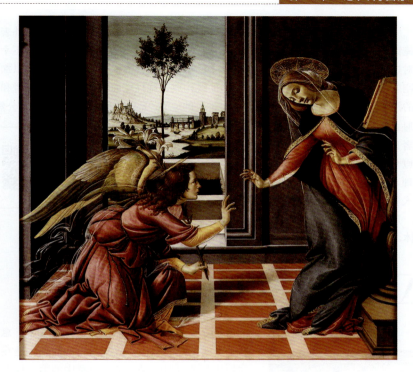

桑德罗·波提切利《诽谤》

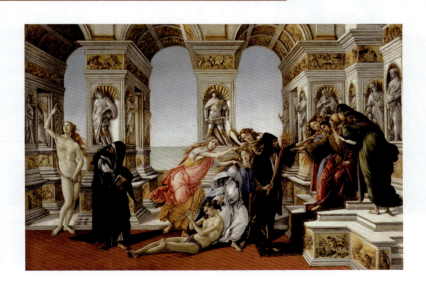

《诽谤》的寓意十分深刻。它告诉人们：人间的一切罪恶往往以美丽的外表作为掩饰，用以欺骗人民，而统治者若听信坏人之言，往往导致正直的好人遭受不幸，面对这一切，真理也无能为力。画家在人物形象塑造方面，使用对比的手法以加强戏剧效果。背景的建筑物由直线和拱形曲线构成，廊柱壁面镶嵌着古罗马圣者和英雄的浮雕，显得神圣而庄严，可就在这个神圣的地方，无辜者和真理受到当权者公然、无耻的摧残和伤害；真理和无辜者以裸体表现，而一切坏人皆以华丽的锦袍包裹，以显示真理与无辜者的纯洁，画面中的人物组合靠手势动作产生联系，形成一个完美和谐的艺术整体。

绘画类型	蛋黄涂料镶板画
作　　者	桑德罗·波提切利
创作时间	1495 年
尺寸规格	纵 62 厘米，横 91 厘米
收藏地点	意大利佛罗伦萨乌菲齐美术馆

桑德罗·波提切利《神秘的诞生》

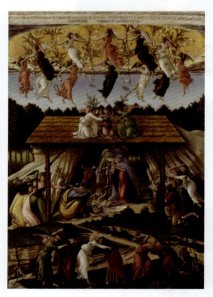

《神秘的诞生》画面中有一行神秘的字："我，桑德罗，在 1500 年年末，意大利动乱时期绘制此画，故事发生的时间，是在圣约翰所写的《启示录》第十一章中的第二样灾祸所述，城市被魔鬼蹂躏的三年半中。"这幅画作是现存波提切利的画作中唯一有其签名的一幅，一般认为他是波提切利为了自己私下祈祷所画的，或是为某位跟他亲近的人所画的。《神秘的诞生》的内容不落俗套，波提切利清楚地表达了这幅画作的非真实性，在画作中加入了拉丁文及希腊文的文字说明，也采用了中世纪艺术所惯用的方法，比如为了达到象征的目的而采用了自相矛盾的比例等。

绘画类型	蛋彩画
作　　者	桑德罗·波提切利
创作时间	1500 年
尺寸规格	纵 108.5 厘米，横 74.9 厘米
收藏地点	英国伦敦国家美术馆

多米尼克·吉兰达约《牧羊人的礼拜》

吉兰达约的祭坛画以精于写实著称,《牧羊人的礼拜》就是典型的代表作。此画描绘圣母正在跪着礼拜婴儿时的基督,基督躺在圣母斗篷的一角上,枕着一束干草。后面有两根典型的科林斯式方柱支撑着棚顶,一根柱子上有"1485"字样。牛和驴子在马槽后面向外张望。画面中间是一口罗马石棺,棺上的铭文记录了石棺原来的使用者关于复活的神圣诺言。背景部分是一座有公元前1世纪罗马政治家庞培题词的凯旋门。这些古典的内容说明吉兰达约对古罗马文化的爱好。吉兰达约将荷兰的自然主义风格成功地融入意大利文艺复兴祭坛画的恢宏构图与和谐色调之中。

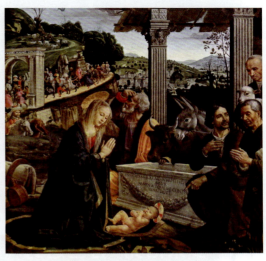

绘画类型	祭坛画
作　者	多米尼克·吉兰达约
创作时间	1482年至1485年
尺寸规格	纵167厘米,横167厘米
收藏地点	意大利佛罗伦萨乌菲齐美术馆

多米尼克·吉兰达约《圣母的诞生》

1485年9月,乔万尼·托纳波尼委托吉兰达约完成三面墙上的壁画,左侧为圣母的生平;右侧为圣若翰洗者的生平;拱顶上为圣史。《圣母的诞生》为左侧壁画中的一幅。此画作在构图技术上吸取了早期文艺复兴绘画的优点,在绘画平面上明确显示出立体的结构关系;人物形态的素描结实厚重,如雕塑;人物和周围环境的关系十分协调;人物位置安排得整齐有序,排列在与画面平行的前后两个层次之间,保留了晚期哥特式绘画的特点。

绘画类型	壁画
作　者	多米尼克·吉兰达约
创作时间	1485年至1490年
尺寸规格	纵449.6厘米,横741.7厘米
收藏地点	意大利佛罗伦萨新圣母大殿托纳波尼小圣堂

多米尼克·吉兰达约《乔瓦娜·托纳博尼的肖像》

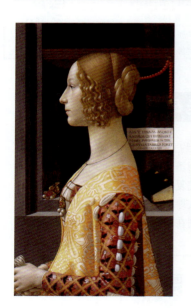

《乔瓦娜·托纳博尼的肖像》是为托纳博尼家族的一位女士所作的肖像画。这幅冷漠端庄的侧面像要表现的并不是人物的性格，而是佛罗伦萨艺术文化所达到的高度——在生活和艺术中人们对美的精心培育和珍视，在优雅仪态方面的教养，以及在这一切后面所蕴含的巨大财富。

绘画类型	木板蛋彩画
作　者	多米尼克·吉兰达约
创作时间	1488年
尺寸规格	纵50厘米，横76厘米
收藏地点	西班牙马德里提森—博内米萨博物馆

多米尼克·吉兰达约《老人和他的孙子》

《老人和他的孙子》是一幅充满家庭情趣和亲切感的肖像画,同时透露出一种诙谐的趣味。尽管画中窗外的景色带有装饰性,但整体上仍不失为一幅写实作品。画中的孩子推测是老人的孙子,但老人的身份至今未得到确认。此外,吉兰达约还有一幅描绘一位躺在床上的垂死老人的素描(现藏于瑞典斯德哥尔摩博物馆),这位老人同样拥有一个与众不同的鼻子,这表明画中的人物确有其人。《老人和他的孙子》展现了吉兰达约艺术的显著特点:对细节的忠实呈现,以及诚实的描绘手法,这使得观众不会过分关注老人外貌上的缺陷,而是能够感受到他内在的慈祥;画面上鲜艳的色彩,和谐的光影,远处的风景,以及构图元素形成的一种不寻常的僵硬感,这一切都构成了吉兰达约所追求的自然主义风格中的独特拟古特色。

绘画类型	木板蛋彩画
作　者	多米尼克·吉兰达约
创作时间	1490 年
尺寸规格	纵 46 厘米,横 62 厘米
收藏地点	法国巴黎卢浮宫

彼得罗·佩鲁吉诺《交钥匙》

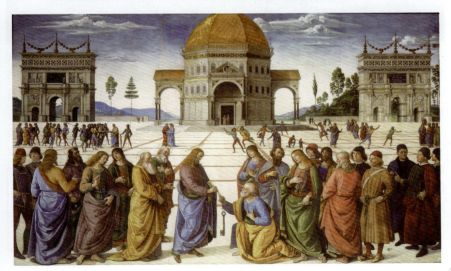

《交钥匙》中的钥匙象征着《圣经》中耶稣交给圣彼得的两把钥匙——金钥匙和银钥匙,代表着耶稣将天上和地上的权力都交给了圣彼得。《交钥匙》是一幅最能体现佩鲁吉诺艺术风格的画作,它是西斯廷教堂内祭坛右侧的壁画,以其宏伟的构图和细腻的人物情感表现而著称。在画面中,耶稣正在将两把钥匙交给单膝跪地的圣彼得,圣彼得伸出右手接过钥匙,其中金钥匙象征着开启天堂之门,而银钥匙则象征着开启地上的圣殿。

绘画类型	湿壁画
作　者	彼得罗·佩鲁吉诺
创作时间	约1481年
尺寸规格	纵330厘米,横550厘米
收藏地点	梵蒂冈西斯廷教堂

达·芬奇《受胎告知》

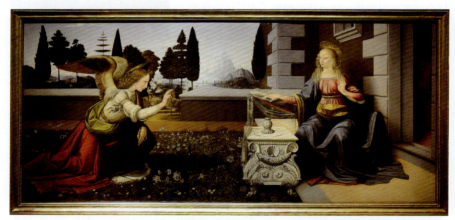

《受胎告知》描绘了一个宗教故事,讲述了一位天使前来朝拜年轻的圣母马利亚,并告知她将怀孕生下救世主基督。画面右侧,圣母马利亚坐在房子入口处的书架前;左侧,报喜的天使跪在繁花似锦的草地上。端庄的圣母表情看似平静,却难以掩饰内心的激动和对未来母亲角色的欣喜。左手持百合花、行单膝下跪礼的天使,其美丽的面庞流露出对圣母的虔诚和尊敬,百合花也是基督的象征。两位人物的姿态和动作加强了他们之间心理活动的呼应。画面背景中的挺拔柏树、淡蓝色的天空以及山岩流水构成了一幅优美的风景。这幅画的细部描绘精致,不仅展现了自然景观的美,也突出了人物的内心世界。

绘画类型	板面油画
作　者	达·芬奇
创作时间	1472年
尺寸规格	纵98厘米,横217厘米
收藏地点	意大利佛罗伦萨乌菲齐美术馆

达·芬奇《吉内薇拉·班琪》

《吉内薇拉·班琪》是达·芬奇在佛罗伦萨时期创作的唯一一幅肖像画。由于画作底部受损,下半部分被裁切,导致现在无法看到画中人物手臂的部分。这种不完整地呈现为观者提供了无限的想象空间,有人认为如果画作的下半部分未被裁切,这件作品可能会成为与《蒙娜丽莎》相媲美的杰作。画中少女的眼神既美丽又带有忧伤和迷茫,这可能是因为她对未来的不确定感到忧虑。达·芬奇在画中没有使用线条来勾勒轮廓,而是通过阴影来增强立体感。少女闪着光泽的卷发和非典型的3/4侧面姿势,都展示了达·芬奇的艺术才华。

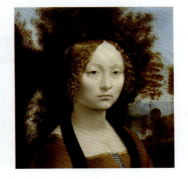

绘画类型	板面油画
作　　者	达·芬奇
创作时间	1474 年
尺寸规格	纵 38.1 厘米,横 37 厘米
收藏地点	美国华盛顿国立美术馆

达·芬奇《基督受洗》

《基督受洗》是基督教传统绘画题材之一,应瓦隆勃罗萨教团之邀而创作,用于该教团的一所寺院。当时,达·芬奇尚未结束在其老师安德烈·德尔·韦罗基奥工作室的学徒生涯。据历史记载,这幅画的主要构图是由韦罗基奥完成的,而达·芬奇则补充了剩余部分。因此,画中的人物相比韦罗基奥的作品显得稍微生硬,带有一些宗教图解的风格。在《基督受洗》中,据传达·芬奇在韦罗基奥的指导下,仅绘制了左侧两个小天使中的一个。然而,这个侧面形象的天使在人物造型和面部表情的表现上,

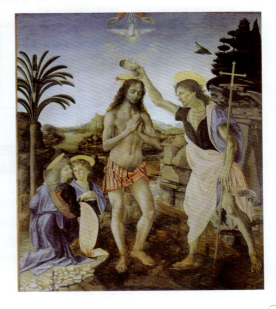

却比其他由韦罗基奥绘制的人物显得更为生动。达·芬奇在此处精心描绘了一个天真无邪、不带有神秘色彩的儿童形象，儿童的卷发、衣褶以及与后面自然背景的和谐关系，给人以极为真实可信的视觉感受。

绘画类型	湿壁画
作者	达·芬奇
创作时间	1476 年
尺寸规格	纵 176.9 厘米，横 151.2 厘米
收藏地点	意大利佛罗伦萨乌菲齐美术馆

达·芬奇《持康乃馨的圣母》

在《持康乃馨的圣母》中，圣母身着暗蓝色长袍，配以红色袖子和裙子，外披金色斗篷，并在胸前佩戴了一枚胸针。圣母怀中抱着圣婴，一手扶着他，另一手拿着一朵红色康乃馨。圣婴伸出手，似乎想要触摸康乃馨。画面右侧的前景中摆放着一瓶花，圣母的肘部几乎触碰到花瓶。意大利艺术理论家乔尔乔·瓦萨里认为，《持康乃馨的圣母》是达·芬奇在韦罗基奥工作室学徒期间的作品，画中的圣母体现了韦罗基奥工作室的特点——苍白、北欧式的面容，金黄色的卷发，以及向下的目光。而画作中最能体现达·芬奇个人风格的地方是圣母身后的风景，特别是那排崎岖不平、错落有致的山峰。

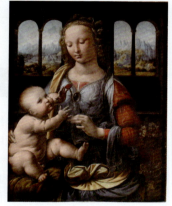

绘画类型	板面油画
作者	达·芬奇
创作时间	1478 年至 1480 年
尺寸规格	纵 62 厘米，横 47.5 厘米
收藏地点	私人收藏

达·芬奇《柏诺瓦的圣母》

在《柏诺瓦的圣母》中，达·芬奇巧妙地使用顶端的两扇圆拱形窗户设计，将观众的视线引向坐在长凳上的圣母玛利亚和圣婴耶稣。圣母位于画面中央偏左的位置，怀中抱着未穿衣的圣婴，她一只手扶着圣婴，另一只手用拇指和食指轻轻捏着一朵小花；圣婴伸出右手似乎想要抓取花朵，同时另一只手伸向母亲。这个玩弄花

朵的动作构成了整幅画的主题，而画面的垂直中心线恰好通过三只手交错的地方，形成了全画的视觉焦点。马利亚身穿精致的蓝色长袍，下搭红色裙子和露出的红色袖子；她胸前别着一枚胸针，将蓬松的卷发精心编织成辫子。在这幅画中，圣母与圣婴之间的互动和姿态完全融入了画作的内在情感世界，其所散发出的亲密感和和谐性使得观众很难将注意力从他们身上移开。

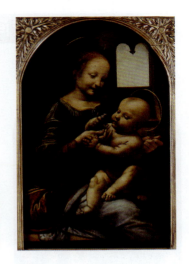

绘画类型	板面油画
作　　者	达·芬奇
创作时间	1478 年
尺寸规格	纵 49.5 厘米，横 33 厘米
收藏地点	俄罗斯圣彼得堡埃尔米塔日博物馆

达·芬奇《三博士来朝》

《三博士来朝》标志着达·芬奇艺术风格的成熟，尽管该作品因他前往米兰而未能完成。从现存的草图可以看出，其构图和形象塑造显示出的艺术创新，超越了他的老师和同代艺术家。在这幅未完成的作品中，达·芬奇不再简单地从叙事角度罗列人物，而是通过激烈对比的构图和形象表现展现了艺术上的革新。圣母、圣婴和三博士形成了一个稳定的三角形构图，而周围人物以激动的手势排列，仿佛人群构成的旋涡；背景中以精确透视法绘制的建筑遗迹和奔腾的马队形成了强烈的视觉对比。

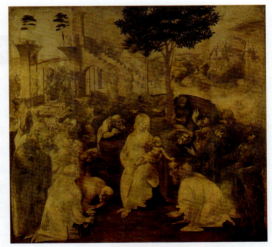

绘画类型	板面油画
作　　者	达·芬奇
创作时间	1481 年
尺寸规格	纵 246 厘米，横 243 厘米
收藏地点	意大利佛罗伦萨乌菲齐美术馆

达·芬奇《岩间圣母》

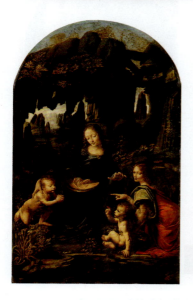

《岩间圣母》中,圣母位于画面中央,右手扶着婴孩圣约翰,左手下方是婴孩耶稣,一位天使立于耶稣身后,共同构成了三角形构图,并通过手势相互呼应;背景是深邃的岩窟,点缀着花草,洞窟中有光线透过。尽管此画属于传统宗教题材,但其表现手法和构图布局都显示出达·芬奇艺术水平的高超。人物和背景的精细刻画,烟雾状笔法的运用,以及科学写实和透视、缩形技术的采用,表明达·芬奇在处理逼真写实与艺术加工的辩证关系上达到了新的高度。

绘画类型	板面油画
作者	达·芬奇
创作时间	1483年至1486年
尺寸规格	纵199厘米,横122厘米
收藏地点	法国巴黎卢浮宫

达·芬奇《圣杰罗姆在野外》

《圣杰罗姆在野外》是一幅未完成的作品,描绘了圣杰罗姆在叙利亚沙漠中的苦修生活。画中,圣杰罗姆右手持有用来惩戒肉体的石块,而一只狮子因圣杰罗姆为其拔除爪中的刺而忠诚于他,卧在他的脚边。画面左侧背景是被险峻山峰环绕的湖泊,右侧则是隐约可见的教堂轮廓。

绘画类型	木板蛋彩画、油画
作者	达·芬奇
创作时间	1483年起
尺寸规格	纵103厘米,横75厘米
收藏地点	梵蒂冈博物馆

达·芬奇《美丽的费隆妮叶夫人》

《美丽的费隆妮叶夫人》有时也被称为《无名女士的肖像》，普遍认为是达·芬奇在米兰期间创作的。画中的女子面带忧虑地望向观者，流露出深深的哀愁和忧伤。达·芬奇将她安排在栏杆之后，似乎在沉思，与世俗隔绝，外界的纷扰无法触及她。达·芬奇巧妙地使人物的视线略微偏离，创造出一种画中人物似乎在追随观者的效果。

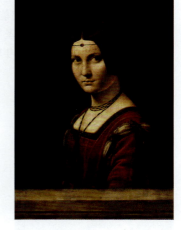

绘画类型	板面油画
作　　者	达·芬奇
创作时间	1483 年至 1500 年
尺寸规格	纵 63 厘米，横 45 厘米
收藏地点	法国巴黎卢浮宫

达·芬奇《抱银貂的女子》

《抱银貂的女子》描绘的是米兰公爵卢多维科·斯福尔扎的情妇切奇利娅·加莱拉尼，作画时她大约 16 岁。切奇利娅出身于一个既不富有也不显赫的家族，但她以美貌、学识和才华闻名。在这幅画中，达·芬奇运用了卓越的明暗对比技法，光亮与阴影的完美搭配营造出柔和明亮的视觉效果，光线和阴影的运用凸显了主人公的优雅气质和温柔面庞。画中的银貂毛色光润，栩栩如生。

绘画类型	板面油画
作　　者	达·芬奇
创作时间	1489 年至 1490 年
尺寸规格	纵 54 厘米，横 39 厘米
收藏地点	波兰克拉科夫恰尔托雷斯基博物馆

达·芬奇《哺乳圣母》

《哺乳圣母》以圣母哺育圣婴为主题，是文艺复兴时期意大利众多画家模仿的画作之一。有观点认为这幅画可能不是达·芬奇单独完成的，因为背景的风格与达·芬奇的其他作品不符。然而，从圣婴的画法中可以明显看出达·芬奇的风格。画中人物形象丰满，神态安详，体现了年轻母亲的温柔和母爱。圣母的面部特征显示出达·芬奇特有的描绘技巧，尤其是在女性眼睛的立体结构上。圣母怀中的婴儿形象生动，达·芬奇在表现婴儿的形态时，优先考虑了解剖学的正确性。总之，《哺乳圣母》是达·芬奇早期肖像艺术的一个范例。这一时期，达·芬奇专注于对人体描绘进行科学研究。

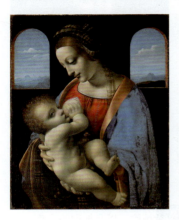

绘画类型	布面蛋彩画
作　者	达·芬奇
创作时间	1490 年
尺寸规格	纵 42 厘米，横 33 厘米
收藏地点	俄罗斯圣彼得堡埃尔米塔日博物馆

达·芬奇《音乐家肖像》

《音乐家肖像》的主人公普遍被认为是意大利音乐理论家法兰西那斯·贾弗黎尔斯，但也有观点认为画中人物可能仅是一位普通模特。关于这幅画是否为达·芬奇的自画像，目前尚无定论。无论主人公的身份如何，画中人物手中所持的纸张被确认为一张乐谱。《音乐家肖像》是达·芬奇为数不多的男性肖像画作之一。画中的青年男子发型优美，表情庄重，手持乐谱，其面容流露出艺术家的气质，手指细长，这些特征均暗示他可能是一名音乐家。这幅画作保存状态良好，对研究达·芬奇的艺术风格和其他作品提供了极其重要的参考价值。

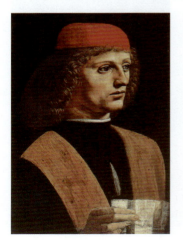

绘画类型	板面油画
作　者	达·芬奇
创作时间	1490 年
尺寸规格	纵 44.7 厘米，横 32 厘米
收藏地点	意大利米兰安波罗修美术馆

第 3 章 意大利名家名画

达·芬奇《最后的晚餐》

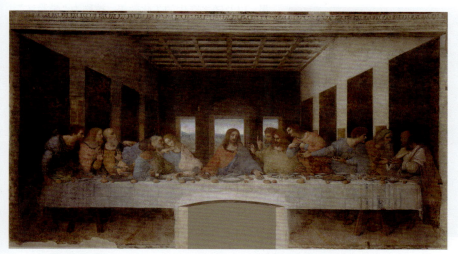

　　《最后的晚餐》不仅代表了达·芬奇艺术成就的巅峰,也是文艺复兴时期艺术创作成熟与伟大的象征。这幅画以《圣经》中耶稣与十二门徒共进的最后一餐为题材,细致入微地刻画了人物的惊恐、愤怒、怀疑和坦白等复杂情感,以及他们的手势、眼神和行为,表现得惟妙惟肖。达·芬奇在绘画技艺上追求创新,在画面布局上同样展现了独到之处。传统上,此类题材的画面布局通常是耶稣的门徒们坐成一排,耶稣则独坐一端。然而,达·芬奇设计了一种新颖的布局,让十二门徒分别坐在耶稣的两侧,而耶稣则孤独地坐在中央,他的面容被身后明亮的窗户所照亮,显得庄重而肃穆。背景中强烈的光影对比使观众的视线自然聚焦于耶稣身上。耶稣身边的门徒们,每个人的表情、眼神和动作都各具特色,充满了个性。特别是犹大,他的慌乱状态通过碰倒的盐瓶和后仰的身体姿势表现得淋漓尽致,脸上写满了惊恐和不安。

绘画类型	壁画
作　　者	达·芬奇
创作时间	1494 年至 1498 年
尺寸规格	纵 420 厘米,横 910 厘米
收藏地点	意大利米兰圣马利亚感恩教堂

达·芬奇《圣母子、圣安妮和施洗者圣约翰》

　　在《圣母子、圣安妮和施洗者圣约翰》中,圣母马利亚坐在她的母亲圣安妮旁边,她的注意力集中在圣婴耶稣身上;而施洗者圣约翰则倚靠在圣安妮的腿上,圣婴耶稣向他伸出手,做出赐福的手势,彰显了他的神性。圣母的面容展现了达·芬奇标

志性的"神秘的微笑",通过颧骨周围柔和的阴影处理,她的皮肤显得柔软而富有质感,呈现出一种朦胧且精致的美感。这种通过光影渐变来塑造形体轮廓的模糊效果,以及随之产生的柔化效果,被称为"晕涂法"。在达·芬奇的其他著名作品如《蒙娜丽莎》和《岩间圣母》中也有所运用。根据手稿资料显示,圣母子与圣安妮的相对位置在构图中是固定的,而施洗者圣约翰所占的位置在早期草图中原本是一只羔羊。达·芬奇对这幅作品的主题给予了极高的重视,他进行过多轮修改,并探索了不同的人物布局,力求达到最佳的艺术效果。

绘画类型	炭笔画
作　者	达·芬奇
创作时间	1499 年至 1500 年
尺寸规格	纵 141.5 厘米,横 104.6 厘米
收藏地点	英国伦敦国家美术馆

达·芬奇《伊莎贝拉·德·埃斯特》

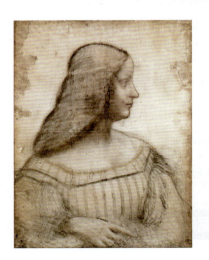

《伊莎贝拉·德·埃斯特》据信是达·芬奇所绘的一幅素描,描绘的是曼图亚侯爵夫人伊莎贝拉·德·埃斯特。在 1499 年,随着法国军队入侵意大利,达·芬奇离开了米兰并前往曼图亚,在那儿他遇见了伊莎贝拉·德·埃斯特,她委托达·芬奇绘制了这幅肖像。至于这幅画作是否最终完成,目前尚无定论,它可能已经遗失,或者达·芬奇并未将其完成。

绘画类型	素描
作　者	达·芬奇
创作时间	1499 年至 1500 年
尺寸规格	纵 61 厘米,横 46.5 厘米
收藏地点	法国巴黎卢浮宫

达·芬奇《救世主》

《救世主》与《蒙娜丽莎》的创作时间相近,画中人物与背景之间的界限并不明显。耶稣的面容仿佛是黑暗中的一支点亮的蜡烛,他的面部表情平静,没有笑容,透露出一种超然的睿智与冷静,似乎超脱于世俗之外。他的眼神柔和而深邃,直指人心。尽管这是一幅宗教画,但它并不仅仅局限于宗教教义的传达,这也是达·芬奇作品的独特之处。画中的耶稣,右手作出的手势在基督教中象征着赐福。在这一手势中,较高的手指代表着神性,而较低的手指则代表人性。救赎被视为从较高的神性向较低的人性传递,因此手指的姿态传达了救赎自天堂降临的意象。

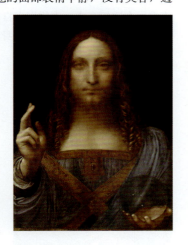

绘画类型	板面油画
作　　者	达·芬奇
创作时间	约 1500 年
尺寸规格	纵 66 厘米,横 47 厘米
收藏地点	私人收藏

达·芬奇《圣母像》

《圣母像》也被称作《纺车边的圣母》,是达·芬奇应法国国王路易十二的顾问弗洛里蒙德·罗贝泰的委托而绘制的。在这幅画中,圣母马利亚怀中抱着婴儿耶稣,而耶稣手中握着一个十字架形状的纺锤。18 世纪时,这幅画作被苏格兰的第三代贝克鲁公爵购得,并一直保存于其家族之中。然而,2003 年 8 月,当这幅画在德拉姆兰里城堡展出时被盗,随后被美国联邦调查局列为"十大最珍贵失窃艺术品"之一。幸运的是,到了 2007 年 10 月,英国警方成功找回了这幅失窃的画作,并将其归还给了苏格兰国家美术馆。

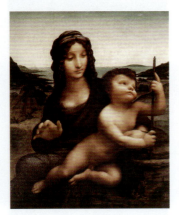

绘画类型	板面油画
作　　者	达·芬奇
创作时间	1501 年至 1507 年
尺寸规格	纵 48.9 厘米,横 36.9 厘米
收藏地点	英国苏格兰国家美术馆

名家名画欣赏

达·芬奇《蒙娜丽莎》

《蒙娜丽莎》描绘了一位表情内敛、面带微笑的女士，其身份至今尚未有定论，但大多数现代历史学家认同画中的人物是佛罗伦萨富商焦孔多的妻子丽莎·德尔·乔康多。在这幅画中，人物姿态自然，她坐着并将交叠的双手搁放在座椅的扶手上，从头部至腰部完整地呈现出全身的形态。这种构图突破了早期肖像画的传统，即仅仅描绘头部及上半身，并常常在胸部截断，为后来的画家和摄影师在肖像创作上提供了新的构图模式。《蒙娜丽莎》作为世界上最著名的油画之一，不断受到人们的观摩、研究和引用。这幅画不仅代表了文艺复兴时期的美学方向，而且通过其深邃的女性形象和高尚的思想品质，反映了文艺复兴时期人们对女性美的审美观念和追求。

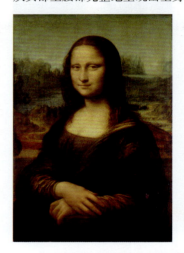

绘画类型	板面油画
作　　者	达·芬奇
创作时间	1502 年至 1506 年
尺寸规格	纵 77 厘米，横 53 厘米
收藏地点	法国巴黎卢浮宫

达·芬奇《女子头像》

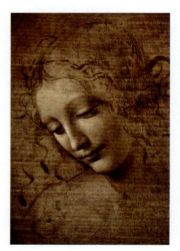

《女子头像》被认为是一幅未完成的作品，它首次在 1627 年的文献中被提及，当时是作为贡扎加家族的收藏品。画中的女子眼神充满情感表达，引人入胜；她的头部轻微低垂，避开了直视观者的目光，展现出一种少女特有的端庄与持。她的嘴角带着淡淡的微笑，通过晕涂法的处理，面部呈现出一种天真无邪的和谐感；而她周边散乱的头发，则增添了一抹神秘而迷人的气息。

绘画类型	布面油画
作　　者	达·芬奇
创作时间	1506 年至 1508 年
尺寸规格	纵 24.7 厘米，横 21 厘米
收藏地点	意大利帕尔马国家美术馆

第 3 章 意大利名家名画

达·芬奇《圣母子与圣安妮》

《圣母子与圣安妮》描绘了圣安妮、圣母马利亚以及刚出生不久的耶稣共处的场景。在这幅画中,圣母马利亚坐在她的母亲圣安妮的膝上,而耶稣则似乎想要骑上一只象征祭祀的羔羊,展现出他的纯真与童稚;圣母马利亚则伸手想要抱住耶稣。圣家族的主题在宗教壁画中十分常见,不同的画家会根据自己的理解和风格进行独特的诠释。在达·芬奇的这幅作品中,他特别强调了圣安妮的形象,特别是她脸部表情的精细刻画。

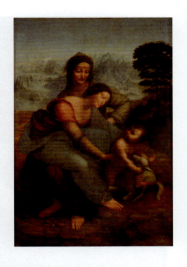

绘画类型	板面油画
作　者	达·芬奇
创作时间	1508 年至 1510 年
尺寸规格	纵 168.4 厘米,横 129.9 厘米
收藏地点	法国巴黎卢浮宫

达·芬奇《施洗者约翰——酒神巴克斯》

《施洗者约翰——酒神巴克斯》的底稿是由达·芬奇完成的,而整幅画作则推测是由他的追随者们后续完成的。最初,画中的主人公被描绘为施洗者圣约翰,但这幅画在 1683 年至 1693 年间经过修改,将原有的形象涂掉,并重新绘制成了酒神巴克斯。据卡西亚诺·德尔·波佐的记录,该画作在 1625 年时收藏于法国的枫丹白露宫。最初的施洗者圣约翰形象与当时其他艺术作品中常见的形象有所不同,这可能是达·芬奇根据自己的创意所设计的,其风格与现藏于卢浮宫的《施洗者圣约翰》有所相似。

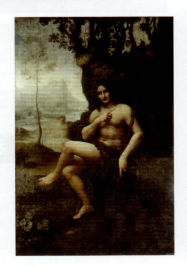

绘画类型	油画
作　者	达·芬奇
创作时间	1510 年至 1515 年
尺寸规格	纵 177 厘米,横 115 厘米
收藏地点	法国巴黎卢浮宫

达·芬奇《施洗者圣约翰》

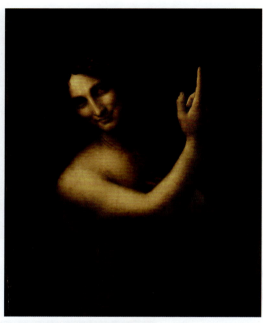

《施洗者圣约翰》普遍被认为是达·芬奇晚年的作品,他在晚年时期随身携带此画并不断地进行修改和完善。在这幅画作中,施洗者圣约翰的上半身裸露,置于一片漆黑的背景之上,而身体其余部分则隐没在黑暗之中,只有脸部、右肩至右手臂、右手以及隐约可见的左手沐浴在光明之中。圣约翰长发飘逸,给人一种青年牧羊人的形象,他一手执着十字架,另一手指向天空,面带一种既狡黠又神秘的微笑。画中的人物形象具有雌雄同体的特征,充满了魅力,这与《圣经》中对施洗者圣约翰的传统记载和描述不符。在基督教文化背景中,这样的表现手法显得格外突出。施洗者圣约翰在基督教传统中是预告耶稣到来、见证"真光"的人物。达·芬奇对这一形象的重新诠释,赋予了画作新的象征意义,使得圣约翰所代表的基督教真理显得更加深邃和多义。

绘画类型	板面油画
作 者	达·芬奇
创作时间	1513年至1516年
尺寸规格	纵69厘米,横57厘米
收藏地点	法国巴黎卢浮宫

菲利皮诺·利皮《圣伯纳德的幻境》

《圣伯纳德的幻境》是皮耶罗·弗朗切斯科·迪·普格利亚斯为家族在修道院的礼拜堂订制的画作,皮耶罗的肖像被绘制在画面右下角,呈现着传统的祷告姿态。这幅画是菲利皮诺·利皮的代表作之一,其运用了弗拉芒画派的强烈色彩对比和对细节的精细

绘画类型	板面油画
作 者	菲利皮诺·利皮
创作时间	1485年至1487年
尺寸规格	纵210厘米,横195厘米
收藏地点	意大利佛罗伦萨巴蒂亚修道院

关注,为"圣母向圣伯纳德显现"的宗教场景注入了浓厚的生活气息。画中的事件是在岩石下发生的,圣伯纳德当时正坐在他的讲坛上写作,突然间圣母和众天使显现在他面前。在圣伯纳德背后,魔鬼正咬着他的锁链,这象征着诱惑与精神斗争。岩石上刻有公元前3世纪斯多葛派哲学家埃皮克提图的格言:"Sustine et abstine",意为"忍耐与自制",这也是圣伯纳德的人生格言。一些学者推测,画中的圣母和天使的形象可能是以雇主皮耶罗的妻子和儿女为原型的。

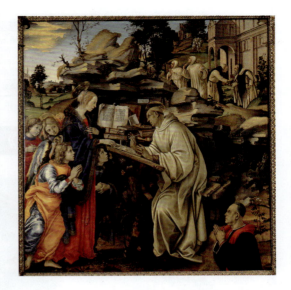

菲利皮诺·利皮《三博士来朝》

《三博士来朝》标志着达·芬奇艺术风格的成熟,尽管该作品因他前往米兰而未能完成。从现存的草图可以看出,其构图和形象塑造显示出的艺术创新,超越了他的老师和同代艺术家。在这幅未完成的作品中,达·芬奇不再简单地从叙事角度罗列人物,而是通过激烈对比的构图和形象表现展现了艺术上的革新。圣母、圣婴和三博士形成了一个稳定的三角形构图,而周围人物以激动的手势排列,仿佛人群构成

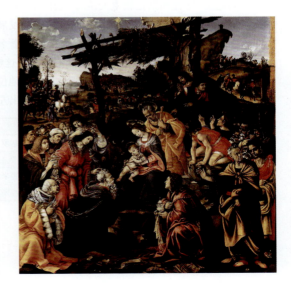

的旋涡；背景中以精确透视法绘制的建筑遗迹和奔腾的马队形成了强烈的视觉对比。

绘画类型	板面油画
作 者	菲利皮诺·利皮
创作时间	1496 年
尺寸规格	纵 258 厘米，横 243 厘米
收藏地点	意大利佛罗伦萨乌菲齐美术馆

米开朗基罗《创造亚当》

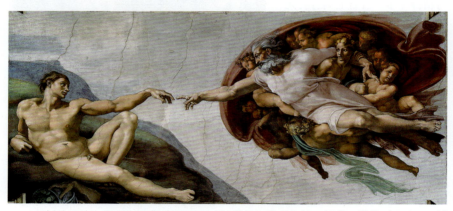

　　《创造亚当》是西斯廷教堂天顶画《创世纪》系列中的一部分，描绘了《圣经·创世纪》中上帝创造人类始祖亚当的场景。按事件发展顺序，它是该系列天顶画中的第四幅作品，也是最为人瞩目的部分。作为世界著名的画作之一，《创造亚当》激发了后世众多艺术家的灵感，创作了许多仿作。在这幅画中的上帝，一位长袍飘逸、白胡须的老者，位于画面右侧，而亚当则全身赤裸地位于左侧。上帝的右臂伸展开来，将生命之能传递给亚当，亚当也以相似的姿态伸出左臂，象征着人类是按照上帝的形象被创造的。围绕上帝的形象有多种解读，有人认为画面中抱着上帝左臂的人物可能是夏娃，也有人认为可能是圣母马利亚，或者是某位女性天使。

绘画类型	壁画
作 者	米开朗基罗
创作时间	1511 年至 1512 年
尺寸规格	纵 280 厘米，横 570 厘米
收藏地点	梵蒂冈西斯廷教堂

米开朗基罗《最后的审判》

《最后的审判》的灵感来源于《新约圣经·启示录》中的故事,描绘了世界末日时耶稣的再临和对世间善恶的审判。在画中,基督被圣徒们环绕,随着他挥手的动作,最终审判开始,人们的命运被决定,灵魂将根据其善恶上升至天堂或下降至地狱。壁画通过精心的构图,将两极化的世界分割成多个叙事场景,呈现出螺旋式动态。鉴于壁画的巨大尺寸,米开朗基罗采用了水平与垂直线条交织的复杂构图。为了解决从下方仰视时可能出现的视觉比例不协调问题,艺术家巧妙地将上方的人物绘制得较大,而下方的人物较小,以适应自下而上的观赏视角。

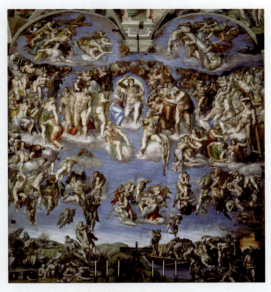

绘画类型	祭坛画
作 者	米开朗基罗
创作时间	1534 年至 1541 年
尺寸规格	纵 1370 厘米,横 1220 厘米
收藏地点	梵蒂冈西斯廷教堂

乔尔乔内《所罗门的审判》

《所罗门的审判》描绘了犹太王所罗门坐在宝座上,两位女性因争夺一个孩子而向他求助的场景。所罗门以智慧判断出了真正的母亲。画中的两棵大橡树将背景分为两部分。这幅画在尺寸和主题上与乌菲齐美术馆所收藏的乔尔乔内的另一幅作品《摩西的考验》相似。

绘画类型	板面油画
作 者	乔尔乔内
创作时间	1502 年至 1505 年
尺寸规格	纵 89 厘米,横 72 厘米
收藏地点	意大利佛罗伦萨乌菲齐美术馆

名家名画欣赏

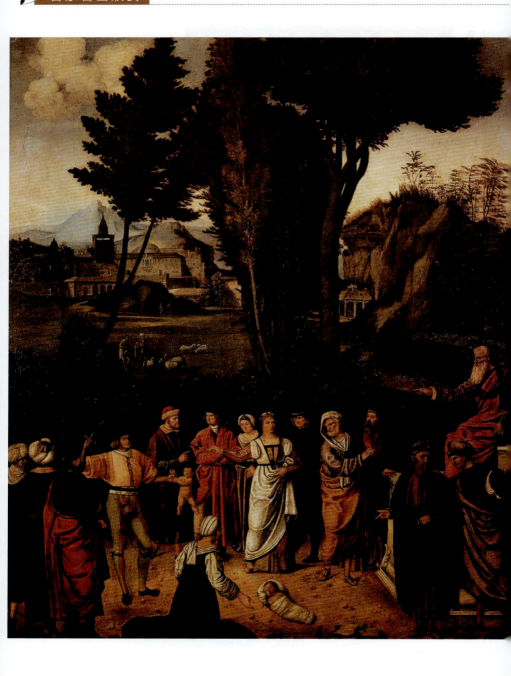

乔尔乔内《摩西的考验》

《摩西的考验》是乔尔乔内移居威尼斯后创作的,其题材取自《塔木德》,这表明订制者可能是一个受过良好教育的人,且不完全遵循罗马天主教的官方教义。

绘画类型	板面油画
作　　者	乔尔乔内
创作时间	1502 年至 1505 年
尺寸规格	纵 89 厘米,横 72 厘米
收藏地点	意大利佛罗伦萨乌菲齐美术馆

乔尔乔内《三哲人》

《三哲人》由对神秘学和炼金术有浓厚兴趣的威尼斯商人塔德奥·康塔里尼订制。此画完成于乔尔乔内去世的前一年,是他晚期的作品之一。画中展现了三位不同年龄段的哲人:一位留着胡须、穿着黄衣的老者可能代表希腊哲学家,一位红衣的中年人可能是波斯或阿拉伯哲学家,而地上坐着的青年则正在使用仪器进行观察和测量。自 19 世纪末以来,学者和评论家已普遍否定了画中的三位哲人代表东方三博士的传统观点。

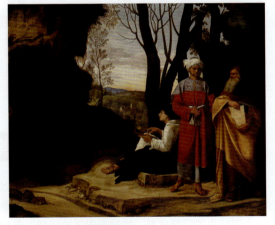

绘画类型	布面油画
作　　者	乔尔乔内
创作时间	1505 年至 1509 年
尺寸规格	纵 123 厘米,横 144 厘米
收藏地点	奥地利维也纳艺术史博物馆

乔尔乔内《暴风雨》

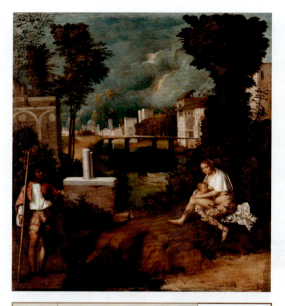

《暴风雨》描绘了一位吉卜赛女子、她的孩子和一名士兵。乔尔乔内捕捉到了暴风雨来临前的瞬间,乌云密布的天空中划过一道闪电。画中的风景成了艺术表现的主体,而人物则退居为辅助元素,预示着风景画作为独立画种的兴起。观者的视线被画面布局引导,穿过人物,沿着河流延伸至远方,最终停留在那片雷电交加的天空。即便去除画中的人物,画面的张力依然不减。

绘画类型	布面油画
作 者	乔尔乔内
创作时间	1508 年
尺寸规格	纵 83 厘米,横 73 厘米
收藏地点	意大利威尼斯学院美术馆

乔尔乔内《沉睡的维纳斯》

《沉睡的维纳斯》体现了人文主义精神,与以往作品相比,更加注重周围自然环境的描绘。画中的维纳斯身姿丰腴,与宁静的草原和山丘背景和谐统一,构成了一个理想化的宁静世界。维纳斯安详地沉睡在自然之中,她的双眉如弓,眼睑温柔低垂,嘴唇精致,身体修长匀称,右手轻放于脑后,形成一道富有节奏感的曲线。整个画面以暖色调为主,色彩轻柔淡雅,充满了抒情气息。

绘画类型	油画
作 者	乔尔乔内
创作时间	约 1510 年
尺寸规格	纵 108.5 厘米,横 175 厘米
收藏地点	德国德累斯顿历代大师美术馆

第 3 章　意大利名家名画

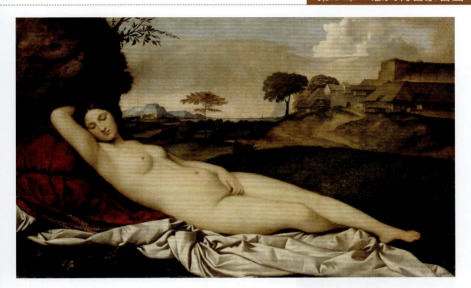

乔尔乔内《劳拉》

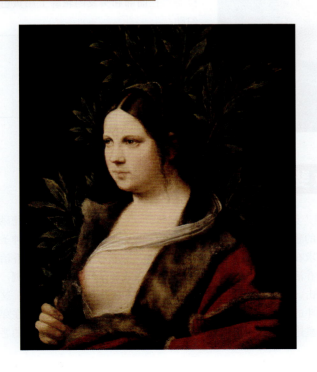

名家名画欣赏

《劳拉》是乔尔乔内人物画的杰作，也是他为数不多的签名并标注日期的作品之一。画中呈现了一位手持桂枝的古典女性形象，其姿态优雅，目光明亮，艺术风格上与达·芬奇的作品有相似之处。至于画中女性的真实身份，众说纷纭：有的推测她是神话中的达芙妮，有的认为她可能是一名风尘女子。至今，这位女性的具体身份依旧是个未解之谜。

绘画类型	布面油画
作　者	乔尔乔内
创作时间	1506年
尺寸规格	纵41厘米，横33.5厘米
收藏地点	奥地利维也纳艺术史博物馆

拉斐尔《自画像》

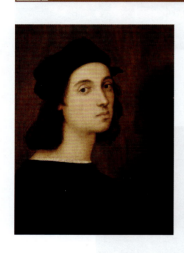

《自画像》是拉斐尔青年时期的作品。画中的拉斐尔戴着一顶黑色软帽，目光穿透画面，直视观者。他将自己描绘为一位中性的男性，拥有略带忧郁的眼神、挺拔的鼻梁和小巧的嘴唇。拉斐尔在面部和头发的轮廓上用黄色细线进行了勾勒。

绘画类型	板面油画
作　者	拉斐尔
创作时间	1504年至1506年
尺寸规格	纵47.5厘米，横33厘米
收藏地点	意大利佛罗伦萨乌菲齐美术馆

拉斐尔《圣乔治斗恶龙》

1504年，英王亨利七世授予拉斐尔的故乡乌尔宾诺的公爵"嘉德勋章"。为了表达对英王的感激之情，公爵委托拉斐尔绘制一幅赞颂英国的守护神圣乔治的小型画作，并要求在画中将圣乔治描绘为击败恶龙的嘉德骑士。在《圣乔治斗恶龙》的画面中，圣乔治与恶龙的战斗正处于高潮，他放开了马缰，高举利剑，准备对恶龙发起致命一击。恶龙身上插着断裂的矛头，而断矛的柄散落在地上，这些细节生动地展示了战斗的激烈与艰苦。画面右侧，一位脱离了危险的女士正在穿越荒凉的岩石地带，仓皇逃离。左侧可见几棵纤细的树干，它们衬托出被击败的恶龙的身躯，

使之战败的形象更加鲜明。背景中的风景向远方延伸,直至远方的小山岗和湖泊成为画面的衬景。在色彩运用上,拉斐尔巧妙地对比了白色战马与深色乃至黑色的骑士盔甲以及恶龙,而作为背景的小山则采用了渐变的青褐色调,这种色调逐渐淡化,最终融入背景中的蓝天,为整幅画作增添了深邃感。

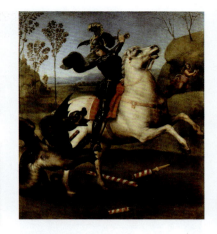

绘画类型	板面油画
作　者	拉斐尔
创作时间	1505 年
尺寸规格	纵 31 厘米,横 27 厘米
收藏地点	法国巴黎卢浮宫

拉斐尔《大公爵圣母》

《大公爵圣母》绘制于 1505 年,即拉斐尔抵达佛罗伦萨后不久。他在那里受到达·芬奇的影响,开始使用晕涂法。这幅画作原属于托斯卡纳大公斐迪南三世,因而得名。《大公爵圣母》是一幅半身肖像画,圣母显得沉静和圣洁,一双低垂而略带慈祥的眼神,使画面充满温馨与诗意。

绘画类型	板面油画
作　者	拉斐尔
创作时间	1505 年
尺寸规格	纵 84 厘米,横 55 厘米
收藏地点	意大利佛罗伦萨碧提宫

拉斐尔《独角兽与年轻女子》

《独角兽与年轻女子》原本是一幅绘制在木板上的油画,但在 1934 年的修复过程中被转移到了画布上。正是在这次修复过程中,修复者在去除上层油彩后意外发现了独角兽的图案,并去除了 17 世纪中叶某位不知名画家添加的轮子、斗篷和棕榈叶。画中的年轻女子身着带有贵族特征的低胸紧身服饰,脖子上佩戴的金色项链上

名家名画欣赏

挂着一颗艳丽的红宝石吊坠和一颗梨形珍珠。她坐在由立柱支撑的阳台上,背后是一片美丽的风景。年轻女子的身体向右旋转45度,目光直视观者。她的姿态与达·芬奇的《蒙娜丽莎》相似。尽管拉斐尔在这幅肖像画中借鉴了达·芬奇的人物姿态、布局和空间组织技巧,但画中人物所展现的冷淡和警觉特质与《蒙娜丽莎》的神秘感形成了鲜明对比。

绘画类型	布面油画
作　　者	拉斐尔
创作时间	1505年至1506年
尺寸规格	纵65厘米,横51厘米
收藏地点	意大利罗马博尔盖塞美术馆

拉斐尔《草地上的圣母》

在《草地上的圣母》这幅画中,三个人物的布局形成了一个等腰三角形,圣母的头部恰好位于三角形的顶点。圣母身穿的深红色上衣和圆形领口是拉斐尔作品的典型特征。两个孩子位于画面的下半部,略微偏左,而圣母的一只脚伸向画面右侧,平衡了由孩子们的位置造成的视觉空间上的不对称。小圣约翰单膝跪地,双手扶着

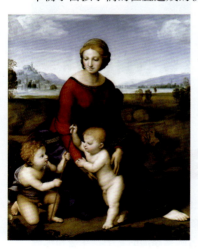

十字杖;而小耶稣则站立着,他的右手轻触十字杖的顶端。这幅作品中的金字塔式构图展现了拉斐尔在构图上受到达·芬奇风格的影响,特别是与《圣母子与圣安妮》的相似之处。此外,圣母脸部的塑造、小耶稣背部的描绘、远方风景的绘制、蓝色背景以及薄雾效果的运用都体现了达·芬奇的"晕涂法"技巧,这些元素在拉斐尔的这幅作品中得到了巧妙的体现。

绘画类型	木板蛋彩画、油画
作　　者	拉斐尔
创作时间	1506年
尺寸规格	纵113厘米,横88厘米
收藏地点	奥地利维也纳艺术史博物馆

拉斐尔《基督被解下十字架》

《基督被解下十字架》本是阿塔兰塔·巴廖尼为追念被害的儿子而委托拉斐尔绘制的祭坛画,巴廖尼希望在圣母的脸上表现出自己丧子之痛。研究发现,该画作其实是由两幅画稿拼成。从某种程度上说,拉斐尔是在迫不得已的情况下将圣母昏厥的场面插入画中的,描绘的角度从哀伤死去的基督的原始考虑转向抬走基督的遗体。拉斐尔设法弥合两个场面的断裂:右边那名强壮的搬运者虽然是抬基督遗体的那组主要人物之一,身体却向相反方向倾斜。

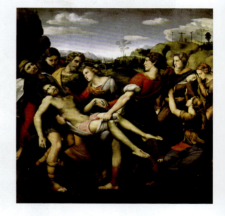

绘画类型	板面油画
作　　者	拉斐尔
创作时间	1507 年
尺寸规格	纵 184 厘米,横 176 厘米
收藏地点	意大利罗马博尔盖塞美术馆

拉斐尔《圣礼的争辩》

《圣礼的争辩》画面主要分为两个层次:天上和人间。在天上,上帝位于最顶端,两侧有诸天使。耶稣位于上帝下方,两边分别是圣母和施洗者圣约翰,后面坐着诸使徒和圣人。耶稣下方有一个圆,园中有一只鸽子,象征着圣灵。在人间,画有正在争论弥撒圣礼的圣徒们。整个画面人物虽多,但多而不乱,层次分明,神态各异的人物活动都紧密相连,互相呼应。

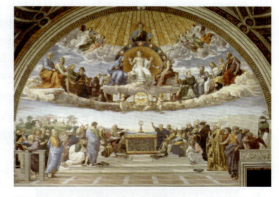

绘画类型	湿壁画
作　　者	拉斐尔
创作时间	1509 年至 1510 年
尺寸规格	纵 500 厘米,横 770 厘米
收藏地点	梵蒂冈博物馆

名家名画欣赏

拉斐尔《帕那索斯山》

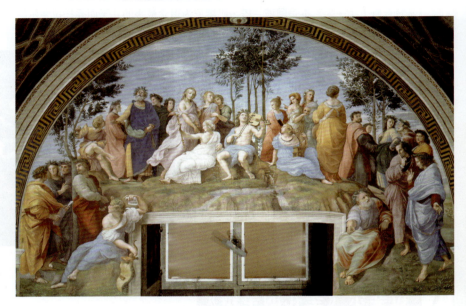

帕那索斯山是希腊神话中太阳神阿波罗和九位缪斯女神居住之地。《帕那索斯山》画面中,阿波罗坐在帕那苏斯山上的月桂树丛下奏乐,身边环绕着九位缪斯女神和古今最杰出的诗人。九位缪斯女神是九类艺术的化身:欧特碧(音乐)、卡莉欧碧(史诗)、克莉奥(历史)、埃拉托(抒情诗)、墨尔波墨(悲剧)、波莉海拉斐尔妮娅(圣歌)、特尔西科瑞(舞蹈)、塔利娅(喜剧)、乌拉妮娅(天文)。《帕那苏斯山》赞美了人的美德和崇高的感情,歌颂了诗和音乐的结合,整个画面洋溢着愉快、高雅的气氛。

绘画类型	湿壁画
作　者	拉斐尔
创作时间	1509年至1511年
尺寸规格	纵500厘米,横670厘米
收藏地点	梵蒂冈博物馆

拉斐尔《雅典学院》

《雅典学院》是拉斐尔的代表作之一,象征着文艺复兴全盛期的精神。此画以古希腊哲学家柏拉图举办雅典学院之事为题材,以兼容并蓄、自由开放的思想,打破时空界限,把代表着哲学、数学、音乐、天文等不同学科领域的文化名人会聚一堂,以回忆

历史上黄金时代的形式,寄托了画家对美好未来的向往。整幅画气势恢宏、场面宏大。画中人物栩栩如生、活灵活现,共描绘了 57 位名人(分为 11 组)。画面的中心是边走边谈的柏拉图和亚里士多德,柏拉图指着天,亚里士多德指着地。拉斐尔把柏拉图绘成达·芬奇的脸,表达对达·芬奇的敬重。此画的色彩处理非常协调,乳黄色的大理石结构,与人物红、白、黄、紫、赭等色的衣饰相互交错,相映成趣。

绘画类型	湿壁画
作　　者	拉斐尔
创作时间	1510 年至 1511 年
尺寸规格	纵 500 厘米,横 770 厘米
收藏地点	梵蒂冈博物馆

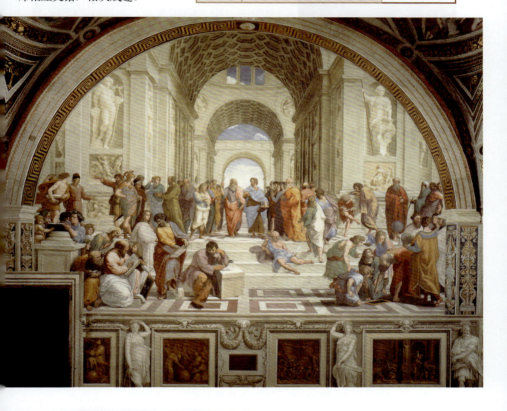

拉斐尔《主教肖像》

《主教肖像》中的主教向右转身 45 度,是当时流行的佛兰德斯肖像画的基本特征;人物造型酷似佛罗伦萨 15 世纪的半身雕像,人物在黑色背景中显示出真实的存

名家名画欣赏

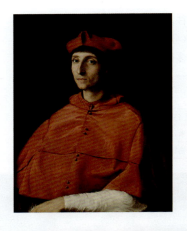

在感。主教直立的躯干与水平放置的左臂构成人物造型的三角形布局,向左转动的眼珠与向右的转身形成向前注视的和谐搭配。主教身穿白色衬衣,外边披着红色斗篷,面对着观者,他的姿态和神秘表情让人想起达·芬奇创造的蒙娜丽莎的独特形象。

绘画类型	板面油画
作　　者	拉斐尔
创作时间	1510 年至 1511 年
尺寸规格	纵 79 厘米,横 61 厘米
收藏地点	西班牙马德里普拉多美术馆

拉斐尔《三德像》

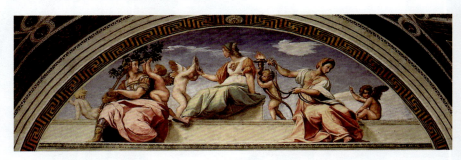

《三德像》描绘了四枢德中的三种:勇德(勇气)、智德(明智)和节德(节制)。画面中还有五个天使,其中三个代表三超德:爱、望和信。左边画的是勇德。她身穿盔甲,用左手抚摸狮子,右手握着橡树的树苗。橡树象征力量,并暗示教宗尤利乌斯二世所属的德拉·罗韦雷家族。一个天使(代表爱)从橡树枝上收获橡子。坐在中间突出位置的是智德。在她的胸部是一个有翅膀的戈耳工像,抵御欺骗和欺诈。像雅努斯一样,她的头上有两张脸。一张年轻的女性面孔,照着镜子,这是对现在智慧和知识的寓言;反方向的是一张年老男性的面孔,代表以经验为前提,对过去进行正确的判断。旁边是一个代表希望的天使,手持燃烧的火炬。右边画的是节德。她握着代表克制的腰带,旁边一个天使代表信仰,用右手指向天堂。

绘画类型	湿壁画
作　　者	拉斐尔
创作时间	1511 年
尺寸规格	纵 500 厘米,横 660 厘米
收藏地点	梵蒂冈博物馆

拉斐尔《阿尔巴圣母》

《阿尔巴圣母》取材于传统宗教题材,描绘圣母子与小圣约翰沐浴在暮色黄昏中时的亲情关系。画面上,圣母席地而坐,膝上坐着圣婴耶稣,身边坐着年龄稍大的施洗者圣约翰。也许是阅读《圣经》疲累了,圣母左手拿着刚刚合拢的《圣经》,右手爱怜地搭在膝边的小圣约翰身上,以一种爱怜而静穆的目光,观望着两个幼儿的玩闹。三人的目光都凝聚到了那个小小的十字架上,仿佛都预感到圣子耶稣将为救赎人类的罪恶而奉献生命的沉重与悲壮。黄昏暮色中,夏日芳醇清新的阳光,洒落在有农庄和起伏山岭的远景上,给画面涂上一层忧郁的诗意气氛。整幅画作人物姿态十分自然,却形成一个非自然的出色的平衡构图。

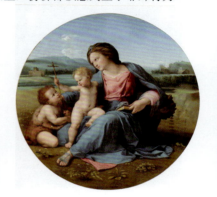

绘画类型	布面油画
作　者	拉斐尔
创作时间	1511 年
尺寸规格	纵 94.5 厘米,横 94.5 厘米
收藏地点	美国华盛顿国家美术馆

拉斐尔《佛利诺的圣母》

《佛利诺的圣母》是教宗尤利乌斯二世的秘书、人文主义者圣康提订制的作品,圣康提因为在佛利诺的家遭受雷击、却能幸免于火灾,感恩之余遂订制这幅画献给圣母。《佛利诺的圣母》画面右边跪下的膜拜者为圣康提。左边为圣方济各及圣约翰。中央绿色山丘那边可以看到包围在雾气中的圣康提家,上方悬着彩虹,橙色的雷火球仿佛正要落在他家上方。天空出现被圆光包围的圣母子,周围有单色画的蓝色天使群。圆光、彩虹、近景草地的曲线与画面上部的半圆形构成对应。

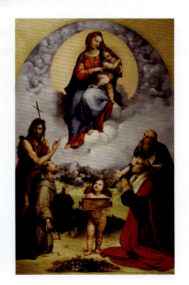

绘画类型	布面油画
作　者	拉斐尔
创作时间	1511 年至 1512 年
尺寸规格	纵 320 厘米,横 194 厘米
收藏地点	梵蒂冈博物馆

拉斐尔《先知以赛亚》

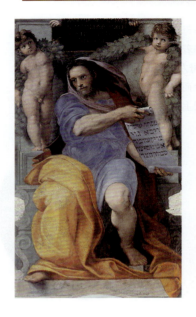

《先知以赛亚》是来自卢森堡的约翰内斯·戈里茨委托拉斐尔在圣奥斯定圣殿的一根柱子上绘制的湿壁画。传说戈里茨向米开朗基罗抱怨,说他为这幅壁画多付了钱,米开朗基罗回答说,"光是膝盖就值这个价钱。"《先知以赛亚》画面中的主人公以赛亚气场强大,颇有领袖风范,而且画面的立体感很强。以赛亚手中拿着一本《以赛亚书》,他的身后是两个布托小天使。以赛亚的上方是希腊文书写的圣安妮的赠言。艺术史学者通常认为拉斐尔的《先知以赛亚》参考了米开朗基罗在西斯廷教堂天顶画中绘制的先知以赛亚的形象。

绘画类型	湿壁画
作者	拉斐尔
创作时间	1511 年至 1512 年
尺寸规格	纵 250 厘米,横 155 厘米
收藏地点	意大利罗马圣奥斯定圣殿

拉斐尔《尤利乌斯二世像》

《尤利乌斯二世像》画面中的教宗尤利乌斯二世被描绘为坐在会议厅的椅子上,手臂搭在椅子扶手上的姿势。他的胡须很长,嘴唇紧闭,身子有些弯曲,处于冥思

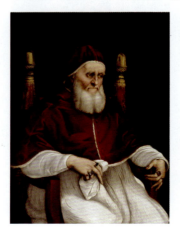

默想的瞬间——教宗的这一姿势被认为并不是"摆拍"的模特,而是处于历史片段中的状态,反映了教宗典型心境。这位垂暮的老人看着自己的左手边,表情有些痛苦,似乎沉浸在痛苦的回忆或是冥想之中。教宗的眼神不再注视画外的观者,眼窝也处在阴影中,宽广的额头与笔挺的鼻梁显得异常突出,也构成教宗主要的表情要素。

绘画类型	油画
作者	拉斐尔
创作时间	1511 年至 1512 年
尺寸规格	纵 108 厘米,横 80.7 厘米
收藏地点	意大利佛罗伦萨乌菲齐美术馆

第 3 章 意大利名家名画

拉斐尔《头戴蓝冠的圣母》

在拉斐尔传世的多幅圣母画中,绝大多数都是圣母怀抱着小耶稣,母子亲密无间。也有几幅小耶稣在圣母膝下嬉戏玩耍的,同样也有比较亲密的身体接触。这些都很符合母与子的人物设定。而《头戴蓝冠的圣母》则比较特殊,母子之间并没有身体接触。画面中,圣母居中,小耶稣和小圣约翰一左一右,形成典型的三角形稳定构图。背景是古城的残垣断壁,有几个小小的人影,仿佛在怀古凭吊。更远处被虚化在淡蓝色烟雾中的,隐隐约约现出远山与村落。文艺复兴时期达到鼎盛的"空气透视法"技法,在这幅画中得到充分展示。有趣的是,中间的圣母似乎不是视线的聚焦处,因为圣母和小圣约翰都是侧身的造型,而他们的视线都看向左下方,摇篮里四仰八叉地躺着熟睡的小耶稣。所以,观者的视线会不由自主地被带到左下方。

绘画类型	板面油画
作　者	拉斐尔
创作时间	1512 年至 1518 年
尺寸规格	纵 68 厘米,横 48 厘米
收藏地点	法国巴黎卢浮宫

拉斐尔《西斯廷圣母》

《西斯廷圣母》是拉斐尔圣母像系列中的代表作,画中人物大小与真人相仿,以其甜美、宁静的抒情风格而著称。画作描绘了圣母抱着圣子从云端降临的场景,两侧帷幕旁分别站立着一男一女两位圣徒,其中身穿金色锦袍的教宗西斯廷二世正向圣母和圣子伸出双臂,做出欢迎的姿态。而跪在一旁的圣女芭芭拉则侧脸低头,面带羞涩,表现出她对圣母和圣子的崇敬与谦卑。位于画面中心的圣母形象体态丰满、优美,面部表情庄重而宁静。画面下方的两个小天使睁大眼睛仰望圣母的降临,他们天真无邪的童稚气息在画作中得到了生动的体现。拉斐尔巧妙地运用了短缩透视法,为人物之间创造出了深远的空间感,赋予了作品一种深邃和逼真的效果。

绘画类型	油画
作　者	拉斐尔
创作时间	1513 年至 1514 年
尺寸规格	纵 265 厘米,横 196 厘米
收藏地点	德国德累斯顿历代大师画廊

拉斐尔《椅中圣母》

《椅中圣母》是拉斐尔众多圣母画中的巅峰之作,采用为圆形构图,人物布局紧凑。画面中,圣母坐在椅中,双臂搂着椅上的耶稣,头部温柔地贴着孩子的前额,眼神流露出深沉而充满喜悦的母爱。幼年的耶稣胖胖的,有着圆圆的、柔嫩的手臂和腿,两只脚淘气地动个不停,像小鸟一样依偎在母亲的怀里。右侧的孩子是长大后将为耶稣施洗礼的小圣约翰,他双手合掌,双目凝视耶稣,手中拿着芦苇做成的十字架,预示救世主日后的命运。三人头部周围隐约可见的金色光圈,象征着他们的神圣象征。

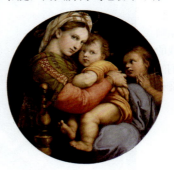

绘画类型	板面油画
作　　者	拉斐尔
创作时间	1514 年至 1515 年
尺寸规格	纵 71 厘米、横 71 厘米
收藏地点	意大利佛罗伦萨碧提宫

拉斐尔《嘉拉提亚的凯旋》

《嘉拉提亚的凯旋》展现了拉斐尔作品中的平衡、和谐与完美,这些都建立在科学的几何构图基础之上。画作描绘了嘉拉提亚女神在十位天使的引导下,乘坐着由海豚牵引的巨大海螺壳,破浪前行的壮观场面。成双成对的人鱼和海中的水神在水中围绕和簇拥着她。在女神的上方,天空中充满了紧张气氛,爱神正拉满弓准备射箭。整个场景的风格明显受到古希腊神话的影响,这不仅体现在人物造型和构图上,也体现在技法、光线处理以及人物姿态的变化上。 在清澈的白云以及青、绿、紫色调交织的海底与天空的映衬下,人鱼黝黑的肌肉和仙女们精致无瑕的肌肤形成了鲜明的对比。特别是缠绕、衬托着女神全身,包括她金黄色长发的猩红色披风,在风中飘扬,与旁边的黄色纱巾相映成趣,显得格外鲜艳夺目。

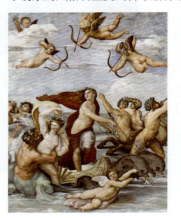

绘画类型	壁画
作　　者	拉斐尔
创作时间	1514 年
尺寸规格	纵 295 厘米、横 225 厘米
收藏地点	意大利罗马法尔内西纳别墅

拉斐尔《利奥十世像》

《利奥十世像》是为教宗利奥十世绘制的肖像画,良十世原名若望·迪·洛伦佐·德·美第奇,于1513年3月11日当选为罗马主教(教宗),并于同年3月19日即位,直到1521年12月1日。利奥十世是洛伦佐·德·美第奇的次子,早年曾是佛罗伦萨共和国的统治者。《利奥十世像》与当时描绘古典、理想化圣母和古代人物的作品不同,它以逼真的方式展现了坐式人物。画中的教宗显得中年发福,眼神中透露出紧张。教宗座椅顶部的球让人联想到美第奇家族的标志——算盘球。桌上打开的泥金装饰手抄本《圣经》,被确认为汉密尔顿《圣经》。画面左侧的枢机是尤利乌斯·德·美第奇(后来的教宗克莱孟七世),而右侧的另一位枢机通常被认为是类斯·德·罗西,他是画中其他两人的母系表兄弟。

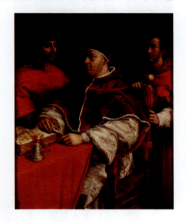

绘画类型	油画
作　者	拉斐尔
创作时间	1518年
尺寸规格	纵154厘米,横119厘米
收藏地点	意大利佛罗伦萨乌菲齐美术馆

拉斐尔《玫瑰圣母》

《玫瑰圣母》中,圣母马利亚半侧着脸且微微下倾,神情安详,笑容恬淡。据考证,该画作的构图可能受到了达·芬奇《圣母像》的影响。圣母怀中抱着幼年耶稣,施洗者圣约翰递给耶稣一个写有"上帝的羔羊"字样的卷轴,象征基督的受难,而圣约瑟则在一旁观看。拉斐尔在此画中并未着重表现《圣经》中的某些经典情节,而是力图以直叙的方式展现母亲那份神圣而深沉的爱。

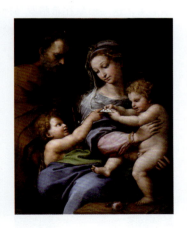

绘画类型	布面油画
作　者	拉斐尔
创作时间	1518年至1520年
尺寸规格	纵103厘米,横84厘米
收藏地点	西班牙马德里普拉多博物馆

名家名画欣赏

拉斐尔《耶稣圣容显现》

《耶稣圣容显现》是拉斐尔的最后一幅画作,在1520年去世前的数年中,他一直在努力完成这幅作品。它不仅是风格主义的先驱,因为画中底部人物的风格化、扭曲的姿势,也是巴洛克绘画的先驱,体现在人物身上充满戏剧性的张力和大量使用的明暗对照法。《耶稣圣容显现》一度被誉为拉斐尔艺术生涯的巅峰之作,从16世纪末到20世纪初,评论家们普遍将其视为世界上最著名的油画之一。然而,此后这幅画作的声誉有所下降,新一代艺术家批评其画面过于拥挤,人物过于戏剧化,整个场景显得有些做作。

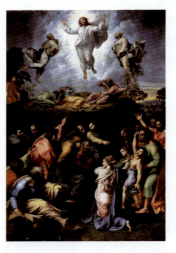

绘画类型	板面油画
作　　者	拉斐尔
创作时间	1516年至1520年
尺寸规格	纵410厘米,横279厘米
收藏地点	梵蒂冈博物馆

安德烈·德尔·萨托《哈匹圣母》

《哈匹圣母》是萨托的重要代表作。"哈匹"可能指的是圣母脚下御座上的浮雕形象,这一形象在希腊罗马神话中被称为鸟身女妖(但也有观点认为画中的浮雕实际上是斯芬克斯)。画作描绘了圣母马利亚抱着孩子站在台阶上,台阶两旁是天使和两位圣徒。萨托运用明暗变化塑造出立体的人物形象。无论是圣母和圣徒,还是小耶稣和天使,每个人物都具有理想的匀称体型和美丽的面容,摆出优美动人的姿势,让人联想到古希腊的经典雕塑。据说画中圣母的形象是依照萨托的妻子而画,而圣方济各则是萨托本人的写照。

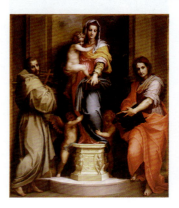

绘画类型	板面油画
作　　者	安德烈·德尔·萨托
创作时间	1517年
尺寸规格	纵208厘米,横178厘米
收藏地点	意大利佛罗伦萨乌菲齐美术馆

提香《教宗亚历山大六世将雅各布·佩萨罗引荐给圣彼得》

《教宗亚历山大六世将雅各布·佩萨罗引荐给圣彼得》中,圣彼得坐在左侧的宝座上,左手持《圣经》,脚下的讲台上刻有古典风格的浮雕,讲台上放置着钥匙。浮雕的主题难以确认,但可以辨认出维纳斯和丘比特的形象。画面右侧描绘了教宗亚历山大六世将跪着的雅各布·佩萨罗引荐给圣彼得,雅各布·佩萨罗手中的旗帜带有教宗亚历山大六世的纹章。

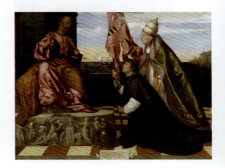

绘画类型	布面油画
作　者	提香
创作时间	1506 年至 1511 年
尺寸规格	纵 145 厘米,横 183 厘米
收藏地点	比利时皇家安特卫普美术馆

提香《田园音乐会》

《田园音乐会》曾被认为是乔尔乔内的作品,但现在普遍认为是提香所作。这幅画作不仅展现了画家对时代精神的探索,也反映了 16 世纪以来威尼斯绘画风格的审美理想。在《田园音乐会》中,充满阳光的乡村风景里,两位衣着华丽的年轻音乐家和两位体态丰腴的健美女神在乐器的伴奏下欢歌笑语,引领观者进入一个恬静的诗意境界。画面中色调的冷暖运用均衡,色阶的交替变化华丽而流畅,光线的明暗交错呈现出温暖的金色调,为观者带来了感官上的审美享受。

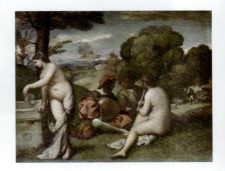

绘画类型	布面油画
作　者	提香
创作时间	1509 年至 1510 年
尺寸规格	纵 105 厘米,横 136.5 厘米
收藏地点	法国巴黎卢浮宫

提香《嫉妒丈夫的神迹》

《嫉妒丈夫的神迹》描绘了一个妒火中烧的男人，误信了关于妻子通奸的谣言，持刀杀害了她。画面右侧描绘了丈夫在发现真相后，向圣安多尼（基督教中的一位圣人，致力于传播福音和帮助穷人）乞求宽恕，而圣人则行神迹使妻子复活。画面中心展示了血腥的谋杀场面，其中妻子举起的手臂尤为显眼。

绘画类型	湿壁画
作　　者	提香
创作时间	1511 年
尺寸规格	纵 340 厘米，横 207 厘米
收藏地点	意大利帕多瓦圣安多尼会堂

提香《人生三阶段》

《人生三阶段》是提香最著名的作品之一，代表了画家对生命周期的理解：右侧的孩童在嬉戏，象征童年；左侧的成年情侣在恋爱，代表成年；后方的老年人临近死亡，正凝视着情人的头骨，似乎在忏悔。背景中的教堂提醒着人们救赎和永生的可能性。传统上，表现这一题材的画作只有男性形象，通过三男性来展现人生的三个阶段。提香在作品中加入了女性角色，用男性和女性的形象共同表达人生的轮回，强调了两性之间的爱是他们存活于世的意义。提香还颠覆了另一个传统，他让女性穿上衣服，而男性则赤身裸体。

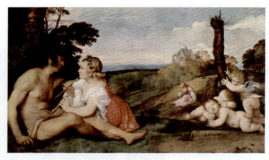

绘画类型	布面油画
作　　者	提香
创作时间	1512 年至 1514 年
尺寸规格	纵 90 厘米，横 150.7 厘米
收藏地点	英国苏格兰国家美术馆

提香《天上的爱和人间的爱》

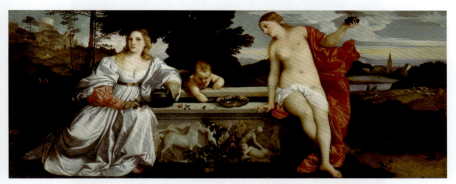

在《天上的爱和人间的爱》中，提香充分展现了对人体美和自然美的歌颂，这对冲破中世纪教会禁欲主义的束缚、使美术面向现实生活具有重要的进步意义。此画的题材取自希腊神话：为了夺回被叔父霸占的王位，伊阿宋需前往阿尔喀斯夺取天神的圣物金羊毛。爱神阿弗洛狄特使阿尔喀斯的公主美狄亚对英雄伊阿宋一见钟情。画中表现了阿弗洛狄特劝说美狄亚帮助伊阿宋夺取金羊毛的情景。提香在此画中展现了他高超的色彩运用技巧，整个画面的色调柔和而浓重，人物与周围的自然景观交相呼应，达到了一种亦真亦幻的艺术效果。

绘画类型	布面油画
作　者	提香
创作时间	1514 年
尺寸规格	纵 118 厘米，横 279 厘米
收藏地点	意大利罗马波尔葛塞美术馆

提香《不要碰我》

《不要碰我》的题材取自《约翰福音》中的一个著名片段：耶稣显灵后，抹大拉的玛利亚跪在他面前，想要触摸耶稣，却被耶稣高贵的动作所拒绝。耶稣拉回自己的白色披风，而抹大拉的玛利亚则在被拒绝的瞬间定格，张开右手。画面中人物的形体偏长，背后是广阔的风景。画家特别强调了抹大拉的玛利亚在认出耶稣时深刻的心理活动和痛苦的表情。两人的目光和动作交织，耶稣小心地向后抽回自己的身体，而抹大拉的玛利亚则企图向前，但未能触及耶稣。

绘画类型	布面油画
作　者	提香
创作时间	1515 年
尺寸规格	纵 110.5 厘米，横 91.9 厘米
收藏地点	英国伦敦国家美术馆

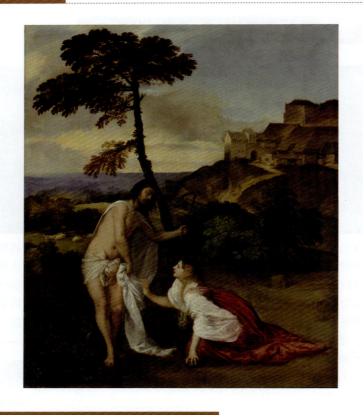

提香《照镜子的女人》

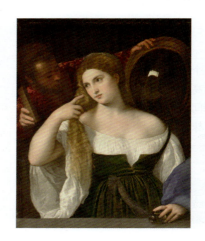

《照镜子的女人》是提香早期的著名作品之一,在这幅半身肖像画中,提香通过女性美丽的容颜、温柔而自信的目光、丰满的面颊以及裸露的肩膀和胸脯,塑造了一个充满青春活力的形象。她如同一朵盛开的鲜花,生动地展现在观者面前。在提香之前的文艺复兴绘画中,尚未出现过如此健美、充满生命力的女性形象。

绘画类型	布面油画
作者	提香
创作时间	1515 年
尺寸规格	纵 99 厘米、横 76 厘米
收藏地点	法国巴黎卢浮宫

提香《圣母升天》

《圣母升天》是提香在威尼斯绘制的首批名画之一,此后不久,他便成了威尼斯著名的画家之一。此画描绘了圣母的复活和升入天堂,以及上帝俯身迎接的欢快场景。圣母身着红蓝两色长袍,色彩美丽和谐,充满象征意义,身后的万丈金光使她单纯的形体展现出一种史诗般的恢宏气魄。在圣母身上,大地、肉体与生命的起源获得了胜利,禁欲主义的影子已不复存在。画面顶端因距离较远,仅以粗略的笔法勾勒,上帝身边天使的头部仅用简单的几笔便创造出了神奇的逆光效果。这种奔放的手法体现了提香对人类精神自由的信仰。

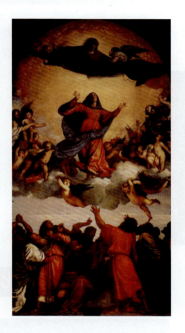

绘画类型	板面油画
作　　者	提香
创作时间	1516 年至 1518 年
尺寸规格	纵 690 厘米,横 360 厘米
收藏地点	意大利威尼斯圣方济会荣耀圣母圣殿

提香《佩萨罗圣母》

《佩萨罗圣母》由雅各布·佩萨罗订制,旨在装饰威尼斯圣方济会荣耀圣母圣殿的小堂,其家族于 1518 年收购了这个小堂,这幅画作至今仍展示于此。雅各布·佩萨罗是塞浦路斯帕福斯的主教,由波吉亚家族的教宗亚历山大六世任命为教宗舰队的指挥官。《佩萨罗圣母》让人联想起提香的早期画作《教宗亚历山大六世将雅各布·佩萨罗引荐给圣彼得》。

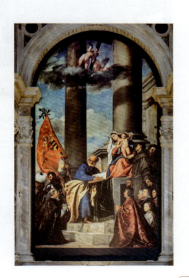

绘画类型	布面油画
作　　者	提香
创作时间	1519 年至 1526 年
尺寸规格	纵 488 厘米,横 269 厘米
收藏地点	意大利威尼斯圣方济会荣耀圣母圣殿

提香《酒神祭》

《酒神祭》又名《安德罗斯岛的酒神节》，描绘了希腊神话中酒神狄俄尼索斯（罗马神话中的巴库斯）的事迹。16世纪的威尼斯虽已建立共和政体，但封建反动势力仍然强大。在经济繁荣的背景下，人们对自由和入世哲学的兴趣日益增强。提香通过《酒神祭》中诸神的狂欢生活，表达了一部分人的心理欲望，形象大胆放荡，色彩丰富多变，营造出十分热烈的气氛。

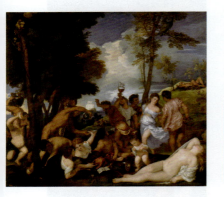

绘画类型	布面油画
作　　者	提香
创作时间	1523年至1526年
尺寸规格	纵175厘米，横193厘米
收藏地点	西班牙马德里普拉多博物馆

提香《乌尔比诺的维纳斯》

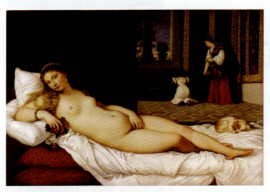

《乌尔比诺的维纳斯》深受乔尔乔内《沉睡的维纳斯》的影响，描绘了希腊神话中爱神维纳斯赤裸躺卧的场景。画面中床单的白色和皱褶与身体的暖色调和光滑质感形成了强烈对比。躺在床上的美人与背后忙碌的女仆形成了鲜明的对比。画面中的小狗象征着"忠贞"，并起到了平衡人物、红色床铺和绿色墙壁的作用。这幅画作完成于1534年，直到1538年才被出售。

绘画类型	布面油画
作　　者	提香
创作时间	1534年
尺寸规格	纵119厘米，横165厘米
收藏地点	意大利佛罗伦萨乌菲齐美术馆

提香《伊莎贝拉·埃斯特肖像》

《伊莎贝拉·埃斯特肖像》据信是达·芬奇所绘的一幅素描,描绘的是曼图亚侯爵夫人伊莎贝拉·埃斯特。在 1499 年,随着法国军队入侵意大利,达·芬奇离开了米兰并前往曼图亚,在那儿他遇见了伊莎贝拉·埃斯特,她委托达·芬奇绘制了这幅肖像。至于这幅画作是否最终完成,目前尚无定论,它可能已经遗失,或者达·芬奇并未将其完成。

绘画类型	布面油画
作　者	提香
创作时间	1536 年
尺寸规格	纵 102 厘米,横 64 厘米
收藏地点	奥地利维也纳艺术史博物馆

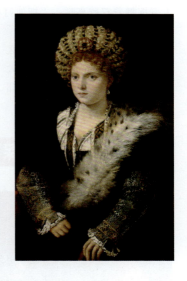

提香《看哪,这个人!》

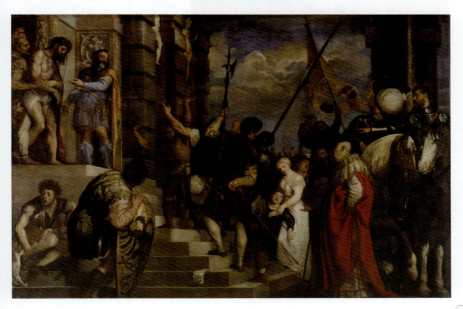

名家名画欣赏

《看哪，这个人！》是一幅大型布面油画。画面中，耶稣半裸着身体，显得精疲力尽，站在宫殿楼梯的顶端。身穿蓝衣的本丢·彼拉多询问聚集在台阶脚下的人群，人群挥舞着双臂高呼："把他钉在十字架上！"本丢·彼拉多是罗马帝国犹太行省的总督，他曾多次审问耶稣，虽然原本不认为耶稣犯了什么罪，但最终在反对耶稣的犹太宗教领袖的压力下，下令将耶稣钉死在十字架上。

绘画类型	布面油画
作　者	提香
创作时间	1543 年
尺寸规格	纵 242 厘米，横 361 厘米
收藏地点	奥地利维也纳艺术史博物馆

提香《教宗保罗三世和他的孙子》

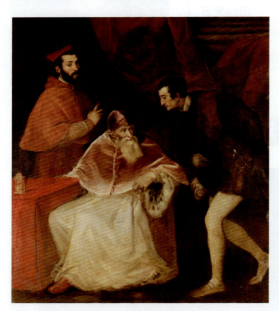

《教宗保罗三世和他的孙子》是提香在 1545 年秋天至 1546 年 6 月访问罗马期间所绘制的，委托人为教宗保罗三世。画作中的教宗被描绘得和蔼可亲，但眼神中似乎充满了疑惑，因为右边的奥塔维奥看起来阴险狡诈，表现出一种虚假的恭敬。另一边的亚历山大则倚靠在祖父的椅子上，与他们保持距离，显示出对祖父和弟弟的不亲近。奥塔维奥屈膝的姿势显然是对古希腊雕塑家米隆的代表作《掷铁饼者》的讽刺性模仿，这表明提香对古典时期雕刻作品持有批判态度。此画作运用了不同的红白色调，并和谐地组合在一起，创造出一种华丽而沉重的色彩效果。

绘画类型	布面油画
作　者	提香
创作时间	1546 年
尺寸规格	纵 210 厘米，横 176 厘米
收藏地点	意大利那不勒斯国立卡波迪蒙特博物馆

提香《查理五世骑马像》

《查理五世骑马像》是提香为神圣罗马帝国皇帝查理五世所作的肖像画,以纪念后者在 1547 年穆尔堡战役中取得的胜利。画面中的查理五世身形挺拔,神情倨傲而冷峻,他骑乘的骏马奋身顿蹄,显得跃跃欲试。画面背景平静而安谧,没有任何关于战事的痕迹,这样的环境使得全副戎装的查理五世更加醒目。他身后郁郁葱葱的丛林在视觉上增强了他的力量感,而远方天际的霞光和天顶的几抹乌云则对主人公的性格刻画起到了辅助作用,呈现出一个泰然自若、处变不惊的形象。

绘画类型	布面油画
作 者	提香
创作时间	1548 年
尺寸规格	纵 335 厘米,横 283 厘米
收藏地点	西班牙马德里普拉多博物馆

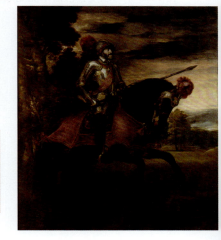

提香《戴安娜与阿克泰翁》

《戴安娜与阿克泰翁》的题材取自奥维德的《变形记》,描绘了戴安娜与阿克泰翁相遇的场景。在 16 世纪,描绘这一题材的画作通常从奥维德的叙事角度出发,展现戴安娜惊慌地用一只手遮掩裸体,另一只手向猎人泼水的情景。然而,提香并没有重复这一惯有情节,而是捕捉到了阿克泰翁厄运开始的瞬间:他正掀起布帘,即将看到端庄的裸体女神。裸露的仙女们在惊恐中躲闪,一只小狗狂吠,戴安娜愤怒的目光瞥向僵立在原地的阿克泰翁,而阿克泰翁则将目光投向残壁上的雄鹿头骨,似乎已经预感到了自己的不幸。

绘画类型	布面油画
作 者	提香
创作时间	1556 年至 1559 年
尺寸规格	纵 185 厘米,横 202 厘米
收藏地点	英国伦敦国家美术馆

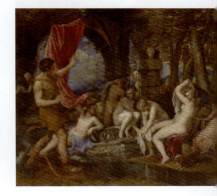

提香《哀悼基督》

《哀悼基督》是提香晚年的画作之一，他原计划将其用作自己坟墓的装饰，但在1576年因瘟疫去世前未能完成，后由帕尔玛·乔瓦内完成。与提香早年色彩艳丽的作品相比，他晚年的作品多采用暗色调，《哀悼基督》也是如此。画面中耶稣头上的微弱光芒和身上惨白的肌肉与周围的黑暗形成了鲜明对比。与通过鲜艳色彩表达哀伤不同，提香的暗色调在表达上更为深刻，这种"黑暗中的光明"展现了提香对自己艺术的完美超越。

绘画类型	布面油画
作　　者	提香
创作时间	1575年至1576年
尺寸规格	纵389厘米，横351厘米
收藏地点	意大利威尼斯学院美术馆

卡拉瓦乔《削水果男孩》

《削水果男孩》是卡拉瓦乔早期的画作，展现了他标志性的艺术风格，整个画面营造出戏剧性的照明效果。画中一个年轻的男孩坐在桌子前，专心致志地用削皮刀削果皮，他的头发整洁，身穿一件宽松的白色衬衫。

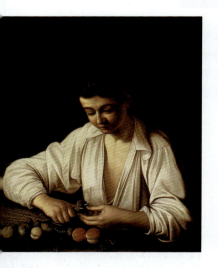

绘画类型	布面油画
作　　者	卡拉瓦乔
创作时间	1592年至1593年
尺寸规格	纵75.5厘米，横64.4厘米
收藏地点	意大利罗马罗伯托·隆吉基金会

第 3 章　意大利名家名画

卡拉瓦乔《捧着果篮的男孩》

《捧着果篮的男孩》创作于卡拉瓦乔刚从家乡米兰来到罗马之际，当时他在竞争激烈的罗马艺术界开始露头角。画中的模特是他的朋友和同伴，西西里画家马里奥·明尼蒂，时年约 16 岁。画作的构图简洁，主人公是一位拥有深色卷发的年轻男子，双手捧着装满水果的篮子，仿佛要将其献出，水果和树叶从篮子中溢出。画中的静物描绘得栩栩如生，细节如照片般写实，右下角耷拉在篮子边的树叶使观者能感受到这片叶子生命的消逝。这幅画作展现了健康和青春的美好，同时也暗含了生命的短暂和衰败。

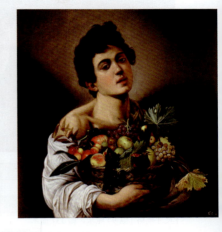

绘画类型	布面油画
作　　者	卡拉瓦乔
创作时间	1593 年
尺寸规格	纵 70 厘米，横 67 厘米
收藏地点	意大利罗马博尔盖塞美术馆

卡拉瓦乔《生病的巴库斯》

1592 年，卡拉瓦乔抵达罗马，受雇于朱塞佩·切萨里的工作室。不久后，他患上了严重的疾病，被迫在忧苦之慰圣母堂疗养了半年，《生病的巴库斯》便是在此期间创作的。画中的巴库斯皮肤呈现黄色，这是黄疸的症状之一。考虑到卡拉瓦乔本人是个酒鬼，加上黄疸的症状，他可能自认为是酒神的理想模特。据说，卡拉瓦乔是通过镜子来绘制这幅作品的。

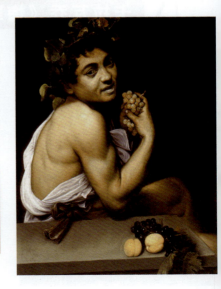

绘画类型	布面油画
作　　者	卡拉瓦乔
创作时间	1593 年
尺寸规格	纵 67 厘米，横 53 厘米
收藏地点	意大利罗马博尔盖塞美术馆

卡拉瓦乔《纸牌作弊老手》

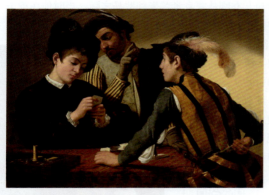

绘画类型	布面油画
作　者	卡拉瓦乔
创作时间	1594 年
尺寸规格	纵 94 厘米，横 131 厘米
收藏地点	美国沃斯堡金贝尔艺术博物馆

　　《纸牌作弊老手》是卡拉瓦乔绘画生涯中的里程碑之作。1594 年 1 月，卡拉瓦乔离开了朱塞佩·切萨里的工作室。此后，他开始通过画商康斯坦丁和他的助手奥西出售自己的作品。在《纸牌作弊老手》中，卡拉瓦乔创造了一个简洁的作弊场景，包括两个骗子和一个无辜的赌徒。场景简单而紧凑。一个骗子在打牌，而他背后的手中藏有准备作弊的牌。另一个骗子在观察赌徒的牌，右手在给那个准备作弊的骗子打信号。

卡拉瓦乔《悔罪的抹大拉的玛利亚》

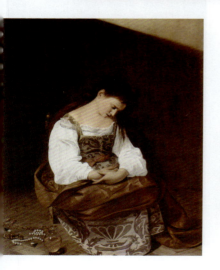

　　《悔罪的抹大拉的玛利亚》描绘的是抹大拉的玛利亚独自忏悔的场景。与传统的抹大拉的玛利亚肖像画不同，卡拉瓦乔这幅画作颇为写实。画面中的抹大拉的玛利亚坐在椅子上，手放在腹前，正在忏悔自己往日放荡的生活，身边是丢弃的珠宝。

绘画类型	布面油画
作　者	卡拉瓦乔
创作时间	1594 年至 1595 年
尺寸规格	纵 122.5 厘米，横 98.5 厘米
收藏地点	意大利罗马多利亚·潘菲利美术馆

卡拉瓦乔《占卜者》

《占卜者》描绘的是一个流浪的吉卜赛女子正在给一个贵族子弟看手相。贵族青年摆出一副不在乎的样子,而吉卜赛女子则露出真诚、不卑不亢的表情。在卡拉瓦乔的笔下,这两个人物呈现出一种含蓄的对立状态。《占卜者》是一幅具有肖像性质的半身构图风俗画,这种布局形式使人物形象更加简洁突出。由于免去了一切不必要的细节描绘,人物个性更加鲜明,目光和手势更加引人注目。

绘画类型	布面油画
作　　者	卡拉瓦乔
创作时间	1595 年
尺寸规格	纵 99 厘米,横 133 厘米
收藏地点	法国巴黎卢浮宫

卡拉瓦乔《朱庇特、尼普顿和普路托》

油画通常是画在画布或木板上,但《朱庇特、尼普顿和普路托》罕见地画在石膏上,因此有时被误认为是湿壁画。该画作描绘了帕拉塞尔苏斯的炼金三元素:朱庇特代表硫磺和空气,尼普顿代表水银和水,普路托代表盐和土。每个人物都用相应的野兽来识别:老鹰代表朱庇特,海马代表尼普顿,三头犬代表普路托。朱庇特伸手拨动着天球。根据一位早期传记作者的说法,卡拉瓦乔画这幅画的目的之一是反击那些声称他不懂透视法的批评家。

绘画类型	石膏油画
作　　者	卡拉瓦乔
创作时间	1597 年
尺寸规格	纵 300 厘米,横 180 厘米
收藏地点	意大利罗马卢多维西别墅

卡拉瓦乔《逃往埃及途中休息》

"逃往埃及"是西方绘画的热门题材,但在卡拉瓦乔的画作中,描绘了一位天使向圣家族演奏小提琴,这是不寻常的。画面右边,圣母马利亚抱着圣婴睡着了,而圣约瑟则为一位天使手持乐谱,后者正在用小提琴演奏赞美诗。该画作是卡拉瓦乔罕见的风景画之一,但画面中比风景更吸引人的是背对观者的天使,既宁静又感性,占据着画面的视觉中心。

绘画类型	布面油画
作者	卡拉瓦乔
创作时间	1597年
尺寸规格	纵135.5厘米,横166.5厘米
收藏地点	意大利罗马多利亚潘菲利美术馆

卡拉瓦乔《玛尔大与抹大拉的玛利亚》

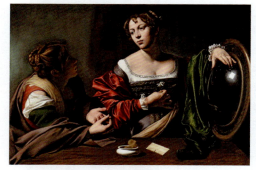

卡拉瓦乔在绘制《玛尔大与抹大拉的玛利亚》时,正在担任德尔蒙特的随从。该画作描绘了《圣经·新约》中的玛尔大和抹大拉的玛利亚姐妹俩。画面中玛尔大的脸被阴影笼罩,身体前倾,抹大拉的玛利亚身穿红衣,手持镜子,手指间旋转着一朵橙花,象征着她即将放弃的虚荣心。桌上陈列着威尼斯镜子、象牙梳子和带海绵的盘子。

绘画类型	布面油画
作者	卡拉瓦乔
创作时间	1598年
尺寸规格	纵100厘米,横134.5厘米
收藏地点	美国底特律艺术学院

卡拉瓦乔《圣马太蒙召》

《圣马太蒙召》描绘了马太在纳税的地方被耶稣召唤，成为耶稣门徒的故事。画面中，马太正在数钱，耶稣突然出现，用手指着他，这是卡拉瓦乔对"光照黑暗"这一主题的独特诠释。画面中的光线强烈，人物形象生动，形象地表现出马太的惊讶和耶稣的权威。这幅画作的象征意义深远，马太数钱的动作象征着他的世俗生活，而耶稣的召唤则象征着他的灵魂觉醒。这种"召唤"的主题在基督教艺术中常见，但卡拉瓦乔通过独特的光线处理和人物形象刻画，使这一主题更具有震撼力。

绘画类型	布面油画
作　者	卡拉瓦乔
创作时间	1599 年至 1600 年
尺寸规格	纵 322 厘米，横 340 厘米
收藏地点	意大利罗马圣王路易堂

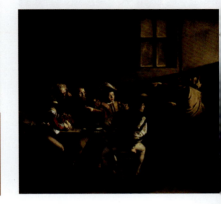

卡拉瓦乔《圣马太殉道》

《圣马太殉道》描绘的是《马太福音》的作者圣马太的殉道事迹。根据传统，这位圣人正在祭坛上做弥撒时，被埃塞俄比亚国王派人杀害。因为国王贪恋自己的侄女，而他的侄女是一名修女，是"基督的新娘"，所以圣马太严厉斥责了国王。卡拉瓦乔在这幅画作中引入了戏剧性的明暗对照法，挑选主题中最重要的元素，如同几个世纪后的聚光灯，表现舞台上的最伟大的戏剧时刻，凶手将他的剑刺向了倒下的圣马太。

绘画类型	布面油画
作　者	卡拉瓦乔
创作时间	1599 年至 1600 年
尺寸规格	纵 323 厘米，横 343 厘米
收藏地点	意大利罗马圣王路易堂

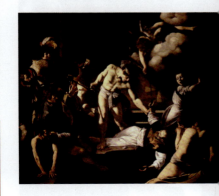

卡拉瓦乔《圣彼得被倒钉在十字架上》

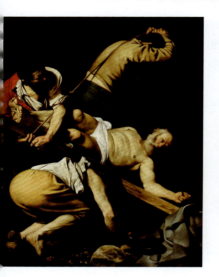

画中,三人正合力竖起载着受刑者的十字架。最靠近观者的人侧跪着,紧握铁铲,用背部支撑起十字架的一端。另一位披着红布的人物抬起十字架的底部,其手臂因用力而青筋暴露。圣彼得以痛苦的姿态倾斜着,他的头部抬起,目光望向远方,眼中充满了痛苦、悲伤以及不灭的希望。

绘画类型	布面油画
作　　者	卡拉瓦乔
创作时间	1601 年
尺寸规格	纵 230 厘米,横 175 厘米
收藏地点	意大利罗马人民圣母圣殿

卡拉瓦乔《基督下葬》

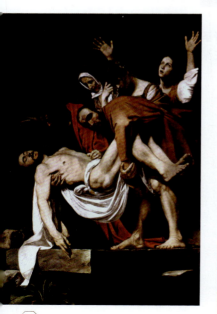

《基督下葬》描绘了耶稣被钉死在十字架后,圣约翰、尼哥底母、圣母马利亚和耶稣的两位女信徒为其下葬的悲伤场景。画中,微弱的光线仅照亮了岩洞中的一块大石板。在昏暗的背景前,圣约翰和尼哥底母正缓缓地将耶稣的遗体放入墓中。圣母马利亚与两位女信徒静静地站在后方。卡拉瓦乔以其精湛的解剖技巧,呈现了耶稣肌肉发达的尸体,而耶稣垂落的一只手暗示了他生命的终结。然而,这只手与被抬起的双腿在画面上形成了平衡的光感。尼哥底母的形象被卡拉瓦乔特别强调,他被描绘为一位年迈的农民,位于画面的前景,其一双赤裸的大脚格外显眼。

绘画类型	布面油画
作　　者	卡拉瓦乔
创作时间	1601 年至 1604 年
尺寸规格	纵 300 厘米,横 203 厘米
收藏地点	梵蒂冈博物馆

卡拉瓦乔《基督被捕》

《基督被捕》中，共有七个人物，从左至右分别是约翰、耶稣、犹大以及三名士兵（其中最右边的士兵几乎被遮挡）。所有人都站立着，画面仅展示了他们的上半身。犹大通过亲吻耶稣来向士兵确认其身份。背景极为黑暗，主光源不明显，仅从左上方透入；辅助光源则是右侧人物所持的灯笼（据信是卡拉瓦乔的自画像）。在画面最左侧，约翰在逃跑中，他举起双臂，喘着粗气，披风在身后飞扬，被一名士兵追赶。约翰惊恐的逃跑与耶稣的从容形成了鲜明对比。

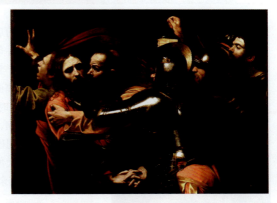

绘画类型	布面油画
作　者	卡拉瓦乔
创作时间	1602 年
尺寸规格	纵 133.5 厘米，横 169.5 厘米
收藏地点	爱尔兰国家美术馆

卡拉瓦乔《多默的怀疑》

"多默的怀疑"是基督教艺术中常见的主题，自 5 世纪起就频繁出现。使徒多默未能目睹耶稣复归后的一次显现，他曾说："除非我看到他手上的钉痕，用指头探入那钉痕，又用手探入他的肋旁，我总不信。"一周后，耶稣显现给多默，允许他触摸，并说："你因看见了我才信；那没有看见就信的有福了。"《多默的怀疑》描绘了耶稣引导多默的手触摸自己的肋旁伤口。多默脸上露出惊讶的表情。卡拉瓦乔在这幅画中运用了强烈的明暗对比，光线照亮了耶稣的身体，暗示了他的神性。当多默触摸耶稣时，他也被纳入了光芒之中。

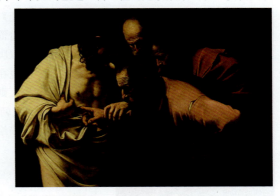

绘画类型	布面油画
作　者	卡拉瓦乔
创作时间	1602 年
尺寸规格	纵 107 厘米，横 146 厘米
收藏地点	德国波茨坦无忧宫

卡拉瓦乔《圣马太的启示》

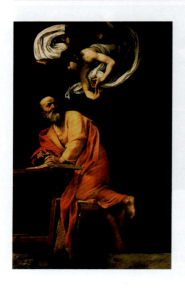

《圣马太的启示》是法国主教马太·肯塔瑞里委托卡拉瓦乔创作的,现悬挂在罗马圣王路易堂的肯塔瑞里小堂祭坛上。小堂中还保存着卡拉瓦乔的其他两幅画作,而《圣马太的启示》位于尺寸较大、创作时间较早的《圣马太殉道》和《圣马太蒙召》之间。在《圣马太的启示》中,天使从上方降临,周围环绕着光环。不安的圣马太倾倒在书桌上,天使向他预示未来的使命。除了两个人物,画面其余部分都处于黑暗之中。

绘画类型	布面油画
作　者	卡拉瓦乔
创作时间	1602 年
尺寸规格	纵 292 厘米,横 186 厘米
收藏地点	意大利罗马圣王路易堂

卡拉瓦乔《圣母之死》

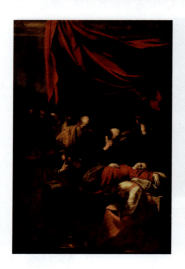

《圣母之死》中的人物尺寸接近真人大小,圣母马利亚身着简单的红色长袍,躺在那里。她的头部低垂,双脚肿胀,描绘了遗体的原始而真实的状态。围绕在她身边的是抹大拉的玛利亚和使徒们,其他人则隐藏在他们身后。人群的姿态引导观者的目光朝向遗体。为了表达深沉的悲伤,卡拉瓦乔没有描绘情绪化的脸孔,而是选择隐藏了他们的面部。

绘画类型	布面油画
作　者	卡拉瓦乔
创作时间	1604 年至 1606 年
尺寸规格	纵 369 厘米,横 245 厘米
收藏地点	法国巴黎卢浮宫

卡拉瓦乔《正在书写的圣杰罗姆》

《正在书写的圣杰罗姆》描绘了圣杰罗姆的工作场景。圣杰罗姆是古代西方教会中杰出的《圣经》学者，他在罗马接受教育，后在叙利亚的荒漠地区苦行，并在晚年定居于耶稣的出生地伯利恒。在这幅画中，圣杰罗姆正专心阅读，手中握着鹅毛笔。有观点认为，卡拉瓦乔描绘的是圣杰罗姆正在翻译《武加大译本》的场景。

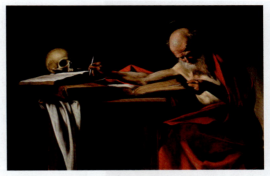

绘画类型	布面油画
作　　者	卡拉瓦乔
创作时间	1605 年至 1606 年
尺寸规格	纵 112 厘米，横 157 厘米
收藏地点	意大利罗马博尔盖塞美术馆

卡拉瓦乔《以马忤斯的晚餐》

《以马忤斯的晚餐》描绘了耶稣复归后在以马忤斯小镇向门徒显现的情景。卡拉瓦乔在 1601 年也曾绘制过相同主题的作品，画中桌上摆放着丰富的食物，耶稣与门徒讨论热烈。而在 1606 年的版本中，画面上只有简单的面包和水，显得朴素而贫困，人物面容憔悴，耶稣在幽暗中自语，周围的人专注地倾听，整个画面较为静谧。

绘画类型	布面油画
作　　者	卡拉瓦乔
创作时间	1606 年
尺寸规格	纵 141 厘米，横 175 厘米
收藏地点	意大利米兰布雷拉画廊

卡拉瓦乔《玫瑰圣母》

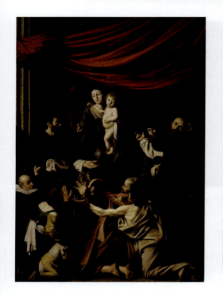

《玫瑰圣母》是卡拉瓦乔唯一一幅符合标准巴洛克祭坛画风格的作品。画中，圣彼得通过受伤的头部被识别出来，他作为神圣的中介面向观者，展示了圣母和圣子耶稣。圣母转向一侧，命令圣多明我分发念珠给跪拜的人群。然而，圣母并非画面的焦点，无论是内容还是构图，焦点都集中在幼年耶稣身上。卡拉瓦乔在这幅画中运用了他标志性的强烈明暗对比，以一种现实而真实的方式表现了人物的存在感。

绘画类型	布面油画
作　　者	卡拉瓦乔
创作时间	1607 年
尺寸规格	纵 364.5 厘米，横 249.5 厘米
收藏地点	奥地利维也纳艺术史博物馆

卡拉瓦乔《七件善事》

《七件善事》原本计划描绘七个独立的场景，但卡拉瓦乔最终将这七件善事结合在一幅画中。这七件善事包括埋葬死者、探视囚犯、施食于饥者、给陌生人住宿、照顾病人、施衣于裸者和施饮于渴者。画面中央的天使传递着恩典，激励人类要有怜悯之心。

绘画类型	布面油画
作　　者	卡拉瓦乔
创作时间	1607 年
尺寸规格	纵 390 厘米，横 260 厘米
收藏地点	意大利那不勒斯仁慈山小教堂

卡拉瓦乔《被斩首的施洗约翰》

《被斩首的施洗约翰》描绘了《圣经》中施洗约翰被斩首的场面,莎乐美在一旁用金盘子承接他的首级。画中人物的大小与真人相当,细节描绘得非常精细。画面分为对称的两部分,左边一组人物聚集成半圆形,参与到一次处刑中。右边则是两名囚徒在昏暗的监狱窗前伸长脖子,试图一探究竟。其中一名囚徒的面容与画家相似,卡拉瓦乔通过殉难者脖中渗出的血液中的签名,巧妙地强调了自己的存在。

绘画类型	布面油画
作 者	卡拉瓦乔
创作时间	1608 年
尺寸规格	纵 361 厘米,横 520 厘米
收藏地点	马耳他瓦莱塔圣约翰大教堂

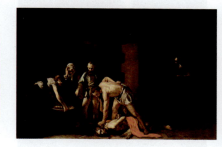

卡拉瓦乔《圣乌苏拉殉道》

根据传说,乌苏拉和 11 000 名童贞女被匈奴俘虏,匈奴王希望娶乌苏拉为妻,但被她拒绝,结果她被国王用箭射杀。《圣乌苏拉殉道》描绘了匈奴王射出利箭的瞬间,乌苏拉惊讶地低头看着箭支穿过她的胸口,旁观者震惊,而乌苏拉身后仰面的人物就是卡拉瓦乔自己。

绘画类型	布面油画
作 者	卡拉瓦乔
创作时间	1610 年
尺寸规格	纵 140.5 厘米,横 170.5 厘米
收藏地点	意大利那不勒斯泽瓦洛斯·斯蒂利亚诺宫

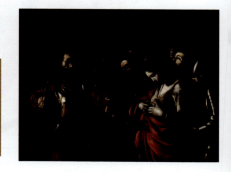

名家名画欣赏

卡拉瓦乔《手提歌利亚头颅的大卫》

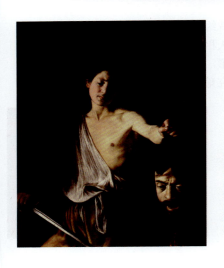

《手提歌利亚头颅的大卫》描绘了手持歌利亚头颅的大卫。画中的大卫没有表现出胜利的喜悦，而是流露出悲伤和同情。大卫的剑上刻有"H-AS OS"，可能是拉丁语"humilitas occidit superbiam"（谦卑杀死骄傲）的缩写。画中歌利亚的模特是卡拉瓦乔本人，而大卫的模特可能是他的助手切科·德尔·卡拉瓦乔。

绘画类型	布面油画
作　　者	卡拉瓦乔
创作时间	1610 年
尺寸规格	纵 125 厘米，横 101 厘米
收藏地点	意大利罗马博尔盖塞美术馆

翁贝特·波丘尼《城市的兴起》

《城市的兴起》中前景的烈马具有象征意义，它体型庞大，似乎将接近它的人都撞倒。画家用细碎的线条描绘了激烈运动中的人与物。光线因动作而扩散，闪闪发光，令人既惊惧又眼花缭乱。此画突出了激情与动势，格调与众不同。画家以烈马象征和隐喻了当代工业社会，人们被工业生产的高速所撞击、所冲垮，有的人支撑不住这种强有力的节奏而倒下了。

绘画类型	布面油画
作　　者	翁贝特·波丘尼
创作时间	1910 年至 1911 年
尺寸规格	纵 199 厘米，横 301 厘米
收藏地点	美国纽约现代艺术博物馆

阿梅代奥·莫迪利亚尼《夫妇》

莫迪利亚尼通常只画单身人物像，《夫妇》是例外。画中人物以右向左倾斜配置，左上方类似窗户的形体和右缘的垂直线使画面平分，但在线与新郎衣服接触的地方用同类的黑色使衣服与背景融为一体，以求画面的统一。

绘画类型	布面油画
作　　者	阿梅代奥·莫迪利亚尼
创作时间	1915 年至 1916 年
尺寸规格	纵 55.2 厘米，横 46.4 厘米
收藏地点	美国纽约现代艺术博物馆

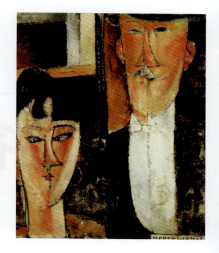

第 4 章

法国名家名画

在欧洲艺术中,法国绘画扮演着中流砥柱的角色。从17世纪"太阳王"路易十四时期开始,欧洲的政治经济和文化中心从意大利罗马转移到法国巴黎。世界各地的年轻艺术家纷纷来到巴黎这座艺术之都,希望实现自己的艺术梦想。19世纪与20世纪的法国巴黎,才华横溢的艺术家济济一堂。他们对艺术语言的讨论与创作,影响了整个欧洲绘画发展史。二战前现当代西方绘画的重要流派,其发源地都在法国。

让·克卢埃《弗朗索瓦一世像》

　　《弗朗索瓦一世像》中的人物衣着豪华，仪态潇洒。他温文尔雅地看着画外，一只手扶着桌上的手套，一只手握着短剑的手柄，都是骑士精神的象征。象征无上权力的王冠隐藏在红、黑相间的背景纹样中。弗朗索瓦一世的外衣散发绸缎光泽，金色调子上的黑色条纹和金丝绣出的图案精细迷人。他的面部经过精心修饰，发式、胡须无可挑剔，黑色帽子边缘镶嵌珍珠，围绕羽毛装饰。

绘画类型	板面油画
作　者	让·克卢埃
创作时间	1525 年至 1530 年间
尺寸规格	纵 74 厘米，横 96 厘米
收藏地点	法国巴黎卢浮宫

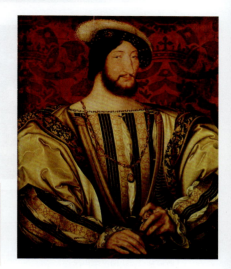

乔治·德·拉·图尔《弹四弦琴的人》

　　《弹四弦琴的人》描绘了一名饱经风霜、受尽战争蹂躏的流浪琴师凄苦地弹奏四弦琴的场景。流浪琴师坐着弹琴，张嘴、歪头，一只手悬空，另一只手拨动琴弦，两腿错开。画面中，流浪琴师面前没有观众。他穿着的棕色衣服破损，四弦琴也破旧，挂带上落着苍蝇。画家精确描绘的所有细节，如琴师的神情、服饰的褶皱，都显示他对当时社会现象的同情与关怀。

绘画类型	布面油画
作　者	乔治·德·拉·图尔
创作时间	1620 年至 1625 年
尺寸规格	纵 162 厘米，横 105 厘米
收藏地点	法国南特美术馆

乔治·德·拉·图尔《玩牌的作弊者》

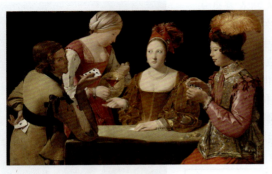

乔治·德·拉·图尔作为卡拉瓦乔的忠实崇拜者,其绘画风格也受到前辈的影响,《玩牌的作弊者》被认为是参考了《纸牌作弊老手》。画面中的两个女人用"异常"的眼神交流,而男子则通过她们的手势比划心领神会地换牌。粉衣少年端正坐在桌前,认真玩牌。画作中对人物细节和场景整体的把握展现了画家细腻的笔触和敏锐的观察力。

绘画类型	布面油画
作　者	乔治·德·拉·图尔
创作时间	1625 年
尺寸规格	纵 106 厘米,横 146 厘米
收藏地点	法国巴黎卢浮宫

乔治·德·拉·图尔《圣约瑟的梦》

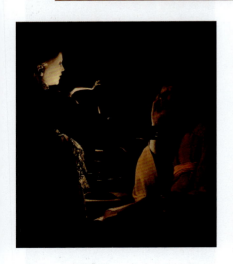

《圣约瑟的梦》描绘的是《圣经》中耶稣的父亲圣约瑟的故事。玛利亚的未婚夫圣约瑟在得知玛利亚怀孕后心中不悦,想要解除婚约。这时,一位小天使从天而降,在圣约瑟的梦中向他传达信息:"约瑟,不要害怕,娶玛利亚为妻,因为她是由圣灵受孕,将要生下上帝的儿子,他将拯救人类脱离罪恶。"梦醒之后,圣约瑟接受了天使的指示。

绘画类型	布面油画
作　者	乔治·德·拉·图尔
创作时间	1628 年至 1645 年
尺寸规格	纵 93 厘米,横 81 厘米
收藏地点	法国南特美术馆

乔治·德·拉·图尔《木匠圣约瑟》

《木匠圣约瑟》描绘了年幼的耶稣手持蜡烛,观察圣约瑟劳作的场景。画中的圣约瑟是一位辛勤工作的木匠,同时他也是圣母玛利亚的丈夫和耶稣在尘世的养父。画面背景是一片漆黑的夜色,唯一的光源是耶稣手中的蜡烛,整个场景在烛光的照耀下显得宁静而神秘。画中的圣约瑟和耶稣都未被描绘成具有神性的形象,圣约瑟是一个朴实的劳动者,而耶稣则被描绘成一个普通的农家少年。这幅画作的画风非常写实,耶稣将手放在烛火上,其手上的肌肤在烛光的映照下显得透明。在烛光的照耀下,耶稣的面容散发出内在的光芒。

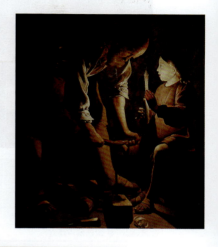

绘画类型	布面油画
作　者	乔治·德·拉·图尔
创作时间	1632 年至 1634 年
尺寸规格	纵 137 厘米,横 101 厘米
收藏地点	法国巴黎卢浮宫

乔治·德·拉·图尔《约伯与他的妻子》

乔治·德·拉·图尔在《约伯与他的妻子》中展现了两种截然不同的信念。约伯坚信自己虽然赤身而来,也将赤身而去,无论是赏赐还是收取都来自上帝。而他的妻子则只看重物质享受,只关注眼前的世界,当她失去了这些物质财富后,便开始抱怨。在画面中,赤身裸体的约伯张口结舌地望着他的妻子,似乎对她的怨言感到难以置信。尽管两人的身体在画面中非常接近,但他们的精神世界却相去甚远,几乎无法沟通。画家利用约伯妻子手中的烛光作为画作的光源,微弱的光线照在她的白裙上,再反射到约伯枯瘦的身躯上,他双手紧握,显示出坚定不移的信念。

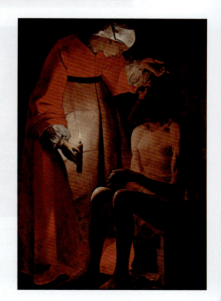

绘画类型	布面油画
作　者	乔治·德·拉·图尔
创作时间	1632 年至 1635 年
尺寸规格	纵 145 厘米,横 97 厘米
收藏地点	法国埃皮纳勒古代和当代艺术博物馆

名家名画欣赏

乔治·德·拉·图尔《牧羊人的朝拜》

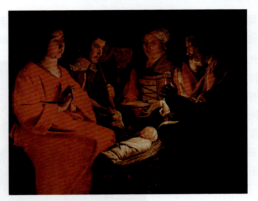

绘画类型	布面油画
作　　者	乔治·德·拉·图尔
创作时间	1644 年
尺寸规格	纵 137 厘米，横 107 厘米
收藏地点	法国巴黎卢浮宫

《牧羊人的朝拜》是烛光绘画的经典之作。在这幅画中，牧羊人前来朝拜新生的基督，众人在圣婴面前祈祷，烛光聚焦在婴儿身上，凸显了圣洁的主题。画面的构图严谨，人物刻画生动写实。乔治·德·拉·图尔运用烛光，通过极端的明暗对比手法描绘光影变化，赋予画作强烈的视觉冲击力。画作风格独特，深刻的质感和明暗对比强烈的空间表达，营造出一种神秘而感人的氛围。

乔治·德·拉·图尔《新生儿》

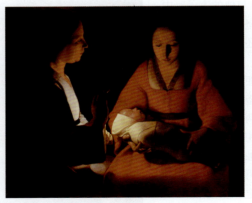

绘画类型	布面油画
作　　者	乔治·德·拉·图尔
创作时间	1645 年至 1648 年
尺寸规格	纵 76 厘米，横 91 厘米
收藏地点	法国雷恩美术馆

《新生儿》中，圣母玛利亚被描绘成一个朴素的农家产妇，而圣安妮则是这个家庭中的一位长辈，可能是一个助产士。有趣的是，画面的光源来自圣安妮左手所持的一支蜡烛，她用右手挡住了蜡烛的火苗，使得画面的光源似乎来自新生儿的头顶，照亮了两位妇女的胸部和面部。画家明显是故意将光线引向画作的主题——新生儿基督。

第 4 章　法国名家名画

尼古拉斯·普桑《诗人的灵感》

　　1624 年，普桑离开巴黎前往罗马。刚到罗马时，他的画作并不受欢迎，两幅宏伟的战争画只换来了微薄的生活费用。贫困和歧视让他感受到了异乡的孤独，只有罗马的古迹和废墟能让他暂时忘却烦恼。《诗人的灵感》可能反映了普桑当时内心的忧郁，他渴望自己的艺术灵感能够得到激发。这幅画作标志着普桑艺术风格的成熟。在作品中，他控制自己的情感，力求画面的统一和完整。《诗人的灵感》展现了普桑浪漫而古典的气质，他对牧歌式的欢乐场景已不再感兴趣，转而沉思沉静的艺术世界。

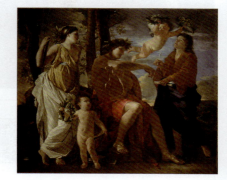

绘画类型	布面油画
作　　者	尼古拉斯·普桑
创作时间	1630 年
尺寸规格	纵 184 厘米，横 214 厘米
收藏地点	法国巴黎卢浮宫

尼古拉斯·普桑《金牛犊的崇拜》

　　《金牛犊的崇拜》是欧洲现实主义绘画的杰作之一，普遍被认为是尼古拉斯·普桑创作生涯中的高峰之作。这幅画作展现了一个既美丽又令人困惑的场景：一群崇拜者在神圣的金牛犊前跪拜。金牛犊拥有耀眼的金色外表，双眼向上凝视，似乎在引导人们信仰永恒的神性。周围的人群带着虔诚的态度，如同在向神明献上他们的信仰和崇拜。画作中所蕴含的主题和内涵不仅涉及宗教讨论，还包括社会和人性的探讨。

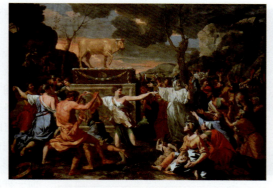

绘画类型	布面油画
作　　者	尼古拉斯·普桑
创作时间	1633 年至 1634 年
尺寸规格	纵 154 厘米，横 214 厘米
收藏地点	英国伦敦国家美术馆

尼古拉斯·普桑《阿卡迪亚的牧人》

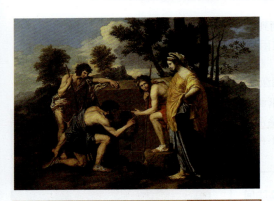

阿卡迪亚是古希腊的一个地名,传说中这里是一片与世无争的乐土,居民们过着充满欢乐和满足的生活,没有纷争和罪恶。《阿卡迪亚的牧人》描绘的是阿卡迪亚的宁静旷野,夕阳下的大地,四个人物围绕着一座石墓,似乎在讨论着什么。墓碑上用拉丁文刻着"Et in Arcadia ego"——"即使在阿卡迪亚也有我"。根据美术史学家的解释,这里的"我"代表"死神",整幅画探讨了对"死亡"的思考。尽管如此,画作的基调依然宁静优雅,没有表现出死亡的恐怖。

绘画类型	布面油画
作 者	尼古拉斯·普桑
创作时间	1637 年至 1638 年
尺寸规格	纵 85 厘米,横 121 厘米
收藏地点	法国巴黎卢浮宫

尼古拉斯·普桑《台阶上的圣家族》

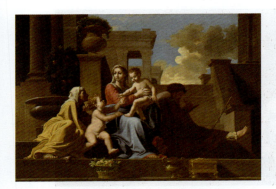

《台阶上的圣家族》是一幅典型的古典主义风格画作,展现了圣家族的几个核心人物。画中,圣母玛利亚和圣子耶稣位于画面中心,左侧的圣安妮、小圣约翰和右侧的圣约瑟以辅助的姿态围绕在圣母和圣子周围。这五人构成了一个稳定的金字塔结构。圣母的红衣蓝裙、圣安妮的黄袍和圣约瑟的深紫色法衣,在色彩上形成了鲜明的对比,赋予了画面一种庄严的审美价值。圣母和圣子的头部不仅位于金字塔的顶端,而且是唯一面向前方并完全被阳光照亮的部分。相比之下,圣子因为赤裸的身体完全被阳光照亮,而更加引人注目,他的头部也被背后映照着蓝天的门框所强化。

绘画类型	布面油画
作 者	尼古拉斯·普桑
创作时间	1648 年
尺寸规格	纵 98 厘米,横 69 厘米
收藏地点	美国华盛顿国家美术馆

尼古拉斯·普桑《阿波罗和达芙妮》

在《阿波罗和达芙妮》的画面中,阿波罗被描绘在一群裸体女神之间,坐在月桂树下,而达芙妮则在树后攀爬。在阿波罗面前的女神们头上没有月桂枝,她们没有理会阿波罗,而是忙于追求自己的幸福。画面右侧,一位女神与一个精灵拥抱在一起,小厄洛斯(古希腊神话中的爱神)向他们射出金箭。风景中精心布置的裸体精灵为画作增添了生动性。普桑在晚年能够在风景画上充分展现自己的想象力,这反映了他内心的平和与对美的追求。

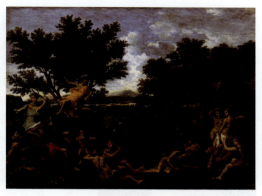

绘画类型	布面油画
作 者	尼古拉斯·普桑
创作时间	1661 年至 1664 年
尺寸规格	纵 97 厘米,横 131 厘米
收藏地点	法国巴黎卢浮宫

尼古拉斯·普桑《随时间之神的音乐起舞》

《随时间之神的音乐起舞》是一幅充满理性的杰作,主题围绕时代更替和生命的循环往复。普桑运用寓意性的表现手法和与几何学相协调的象征性构图,将抽象的概念具体化。舞蹈的圆形代表了生命的永恒循环,舞者们各自扮演着象征性的角色。画中的每个人物都全神贯注,尽情地舞动,展现出的美和和谐同样令人赞叹。

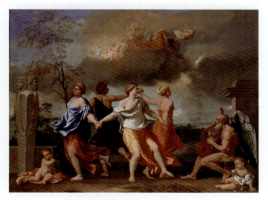

绘画类型	布面油画
作 者	尼古拉斯·普桑
创作时间	1634 年至 1636 年
尺寸规格	纵 82.5 厘米,横 104 厘米
收藏地点	英国伦敦华莱士收藏馆

让·安托万·华托《梳妆》

　　《梳妆》描绘了一位正在梳妆的少女,她丰硕健美的裸体以"S"形的姿态展现了青春的肉体之美。画面中的棕色帷幔、红色帘幕和白色卧榻都被细致入微地描绘,华丽而繁复,以突出少女肌肤的细腻。整幅画作呈现出浓艳、奢华和肉感,画中的裸女姿态具有洛可可时期典型的挑逗性,迎合了当时追求享乐的贵族阶层的审美趣味。这与意大利文艺复兴时期所描绘的端庄、典雅、高尚和神圣的裸女形象形成鲜明对比。画中裸女的神态含有挑逗之意,反映了路易十六时代的精神面貌。

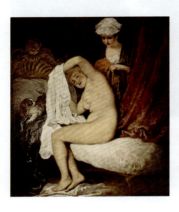

绘画类型	布面油画
作　者	让·安托万·华托
创作时间	1716 年
尺寸规格	纵 46 厘米、横 39 厘米
收藏地点	英国伦敦华莱士收藏馆

让·安托万·华托《意大利剧团》

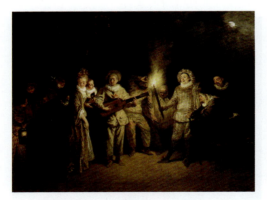

　　《意大利剧团》是华托唯一描绘夜景的作品,也是少数描绘夜间剧场的作品之一。由于采用天然布景,画作内容更具吸引力和深层含义。华托巧妙地运用色彩和色调变化,使火焰的红光穿透黑暗,同时保持画面色彩的和谐统一。舞台光线由冷色的月光、梅铎坦手中的火炬光和画面左侧照射在女歌手身上的灯光共同构成。这幅画作展现了意大利假面喜剧中的多个人物,其中画面中央的弹奏者是华托特别喜爱的角色皮埃罗。

绘画类型	布面油画
作　者	让·安托万·华托
创作时间	1716 年
尺寸规格	纵 37 厘米、横 48 厘米
收藏地点	美国纽约大都会艺术博物馆

让·安托万·华托《西泰尔岛的巡礼》

《西泰尔岛的巡礼》描绘了一群贵族男女,他们梦想着一个无忧无虑的爱情天堂,而西泰尔岛正是希腊神话中爱神和诗神嬉戏的美丽小岛。华托精心描绘了这群贵族男女乘船前往西泰尔岛寻求幸福的景象。人物组合的细节充满生活情趣。画家以写实的前景和人物,结合抽象的、缥缈的远景,创造出一个世外桃源般的幻境,其中只有欢乐和爱情共存。整个画面充满魅力,人物组合的情节与大自然都洋溢着诗意。《西泰尔岛的巡礼》的成功使华托被法兰西艺术院接纳为院士,他的声望随之日益显赫。

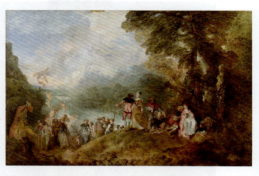

绘画类型	布面油画
作　者	让·安托万·华托
创作时间	1717 年
尺寸规格	纵 194 厘米,横 129 厘米
收藏地点	法国巴黎卢浮宫

让·安托万·华托《皮埃罗》

皮埃罗是 18 世纪在欧洲广受欢迎的意大利即兴喜剧中最具代表性的角色。在这幅画作中,皮埃罗是中心人物,其形象与真人大小相等。画面下方是与皮埃罗一样来自意大利喜剧的其他人物,为画作增添了神秘感。画中的皮埃罗手臂自然下垂,站在观者面前。过短的裤子和过长的衣袖都强调了人物的笨拙。仰视角度的构图增加了画面的沉重和停滞感,人物似乎承受着重压。皮埃罗身上散发出一种神秘的气质:一方面,他是一个精致美丽的人物,鲜亮的白色服装反射出银色光泽;另一方面,他是一个孤独的小丑,反映出人物的脆弱。这两种气质的交织是这幅画作的精髓和韵味所在。

绘画类型	布面油画
作　者	让·安托万·华托
创作时间	1718 年至 1719 年
尺寸规格	纵 185 厘米,横 150 厘米
收藏地点	法国巴黎卢浮宫

让·安托万·华托《热尔森画店》

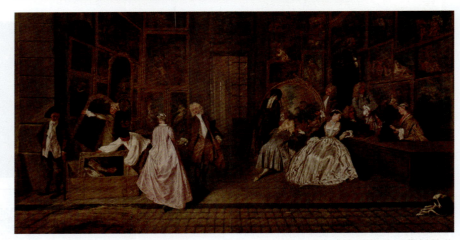

 《热尔森画店》是华托的最后一幅作品，尺幅宏大。它真实地描绘了华托的艺术商人朋友热尔森的画店内部情景，蕴含着深刻的时代精神。艺术史学者认为，这是华托作品中最具古典气息、构图最为完美的一幅。画中，美丽的热尔森夫人正在与几位绅士讨价还价。画店内墙上挂满了名家作品，包括彼得·保罗·鲁本斯、安东尼·凡·戴克等大师的画作。画面左侧有两名包装工，其中一人正将一幅路易十四的肖像画装入箱中。这一细节具有象征意义，标志着路易十四时代的趣味已成为过去。

绘画类型	布面油画
作　　者	让·安托万·华托
创作时间	1720 年
尺寸规格	纵 163 厘米，横 306 厘米
收藏地点	德国柏林达勒姆博物馆

让·安托万·华托《意大利喜剧演员》

 在《意大利喜剧演员》中，华托并未描绘演员在舞台上的表演，而是将他们毕恭毕敬地呈现在画面中央，如同一座顶天立地的纪念碑，周围是他的同行和贵族男女。环境宛如一个舞台，主持人正在向观众介绍这位喜剧演员。画家采用横竖曲线构成浮雕式的背景，在暗色调中突出前景人物形象。色彩搭配讲究呼应与均衡，红色帷幕与前景人物的红色衣物相呼应，左右人物的黄色衣物形成对称均衡，白色居中，宛如出淤泥而不染的莲花，纯洁而美好。

绘画类型	布面油画
作　　者	让·安托万·华托
创作时间	1720 年
尺寸规格	纵 63.8 厘米，横 76.2 厘米
收藏地点	美国华盛顿国家美术馆

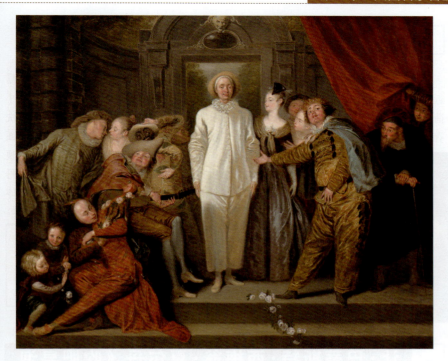

让·巴蒂斯特·西梅翁·夏尔丹《铜水罐》

夏尔丹在《铜水罐》中真实地展现了水罐表面油漆剥落的斑驳痕迹。他以朴实的色调和忠实的造型描绘了普通人使用的水罐。整个画面被温暖的黄色光晕所笼罩,笔触虽粗糙,却不失细腻之感。静物的排列疏密有致,超越了单纯的再现,融入了夏尔丹对所绘事物的真挚情感。夏尔丹认为,精心构思的静物构图不仅要使所绘对象逼真,还要让它们展现出光与色的丰富表现力。《铜水罐》所体现的美感正在于此。

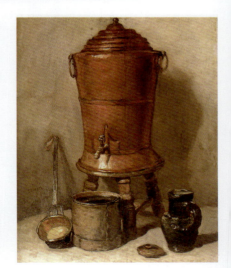

绘画类型	布面油画
作　　者	让·巴蒂斯特·西梅翁·夏尔丹
创作时间	1733 年
尺寸规格	纵 28 厘米,横 23 厘米
收藏地点	法国巴黎卢浮宫

名家名画欣赏

让·巴蒂斯特·西梅翁·夏尔丹《洗衣妇》

夏尔丹晚期的作品以家庭风俗画为主,描绘普通人的日常生活,画风朴素、平易近人,具有平和亲切之感,反映了新兴市民阶层的美学理想。夏尔丹的风俗画虽受小荷兰画派的影响,但思想内容更为深刻,擅长将人物形象与生活环境紧密结合。《洗衣妇》便是其中的代表作。画作描绘了一位洗衣妇女转头的瞬间,让人不禁好奇画面之外发生了什么。旁边的小孩正在吹肥皂泡,反映出贫苦农民家庭的纯真与自然。在用色上,夏尔丹运用了他静物绘画的技巧,尽可能真实地表现物体的原色,使观者感受到更加真实、动人的视觉效果。

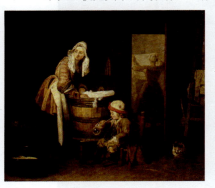

绘画类型	布面油画
作　　者	让·巴蒂斯特·西梅翁·夏尔丹
创作时间	1733 年
尺寸规格	纵 37 厘米,横 42 厘米
收藏地点	俄罗斯圣彼得堡艾尔米塔什博物馆

让·巴蒂斯特·西梅翁·夏尔丹《吹肥皂泡的少年》

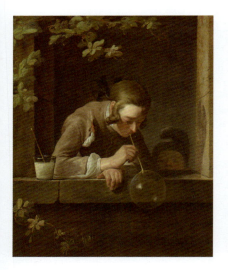

《吹肥皂泡的少年》的题材十分普通,情境也非常简单,但画家所要捕捉的正是这种悠闲、安逸的生活情趣,生动地展现了下层平民儿童的自然、朴素、淳厚和善良。画面中,一个衣着破旧却整洁的少年正从室内向室外吹着肥皂泡,他全神贯注地将肥皂泡吹得越来越大。旁边还有一个三四岁的小孩,正踮着脚扒着窗台,努力从室内向室外张望。画作的笔触自然,色彩柔和,沉静的光线和逼真的质感传递出画家所要表达的温暖气息。

绘画类型	布面油画
作　　者	让·巴蒂斯特·西梅翁·夏尔丹
创作时间	1733 年至 1734 年
尺寸规格	纵 61 厘米,横 63.2 厘米
收藏地点	美国纽约大都会艺术博物馆

让·巴蒂斯特·西梅翁·夏尔丹《铜锅与鸡蛋》

《铜锅与鸡蛋》以温暖的淡褐色为画面基调，深棕色的铜锅和白色的鸡蛋构成了画面色域的两端，砂锅、盐瓶和一根青葱在这段色域内巧妙地过渡，使画面色彩既明确又含蓄。

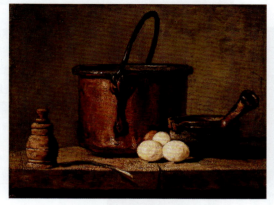

绘画类型	布面油画
作　者	让·巴蒂斯特·西梅翁·夏尔丹
创作时间	1734 年
尺寸规格	纵 21 厘米，横 17 厘米
收藏地点	法国巴黎罗浮宫

让·巴蒂斯特·西梅翁·夏尔丹《小提琴手》

《小提琴手》描绘了一位衣着考究、面容俊朗的年轻男子，他手持小提琴坐在桌前。男子侧身而坐，却以 3/4 侧面面向观者，左手握琴颈，右手持琴弓，似乎正处于演奏的间隙。受到 17 世纪荷兰黄金时代静物画和风俗画的影响，夏尔丹在这幅画中展现了他对物体质感的精确捕捉能力。画面中男子所穿外套的灰绿色布料、领口和袖口露出的白色丝质衬衫、衣服上缝的黄铜纽扣、木制小提琴以及绣花纹理的桌布等细节都极为逼真。

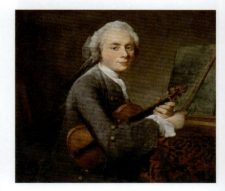

绘画类型	布面油画
作　者	让·巴蒂斯特·西梅翁·夏尔丹
创作时间	1734 年
尺寸规格	纵 67 厘米，横 74 厘米
收藏地点	法国巴黎卢浮宫

让·巴蒂斯特·西梅翁·夏尔丹《打羽毛球的女孩》

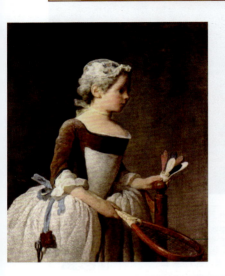

《打羽毛球的女孩》是一幅描绘小女孩打羽毛球场景的风俗画。画面中的女孩面色红润,表情欢快,手中拿着羽毛球和球拍。夏尔丹通过细致的描绘,完美地捕捉了小女孩的童真。

绘画类型	布面油画
作　　者	让·巴蒂斯特·西梅翁·夏尔丹
创作时间	1737 年
尺寸规格	纵 82 厘米,横 66 厘米
收藏地点	意大利佛罗伦萨乌菲齐美术馆

让·巴蒂斯特·西梅翁·夏尔丹《厨娘》

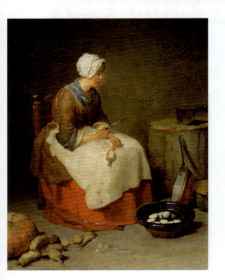

《厨娘》展现了一个平凡的场景。画面中的女孩停下了手中的工作,凝视着远方,左手拿着一颗萝卜垂了下来,画家捕捉到了这一瞬间。女孩静止的身躯和周围那些普通的家用器具成了画面的主体。夏尔丹的画风以温暖的褐色调为主,画面中女孩所穿的衣服虽不华丽,但色彩对比鲜明,使画面更加生动。

绘画类型	布面油画
作　　者	让·巴蒂斯特·西梅翁·夏尔丹
创作时间	1738 年
尺寸规格	纵 46.2 厘米,横 37.5 厘米
收藏地点	美国华盛顿国家美术馆

让·巴蒂斯特·西梅翁·夏尔丹《家庭教师》

《家庭教师》描绘了一位耐心和善的家庭教师正在为主人家的孩子提供辅导的场景。在色彩运用上，夏尔丹采用了温暖的褐色作为主色调，通过红色与白色之间的柔和对比，增强了家庭氛围的温馨与和谐，使画面呈现出情景交融的艺术效果。夏尔丹通过描绘日常生活中的普通场景，探索和揭示了人类社会中的理想价值，并将这些价值以艺术的形式予以肯定和赞颂。

绘画类型	布面油画
作 者	让·巴蒂斯特·西梅翁·夏尔丹
创作时间	1738 年
尺寸规格	纵 46.7 厘米，横 37.5 厘米
收藏地点	加拿大国家美术馆

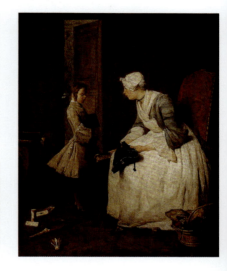

让·巴蒂斯特·西梅翁·夏尔丹《小孩和陀螺》

《小孩和陀螺》画面上，儿童身边的桌子上放着书和笔，暗示他此时也许应该先完成功课再玩耍，但夏尔丹避免了任何强烈的道德说教，而是以超然的态度描绘画中人物，几乎将小孩视作静物。他所用的色彩简洁明了，只在男孩的蓝色背心上加入了一些明亮的色彩，使这个带有童稚的真实儿童形象跃然纸上。与同时代的其他画家相比，夏尔丹更真实地捕捉了童心。

绘画类型	布面油画
作 者	让·巴蒂斯特·西梅翁·夏尔丹
创作时间	1738 年
尺寸规格	纵 67 厘米，横 76 厘米
收藏地点	法国巴黎卢浮宫

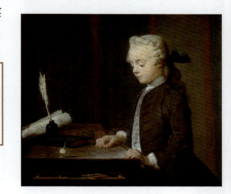

让·巴蒂斯特·西梅翁·夏尔丹《集市归来》

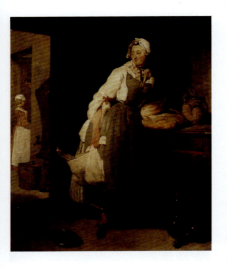

《集市归来》这幅画描绘了一位刚从市场归来的巴黎家庭主妇的生活场景。她一进屋便将左手拿着的沉重食物袋搁置在橱柜上,而右手依然拎着一包尚未放下的物品。她暂时靠在橱柜旁,喘息着,显露出在放下重负后感到的轻松。这位主妇身着朴素的城市平民服装,身姿微斜,勾勒出自然的优美线条。屋内陈设十分简单,一些家用物品随意地摆放在地上。画作中的人物表情自然,举止恰到好处,传递出一种真实而强烈的生活情感,给人以深刻的美感。

绘画类型	布面油画
作　　者	让·巴蒂斯特·西梅翁·夏尔丹
创作时间	1739 年
尺寸规格	纵 47 厘米,横 38 厘米
收藏地点	法国巴黎卢浮宫

让·巴蒂斯特·西梅翁·夏尔丹《午餐前的祈祷》

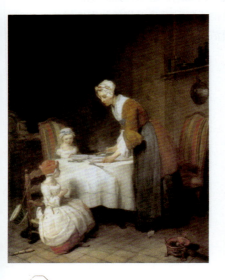

《午餐前的祈祷》描绘了一个家庭的母亲,在午餐准备好后,她准备让孩子进行饭前祷告。家中最小的女孩尚未能流利背诵祈祷文,母亲正在耐心教导她。这一场景反映了欧洲贫苦家庭的宗教习惯,已成为他们日常生活的一部分。画作中没有过多的戏剧性,却营造出一种亲切、温馨的家庭氛围。在色彩运用上,夏尔丹采用温暖的褐色作为基调,深蓝、红与白色之间的柔和对比进一步增强了家庭氛围,使画面呈现出一种情景交融的艺术效果。

绘画类型	布面油画
作　　者	让·巴蒂斯特·西梅翁·夏尔丹
创作时间	1740 年
尺寸规格	纵 49 厘米,横 38 厘米
收藏地点	法国巴黎卢浮宫

让·巴蒂斯特·西梅翁·夏尔丹《勤勉的母亲》

《勤勉的母亲》描绘了一位母亲正在教女儿的场景。画中人物沐浴在明亮的金色阳光下,画面显得清新且生动。母亲坐在椅子上,手持针线,正在教女儿刺绣,而小女孩则站在一旁,认真听从母亲的指导。画中还有一个缠绕绣线的架子,以及地上的小狗和针线盒,这些细节共同营造出浓厚的生活气息。

绘画类型	布面油画
作者	让·巴蒂斯特·西梅翁·夏尔丹
创作时间	1740 年
尺寸规格	纵 49 厘米,横 39 厘米
收藏地点	法国巴黎卢浮宫

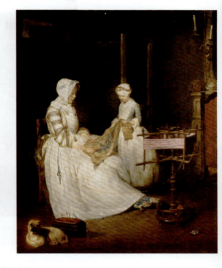

弗朗索瓦·布歇《戴安娜出浴》

戴安娜是希腊神话中的月神和狩猎女神,即阿尔忒弥斯。《戴安娜出浴》这幅画作虽然以神话中的女神为名,但实际上更像是路易十五时期后宫美人出浴的场景。画家布歇致力于展现裸女形体之美,包括她纤细的手足、柔嫩的肌肤、丰腴的躯体,以及性感诱人的姿态。画中的戴安娜和陪衬的女佣形象突出,布歇特别强调了女性娇柔的肉体和高贵的气质。实际上,画中的人物是以布歇的两位专用模特儿缪菲姐妹为原型,经过理想化处理。在造型准确性和色彩运用上,布歇的人体艺术作品堪称大师之作。

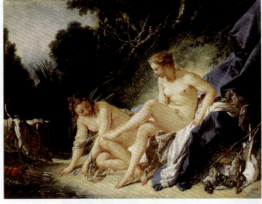

绘画类型	布面油画
作者	弗朗索瓦·布歇
创作时间	1742 年
尺寸规格	纵 57 厘米,横 73 厘米
收藏地点	法国巴黎卢浮宫

弗朗索瓦·布歇《躺在沙发上的奥达丽斯克》

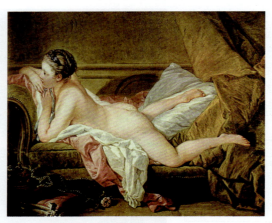

《躺在沙发上的奥达丽斯克》是布歇在18世纪下半叶洛可可艺术鼎盛时期创作的作品,被视为洛可可艺术的典范。布歇运用其标志性手法,细致描绘了奥达丽斯克的裸体,她以一种挑逗性的姿势俯趴在丝绒沙发上。画中人物丰满健美、曲线柔和、造型严谨,色彩运用丰富,展现出极强的艺术感染力。奥达丽斯克的肌肤被描绘得栩栩如生,与周围被揉皱的丝绒形成对比,突出了人体的光滑细腻。人体的血肉色彩变化处理得极为精妙。

绘画类型	布面油画
作　　者	弗朗索瓦·布歇
创作时间	1752年
尺寸规格	纵59厘米,横73厘米
收藏地点	德国慕尼黑老绘画陈列馆

弗朗索瓦·布歇《蓬帕杜夫人》

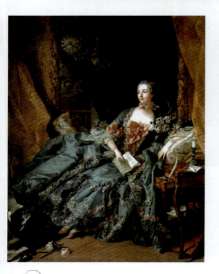

《蓬帕杜夫人》中的人物形象在高贵、典雅与庄重之中透露出妩媚之感。画中人物身着华贵服饰,面部娇嫩且充满光泽,双眼流露出脉脉温情。她侧身静坐于画面中,在富丽堂皇的环境衬托下更显光彩照人。夫人背后的镜子映照出书橱,桌下随意摆放的书籍暗示了夫人的博学多才。画中夫人周围的配饰散乱,每一件都彰显着她的身份地位。布歇在这幅画作中采用蓝绿色调,以表现贵族夫人的高雅气质,并运用细腻的笔法精心刻画衣着配饰的质感。

绘画类型	布面油画
作　　者	弗朗索瓦·布歇
创作时间	1756年
尺寸规格	纵201厘米,横157厘米
收藏地点	德国慕尼黑老绘画陈列馆

弗朗索瓦·布歇《逃往埃及途中的歇息》

《逃往埃及途中的歇息》是布歇以传统宗教题材创作的油画作品。画中圣约瑟牵着毛驴,四处张望,显露出不安之情,而圣母则在帐篷外安详地阅读,圣婴耶稣在地上爬行玩耍。周围飞翔的小天使们,有的与耶稣一同玩耍,为这荒凉的野外景色带来了生机。尽管这是一幅宗教题材的绘画,但它同时也具有风俗画的特点,反映了当时人们对艺术的新需求。

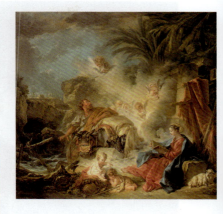

绘画类型	布面油画
作　　者	弗朗索瓦·布歇
创作时间	1757 年
尺寸规格	纵 139.5 厘米,横 148.5 厘米
收藏地点	俄罗斯圣彼得堡艾尔米塔什博物馆

让·奥诺雷·弗拉戈纳尔《农家的孩子》

弗拉戈纳尔的创作题材并不局限于描绘上流社会贵族生活,他也像他的老师夏尔丹一样,触及了底层社会的平凡生活。《农家的孩子》这幅画作充满了浓厚的农家生活气息,孩子和小动物的形象生动可爱。弗拉戈纳尔借鉴了伦勃朗的聚光画法,使画面主体形象更加突出,而次要形象则隐没在暗部。这幅画作展现了弗拉戈纳尔进步的启蒙思想。

绘画类型	布面油画
作　　者	让·奥诺雷·弗拉戈纳尔
创作时间	1760 年
尺寸规格	纵 50 厘米,横 60.5 厘米
收藏地点	俄罗斯圣彼得堡艾尔米塔什博物馆

名家名画欣赏

让·奥诺雷·弗拉戈纳尔《白牛》

绘画类型	布面油画
作　者	让·奥诺雷·弗拉戈纳尔
创作时间	1765年
尺寸规格	纵73厘米，横91厘米
收藏地点	法国巴黎卢浮宫

自17世纪欧洲画坛卡拉瓦乔首次运用聚光画法以来，许多画家纷纷效仿。伦勃朗则是将这种画法发扬光大的大师之一。《白牛》这幅作品是一幅精心设计的写生画，画面生动且充满生活气息。弗拉戈纳尔采用伦勃朗的用光用色技巧，真实地描绘了白牛的形象，强烈的聚光效果使主体形象熠熠生辉。而在草料的描绘上，则采用了更为粗放的笔触。

让·奥诺雷·弗拉戈纳尔《沐浴女》

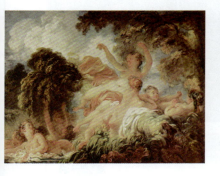

绘画类型	布面油画
作　者	让·奥诺雷·弗拉戈纳尔
创作时间	1765年
尺寸规格	纵80厘米，横64厘米
收藏地点	法国巴黎卢浮宫

《沐浴女》的构图可能显得突兀，女性裸体似乎与云朵、树木、河流一同急剧旋转，这种别致而诱人的构图形式体现了欢乐与嬉戏的主题。弗拉戈纳尔在这幅画作中展示了狂放的激情。他从鲁本斯那里汲取了色彩造型的技巧，以粗犷的笔触，写意式地塑造了激荡的人体动势，展现出巴洛克艺术的气质。弗拉戈纳尔将人物置于似天似水的空间里，四周树木环抱，旨在传达一种不可抑制的、奔放的情绪。

让·奥诺雷·弗拉戈纳尔《科雷丝和卡利罗埃》

弗拉戈纳尔曾先后两次赴意大利留学和考察,特别是在第二次,他特意临摹过巴洛克大师的杰作。同时,他也对伦勃朗的用色用笔产生了兴趣,在德国和奥地利旅行时,长时间深入研究了伦勃朗的作品。弗拉戈纳尔博采众长,最终形成了自己独特的艺术风格。在《科雷丝和卡利罗埃》这幅神话题材的画作中,弗拉戈纳尔运用巴洛克式的构图、伦勃朗的聚光法和古典主义的造型手法,细腻地描绘了科雷丝和卡利罗埃的悲剧场面。

绘画类型	布面油画
作 者	让·奥诺雷·弗拉戈纳尔
创作时间	1765 年
尺寸规格	纵 309 厘米,横 400 厘米
收藏地点	法国巴黎卢浮宫

让·奥诺雷·弗拉戈纳尔《秋千》

《秋千》描绘了一位贵族和他的情妇在茂密的丛林中游玩的场景。年轻的情妇正在荡秋千,眼神中充满挑逗,她故意将鞋子踢进树林中,以此吸引贵族的注意。贵族则坐卧在画面的左下角,欣赏着情妇裙摆下的双腿。而情妇的丈夫则在画面的隐蔽处推秋千,其位置正好看不见贵族,反而笑盈盈地看着自己的妻子荡秋千。尽管该作品的趣味可能显得轻佻艳俗,但它符合当时贵族的口味,无论题材还是形式,都体现了典型的洛可可风格。

绘画类型	布面油画
作 者	让·奥诺雷·弗拉戈纳尔
创作时间	1767 年
尺寸规格	纵 81 厘米,横 64.2 厘米
收藏地点	英国伦敦华莱士收藏馆

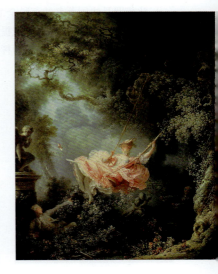

名家名画欣赏

让·奥诺雷·弗拉戈纳尔《赢得的吻》

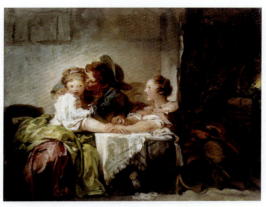

《赢得的吻》是一幅用快速画法完成的风俗画，笔触潇洒奔放，类似于一幅未完成的速写草图。弗拉戈纳尔并未对人物和环境进行细致刻画，而是采用了伦勃朗的聚光画法，使亲吻的主题更加突出。整个画面充满了激情和动感，少女一脸羞涩地躲避，却被另一名女子按在桌上的情节颇具趣味性。

绘画类型	布面油画
作　　者	让·奥诺雷·弗拉戈纳尔
创作时间	1767 年
尺寸规格	纵 47 厘米，横 60 厘米
收藏地点	俄罗斯圣彼得堡艾尔米塔什博物馆

让·奥诺雷·弗拉戈纳尔《狄德罗肖像》

狄德罗是法国著名的百科全书派启蒙学者。启蒙运动是文艺复兴运动之后进一步反封建的思想运动，在文艺领域提倡文艺为社会服务，鼓励艺术家深入社会生活和自然中进行艺术创作。狄德罗曾激烈抨击过为贵族服务的艺术，尤其是对弗朗索瓦·布歇的批评毫不留情。狄德罗对描绘第三等级（指法国18世纪资产阶级革命前有纳税义务的等级）的艺术家和作品大加赞赏。在弗拉戈纳尔的《狄德罗肖像》中，表现了这位大思想家机智敏锐的目光和博学睿智的精神气质，描绘了一位为民主而战斗的战士形象。此画作笔触粗犷快速，宛如一幅速写肖像画。

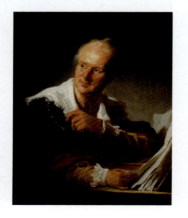

绘画类型	布面油画
作　　者	让·奥诺雷·弗拉戈纳尔
创作时间	1769 年
尺寸规格	纵 81 厘米，横 65 厘米
收藏地点	法国巴黎卢浮宫

让·奥诺雷·弗拉戈纳尔《德·圣·农神父像》

弗拉戈纳尔的表现技巧具有多样性，既能细腻地刻画对象，又能以粗犷写意的风格造型。与他在那些娇艳的风俗画中表现出的细腻造型手法不同，在《德·圣·农神父像》中，他自由发挥了自己潇洒奔放的大笔触和鲜明的色彩对比，在油画语言上构成了特有的充满流动激情的趣味。他的这种表现手法被称为"法普雷斯托"（意为快速绘制，与古典缓慢的绘画方法相对），这种快速画法与威尼斯画派的画法是一致的。

绘画类型	布面油画
作　　者	让·奥诺雷·弗拉戈纳尔
创作时间	1769 年
尺寸规格	纵 80 厘米，横 65 厘米
收藏地点	法国巴黎卢浮宫

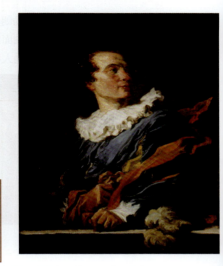

让·奥诺雷·弗拉戈纳尔《读书少女》

《读书少女》是弗拉戈纳尔艺术风格成熟后画风转变的代表作。据传，画中少女是弗拉戈纳尔妻子的妹妹，年仅十四岁的玛格丽特·热拉尔，因母亲去世而前往巴黎投奔姐姐。此画摒弃了弗拉戈纳尔往日惯用的轻巧、华丽、琐碎的洛可可风格，构图、造型和色彩都表现出读书少女的端庄、文静与专注。弗拉戈纳尔通常喜爱的黄色在这里没有轻浮之感，反而如同洒在少女身上的一缕温暖而耀眼的阳光，使少女的美更加自然纯情，又如春天复苏萌动的生命，闪耀着青春的活力。

绘画类型	布面油画
作　　者	让·奥诺雷·弗拉戈纳尔
创作时间	1770 年
尺寸规格	纵 81.1 厘米，横 64.8 厘米
收藏地点	美国华盛顿国家美术馆

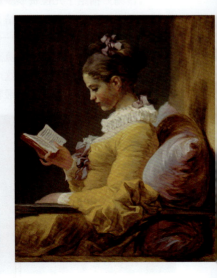

让·奥诺雷·弗拉戈纳尔《门闩》

《门闩》的画面借鉴了伦勃朗的照明光表现法,右上方的一束强光照亮了这对恋人,背景中的红色帷幕加强了画面的戏剧性,使观者在欣赏这幅画时,仿佛在观看一出舞台剧。弗拉戈纳尔着重刻画人物的动势和画面的明暗对比效果。画作中女子金黄色的服饰和浅绿色裙子表现出真实的质感和丝绸的柔软感。弗拉戈纳尔对男女禁忌之情的场面描绘得如此生动、大胆,体现了他敏锐的观察力和娴熟的绘画技巧。

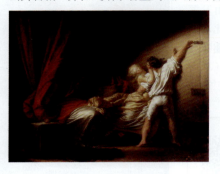

绘画类型	布面油画
作　者	让·奥诺雷·弗拉戈纳尔
创作时间	1777 年
尺寸规格	纵 73 厘米,横 93 厘米
收藏地点	法国巴黎卢浮宫

让·奥诺雷·弗拉戈纳尔《偷吻》

《偷吻》描绘了几位贵族少妇正围坐在桌旁玩纸牌,其中一位少妇偷偷地溜出房间与前来幽会的情人相见。情人男子见到少妇便迫不及待地送上了一个热吻。尽管这一切显得有些匆忙与慌乱——男子的脸由于情急而未能完全贴附于少妇脸颊,少妇则因为出乎意料而眼神中流露出一丝紧张与慌乱,但这都无碍于他们双双沉浸于幸福之中。画家敏锐地抓住这个甜蜜的时刻,将其定格在画布上。少妇的丝绸长裙在弗拉戈纳尔的笔下泛着绸缎特有的质感光泽,轻薄的纱巾被完美地表现出它的柔软与通透质地,甚至连房间里的小圆桌也被描绘得漆木锃亮,更不要说男女主角身上随身体姿态而呈现出的衣服皱褶的精彩描绘了。

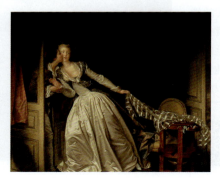

绘画类型	布面油画
作　者	让·奥诺雷·弗拉戈纳尔
创作时间	1787 年
尺寸规格	纵 45 厘米,横 55 厘米
收藏地点	俄罗斯圣彼得堡艾尔米塔什博物馆

第 4 章 法国名家名画

约瑟夫·玛丽·维安《贩卖孩子的商人》

《贩卖孩子的商人》是一件典型的新古典主义风格的绘画作品，也是一件描绘人神合一题材的作品。画作描绘了人贩子向贵妇人兜售小天使的场景。人物造型严谨、肃穆而冷静。贵妇人被刻画得高贵而矜持，女商人则从提篮里抓出一个带翅膀的小男孩，构成一个充满戏剧性的场面。如果说画家描绘的是当时的社会现实，那么这个正在被贩卖的带翅膀的小男孩无疑又给画作增添了扑朔迷离的色彩。

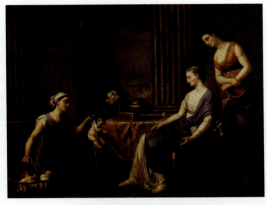

绘画类型	布面油画
作　者	约瑟夫·玛丽·维安
创作时间	1763 年
尺寸规格	纵 96 厘米，横 121 厘米
收藏地点	法国枫丹白露宫

约瑟夫·玛丽·维安《沐浴的希腊贵妇人》

《沐浴的希腊贵妇人》以伊奥尼亚式的希腊建筑为背景，一位希腊贵妇人沐浴后正裸体斜倚在柱栏边，左边的侍女为其擦拭足趾。少妇有着秀美的脸颊、婀娜多姿的身段、柔美的肉体和洁白的肌肤。她的体态呈现出"S"形曲线，淋漓尽致地展现了女性的美，颇具韵律，宛如一尊古希腊的美神雕像。画家一丝不苟地刻画了柱式的沟纹、大理石的栏杆和水池的台阶，以规整冷峻的横、直线反衬富有生命力的女性柔美曲线，整个画面给人一种异常安定和宁静之感。

绘画类型	布面油画
作　者	约瑟夫·玛丽·维安
创作时间	1767 年
尺寸规格	纵 218 厘米，横 84 厘米
收藏地点	法国巴黎奥赛博物馆

雅克·路易·大卫《荷拉斯兄弟之誓》

　　《荷拉斯兄弟之誓》作为新古典主义绘画的代表作，不仅是大卫的成名之作，对法国美术史而言，也具有划时代的意义。此画的主题是极致的英雄主义和刚毅果敢的精神，个人感情要服从国家利益。画面描绘了三个兄弟在出发前向宝剑宣誓"不胜利归来，就战死疆场"的场景，老荷拉斯位于画面正中，他手上的刀剑成为这场宣誓的焦点。右下角是三勇士的母亲、妻儿和姐妹，母亲担心出征凶多吉少而心痛如割，妻子搂着孩子泣不成声。画面中，妇女的哭泣与三勇士的激昂气概形成鲜明的对照。为了祖国，必须牺牲个人和家庭的幸福，在这悲壮的戏剧场面上得到了充分的体现。

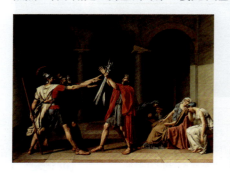

绘画类型	布面油画
作　者	雅克·路易·大卫
创作时间	1784 年
尺寸规格	纵 330 厘米，横 425 厘米
收藏地点	法国巴黎卢浮宫

雅克·路易·大卫《苏格拉底之死》

　　《苏格拉底之死》描绘了古希腊哲学家苏格拉底临终的场景。被囚于狱中的苏格拉底，在被判刑后选择饮鸩自杀。在这惊心动魄的瞬间，苏格拉底依然镇静自若，左手高举，表明信仰不变。周围哀恸的人们增添了画面的悲剧性。新古典主义的手法使画面获得了凝重、刚毅、冷峻的艺术效果。画面左边一组人物主要描绘亲人们有的陷入深深的悲哀，有的扶墙悲痛欲绝。为了突出苏格拉底不屈不挠为真理而斗争的精神，画家有意在画面前景地面放置一副打开的镣铐和散落的手卷本，这引起人们对苏格拉底囚禁生活的想象，增加了对英雄的认识和崇敬。画家在人物塑造上既保留了古典主义的造型规则，又着意于人物精神面貌和情感联系的刻画，体现了新古典主义的本质特征。

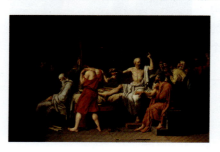

绘画类型	布面油画
作　者	雅克·路易·大卫
创作时间	1787 年
尺寸规格	纵 129.5 厘米，横 196.2 厘米
收藏地点	美国纽约大都会艺术博物馆

雅克·路易·大卫《劫夺萨宾妇女》

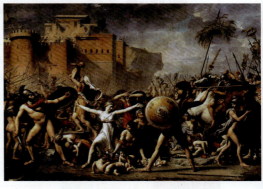

《劫夺萨宾妇女》的题材源自罗马神话传说。罗马人在邀请邻邦萨宾人参加宴会时,趁机潜入萨宾城,抢走了许多年轻美貌的妇女。从此,双方展开了长期的战斗。这场连绵不断的战争引起了萨宾妇女的恐惧,为了阻止自己的父兄和已经与她们成婚的罗马人继续牺牲,萨宾妇女抱着幼儿奔到战场上阻止这场厮杀。画中所有人物都以裸体或半裸体出现,体现了古典主义绘画的特点。尽管人物众多、动势较大,但都遵循平衡对称原则,使构图稳定;画面中虽刀枪剑戟、杀气腾腾,人物表情却冷漠缺乏生气,暴露了新古典主义绘画形式美的程式化,理性的构思冲淡了艺术美的真实激情。

绘画类型	布面油画
作　者	雅克·路易·大卫
创作时间	1789 年至 1799 年
尺寸规格	纵 386 厘米,横 520 厘米
收藏地点	法国巴黎卢浮宫

雅克·路易·大卫《马拉之死》

《马拉之死》既是一幅历史画,又是一幅肖像画。马拉是一位物理学家、医药博士,法国大革命时期成为革命家,他是雅各宾派的领导人之一。1793 年 7 月 13 日,他在家中的浴盆内被"女保皇分子"夏洛特·科尔黛刺杀身亡,刺客与反对雅各宾派的吉伦特党有勾结。马拉的死激起了法国人民的极大愤怒和抗议,也深深震惊了大卫,他真实地刻画了马拉之死的真相,画风极为写实。这是一幅结构简洁而严谨的作品,大卫成功地将人物肖像的精确性和革命人物的悲剧性结合起来,通过去除所有的动作、所有的寓言人物以及弱化所有的谋杀痕迹,创作出一幅革命者圣像,成为法国大革命史上的经典作品。

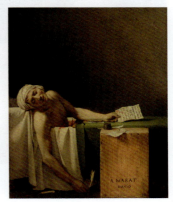

绘画类型	布面油画
作　者	雅克·路易·大卫
创作时间	1793 年
尺寸规格	纵 162 厘米,横 128 厘米
收藏地点	比利时皇家美术馆

让·奥古斯特·多米尼克·安格尔《瓦平松的浴女》

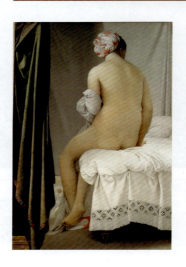

《瓦平松的浴女》中的女子如大理石般光滑的背部成为构图的中心,她身体微转,使各部分有了细微的变化。安格尔细致地描绘了身体各部分的微妙变化,以连续、简单的轮廓线勾勒出完美的身体曲线。窗帘与床罩的褶线用以强调背骨的垂直线,帘后狮形龙头里缓缓流出的水是唯一"声响"的表现。整个画面没有强烈的色彩刺激,却展现出一种典雅、纯粹的美感。

绘画类型	布面油画
作　者	让·奥古斯特·多米尼克·安格尔
创作时间	1808 年
尺寸规格	纵 146 厘米,横 97 厘米
收藏地点	法国巴黎卢浮宫

让·奥古斯特·多米尼克·安格尔《大宫女》

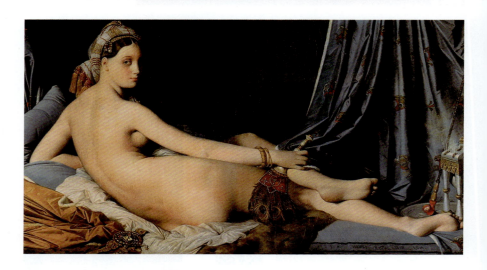

《大宫女》描绘了一位土耳其宫女,背朝画面躺在柔软的垫子上。她把左腿放在右腿上,面朝观者,头上裹着土耳其式头巾,五官端庄优美,眼中透露出一丝温柔而贤淑的神色,符合西方通常印象中标准的东方美人脸庞。她的肌肤光滑而富有弹性,身材丰满、修长,滚圆的右胳膊放在身上,右手拿着一把古典的孔雀毛扇子。画中大宫女身下的蓝色枕头、白黄色床布与她黄色的肌肤形成了鲜明的对照。这幅画作的构图非常特别,宫女支起的左胳膊留出的三角形空间以及右臂在身体上留出的月形缝隙,都描绘得非常完美。画面中的色彩运用也极为出色,帷幔的深蓝色与人体鲜明的黄色和扇子的红色交织在一起,对比鲜明而又柔和,给人一种近乎冷艳的美感。这种奇怪的色彩搭配在以前的画家中很少有人运用。

绘画类型	布面油画
作　　者	让·奥古斯特·多米尼克·安格尔
创作时间	1814 年
尺寸规格	纵 91 厘米,横 162 厘米
收藏地点	法国巴黎卢浮宫

让·奥古斯特·多米尼克·安格尔《泉》

《泉》在深色的背景下描绘了一位裸体少女,她正扛着水罐,准备沐浴。她柔嫩的脚下是质感坚硬的青灰色岩石。周围零星地点缀着几朵娇小的野花,烘托出一种安静、纯洁的氛围。少女用双手扶着左肩上的水罐,清澈的水流过她玉雕般的躯体。她的脸上没有表情,展现出一种纯洁、无邪的神态,尤其是那双美丽的大眼睛,更显得童稚,如泉水般宁静、清亮。这幅画采用暖色系色彩,以略暗的黄色为主色调,少女身体的前方颜色最亮。因为背景非常简单,为了丰富整幅画的色调,水罐被描绘成棕色。《泉》所描绘的女性美姿超越了安格尔以往所有同类作品,是西欧美术史上描绘女性人体的巅峰之作。

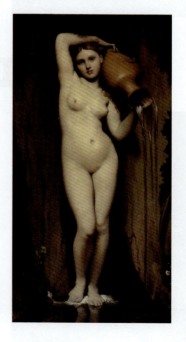

绘画类型	布面油画
作　　者	让·奥古斯特·多米尼克·安格尔
创作时间	1856 年
尺寸规格	纵 163 厘米,横 80 厘米
收藏地点	法国巴黎奥赛博物馆

西奥多·席里柯《轻骑兵军官的冲锋》

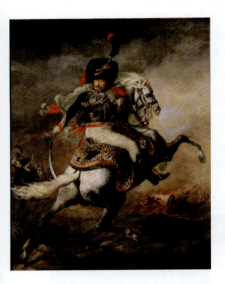

在《轻骑兵军官的冲锋》中,席里柯对绘画主题的选择极为巧妙,他着重描绘了以后腿站立的战马,希望给人留下强而有力的印象,而画作中因胜利而昂然自得的气氛也捕捉到了时代的气息。当时是拿破仑在莫斯科遭到惨败并开始撤退之前的几个月,拿破仑还处于气势如虹的状态之时,席里柯在沙龙上展出了这件作品。不过,这幅画作不完全符合沙龙所承认的任何领域,因此,它被分类到肖像画。总体来说,艺评家对这幅画作的评价很高,最终席里柯获得了金奖。

绘画类型	布面油画
作　者	西奥多·席里柯
创作时间	1812 年
尺寸规格	纵 349 厘米,横 266 厘米
收藏地点	法国巴黎卢浮宫

西奥多·席里柯《受伤的胸甲骑兵》

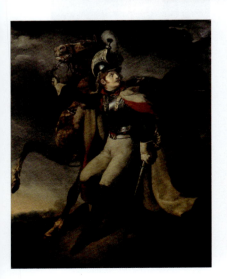

《受伤的胸甲骑兵》描绘了受伤的骑兵沿着山坡往下滑时的挣扎场景。席里柯成功地利用人和马之间即将发生的悲剧性情节,突出表现了战场的气氛,令人惊心动魄,画面的激情、用笔用色已基本形成了浪漫主义的风格特色。席里柯非常爱马,与马有关的题材是他绘画的主要题材,他还曾是一名骑兵,酷爱策马疾驰。1824 年 1 月,席里柯不幸坠马受伤,最终不治而亡,年仅 33 岁。

绘画类型	布面油画
作　者	西奥多·席里柯
创作时间	1814 年
尺寸规格	纵 358 厘米,横 294 厘米
收藏地点	美国纽约布鲁克林博物馆

西奥多·席里柯《梅杜萨之筏》

《梅杜萨之筏》取材于法国"梅杜萨"号巡洋舰在非洲海岸触礁沉没的事件。1816 年 7 月,载有 400 余人的"梅杜萨"号巡洋舰,因政府任用对航海一窍不通的贵族为船长而触礁,船长和高级官员乘救生船逃命,被撇下的乘客、水手在临时搭制的木筏上漂流 13 天,获救时仅剩十余人。《梅杜萨之筏》取自现实生活题材,表现了席里柯对人类命运的关注和人道主义精神,暴露了法国政府的无能,从而使它具有强烈的政治隐喻意义。此画被视为浪漫主义绘画的重要代表作,标志着浪漫主义画派的真正形成。它的出现,使得被新古典主义束缚的法国绘画面貌为之一新。

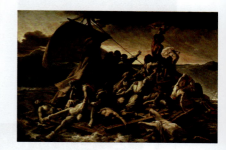

绘画类型	布面油画
作　者	西奥多·席里柯
创作时间	1818 年至 1819 年
尺寸规格	纵 490 厘米,横 716 厘米
收藏地点	法国巴黎卢浮宫

西奥多·席里柯《埃普森市的赛马》

在《埃普森市的赛马》的画面中,天地融为一体,四匹骏马腾空飞驰,但给人的感觉是虽奔却停,动静不太一致。这是因为席里柯是一位受古典主义教育的画家,虽然满怀激情,但是他的艺术表现力还远远不能适应激情的需要。这也表明席里柯是一位由古典主义向浪漫主义过渡的先驱。

绘画类型	布面油画
作　者	西奥多·席里柯
创作时间	1821 年
尺寸规格	纵 92 厘米,横 123 厘米
收藏地点	法国巴黎卢浮宫

西奥多·席里柯《嫉妒的偏执病人》

《嫉妒的偏执病人》是一幅描绘精神病人的肖像画，席里柯并没有去强调一位生活不能自理的精神病人的病态相貌，而是着重刻画这个失去理智的病人面孔上浮现的表情，那被扭曲了的灵魂和失去控制的眼神透现出病人内心的善良。

绘画类型	布面油画
作　　者	西奥多·席里柯
创作时间	1822 年
尺寸规格	纵 72 厘米，横 58 厘米
收藏地点	法国里昂美术馆

让·巴蒂斯特·卡米耶·柯洛《沐浴中的戴安娜与同伴》

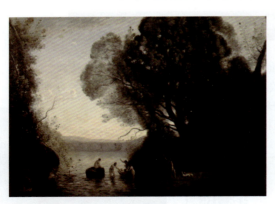

柯洛喜欢以神话人物活动点缀诗意的自然风景，这使他的风景画有天上人间之境界。在《沐浴中的戴安娜与同伴》画面中，近景大树顶天立地，空隙处天水一色，银光闪烁，宁静幽深。几位仙女陪伴狩猎女神戴安娜在河边沐浴戏水，柯洛以温柔的色调，描绘了这浪漫的、如梦如幻的意境。评论家认为，柯洛的绘画风格是混合着古典主义的典雅与浪漫主义的幻想，以及多方面因素的现实主义。

绘画类型	布面油画
作　　者	让·巴蒂斯特·卡米耶·柯洛
创作时间	1855 年
尺寸规格	纵 168.8 厘米，横 257.5 厘米
收藏地点	法国波尔多美术馆

第4章 法国名家名画

让·巴蒂斯特·卡米耶·柯洛《摩特枫丹的回忆》

摩特枫丹位于巴黎以北的桑利斯附近，是个非常美丽的地方。柯洛曾经在那里生活过，对那里花园般的景色一直铭记于心。《摩特枫丹的回忆》画面中晨雾刚刚散去，现出一片清新的林地，湖面水汽氤氲，温暖而湿润。被风吹斜的古树覆盖画面大部分空间，另一棵枯树曲折向上与之呼应，加强了画面的平衡感，树木枝条的顺势造成一种流动感，从中可以领略大自然的生机。柯洛喜欢在美丽的大自然中点缀人物活动，使大自然与人构成艺术生命的整体。在这幅画作中，他画了一位身着红裙的女子正仰首摘取小树上的野果，树下有两个孩子，女孩低头采撷草地上的野花，男孩手指树上的果子。

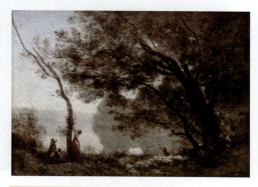

绘画类型	布面油画
作　　者	让·巴蒂斯特·卡米耶·柯洛
创作时间	1864 年
尺寸规格	纵 65.5 厘米，横 89 厘米
收藏地点	法国巴黎卢浮宫

让·巴蒂斯特·卡米耶·柯洛《维拉达福瑞小镇》

柯洛喜爱晨曦与暮霭时分的色调，柔软且慵懒，这在他最为人称道的画作《维拉达福瑞小镇》中有所体现。此画是柯洛在法国旅行时的作品，当时他已年近古稀，经过多年的磨炼，其绘画技巧已经十分成熟，独特的羽毛状画风，使林木、云朵都变得蓬松，绿色、银灰色的色调，则增添了一股宁静的氛围，这是柯洛抒情风景画的代表作。

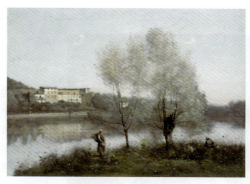

绘画类型	布面油画
作　　者	让·巴蒂斯特·卡米耶·柯洛
创作时间	1865 年
尺寸规格	纵 65 厘米，横 49 厘米
收藏地点	美国华盛顿国家美术馆

名家名画欣赏

欧仁·德拉克洛瓦《但丁之舟》

《但丁之舟》取材于中世纪意大利诗人但丁的名著《神曲》。画面上,头戴月桂花环的诗人维吉尔正引导他的伙伴但丁乘小舟穿越地狱;船头,一个裹着长条蓝布的赤身男子在摇橹。在浪花翻卷的河水中,几个被罚入地狱者紧紧抓住小船不放;其中还有一名女子,水珠在她身上闪光。细看之下,那些飞溅的水花实际上是由红绿互补色中的黄色和白色涂点构成。这种精练的手法和如此真实的效果,不能不令观者惊叹。

绘画类型	布面油画
作　者	欧仁·德拉克洛瓦
创作时间	1822年
尺寸规格	纵189厘米,横246厘米
收藏地点	法国巴黎卢浮宫

欧仁·德拉克洛瓦《希奥岛的屠杀》

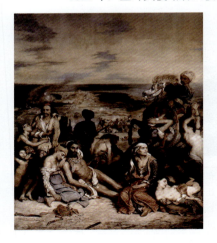

1822年,土耳其侵略者入侵希奥岛,大肆屠杀当地的希腊平民,并洗劫了这座小岛。面对土耳其侵略者犯下的滔天罪行,德拉克洛瓦义愤填膺,先后创作了《希奥岛的屠杀》和《米索隆基废墟上的希腊》两幅作品,揭露入侵者的残暴行径,声援希腊人民的正义战争。在《希奥岛的屠杀》中,德拉克洛瓦将全部精力放在色彩的力度上,以豪放的大笔触,通过明暗对比与人物的姿态,将复杂动荡的场面及挣扎惊恐的场景处理成前景与远景两个层次,来表现这幕悲剧。

绘画类型	布面油画
作　者	欧仁·德拉克洛瓦
创作时间	1824年
尺寸规格	纵417厘米,横354厘米
收藏地点	法国巴黎卢浮宫

第4章 法国名家名画

欧仁·德拉克洛瓦《米索隆基废墟上的希腊》

《米索隆基废墟上的希腊》描绘了1821年希腊人在米索隆基战役中所表现出的坚贞不屈的抵抗精神。画面中，站在废墟上的妇女象征着坚贞不屈的希腊，她就是英勇的希腊的化身。她伸开两手，左膝跪在石头上，似乎在表现悲愤和求援的姿态，但她那充满坚定与愤怒的形象却充分说明了她是不可征服的。烟雾弥漫的天空和正在废墟上插旗的土耳其士兵的胜利姿态，与前景中象征希腊的妇女形象形成了强烈

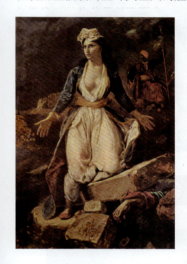

的对比；土耳其士兵的骄傲与狂妄不仅衬托出希腊妇女内心的苦痛与坚决的意志，同时也从四周环境的凄凉与紊乱中，衬托出希腊的崇高与不可征服。远处的火焰与烟雾弥漫着整个大地，背景是一片暗红色。德拉克洛瓦以丰富的、激动人心的色彩，明暗对比的强烈效果和占据主要地位的希腊妇女那种紧张而又坚定的神情，表达了自己对土耳其侵略军的暴虐的抗议，也流露出对无辜受害人民的深切同情。

绘画类型	布面油画
作　者	欧仁·德拉克洛瓦
创作时间	1826年
尺寸规格	纵213厘米，横142厘米
收藏地点	法国波尔多美术馆

欧仁·德拉克洛瓦《萨达纳帕拉之死》

《萨达纳帕拉之死》的灵感来自英国诗人拜伦的剧作《萨达纳帕拉》（1821年）。此画描绘了萨达纳帕拉赴死的场景——这位亚述帝国的亡国之君在敌军即将攻入皇宫时，下令将自己喜欢的所有人和物放在一间房屋内烧掉。画面左上方的白衣男子便是萨达纳帕拉，左下方的黑人正在杀死宝马，中部赤裸上身趴伏的贵妇是他的妻子蜜拉，右下角则是另一名宠妃，宠妃旁的男人正在杀死她。在一切尘埃落定后，萨达纳帕拉便会放火将整间屋子烧掉，结束自己的生命，结束一切。《萨达纳帕拉之死》体现了德拉克洛瓦对色彩的狂热，一片红色以对角线的形式强势穿透整个画面，该画作被认为是浪漫主义艺术的巅峰之作。

绘画类型	布面油画
作　者	欧仁·德拉克洛瓦
创作时间	1827年
尺寸规格	纵392厘米，横496厘米
收藏地点	法国巴黎卢浮宫

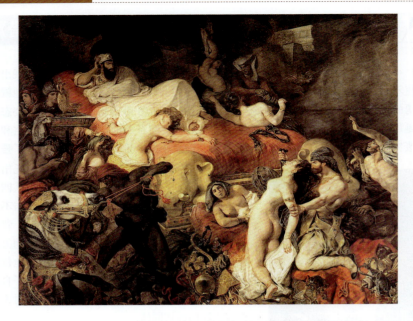

欧仁·德拉克洛瓦《自由领导人民》

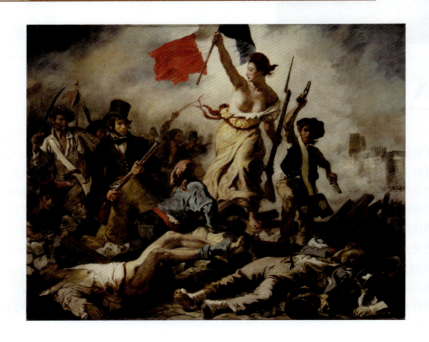

《自由领导人民》取材于 1830 年七月革命事件，德拉克洛瓦以浪漫主义的手法巧妙地将写意和写实结合起来，运用丰富而炽烈的色彩和明暗对比，充满动势的构图，奔放的笔触，以及紧凑的结构，表现了革命者高涨的热情，歌颂了以工人、小资产阶级和知识分子为主体的七月革命。此画以法兰西共和国国旗的红、白、蓝三色为主色调，画面中的自由女神高举三色旗，左手拿枪，赤着脚，正领导着人民迎风前进。在弥漫着浓浓硝烟的背景中，模糊的人物刻画突出了画面中心的女神形象，旗帜的红色部分显得格外醒目，强烈的色彩对比使画面热情奔放，给人十足的力量感。

绘画类型	布面油画
作　　者	欧仁·德拉克洛瓦
创作时间	1830 年
尺寸规格	纵 260 厘米，横 325 厘米
收藏地点	法国巴黎卢浮宫

欧仁·德拉克洛瓦《占领君士坦丁堡》

《十字军占领君士坦丁堡》描绘了 1204 年 4 月 12 日，拉丁帝国的建立者占领君士坦丁堡的悲惨场景。画面中充满各种暴行：到处是殴打、虐杀、掠夺和迫害；到处是老人的哀愁，孩子的哭叫，妇女的惨死；城市被烧毁，美丽的土地上乌云密布，硝烟弥漫。战争的灾难笼罩着这个世界古都，悲苦的命运正在攫取人们的心灵。画中作为胜利者的领导者恩里科·丹多洛和鲍德温一世以及他们的随从，虽然显出不可一世的神气，但也表现出疲倦、迟疑和忧虑。悲剧性题材、富于戏剧性的构图、强烈的明暗对比和动乱的环境，使得整个画面充满了悲壮的气氛。

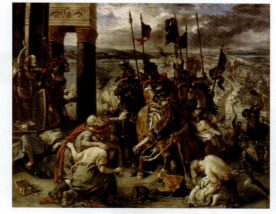

绘画类型	布面油画
作　　者	欧仁·德拉克洛瓦
创作时间	1840 年
尺寸规格	纵 410 厘米，横 498 厘米
收藏地点	法国巴黎卢浮宫

欧仁·德拉克洛瓦《猎狮》

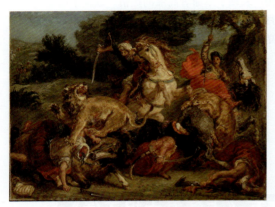

德拉克洛瓦特别喜欢表现富有运动感的题材,野兽所具有的无穷无尽的精力和难以征服的野性,使他对这类主题情有独钟。在他的作品《猎狮》中,描绘了狮子与猎人和马匹之间的激烈冲突,展现了动物的野性和力量。德拉克洛瓦以其对动物主题的独特见解和表现力而闻名,他的作品反映了浪漫主义对情感和自然力量的强调。尽管德拉克洛瓦在艺术上与新古典主义有所区别,但他的艺术成就和对后世的影响是不可否认的。

绘画类型	布面油画
作　者	欧仁·德拉克洛瓦
创作时间	1855 年
尺寸规格	纵 57 厘米,横 74 厘米
收藏地点	瑞典国家博物馆

西奥多·夏塞里奥《化妆的埃斯特》

夏塞里奥有时会借神话人物来传达自己的审美观念,他在《化妆的埃斯特》中用心描绘了一位正在梳妆的半裸少女。夏塞里奥以细腻而柔和的笔触精心地描绘了半裸少女完全袒露的、丰润的双臂和圆浑的身体,都极富魅力,同时以分立两侧的侍女作陪衬和肤色对比。他以冷绿色为背景基调,使画面透出宁静和谐的美感,内含一种开放的热情。

绘画类型	布面油画
作　者	西奥多·夏塞里奥
创作时间	1841 年
尺寸规格	纵 45.5 厘米,横 35.5 厘米
收藏地点	法国巴黎卢浮宫

西奥多·夏塞里奥《姐妹俩》

夏塞里奥作为让·奥古斯特·多米尼克·安格尔的学生,在肖像画方面也颇有建树。他以敏锐的观察力和细腻的表现手法,对画中人物进行了深入的刻画。《姐妹俩》的肖像具有明显的安格尔的艺术风格特点,但在衣物和佩饰描绘上,夏塞里奥要比老师更简略。

绘画类型	布面油画
作 者	西奥多·夏塞里奥
创作时间	1843 年
尺寸规格	纵 180 厘米,横 135 厘米
收藏地点	法国巴黎卢浮宫

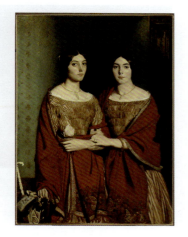

西奥多·夏塞里奥《阿波罗与达芙妮》

《阿波罗与达芙妮》取材于希腊神话故事,描绘太阳神阿波罗跪在达芙妮的面前,向她倾诉衷情,当阿波罗的手触碰到达芙妮的身体时,达芙妮就开始变为月桂树。夏塞里奥对达芙妮脸部表情的刻画细致入微,观者从她紧闭的双眼就能深刻感受到她的无奈心境。试图摆脱追求而弯曲的婀娜身姿,以及表示挣扎的手臂动作,恰如其分地勾勒出了一个活生生的达芙妮。这一人物的形象不仅准确、生动,而且具有一种生命力,这种生命力表现出拒绝太阳神追求的达芙妮的全部思想感情。画家以裸体表现达芙妮,旨在体现达芙妮的纯洁和美丽,使画面更增添诗一般的意境。

绘画类型	布面油画
作 者	泰奥多尔·夏塞里奥
创作时间	1844 年
尺寸规格	纵 100 厘米,横 80 厘米
收藏地点	法国巴黎卢浮宫

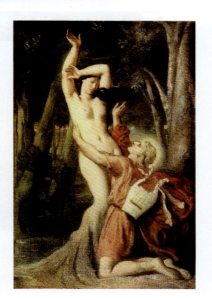

西奥多·夏塞里奥《温水浴室》

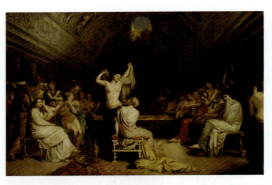

绘画类型	布面油画
作　　者	西奥多·夏塞里奥
创作时间	1853 年
尺寸规格	纵 171 厘米，横 258 厘米
收藏地点	法国巴黎奥赛博物馆

《温水浴室》描绘的是一间宽敞的古典浴室，聚集了众多的沐浴女子。夏塞里奥以古典主义极为细腻的手法塑造画中前景的着衣女子形象和半裸人物，建筑装饰和坐凳、水壶描绘精致细腻，展现出画家坚实的造型写实功力。同时夏塞里奥又以稍粗放的笔触和色彩描绘隐没在不同明暗层次里的人物，摒弃了古典造型的线条和清晰的轮廓。空间的层次与虚实、人物动态的自由放纵与人物之间的情绪交流等，都体现了浪漫主义的画理画法，使古典主义与浪漫主义结合得天衣无缝。

卡米耶·毕沙罗《在海边交谈的两个女子》

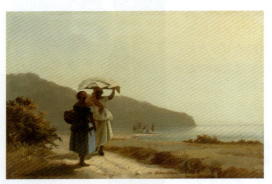

绘画类型	布面油画
作　　者	卡米耶·毕沙罗
创作时间	1856 年
尺寸规格	纵 41 厘米，横 27.7 厘米
收藏地点	美国华盛顿国家美术馆

毕沙罗早期的作品充满浓浓的异域风情，他绘制了大量水彩画、钢笔画及素描，主要用于表现赤脚的土著、头顶水壶的少女等，这些作品大多是现实主义风格。《在海边交谈的两个女子》描绘了在刺眼的阳光下劳作的妇女，近景是两位站在荒芜的海边小径上交谈的女子，穿着白色连衣裙的女子面向观者，头上顶着一个大篮子。另一个穿着蓝色连衣裙的女人背对观者，左臂上挎着一个小篮子。远景描绘了海边忙碌的人们，或洗衣或嬉戏。

卡米耶·毕沙罗《洛德希普林恩火车站》

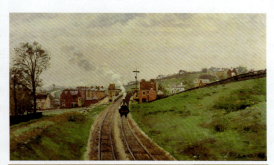

绘画类型	布面油画
作 者	卡米耶·毕沙罗
创作时间	1864 年
尺寸规格	纵 45 厘米，横 74 厘米
收藏地点	英国伦敦学院科陶德美术馆

1855 年，25 岁的毕沙罗在巴黎世界博览会上，一下子被巴比松画派的让·巴蒂斯特·卡米耶·柯洛的风景画吸引住了，这决定了他终生走风景写生的艺术道路。他后来曾专程拜访过柯洛，并得到柯洛的指点和教导。19 世纪 60 年代中期，毕沙罗是以柯洛的学生自居参加沙龙画展的，直到 19 世纪 70 年代他的画风还受着柯洛风格的影响。在《洛德希普林恩火车站》中，观者可以明显地感觉到毕沙罗运用柯洛的表现手法进行创作，具有柯洛式的单纯清新的蓝绿色调和朴素优雅、带有古典韵味的幽静气氛。

卡米耶·毕沙罗《通往卢弗西埃恩之路》

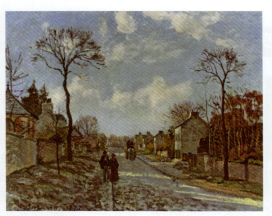

绘画类型	布面油画
作 者	卡米耶·毕沙罗
创作时间	1872 年
尺寸规格	纵 60 厘米，横 73.5 厘米
收藏地点	法国巴黎奥赛博物馆

毕沙罗向柯洛学习，决不是生搬硬套的模仿，而是一种特有的灵敏悟性，他把柯洛的画法完美地融入自己原有的熟练技巧和潇洒格调之中，以极其自然的形态出现在画面上。《通往卢弗西埃恩之路》画面中既有柯洛的影子，但更多的是毕沙罗自己的清新的空气、明媚的阳光、柔和深远的云天。

卡米耶·毕沙罗《蓬图瓦兹：埃尔米塔日的坡地》

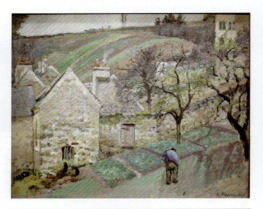

《蓬图瓦兹：埃尔米塔日的坡地》透着健康的乡村气息，给人以丰满而古老的印象。由光秃秃的树木、冒烟的烟囱以及耕得井然有序的田地构成的初秋景色，愈发地加深了这种印象。画面所显示出的力量首先来自层次分明的构图，因为毕沙罗有意在建筑物和树木之间造成强烈对比。同时，也源于色彩之间隐隐约约的和谐。绿色和蓝色、灰色和米黄色，甚至是烟囱管道的红色都被置于次要地位，不添加任何无用的光泽。

绘画类型	布面油画
作　　者	卡米耶·毕沙罗
创作时间	1873 年
尺寸规格	纵 61 厘米，横 73 厘米
收藏地点	法国巴黎奥塞美术馆

卡米耶·毕沙罗《村落·冬天的印象》

绘画类型	布面油画
作　　者	卡米耶·毕沙罗
创作时间	1877 年
尺寸规格	纵 54.5 厘米，横 65.5 厘米
收藏地点	法国巴黎奥赛博物馆

在《村落·冬天的印象》画面中，毕沙罗把土地、房屋、天空的颜色，分割为若干不同的条状色块或色点，从而产生了一种闪光耀眼的光色效果。同时，印象派的光感、色彩与空气的处理方式，也被引入画面中，使画作色彩斑斓而又格调一致，明亮而又真实。

卡米耶·毕沙罗《菜园和花树·蓬图瓦兹的春天》

毕沙罗作为印象派大师，最偏爱表现田园景色和人物，其绘画色调透明细腻，并开创性地运用细小笔触以色点进行造型。《菜园和花树·蓬图瓦兹的春天》是其成熟期的代表作，表现了初春时节万物蓬勃生长的动人情景。画面用统一的蓝绿色调，生动地渲染了鲜花盛开、欣欣向荣的春天景象。为了使光线和色彩表现得更加细腻生动，画家采用了多变的笔触，以色彩冷暖对比强烈的色点来细致造型。无论是树上大面积的花朵，还是大片的蓝色天空，画家均用细小色块组合而成，将色彩变化丰富的田园风光表现得格外逼真，给人以轻松、愉快、充满生机之感。

绘画类型	布面油画
作　者	卡米耶·毕沙罗
创作时间	1877 年
尺寸规格	纵 65.5 厘米，横 81 厘米
收藏地点	法国巴黎奥塞博物馆

卡米耶·毕沙罗《蒙马特大街》

绘画类型	布面油画
作　者	卡米耶·毕沙罗
创作时间	1897 年
尺寸规格	纵 73 厘米，横 92 厘米
收藏地点	俄罗斯圣彼得堡艾尔米塔什博物馆

《蒙马特大街》是一幅蒙马特大街的全景图，采用俯视角度。蒙马特大街曾是巴黎最繁华的街区，克劳德·莫奈、文森特·梵高、毕加索等艺术家都曾在这里生活、创作，而毕沙罗则用画笔真实完整地记录了这条大街当时的全貌。画家以敏锐的观察力，将车水马龙的街道尽收画中，成排的街道建筑、树木、马车、道路慢慢向远方延伸直至消失，透视精准，完美表现出都市的喧哗景色。整件作品构图宏伟，街道庄严且气派，色彩活泼丰富，在冷暖对比中充满了过渡色调，形成一幅格调高雅的城市风景画。

爱德华·马奈《喝苦艾酒的人》

《喝苦艾酒的人》描绘了一位流连于卢浮宫但又衣衫褴褛的酒鬼。该画作被认为是马奈第一幅重要的绘画作品,但它在沙龙上落选,原因据说是评审们认为马奈"失去了道德感",因为苦艾酒当时虽然未被禁止,但喝苦艾酒至少是一桩丑闻。《喝苦艾酒的人》画面中的男子在马奈后来的《老乐师》中出现过,形象和神态与这幅画几乎一模一样。

绘画类型	布面油画
作　　者	爱德华·马奈
创作时间	1859 年
尺寸规格	纵 180.5 厘米,横 105.6 厘米
收藏地点	丹麦哥本哈根新嘉士伯美术馆

爱德华·马奈《西班牙歌手》

《西班牙歌手》是一幅用写实手法描绘西班牙异国风情的画作,1861 年首次在官方沙龙展出,由于这幅画作具有古典造型基础,在光与色方面有着明亮鲜艳的整体表现,并且保持着形象的真实感,所以得到了积极的评价,马奈也因此在巴黎画坛崭露头角。法国作家夏尔·皮埃尔·波德莱尔、法国记者和文学评论家特奥菲尔·戈蒂埃都称赞《西班牙歌手》画面的"真彩色"和"有力的笔触"。

绘画类型	布面油画
作　　者	爱德华·马奈
创作时间	1860 年
尺寸规格	纵 147.3 厘米,横 114.3 厘米
收藏地点	美国纽约大都会艺术博物馆

爱德华·马奈《拿剑的男孩》

《拿剑的男孩》描绘了一个打扮成西班牙17世纪宫廷装束的小男孩,抱着一柄成人使用的长剑和剑带。或许是因为长剑太过沉重,以至于小男孩的双脚分得很开。画面的背景是纯深颜色的色调,马奈在他后面的很多作品中都使用了相同的处理手法。值得一提的是,《拿剑的男孩》画面中的小男孩也是马奈的传世名作《吹笛少年》中的主人公。

绘画类型	布面油画
作　者	爱德华·马奈
创作时间	1861 年
尺寸规格	纵 131.1 厘米,横 93.3 厘米
收藏地点	美国纽约大都会艺术博物馆

爱德华·马奈《老乐师》

《老乐师》描绘了一个相对较大的场景,由七个人物组成。画面中心正在准备演奏小提琴的老乐师让·拉格雷内是当地一个吉卜赛乐队的领袖。画面左边是一个小女孩,怀里抱着一个婴儿,旁边还有两个小男孩。在背景中,戴礼帽的人是拾荒者和铁匠科拉代特。画面右边戴着头巾、身穿长袍的东方男子代表了"流浪的犹太人"格拉夫特。画面中人物和服装的绘制受到了西班牙画家委拉斯凯兹的影响。

绘画类型	布面油画
作　者	爱德华·马奈
创作时间	1862 年
尺寸规格	纵 187.4 厘米,横 248.3 厘米
收藏地点	美国华盛顿国家美术馆

名家名画欣赏

爱德华·马奈《草地上的午餐》

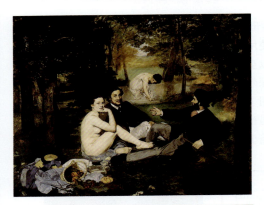

《草地上的午餐》描绘的是在一个愉快的午后,几个年轻人在草地共进午餐后的场景。这幅画作用色细心,试图展现出鲜丽的感觉,可从前景衣物的色彩变化、裸女肤色与男士衣服色彩的相互衬托中看出。此外,《草地上的午餐》呈现的明暗交错显然证明画家已注意到光的变化,使其被视为印象派画作的先驱。画面背景没有深度,几乎没有阴影,给观众的印象不是发生在户外,而是在一间画室内。这幅画作的风格介于印象主义与写实主义之间,与当时盛行的学院派传统截然不同。画面的背景模糊不清,细节被简化,因此属于印象派画作。画中的两位男士穿着19世纪的时装,即西装,因此又包含写实元素。

绘画类型	布面油画
作 者	爱德华·马奈
创作时间	1862年至1863年
尺寸规格	纵208厘米,横264.5厘米
收藏地点	法国巴黎奥塞博物馆

爱德华·马奈《奥林匹亚》

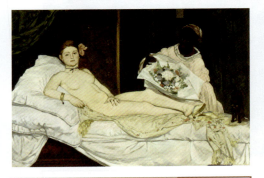

《奥林匹亚》在构图上仿效提香的《乌尔比诺的维纳斯》和戈雅的《裸体的玛哈》,但在取材、技法上却与传统艺术和当时的学院派的原则截然不同。在《奥林匹亚》中,马奈把神话题材做了世俗化的处理,描绘了一个平庸无奇的小市民女子,躺在白色的靠垫上,坦然面对欣赏者,表情冷漠而大胆,其形体靠大面积明暗对比来表现,而三维形态以轮廓线勾画出来。马奈在这幅画作中完全放弃了绘画的古典模式,从而为印象主义依据对世界的直接观察来描绘个人感受的艺术追求开辟了道路。

绘画类型	布面油画
作 者	爱德华·马奈
创作时间	1863年
尺寸规格	纵130.5厘米,横190厘米
收藏地点	法国巴黎奥赛博物馆

爱德华·马奈《白色牡丹花》

《白色牡丹花》画面中只有两朵牡丹花，放在修枝剪旁，修枝剪的出现令人想到剪下来的花是肯定要死亡的。白色和粉红色的花瓣轮廓朦胧，马奈选择的深色背景将它们的娇弱很好地烘托出来。整幅画作是用画笔挥洒而成的，笔蘸的颜料多而浓，有质感。牡丹花的周围放置了一些绿叶，丰富了辅助色的组成，把花的主题固定在画面的左上方。

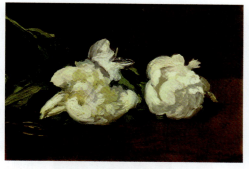

绘画类型	布面油画
作　　者	爱德华·马奈
创作时间	1864 年
尺寸规格	纵 31.8 厘米，横 46.5 厘米
收藏地点	法国巴黎奥赛博物馆

爱德华·马奈《死去的基督与天使》

绘画类型	布面油画
作　　者	爱德华·马奈
创作时间	1864 年
尺寸规格	纵 179.4 厘米，横 149.9 厘米
收藏地点	美国纽约大都会艺术博物馆

《死去的基督与天使》是马奈极其罕见的宗教题材油画作品。马奈使用栗色颜料勾勒基督脸上的轮廓，包括深陷的眼窝和两鬓结痂的血污。同时使用黄色调突出基督的鼻尖、脸颊上的苹果肌和突出的额头。基督看样子是刚从十字架上放下来，他的身下放着白色的亚麻布。右边天使长着蓝色翅膀，身穿金黄色的衣服，眼眶挂着泪水，右手托着基督的脑袋，左手正在用白布包裹基督。左边天使长着褐色翅膀，身穿紫红色金领长衣，右手抵额，眼妆晕开到眼底。尽管画面运用多种明亮的颜色，天使的描绘手法也偏向古典主义，但是主体的基督仍采用了现实主义表现手法，打破了以往宗教画神圣、庄严、浪漫的传统。

爱德华·马奈《吹笛少年》

《吹笛少年》描绘了近卫军乐队年轻的士兵吹短笛的场景。这是一种声音尖锐的木制小笛子，用于引导士兵投入战斗。画中的少年以右脚为重心站立，左腿向外伸展，上身自然向左倾斜，手指在乐器的孔洞上按压，悠扬的音符流泻而出，他神情专注，谨慎地吹奏着一支木制小笛。整个画面达到了形与色的统一，画中没有阴影，没有视平线，没有轮廓线，以最小限度的主体层次来作画，没有三维空间的深远感。

绘画类型	布面油画
作　　者	爱德华·马奈
创作时间	1864 年至 1866 年
尺寸规格	纵 160 厘米，横 98 厘米
收藏地点	法国巴黎奥赛博物馆

爱德华·马奈《隆尚赛马》

《隆尚赛马》在各方面都非常前卫，马奈没有选择惯常的人群视角，而是独辟蹊径选择了一个更加大胆的视角，让观者正对赛道。这种构图将观者带入一个直观的、激动人心的场景中——骑手和赛马迎面飞奔过来，好像从远处的树林中跑出来的一阵风，亢奋的观众喝彩喧嚣；左边的栏杆后面有人簇拥站立，也有人从马车里观望。远处地平线上耸立着一脉青山，好像被跑道上信号标识顶部的圆环"钉"在画面上一样。在右边的树梢上可以看到城市楼房，楼顶的轮廓清晰可辨。

绘画类型	布面油画
作　　者	爱德华·马奈
创作时间	1866 年
尺寸规格	纵 44 厘米，横 84 厘米
收藏地点	美国芝加哥艺术博物馆

爱德华·马奈《枪决皇帝马克西米连诺》

《枪决皇帝马克西米连诺》描绘了短命的墨西哥第二帝国的皇帝马克西米连诺一世被行刑队处决的情景。画面中的马克西米连诺头戴大圆帽、身穿黑色制服，身旁是他手下的两位将军米格尔·米拉蒙和托马斯·梅西拉。与画作所描绘的不同，现实中的马克西米连诺面对行刑队时，已经摘下了自己的帽子，交给了自己的匈牙利厨师，并对他说："把这个交给我的母后。请转告她，我在临终前仍然思念着她。"

绘画类型	布面油画
作　　者	爱德华·马奈
创作时间	1867 年
尺寸规格	纵 252 厘米，横 305 厘米
收藏地点	德国曼海姆美术馆

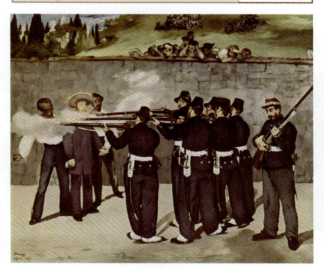

名家名画欣赏

爱德华·马奈《阳台》

绘画类型	布面油画
作　　者	爱德华·马奈
创作时间	1868 年
尺寸规格	纵 170 厘米，横 124.5 厘米
收藏地点	法国巴黎奥赛博物馆

马奈的《阳台》明显受到了西班牙画家弗朗西斯科·戈雅的《阳台上的玛哈》的启发，但马奈在戈雅的基础上进行了深入的研究，打破了戈雅的限制，并探索了户外光线和室内暗影之间更深入的对比。马奈采用了非传统的造型手法，使人物头部呈现扁平状态，以突显整体光线的对比效果，而不是通过明暗来刻画人物的立体感。尽管如此，画面仍能够给人带来具有深度和立体的真实感。值得注意的是，马奈对阳台栏杆的刻画，使用鲜艳的绿色和横切画面形式，使其比其他事物更显眼，从而跳出画面，将人物和场景都拦到了栏杆之后。

爱德华·马奈《铁路》

绘画类型	布面油画
作　　者	爱德华·马奈
创作时间	1873 年
尺寸规格	纵 93 厘米，横 114 厘米
收藏地点	美国华盛顿国家美术馆

《铁路》是马奈给他最喜欢的模特维克多琳·默兰特绘制的最后一幅画作，她也是马奈早期作品《草地上的午餐》和《奥林匹亚》的模特。默兰特坐在画面的左侧，在巴黎圣拉扎尔火车站附近的铁栅栏前。她戴着一顶深色帽子，穿着带有白色装饰的深蓝色连衣裙，正看着观者。她的腿上有一只熟睡的小狗、一把扇子和一本打开的书。旁边的小女孩是马奈的邻居阿尔方斯·赫希的女儿，她身穿系着蓝色大蝴蝶结的白色连衣裙，背对观者，透过栏杆看着火车经过。女孩头发上的黑带与女人脖子上的黑带相呼应。

第 4 章 法国名家名画

爱德华·马奈《李子白兰地》

绘画类型	布面油画
作　　者	爱德华·马奈
创作时间	约 1877 年
尺寸规格	纵 73.6 厘米，横 50.2 厘米
收藏地点	美国华盛顿国家美术馆

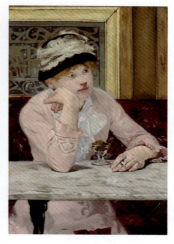

在 19 世纪的法国，咖啡馆是一个很重要的社交场合，形形色色的人都会来这里聚会。艺术家们也不例外，活跃的马奈经常出入咖啡馆，据说这幅《李子白兰地》就是他根据巴黎皮加勒广场的一所咖啡馆创作的。这幅画作描绘了一个安静得近乎忧郁的年轻女子坐在咖啡馆里的场景。她穿着一件粉色连衣裙，头戴一顶饰有丝绸和蕾丝的黑帽子，身体前倾，左手放在桌子上，拿了一支未点燃的香烟。手边有一杯白兰地，浸泡着一颗李子，这是当时巴黎咖啡馆的特色饮品，这幅画作由此得名。她身后有装饰格栅框，下面是她所坐的红色沙发。马奈用了一种简单的风格进行描绘，营造出了一种闲适安逸的氛围。

爱德华·马奈《娜娜》

绘画类型	布面油画
作　　者	爱德华·马奈
创作时间	1877 年
尺寸规格	纵 154 厘米，横 115 厘米
收藏地点	德国汉堡美术馆

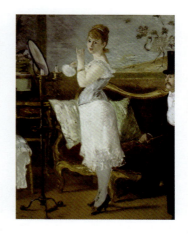

《娜娜》描绘了一位在卧室里对着镜子梳妆的年轻女性，她身穿蓝白色的裙子，肌肤如同牛奶一般光滑，闪烁着微光。娜娜金黄色的头发和沙发黄色的边缘相互呼应，背景的墙纸上画着一只仙鹤，画面最右侧是一位身穿礼服的男士，他注视着梳妆的娜娜，而娜娜的目光好像停留在画外。关于这幅画作有很多说法，有人说女主人公的原型是法国当时有名的女演员海里艾特·赫塞尔，也有人认为，马奈受左拉小说《娜娜》的启发，这幅画作描绘的是一个尚未出场的女孩正在梳妆的场景。

223

爱德华·马奈《插满旗帜的莫斯尼尔街》

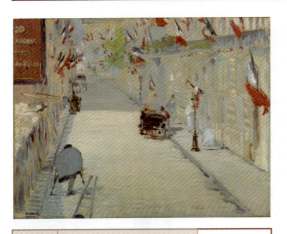

当巴黎公社在法国凡尔赛政府的屠杀镇压下失败后,马奈带着痛楚和遗憾,描绘了大屠杀后的巴黎街道场景,这就是著名的《插满旗帜的莫尼尔街》。画面中,红白蓝三角旗覆盖街道两旁的建筑物,色彩却萧瑟冷清。画面左下角,有一位只余一腿的年轻人拄拐前行。

绘画类型	布面油画
作　者	爱德华·马奈
创作时间	1878 年
尺寸规格	纵 65.4 厘米,横 80 厘米
收藏地点	美国洛杉矶保罗·盖蒂博物馆

爱德华·马奈《酒馆女招待》

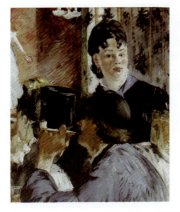

绘画类型	布面油画
作　者	爱德华·马奈
创作时间	1878 年至 1879 年
尺寸规格	纵 77.5 厘米,横 65 厘米
收藏地点	法国巴黎奥赛博物馆

　　《酒馆女招待》是马奈以酒馆、咖啡座为场景的一幅名作。为了描绘现场人满为患、烟雾弥漫、人声嘈杂的景象,画家将人物拉得尽可能的近,画中共有五类人,代表经常出现在这种地方的各个阶层:一名女招待、一名身着蓝上衣的工人、一名资本家(只能看见他戴的大礼帽)、一名妇女和一名女歌手。画面中,除了女招待,其他人物的面孔都被故意截去一部分,目的是给人一种这是自然一瞥所见或任意截断空间的快镜照片的印象。女歌手的身子只有一半,即使其他印象派画家也运用这样的手法,也仍然让人觉得怪异。

爱德华·马奈《女神游乐厅的吧台》

《女神游乐厅的吧台》描绘了巴黎的著名剧院夜总会女神游乐厅的场景，画中充满了许多当时女神游乐厅的具体细节。酒吧女招待（也有人认为是妓女）似乎站在一片向后延伸得很远的开阔的室内景象前。实际上，她是挤在大理石吧台与一面大镜子之间的狭窄空间里。画面中的大部分图像都出现在镜子里，女招待背后所反射的景象是欢快、喜庆的现代生活。舞厅内人头攒动、活力四射的场景象征着当时的巴黎夜生活。但作为实像的女招待却以悲伤、空洞的眼神望着观者。画作流露出疏远孤立之感，侧面反映了19世纪法国巴黎奢华、空洞的夜生活。

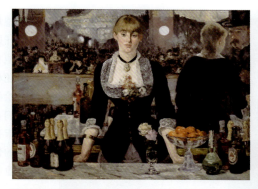

绘画类型	布面油画
作　者	爱德华·马奈
创作时间	1882年
尺寸规格	纵95.9厘米，横130.2厘米
收藏地点	英国伦敦科陶德美术馆

埃德加·德加《斯巴达少年的训练》

《斯巴达少年的训练》描绘两组斯巴达男女青年，以相互挑战的方式进行锻炼。画面中共有五个女孩（其中一个几乎完全被其他人遮住了）和五个男孩，女孩们在画面的左侧，男孩们在右侧，女孩们显然在嘲弄男孩。背景中站着一群妇女和一名男子看着他们。旁观者身后是斯巴达城，远方耸立的是泰格特斯山脉，据说出生时不健壮的斯巴达儿童会被遗弃到山谷中，任其死亡。

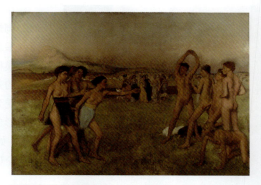

绘画类型	布面油画
作　者	埃德加·德加
创作时间	1860年
尺寸规格	纵109.5厘米，横155厘米
收藏地点	英国伦敦国家美术馆

名家名画欣赏

埃德加·德加《舞蹈课》

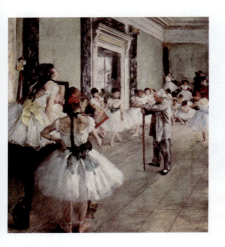

德加在画了不少年轻人的肖像和大幅历史画后，开始接触以马和女演员为主要内容的现代题材，他在1870年至1890年间创作了大量以芭蕾舞为题材的作品，《舞蹈课》就是其中之一。此画描绘的是舞蹈课中一个普通瞬间，教师、舞蹈演员们正在大厅中上课，教师拄着拐杖以挑剔的眼神审视着一个正在跳舞的女孩儿，其他的舞蹈者有的休息、有的在一旁独自练习，有的在旁边出神地看着。

绘画类型	布面油画
作　者	埃德加·德加
创作时间	1873年至1875年
尺寸规格	纵85厘米，横75厘米
收藏地点	法国巴黎奥赛博物馆

埃德加·德加《戴手套的女歌手》

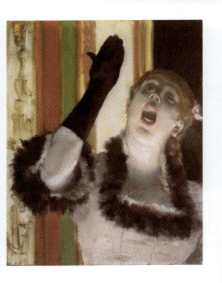

在《戴手套的女歌手》中，女歌手被舞台前面的脚灯所照射，强光出现在演员脸部下方，以及她举着的右手腕下方。来自前面的逆光，使歌手的模样显得很丑陋，可却恰到好处地体现出了灯光的效果。这种有违传统绘画规范的画法，在当时受到了社会的公开批评。德加没有把女人悦目的形象画出来，而是以反常的灯光破坏了她的真实。如此追求自己的艺术表现，确实有违常规，令不少观者为之惊异。

绘画类型	布面油画
作　者	埃德加·德加
创作时间	1878年
尺寸规格	纵53厘米，横41厘米
收藏地点	美国坎布里奇哈佛大学福格艺术博物馆

埃德加·德加《费尔南德马戏团的拉拉小姐》

《费尔南德马戏团的拉拉小姐》的构图,即使按照德加的标准来看,也大胆得惊人。这幅画作描绘了马戏团杂技演员用牙齿咬住绳索、被拉向剧场天顶的情景。从下往上仰视的视角,令人联想到观众屏息观赏惊人绝技的模样。对于一向喜欢现代社会活泼主题的德加来说,多彩多姿的表演世界也极具魅力。而且这种主题对德加来说,也绝对可以发挥他卓越的素描才能。从下方仰视人物这个与众不同的视角,作画时一定会带来某些不顺畅的感觉,但德加却毫无阻碍地把它完成了。

绘画类型	布面油画
作 者	埃德加·德加
创作时间	1879 年
尺寸规格	纵 117.2 厘米,横 77.5 厘米
收藏地点	英国伦敦国家美术馆

克劳德·莫奈《花园中的女人》

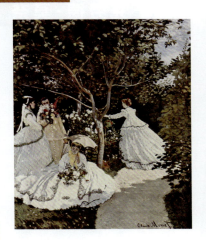

《花园中的女人》是一幅外光主义的巨大画作,由于画布过大,莫奈必须将画布的上半部分放入他挖的沟渠中,以便他可以在整个作品中保持单一的视角。画面中的场景是他租用的房屋的花园。尽管这幅画作的收藏者奥赛博物馆评论说"莫奈巧妙地将裙子的白色渲染出来,将它们牢牢地固定在构图的结构中",但艺术史专家同时也是莫奈传记的作者克里斯托弗·海因里希指出了这幅画作的缺陷——人物与场景的融合很差,画面右边的女人"滑过地面,好像她的裙子里面藏着一辆手推车"。

绘画类型	布面油画
作 者	克劳德·莫奈
创作时间	1866 年
尺寸规格	纵 225 厘米,横 100 厘米
收藏地点	法国巴黎奥赛博物馆

克劳德·莫奈《日出·印象》

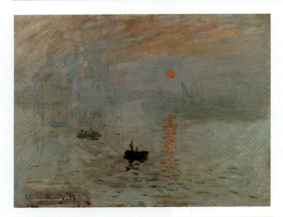

绘画类型	布面油画
作　　者	克劳德·莫奈
创作时间	1872年
尺寸规格	纵48厘米，横63厘米
收藏地点	法国巴黎马蒙坦莫奈美术馆

　　《日出·印象》描绘的是透过薄雾观望勒阿弗尔港口日出时的景象。莫奈在此画中不再以主流的学院派艺术所推崇的明确而又清晰的轮廓，以及固定程式化的色彩为主题，不关心画面的主题和社会意义，甚至不注意画面的构图完整和形体准确，只注重画面的色彩关系和外光影响，通过水来体现光色的微妙变幻。《日出·印象》突破了传统题材和构图的限制，完全以视觉经验的感知为出发点，侧重表现光线氛围中变幻无穷的外观，是印象画派的开山之作。

克劳德·莫奈《嘉布遣大道》

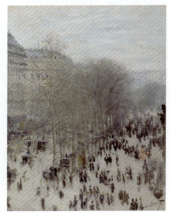

绘画类型	布面油画
作　　者	克劳德·莫奈
创作时间	1873年至1874年
尺寸规格	纵80.3厘米，横60.3厘米
收藏地点	美国纳尔逊·阿特金斯艺术博物馆

　　19世纪60年代末，由于法兰西艺术院组织的巴黎沙龙态度保守，拒绝展出莫奈等人的作品。莫奈便开始和其他的一些艺术家，例如毕沙罗、雷诺阿一起举办独立艺术展，《嘉布遣大道》就是其中的展品之一。《嘉布遣大道》以巴黎嘉布遣大道为主题，是参照摄影师纳达尔于嘉布遣大道35号的公寓窗口拍摄的照片完成的。实际上莫奈绘有两幅相同主题的作品，除了收藏于纳尔逊·阿特金斯艺术博物馆的一幅之外，另一幅现存于俄罗斯莫斯科普希金博物馆。但尚不确定是哪一幅作品出现在当年的艺术展之中。

第 4 章 法国名家名画

克劳德·莫奈《打阳伞的女人》

绘画类型	布面油画
作　　者	克劳德·莫奈
创作时间	1875 年
尺寸规格	纵 100 厘米，横 81 厘米
收藏地点	美国华盛顿国家美术馆

　　《打阳伞的女人》描绘了画家的妻子和他们的儿子漫步在夏日微风中的情景。这幅画作展现的是一个家庭的日常一景（风俗画），并不是一幅正式的肖像画。莫奈用轻柔自然的绘法调出了一幅色彩鲜艳的画。画面中莫奈夫人的面纱和白裙被风轻轻扬起。阳光下，草地的绿色映在阳伞的内面上。画面的视角似乎是从下往上看的，因此蔚蓝的天空和蓬松的白云占据了画面的大部分。他们的儿子简·莫奈站在远处，由于地势的原因，观者只能看到他腰部以上的部分，这也使得画面的景深增大了。

克劳德·莫奈《日本女人》

绘画类型	布面油画
作　　者	克劳德·莫奈
创作时间	1876 年
尺寸规格	纵 231.8 厘米，横 142.3 厘米
收藏地点	美国波士顿美术馆

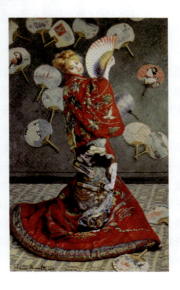

　　《日本女人》这幅画是以莫奈的第一任妻子卡米耶为模特而创作的。画面中的卡米耶穿着一套装饰华丽的和服，她的头发是金色的，这可能是为了强调她欧洲女性的身份。卡米耶的身体转向一侧，将她的脸展示给观者，这一姿势可能是受到日本传统舞蹈的启发。莫奈特别重视对卡米耶和服上武士图案的细节刻画，他将武士的脸定位在画布中央。黑发、表情严肃、紧握短剑的武士与金发、面带微笑、优雅地拿着扇子的卡米耶形成强烈对比。

名家名画欣赏

克劳德·莫奈《维特尼附近的罂粟花田》

19世纪70年代后期,法国社会正处于资产阶级革命后的大变革时期,是新兴资产阶级的资本原始积累和资本主义兴起的时期,当时莫奈的生活相对稳定。《维特尼附近的罂粟花田》中的人物是画家的妻子卡米尔·莫奈和他们的儿子让·莫奈。母子俩在田野里采集鲜花,尽情享受着阳光,完全陶醉在大自然之中。画作中的人物给人以轻柔的、富有节奏的动感,然而画面中那一片片鲜红的斑块才是这幅作品的要旨,是画家对映入眼帘的光和色所作的如实描绘。尽管这些斑块的形状具有罂粟的特征,却不是具体的,它们有的重叠在一起。

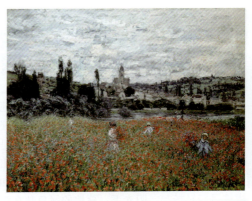

绘画类型	布面油画
作　　者	克劳德·莫奈
创作时间	1879年
尺寸规格	纵71.5厘米,横91.5厘米
收藏地点	瑞士苏黎世比尔勒基金会

克劳德·莫奈《干草堆》

《干草堆》是莫奈以"干草堆"为主题的众多画作中的一幅。此画没有故事细节:没有劳动的人,没有在田野上行走的人,也没有在天空中飞翔的鸟。莫奈简化构图,仅着眼于干草堆本身、干草堆的光影变化、天空以及地平线。整个画面和煦壮丽,令平平无奇的干草堆成了印象派的艺术象征。2019年5月,《干草堆》在纽约苏富比拍卖行以1.107亿美元的价格成交,创下了莫奈画作拍卖价格的最高纪录,也是印象派画作拍卖价格的最高纪录。

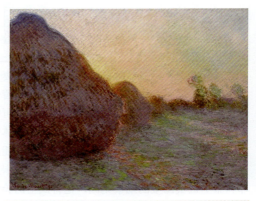

绘画类型	布面油画
作　　者	克劳德·莫奈
创作时间	1890年
尺寸规格	纵72.7厘米,横92.6厘米
收藏地点	私人收藏

克劳德·莫奈《睡莲》

从 1897 年开始,莫奈先后创作了超过 250 幅以睡莲为主题的画作,成为他最有名的系列作品之一。在莫奈于 1906 年创作的这件作品中,整个画面被水面占据,反映出在不断变化的光线之下水面的状态,除了水上漂浮的睡莲之外,还能看到水中倒映出周围树木的光影。画面并没有直接表现水被风吹起的流动感,而是运用笔触和色彩的不断变化,引导观者自己来感受水的运动效果,画面看似平淡却充满了各种物质,宛如一个瞬间定格的画面。

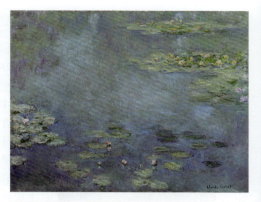

绘画类型	布面油画
作　者	克劳德·莫奈
创作时间	1906 年
尺寸规格	纵 92.5 厘米,横 73 厘米
收藏地点	日本仓敷大原美术馆

克劳德·莫奈《黄昏的圣乔治·马焦雷岛》

《黄昏的圣乔治·马焦雷岛》是莫奈关于意大利威尼斯圣乔治·马焦雷岛的系列画作之一,绘于 1908 年,那是他唯一一次造访威尼斯。该画作描绘了一座几乎漂浮在背景中的神秘建筑,即圣乔治·马焦雷岛的圣乔治·马焦雷教堂,其钟楼几乎达到画面的顶端。画面右边是隐约可见的安康圣母圣殿的穹顶,以及大运河的入口。

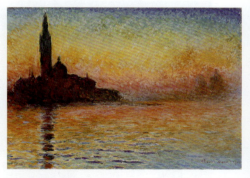

绘画类型	布面油画
作　者	克劳德·莫奈
创作时间	1908 年
尺寸规格	纵 65.2 厘米,横 92.4 厘米
收藏地点	英国卡迪夫国家博物馆

皮埃尔·奥古斯特·雷诺阿《包厢》

绘画类型	布面油画
作　者	皮埃尔·奥古斯特·雷诺阿
创作时间	1874 年
尺寸规格	纵 80 厘米，横 63 厘米
收藏地点	英国伦敦科陶德美术馆

　　《包厢》是雷诺阿根据在剧场的感受，回到画室借以模特模拟包厢的场景而绘出的。由于其构图与色彩的成功，有一种自然逼真感。构图截取包厢一角，省略了人物以外的背景，以年轻夫人的形象为主，男人的形象暗隐在背后做陪衬，主题鲜明突出。舞台上的灯光照过来，使包厢呈现出温暖柔和的金红色调，增强了少妇面容的光艳和柔美。少妇黑色眼睛和殷红嘴唇的鲜明对比，使她的面容楚楚动人。雷诺阿在表现女性面容时善用高调手法，用重色突出其双眼，其余则用肉色浅淡描绘，很好地体现了少妇圆润的形象和活泼的性格。

皮埃尔·奥古斯特·雷诺阿《莫奈夫人像》

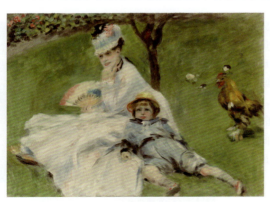

绘画类型	布面油画
作　者	皮埃尔·奥古斯特·雷诺阿
创作时间	1874 年
尺寸规格	纵 51 厘米，横 69 厘米
收藏地点	私人收藏

　　《莫奈夫人像》创作于第一次印象派画展举办期间。当时雷诺阿跟随莫奈，共同创建了印象派沙龙。在《莫奈夫人像》中，对光色的追求使雷诺阿几乎入了迷。坐在草地上的莫奈夫人及其儿子，他们完全沐浴在一种和煦的阳光中。莫奈夫人的衣裙在黄色的草地上受到阳光的强烈反射，因此雷诺阿只用淡淡的玫瑰色来铺陈，用笔相当简练。

皮埃尔·奥古斯特·雷诺阿《红磨坊的舞会》

《红磨坊的舞会》的构图十分复杂、庞大，一簇簇交谈、跳舞、聚会的欢愉的人群，热闹喧哗，既无所谓前景，也没有画出天空。从树叶缝隙中漫射下来，洒在人群身上的交错光点，以及对称和谐的色调，构成完美的布局，闪烁的光影仿佛正随着不断移动脚步的人们，闪闪发亮。舞厅上面的吊灯在日光的照射下熠熠生辉，与人们衣服上的色泽交相辉映。画面上明亮的吊灯、黄色的帽子、亮丽的衣裙与黑色的衣服、围栏形成鲜明的色彩对比。整幅画洋溢着愉快和欢乐的气氛。

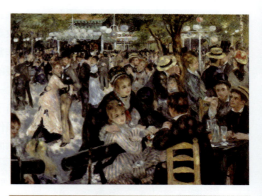

绘画类型	布面油画
作　　者	皮埃尔·奥古斯特·雷诺阿
创作时间	1876 年
尺寸规格	纵 131 厘米，横 175 厘米
收藏地点	法国巴黎奥赛博物馆

皮埃尔·奥古斯特·雷诺阿《船上的午宴》

《船上的午宴》描绘了雷诺阿的朋友们在塞纳河沿岸餐馆阳台上休闲娱乐的场景。画作融合了人物、静物和风景三种绘画类型，以流畅的笔触和柔和的色彩呈现。画面中共有 9 位男士和 5 位女士，包括商人、上流社会贵妇、画家、女演员、作家、评论家、女裁缝，以及女售货员。其中，画面左下方正在与小狗玩耍的女士是雷诺阿未来的妻子艾琳·夏里戈，右下方戴黄色帽子的男子是雷诺阿的赞助人古斯塔夫·卡耶博特。画面中各式各样的人代表着崭新的现代巴黎社会。

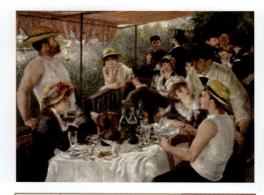

绘画类型	布面油画
作　　者	皮埃尔·奥古斯特·雷诺阿
创作时间	1881 年
尺寸规格	纵 129.9 厘米，横 172.7 厘米
收藏地点	美国华盛顿菲利普美术馆

名家名画欣赏

皮埃尔·奥古斯特·雷诺阿《钢琴前的少女》

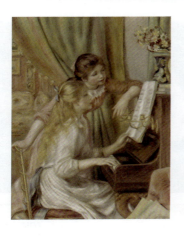

《钢琴前的少女》是法国政府向雷诺阿购买并永久收藏的作品之一。雷诺阿当时已经身患重病，境况非常不好。《钢琴前的少女》表现的主题是天真浪漫的少女，两位女孩认真阅读摆放在钢琴上的琴谱，一个坐着抬头仰视；另一个站在旁边，一手撑在椅子上，一只胳膊放在钢琴上，低头看琴谱。这幅画作构图精美，色彩极为柔和优美，线条顺畅，整个画面充满了甜美纯真的氛围。

绘画类型	布面油画
作　者	皮埃尔·奥古斯特·雷诺阿
创作时间	1892 年
尺寸规格	纵 116 厘米，横 90 厘米
收藏地点	法国巴黎奥赛博物馆

古斯塔夫·卡耶博特《地板刨工》

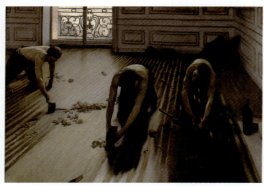

卡耶博特的作品绝大部分来自他所处时代的日常生活，《地板刨工》描绘的便是当时刨工刨地板的场景。画面中的三位刨工有两位一边工作一边讨论，另一位在专心整理刨过的地板的瑕疵。与德加的许多画作一样，此画也采用俯瞰的视角，人物身份显得卑微。不过，刨工有力的身躯和干练的活计似乎冲淡了艰苦的主题，而印象派那明快的光线也使得劳作平添了一份轻松。画面中艺术形象明暗对比强烈，很少使用过渡色。黄色作为主色调，而是色彩的运用使得整个画面显得高贵而又不失朴实，具有浓厚的生活气息。

绘画类型	布面油画
作　者	古斯塔夫·卡耶博特
创作时间	1875 年
尺寸规格	纵 102 厘米，横 146.5 厘米
收藏地点	法国巴黎奥赛博物馆

第 4 章 法国名家名画

威廉·阿道夫·布格罗《维纳斯的诞生》

布格罗创作的《维纳斯的诞生》并非深受桑德罗·波提切利同名作品的影响，而是布格罗本人的作品，描绘了希腊神话中爱神维纳斯出世的场景。布格罗的画风给人一种美好和纯洁的视觉享受，这得益于他对古典艺术的深入研究。在人物造型的处理上，布格罗为了追求理想化的境界，尤其重视细节的刻画，画面中每个天使的神态都不尽相同，有虚有实。健壮的男子和甜美的女子都刻画得细腻生动，充分展现着力与美。

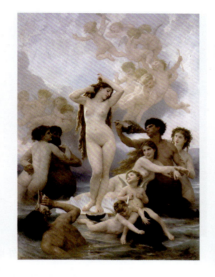

绘画类型	布面油画
作 者	威廉·阿道夫·布格罗
创作时间	1879 年
尺寸规格	纵 300 厘米，横 218 厘米
收藏地点	法国巴黎奥赛博物馆

保罗·塞尚《有大松树的圣维克多山》

在《有大松树的圣维克多山》中，塞尚关注画面的整体效果而非个体细节。树枝之间的灰色和绿色色块可能是树叶，从而达到塞尚想要的一种效果：让画面上部呈现微光闪烁的动态。而山体嶙峋的表面，就是纯粹由各式色块表现的。为了适配画面构图，塞尚不时重塑自然元素。画面主体图形是山峰，而树木构成了山峰的外围框架。树干那优雅的倾斜弯曲与前景中自然地貌的和缓斜坡互为补充。画面右侧大树枝的弯曲弧度又与远处地形山谷的凹形线条呼应。画面下方中部的风景，被塞尚精简概括，只求以线条和几何形体呈现画面的要素结构。连曲线都被塞尚越来越多地呈现为多个连接的平面色块。

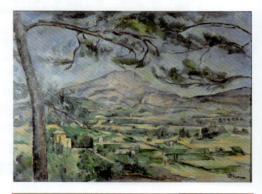

绘画类型	布面油画
作 者	保罗·塞尚
创作时间	1887 年
尺寸规格	纵 67 厘米，横 92 厘米
收藏地点	英国伦敦考陶尔德艺术学院

名家名画欣赏

保罗·塞尚《穿红背心的少年》

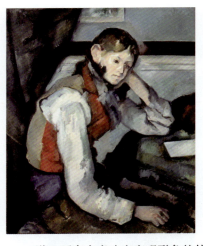

绘画类型	布面油画
作　者	保罗·塞尚
创作时间	1889 年
尺寸规格	纵 80 厘米，横 64.5 厘米
收藏地点	瑞士苏黎世布尔勒收藏展览馆

在《穿红背心的少年》中，男孩的形象占满了整个画面，他那呈弓形的身躯是整个构图中主要的构成要素。这一形象被牢牢地限定在一个紧密的空间结构中——左侧被窗帘的斜线限定；上端被后部墙上的水平线框住；而右侧则被那三角形的深色背景所限制。弧形的手臂与弧形的身体彼此协调。全画形、色、点、线等因素，均按一定的理性秩序组构。为求得画面结构的妥帖与和谐，画家有意改变客观形象的外形及比例。他特别拉长了画中少年的左臂，从而使那延长下垂的冷色袖子在画中成为一泻而下、有着足够分量的白色块，与上部大面积的白色及冷色取得均衡。画作中那些不同形状与颜色的色块的安排，皆独具匠心。

保罗·塞尚《玩纸牌的人》

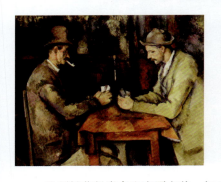

绘画类型	布面油画
作　者	保罗·塞尚
创作时间	1894 年至 1895 年
尺寸规格	纵 47.5 厘米，横 57 厘米
收藏地点	法国巴黎奥赛博物馆

塞尚将《玩纸牌的人》中两个沉浸于纸牌中的普通劳动者形象，表现得平和敦厚，朴素亲切。虽然主题十分平凡，但画家却通过对形状的细心分析以及通过各形式要素的微妙平衡，使得平凡的题材获得崇高和庄严之美。相对而坐的两个侧面形象，一左一右将画面占满。一个酒瓶置于桌子中间，一束高光强化了其圆柱形的体积感。这个酒瓶正好是整幅画的中轴线，把全画分成对称的两个部分，从而更加突出牌桌上两个人面对面的角逐。两个人手臂的形状从酒瓶向两边延展，形成一个"W"形，并分别与两个垂直的身躯相连。这一对称的构图看起来非常稳定、单纯和朴素。全画充分显示了塞尚善以简单的几何形来描绘形象和组建画面结构的艺术风格。

保罗·塞尚《一篮苹果》

绘画类型	布面油画
作 者	保罗·塞尚
创作时间	1895 年
尺寸规格	纵 65 厘米,横 80 厘米
收藏地点	美国芝加哥美术学院

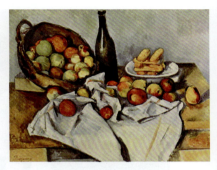

《一篮苹果》描绘了一张粗陋的木桌,铺着一块桌布,上面放着一些苹果、酒瓶、篮子、盘子。塞尚非常认真地刻画每一个苹果的体积和面的结构,色彩严谨,笔触浑厚浓重。当画笔不能体现色彩的强烈质感时,他就用调色刀厚厚的直接抹上去。为追求物体的立体感,他几乎是在激情洋溢地分划它们的体积与面积关系,着眼于物体的厚度与立体的深度。画面通过白色的桌布与鲜艳水果的强烈对比,反衬出冷暖的色彩对比。圆形、半圆形、方形和棱形相互衬托,弧线、竖线、斜线互为交错,这些色和线的交响,构成了统一和谐的布局,视觉上给人以强烈的刺激,也给观者留下了难忘的艺术效应。静物的色彩单纯且富有活力。

保罗·塞尚《咖啡壶边的妇女》

绘画类型	布面油画
作 者	保罗·塞尚
创作时间	1895 年
尺寸规格	纵 97 厘米,横 131 厘米
收藏地点	法国巴黎奥赛博物馆

《咖啡壶边的妇女》中的妇女静静地坐着,双手随意落在双腿上。清晰的轮廓线把她从空间里勾勒出来,如同几何形物体。而身边的咖啡壶和咖啡杯,就是两个圆柱体,也是一样地安静和坚固。这静止背后衬以运动之物,倾斜的线条让人感受到墙面的一丝晃动。画面中的色彩基本以人物衣服的蓝色和桌布的红色为主,沉静的蓝色和跳动的红色形成强烈的对比。塞尚就是将这些对比之物置于同一空间中,无论是颜色的对比处理,还是空间中动静之间的协调,塞尚都能将它们处理得平衡且和谐。

保罗·高更《布道后的幻觉》

《布道后的幻觉》描绘的是《圣经》中雅各与天使摔跤的情景。这幅画作表面看来是一个基督教题材。实际上,高更是以象征主义为特点,描绘布列塔尼半岛上农妇在教区牧师讲解教义时,眼前所产生的幻象。画的是人们脑海里的幻觉,画作上以现实主义手法展现,因此画作中的人物不是基督徒形象。布列塔尼农妇头上戴的古怪帽子,加强了画面的装饰效果,而宗教传说中的"搏斗"场面,却被安置在不太明显的地方,以象征这些虔诚的布列塔尼农妇头脑里所映现的幻象。

绘画类型	布面油画
作 者	保罗·高更
创作时间	1888 年
尺寸规格	纵 72.2 厘米,横 91 厘米
收藏地点	英国苏格兰国立美术馆

保罗·高更《黄色基督》

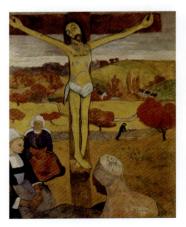

绘画类型	布面油画
作 者	保罗·高更
创作时间	1889 年
尺寸规格	纵 92 厘米,横 73 厘米
收藏地点	美国布法罗奥尔布赖特·诺克斯美术馆

在《黄色基督》中,高更借基督受难比喻自己为艺术殉道的悲壮情怀,整幅画作在明朗柔和的黄色基调中渗透出一种凝重忧郁的情绪。这幅画作的画面被前景的人物、十字架的垂直立柱以及顶端的水平横木所支撑。田野、天空及十字架的道条状的形,与妇女及树木图像圆转起伏的曲线,产生鲜明对比;那平直延展的形与圆曲封闭的形,形成强烈的对照。所有物象都统一于一种明快而简约的图形之中。该画色彩虽然华丽,却显示出布列塔尼景色的天然质朴;妇女的形象虽显得优雅,然而其庄稼人的气质却仍是一目了然。

保罗·高更《沙滩上的塔希提女人》

《沙滩上的塔希提女人》是高更在1891年初次到达塔希提（法属波利尼西亚向风群岛上最大的岛屿）时绘制的一幅油画，描绘的是两名坐在沙滩上的塔希提妇女。1892年时高更又绘制了一幅与此画作极为相似的作品，后者现藏于德国德累斯顿的新大师画廊。

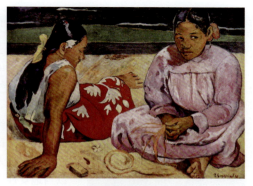

绘画类型	布面油画
作　　者	保罗·高更
创作时间	1891 年
尺寸规格	纵 69 厘米，横 91 厘米
收藏地点	法国巴黎奥塞美术馆

保罗·高更《死亡的幽灵在注视》

《死亡的幽灵在注视》的模特是高更的塔希提妻子泰古拉，当时她14岁。据高更称，有一次他离开自己的森林小屋到巴比埃城去，直到夜深才回来，而浑身赤裸的泰古拉俯身直卧在床上，用恐惧而睁大的眼睛直瞪着高更。这令高更想起了当地传说中的恶魔。背景中的老年女性就是恶魔，或幽灵的象征。强烈的色彩和画面中的磷光加深了幽怪的气氛。艺术史学家南希·马修认为所谓对幽灵的恐惧只是高更的误会，泰古拉恐惧的是高更的粗暴行为和对她的虐待。

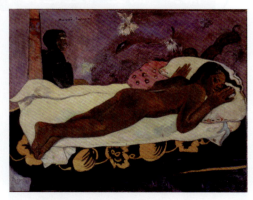

绘画类型	布面油画
作　　者	保罗·高更
创作时间	1892 年
尺寸规格	纵 72.4 厘米，横 92.4 厘米
收藏地点	美国布法罗奥尔布赖特·诺克斯美术馆

保罗·高更《你何时结婚？》

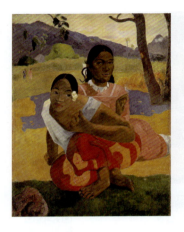

绘画类型	布面油画
作　　者	保罗·高更
创作时间	1892 年
尺寸规格	纵 101 厘米，横 77 厘米
收藏地点	卡塔尔国家博物馆

1891 年，高更首次旅行至塔希提，他希望在此地创作出纯粹、纯洁的作品，虽然他最终发现此地已被殖民地化，且有至少三分之二的当地人已经被欧洲人带来的疾病杀死，但高更仍在此地以当地女性为主题绘制出了一系列名作，《你何时结婚？》就是其中之一。此画以热带风光为背景，大量使用高更偏好的红色及橘红色，仅用一点蓝色及绿色陪衬，而主人公为两名分别穿上传统服饰与西式服装的塔希提当地女性，代表波利尼西亚与欧洲间的风俗冲突。有人认为后者的手势是佛教的手印，带有恐吓或警告的意味。

保罗·高更《经过海中》

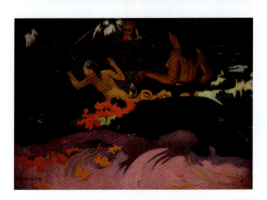

《经过海中》描绘了两名裸体塔希提女性，背向画面站在波涛之中。画面的背景里有一位在用矛捕鱼的渔夫。虽然两名女性身体裸露，但是渔夫并没有因此受到干扰，因而表现出了塔希提天然纯洁的生活内涵。

绘画类型	布面油画
作　　者	保罗·高更
创作时间	1892 年
尺寸规格	纵 68 厘米，横 92 厘米
收藏地点	美国华盛顿国家美术馆

第4章 法国名家名画

保罗·高更《我们从何处来？我们是谁？我们向何处去？》

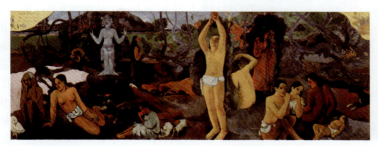

《我们从何处来？我们是谁？我们向何处去？》呈现了不同性别、不同年龄的裸体人物的形象。最右边的是一个刚刚诞生的婴儿，象征着人类的诞生；中间是一个正在采摘苹果的青年，寓示着人类的生存发展；最左边是一个老妇的形象，代表人类即将终结的生命。背景中是塔希提特有的山峦、热带雨林和海洋，它们如同来自远古的血脉，纵横交错，贯穿在历史的长河里。整幅作品向观者展现了人类从生到死的三部曲。高更采用单纯的轮廓和近于平涂的艳丽色块，营造出神秘、奇异的氛围。

绘画类型	布面油画
作　　者	保罗·高更
创作时间	1897年
尺寸规格	纵139厘米，横375厘米
收藏地点	美国波士顿美术馆

保罗·高更《两位塔希提妇女》

绘画类型	布面油画
作　　者	保罗·高更
创作时间	1899年
尺寸规格	纵94厘米，横72.4厘米
收藏地点	美国纽约大都会艺术博物馆

《两位塔希提妇女》是一首赞美感官之美的简短诗。在从黄色到各种深浅不同的绿色的色彩结构中，现出两位妇女的轮廓，像低浮雕一样出现在背景上。虽然是线条造型，但是人物头部和手臂却是以微妙的明暗变化来表现的。在这幅画作中，已经看不到高更早期作品中常见的神话元素，画家的造型结构理论服从于表现主题的极端快乐，虽然色彩的和谐和高更从前的作品一样可爱得令观者心生愉悦，绘画的空间和从前一样封闭而有限制，然而这个有立体感的人物浮雕般的投影，已经与古典浮雕的新古典神态拉上了关系。

名家名画欣赏

乔治·修拉《大碗岛的星期天下午》

《大碗岛的星期天下午》描绘的是大碗岛上一个晴朗的下午，游人们在树林间休闲的情景。这是一件具有里程碑意义的作品，对现代艺术的产生起到了直接的启迪作用。修拉为了创作这件作品绘制了400多幅素描稿和颜色效果图，以研究构图和色彩。在这件作品中，修拉采取点彩画法，用大块的绿色为主调，以各种经过仔细分析处理的蓝、紫、红、黄等色点，经过一年的时间点满在画布上。画面中所有人物都是按远近透视法安排的，其中领着孩子的妇女正好处于画面的几何中心点。画面中的近大远小并不是传统的直上直下，而是直上直下的近大远小与斜向的近大远小并存，画面人物虽然众多，但井然有序。

绘画类型	布面油画
作　　者	乔治·修拉
创作时间	1884年至1886年
尺寸规格	纵207厘米，横308厘米
收藏地点	美国芝加哥美术学院

亨利·德·图卢兹·劳特累克《红磨坊舞会》

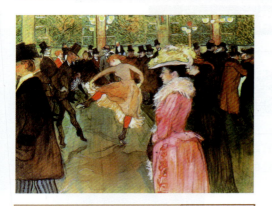

劳特累克擅长人物画，描绘对象多为巴黎蒙马特一带的舞者、女伶、妓女等中下阶层人物。在巴黎蒙马特居住的那些日子，是劳特累克绘画艺术真正的辉煌时期。蒙马特是个新兴的娱乐区，酒馆、舞厅、妓院林立，是社会底层人物的聚集地，也是上流社会找乐子的地方。劳特累克自幼就生活在奢侈享乐的环境中，养成了放纵不羁的性格，所以他经常出入娱乐场所，寻求内心的冲动和麻醉。《红磨坊舞会》就是一幅描绘蒙马特娱乐场所的代表作品。此画除了鲜明活跃的色彩外，劳特累克还运用潇洒的线条和笔触，增强了画面的动势、喧闹感和放荡的气氛。画中色彩、线条和笔触具有强烈的表现力。

绘画类型	布面油画
作　　者	亨利·德·图卢兹·劳特累克
创作时间	1890年
尺寸规格	纵115.6厘米，横149.9厘米
收藏地点	美国费城艺术博物馆

第 4 章 法国名家名画

亨利·卢梭《狂欢节之夜》

绘画类型	布面油画
作　者	亨利·卢梭
创作时间	1886 年
尺寸规格	纵 116.8 厘米，横 89.5 厘米
收藏地点	美国费城美术馆

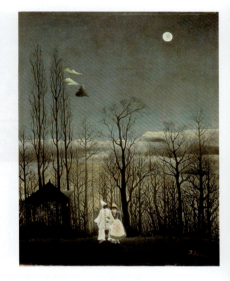

卢梭是一位善于以写实的手法，表现浪漫情调的画家。他在《狂欢节之夜》中以细腻的笔调，描绘了在朦胧的月光下，一对情侣在宁静的丛林中漫步。画面具有虚幻神秘之感，充满梦境般的魅力与抒情诗般的意趣。

亨利·卢梭《战争》

虽然战争题材在 19 世纪的艺术中经常出现，但卢梭的《战争》无论是人物的刻画还是场景的绘制，都在矛盾与冲突中颠覆着观者的认知。画面中的小女孩，穿着纯洁无瑕的白色连衣裙，一手持长剑，一手持火把，骑着黑马从亡者的尸体上跨过，周围的植被都枯死了。小女孩面前那根即将折断的树枝，不知是被她的利剑所伐，还是她正要持剑将之彻底砍断。乌鸦、利剑、倒地的

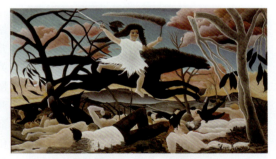

绘画类型	布面油画
作　者	亨利·卢梭
创作时间	1894 年
尺寸规格	纵 114 厘米，横 195 厘米
收藏地点	法国巴黎奥赛博物馆

亡者，本该是压抑、暗黑的场景，但远处的地平线却沐浴在明亮闪烁的光线中，与颓败的前景形成强烈对比。

亨利·卢梭《沉睡的吉卜赛人》

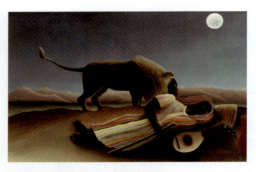

绘画类型	布面油画
作　　者	亨利·卢梭
创作时间	1897 年
尺寸规格	纵 130 厘米，横 201 厘米
收藏地点	美国纽约现代艺术博物馆

　　《沉睡的吉普赛人》是一幅具有异国情调的画作，一位席地而睡的吉卜赛女孩和一头雄狮在空旷冷峻的沙漠场景中显得格外神秘莫测，具有明显的超现实主义画风。根据画家自述，画面上的景象是他当年从军时的追忆。他曾被派往北非，经过一片荒无人烟的沙漠。在他的印象中，一具吉卜赛流浪女艺人的尸体，僵直地躺在沙漠中，身旁有艺人所用的乐器和生活用品。一头狮子走近尸体旁，则是画家的想象。

亨利·卢梭《舞蛇人》

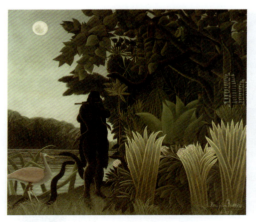

绘画类型	布面油画
作　　者	亨利·卢梭
创作时间	1907 年
尺寸规格	纵 169 厘米，横 190 厘米
收藏地点	法国巴黎奥赛博物馆

　　《舞蛇人》描绘了一位舞蛇人站在浓密的林木之间，用笛子施蛇咒，她非常像一个古老而神秘的神灵。蛇仿佛被她的魔音迷住了，慢慢地从四面八方爬出来。画面主色调是一种特殊的绿色，舞蛇人和蛇都以剪影的形式出现，整体充满神秘诗意的气息，洋溢着一种原始纯粹的美感。蛇与人的神话场面，犹如梦幻般的仙境，给人以心灵和精神上的慰藉。

亨利·卢梭《梦境》

《梦境》是亨利·卢梭逝世前最后一幅杰出的作品,代表了他的艺术风格与追求。当时有位评论家曾写信问卢梭为何这般构图,卢梭回答:"那是长椅上的少女梦见自己被运到热带丛林时的景象"。所以此画中的草木花卉、禽兽人物,乃至森林中沙发上的裸女,均是少女亚德菲加梦中的情景。画中所描绘的"热带植物"并非出自热带,在法国随处可见,只不过卢梭将它放大并极为细致地画出,通过画中的荒诞情景去营造一种异国的、原始的气氛。

绘画类型	布面油画
作 者	亨利·卢梭
创作时间	1910 年
尺寸规格	纵 204.5 厘米,横 298.5 厘米
收藏地点	美国纽约现代艺术博物馆

亨利·马蒂斯《戴帽子的女人》

绘画类型	布面油画
作 者	亨利·马蒂斯
创作时间	1905 年
尺寸规格	纵 80.7 厘米,横 59.7 厘米
收藏地点	美国旧金山现代艺术博物馆

1905 年,以马蒂斯为代表的一群法国年轻画家,在巴黎秋季沙龙展出了一批作品,因为用色大胆、异于传统风格,这些画家的画作风格被称为"野兽派"。法国艺术评论家路易·沃克塞尔对《戴帽子的女人》有较高的评价,在看过当年的展览之后,他评论道:"就像是一群野兽里的多纳泰罗。"这句评语后来成为"野兽派"一词的来源。《戴帽子的女人》描绘了一位身着色彩艳丽的衣服、戴着礼帽的女性,据说是以马蒂斯的妻子为原型。非现实的色彩在女像的脸上横冲直撞。绿色的宽线条横贯前额,另一条则沿鼻梁而下。脸颊一半黄绿,一半粉红。人像因纯色的自由奔驰而明亮有力。

名家名画欣赏

亨利·马蒂斯《红色的和谐》

《红色的和谐》表现的是一位妇女在餐桌前忙碌的情形，餐桌上放着水果，瓶中所盛的可能是甜酒，藤蔓植物花纹均匀地分布在墙面和桌面上。在这幅画作中，马蒂斯彻底摒弃了透视法，以饱满的色彩展现了一个充满对比色彩图案的世界。虽然是一幅普通的室内外场景画，但每件物品和每一处景色都脱离了它们实际中的本来面目。甚至连室内的空间，也做了精心改变，将三维空间描绘在了二维空间的红色平面上。画面与现实接近又脱离现实，加入了画家的想象力和画家对事物情感的表达。

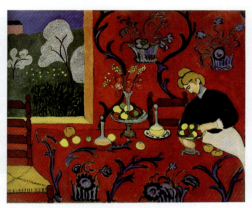

绘画类型	布面油画
作　者	亨利·马蒂斯
创作时间	1908 年
尺寸规格	纵 180 厘米，横 220 厘米
收藏地点	俄罗斯圣彼得堡艾尔米塔什博物馆

安德烈·德兰《威斯敏斯特大桥》

威斯敏斯特大桥是一座位于英国伦敦的拱桥，跨越泰晤士河，连接了西岸的威斯敏斯特市和东岸的兰贝斯。英国国会、大本钟及伦敦眼等名胜分列于桥的两端。这幅画作是安德烈·德兰时断时续地追随野兽派时期的代表作。此画采用高视点的构图，把大片绿色、黄色、红色和蓝色，作为主色铺展。这些色块的强烈对比关系，使画面充满节奏和张力。那弯弯扭扭地缠结在大片补色块面上的纯色树枝，起到了使对比色互相调和的作用。整幅画色点斑斓，色调明亮，形状简洁，笔触有力，富有劲感，反映出德兰处理画面色彩与结构的非凡技巧。

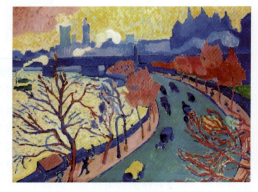

绘画类型	布面油画
作　者	安德烈·德兰
创作时间	1906 年
尺寸规格	纵 80 厘米，横 100 厘米
收藏地点	法国巴黎卢浮宫

乔治·布拉克《埃斯塔克的房子》

绘画类型	布面油画
作 者	乔治·布拉克
创作时间	1908 年
尺寸规格	纵 40.5 厘米,横 32.5 厘米
收藏地点	法国里尔美术博物馆

1908 年,布拉克来到埃斯塔克,开始通过风景画来探索自然外貌背后的几何形式。《埃斯塔克的房子》就是当时的一件典型作品。由于布拉克创作此画的阶段,画风明显受到塞尚的影响,因而,这一阶段又被称作"塞尚式立体主义时期"。在《埃斯塔克的房子》中,房子和树木皆被简化为几何形。这种表现手法显然来源于塞尚。塞尚把大自然的各种形体归纳为圆柱体、锥体和球体,布拉克则更加进一步地追求这种对自然物象的几何化表现。他以独特的方法压缩画面的空间深度,使画中的房子看起来好似压扁了的纸盒,而介于平面与立体的效果之间。景物在画作中的排列并非前后叠加,而是自上而下地推展,这样使一些物象一直达到画面的顶端。画作中的所有景物,无论是最深远的还是最前景的,都以同样的清晰度展现于画面中。

乔治·布拉克《曼陀铃》

绘画类型	布面油画
作 者	乔治·布拉克
创作时间	1909 年
尺寸规格	纵 71.1 厘米,横 55.9 厘米
收藏地点	英国伦敦泰特美术馆

在《曼陀铃》中,那个被形与色的波涛团团包围的乐器,隐没在块面、色彩与节奏的震颤中,所有要素都与那具有音响特质的阴影、光线、倒影等产生共鸣。整个画面布满了形状各异的几何碎块,几乎找不到一点空着的地方,也找不到一点不具动感的区域。那四处弥漫的光,那些朝着这个或那个方向倾斜的块面,相互之间彼此呼应。而真正能够使众多视觉要素统一起来的,则要算是画面中心的曼陀铃上的那个圆孔。这个深色的图形也是画作中所有交叉的斜线所交会的中心。由此可以看出,这幅画作的生命力便是由两种不同方向的运动所派生:一是向上的运动,一是旋转的运动。画中的色彩,仍像布拉克早期作品的色彩那样简单,不过,在不失其纯朴特质的基础上,显得更加明快和富于变化。

第 5 章

英国名家名画

英国是位于欧洲西部的岛国，由于地理上与欧洲大陆隔绝，所以英国的本土文化、艺术始终与欧洲大陆保持着一定的距离。在绘画艺术方面，英国在 18 世纪才取得了辉煌的成就，出现了威廉·霍加斯、约书亚·雷诺兹、托马斯·庚斯博罗和理查德·威尔逊等绘画大师，使英国绘画在欧洲画坛上处于仅次于法国的重要地位。到了 19 世纪，英国已经跻身于艺术大国的行列。

戈弗雷·内勒《牛顿肖像》

绘画类型	布面油画
作者	戈弗雷·内勒
创作时间	1689 年
尺寸规格	纵 76 厘米，横 63 厘米
收藏地点	英国伦敦国家肖像馆

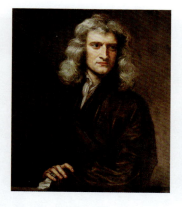

内勒不像英国其他一些肖像画家那样擅长使用细密的笔触刻画肖像，他用的是大刀阔斧的笔触，近看粗放不拘，稍远一些观赏，就会发现他准确地捕捉到了描绘对象的本质特征，人物形象的性格较为鲜明、确切。内勒绘制《牛顿肖像》之时，牛顿已经 46 岁了，但画面中的牛顿却显得精神矍铄、目光炯炯，神色坚毅而又深沉，看起来比他实际的年龄更年轻些。内勒精准地刻画出了这位科学巨匠所特有的精神面貌。

威廉·霍加斯《方丹家族》

1730 年前后，霍加斯创造了一种"谈天画"。这种"谈天画"类似于荷兰的群体肖像画，但比荷兰的群体肖像画更富戏剧性，更着重于人物的心理刻画，画中人物谈笑自如，非常生动。这种"谈天画"仍属于肖像画，因为它旨在描绘画中每个人的与众不同的外貌与个性特征，但都是以风俗画形式出现的。《方丹家族》画面中的人物被置于庭院式的风景之中，议论刚买的一幅画，通过这一情节表现各人的姿态神情。画风颇有法国洛可可画家让·安托万·华托的形式意趣。

绘画类型	布面油画
作者	威廉·霍加斯
创作时间	1730 年
尺寸规格	纵 47.5 厘米，横 60 厘米
收藏地点	美国费城艺术博物馆

威廉·霍加斯《赫维勋爵和朋友们》

霍加斯独创的"谈天画"实际上就是在群体肖像画中加入一些有趣的情节,但又不是专门以表现某一情节为主,而是着重描绘画中人物的形象个性,因此属于群体肖像画。这种画法与荷兰画家哈尔斯的群体肖像画相比,更加生动,更富有情趣。霍加斯喜欢将主人公置于美丽的大自然之中,使画面中既有风景也有情感,同时也让这种室外群体肖像画更加自由潇洒。在《赫维勋爵和朋友们》中,勋爵向人们展示一幅建筑设计图,好像是给画外之人看的,画中人物仍处在各自的行为之中,所以这个展示情节并不重要。霍加斯在描绘贵族生活形象方面,在表现手法和艺术效果上与法国洛可可艺术是一致的。

绘画类型	布面油画
作者	威廉·霍加斯
创作时间	1738 年至 1740 年
尺寸规格	纵 101.6 厘米,横 127 厘米
收藏地点	英国国民信托组织

威廉·霍加斯《时髦的婚姻》

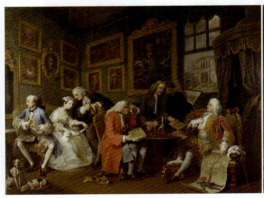
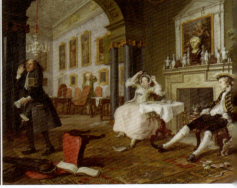

第 5 章 英国名家名画

　　《时髦的婚姻》共有 6 幅，按情节发展依次为《订婚》《早餐》《求医》《梳妆》《伯爵之死》《伯爵夫人自杀》，是对极端功利的社会现象的揭露和嘲讽。内容讲述的是：一位年轻的伯爵为了发财和暴发户的女儿结了婚，但二人之间根本没有什么感情，很快就各行其是，彼此不忠。伯爵背着妻子领着情人去江湖医生那里打胎，而妻子则与情人在闺房里通宵达旦寻欢作乐。后来妻子与人通奸被伯爵发现，盛怒之下的伯爵与其决斗，不幸中剑身亡。伯爵夫人幡然悔悟，可为时已晚，内心不堪重负的她也服毒自尽。弥留之际，她的父亲慌忙赶来，却不为女儿哀伤，而是先把她手指上的宝石戒指取下放进了自己口袋。

绘画类型	油画
作　　者	威廉·霍加斯
创作时间	1743 年至 1745 年
尺寸规格	纵 69 厘米，横 89 厘米（每幅）
收藏地点	英国伦敦国家美术馆

威廉·霍加斯《卖虾姑娘》

绘画类型	布面油画
作　者	威廉·霍加斯
创作时间	1760年
尺寸规格	纵63厘米，横50厘米
收藏地点	英国伦敦国家美术馆

《卖虾姑娘》是霍加斯以普通人的形象为艺术对象的代表作之一。卖虾姑娘脸上充满童稚般乐观的情绪，她的勤劳、朴素和机智，令不少现代观众产生兴趣。霍加斯以速写式的油画笔触捕捉了这个姑娘的美：一种调皮的回眸一笑，在她的脸上显示出来。这是一个整天在港口码头叫卖的穷人家孩子，霍加斯画出了她的活泼与率真。

乔治·斯塔布斯《枣红马》

绘画类型	布面油画
作　者	乔治·斯塔布斯
创作时间	1762年
尺寸规格	纵87.5厘米，横133.5厘米
收藏地点	英国伦敦国家美术馆

《枣红马》是18世纪英国重要的绘画作品之一，也是公认的乔治·斯塔布斯的杰作。画作中的枣红马属于罗金厄姆侯爵，它于1759年在约克郡赢得了一场重要的比赛，并于1762年退役，罗金厄姆侯爵委托斯塔布斯为它绘制了一幅等比例大小的纪念肖像画。画面中除了马，未涉及到骑手、骑乘设备或地理位置等元素，斯塔布斯以中性的淡金色为背景，描绘了这匹雄伟的立马（前腿抬起，后腿站立）。最初画作计划中是打算加入骑手的，但最终未被采用。摆脱人类的控制、没有骑手的马才是没有拘束的自然能量的化身，才能展示出浪漫主义对自由精神的颂扬。

乔治·斯塔布斯《母马与小驹》

《母马与小驹》画面中有五匹马,包括三匹母马和两匹小驹,它们在河边驻足休息。小驹正在母马腹下吃奶。画面右边是一匹肥壮的白色母马,左边则是两匹毛色协调的棕色母马。古典主义所崇尚的线与色的形体布局,被画家运用在这幅画作中,这是独一无二的创举。

绘画类型	布面油画
作者	乔治·斯塔布斯
创作时间	1763 年至 1768 年
尺寸规格	纵 102 厘米,横 162 厘米
收藏地点	英国伦敦泰特美术馆

乔治·斯塔布斯《澳大利亚袋鼠》

《澳大利亚袋鼠》是西方画坛中最早描绘澳大利亚动物的绘画作品之一,是英国博物学家与植物学家约瑟夫·班克斯参加了詹姆斯·库克首次环球航行之后,向斯塔布斯的订件。斯塔布斯本人并没有亲眼见过袋鼠,而是参考了班克斯从澳大利亚东海岸获得的一张袋鼠皮以及相关描述后完成的画作。除了这张袋鼠皮,斯塔布斯很可能也参考了班克斯考察时的随行博物画家西德尼·帕金森在 1770 年绘制的一张袋鼠写生素描,而这幅素描也是西方人首次描绘袋鼠这一生物。

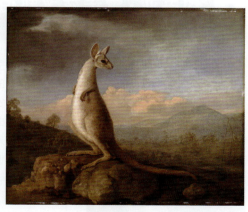

绘画类型	布面油画
作者	乔治·斯塔布斯
创作时间	1772 年
尺寸规格	纵 60.5 厘米,横 71.5 厘米
收藏地点	英国伦敦自然历史博物馆

理查德·威尔逊《茅达区山谷》

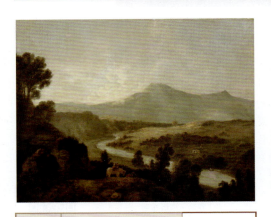

《茅达区山谷》选取了山谷的一角进行详细刻画，对远景则寥寥几笔带过。画面中，阳光映照着远方的山顶，山谷间一条盘曲公路把两边山坡划分成了背阴与面阳的两个大面。山坡上点缀着团团树丛，几个骑马的山民顺着山坡往下骑行。此画空间感强，色彩和谐，墨绿与棕灰构成了整体基调。

绘画类型	布面油画
作　者	理查德·威尔逊
创作时间	1764 年
尺寸规格	纵 60 厘米，横 75.5 厘米
收藏地点	英国威尔士国家博物馆

约书亚·雷诺兹《邦伯里小姐为三美神而牺牲》

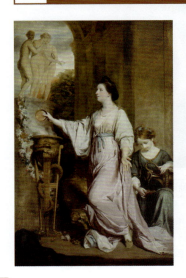

《邦伯里小姐为三美神而牺牲》是一幅取材于传统故事的画作，运用古代雕像的某些特点，结合人物真实的姿态，形成了优美遒劲的造型特征。在背景处理上，摆脱了传统手法；在色彩上，吸收了威尼斯画派的长处。可以看出，画面中的女主人与女佣人都运用了一种柔和与瑰丽的色彩效果，华丽却不艳俗。

绘画类型	布面油画
作　者	约书亚·雷诺兹
创作时间	1765 年
尺寸规格	纵 242 厘米，横 151.5 厘米
收藏地点	美国芝加哥艺术学院

约书亚·雷诺兹《三美神》

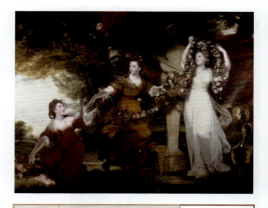

《三美神》中的三名女子都是爱尔兰贵族威廉·蒙哥马利爵士的女儿,她们聚集在一起,收集着鲜花,为婚姻之神的雕像进行装扮。画面中的三姐妹以扮演三美神为名,实则是暗喻三姐妹的美丽如同三美神一样。画家吸收了意大利文艺复兴绘画的经验,有意将古代雕刻的优雅造型与所画人物的特点结合起来,使她们都具备了一种高雅、优美的造型特征。画家突出了三姐妹姣美的面目与丰满的胸部,用微妙的暗影处理她们的头、颈、胸,背景的或明或暗加强了人物优雅的轮廓,增强了浪漫的情调。三姐妹白色、橘黄、紫色的裙衣与她们各自的肤色、面孔,构成美的对比,显示出诗一般的美感。

绘画类型	布面油画
作 者	约书亚·雷诺兹
创作时间	1773 年
尺寸规格	纵 290.8 厘米,横 233.7 厘米
收藏地点	英国伦敦泰特美术馆

约书亚·雷诺兹《柯克班夫人和她的三个儿子》

从《柯克班夫人和她的三个儿子》的构图来看,应该是源自于"慈悲"的意大利寓言,孩子们与其说是三个英国小孩,不如说是神话传说中的丘比特,母亲则更似维纳斯而非英国妇人。她和环绕她的三个小孩构成一个三角形结构,其底边则为色彩深浓的斗篷边缘。透过画中的韵律感和内容,雷诺兹清楚地呈现出一种古典传统的规范。

绘画类型	布面油画
作 者	约书亚·雷诺兹
创作时间	1773 年
尺寸规格	纵 141.5 厘米,横 113 厘米
收藏地点	英国伦敦国家美术馆

约书亚·雷诺兹《卡罗琳·霍华德小姐》

雷诺兹在贵族的肖像画中擅长表现人物的威严气度,但在处理有关童年主题时又有些多愁善感;不过一旦捕捉到童稚的清新气息时,画面又极其动人。《卡罗琳·霍华德小姐》就是一个典型的例子,少女的纯真气息在玫瑰花丛的对照之下虽略带凄凉,但其含蓄的表现却深扣人心。

绘画类型	布面油画
作　者	约书亚·雷诺兹
创作时间	1778 年
尺寸规格	纵 143 厘米,横 113 厘米
收藏地点	美国华盛顿国家美术馆

约书亚·雷诺兹《伊丽莎白·德尔美夫人和她的孩子》

雷诺兹是一个极其多产的肖像画家,他曾说过:"如欲发明,可先学学前人的发明。"在他的肖像画样式中,他广泛借鉴其他画家的样式,让画面富于变化。这幅优雅精练的肖像画,其人物仿佛出自意大利画家安东尼奥·柯勒乔的作品,风景则类似英国画家安东尼·凡·戴克的画面。照在叶丛上的光线不但在树干上留下光辉,而且能优雅稳重地映照在人物上面,反映出 18 世纪英国人对自然的观点,因此这种风格的肖像画在英国极受欢迎。

绘画类型	布面油画
作　者	约书亚·雷诺兹
创作时间	1779 年
尺寸规格	纵 238.4 厘米,横 147.2 厘米
收藏地点	美国华盛顿国家美术馆

约书亚·雷诺兹《乔治·库西马克上校》

《乔治·库西马克上校》是雷诺兹晚年的代表作之一,为了这幅画,乔治·库西马克上校总共摆了大约 16 次姿势,而马匹更换姿势的次数更多。在构图上,雷诺兹显然受到了安东尼·凡·戴克所绘《查理一世行猎图》的影响,然而乔治·库西马克上校一副轻松的姿势以及漫不经心的神色,实属画家个人的风格。雷诺兹在这幅画中用了一些明亮的颜色和让人一看就觉得很漂亮的画面,这可能是他看到托马斯·庚斯博罗的画越来越受欢迎后,想要用自己的方式来回应。

绘画类型	布面油画
作者	约书亚·雷诺兹
创作时间	1782 年
尺寸规格	纵 145.4 厘米,横 238.1 厘米
收藏地点	美国纽约大都会艺术博物馆

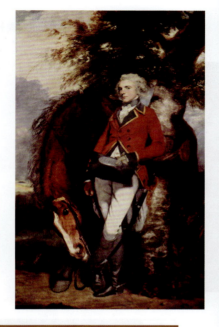

约书亚·雷诺兹《丘比特解开维纳斯的衣带》

《丘比特解开维纳斯的衣带》以其戏剧性和强烈的形式感而著称,是对当时流行的、以理想化的古典雕塑为基础的历史画的一种颠覆。这是一幅神话题材画作,画中情节并不是主要的,画家只是借以描绘含蓄的裸体美人,袒露丰艳上身的维纳斯略带羞涩地让儿子为她解开腰带。画家聚光于人物主体部分,使画面明暗强烈对比而突出裸露的维纳斯形象。运用细腻的笔触描绘人物身体,而以粗犷笔触色块画背景环境,从而形成艺术语言的对比美。

绘画类型	布面油画
作者	约书亚·雷诺兹
创作时间	1784 年
尺寸规格	纵 127.5 厘米,横 101 厘米
收藏地点	英国伦敦泰特美术馆

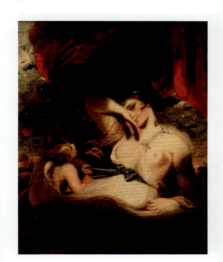

约书亚·雷诺兹《纯真年代》

《纯真年代》不是受他人委托制作的肖像画,而是一幅人物刻画练习,按当时的说法,这也是一幅"花哨画"(18世纪风俗画的绘画流派,其特点是描绘了日常生活的场景,且具有叙事、想象元素)。这幅画作是在雷诺兹之前的画作《草莓女孩》的基础上画的。画中女孩的身份至今未知,据猜测是雷诺兹的曾侄女西奥拉·格瓦特金。1856年至1893年间,雷诺兹的学生以及专业摹画师制作了超过300件全尺寸的《纯真年代》复制品。此画作还被频繁地印刷在不同种类的出版物中。

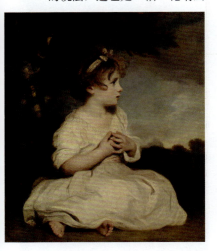

绘画类型	布面油画
作　者	约书亚·雷诺兹
创作时间	1788年
尺寸规格	纵76.5厘米,横63.8厘米
收藏地点	英国伦敦泰特美术馆

约书亚·雷诺兹《黑尔少爷像》

《黑尔少爷像》是雷诺兹在晚年失明前绘制的一幅儿童肖像画,其构图生动,画家选择了一个自然的手势,这一生活形象有助于表现儿童活泼的性格。在这幅画作中雷诺兹用笔更为潇洒粗犷,以写意的笔触、大色块塑造形象,使肖像更具艺术性。

绘画类型	布面油画
作　者	约书亚·雷诺兹
创作时间	1788年至1789年
尺寸规格	纵77厘米,横64厘米
收藏地点	法国巴黎卢浮宫

托马斯·庚斯博罗《安德鲁斯夫妇》

相比肖像画，庚斯博罗更喜欢绘制风景画，但是付大价钱的顾客都是来画肖像的，所以他会将风景结合起来创作，《安德鲁斯夫妇》就是庚斯博罗广为人知的早期杰作之一。它是一幅并排在一起的双人肖像画，这是庚斯博罗的特色，在其他画家的作品里非常少见。画面中，一对类似贵族打扮的中产阶级新婚夫妇，男人带着猎犬，拿着猎枪，站在椅子旁边，左手肘部倚靠在椅背上。女人端坐在大树旁的椅子上，肩部狭窄、脖子修长，有着粉红色的面孔和光滑细腻的皮肤，以及高傲冷漠的目光。画面背景是一片金色和绿色交织的肥沃土地，典型的英国村庄。风景与肖像分属不同领域、不同风格，但在此处巧妙地融为一体，相互衬托，如同一首田园抒情诗。

绘画类型	布面油画
作　者	托马斯·庚斯博罗
创作时间	1750 年
尺寸规格	纵 69.8 厘米，横 119.4 厘米
收藏地点	英国伦敦国家美术馆

托马斯·庚斯博罗《追逐蝴蝶的画家女儿》

《追逐蝴蝶的画家女儿》是庚斯博罗以其两个女儿为模特所绘制的肖像画中最为有名的一幅。在当时，由于医疗等条件的限制，儿童的死亡率非常高，因此为儿童绘制肖像画最优先的就是要与其本人相似。此外，由于这幅画作不是别人委托绘制，而是画家为自己绘制的，因此在构图上就能随心所欲，非常大胆，风格也十分自由奔放。此画作的背景是深色的树丛，较为昏暗，与蝴蝶和两个小孩明亮的色彩形成强烈的对比，很好地突出了主题。

绘画类型	布面油画
作　者	托马斯·庚斯博罗
创作时间	1759 年
尺寸规格	纵 113.5 厘米，横 105 厘米
收藏地点	英国伦敦国家美术馆

托马斯·庚斯博罗《玩猫的画家之女》

《玩猫的画家之女》描绘的是庚斯博罗的两个女儿：玛格丽特和玛丽。这是一幅尚未完成的油画作品，在玛丽的左边脸颊上还可以看出明显的运笔方向。画中除

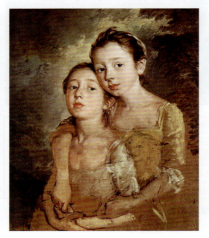

了人物的头像外，其余部分均显得过于粗糙和不够精确，但这是庚斯博罗有意而为的。在她们俩的脸上，庚斯博罗把画面从亮部到暗部的过渡处理得非常微妙、自然，阴影部分也刻画得恰当、准确，但是耳朵却是草草的几笔，未做过多的描绘。在18世纪，画家常雇用助手绘制细节，而庚斯博罗的画却完全由他一手完成，因为他深知自己的技巧是最终效果之中最重要的成分。

绘画类型	布面油画
作　　者	托马斯·庚斯博罗
创作时间	1760 年
尺寸规格	纵 75.6 厘米，横 63 厘米
收藏地点	英国伦敦国家美术馆

托马斯·庚斯博罗《阿尔斯顿小姐》

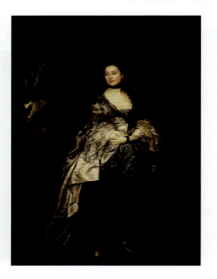

庚斯博罗擅长塑造衣着华丽、面孔红润、肌肤光泽细腻的上流社会淑女。他用精巧的笔触和色彩，以及诗意的情调，展现了贵族阶级女性的美。画家总是以浪漫的心情描绘对象。画中的这位女士身着质地上佳的衣裙，透出丰腴的肌体，红润的面孔嵌着一双炯炯有神的大眼睛。人物形象与背景环境融为一体，背景一处透亮，使画面顿生深远感，与人物产生光亮的呼应。

绘画类型	布面油画
作　　者	托马斯·庚斯博罗
创作时间	1760 年
尺寸规格	纵 228 厘米，横 166 厘米
收藏地点	法国巴黎卢浮宫

托马斯·庚斯博罗《玛丽·霍维伯爵夫人》

《玛丽·霍维伯爵夫人》中的风景与托马斯·庚斯博罗早期绘画中的真实田野风光迥然不同,是一种带有田园牧歌意味的朦胧风景。雾霭迷蒙,树木山岗既是实景,也是虚描。画中人物身着粉红色礼服,裙摆的皱褶与光影细腻巧致,裙子上的白色蕾丝轻薄透明,华丽袖口的层叠垂坠十分自然,大盘帽以及高高的珍珠领显出人物极为优雅、迷人、高贵的特点。在华丽灿烂的服饰之外,人物兼具不卑不亢、略带忧郁的高雅姿态和自信的神态,以聪慧高贵的形象展现在观者的面前。

绘画类型	布面油画
作　　者	托马斯·庚斯博罗
创作时间	1763 年
尺寸规格	纵 152.4 厘米,横 244 厘米
收藏地点	英国伦敦肯伍德别墅

托马斯·庚斯博罗《蓝衣少年》

《蓝衣少年》描绘了一位衣饰华丽的贵族少年,身穿宝石蓝色的缎子面料服装。整幅画以蓝色为主调,且夹杂了许多淡黄、淡红的暖色,调和了过于寒冷的感觉。活泼、跳跃的蓝色绸缎,变幻莫测的衣纹和高光,与含蓄的黄灰、蓝灰、绿灰、红灰的背景形成了奇妙的和谐对比,使这一片蓝色晕成一匹光滑柔软的绸缎,新颖别致,没有让人感到任何不适,反而使人觉得新颖。庚斯博罗运用奔放流畅的笔触,把少年风流潇洒的风度展现得淋漓尽致,充分发挥了宝石蓝的色彩之美。

绘画类型	布面油画
作　　者	托马斯·庚斯博罗
创作时间	1770 年
尺寸规格	纵 123 厘米,横 178 厘米
收藏地点	美国亨廷顿美术陈列馆

托马斯·庚斯博罗《蓝衣女子》

英国美术界权威约书亚·雷诺兹说过:"蓝色不能在画中占主要地位。"他的这句名言被很多英国画家作为金科玉律。而庚斯博罗无所畏惧地向权威发起挑战,专画蓝衣人物,继《蓝衣少年》之后,他又绘制了一幅《蓝衣女子》。这幅画作是庚斯博罗在色彩运用上对英国传统技法的一次突破,而且是一次极为成功的突破。画家运用奔放而流畅的笔触和含蓝色的头发衣饰,构成一幅别致的经过画家艺术处理的肖像画,令人耳目一新。

绘画类型	布面油画
作　者	托马斯·庚斯博罗
创作时间	1770 年
尺寸规格	纵 76 厘米,横 64 厘米
收藏地点	俄罗斯圣彼得堡艾尔米塔什博物馆

托马斯·庚斯博罗《格雷厄姆夫人》

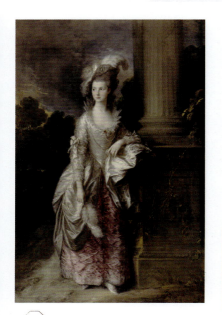

《格雷厄姆夫人》展现了庚斯博罗惊人的成熟技巧。画中刻意突出衣着的华丽和人物的富有,这在他之前的许多肖像画中已逐渐显露,而此画则到了让人惊叹叫绝的地步。年轻的格雷厄姆夫人,戴着精美的羽毛帽,穿着一袭乳白色外衣和粉红色丝裙,背后是巍然矗立的廊柱,华丽的衣饰和背景,几乎使夫人那五官清秀、表情略显傲慢的面孔黯然失色。庚斯博罗处理油彩的手法自如而流畅,表现出一种诗意、优雅之美,这是他崭新的成就。光线的处理方式自然而新颖,使格雷厄姆夫人仿佛站在聚光灯下,明亮而贵气。

绘画类型	布面油画
作　者	托马斯·庚斯博罗
创作时间	1777 年
尺寸规格	纵 237.5 厘米,横 154.3 厘米
收藏地点	英国苏格兰国家美术馆

托马斯·庚斯博罗《哈莱特夫妇》

庚斯博罗的肖像画既能迎合贵族男女追求华美的审美趣味,在盛装肖像中给描绘对象增加沉稳高傲的贵族风采,又能真实地传达出画中人的个性气质。在这幅早晨散步的青年夫妇肖像中,庚斯博罗就是有意将他们描绘得高尚而优雅、华丽而带韵致,似乎这些人物就是上流社会中的精英。这对夫妇男的英俊、女的美丽,身着华贵衣饰,雍容高傲,在景色宜人的大自然中结伴而行,悠闲自得,在他们的心目中,世界是如此美好。不过,庚斯博罗虽然精心地描绘他们,但内心却对他们的某些特质持有批判态度,画中人侧转身姿,目光向外,这可能是庚斯博罗的暗示:贵族男女对爱情是永远不会专一的。

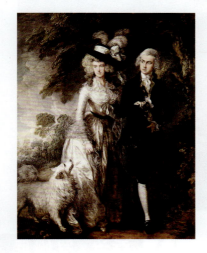

绘画类型	布面油画
作　　者	托马斯·庚斯博罗
创作时间	1785 年
尺寸规格	纵 236.2 厘米,横 179.1 厘米
收藏地点	英国伦敦国家美术馆

乔治·罗姆尼《高尔伯爵的五个孩子》

《高尔伯爵的五个孩子》描绘的是高尔伯爵的五个孩子跳舞的场景。五个孩子年龄从大到小分别是:安妮、乔治亚娜、苏珊、夏洛特、格兰维尔。画面中的安妮拍击着手鼓,其他孩子手拉手边转圈边跳舞。

绘画类型	布面油画
作　　者	乔治·罗姆尼
创作时间	1776 年至 1777 年
尺寸规格	纵 235 厘米,横 203 厘米
收藏地点	英国阿伯特庄园美术馆

名家名画欣赏

乔治·罗姆尼《带着小狗的托马斯和凯瑟琳》

《带着小狗的托马斯和凯瑟琳》是一幅肖像画。画面中的托马斯长着一头金色卷发,托马斯一只手牵着一条白狗和一条黑狗,另一只手挽在凯瑟琳腰间,和凯瑟琳并排走在小路上。凯瑟琳穿着白色上衣和白色裙子抱着一条小奶狗,优雅地走在小路上。

绘画类型	布面油画
作 者	乔治·罗姆尼
创作时间	1777 年
尺寸规格	纵 157.5 厘米,横 125.7 厘米
收藏地点	美国亨廷顿美术陈列馆

乔治·罗姆尼《玛丽·罗宾逊夫人》

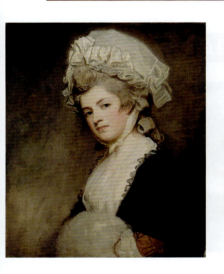

《玛丽·罗宾逊夫人》是乔治·罗姆尼为玛丽·罗宾逊夫人绘制的一幅肖像画。画面中的玛丽·罗宾逊夫人相貌清秀,皮肤白皙,脸色红润。她戴着白色头巾,穿着白色纱裙,裙子外套着黑色外套,手伸到暖手筒里放在肚子前,表情严肃地看着前面。

绘画类型	布面油画
作 者	乔治·罗姆尼
创作时间	1781 年
尺寸规格	纵 75.7 厘米,横 63.2 厘米
收藏地点	英国伦敦华莱士收藏馆

乔治·罗姆尼《朱莉安娜·威洛比小姐》

《朱莉安娜·威洛比小姐》描绘的是朱莉安娜·威洛比小姐幼时的肖像。画面中的朱莉安娜·威洛比安静而警觉地站在野外的山坡上,用略带疑问的目光望着前面。白皙的皮肤、白色的裙子、粉色的丝带,这些颜色和谐地混合在一起,使人物形象显得格外闪亮。

绘画类型	布面油画
作　　者	乔治·罗姆尼
创作时间	1781 年至 1783 年
尺寸规格	纵 92.1 厘米,横 71.5 厘米
收藏地点	美国华盛顿国家美术馆

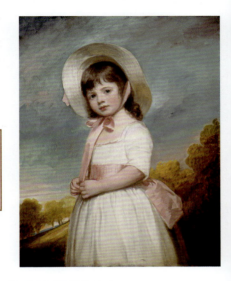

乔治·罗姆尼《戴草帽的汉密尔顿小姐》

乔治·罗姆尼是 18 世纪英国杰出的艺术家之一,为许多社会人物作画,其中包括纳尔逊勋爵的情妇爱玛·汉密尔顿。1782 年罗姆尼与爱玛认识后,她便成为他的模特。罗姆尼为爱玛创作了超过 60 幅作品,姿势各不相同,有些作品中爱玛还扮演历史或者神话人物。《戴草帽的汉密尔顿小姐》是这些作品中较为出色的一幅。罗姆尼抓取了爱玛那对微嗔而圆睁的杏眼,以加强她的娇美与风姿。她两手抱拢,左手放在颈部,含情脉脉,展现一种少女的倩美神态,观后令人称赞不已。整幅画充满青春的活力感。

绘画类型	布面油画
作　　者	乔治·罗姆尼
创作时间	1782 年至 1784 年
尺寸规格	纵 76 厘米,横 62 厘米
收藏地点	美国亨廷顿美术陈列馆

乔治·罗姆尼《玛利亚和凯瑟琳肖像》

《玛利亚和凯瑟琳肖像》画面中,姐姐玛利亚戴着一顶精致的帽子,穿着一件白色连衣裙和一双绿色鞋子,腰间系着一条绿色丝带,站在一架红色的钢琴前,一边弹着钢琴一边望着右边。妹妹凯瑟琳戴着一顶漂亮的花环,穿着一件白色连衣裙和一双红色鞋子,趴在钢琴上,安静地望着前面。

绘画类型	布面油画
作　者	乔治·罗姆尼
创作时间	1783 年
尺寸规格	纵 152.7 厘米,横 121.6 厘米
收藏地点	美国耶鲁大学美术馆

乔治·罗姆尼《夏洛特·米尔恩斯夫人》

《夏洛特·米尔恩斯夫人》是乔治·罗姆尼为夏洛特·米尔恩斯夫人绘制的一幅肖像画。画面中的夏洛特·米尔恩斯夫人身穿绸缎裙子和紧身胸衣以及细棉布、宽袖子的白色内衣,戴着一顶宽阔的羽毛帽子,迈开脚步准备进屋,她与远处的天空、树林、草地构成了一幅迷人的画面。

绘画类型	布面油画
作　者	乔治·罗姆尼
创作时间	1788 年至 1792 年
尺寸规格	纵 241.6 厘米,横 149.2 厘米
收藏地点	美国纽约弗里克收藏馆

乔治·罗姆尼《安妮·巴恩斯夫人肖像》

《安妮·巴恩斯夫人肖像》是罗姆尼为安妮·巴恩斯夫人绘制的一幅肖像画。画面中的安妮·巴恩斯夫人皮肤白皙，脸色红润，眼睛明亮，手指纤细，盘着一头漂亮的棕色头发，身上穿着一件蓝色连衣裙，腰间系着一条红色腰带，裙外披着一件白色的薄纱外套，站在一面石墙前，一只手叉着腰，一只手放在石台上，神采奕奕地望着远方。

绘画类型	布面油画
作　　者	乔治·罗姆尼
创作时间	不详
尺寸规格	纵 76.2 厘米，横 63.1 厘米
收藏地点	不详

爱德华·戴斯《奥尔斯湖景色》

《奥尔斯湖景色》是英国水彩画家爱德华·戴斯的得意之作，这幅接近一张明信片大小的纯透明水彩画中，阳光透过云层洒在奥尔斯湖面上，远方的山谷悠远而通透，近处有一个孤单的牧童。超小的画幅，却带来英格兰风笛般悠扬的感受。

绘画类型	水彩画
作　　者	爱德华·戴斯
创作时间	约 1790 年
尺寸规格	纵 25.7 厘米，横 40.4 厘米
收藏地点	英国伦敦不列颠博物馆

威廉·特纳《海上渔夫》

《海上渔夫》画面中渔船所在的位置是怀特岛,这是英国南部海岸线外护卫朴次茅斯市的一个大岛。特纳于1795年走访过该岛,绘制了大量关于海岸的速写和水彩画并收录于《怀特岛速写集》,不过却没有哪幅速写能和这幅画作完全对应。此前人们一直以为画面左侧的一系列白垩岩石就是怀特岛西端著名的尼德尔斯礁石群,但现在普遍认为特纳描绘的是淡水湾里的礁石群。画面中皎洁的月光与渔夫手中灯笼发散出来的微弱灯光形成对比,凸显出大自然的威力。

绘画类型	布面油画
作　者	威廉·特纳
创作时间	1796年
尺寸规格	纵91.4厘米,横122.2厘米
收藏地点	英国伦敦泰特美术馆

威廉·特纳《里奇蒙山和桥》

《里奇蒙山和桥》描绘了英国里奇蒙山和里奇蒙桥的田园景色。特纳用模糊画法描绘晨雾中的大桥,并着重突出了里奇蒙河堤坝和在岸边嬉戏的人物。气象学家迈克尔·菲斯曾评论道:"特纳是英国有史以来最伟大的画家之一。他的画对我本人有特殊意义,这不仅是因为他对于天气的描绘,也因为他颇具感伤的这幅作品,画中的景色今天依然如故。"

绘画类型	布面油画
作　者	威廉·特纳
创作时间	1808年
尺寸规格	纵91.4厘米,横121.9厘米
收藏地点	英国伦敦泰特美术馆

威廉·特纳《雾晨》

《雾晨》描绘的是特纳的亲身经历，即他在一个寒冷的冬天造访约克郡时的场景。画面中可以看到特纳的大女儿埃维莉娜（穿着蓝色的衣服）和他那匹枣色大马（正拖着马车）。特纳自己非常喜欢这幅画作，一直不想对外出售。这幅画作也得到了同时期和以后的评论家的好评。克劳德·莫奈评论说道"特纳绘画时非常用心""这幅画是他用广眼画的"。

绘画类型	布面油画
作　者	威廉·特纳
创作时间	1813 年
尺寸规格	纵 113.7 厘米，横 174.6 厘米
收藏地点	英国伦敦泰特美术馆

威廉·特纳《迦太基帝国的衰落》

《迦太基帝国的衰落》取材于罗马和迦太基之间持续了近 120 年的布匿战争，描绘了罗马人胜利后对迦太基古城烧杀抢掠的情景。这幅画作暗喻了帝国精神的衰落，而非迦太基古城的实际毁灭。海港上金碧辉煌的建筑完好无损，但地面上杂乱无章的物品却暗示着废墟和听天由命的消极情绪。岸上大部分人是女性，望着落日的余晖。舰队剩余的几条船载着年轻人正准备出发，他们将在罗马战死或沦为奴隶。在前景的阴影里有一只被遗弃的儿童玩具船，随着海浪的日渐汹涌而沉没。

绘画类型	布面油画
作　者	威廉·特纳
创作时间	1817 年
尺寸规格	纵 170.2 厘米，横 238.8 厘米
收藏地点	英国伦敦泰特美术馆

威廉·特纳《从梵蒂冈远眺罗马》

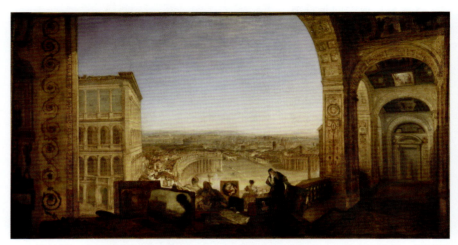

特纳第一次拜访罗马时已经42岁，此时他在绘画方面已有较高的造诣。罗马这座城市充满了经典神话的各种主题，这些素材也融入了特纳的画作中。特纳回到英国后，便采用低视角绘制了《从梵蒂冈远眺罗马》。此画作描绘了从梵蒂冈门廊远眺罗马阿布齐鲁山脉的景象，前景中的人物是文艺复兴意大利三杰之一的拉斐尔。画面前景略显零乱，但整片风景散发着"纯洁、宁静、优美、祥和"的气氛。

绘画类型	布面油画
作　者	威廉·特纳
创作时间	1820年
尺寸规格	纵177.2厘米，横335.3厘米
收藏地点	英国伦敦泰特美术馆

威廉·特纳《贝亚湾、阿波罗与女先知》

《贝亚湾、阿波罗与女先知》取材于古罗马神话"阿波罗与女先知"的故事，描绘了阿波罗与女先知坐在贝亚湾的场景。女先知请求阿波罗赐予她有生之年使用不尽的金沙，但是她忘了要求青春永驻，到最后只有她的声音没有改变。故事中的辛酸主题充斥着画面，时光流逝，古罗马建筑日渐破旧，然而旧地的金色景象鲜亮依旧。此画作是特纳的后期作品，他大胆地运用了纯色，这种手法早在他19世纪初具有实验性质的水彩速写中就已显端倪，《贝亚湾、阿波罗与女先知》则是这种手法的代表作。

绘画类型	布面油画
作　者	威廉·特纳
创作时间	1823年
尺寸规格	纵145.4厘米，横237.5厘米
收藏地点	英国伦敦泰特美术馆

第 5 章　英国名家名画

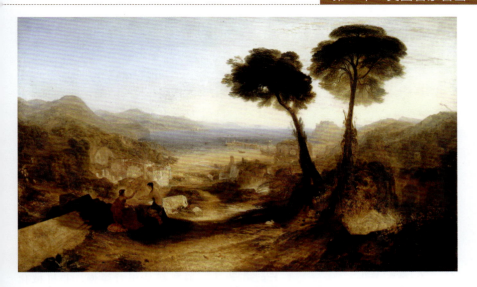

威廉·特纳《被拖去解体的战舰无畏号》

《被拖去解体的战舰无畏号》描绘了"无畏"号战舰在退役后被拖曳至海斯港解体的景象。此画意在表现当时日渐衰落的英国海军，以及老式风帆战舰在蒸汽动力出现之后的没落。画面中，"无畏"号仿佛在雾霭里一样朦胧，桅杆上的帆紧紧收着，驶往东方，渐渐远离平静的海面以及太阳落下的地方。一个时代结束了，古老的荣耀与激情如今被新的历史覆盖。小小汽船拖动巨大的战舰，劈波斩浪，让人惊叹蒸汽机强大的同时，也显示了工业革命和科技的力量。此时，汽船带动的不仅仅是战舰，更是整个世界。大笔渲染的日落和古战舰在同一个水平线上，而新生代的蒸汽拖船则鲜明有力。特纳对大海和天空的描绘尤其精彩，他以重墨渲染了夕阳在云间的光辉，与细致描绘的船索形成鲜明对比。

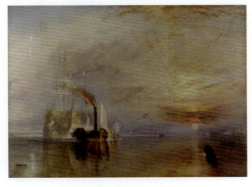

绘画类型	布面油画
作　　者	威廉·特纳
创作时间	1838 年
尺寸规格	纵 90.7 厘米，横 121.6 厘米
收藏地点	英国伦敦国家美术馆

威廉·特纳《雨、蒸汽和速度——西部大铁路》

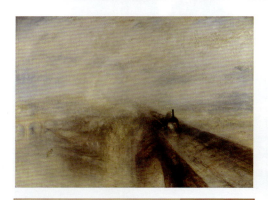

《雨、蒸汽和速度——西部大铁路》描绘的是一辆蒸汽火车行驶在梅登黑德高架桥上的场景,特纳通过对透视原理的运用表现出火车行驶的速度之快。画面中有雨落下,但不是特别大,所以没有完全遮住桥两边的树林和田野上的景色。在河的左边,观者可以看到一艘小船,在画面右边边缘几乎看不见,还有一个人操纵着一辆由马拉的犁,船和犁都是相对缓慢、非机械化活动的例子,与机械化的火车形成了鲜明对比。

绘画类型	布面油画
作　者	威廉·特纳
创作时间	1844 年
尺寸规格	纵 91 厘米,横 121.8 厘米
收藏地点	英国伦敦国家美术馆

约翰·康斯特勃《弗拉特福德磨坊》

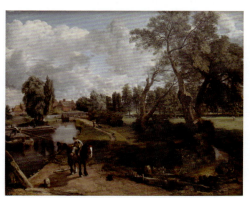

《弗拉特福德磨坊》描绘了几间乡村小屋、两三个牧童、一池清浅而光影闪烁的溪水和一条渡船,充满阳光和泥土气息。画面上所展现出的生机蓬勃的自然力量,几近于彭斯、济慈的诗篇上所展现的力量,这在当时是一种进步的民主主义思想在艺术上的流露。

绘画类型	布面油画
作　者	约翰·康斯特勃
创作时间	1816 年
尺寸规格	纵 102 厘米,横 127 厘米
收藏地点	英国伦敦泰特美术馆

约翰·康斯特勃《威文侯公园》

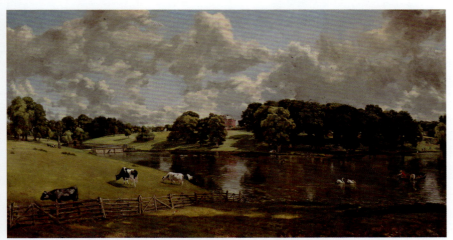

　　《威文侯公园》描绘了英国伦敦近郊威文侯公园（位于今埃塞克斯大学内）的美丽景色。画面中的风景是以它本来的面貌出现的，质朴而真实。康斯特勃从来不会去描绘或者追求他没有见过的和完全不理解的东西，他喜欢描绘缓慢飘动的云彩，画面中宁静、透明、淡蓝色的天空令人心旷神怡。从云层里透现出的阳光洒在大地上，浓密的林木，斜坡上绿茵茵的草地，悠闲吃草的牛群，水面上戏水的鹅，撒网的渔民，这一派令人陶醉的景色虽不是天堂却胜似天堂。

绘画类型	布面油画
作　　者	约翰·康斯特勃
创作时间	1816 年
尺寸规格	纵 56.1 厘米，横 101.2 厘米
收藏地点	美国华盛顿国家美术馆

约翰·康斯特勃《白马》

　　《白马》的创作是康斯特勃职业生涯的一个重要转折点，它是画家"六英尺画作"系列中的第一幅，描绘了斯图尔河上的风景，康斯特勃最著名的画作《干草车》也是描绘这里的场景。《白马》描绘了一匹白色的拖马在渡河，近景中的小河十分平静，不远处有错落的农舍、参差的树木以及或平坦或起伏的草场。远处的空气和云层，画家用变化多端的灰色和白色斑点来表现，以获取微妙朦胧的明暗对比效果。奔放的笔触使草木生机勃勃，河水平波展镜，透出一片清凉。

绘画类型	布面油画
作　　者	约翰·康斯特勃
创作时间	1819 年
尺寸规格	纵 131.4 厘米，横 188.3 厘米
收藏地点	美国纽约弗里克收藏馆

名家名画欣赏

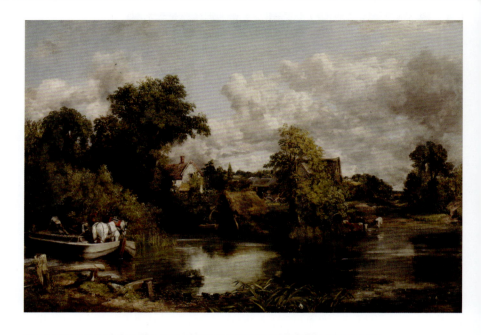

约翰·康斯特勃《史特拉福磨坊》

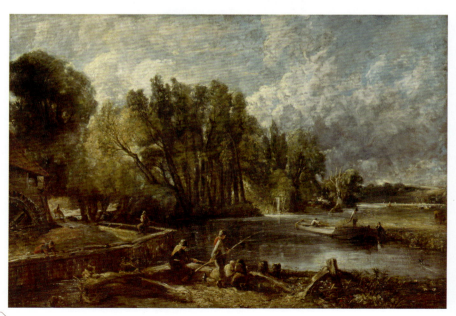

《史特拉福磨坊》描绘了斯托尔河边水磨坊的乡间景色。画面左侧的水磨坊是造纸用的,该磨坊在19世纪末被拆毁。康斯特勃不仅精确地还原了这个景点,而且描绘出了夏日午后慵懒的氛围。色彩柔和的树木和下着微微细雨的天空,让人顿生身临其境之感。

绘画类型	布面油画
作 者	约翰·康斯特勃
创作时间	1820 年
尺寸规格	纵 127 厘米,横 182.9 厘米
收藏地点	英国伦敦国家美术馆

约翰·康斯特勃《汉普斯特荒野》

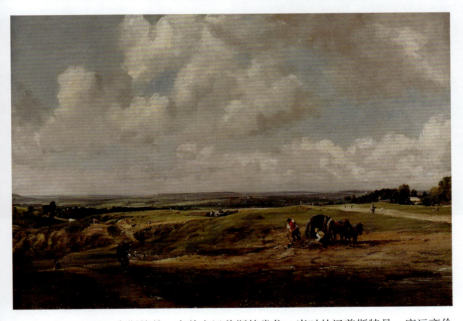

自 1819 年起,康斯特勃一家曾在汉普斯特常住,当时的汉普斯特是一座远离伦敦的小村庄。康斯特勃的妻子玛丽亚当时正患有肺结核,他们希望住在较高并且空气新鲜的地方,这样对健康有利。对康斯特勃而言,这次移居能使其对英国的田野风光加深了解,《汉普斯特荒野》中绵远的平原是其艺术生涯中研习天空的绝佳场地。此画作表现出新颖而真实、简练而和谐的特点,这都是康斯特勃从观察大自然中获得的。画面底端所描绘的阴影部分和画面上边部分的一片嫩绿形成鲜明对比。

绘画类型	布面油画
作 者	约翰·康斯特勃
创作时间	1820 年
尺寸规格	纵 54 厘米,横 76.9 厘米
收藏地点	英国剑桥菲茨威廉博物馆

约翰·康斯特勃《干草车》

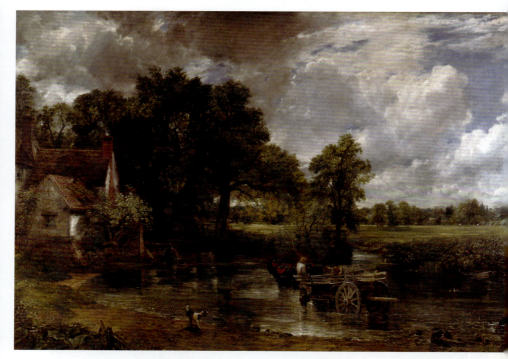

《干草车》是康斯特勃的代表作之一,也是一幅脱离了古典绘画模式的作品。画面的中心是一辆运输干草的马车正在过河,岸边有被栅栏围起来的房屋、淳朴的农民,还有悠闲散步的小狗,远处的树林与天空连为一体,一切都处于安静的氛围中,自然而真实,令人感动和向往。整个画面充满了阳光,弥漫着浓厚的乡土气息。画中运用了多种色彩,它们既互相对应又相互交织,打破了古典主义画家一直用棕色和褐色所营造的凝重压抑的画面气氛,把画面渲染得明快而淡雅。画面上的光线运用得极具特色,正午的阳光穿过树木的枝杈照在水面上,水面上泛起了层层涟漪,树叶在阳光的照射下闪着黄色的光辉,就像金子一样。天上的云朵也描绘得颇具特色,有的透明,有的不透明,仿佛都在流动。云朵有蓝灰色的,有银灰色的,还有微绿色的,不同色泽的云层把云朵厚薄轻重的质感全都形象地体现了出来。

绘画类型	布面油画
作　者	约翰·康斯特勃
创作时间	1821 年
尺寸规格	纵 130.2 厘米,横 185.4 厘米
收藏地点	英国伦敦国家美术馆

约翰·康斯特勃《从主教花园望见的索尔兹伯里大教堂》

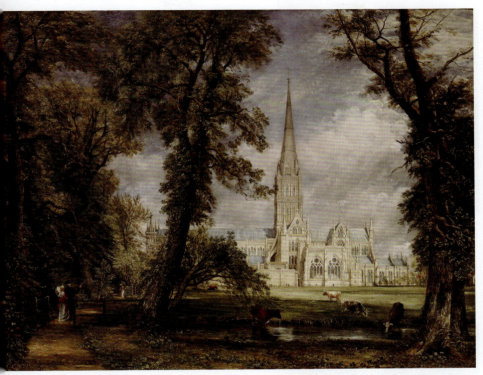

《从主教花园望见的索尔兹伯里大教堂》描绘的索尔兹伯里大教堂是中世纪最高的哥特式建筑,建设历时38年,经过了几代人的建设而成,融汇了多种建筑风格。此画作是康斯特勃受其老主顾费舍尔(索尔兹伯里大教堂的主教)之托而作,画面左边手指教堂的人就是费舍尔,他的身边是他的太太和女儿。画面中的大教堂外形精巧、典雅,画面前景两棵弯曲的榆树像一座哥特式的拱门,巧妙地将大教堂框在中央。在草地上吃草的牛,是当时英国以农为主的缩影。

绘画类型	布面油画
作　　者	约翰·康斯特勃
创作时间	1823年
尺寸规格	纵87.6厘米,横111.8厘米
收藏地点	英国伦敦维多利亚与艾尔伯特博物馆

约翰·康斯特勃《船闸》

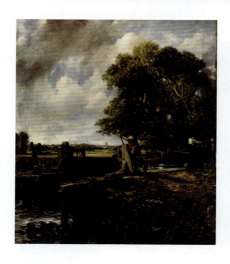

　　《船闸》是康斯特勃"斯托尔系列"的六幅画作之一,描绘了萨福克郡斯托尔河上的乡村景色。画面中,一个人正奋力打开弗拉特福德磨坊附近的戴德姆船闸的运河大门,让一艘驳船在斯托尔河上前进。在典型的英国湿地草地上,可以看到戴德姆教堂的远景。画中的场景设置在一棵参天大树下,天空中充满戏剧性的云彩。

绘画类型	布面油画
作　者	约翰·康斯特勃
创作时间	1824 年
尺寸规格	纵 142.2 厘米,横 120.7 厘米
收藏地点	私人收藏

约翰·康斯特勃《麦田》

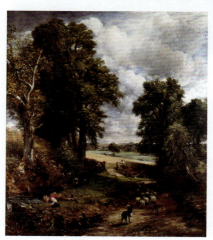

　　《麦田》描绘了田园丰收的金秋美景。在收割的季节里,一位农夫正在田间忙碌着。灿烂的阳光穿过厚厚的云层照射在富饶的土地上,微风掠过,老橡树的枝叶飒飒作响,树下一位年幼的牧童正在啜饮清冽的河水。画面细节精致逼真,色彩浓郁厚重,画家在用笔方面别具一格,很少在画布上涂底色,而是将颜色用刮刀直接铺在画布上,从而使得画面出现无数闪烁的飞白。它以绚丽的色彩和恬静的农村景色,再现了乡间自然美。

绘画类型	布面油画
作　者	约翰·康斯特勃
创作时间	1826 年
尺寸规格	纵 143 厘米,横 122 厘米
收藏地点	英国伦敦国家美术馆

约翰·康斯特勃《从草地观看的索尔兹伯里大教堂》

《从草地观看的索尔兹伯里大教堂》描绘了雨后天晴后索尔兹伯里大教堂的壮丽景色。康斯特勃于1829年开始绘制这幅画作,1831年在皇家美术学院首次展出后,又于1833年和1834年进行两次修改。此画作是康斯特勃晚年的巨作之一,是其大量以索尔兹伯里大教堂为主题的画作中的巅峰之作。此画作从西北方的视角描绘了索尔兹伯里大教堂,右侧的长桥横跨埃文河。画面中的彩虹处于显著位置。

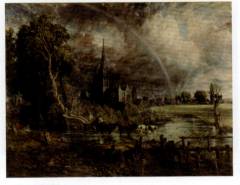

绘画类型	布面油画
作者	约翰·康斯特勃
创作时间	1829年至1831年
尺寸规格	纵151.8厘米,横189.9厘米
收藏地点	英国伦敦泰特美术馆

威廉·埃蒂《克里奥佩特拉的凯旋》

《克里奥佩特拉的凯旋》描绘了普鲁塔克的《希腊罗马名人传》和莎士比亚的《安东尼与克里奥佩特拉》中的一个场景,即埃及女王克里奥佩特拉乘坐装饰华丽的船前往奇里乞亚的塔尔苏斯,以巩固与罗马将军马克·安东尼的联盟。画面刻意安排得安排得局促而拥挤,描绘了一大群脱衣状态各异的人聚集在岸边观看船只的到来;船上还有很多人。这幅画作一经展出便大获成功,几乎一夜之间让埃蒂名声大噪。受到好评的鼓舞,埃蒂在接下来十年的大部分时间里致力于创作更多包含裸体人物的历史画作,并因其将裸体与道德信息相结合而闻名。

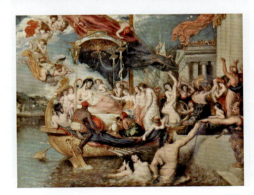

绘画类型	布面油画
作者	威廉·埃蒂
创作时间	1821年
尺寸规格	纵106.5厘米,横132.5厘米
收藏地点	英国利物浦利弗夫人美术馆

威廉·埃蒂《战斗：为战败者求情的女人》

《战斗：为战败者求情的女人》的创作灵感源于埃尔金石雕（古希腊时期雕塑家菲狄亚斯及其助手创作的一组大理石雕），意在探讨一个关于"慈悲之美"的道德课题。此画作描绘了一位近乎裸体的战士，他的剑被折断，被迫跪在另一位准备对他实施致命一击的裸体士兵面前。一位同样近乎裸体的女子紧紧抓住获得胜利的战士，乞求他的怜悯。对于当时的历史画来说，《战斗：为战败者求情的女人》是与众不同的，它并不描绘历史、文学或宗教场景，也不同于现有的艺术作品，而是艺术家自己想象中的一幅场景。

绘画类型	布面油画
作　　者	威廉·埃蒂
创作时间	1825 年
尺寸规格	纵 304 厘米，横 399 厘米
收藏地点	英国苏格兰国家美术馆

威廉·埃蒂《爱之黎明》

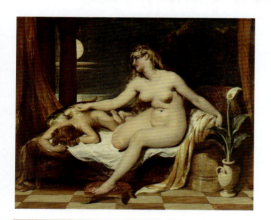

《爱之黎明》取材于英国诗人约翰·弥尔顿的诗歌《酒神的假面舞会》中的一段文字，描绘了裸体的维纳斯俯身去抚摸爱神的翅膀，以唤醒正在沉睡的爱神。尽管埃蒂在他的画作中经常描绘裸体角色，但是他很少描绘肉体间的亲昵，因此《爱之黎明》是一幅比较特殊的画作。尽管评论家称赞了该画作的一些构图和技巧，但是《爱之黎明》第一次展出时的反响相当不好。埃蒂以描绘写实风格的人物而著名，而风格化的维纳斯则被认为是受到了诸如鲁本斯等外国画家的过多影响，画作太过性感妖娆，上色不够写实，使整个画面看上去过于粗俗。

绘画类型	布面油画
作　　者	威廉·埃蒂
创作时间	1828 年
尺寸规格	纵 88.8 厘米，横 96 厘米
收藏地点	英国伯恩茅斯罗素科特美术馆

威廉·埃蒂《坎道列斯的轻率》

《坎道列斯的轻率》取材于古希腊作家希罗多德编撰的史书《历史》中的一个场景，吕底亚国王坎道列斯邀请他的侍卫巨吉斯躲在自己的卧室里，观看他的妻子尼西娅脱衣就寝，向巨吉斯证明她的美丽。尼西娅发现了巨吉斯的窥视并要他做出选择：要么接受自己被处决，要么杀死坎道列斯。巨吉斯选择杀死坎道列斯并取代他的王位。这幅画作捕捉了尼西娅脱掉最后一件衣服的那一刻，此时她尚未意识到自己正被丈夫以外的人注视着。埃蒂希望观者能从这幅画作中吸取道德教训：女性不是财产，侵犯其权利的男性应该受到惩罚。

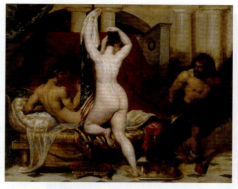

绘画类型	布面油画
作　　者	威廉·埃蒂
创作时间	1830 年
尺寸规格	纵 45.1 厘米，横 55.9 厘米
收藏地点	英国伦敦泰特美术馆

威廉·埃蒂《毁灭邪恶的神庙》

《毁灭邪恶的神庙》又名《毁灭天使和恶魔中断邪恶与放纵的狂欢》，描绘了一座受到毁灭天使和一群恶魔攻击的古典寺庙，一些人类似乎已经死亡或失去知觉，其他人或逃离或与恶魔搏斗。此画作于 1832 年首次展出时，因其精湛的技术而广受赞誉，但评论家在主题上存在分歧，一些人称赞它生动地融合了恐惧与美丽；其他人则批评其主题不合适，并指责埃蒂浪费了他的才华。

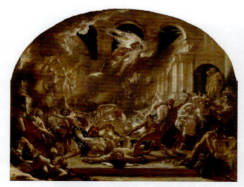

绘画类型	布面油画
作　　者	威廉·埃蒂
创作时间	1832 年
尺寸规格	纵 127.8 厘米，横 101.9 厘米
收藏地点	英国曼彻斯特美术馆

威廉·埃蒂《布里托玛耳提挽救阿莫雷特》

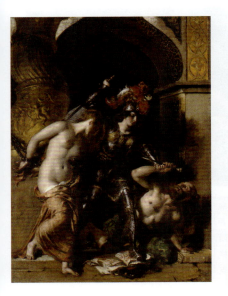

《布里托玛耳提挽救阿莫雷特》取材于英国家喻户晓的文学经典、埃德蒙·斯宾塞的长篇史诗《仙后》。埃蒂在自己的画作中,并没有机械照搬史诗内容。他希望用布里托玛耳提的形象来代表贞洁与正义。画面中,阿莫雷特被捆绑在螺旋的所罗门石柱上,衣衫因挣扎而脱落;面目狰狞、邪气逼人的巫师希拉纳手持利刃,正准备送上致命一击,地板上还有一本染血的魔法书;布里托玛耳提身穿文艺复兴时代的板甲,如天神般降临,左手抓住了巫师的手腕,右手正要挥剑砍去。

绘画类型	布面油画
作　　者	威廉·埃蒂
创作时间	1833年
尺寸规格	纵90.8厘米,横66厘米
收藏地点	英国伦敦泰特美术馆

威廉·埃蒂《为化装舞会做准备》

埃蒂于1833年受威尔士保守党政治家威廉姆斯·永利的委托,为他的两个女儿画像。《为化妆舞会做准备》展示了威廉姆斯·永利的女儿夏洛特和玛丽穿着奢华的意大利风格服装,姐姐夏洛特站着,帮助坐着的妹妹玛丽用丝带和玫瑰装饰她的头发。这幅画作于1835年在皇家艺术研究院夏季展览上展出,受到普遍好评,甚至之前看不起埃蒂及其作品的艺术评论家这次也一反常态地称赞起他的这幅画作。

绘画类型	布面油画
作　　者	威廉·埃蒂
创作时间	1835年
尺寸规格	纵173厘米,横150厘米
收藏地点	英国约克城市美术馆

威廉·埃蒂《海妖与尤利西斯》

《海妖与尤利西斯》描绘了荷马史诗《奥德赛》中尤利西斯抵抗海妖迷人歌声的场景。在画面中,奥德修斯让船上的船员将其绑起来,同时命令船上的船员堵住自己的耳朵以防船员们听到歌声。与女妖作为人与动物的嵌合体的传统形象不同,埃蒂在画作中将海妖描绘成在一个布满腐烂尸体的岛上的裸体年轻女性。因此,这幅画作在首次展出时就出现了意见分歧:一些评论家对它大加赞赏,而另一些评论家则嘲笑它无味且令人不快。

绘画类型	布面油画
作　者	威廉·埃蒂
创作时间	1837 年
尺寸规格	纵 442.5 厘米,横 297 厘米
收藏地点	英国曼彻斯特美术馆

威廉·埃蒂《摔跤手》

在 19 世纪的英国,种族关系是一个极为敏感且重要的议题。威廉·埃蒂的《摔跤手》通过描绘一名黑人和一名白人之间的摔跤比赛,展现了他对种族平等与和谐共处的深刻关注。画作中黑人与白人肤色的鲜明对比,不仅创造了强烈的视觉冲击,也突出了人物肌肉的线条和动态表现力。在强烈的光线照射下,人物的肌肉轮廓和曲线被进一步凸显,增强了画面的戏剧性和动态感。此外,威廉·埃蒂的这幅作品也反映了当时英国对希腊古典艺术的模仿与借鉴,体现了英国传统绘画的一部分。

绘画类型	纸面油画
作　者	威廉·埃蒂
创作时间	1840 年
尺寸规格	纵 53.5 厘米,横 68.6 厘米
收藏地点	英国约克城市美术馆

名家名画欣赏

威廉·埃蒂《约翰·哈珀》

《约翰·哈珀》是一幅充满艺术感染力的肖像画，展现了这位穿着黑色西装和白色衬衫的男子优雅、自信的姿态。在这幅画作中，埃蒂展现了他对男性形象的独特理解和表达。他以细腻的笔触和丰富的色彩，捕捉到了约翰·哈珀的每一个细节，从他的服装到他的面部表情，都呈现出高度的真实感。与此同时，他的艺术风格也强调了19世纪英国肖像画的传统，展示了他的深厚艺术功底。《约翰·哈珀》不仅是埃蒂的代表作，也因为其保存完好而成为英国艺术史上一笔宝贵的财富。它对艺术家、收藏家和历史学家都具有重要的研究价值，不仅可以帮助后人理解19世纪英国艺术的发展历程，还可以让后人深入了解当时的社会风貌和人文精神。

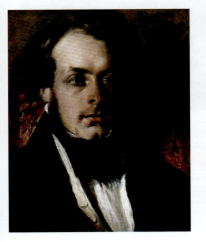

绘画类型	布面油画
作　　者	威廉·埃蒂
创作时间	1841年
尺寸规格	纵49.5厘米，横39.4厘米
收藏地点	英国约克城市美术馆

威廉·埃蒂《穆西多拉：在微风中惊慌失措的沐浴女》

绘画类型	布面油画
作　　者	威廉·埃蒂
创作时间	1846年
尺寸规格	纵65.1厘米，横50.2厘米
收藏地点	英国伦敦泰特美术馆

《穆西多拉：在微风中惊慌失措的沐浴女》描绘了英国诗人詹姆斯·汤姆森的诗歌《夏》中的一个场景：一个年轻人（达蒙）意外地看到一个年轻女人（穆西多拉）裸体沐浴，在想看的欲望和应该把目光移开的理智之间左右为难。达蒙的形象并未在画面中显示出来；相反，埃蒂以达蒙的视角描绘了这一场景。埃蒂希望观者能身临其境感受达蒙的两难困境。作为在裸体画作的展览及传播受到压制的时期下为数不多的裸体画作之一，此画作在英国艺术家中很受欢迎。

威廉·埃蒂《两名站立的裸体男性》

《两名站立的裸体男性》的主题是对人体美学的探索，埃蒂通过简洁的线条和精准的色彩表现出男性裸体的美感。画面中两名裸体男性呈现出相对的姿势，面部表情平静。他们的身体略微向前倾斜，位置一前一后，前面的男子高举双手，贴在头顶，展现出雄壮的肌肉，另一名男子似做牵拉动作，体型硬朗，动作有力，肌肉纹理有序。整幅画作色彩简洁明快，以灰色、白色和深色阴影为主，烘托出一种沉静、冷峻的氛围。

绘画类型	布面油画
作　　者	威廉·埃蒂
创作时间	1849 年
尺寸规格	纵 140 厘米，横 85 厘米
收藏地点	英国约克郡利兹美术馆

理查德·帕克斯·波宁顿《崖下》

《崖下》是一幅透明的水彩画，是 19 世纪英国水彩画繁荣时期代表画家的典型作品之一。画中描绘了英格兰一个海湾中因潮汐而发生的船难场面。明亮的山崖、沉暗的海岸和画面中的许多倾斜线，加强了险恶的恐怖气氛。画面下方的人物动态和道具的处理也密切联系主题，表示出不幸和悲哀。这幅画构图完整，造型严谨，浓淡色调对比强烈，水色充分、流畅而透明，笔法也非常随意而自然，具有传统水彩画的艺术特色。这幅作品画幅不大，但充分发挥了水彩画能够迅速抓住瞬息即变得生动形象的能力，洗练简洁，微妙动人。通过这幅作品，观者可以认识到透明水彩画与不透明水彩画在表现方法与艺术特色方面的不同。

绘画类型	纸本水彩画
作　　者	理查德·帕克斯·波宁顿
创作时间	1828 年
尺寸规格	纵 21.6 厘米，横 13 厘米
收藏地点	不详

乔治·弗雷德里克·沃茨《发现溺水》

《发现溺水》的创作灵感来自英国诗人托马斯·胡德的诗歌《叹息之桥》。此画作描绘了一个女人的尸体被冲到滑铁卢桥的桥拱下面,她的下半身仍浸在泰晤士河的河水中。据推测,她是在绝望中为逃避"堕落女人"的耻辱跳入河中淹死的。在浓重的烟雾背景中,几乎看不见泰晤士河南岸灰色的工业城市景观。她的衣着简单,也许是一个仆人,手臂和身体构成了十字架的形状,让人想起耶稣受难的情景。她一手拿着吊坠和项链,表示她对爱人的依恋;在天空中可以看到一颗星星,这是希望的象征。

绘画类型	布面油画
作 者	乔治·弗雷德里克·沃茨
创作时间	1850 年
尺寸规格	不详
收藏地点	英国康普顿沃茨美术馆

乔治·弗雷德里克·沃茨《玛门》

《玛门》描绘了英国诗人埃德蒙·斯宾塞的史诗《仙后》中的一个场景,玛门是贪婪的化身,他对弱者的困境漠不关心。这幅画作是沃茨在这一时期以"财富的堕落"为主题的众多画作之一,反映了沃茨的信念,即在现代社会中,财富正在取代宗教,这种对财富的崇拜,正在导致社会的恶化。虽然《玛门》很少在泰特美术馆以外展出,但是其复制品相当普遍,使其成为沃茨最著名的作品之一。

绘画类型	布面油画
作 者	乔治·弗雷德里克·沃茨
创作时间	1885 年
尺寸规格	纵 182.9 厘米,横 106 厘米
收藏地点	英国伦敦泰特美术馆

乔治·弗雷德里克·沃茨《弥诺陶洛斯》

《弥诺陶洛斯》描绘了希腊神话中的半人半牛怪物弥诺陶洛斯,正在海岸边等待为他运送年轻供品的船只。此画作是一幅寓言画,与儿童卖淫的社会问题有关,1885 年,由于英国报纸编辑威廉·托马斯·斯特德的努力,这个问题引起社会关注。受到斯特德发表文章的影响,英国将最低合法性行为年龄从 13 岁提升到了 16 岁。

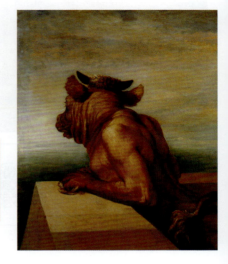

绘画类型	布面油画
作　　者	乔治·弗雷德里克·沃茨
创作时间	1885 年
尺寸规格	纵 188.1 厘米,横 94.5 厘米
收藏地点	英国伦敦泰特美术馆

乔治·弗雷德里克·沃茨《希望》

《希望》是一幅象征主义油画,描绘了一名蒙着眼睛的孤独女性坐在球状物上,并弹奏只剩下一根弦的里拉琴。背景几乎空白,唯一可见就只有一颗星星。沃茨故意使用象征主义,而不是用与希望有关联的传统类型,使这幅画作的含义变得含糊不清。虽然他在《希望》画面中使用的颜色受到极大的赞赏,但在展出期间,许多评论家并不喜欢这幅画作。《希望》在美学运动中受到欢迎,该运动因认为美才是艺术的主要目的,所以并不在乎其信息的含糊之处。

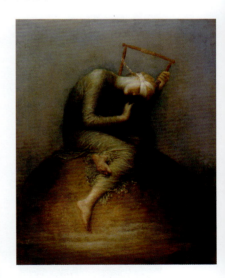

绘画类型	布面油画
作　　者	乔治·弗雷德里克·沃茨
创作时间	1886 年
尺寸规格	纵 142.2 厘米,横 111.8 厘米
收藏地点	英国伦敦泰特美术馆

乔治·弗雷德里克·沃茨《洪水过后》

绘画类型	布面油画
作　者	乔治·弗雷德里克·沃茨
创作时间	1886 年至 1891 年
尺寸规格	纵 142.2 厘米，横 111.8 厘米
收藏地点	英国康普顿沃茨美术馆

　　《洪水过后》又名《第四十一天》，是一幅象征主义油画。此画作展示了诺亚洪水故事的一个场景，在四十昼夜的大雨之后，诺亚打开诺亚方舟的窗户，看见雨已经停了。沃茨认为，由于缺乏道德价值观，现代社会正在衰落，他经常以洪水及其对世界的净化为主题创作作品。这幅画作采用了风格化的海景形式，明亮的阳光冲破云层，主宰着画面。虽然沃茨在 1878 年曾画过一幅《希腊诗歌的天才》，但《洪水过后》采取了另一种截然不同的绘画方式。在这幅画中，他试图描绘一神论中上帝的创造行为，但又避免直接描绘造物主。

乔治·弗雷德里克·沃茨《无所不在》

　　《无所不在》是一幅寓言画，画作受西斯廷教堂壁画中的西比拉（意为"女先知"，指古希腊的神谕者）的影响，象征着沃茨所认为的统治"无边无际"的精神。1899 年，沃茨将这幅画作交给泰特美术馆，之后泰特美术馆将其借给萨里郡吉尔福德区康普顿的沃茨美术馆。沃茨还绘制了一个版本，作为自己墓地礼拜堂的祭坛画。

绘画类型	布面油画
作　者	乔治·弗雷德里克·沃茨
创作时间	1887 年至 1890 年
尺寸规格	纵 213.5 厘米，横 112 厘米
收藏地点	英国康普顿沃茨美术馆

加布里埃尔·罗塞蒂《普洛塞庇娜》

　　《普洛塞庇娜》取材于罗马神话，描绘的是冥界女神普洛塞庇娜。虽然罗塞蒂在画上标注了"1874 年"，但他在画完之前，在八张单独的画布上创作了七年。他的模特简·莫里斯是他的情妇，有着精致的面容、纤细的手、浓密的头发。《普洛塞庇娜》创作于罗塞蒂疯狂迷恋莫里斯之时，他在画作中倾注了自己全部的热情。

绘画类型	布面油画
作　　者	加布里埃尔·罗塞蒂
创作时间	1874 年
尺寸规格	纵 125.1 厘米，横 61 厘米
收藏地点	英国伦敦泰特美术馆

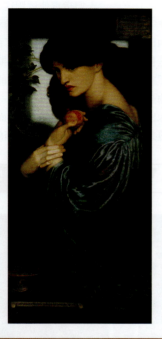

约翰·埃弗里特·米莱斯《基督在父母家》

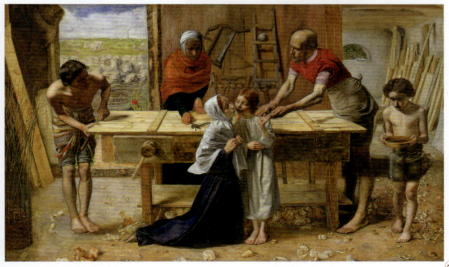

名家名画欣赏

1850年，前拉斐尔派兄弟会举行了第二次画展，米莱斯在皇家美术学院展出了这幅《基督在父母家》后，受到了最严厉的批评。因为米莱斯将神圣家族画成一个普通的木匠家庭。人们指责他运用这么低级简陋的语言来表现神圣家族这样的主题。著名作家狄更斯甚至哀叹玛利亚的脸看上去像一个餐馆里的歌舞女招待，或英国下等酒吧的侍女。而这些指责正好体现了画家的现实主义创作方法，在这幅画作中所有人物都是依据现实中真人画的。米莱斯花了很多时间去搜集、描绘画中的人物形象，据说圣约瑟就是根据一位木匠画出来的。为求真实，画面环境是米莱斯按照自己父母的家画的。

绘画类型	布面油画
作　者	约翰·埃弗里特·米莱斯
创作时间	1849年至1850年
尺寸规格	纵86.4厘米，横139.7厘米
收藏地点	英国伦敦泰特美术馆

约翰·埃弗里特·米莱斯《玛利安娜》

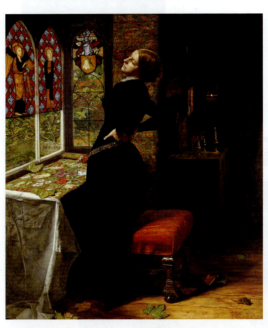

《玛利安娜》画面色彩浓郁，以暖调为主，表现出室内沉闷的空间，形象逼真，动态自然，刻画出了一位过着清教徒生活的教会妇女的日常生活。背景是烦乱的彩色玻璃窗画。这位妇女由于整天做着解闷的绣工活计，显得十分的疲倦，她正站起身来，舒展着苗条的腰肢，这一动作更增加了孤寂岁月中的郁闷感。

绘画类型	板面油画
作　者	约翰·埃弗里特·米莱斯
创作时间	1851年
尺寸规格	纵59.7厘米，横49.5厘米
收藏地点	英国伦敦泰特美术馆

约翰·埃弗里特·米莱斯《奥菲莉娅》

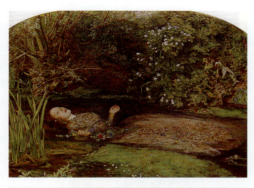

《奥菲莉娅》取材于莎士比亚的《哈姆雷特》,米莱斯选择了悲剧中唯一的一段平静、超脱的情节,原文是这样描写的:"她的衣服四散展开,使她暂时像人鱼一样漂浮在水上,她嘴里还断断续续地唱着古老的歌谣,好像一点不感觉到处境险恶,又好像她本来就是生长在水中一般。"画面上没有悲剧气氛,为了描绘自然环境,米莱斯多次实地写生。为了画出奥菲莉娅在水中的效果,他曾置一大玻璃池让模特西达尔躺在水中。米莱斯以精湛的写实技巧和神奇的画境创造,震惊了当时的英国画坛。

绘画类型	布面油画
作　者	约翰·埃弗里特·米莱斯
创作时间	1851年至1852年
尺寸规格	纵76厘米,横112厘米
收藏地点	英国伦敦泰特美术馆

约翰·埃弗里特·米莱斯《秋叶》

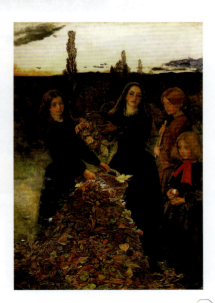

1854年11月时,米莱斯在怀特岛的诗人泰尼森家里扫落叶,即时的灵感让他创作了《秋叶》。画面背景是米莱斯婚后住过一段时间、位于苏格兰巴斯的自家院子。四个画中人物分别是他妻妹古莉家的艾丽斯和索菲,以及当地少女伊莎贝拉·尼可和马蒂尔达·普劳多弗特,她们当时年龄还不满十岁。

绘画类型	布面油画
作　者	约翰·埃弗里特·米莱斯
创作时间	1855年至1856年
尺寸规格	纵73.7厘米,横104.1厘米
收藏地点	英国曼彻斯特美术馆

约翰·埃弗里特·米莱斯《盲女》

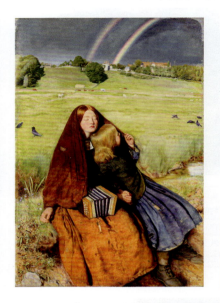

《盲女》画面上是一片乡村现实生活的景色，前景上是两个可爱的姑娘，远处是美丽的乡村景色，一个姑娘在给另一个眼盲的姑娘讲述雨过天晴时出现彩虹的奇景。盲女只能用心去感悟大自然的美，紧闭双眼的她显得非常沉静，使人对她产生深切的同情，盲女膝上那只小手风琴说明了姑娘的流浪生活，唯有这只琴才能为她传播心声。画面中的地平线略微倾斜，两棵树打破了地平线的单调，又与弧形的彩虹形成了对比。画中人物组成了一个稳定的三角形，显得画面十分安详宁静。

绘画类型	布面油画
作　　者	约翰·埃弗里特·米莱斯
创作时间	1856 年
尺寸规格	纵 82.6 厘米，横 62.2 厘米
收藏地点	英国伯明翰博物馆和美术馆

约翰·埃弗里特·米莱斯《苹果花盛开》

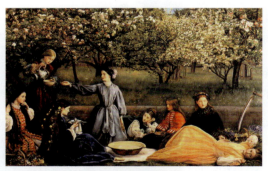

米莱斯意在用《苹果花盛开》说明人生的短暂、青春和美貌的易逝。画面右下方的镰刀暗示收获，也暗指生命流逝和必然到来的死亡威胁。明媚的春光，可爱的人物，黄衣女子无邪的神情，这一切所构成的令人愉快的气氛被那把突兀地伸出的镰刀破坏，但也因此加强了画面冲击力。

绘画类型	布面油画
作　　者	约翰·埃弗里特·米莱斯
创作时间	1856 年至 1859 年
尺寸规格	纵 110.4 厘米，横 172.7 厘米
收藏地点	英国利物浦利弗夫人美术馆

约翰·埃弗里特·米莱斯《滑铁卢之战前夜》

《滑铁卢之战前夜》描绘了一位身穿黑衣的军官在 1815 年的滑铁卢战役前夜与情人告别的场景。他是一位德国的布伦瑞克骑兵,他所在的部队将与拿破仑的军队交战。年轻女子居室的墙上挂着拿破仑的画像,她深知这位欧洲霸主的力量,因此她紧握住门把手,试图阻止很可能永别的爱人走出房门。事实上,虽然法国军队在滑铁卢战败,但这位军官所在的布伦瑞克骑兵部队付出了巨大的牺牲。

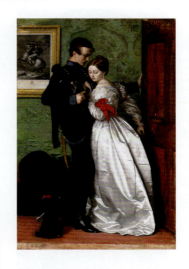

绘画类型	布面油画
作　　者	约翰·埃弗里特·米莱斯
创作时间	1860 年
尺寸规格	纵 104 厘米,横 68.5 厘米
收藏地点	英国利物浦利弗夫人美术馆

威廉·霍尔曼·亨特《克劳迪奥与伊莎贝尔》

《克劳迪奥与伊莎贝尔》描绘了戏剧《针锋相对》中的场景:克劳迪奥想说服他的姐姐伊莎贝尔卖身给抓他的人,这样他就能够获救。画作中的人物穿着典型的前拉斐尔派所描绘的中世纪服饰,女人面容美丽、身材纤细,男人的脸在阴影中,背景中有乐器,窗外是植物和远方的城池。从表现伊莎贝尔善良慈爱的神情和他弟弟的自私负气来看,亨特更站在女性一边。这和维多利亚时代女权主义运动的兴起有关。

绘画类型	布面油画
作　　者	威廉·霍尔曼·亨特
创作时间	1850 年
尺寸规格	纵 997 厘米,横 668 厘米
收藏地点	英国伦敦泰特美术馆

威廉·霍尔曼·亨特《世界之光》

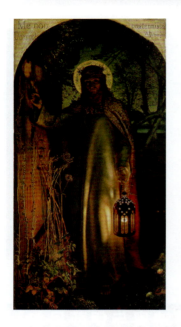

《世界之光》描绘的情节取自《圣经》：看啊，我站在门外叩门，若有听见我的声音就开门，我将走进门内，我与他，他与我一同进餐。此画作的形象刻画得精细准确，画面色彩强烈。基督手持蜡烛现身曙光里，敲着一扇关闭的门，门前杂草丛生。《世界之光》被复制了数百万幅，成了维多利亚时代人们的心灵支柱，是具有时代意义的一张圣像画，充满象征、情感和超现实主义的细节。

绘画类型	布面油画
作　者	威廉·霍尔曼·亨特
创作时间	1851年至1852年
尺寸规格	纵121.9厘米，横61厘米
收藏地点	英国牛津基布尔学院

威廉·霍尔曼·亨特《良心觉醒》

《良心觉醒》表现的是一个女管家模样的女人，从情人（很可能是男主人）的膝上猛然站起来，仿佛是自我意识受到了刺激，决定脱离某种不良的情境。虽然《良心觉醒》充满了道德象征的符号，但它仍然是一副杰出的"反映维多利亚时代家庭生活阴暗一面"的油画。此画作显示了前拉斐尔派的特点，亨特以工整的笔法精心描绘着每个细节，并用它们来暗示作品的道德训诫。尽管细节很真实，但这幅画作却丝毫没有库尔贝和杜米埃作品那样的真实感，这是一个人工的花园，其中的花是没有香味的假花。

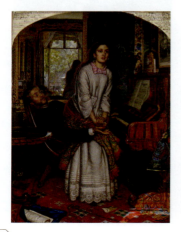

绘画类型	布面油画
作　者	威廉·霍尔曼·亨特
创作时间	1853年
尺寸规格	纵76.2厘米，横55.9厘米
收藏地点	英国伦敦泰特美术馆

阿尔弗雷德·西斯莱《枫丹白露森林边》

在西斯莱早期的风景画中，充满沉稳的色调，画作多以厚重的茶色、绿色及灰色、蓝色为主，也表现出他对结构与空间的喜好，《枫丹白露森林边》就是典型代表。从这幅画作中，观者可以感觉到西斯莱这个时期的作品明显受到了法国画家古斯塔夫·库尔贝写实主义的影响，笔法严谨、巧妙，具有浓厚的古典气息。

绘画类型	布面油画
作　者	阿尔弗雷德·西斯莱
创作时间	1865 年
尺寸规格	纵 129 厘米，横 208 厘米
收藏地点	法国巴黎小皇宫博物馆

阿尔弗雷德·西斯莱《圣马丁运河》

《圣马丁运河》画面中保留了许多符合传统的色彩，如建筑物及前景左侧的深棕色、泊船船身的黑色，而在典型印象派画家的调色盘上，几乎是看不到这些色彩的。此外，天空和水面均有一种淡紫蓝色。西斯莱并不是那么关心细节的精确刻画，他关心的是画面的整体效果和气氛。占据了大片空间的空中流云，则为画作增添了流动感。

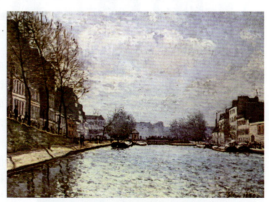

绘画类型	布面油画
作　者	阿尔弗雷德·西斯莱
创作时间	1870 年
尺寸规格	纵 50 厘米，横 65 厘米
收藏地点	法国巴黎奥赛博物馆

阿尔弗雷德·西斯莱《马利港的洪水》

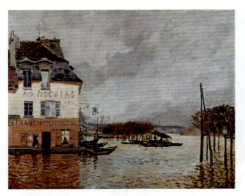

绘画类型	布面油画
作　　者	阿尔弗雷德·西斯莱
创作时间	1872 年
尺寸规格	纵 60 厘米，横 80 厘米
收藏地点	法国鲁昂美术馆

　　《马利港的洪水》是西斯莱以马利港为题材的多幅作品中较著名的一幅，他以精细的笔触描绘了马利港被淹的异常事件。显然西斯莱并不是要表现马利港泛滥的洪水灾害，因为画面中的天空布满彩云，水光交相辉映的景象犹如"威尼斯水乡"一样充满诗意。整个画面明朗而透彻，清晰而细腻，据说当时展出时，《马利港的洪水》受到了较多观众的好评和认可，尤其是法国画家卡米耶·毕沙罗观看之后赞美道："在所有表现洪水泛滥的作品中，这幅画作是最出色的。"

阿尔弗雷德·西斯莱《鲁弗申的花园小路》

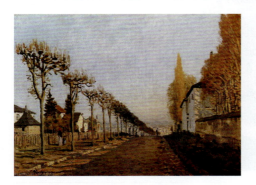

绘画类型	布面油画
作　　者	阿尔弗雷德·西斯莱
创作时间	1873 年
尺寸规格	纵 54.5 厘米，横 73 厘米
收藏地点	法国巴黎奥赛博物馆

　　《鲁弗申的花园小路》描绘的是鲁弗申村的花园小路。这条路从弗瓦赞镇沿着小山丘下来，直通塞纳河。画面的右边是已不复存在的老城堡的墙，画家的画架就放在旁边。左边是把一排小房子和小路隔开的篱笆。小路修得很漂亮，有人行便道和一排修剪得体的树，这形成了一条指向朦胧的地平线的直线。朦胧中混杂着淡淡的蓝色和紫色，中间是远处房屋隐隐现出的乳白色。画家用很少的颜料、疾速的笔锋画出的晴朗的、淡蓝中夹以淡紫的天空，使人越发感到冬日的严寒。

阿尔弗雷德·西斯莱《鲁弗申的雪》

《鲁弗申的雪》以白色和紫灰色来表现雪景，在色彩上所达到的和谐与抒情效果，是当时的风景画中所少见的。整个画面的主色调是紫灰色：屋顶、道路、墙头、树丛、篱笆等处都覆盖着白雪。在紫灰色调中，透出房屋、墙壁的生赭与明黄，这样响亮的色块，使寒冬的萧索变为温馨与喜悦。光线单纯而冷静，笔触奔放而有力。这种将自然界的色调进行微妙的转折，乃是画家注入其感情的独特手法，同时也并不违反自然的固有景象。

绘画类型	布面油画
作　　者	阿尔弗雷德·西斯莱
创作时间	1874 年
尺寸规格	纵 61 厘米，横 50.5 厘米
收藏地点	法国巴黎奥赛博物馆

阿尔弗雷德·西斯莱《汉普顿庭院的桥》

《汉普顿庭院的桥》标志着西斯莱独树一帜的艺术风格已经成熟。这幅画体现了西斯莱的主张：为了赋予作品以生命力，在风景画创作中要重视"形式、色彩、画面的效果"。他还认为画面上要留下熟练的技巧，要保持高度的鲜明性，这样"画家拥有的感受才能传达给观众"。《汉普顿庭院的桥》中的天空、树木、河流用笔洒脱自如，达到了炉火纯青的程度。天空被描绘得十分开阔，河流具有饱满的特点，大树显得生机勃勃，天空中飘动的白云，抖动着的绿叶和闪烁着熠熠光辉的流水所形成的画面，犹如一首欢快跃动的舞曲。

绘画类型	布面油画
作　　者	阿尔弗雷德·西斯莱
创作时间	1874 年
尺寸规格	纵 46 厘米，横 61 厘米
收藏地点	法国巴黎奥赛博物馆

阿尔弗雷德·西斯莱《洪水泛滥中的小舟》

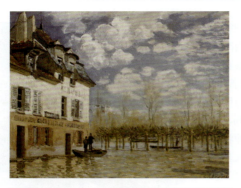

《洪水泛滥中的小舟》描绘了洪水泛滥的场景中的一艘小船。西斯莱以灰色、淡蓝色和少数棕色之间的微妙变化为基础，创造出水汽弥漫的平淡景象，并通过细致的绘画技巧赋予画面迷人的魅力。此画作传递了一种希望和信心的信息，而不是灾后的悲苦和凄凉。西斯莱以其独特的表现方式和对光线、色彩的处理，为印象派画家提供了灵感。他的画作在印象派艺术运动中发挥了重要作用，影响了后来画家对色彩和光线的表现方式。

绘画类型	布面油画
作　　者	阿尔弗雷德·西斯莱
创作时间	1876 年
尺寸规格	纵 61 厘米，横 50 厘米
收藏地点	法国巴黎奥赛博物馆

阿尔弗雷德·西斯莱《莫雷附近的白杨林荫道》

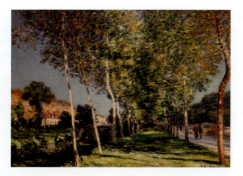

《莫雷附近的白杨林荫道》是西斯莱后期作品中的代表作。这一时期的画家下笔比早年更加迅速有力，着色更为浓重，以追求华丽的画面效果。此画的构图非常简洁，画面结构平稳，用笔速起速落，犹如蜻蜓点水，抑或轻舞飞扬；画面清澈透明，树叶的暗部和地面反射着灰紫的天光色，与闪耀着明快金黄色和苹果绿的树林交相辉映，产生出斑斓夺目的色调。尽管西斯莱一生从事风景画的创作，鲜有人物画作品出现，几乎无从判断西斯莱的传统油画技法功底。但西斯莱在这幅作品中采用的油画技法，却部分印证了传统技法中暗部透明色薄涂、高光不透明色厚涂的手法。

绘画类型	布面油画
作　　者	阿尔弗雷德·西斯莱
创作时间	1890 年
尺寸规格	纵 62 厘米，横 81 厘米
收藏地点	法国巴黎奥赛博物馆

约翰·威廉·沃特豪斯《海拉斯和宁芙水仙们》

《海拉斯和宁芙水仙们》描绘的是古希腊神话中的场景,画面中黑色短发的青年海拉斯被水仙女引诱,跪在左侧岸边,身着蓝色帷幔,腰系红色腰带,左手拿着水壶。他向水中的一位裸体仙女靠拢,仙女紧紧抓住他的手臂,握住他的手腕和手肘。她周围还有六个几乎与她一模一样的裸体仙女。她们乌黑的长发上缠绕着白色和黄色的花朵,正在水中凝视着他。其中一个仙女拨弄着他的外衣,另一个仙女则用手掌捧出一些珍珠。漆黑的水面上布满了荷叶和花朵,植物之间的缝隙显露出半透明的水面,露出水下的荷花茎,仙女们白皙的上半身也一目了然。

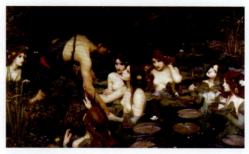

绘画类型	布面油画
作　　者	约翰·威廉·沃特豪斯
创作时间	1896 年
尺寸规格	纵 98.2 厘米,横 163.3 厘米
收藏地点	英国曼彻斯特美术馆

约翰·威廉·沃特豪斯《厄科与那耳喀索斯》

沃特豪斯是英国新古典主义与前拉斐尔派画家,以其用鲜明色彩和神秘的画风描绘古典神话与传说中的女性人物而闻名于世。《厄科与那耳喀索斯》描绘了奥维德《变形记》中厄科与那耳喀索斯的故事。此画作曾于 1903 年在皇家艺术研究院展出。同年,英国默西赛德郡利物浦沃克美术馆购买此画作,成为其维多利亚时代藏品的一部分。

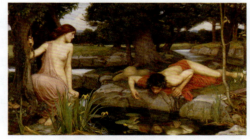

绘画类型	布面油画
作　　者	约翰·威廉·沃特豪斯
创作时间	1903 年
尺寸规格	纵 109.2 厘米,横 189.2 厘米
收藏地点	英国利物浦沃克美术馆

名家名画欣赏

 埃德蒙·布莱尔·莱顿《戈黛瓦夫人》

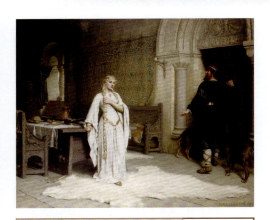

《戈黛瓦夫人》画面中的女子编着两条漂亮的辫子，长度接近小腿。她一手扶桌，一手摸着辫子，神情在思考，仿佛要做一个重大的决定。戈黛瓦夫人的故事相当传奇，其中一个版本是戈黛瓦夫人一再请求她的伯爵丈夫给考垂文市的居民减免税收，她的丈夫不厌其烦，最后说只要她能裸体骑马在市内街道游行，他就答应她的请求。戈黛瓦夫人同意了，果真用自己金色的长发遮住赤裸的身体骑马游街，她的丈夫见状只好同意减税。莱顿所描绘的场景可能是戈黛瓦夫人刚跟丈夫定下赌约，她抚摸长发，眼神坚定，应该是想好了要怎么做。

绘画类型	布面油画
作　者	埃德蒙·布莱尔·莱顿
创作时间	1892 年
尺寸规格	纵 127 厘米，横 152.4 厘米
收藏地点	英国约克郡利兹美术馆

 埃德蒙·布莱尔·莱顿《册封》

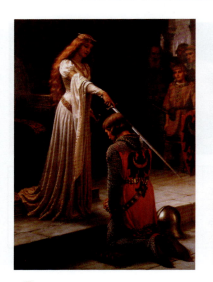

《册封》是一幅构图精妙、笔触精致的前拉斐尔派油画，一直作为"骑士册封"仪式的完美具象化，穿插在各种骑士文学作品之中。画面中，一位红发璀璨、珠光宝气的贵族少女，手持利剑，用剑尖轻点跪坐着的铠青年肩头，郑重地为他举行骑士册封仪式。他们身后的围观者当中，有一位老骑士、一位未成年的侍从以及一位修士，三人分别象征着骑士的过去、骑士的未来以及上帝的代言人，他们都在屏息凝神地等待青年起身的那一刻。

绘画类型	布面油画
作　者	埃德蒙·布莱尔·莱顿
创作时间	1901 年
尺寸规格	纵 182.3 厘米，横 108 厘米
收藏地点	私人收藏

埃德蒙·布莱尔·莱顿《丝带和花边》

莱顿擅长表现"骑士生涯"和"维多利亚时代的日常生活"两种题材。《丝带和花边》就描绘了一位走街串巷的商贩,向三位姑娘推销自己所贩卖丝带和花边的场景。他手中抱着满满一箱货品,脚边还有一箱供顾客挑选。画面中的三位姑娘像是三姐妹,小女儿还在好奇地打量着这位口舌如簧的商人,而大女儿和二女儿已经明显陷入购物的兴奋状态了。而此时,在她们身后,那位隐藏在阴影里的父亲,眼镜片中已经映射出寒光。

绘画类型	布面油画
作　　者	埃德蒙·布莱尔·莱顿
创作时间	1902 年
尺寸规格	纵 109 厘米,横 58 厘米
收藏地点	私人收藏

埃德蒙·布莱尔·莱顿《缝制军旗》

《缝制军旗》的主题是一名女子在缝制军旗,背景是城墙、城堡和远山,整个画面给人一种安静而神圣的感觉。画面中,彩色的布料、白色的线以及用针缝制出的纹路交织在一起,并且画家用细腻的笔触描绘出了细致的纹路和精致的图案。在画面的中央,画家将女子的面部描绘得非常精致,她的表情非常专注,让观者感受到制作军旗背后的意义和荣誉。她身穿一件米色长裙,头戴一根丝带,展现出女性特有的优雅和温柔。通过这幅画作,画家展现出了英国人对于荣誉、慷慨和英勇的向往。

绘画类型	布面油画
作　　者	埃德蒙·布莱尔·莱顿
创作时间	1911 年
尺寸规格	纵 98 厘米,横 44 厘米
收藏地点	私人收藏

埃德蒙·布莱尔·莱顿《结婚登记》

《结婚登记》描绘了一对新人结婚时的场景。画面中，一位美丽的新娘身穿一件洁白的婚纱，胸前戴着白色花朵，头上戴着花环并披着白色的头纱。新娘弯着腰，一只手握着羽毛笔在一本厚厚的登记册上签字，另一只手按着册子的一角。新郎手拿礼帽站在新娘旁边，聚精会神地看着新娘签字。新娘身后是一名手捧白色花束的小姑娘和来参加婚礼的亲朋好友。新娘对面是一位主持婚礼的牧师。整幅画散发着优雅而又圣洁的气息。

绘画类型	布面油画
作　　者	埃德蒙·布莱尔·莱顿
创作时间	1920 年
尺寸规格	纵 91.4 厘米，横 118.5 厘米
收藏地点	英国布里斯托尔城市博物馆与美术馆

约翰·柯里尔《马背上的戈黛瓦夫人》

戈黛瓦夫人的故事在英国广为流传，英国艺术家热衷于通过绘画、雕塑等艺术形式来展现这个题材。在众多展现戈黛瓦夫人的作品中，柯里尔创作的《马背上的戈黛瓦夫人》是最出色的一件，这幅画作被英国考文垂赫伯特艺术画廊和博物馆收藏，现已成为城市名片。与埃德蒙·布莱尔·莱顿的《戈黛瓦夫人》相比，《马背上的戈黛瓦夫人》完全是另一种画风，画面中耀眼的红布与白皙的皮肤形成鲜明的对比，极富视觉冲击力。戈黛瓦夫人颔首低眉，用长发遮住胸部，虽然她身无片缕，却让人觉得圣洁无比。

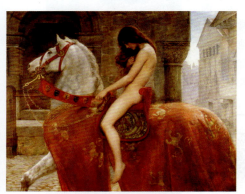

绘画类型	布面油画
作　　者	约翰·柯里尔
创作时间	1897 年
尺寸规格	纵 183 厘米，横 142.2 厘米
收藏地点	英国考文垂赫伯特艺术画廊和博物馆

弗朗西斯·培根《以受难为题的三张习作》

《以受难为题的三张习作》取材于古希腊诗人埃斯库罗斯的著作《俄瑞斯忒斯》中的厄里倪厄斯,即希腊神话中的三名复仇女神。画作的背景以焦橙色为主,以三联画的形式构成,每格中分别有一个扭曲的拟人动物(有说是恐怖的怪物)。此画作概括了培根之前的作品所表现的主题,包括他对毕加索的生物形态的见解和他对十字架和希腊复仇女神的诠释。《以受难为题的三张习作》被普遍认为是培根的第一幅成熟作品。他认为在《以受难为题的三张习作》之前自己的作品都是离题的,致使他始终都不想在艺术市场展出这些作品。当《以受难为题的三张习作》在 1945 年第一次展出的时候,引起了一场轰动,也使培根声名鹊起。

绘画类型	板面油画
作　　者	弗朗西斯·培根
创作时间	1944 年
尺寸规格	纵 94 厘米,横 74 厘米(每幅)
收藏地点	英国伦敦泰特美术馆

弗朗西斯·培根《教宗英诺森十世像的习作》

《教宗英诺森十世像的习作》是培根在西班牙画家委拉斯凯兹的《教宗英诺森十世像》的基础上加以变形的作品。培根就这幅名画绘制了多幅变体性画作,故意让教宗英诺森十世显得滑稽可笑。在这幅画作上,坐在椅子上的教宗似乎很孤寂,为了发泄,他正伸直脖子,张着大嘴大声尖叫。培根称自己"力图把某种感情形象化"。画面上瀑布流水一样的线条,是为了表现教宗的歇斯底里。教宗的前面还有展览场的围栏。培根这种粗犷的处理方式,令观者感到困惑和不安。

绘画类型	布面油画
作　　者	弗朗西斯·培根
创作时间	1953 年
尺寸规格	纵 152.5 厘米,横 118 厘米
收藏地点	私人收藏

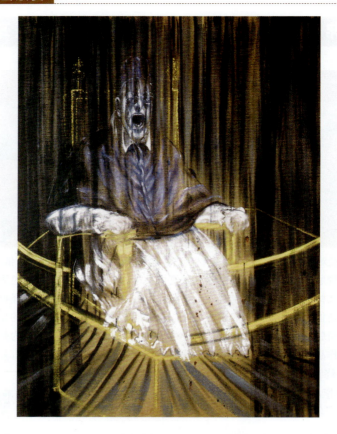

弗朗西斯·培根《弗洛伊德肖像画习作》

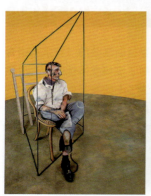
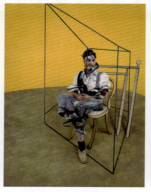

《弗洛伊德肖像画习作》是培根为他的朋友兼对手——卢西安·弗洛伊德所绘的三联画，被认为是培根的杰出代表作。画面中弗洛伊德坐在木质椅子上，配以橙色的背景。通过此画作的艺术表现，也成就了两位著名绘画大师之间的艺术对话。培根仅为弗洛伊德绘制过两幅画作，而这幅就是其中之一，另一幅已于1966年失踪。2013年11月，《弗洛伊德肖像画习作》在纽约拍卖会拍出了1.424亿美元的高价，一跃成为当时最昂贵的艺术品。

绘画类型	布面油画
作　者	弗朗西斯·培根
创作时间	1969年
尺寸规格	纵198厘米，横147.5厘米（每幅）
收藏地点	私人收藏

卢西安·弗洛伊德《歇息中的救济金管理员》

弗洛伊德的画作内容多是各种体态的男人和女人，通常裸体躺在其工作室的沙发上或床上，肖像与人体是他创作的永恒主题。弗洛伊德曾将自己的创作定义为"灵魂的自传"，这透露了他的画作具有两个鲜明的特点：一是其绘画的自传性质很浓，二是作画不关注皮相，而是深入到人物的内心乃至灵魂之中，画出由内而外的精气神。《歇息中的救济金管理员》与《沉睡的救济金管理员》的模特是同一个人，只是姿势不同。2015年，《歇息中的救济金管理员》在纽约佳士得拍卖行拍出了5620万美元的高价。

绘画类型	布面油画
作　者	卢西安·弗洛伊德
创作时间	1994年
尺寸规格	纵150.5厘米，横161.3厘米
收藏地点	私人收藏

名家名画欣赏

卢西安·弗洛伊德《沉睡的救济金管理员》

《沉睡的救济金管理员》描绘了一位满身赘肉的女人裸体躺在沙发上的情景。画作中的女人名叫苏·蒂利，曾是伦敦西区"就业求职中心"的经理，她曾表示："我从来没有称过体重，因为我忍受不了那种困扰。"2008年5月13日，为了给妻子庆祝27岁生日，俄罗斯石油大亨罗曼·阿布拉莫维奇以3364万美元的高价在纽约佳士得拍卖行买下了《沉睡的救济金管理员》，刷新了在世艺术家（弗洛伊德于2011年7月去世）拍卖成交额的最高纪录。

绘画类型	布面油画
作　者	卢西安·弗洛伊德
创作时间	1995年
尺寸规格	纵100厘米，横200厘米
收藏地点	私人收藏

第 6 章

德国名家名画

　　德国美术自中世纪起就在西方美术的发展当中扮演了极为关键的角色,尤其凯尔特艺术、奥托美术深受其影响。德国位于欧洲中部,在 19 世纪才得以统一,因而界定德国美术的范围成了一件十分困难的事情。因此,所谓德国美术的早期阶段常常包含了所有德语国家和地区的美术。自 1871 年德意志统一开始,德国美术才有了更加明确的地域范围。

名家名画欣赏

阿尔布雷特·丢勒《自画像（1484年）》

《自画像（1484年）》又称《13岁自画像》，是丢勒已知最早的一幅画作，也是欧洲现存最古老的自画像。丢勒绘制这幅画作之后，大家都惊讶于他的艺术天赋和胆量，在当时的社会，画家属于地位比较低下的手艺人或者劳动者，完全没有资格把自己的样子放在画作里面，肖像画、雕塑都只能以神灵为创作对象，人是卑微丑陋的，所以自画像被认为是对神灵的不敬和亵渎。丢勒的自画像成为西方艺术史上的第一张自画像，所以后人称他为"自画像之父"。

绘画类型	银尖笔素描
作　者	阿尔布雷特·丢勒
创作时间	1484年
尺寸规格	纵27.5厘米，横19.6厘米
收藏地点	奥地利维也纳阿尔贝蒂娜博物馆

阿尔布雷特·丢勒《自画像（1493年）》

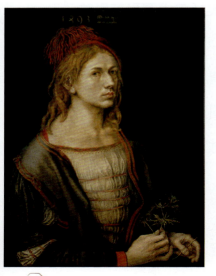

《自画像（1493年）》又名《手持刺蓟的自画像》，是一幅粘贴在画布上的羊皮纸油画，1922年被卢浮宫收购，也是卢浮宫收藏的唯一一幅丢勒的画作。此画作被认为是德国文艺复兴时期的第一幅自画像。丢勒将自己描绘成一位成熟、刚毅的男子，在衬衣的红边和冷色调的墨绿外套衬托下，略显红色的皮肤和金黄色的披肩长发格外突出，眼神流露出画家任性的神韵，手上还拿着一棵蓟类植物，象征着夫妻之间忠实的情感，据此推测此画作可能是丢勒为自己的未婚妻所作。

绘画类型	羊皮纸油画
作　者	阿尔布雷特·丢勒
创作时间	1493年
尺寸规格	纵56.5厘米，横44.5厘米
收藏地点	法国巴黎卢浮宫

阿尔布雷特·丢勒《自画像（1498年）》

《自画像（1498年）》又称《26岁自画像》，是丢勒三幅著名油画自画像中的第二幅，绘制于他第一次意大利之行结束后。丢勒用整个画面空间，来表现自己的成功、自信甚至傲慢，他的手上还戴着精致华丽的手套。

绘画类型	板面油画
作　者	阿尔布雷特·丢勒
创作时间	1498年
尺寸规格	纵52厘米，横41厘米
收藏地点	西班牙马德里普拉多博物馆

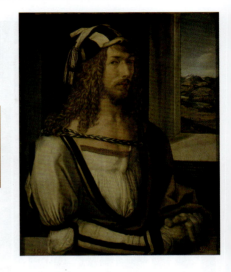

阿尔布雷特·丢勒《自画像（1500年）》

《自画像（1500年）》又名《二十八岁的自画像》，绘制于1500年初，丢勒29岁生日之前。这是丢勒三幅著名油画自画像中的最后一幅，也是他自画像中最具个性、最具标志性和最复杂的一幅。这幅半身肖像图与真人等大，画面中的丢勒穿着华贵的裘皮大衣，正望向前方，他把右手放于胸前，手指指着自己心脏的部位。毛发、皮肤和衣服等细节处理得尤其细腻。当时，这种神圣的正面姿态通常只用于描绘基督或国王，后来有人说这是丢勒对自我的一种认知；也有人从神学的角度分析说这是丢勒对神与人的关系的一种哲思。

绘画类型	板面油画
作　者	阿尔布雷特·丢勒
创作时间	1500年
尺寸规格	纵67.1厘米，横48.9厘米
收藏地点	德国慕尼黑老绘画陈列馆

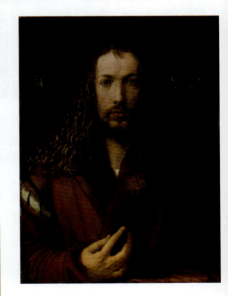

阿尔布雷特·丢勒《启示录》

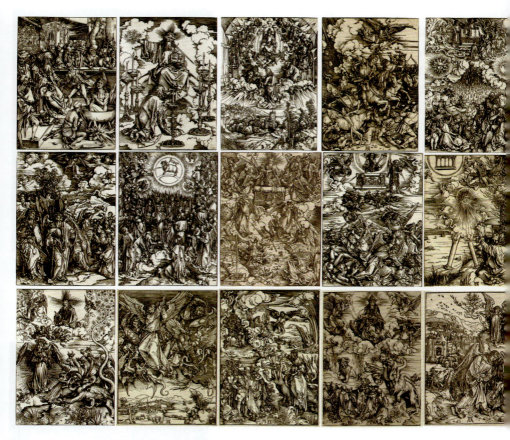

《启示录》是丢勒创作的系列木刻版画，共有十五幅，于1498年出版，描绘了《启示录》中的场景，使他迅速闻名欧洲。该系列版画源于丢勒的第一次意大利之行（1494年至1495年），出版时包含15页的《圣经》文本和15幅插图。1498年在纽伦堡以拉丁语和德语出版。当时，许多欧洲基督徒担心奥斯曼帝国入侵，认为1500年可能迎来"最后的审判"。

绘画类型	木刻版画
作　者	阿尔布雷特·丢勒
创作时间	1498年
尺寸规格	纵39.5厘米，横28.5厘米（每幅）
收藏地点	英国伦敦大英博物馆

阿尔布雷特·丢勒《玫瑰经之后瞻礼》

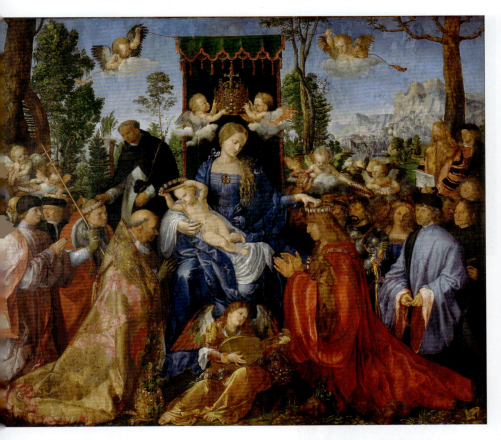

《玫瑰经之后瞻礼》是神圣罗马帝国皇帝马克西米利安一世向丢勒订制的一系列绘画作品中的一幅,马克西米利安一世的第一任妻子是勃艮第的玛利亚,与圣母玛利亚同名。《玫瑰经之后瞻礼》现收藏于捷克布拉格国家美术馆,被誉为"可能是德国大师创作的最精湛的画作"。

绘画类型	板面油画
作者	阿尔布雷特·丢勒
创作时间	1506 年
尺寸规格	纵 161.5 厘米,横 192 厘米
收藏地点	捷克布拉格国家美术馆

阿尔布雷特·丢勒《亚当与夏娃》

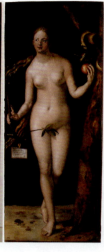

《亚当与夏娃》采用祭坛屏板的样式,将亚当与夏娃分别画在两块竖板面上。在表现风格上,此画明显受意大利画风影响。每个人体都占满画面空间,成为可以独立的人体作品。夏娃体态优美,富于舞蹈性,似要用左手去摘树上被禁的"罪恶之果",右手则扶在树枝上,双脚一前一后,婀娜多姿,显示了女性的妩媚与青春活力;亚当带有明显的古希腊风格倾向,更内敛,也更平静,左手捏着带叶的苹果,右手摆向后面。亚当和夏娃相互呼应,夏娃脸部呈现出的微笑,反衬出亚当内心的惶惑。

绘画类型	板面油画
作　　者	阿尔布雷特·丢勒
创作时间	1507 年
尺寸规格	纵 209 厘米,横 81 厘米(左)/ 83 厘米(右)
收藏地点	西班牙马德里普拉多博物馆

阿尔布雷特·丢勒《万人殉道》

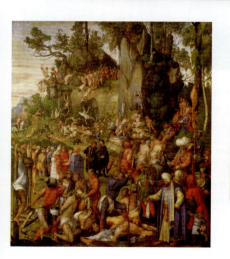

《万人殉道》由萨克森选侯腓特烈三世为维滕贝格诸圣堂订制。自 1496 年起,腓特烈三世就是丢勒的赞助人。画面中央有画家的自画像,象形茧(在一个椭圆形或长方形中,圈围一组埃及的象形文字,在尾端有水平线)上有画家的签名。

绘画类型	布面油画
作　　者	阿尔布雷特·丢勒
创作时间	1508 年
尺寸规格	纵 99 厘米,横 87 厘米
收藏地点	奥地利维也纳艺术史博物馆

阿尔布雷特·丢勒《祈祷的手》

　　《祈祷的手》是一幅钢笔素描,用白色和黑色墨水画在珍贵的自制蓝色纸上。这幅画作是两只男性的手合在一起祈祷的特写,以及部分卷起的袖子。其全身形象出现在法兰克福的一幅三联画中部的右侧,即一位绿衣门徒。该三联画又名《海勒尔祭坛画》,祭坛画中部已于1729年被一场大火烧毁。事实上,画面中这双手的蓝本正是丢勒本人,因为这双手多次出现在丢勒的画作上。

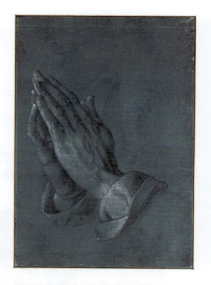

绘画类型	钢笔素描
作　者	阿尔布雷特·丢勒
创作时间	1508年
尺寸规格	纵29.1厘米,横19.7厘米
收藏地点	奥地利维也纳阿尔贝蒂娜博物馆

阿尔布雷特·丢勒、马蒂亚斯·格吕内瓦尔德《海勒尔祭坛画》

名家名画欣赏

《海勒尔祭坛画》是德国两位文艺复兴艺术家阿尔布雷特·丢勒和马蒂亚斯·格吕内瓦尔德合作创作的油画三联画,这幅画作以订购者雅各布·海勒尔的名字命名。丢勒画了内部,格吕内瓦尔德画了外部。1615 年,丢勒的抄写员乔布斯特·哈里奇绘制了一幅复制品,现藏于德国法兰克福施泰德艺术馆。由丢勒的工作室根据他的图纸制作了两侧板面,现藏于德国卡尔斯鲁厄国家美术馆。

绘画类型	板面油画
作　者	阿尔布雷特·丢勒、马蒂亚斯·格吕内瓦尔德
创作时间	1507 年至 1509 年
尺寸规格	纵 189 厘米、横 138 厘米
收藏地点	德国法兰克福施泰德艺术馆

阿尔布雷特·丢勒《兰道尔祭坛画》

《兰道尔祭坛画》又名《圣三一的崇拜》。1501 年,纽伦堡的富商马修斯·兰道尔与伊拉斯谟·席尔特克罗特共同创建了慈善机构"十二兄弟之家",可以容纳 12 名无法维持生计的工匠。兰道尔本人从 1510 年起一直住在这里,直到去世。"十二兄弟之家"内设有一座供奉圣三一和诸圣的小堂。1508 年,兰道尔向丢勒订制了这幅小堂祭坛画。三年后,丢勒交付了这幅祭坛画,并将其悬挂在小堂内。

绘画类型	板面油画
作　者	阿尔布雷特·丢勒
创作时间	1509 年至 1511 年
尺寸规格	纵 135 厘米、横 123 厘米
收藏地点	奥地利维也纳艺术史博物馆

第6章 德国名家名画

阿尔布雷特·丢勒《骑士、死神与魔鬼》

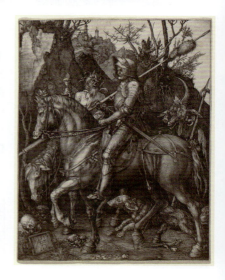

丢勒于1513年至1514年间完成的三幅铜版画——《骑士、死神与魔鬼》《忧郁》《圣杰罗姆》，是他版画艺术的三幅代表作。虽然三幅版画在情节上并无明显联系，但是形象的主题却是一致的，都体现了画家寻求人类事业的正义与大自然真理的坚定意志力，具有深刻的现实主义特征。其中，又以《骑士、死神与魔鬼》最具哲理意义，画家借助一个宗教文学的形象影射了当时德国的宗教改革形势。

绘画类型	铜版画
作　　者	阿尔布雷特·丢勒
创作时间	1513年
尺寸规格	纵24.5厘米，横19.1厘米
收藏地点	不详

阿尔布雷特·丢勒《忧郁》

《忧郁》这幅画取材于一个有着多个版本的寓言故事。画面中的主要人物是一位看起来非常悲伤的女性，她手中握着一把圆规。在她身旁，有一个小天使坐在石头上，正在专心致志地写写画画。地面上躺着一只显得病态的狗。在人物周围，散布着一些日常用品，比如钉子、锯子、刨子和球。在两个人物背后的墙上，挂着天平、沙漏和风铃。在建筑物的后方，可以看到一架通往天空的梯子。画面深处，隐约可见一座城市，太阳在天空中闪耀着光芒。在画面的左上角，有一道彩虹，它横跨了太阳和标语。标语上写着作品的主题："忧郁"。

绘画类型	铜版画
作　　者	阿尔布雷特·丢勒
创作时间	1514年
尺寸规格	纵24厘米，横18.8厘米
收藏地点	不详

名家名画欣赏

阿尔布雷特·丢勒《书房中的圣杰罗姆（1514年）》

《书房中的圣杰罗姆》画面中，圣杰罗姆坐在书桌后面，全神贯注地工作。桌子一角有一个十字架。圣杰罗姆头部的一条假想线穿过十字架，指向窗台上的头骨，象征着对死亡和复活的思考。前景中有一只狮子和一只熟睡的狗，这两种动物在1260年左右的《黄金传说》中与圣杰罗姆的故事有关。椽子上挂着葫芦，象征圣杰罗姆的勇气。在一次语文学争论中，圣奥古斯丁提出采用希腊语而不是拉丁语来命名《约拿书》中只出现过一次的植物。

绘画类型	铜版画
作　　者	阿尔布雷特·丢勒
创作时间	1514年
尺寸规格	纵24.7厘米，横18.8厘米
收藏地点	不详

阿尔布雷特·丢勒《丢勒的犀牛》

《丢勒的犀牛》是丢勒基于一幅由不知名画家所画的印度犀牛素描创作的木刻版画。画中的犀牛是1515年左右来到葡萄牙里斯本的，是罗马帝国以来第一头活的样本。然而，丢勒本人从未见过这头犀牛。1515年末，葡萄牙国王曼努埃尔一世将这头犀牛作为礼物送给教宗利奥十世，但犀牛在1516年初在意大利的一次海难中死去。尽管《丢勒的犀牛》中犀牛的身体结构并不准确，这幅版画却风靡整个欧洲，并在接下来的三个世纪被大量复制。

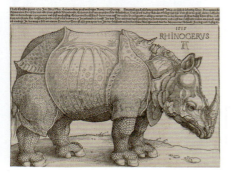

直到18世纪晚期，这幅画作一直被认为表现了犀牛的真正模样。最终，它被后来更真实的素描和绘画所取代，尤其是有关犀牛克拉拉的绘图。有人曾说："没有动物绘画像《丢勒的犀牛》这样对艺术影响深远。"

绘画类型	木刻版画
作　　者	阿尔布雷特·丢勒
创作时间	1515年
尺寸规格	纵23.5厘米，横29.8厘米
收藏地点	美国华盛顿国立美术馆

阿尔布雷特·丢勒《皇帝马克西米利安一世肖像》

《皇帝马克西米利安一世肖像》画面中一头银发、带着哈布斯堡家族特有的脸部特征的人物是德意志神圣罗马皇帝马克西米利安一世。他通过与欧洲重要王室的联姻,为哈布斯堡家族奠定了"日不落帝国"的基础。这幅肖像画使用绿色背景,人物占据了画面约 3/4 空间,根据佛兰德斯绘画的传统,手臂画在下边框重合处。马克西米利安一世手里拿的大石榴象征着神圣罗马帝国臣民的多种族性及凝聚力。

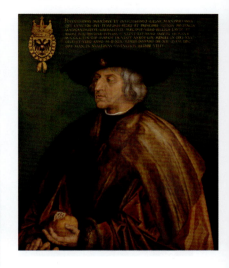

绘画类型	板面油画
作　　者	阿尔布雷特·丢勒
创作时间	1519 年
尺寸规格	纵 74 厘米,横 62 厘米
收藏地点	奥地利维也纳艺术史博物馆

阿尔布雷特·丢勒《雅各布·富格尔肖像》

雅各布·富格尔是奥格斯堡最富有的商人之一。1518 年奥格斯堡议会期间,丢勒作为纽伦堡代表团的一员来到奥格斯堡,会见了众多名人,包括自第二次威尼斯之行(1506 年至 1507 年)以来一直保持良好关系的雅各布·富格尔。当时丢勒曾为他画像,但并未完成,直到 1520 年左右才完成了这幅肖像画。

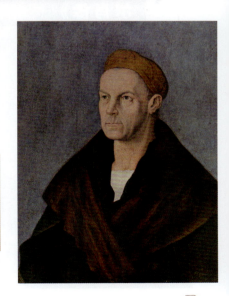

绘画类型	板面油画
作　　者	阿尔布雷特·丢勒
创作时间	1520 年
尺寸规格	纵 69 厘米,横 53 厘米
收藏地点	德国奥格斯堡巴伐利亚国家绘画收藏馆

阿尔布雷特·丢勒《书房中的圣杰罗姆（1521年）》

《书房中的圣杰罗姆（1521年）》画面中圣杰罗姆坐在桌子旁边，身前放着一本翻开的书，他戴着一顶灰色的帽子，穿着一件红色的衣服，一只手托着自己的头，另一只手的食指伸出并放在身前的头骨上。圣杰罗姆长着浓密的银色胡须，目光炯炯地望向画外的观者，仿佛在思考一个非常重要的问题。

绘画类型	板面油画
作　　者	阿尔布雷特·丢勒
创作时间	1521年
尺寸规格	纵60厘米，横48厘米
收藏地点	葡萄牙里斯本国立古代美术馆

阿尔布雷特·丢勒《希罗尼穆斯·霍尔茨舒尔肖像》

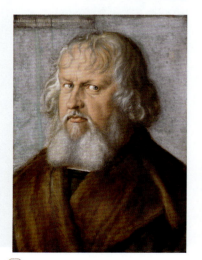

《希罗尼穆斯·霍尔茨舒尔肖像》是丢勒在德国巴伐利亚州纽伦堡完成的肖像画，霍尔茨舒尔是当地的贵族和议会参议员。画家的签名和日期位于左上角。同年，丢勒还完成了约翰·克莱伯格和雅各布·穆费尔的肖像画。《希罗尼穆斯·霍尔茨舒尔肖像》和《雅各布·穆费尔肖像》的尺寸相同，推测它们可能被用于官方庆典活动，在市政厅展出。

绘画类型	板面油画
作　　者	阿尔布雷特·丢勒
创作时间	1526年
尺寸规格	纵48厘米，横36厘米
收藏地点	德国柏林画廊

阿尔布雷特·丢勒《雅各布·穆费尔肖像》

《雅各布·穆费尔肖像》是丢勒在德国巴伐利亚州纽伦堡完成的肖像画，雅各布·穆费尔是纽伦堡市长。如前所述，《雅各布·穆费尔肖像》和《希罗尼穆斯·霍尔茨舒尔肖像》的尺寸和用途相同，均被用于官方庆典活动，在市政厅展出。

绘画类型	板面油画
作　　者	阿尔布雷特·丢勒
创作时间	1526 年
尺寸规格	纵 48 厘米，横 36 厘米
收藏地点	德国柏林画廊

阿尔布雷特·丢勒《四使徒》

《四使徒》由左右两幅长条画面组成，分别描绘了耶稣的门徒约翰和彼得、保罗和马可。左图中，约翰身穿浅绿色上衣和红色大氅侧立着，聚精会神地注视着手中的《圣经》；彼得则低着头，手中捧着象征其权柄的金色钥匙。右图中，保罗一手捧着《圣经》，一手握着象征传教使命的利剑，马可则手握一卷经文，警惕地注视着四周。这两组人物的形象和性格形成了鲜明对比。《四使徒》被视为德国宗教改革时期艺术的代表作，体现了丢勒的人文主义思想和对宗教改革的态度。

绘画类型	板面油画
作　　者	阿尔布雷特·丢勒
创作时间	1526 年
尺寸规格	纵 215 厘米，横 76 厘米（每幅）
收藏地点	德国慕尼黑老绘画陈列馆

名家名画欣赏

马蒂亚斯·格吕内瓦尔德《带鸟笼的捐助者》

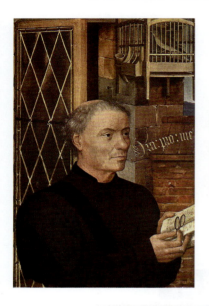

《带鸟笼的捐助者》被认为是格吕内瓦尔德最早的完整作品,这时的他还在运用柔和的色调,而他随后的宗教作品更倾向于运用动态的色彩组合。画面中的"捐助者"手中拿着一个微型夹鼻眼镜和一本书(很可能是宗教书籍)。

绘画类型	布面油画
作　　者	马蒂亚斯·格吕内瓦尔德
创作时间	1500 年
尺寸规格	纵 28.1 厘米,横 18.2 厘米
收藏地点	法国斯特拉斯堡圣母院博物馆

马蒂亚斯·格吕内瓦尔德《嘲弄基督》

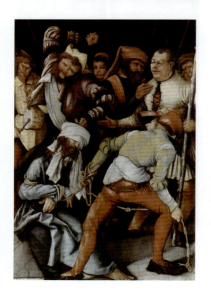

《嘲弄基督》画面中的基督被蒙上眼睛,双手和双臂被绳子捆绑着。一个施刑者站在他面前,背对观者;另一个施刑者站在基督身后,拽着他的头发,举起拳头要打他。在右边,一个男人左手拿着手杖。一个年长的男人把手放在拿手杖者的肩膀上,和他交谈。背景中还有另外三个男人,其中左边的音乐家在吹笛子,同时敲着小鼓。

绘画类型	板面油画
作　　者	马蒂亚斯·格吕内瓦尔德
创作时间	1503 年至 1505 年
尺寸规格	纵 109 厘米,横 74.3 厘米
收藏地点	德国慕尼黑老绘画陈列馆

第 6 章 德国名家名画

 马蒂亚斯·格吕内瓦尔德《伊森海姆祭坛画》

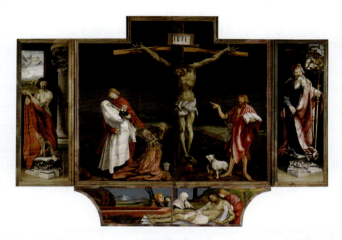

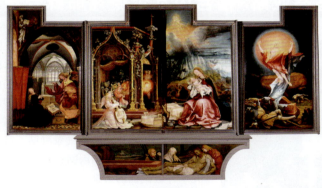

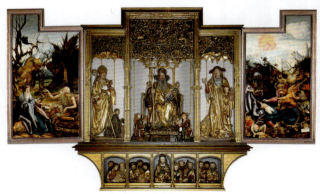

《伊森海姆祭坛画》是德国艺术中结构最复杂、气势最宏伟的作品之一，是格吕内瓦尔德规格最大也是最重要的作品。此祭坛画为信徒们呈现了三个场景。首先，当所有条板画关闭，将只呈现中央的《耶稣钉刑图》，配以两旁的圣人形象《圣西巴斯善》及《圣安东尼》，以及祭坛画下部的《哀悼基督之死》。当外部各条幅画打开后，会呈现三个画面：《天使传报》《基督诞生的喻示画》和《基督复活》。最后，将所有内部条幅画和祭坛下部两幅木版画打开，则呈现出《隐士圣安东尼和圣保罗》与《圣安东尼的诱惑》，以及璀璨的中央宝盒。此宝盒中央端坐着教派的创立者，在旁边的条幅上绘有《圣阿戈斯提诺》和《圣杰洛姆》的形象；在祭坛下部是基督和圣使徒的半身像。

绘画类型	板面油画
作　　者	马蒂亚斯·格吕内瓦尔德
创作时间	1512年至1516年
尺寸规格	纵269厘米，横307厘米
收藏地点	法国阿尔萨斯科尔马恩特林登博物馆

 ## 马蒂亚斯·格吕内瓦尔德《耶稣受难》

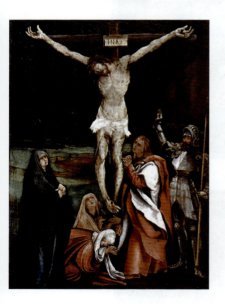

　　《耶稣受难》描绘了凄凄惨惨、阴森可怖的耶稣受难场景。画面中，格吕内瓦尔德用细致的手法描绘耶稣全身受到暴力摧残的伤痕，为了突出耶稣的牺牲，他不仅将耶稣的体型放大、减少人物，还刻意勾勒出耶稣临死前的痛苦，以极为简朴的架构，让悲伤的气氛凝结不散。耶稣遍体鳞伤、鲜血淋漓，手指因剧烈的痛苦而尽力伸张着，几乎冲破画面的边框。他的双脚抽搐般交叠在一起，鲜红的鲜血正从趾缝中间滴淌下来。

绘画类型	布面油画
作　　者	马蒂亚斯·格吕内瓦尔德
创作时间	1515年
尺寸规格	纵74.9厘米，横54.4厘米
收藏地点	瑞士巴塞尔美术馆

马蒂亚斯·格吕内瓦尔德《圣厄拉玛斯和圣穆理思》

《圣厄拉玛斯和圣穆理思》由阿尔布雷希特订制,原本是为萨勒河畔哈雷的新主教座堂设计的。阿尔布雷希特是勃兰登堡选帝侯约翰·西塞罗的幼子,1513 年被任命为马格德堡大主教。1518 年,他成为美因茨大主教,该职位使他成为罗马帝国的七大选帝侯之一。在德意志宗教改革时期,阿尔布雷希特是一位重要人物。

绘画类型	板面油画
作　者	马蒂亚斯·格吕内瓦尔德
创作时间	1520 年至 1524 年
尺寸规格	纵 226 厘米,横 176 厘米
收藏地点	德国慕尼黑老绘画陈列馆

老卢卡斯·克拉纳赫《逃亡途中小憩》

《逃亡途中小憩》是老卢卡斯·克拉纳赫早期宗教画作中影响较大的一幅。画面中的风景与细节刻画很成功(尤其是背景中的树以及人物的衣物等),近景与远处的空间感表现适度,比例恰当,色彩深厚,形象也有一定深度。只是圣母与圣约翰的形象还未完全摆脱宗教画规范,与实际生活的差别较大。有趣的是,画家富有想象力地在圣婴耶稣的周围,刻画了许多不同年龄的天使形象,有些天使还穿着华丽的服装,俨然出身高贵的公主。这些小天使的形象纯真活泼,动态各异。

绘画类型	板面油画
作　者	老卢卡斯·克拉纳赫
创作时间	1504 年
尺寸规格	纵 70.9 厘米,横 53 厘米
收藏地点	德国柏林画廊

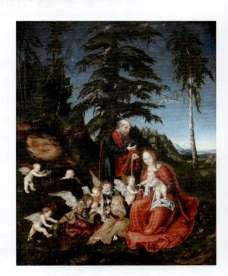

老卢卡斯·克拉纳赫《帕里斯的审判》

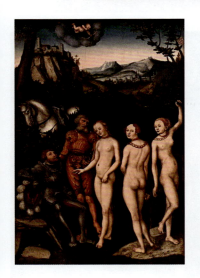

《帕里斯的审判》取材于希腊神话，老卢卡斯·克拉纳赫所描绘的场景与传统画法不一样：帕里斯被刻画成一位中世纪的骑士，三位女神在帕里斯面前各显绝技，中间老者是赫耳墨斯。画面实际描绘的是骑士英雄与绝世美人，该画作也因此成为中世纪禁欲主义与文艺复兴人性开放的矛盾反映。老卢卡斯·克拉纳赫塑造的人物虽然具有一定的重量感，但并没有采用丢勒那种严格的人体比例法则，而是表现出中世纪绘画那种细长而轻盈的特征，与意大利艺术中的人体有着巨大的反差。这种简单而轻巧的画法使作品具有一种讽喻式的意味，体现了当时的宫廷时尚趣味。

绘画类型	板面油画
作　者	老卢卡斯·克拉纳赫
创作时间	1528 年
尺寸规格	纵 84.7 厘米，横 57 厘米
收藏地点	瑞士巴塞尔美术馆

老卢卡斯·克拉纳赫《菲利斯和亚里士多德》

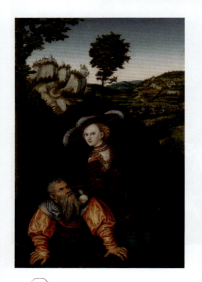

"菲利斯和亚里士多德"是中世纪的一个传说，后来成为西欧美术的一个流行主题。《菲利斯和亚里士多德》画面中，哲学家亚里士多德趴伏于地，张嘴抬头痴望着身穿华服的女子，自尊与智慧都无法使他免于诱惑。坐在哲人背上的是以美貌和甜言蜜语勾引亚里士多德的菲利斯，亚里士多德的胡须被菲利斯紧握手中，暗示着菲利斯的支配地位。亚里士多德滑稽的神情掺杂着屈从、渴望、陶醉，哲学家的智慧与意志全然被消磨殆尽，菲利斯则从容不迫地望向观者，对自身魅力得意扬扬。

绘画类型	板面油画
作　者	老卢卡斯·克拉纳赫
创作时间	1530 年
尺寸规格	纵 55.3 厘米，横 35.3 厘米
收藏地点	私人收藏

小汉斯·荷尔拜因《墓中的基督尸体》

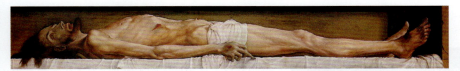

在西方国家中,表现基督之死的"耶稣受难"绘画数以百计,但小汉斯·荷尔拜因的作品与其他作品不同。他的《墓中的基督尸体》以纵 30.5 厘米、横 200 厘米的奇特比例,描绘了真人大小的基督,画面中的基督瘦骨嶙峋,以异常拘束的方式躺在坟墓里。他的手上、身上和脚上有三处明显的受刑留下的创口,连尸体开始腐烂时皮肤产生的变化,都描绘得十分逼真。小汉斯·荷尔拜因想必是以一具漂浮在莱茵河上的男性尸体作为此画的模特,画作的真实性至今仍然令人震惊不已。

绘画类型	板面油画
作　　者	小汉斯·荷尔拜因
创作时间	1521 年至 1522 年
尺寸规格	纵 30.5 厘米,横 200 厘米
收藏地点	瑞士巴塞尔公共艺术博物馆

小汉斯·荷尔拜因《伊拉斯谟像》

《伊拉斯谟像》的主人公伊拉斯谟是当时尼德兰具有鲜明反封建、反教会思想的人文主义学者,也是《愚人颂》一书的作者。小汉斯·荷尔拜因很早就闻其大名,后在朋友的引见下与其相识并成为至交。小荷尔拜因在 1523 年至 1524 年间,先后为伊拉斯谟画了三幅肖像画,这是其中最杰出的一幅。画面描绘了伊拉斯谟侧身而坐、闭目凝思的一瞬间。他身穿黑袍,头戴黑帽,正闭目沉思、全神贯注地思索问题。高挺的鼻梁,浓密的眉毛,紧闭的嘴唇透露出一种哲人的睿智和思索的快感,甚至还有嘲讽和揶揄的味道。那伏案疾书的双手,正握着一支长笔,洁白的书纸上已经书写下了几行鞭挞时弊、树立新风的名言警句。他的左手指上还戴着一个熠熠生辉的宝石钻戒,暗示着主人公光明磊落的人格和闪光的思想。

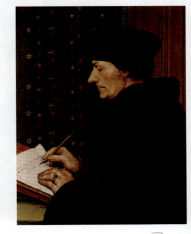

绘画类型	板面油画
作　　者	小汉斯·荷尔拜因
创作时间	1523 年至 1524 年
尺寸规格	纵 42 厘米,横 32 厘米
收藏地点	法国巴黎卢浮宫

小汉斯·荷尔拜因《托马斯·莫尔爵士像》

1527年，伊拉斯谟将初到英国的小汉斯·荷尔拜因介绍给了托马斯·莫尔，于是便有了这幅著名的肖像画。当时的莫尔已经写出了影响巨大的不朽杰作《乌托邦》，

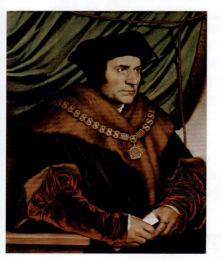

正处于个人政治生涯的高峰，先是被擢升为骑士，并担任过下议院议长，受命为兰开斯特公爵领地大臣，后又提任英国的首席大法官。画面中的莫尔身子稍侧，眼神坚定、表情冷峻，手握一份文件，眉头微皱，似乎在思考什么问题。他虽然衣饰华丽，但并不完全在意形象，额前有少量碎发从帽子下面露出，细看的话，会发现他的须发也已变白。在小汉斯·荷尔拜因的笔下，一个身居高位、学识渊博、为公务操心的政治家形象跃然纸上。

绘画类型	板面油画
作者	小汉斯·荷尔拜因
创作时间	1527年
尺寸规格	纵74.9厘米，横60.3厘米
收藏地点	美国纽约弗里克收藏馆

小汉斯·荷尔拜因《尼古拉斯·克拉泽肖像》

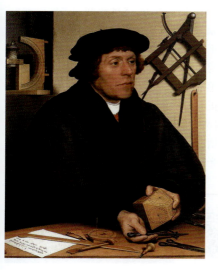

《尼古拉斯·克拉泽肖像》是小汉斯·荷尔拜因为英国都铎王朝的宫廷人员所画的几幅肖像画中的一幅，也是他即将返回瑞士巴塞尔时所画的。尼古拉斯·克拉泽出生于慕尼黑，1519年开始担任英王亨利八世的皇家天文学家。画面中，克拉泽身穿一件学者常穿的长袍，使他的躯体显得高大而魁梧。小汉斯·荷尔拜因像照相那般精确地描绘出克拉泽的脸，特别是天文学家的双眼，眼神中流露出智慧之光，但又略显谨慎戒惧。小汉斯·荷尔拜因还一丝不苟地将克拉泽所使用的各种仪器精细地描绘出来。

绘画类型	橡木蛋彩画
作者	小汉斯·荷尔拜因
创作时间	1528年
尺寸规格	纵83厘米，横67厘米
收藏地点	法国巴黎卢浮宫

小汉斯·荷尔拜因《商人格奥尔格·吉斯泽肖像》

格奥尔格·吉斯泽是德国商会驻伦敦的代办,英国商界的知名人物。小汉斯·荷尔拜因在伦敦结识了这位德国商人,并为吉斯泽绘制了这幅肖像画。画面中,吉斯泽坐在铺着阿拉伯图案台布的桌前,神情庄重。桌上的钟表、玻璃花瓶、剪子、文具刻画得精妙绝伦,就连背景中的架子、书籍和墙上的纸条都一一精心刻画。画家还利用吉斯泽手中的纸片、背景中的纸条和签字来说明被画者的身份和地位。

绘画类型	板面油画
作 者	小汉斯·荷尔拜因
创作时间	1532 年
尺寸规格	纵 96.3 厘米,横 85.7 厘米
收藏地点	德国柏林画廊

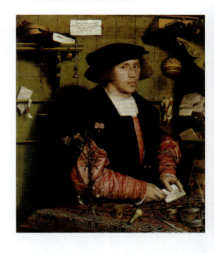

小汉斯·荷尔拜因《出访英国宫廷的法国大使》

《出访英国宫廷的法国大使》是一幅双人全身肖像画,据考证左边是法国驻英大使让·德·丁特维尔,右边是英国外交官、主教乔治·德·塞维尔。画中人物对称式地分列于杂物台两侧,姿态类似照相,显得呆板。画家不以单纯刻画人物面部神态为主,而是整体地描绘人物的姿态动作和环境。小汉斯·荷尔拜因着力表现出人物的社会地位、性格特征和心理状态,并吸收了意大利式的肖像技法。显然,小汉斯·荷尔拜因并未矫揉造作地去故意美化、粉饰他们,而是以直观的、高度写实的手法忠实地记录了自己的感受和理解。但是,贵族习气和矜持也给作品带来了僵化的痕迹。

绘画类型	板面油画
作 者	小汉斯·荷尔拜因
创作时间	1533 年
尺寸规格	纵 207 厘米,横 209.5 厘米
收藏地点	英国伦敦国家美术馆

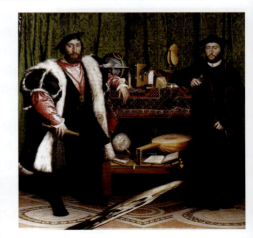

名家名画欣赏

小汉斯·荷尔拜因《一位韦迪家族的成员》

《一位韦迪家族的成员》是小汉斯·荷尔拜因为一位名叫韦迪的科隆商人所作的肖像画。此画作以蓝色为背景，韦迪身着厚厚的黑色斗篷，戴着同样材质的贝雷帽。他的左手拿着一副棕黄色的皮手套，那只手上还有一枚小小的图章戒指，上面印着他家的纹章：被"V"形线条切割开来的三片柳叶。小汉斯·荷尔拜因将这幅肖像画的元素削减至最少：没有展现博学的象征，没有丰富的背景，没有繁复的装饰。画中人物的右眼要更大一点，而右边的眉毛也略微拱起。这双眼睛提供了任何的装饰或镀金树叶都无法传递的东西——神秘感。

绘画类型	板面油画
作　者	小汉斯·荷尔拜因
创作时间	1533 年
尺寸规格	纵 39 厘米，横 30 厘米
收藏地点	德国柏林画廊

小汉斯·荷尔拜因《托马斯·克伦威尔肖像》

在托马斯·莫尔死后，小汉斯·荷尔拜因为莫尔的政敌托马斯·克伦威尔也画了一幅姿态非常相似的肖像画。在这幅画作中，人物同样是单身侧坐，室内陈设简单，甚至墙上的壁布都已开裂，但人物服饰华贵、气度不凡且表情严肃。他同样手持一份文件，若有所思地看向侧方，紧闭的双唇和细狭的眼睛里甚至透出几分凶狠。两幅肖像画中都没有任何宗教元素的存在，小汉斯·荷尔拜因选择的都是一个权臣为国务操劳的普通时刻。

绘画类型	板面油画
作　者	小汉斯·荷尔拜因
创作时间	1532 年至 1534 年
尺寸规格	纵 78.1 厘米，横 64.1 厘米
收藏地点	美国纽约弗里克收藏馆

小汉斯·荷尔拜因《理查德·萨尔斯维尔爵士像》

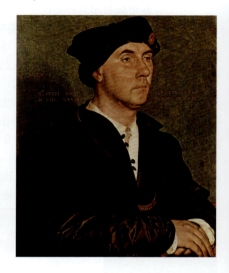

小汉斯·荷尔拜因的肖像画风格细腻，注重性格和细节刻画，毫无戏剧性的渲染。在那个没有照相机的年代，他那极为逼真的肖像画有一种令人眩晕的真实感，他所画的《理查德·萨尔斯维尔爵士像》连委托人脸上的两道疤痕都被完整地保留了下来。正是这种不带任何美化修饰的写实风格，造就了小汉斯·荷尔拜因独特的绘画风格，写实派的肖像画在他笔下达到了巅峰。

绘画类型	板面油画
作　者	小汉斯·荷尔拜因
创作时间	1536 年
尺寸规格	纵 47.5 厘米，横 38 厘米
收藏地点	意大利佛罗伦萨乌菲齐美术馆

小汉斯·荷尔拜因《亨利八世》

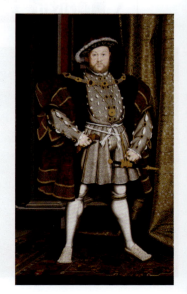

小汉斯·荷尔拜因于 1526 年前往英国，担任宫廷画师，其间创作了很多关于英国贵族的作品，《亨利八世》便是其中之一。此画作描绘的是英国历史上著名的暴君，都铎王朝的第二任国王亨利八世。画面中的亨利八世有着一个魁梧的身材，就好像一座山，恰似他那强大的王朝。国王的手上拿着手套，身上穿着华丽多彩的衣服。画家运用现实主义表现手法，真实地刻画了这一历史人物暴戾与残忍的性格。身材高大的国王，脸庞平阔，由于饱食终日，导致身子虚肿。脸部肌肉已经松弛，而眉宇间仍显露出诡诈、嫉妒与残暴。这一切，在画家的笔端都被刻画得入木三分。

绘画类型	布面油画
作　者	小汉斯·荷尔拜因
创作时间	1537 年
尺寸规格	纵 239 厘米，横 134.5 厘米
收藏地点	英国利物浦沃克美术馆

名家名画欣赏

小汉斯·荷尔拜因《丹麦的克里斯蒂娜》

克里斯蒂娜是丹麦国王克里斯蒂安二世的女儿,这位公主十五岁时,嫁给了米兰的斯幅尔扎公爵为妻。公爵早卒,她就住进了布鲁塞尔哈布斯堡摄政王的宫廷中。1538年,小汉斯·荷尔拜因受命去为克里斯蒂娜画像,作为亨利八世待选的王后画像之用。他花了三个小时的时间,画了一幅简单的速写,亨利八世看了画作后,相当喜欢,千方百计想娶克里斯蒂娜为妻,后来因为政局多变,导致婚事未遂。虽然小汉斯·荷尔拜因作画的时间仓促,但仍然把这位脸色苍白、身材修长的十六岁少女刻画得极为传神。当时公主正在为她的丈夫服丧,所以除了戴着一只指环外,不戴任何首饰,全身只穿了一件发光的黑天鹅绒长袍,沉郁、苍白的脸上,神情安静,微微丰腴的脸,还未完全脱去稚气。

绘画类型	板面油画
作 者	小汉斯·荷尔拜因
创作时间	1538年
尺寸规格	纵179.1厘米,横82.6厘米
收藏地点	英国伦敦国家美术馆

阿尔布雷特·阿尔特多费尔《亚历山大之战》

《亚历山大之战》描绘了亚历山大大帝于伊苏斯战役击败波斯军队的场景。此画作具有背景华丽、人物刻画细致的特点,并含有许多隐喻。其画面构思独特,前所未有地展开宏大布局,描绘看似无限的士兵交锋。交战环境并不写实描绘安纳托利亚地貌,而是以隐喻手法概括整个地中海地区。画面正中面积最大的水域是东地中海和塞浦路斯;与之以狭长的地峡相隔、向远方延伸的水域是红海;红海右侧是埃及和尼罗河,尼罗河三角洲被准确地描绘为七块;左侧是波斯湾;而高耸的山峰下是巴别塔。

绘画类型	布面油画
作 者	阿尔布雷特·阿尔特多费尔
创作时间	1529年
尺寸规格	纵158.4厘米,横120.3厘米
收藏地点	德国慕尼黑老绘画陈列馆

安东·拉斐尔·门斯《帕里斯的审判》

《帕里斯的审判》画面中所有人物均为裸体，造型有古典艺术原型，但是画家把希腊人常见的黑发改为了金发，以体现其在古希腊文化上的深厚造诣，以及调和西欧审美的尝试。帕里斯侧身而坐，头戴毡帽，斜披红色大氅，暗示其王子身份，正把苹果交付阿芙罗狄忒。三位女神以不同的姿态来显示身份：阿芙罗狄忒身旁倚靠着小爱神埃罗斯；赫拉头戴王冠，身后有孔雀护卫，象征统治权力；雅典娜脚下有织锦和武器，表明她智慧女神和战争女神的身份。画面中没有出现的神使赫尔墨斯，代之以两名强壮的牧羊人。

绘画类型	布面油画
作 者	安东·拉斐尔·门斯
创作时间	1757 年
尺寸规格	纵 226 厘米，横 295.5 厘米
收藏地点	俄罗斯圣彼得堡艾尔米塔什博物馆

安东·拉斐尔·门斯《帕那索斯山》

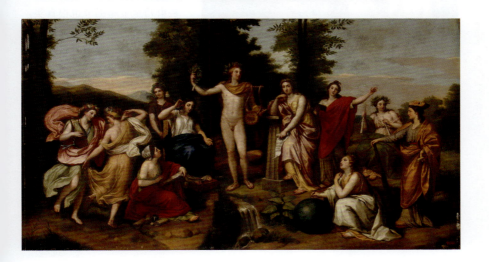

门斯受普鲁士艺术家温克尔曼的影响，参考当时的考古知识，重新设计了意大利文艺复兴大师拉斐尔曾经绘制过的《帕那索斯山》。门斯舍去了画面中的围观者，增加了缪斯女神的母亲记忆女神谟涅摩绪涅，使十位缪斯女神对称地分列在阿波罗的两侧。众神身着古典服装，摆出雕塑般的姿势。

绘画类型	板面油画
作　　者	安东·拉斐尔·门斯
创作时间	1758 年至 1759 年
尺寸规格	纵 55 厘米，横 101 厘米
收藏地点	俄罗斯圣彼得堡艾尔米塔什博物馆

安东·拉斐尔·门斯《朱庇特亲吻伽倪墨得斯》

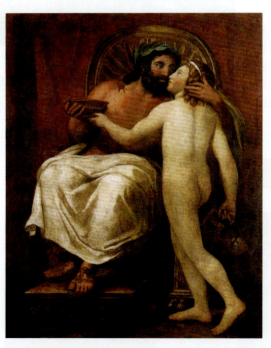

伽倪墨得斯是特洛伊王子，朱庇特垂涎他的美貌，化身老鹰将他抓到了奥林匹斯山，做了众神的侍酒童，而且成了朱庇特唯一的男性情人。在技法上，门斯借鉴了当时刚刚发掘的庞贝古城的考古资料，甚至被某些学者误认为是古代原作。红色的背景色是庞贝壁画中常见的，人物造型、装束乃至宝座细节也很真实。时值门斯与温克尔曼绝交，后者轻率地将这幅壁画写入《古代美术史》。

绘画类型	湿壁画
作　　者	安东·拉斐尔·门斯
创作时间	1760 年
尺寸规格	纵 178.7 厘米，横 137 厘米
收藏地点	意大利罗马巴贝里尼宫

安东·拉斐尔·门斯《自画像》

门斯保持了德国画坛自阿尔布雷特·丢勒以来的传统,持续而系统地绘制自画像,作为自我检验和反省的手段。门斯的自画像水平很高,1773 年创作的这幅画作尤其突出。画面中的门斯目光睿智,若有所思,与晚年丧偶后的颓唐不同,此时尚处于人生辉煌时期。画面气氛古朴凝重,具有雕塑感,刻画精细而不失大气,因此一面世就被视为杰作,悬挂在乌菲齐美术馆拉斐尔·桑西作品的旁边。

绘画类型	板面油画
作　者	安东·拉斐尔·门斯
创作时间	1773 年
尺寸规格	纵 93 厘米,横 73 厘米
收藏地点	意大利佛罗伦萨乌菲齐美术馆

安东·拉斐尔·门斯《珀尔修斯和安德洛墨达》

《珀尔修斯和安德洛墨达》取材于古希腊神话。安德洛墨达是埃塞俄比亚国王刻甫斯和王后卡西俄珀西的女儿,其母因不断炫耀自己的美丽而得罪了海神波塞冬之妻安菲特里忒,波塞冬遂派海怪刻托蹂躏埃塞俄比亚,刻甫斯大骇,请求神谕,神谕揭示解救的唯一方法是献上安德洛墨达。于是安德洛墨达被父母用铁索锁在海怪刻托必经之路的一块礁石上,幸好英雄珀尔修斯刚巧路过,于是珀尔修斯力战并杀死了海怪刻托,救出了安德罗墨达。《珀尔修斯和安德洛墨达》画面中,珀尔修斯呈标准的希腊雕像姿势,人体细节刻画非常生动。小爱神厄洛斯象征两人即将产生爱情。

绘画类型	布面油画
作　者	安东·拉斐尔·门斯
创作时间	1778 年
尺寸规格	纵 227 厘米,横 153.5 厘米
收藏地点	俄罗斯圣彼得堡艾尔米塔什博物馆

卡斯帕·大卫·弗里德里希《山上的十字架》

《山上的十字架》又名《特辰宫小礼拜堂的祭坛画》，这是弗里德里希应女伯爵图恩之邀而绘制的一幅祭坛画。画面构图采用了哥特式教堂玻璃窗的造型，前景是枞树环绕的山峰、立在山上的十字架以及被钉在十字架上的基督，背景是漫天的彩霞。三道探照灯似的强烈光束自山后射出，直指天空。

绘画类型	布面油画
作　者	卡斯帕·大卫·弗里德里希
创作时间	1807年至1808年
尺寸规格	纵115厘米，横110.5厘米
收藏地点	德国德累斯顿新大师画廊

卡斯帕·大卫·弗里德里希《海边修士》

《海边修士》被视为弗里德里希画家生涯的重大突破，其画面被沙丘、海洋与天空大致分割为三大块，呈现出接近于水平的构图，而且天空占据了大约4/5的面积，而整个画面只有站在沙丘上的人是垂直的元素，并在构图上被沙丘与海洋的分界线截成两半。人物是如此之渺小，表达了人在大自然力量前的无助感。画面中除了人以外的生物仅仅只有数只不易观察到的海鸥，孤独感在海鸥的衬托下显得更强烈。

绘画类型	布面油画
作　者	卡斯帕·大卫·弗里德里希
创作时间	1808年至1810年
尺寸规格	纵110厘米，横171.5厘米
收藏地点	德国柏林国家美术馆

卡斯帕·大卫·弗里德里希《橡树林中的修道院》

《橡树林中的修道院》这幅画巧妙地将死亡的题材融入风景之中。画中描绘了一个荒凉的墓地，画面下方可以隐约看到几个僧侣正抬着一副棺木，准备进行葬礼，这场景给人一种难以言喻的神秘感。然而，在几棵枯萎的参天橡树和残破的修道院背景下，这幅葬礼图几乎被隐匿，灰暗的天空将枯树映照成一片片黑色的剪影。修道院的残垣断壁只剩下一面墙，它孤零零地矗立着，宛如一块巨大的墓碑。断壁上微弱的冷光，进一步增添了一种凄凉和死寂的氛围。整幅作品以冷色调为主，通过黑色、灰色以及不同程度的亮度变化，构建出一个令人不寒而栗的世界。

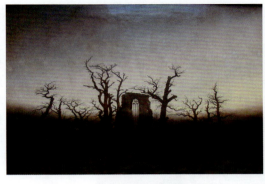

绘画类型	布面油画
作　　者	卡斯帕·大卫·弗里德里希
创作时间	1809年至1810年
尺寸规格	纵110.4厘米，横171厘米
收藏地点	德国柏林国家美术馆

卡斯帕·大卫·弗里德里希《落日余晖下的女人》

《落日余晖下的女人》描绘了一名女子从高处望向远方的落日。落日的余晖将天空映照得通红，几束耀眼的光芒从画面中心向外射出。而画面中的女人神秘且无所顾忌，发型杂乱奇特，仿佛正朝向未来。

绘画类型	布面油画
作　　者	卡斯帕·大卫·弗里德里希
创作时间	1818年
尺寸规格	纵22厘米，横60厘米
收藏地点	德国埃森弗柯望博物馆

名家名画欣赏

卡斯帕·大卫·弗里德里希《雾海上的旅人》

在《雾海上的旅人》的前景里，一名旅人身穿深色的衣服，拄着手杖站在一座山峰之上，他卷曲的头发在风吹之下有些摆动。前方是雾海，诸多山峰林立，旅人向左前方望去，那里有画面上最高的山峰。人物完全占据画面中心，风景也汇聚到

背影人物的身上。人物背影的放大和居中令人物姿态和服饰细节更容易被看清，人物以一种桀骜的姿态站立，颇有意气风发之感。此画展现出人物的雄伟气质，在当时大革命的时代背景下备受赞誉。研究者认为弗里德里希正是在萨克森小瑞士山区漫游时得到灵感才画出这幅杰作，因此那里就有了一条著名的卡斯帕·大卫·弗里德里希之路，供人们追寻画家的足迹。

绘画类型	布面油画
作　　者	卡斯帕·大卫·弗里德里希
创作时间	1818 年
尺寸规格	纵 94.8 厘米，横 74.8 厘米
收藏地点	德国汉堡美术馆

卡斯帕·大卫·弗里德里希《吕根岛上的白垩崖》

1818 年 1 月，弗里德里希与比他小 20 岁的卡罗琳·博默尔结婚。同年 7 月和 8 月的蜜月期间，他们拜访了新勃兰登堡和格赖夫斯瓦尔德的亲戚。之后这对新婚夫

妇与弗里德里希的兄弟克里斯蒂安一起前往吕根岛游览。画家根据在那里的见闻创作了《吕根岛上的白垩崖》，以表达对两人婚姻的喜悦之情。画面中趴伏在悬崖边上向下凝视深渊的男子，通常被认为是画家本人，象征着谦卑的礼帽和手杖放在一边；右侧的双手交叉倚靠树干的男子则是克里斯蒂安，他眺望远处的大海，与俯向深渊的哥哥形成对比。

绘画类型	布面油画
作　　者	卡斯帕·大卫·弗里德里希
创作时间	1818 年
尺寸规格	纵 90.5 厘米，横 71 厘米
收藏地点	瑞士温特图尔美术馆

卡斯帕·大卫·弗里德里希《帆船上》

《帆船上》描绘了一艘驶向地平线的帆船。船头有两个人影，一男一女，手牵手看着越来越近的景色。远处，一座城市的地平线被描绘成一片无声的灰色。天空中的云朵给场景增添了戏剧性和浪漫的气氛。画面右侧的船距离很近，让观者有一种与这对夫妇一起在船上的感觉。弗里德里希在1818年与卡罗琳·博默尔结婚后不久画了这幅作品。这对夫妇的婚姻幸福美满，从那时起，弗里德里希有时会在他的作品中描绘女性人物或情侣。这与他以往作品中孤独的人物形象相去甚远。在这幅画作中，船头手牵着手的夫妇通常被解释为弗里德里希和他的新婚妻子。这或许代表着他们正手牵着手，共同面对新生活的征程。

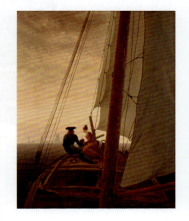

绘画类型	布面油画
作　　者	卡斯帕·大卫·弗里德里希
创作时间	1818年至1820年
尺寸规格	纵71厘米，横56厘米
收藏地点	俄罗斯圣彼得堡艾尔米塔什博物馆

卡斯帕·大卫·弗里德里希《凝望月亮的两人》

弗里德里希的母亲在他七岁时就去世了，此后几年，两位姐姐、一位哥哥相继离他而去。幼时一幕幕直面死亡的痛苦，对他一生的绘画创作产生了至关重要的影响。个体的渺小、孤独无助的悲伤情绪，自始至终充斥在他的画作当中，也奠定了他沉静忧思的艺术风格。《凝望月亮的两人》画面中的两个人在树林中凝望着月亮，并且愉快地交谈。整个画面既浪漫温馨又散发着阵阵的忧郁之意，令作品充满情感。继1819年创作的初版之后，弗里德里希又分别于1824年和1830年创作了两幅相似的画作。

绘画类型	布面油画
作　　者	卡斯帕·大卫·弗里德里希
创作时间	1819年
尺寸规格	纵35厘米，横44.5厘米
收藏地点	德国德累斯顿新大师画廊

名家名画欣赏

 卡斯帕·大卫·弗里德里希《孤独的树》

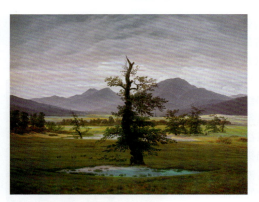

弗里德里希在很小的时候就对荒凉的废墟表现出浓厚的兴趣,孤独和寂寥也是贯穿他所有作品的主线,弗里德里希把自己强烈的宗教情结、对彼岸世界的渴求都融入自然的风景中,从而创造出极富感染力的诗意画面。《孤独的树》是弗里德里希后期的作品,前景中一棵枝干扭曲的橡树立于苍凉的空气中,静静地生长着。这是一幅足以让人为之怆然涕下的油画杰作,面对如此忧郁深沉的景色,不难理解浪漫主义诗人克莱门斯·布伦塔诺对弗里德里希的评价:"这是可以让野狼和狐狸嗥吼的画面。"

绘画类型	布面油画
作　者	卡斯帕·大卫·弗里德里希
创作时间	1822 年
尺寸规格	纵 55 厘米,横 71 厘米
收藏地点	德国柏林旧国家美术馆

 卡斯帕·大卫·弗里德里希《窗前的女人》

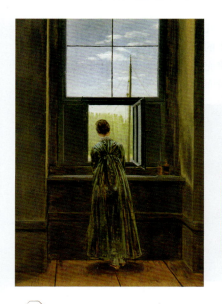

《窗前的女人》描绘了一位背对观者的年轻女子临窗而立,凝视着窗外。画面中的主人公是弗里德里希的妻子,她所在的房间正是画家位于易北河边的画室。此画作所要表现的是对窗外无限广阔的大自然的一种渴望,同时也是对孤独的内在灵魂的一种窥探。从这幅画作可以看出,即便是在生活最温馨浪漫的阶段,弗里德里希的画作中仍带有一种挥之不去的哀婉与忧伤。

绘画类型	布面油画
作　者	卡斯帕·大卫·弗里德里希
创作时间	1822 年
尺寸规格	纵 44 厘米,横 37 厘米
收藏地点	德国柏林旧国家美术馆

卡斯帕·大卫·弗里德里希《海上生明月》

《海上生明月》画面中,暗红色的大礁石上,默默地坐着三个孤独的人,光线将他们寂寞的背影清晰地凸显出来。碧玉般的海面和被白云遮蔽的天空因天际金色圆月的出现,而被洒上一层金色。在宁静的气氛中,唯有被微风吹拂着驶向岸边的两艘帆船。幽远和孤寂是主宰一切的要素,处于画面中心的三个人物并没有成为视觉的中心,人物与充满忧伤的抒情诗般的风景相互交融但始终又相互游离。

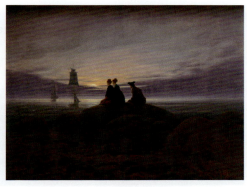

绘画类型	布面油画
作　　者	卡斯帕·大卫·弗里德里希
创作时间	1822 年
尺寸规格	纵 55 厘米,横 71 厘米
收藏地点	德国柏林旧国家美术馆

卡斯帕·大卫·弗里德里希《冰海》

《冰海》描绘了北极海面沉船的场景。在 1826 年之前,这幅画作被称为《北极海》。此画作于 1824 年首次在布拉格学派的展览上展出,其激进的构图和题材在当时是很不寻常的,因此引起的争议较大。1840 年弗里德里希去世时,这幅画作仍未售出。

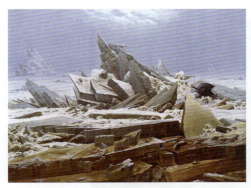

绘画类型	布面油画
作　　者	卡斯帕·大卫·弗里德里希
创作时间	1823 年至 1824 年
尺寸规格	纵 96.7 厘米,横 126.9 厘米
收藏地点	德国汉堡美术馆

名家名画欣赏

卡斯帕·大卫·弗里德里希《巨人山》

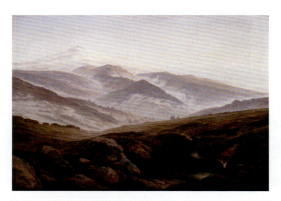

《巨人山》描绘的是多姿多彩、宏伟壮阔、恍如仙境的群山盛景，抒发了画家追求理想、神圣、圣洁的艺术主张和情感。弗里德里希对西方艺术产生了巨大影响，其画作深受君王贵族喜爱，民间效仿其作品风格者众多，后世临摹之风盛行，其中又以《巨人山》为最。但《巨人山》就像"正在流淌中的交响乐"，因画面极为细腻，色彩变化丰富，有着极强的节奏性，所以尽管后世临摹无数，却始终没有一幅临摹品接近原作。

绘画类型	布面油画
作　　者	卡斯帕·大卫·弗里德里希
创作时间	1830 年至 1835 年
尺寸规格	纵 72 厘米，横 102 厘米
收藏地点	俄罗斯圣彼得堡艾尔米塔什博物馆

阿道夫·门采尔《有阳台的房间》

《有阳台的房间》描绘了人去屋空的场景。画面中没有人，应有的家具都被搬走了，仅剩的两把椅子背对着背。在高高的、有绘画的天花板下，空荡荡的房间仿佛在勾起人的回忆。在某一个瞬间，一丝风的气息让房间变得生动起来。窗帘轻轻地在阳光中抖动。在房屋那一头，一块花纹繁复的地毯铺在地上，仿佛新娘的面纱。镜中反射的事物看上去似乎比现实生活中还要真实。在画面的右下角，门采尔用生硬的笔法画下日期和他的姓名缩写。

绘画类型	布面油画
作　　者	阿道夫·门采尔
创作时间	1845 年
尺寸规格	纵 58 厘米，横 47 厘米
收藏地点	德国柏林旧国家美术馆

阿道夫·门采尔《无忧宫中演奏长笛的腓特烈》

门采尔是 19 世纪备受欢迎的现实主义画家之一，擅长描绘腓特烈大帝时代的历史场景。《无忧宫中演奏长笛的腓特烈》描绘了普鲁士国王腓特烈大帝在晚间音乐会上表演长笛独奏的场景，音乐会在他位于无忧宫的洛可可式宫殿里举行，这里灯火通明、高朋满座。腓特烈大帝站在大厅中央，非常引人注目。

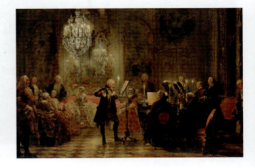

绘画类型	布面油画
作　　者	阿道夫·门采尔
创作时间	1852 年
尺寸规格	纵 142 厘米，横 205 厘米
收藏地点	德国柏林旧国家美术馆

阿道夫·门采尔《腓特烈二世和约瑟夫二世在尼斯会面》

《腓特烈二世和约瑟夫二世在尼斯会面》描绘了普鲁士国王腓特烈二世与神圣罗马帝国皇帝约瑟夫二世于 1769 年 8 月 25 日在西里西亚尼斯会面的场景。当时，腓特烈二世正在尼斯进行军事演习。约瑟夫二世于 8 月 25 日中午抵达尼斯，直奔亲王主教的宫殿，腓特烈二世在那里接待了他。双方高级贵族和军事官员出席了这次会面。门采尔绘制这幅画作之时，神圣罗马帝国已经灭亡了半个世纪。

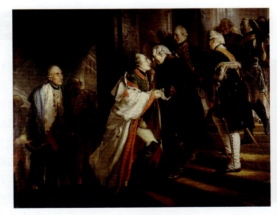

绘画类型	布面油画
作　　者	阿道夫·门采尔
创作时间	1855 年至 1857 年
尺寸规格	纵 247 厘米，横 318 厘米
收藏地点	德国柏林旧国家美术馆

名家名画欣赏

阿道夫·门采尔《国王威廉一世启程参军》

《国王威廉一世启程参军》描绘了普法战争前发生在柏林菩提树大街上的场景，人们在普鲁士国王威廉一世乘坐敞篷马车奔赴前线之际向他致敬。门采尔以强烈的透视构图描绘了菩提树大街。柏林宫位于画面的背景中，但其他皇家建筑，例如皇家歌剧院根本没有出现。而最近竣工的红色市政厅的塔楼则被画得更加清晰。阴影中的城堡和市政厅是唯一可以清晰辨认的建筑。在欢呼的人群中，国王的白色马车比较显眼，吸引了观者的注意力。画面右边站在阳台上的一对男女就是这幅画作的买家马格努斯·赫尔曼和他的妻子。

绘画类型	布面油画
作　者	阿道夫·门采尔
创作时间	1871年
尺寸规格	纵63厘米，横78厘米
收藏地点	德国柏林旧国家美术馆

阿道夫·门采尔《轧铁工厂》

《轧铁工厂》以透视般的构图、生动的人物造型表现出车间场景的壮阔，以刚劲活泼的笔法描绘了工人们在劳动时的迅捷动作和不同神态，以紧张热烈的场面体现了劳动创造世界的豪迈精神。此画作真实地反映了德国资本主义经济上升和工人运动发展时期的社会现实和历史变革，具有一定的历史价值，在绘画史上具有重要的意义。门采尔在创作之前，曾亲自走访了柏林铸铁工厂和工业区，了解工厂里的生产情况，熟悉工人的劳动及生活，从而为这幅画作的创作打下了坚实的基础。

绘画类型	布面油画
作　者	阿道夫·门采尔
创作时间	1872年至1875年
尺寸规格	纵158厘米，横254厘米
收藏地点	德国柏林旧国家美术馆

阿道夫·门采尔《花园宴会》

《花园宴会》是一幅描绘风俗的杰作。画面上，人群熙熙攘攘，展现了一场贵族花园中的宴会活动。时间似乎定格在宴会即将结束的瞬间：一些贵族男女正互致最后的敬意，准备离去。前景中，一位年长的贵妇牵着狗，她体态丰满，正缓缓离开。旁边，一位戴着面纱的贵妇人正在呼唤着正在玩耍的男孩，示意他也应该结束嬉戏，准备离开。桌上的杯盘狼藉，右侧一位妇女还在忙碌地分切着蛋糕。背景中，人物穿梭来往，衬托出中间那张桌子的热闹。桌前除了一位穿着红色上衣的妇女的背影外，其他客人似乎已经散去。这样，桌上丰盛的食物得以清晰展现。画家巧妙地构思了各个局部，画面中有大人也有小孩，有忙碌的厨师，也有周到的女招待，有衣冠楚楚的绅士，也有身着华丽服饰的妇女。整幅画作色调和谐流畅，形体刻画精确，虽然场面看似杂乱，却透露出一种秩序感，动态中蕴含着静谧之美。

绘画类型	纸面水粉画
作　　者	阿道夫·门采尔
创作时间	1893 年
尺寸规格	纵 17 厘米，横 25 厘米
收藏地点	德国柏林旧国家美术馆

威廉·莱布尔《不相称的婚姻》

《不相称的婚姻》描绘了一对年龄悬殊的夫妇，老头凭借金钱娶到了年轻貌美的妻子，少女嫁给老头得到了物质财富。老夫满脸皱纹、老眼昏花，少妻却是脸色红润、目光炯炯，黑色的男服衬托出白衣少妇的丰满身材。画家运用对比手法揭示人物之间的内在精神联系。画家以同情少女的笔调，鞭挞了不合理的社会制度。这幅画作色彩简洁，极注意明暗、冷暖的对比关系，手法写实，因而人物性格鲜明。

绘画类型	布面油画
作　　者	威廉·莱布尔
创作时间	1876 年至 1877 年
尺寸规格	纵 77.5 厘米，横 61.5 厘米
收藏地点	德国法兰克福施泰德尔艺术研究院

威廉·莱布尔《教堂里的三位妇人》

《教堂里的三位妇人》的构图极为简洁,画家没有刻画烦琐的教堂陈设和多余的环境细节,他着意于刻画三位妇人不同外貌、神态和心理,力图揭示不同人物的经历和身份。莱布尔运用一种直接的方式作画,他不画素描稿甚至不画基本轮廓,其油画作品的特点是下笔沉着、质感强、色彩细腻。

绘画类型	板面油画
作　者	威廉·莱布尔
创作时间	1882 年
尺寸规格	纵 113 厘米,横 77 厘米
收藏地点	德国汉堡美术馆

凯绥·珂勒惠支《织工起义》

《织工起义》取材于 1844 年西里西亚纺织工人起义事件。工人们捣毁工厂主的住宅和机器,焚烧了票据、账簿和仓库,以简陋的武器迎战前来镇压的政府军,并与他们展开了搏斗。画面中,织工们手里拿着临时找来的武器,向工厂行进。由于总是饿着肚子,他们的身体非常瘦弱,神情也很萎靡。队伍中也有妇女,以及伏在妈妈的肩头睡了过去的孩童。

绘画类型	铜板蚀刻版画
作　者	凯绥·珂勒惠支
创作时间	1897 年
尺寸规格	纵 21.6 厘米,横 29.5 厘米
收藏地点	不详

凯绥·珂勒惠支《暴动》

《暴动》本来是作为《农民战争》组图的其中一幅,后来改为独立作品并被命名为《暴动》。画面上方的女人象征着领导者和组织者,画面下方黑压压的农民们把简陋的农具作为武器向前冲锋。这注定是一场失败的起义,但却显得那么悲壮。

绘画类型	铜板蚀刻版画
作　　者	凯绥·珂勒惠支
创作时间	1899 年
尺寸规格	纵 29.9 厘米,横 31.8 厘米
收藏地点	不详

凯绥·珂勒惠支《冲锋》

《冲锋》是凯绥·珂勒惠支创作的《农民战争》组图的第五幅。这套组图一共 8 张,分别是《耕夫》《被踩躏》《磨镰刀》《在拱形洞里拿起武器》《冲锋》《战场》《战俘》《反抗》。在《冲锋》画面中,人们在草地上冲锋向前,最前面是少年,喝令的却是一个女人,整个队伍充斥着复仇的愤怒。女人浑身是力,挥手顿足,令人看了就生出勇往直前之心,天上的云也好像应声裂成片状。

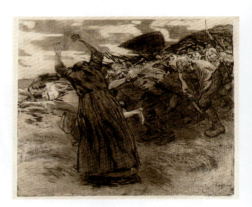

绘画类型	铜板蚀刻版画
作　　者	凯绥·珂勒惠支
创作时间	1902 年至 1903 年
尺寸规格	纵 50 厘米,横 55 厘米
收藏地点	不详

凯绥·珂勒惠支《怀抱着死去孩子的女人》

《怀抱着死去孩子的女人》是珂勒惠支最令人心酸的作品之一。珂勒惠支的一封信显示，她用自己和她最小的儿子彼得作为这幅作品的模特，当时彼得只有7岁。在这幅痛苦的、悲剧性的图像中，女人极度绝望地拥抱着孩子的尸体。这个女人厚重的膝盖、双脚和双手与孩子精致的面部以及骨感的肩膀形成对比，突出了孩子的脆弱。

绘画类型	铜板蚀刻版画
作　　者	凯绥·珂勒惠支
创作时间	1903年
尺寸规格	纵54.5厘米，横70.3厘米
收藏地点	不详

弗朗兹·马尔克《蓝马》

《蓝马》是马尔克的重要作品。在这件作品中，他以鲜艳明确的色彩和起伏有致的曲线营造出一个宁静感人的动物世界。以大片蓝色构成的三匹马占据了画面的绝大部分空间，它们低着头、闭着眼，从温暖绚丽的背景中突起，安详而温和地吸引着观者的视线。马的轮廓线是曲折委婉的，它们与弧形的山丘、飘移的云彩及植物的枝叶融为一体，创造出某种引人入胜的形体节奏。画面的色彩明丽灿烂，大面积的蓝色在红、黄、绿的簇拥下显得高贵沉静而又生机勃勃。马尔克的色彩具有特别的象征意义，他认为蓝色传达了男性的气概，坚强而充满活力；黄色意味着女性的气质，宁静温和又不失性感；绿色表示这两者间的协调一致；而红色则是沉重和暴力的象征。这四种颜色在画面中巧妙地搭配，展示了他对世界本质的深刻感受和认识。

绘画类型	布面油画
作　　者	弗朗兹·马尔克
创作时间	1911年
尺寸规格	纵105.7厘米，横181.1厘米
收藏地点	美国明尼阿波利斯沃克尔艺术中心

奥古斯特·马克《动物园》

《动物园》是一幅三联画。画面前景描绘了一些动物及专注地观看动物的妇女和儿童,背景则是几位绅士正在园里漫步或参观。人、动物、树木、房屋经过了某些抽象化处理,但总体上仍保持了自然主义的风格。颜色以明亮的白、黄为主,间以深色和纯度很高的红、蓝色,看上去丰富绚丽,如同水彩画一般呈现出半透明的光泽。温暖明朗的色调传达了悠闲、欢乐的情绪,人、动物、自然和谐地融为一体,宛如一个世外桃源。遗憾的是,马克的艺术才华尚未充分发挥,便于 1914 年在一战中阵亡,年仅 27 岁。

绘画类型	布面油画
作　者	奥古斯特·马克
创作时间	1912 年
尺寸规格	纵 129.9 厘米,横 230.5 厘米
收藏地点	德国多特蒙特奥斯特沃尔博物馆

马克斯·贝克曼《鸟的地狱》

《鸟的地狱》的画面充满血腥和疯狂,画面中心有一个长着四个乳房的生物正在破壳而出。画面右下角一个裸体男子的双手双脚被捆绑着,正在被一只鸟形生物施以酷刑,背部被划开四条长长的血痕。一群人类站在血色大门前被持刀的鸟形生物强迫着高举右手,向画面中面目狰狞的鸟形雌性生物敬纳粹礼。《鸟的地狱》表

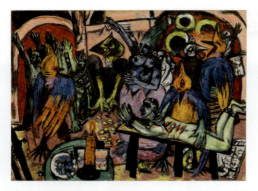

达了贝克曼对纳粹的失望和愤怒。之所以用"鸟"来指代纳粹，或许是因为以普鲁士鹰为纹章的第三帝国，而那些支持纳粹、衣着考究的富人们，往往被称为"锦鸡"，这些"鸟"囤积着金币，象征着资本垄断。

绘画类型	布面油画
作　者	马克斯·贝克曼
创作时间	1937年至1938年
尺寸规格	纵119.7厘米，横160.4厘米
收藏地点	私人收藏

马克斯·贝克曼《黄色—粉红色自画像》

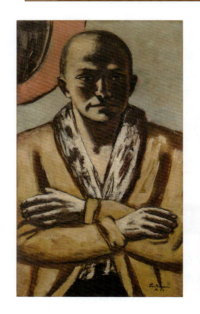

《黄色—粉红色自画像》是贝克曼在纳粹上台后被迫流亡国外期间创作的一幅自画像。该画作给人的第一感觉就是神秘，画面中的贝克曼身穿毛皮家居服，双手抱于胸前，视线聚焦于左下方，神情高深莫测。在这幅作品中，贝克曼摒弃了以往的忧郁色调，反而选用了明亮的黄色和粉红色，呈现的是一种不朽的平静和对内在平和的渴望。2022年12月，该画作在德国格里塞巴赫拍卖行以2322.5万欧元（约合1.7亿元人民币，包含手续费）的高价售出。

绘画类型	布面油画
作　者	马克斯·贝克曼
创作时间	1943年
尺寸规格	纵94.5厘米，横56厘米
收藏地点	私人收藏

第 7 章

荷兰名家名画

　　17世纪，荷兰为绘画艺术营造了黄金发展环境，在这期间涌现出了伦勃朗、弗兰斯·哈尔斯、扬·维米尔、文森特·梵·高等绘画大师。现实主义是荷兰绘画的精髓，其肖像、风景、静物、风俗等现实主义绘画类型对整个西方美术的发展，都产生了意义深远的影响。

名家名画欣赏

扬·凡·艾克《根特祭坛画》

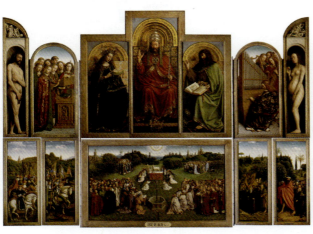
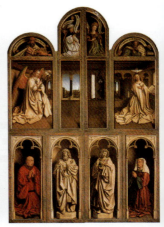

《根特祭坛画》是一种多翼式"开闭形"祭坛组画，外层有 9 幅。只有在节日的礼拜盛会，祭坛的两翼伴随着音乐打开时，人们才能够见到内层的 12 幅。此画取材于《圣经》，表现了对耶稣牺牲自己挽救人类的上帝之爱的祈求与赞颂。其题材虽来源于宗教，但画家以对现实世界肯定和赞美的态度，以及对人物细致和写实的描绘，构成了这幅作品的基调，从而使整个画面充满诗意，并具有无穷艺术魅力。《根特祭坛画》是世界上第一件真正的油画作品，其色彩鲜明，经过数百年之后，画面仍然鲜艳如初，这在当时的确是一种绘画技法上的突进。所以，它在绘画史上的意义，远非一般的思想内容和艺术形式处理上的革新和独创，而是开创了整个欧洲绘画的新纪元。

绘画类型	祭坛画
作　者	扬·凡·艾克、休伯特·凡·艾克
创作时间	1425 年至 1432 年
尺寸规格	纵 375 厘米，横 520 厘米
收藏地点	荷兰根特圣巴夫教堂

扬·凡·艾克、休伯特·凡·艾克《十字架受难和最后的审判》

《十字架受难和最后的审判》是一幅双联画，左半边描绘的是《十字架受难》，右半边描绘的是《最后的审判》。为了展示全景，《十字架受难》采用的是高视平线，在人物处理上优于《最后的审判》，透视与立体结构都较成熟。《最后的审判》

采用的是当时教堂壁画的常见题材，其采用一般的构图形式，对称地展开：耶稣被钉死后即升天，并坐在宝座上审判人类的灵魂。在他面前，天和地被分开，最下面分为地狱、炼狱和净界。所有大大小小的死人都在地狱里。整幅画给人阴森恐怖的感觉，色彩单一。画面的上半部分是庄严的天国场面，圣者画得比较呆板，这也是早期宗教画的通病。

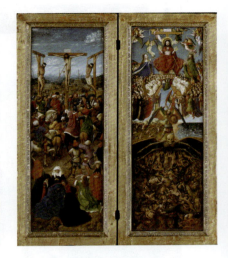

绘画类型	板面油画
作　者	扬·凡·艾克、休伯特·凡·艾克
创作时间	1430年至1440年
尺寸规格	纵56.5厘米，横19.6厘米（每幅）
收藏地点	美国纽约大都会艺术博物馆

扬·凡·艾克《阿诺芬尼夫妇像》

阿诺芬尼是一位商人兼银行家，也是扬·凡·艾克的好友，为了给阿诺芬尼及其新婚妻子送上一份特别的礼物，扬·凡·艾克特意创作了这幅著名的油画。《阿诺芬尼夫妇像》不但是新型油画深入表现的最早尝试，也是后期发展起来的风俗画和室内画最早的先例。此画真实地描绘了尼德兰典型的资产者形象，不仅再现了阿诺芬尼夫妇的外貌和个性特征，而且对室内的环境什物做了极其逼真的描绘，显示了画家特殊的造型才能。在背景中央的墙壁上，有一面富于装饰性的凸镜，它是全画尤其值得观者注意的细节。从这面小圆镜里，不仅看得见这对新婚夫妇的背影，还能看见站在他们对面的另一个人，即画家本人。

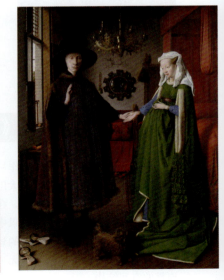

绘画类型	板面油画
作　者	扬·凡·艾克
创作时间	1434年
尺寸规格	纵82厘米，横59.5厘米
收藏地点	英国伦敦国家美术馆

扬·凡·艾克《天使报喜》

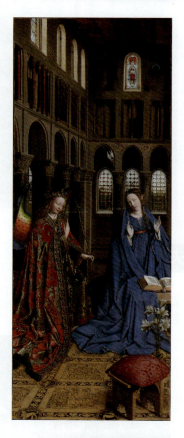

《天使报喜》被认为是一副三联画的左（内）翼；自从1817年以后，就再也没有看到过联画其他的部分。《天使报喜》是一幅极其复杂的作品，其肖像刻画技巧至今艺术史学家还在争论。有人认为玛利亚的容貌来自勃艮第公爵菲利普三世的妻子——葡萄牙的伊莎贝拉。很可能是公爵把工作委托给了他的（兼职）宫廷画家扬·凡·艾克。画面中的玛利亚穿着蓝色长袍，她的姿势模棱两可，不清楚她是站着、跪着还是坐着。

绘画类型	板面油画
作　　者	扬·凡·艾克
创作时间	1434年至1436年
尺寸规格	纵90.2厘米，横34.1厘米
收藏地点	美国华盛顿国家美术馆

扬·凡·艾克《罗林大臣的圣母》

与扬·凡·艾克的其他画作一样，《罗林大臣的圣母》中的环境和人物均刻画得细致入微，从梁柱的装饰到大臣衣服的刺绣，从地板的花纹到背景的花卉、禽鸟和植物，巨细靡遗，无一例外。在赭石色和棕色的整体色调上，跪凳的蓝色布幔和圣母长袍的红色特别醒目。近景中两个人物所处的环境，均按中心透视法绘成，底墙上三个拱门呈现出户外优美的景致。画面中人物所处的内部空间各不相同，而且同一画面所朝向的外部空间也无一雷同，如此的布局给予了画作一定的绘画深度和连贯的空间结构。

第 7 章 荷兰名家名画

绘画类型	板面油画
作 者	扬·凡·艾克
创作时间	1435 年
尺寸规格	纵 66 厘米，横 62 厘米
收藏地点	法国巴黎卢浮宫

扬·凡·艾克《卡农的圣母》

在《卡农的圣母》中，圣母玛利亚和圣婴耶稣的形象与画面中的其他人物达到了高度的和谐统一。坐在宝座上抱着圣婴的圣母形象居于中央，两边分别是圣多纳图斯和圣乔治。圣乔治正在介绍捐赠者范·德·巴尔教士。教士将自己的作品和珍贵的圣物一起捐献给布鲁日的圣多纳图斯教堂。画面在一个圆形的环境中展现，很可能是一个罗马式教堂的半圆形后殿。圣母宝座上的两个小雕像，一个是杀死阿佩尔的坎恩，另一个则是猎杀狮子的圣松。在这幅画中，扬·范·艾克再次展现了他在细节刻画上的高超技艺。

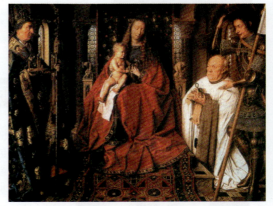

绘画类型	板面油画
作 者	扬·凡·艾克
创作时间	1434 至年 1436 年
尺寸规格	纵 122 厘米，横 157 厘米
收藏地点	比利时布鲁日公共美术博物馆

扬·凡·艾克《教堂中的圣母》

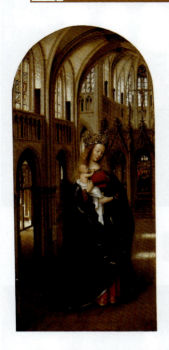

《教堂中的圣母》是一幅描绘童贞女玛利亚在哥特式教堂中抱着婴孩耶稣的情景的作品。玛利亚被尊为"天上的母亲",头戴一顶镶满珠宝的皇冠,怀中抱着幼年基督,他顽皮地凝视着她并紧抓着她红色长袍的领口。教堂的中殿后方,拱门上的彩色玻璃窗描绘了玛利亚的生平,而壁龛中的雕像也以相似的姿势抱着婴孩。在画面的一侧,两个天使似乎在吟唱赞美诗。与拜占庭式的圣母像不同,扬·凡·艾克并没有描绘一个巨大的玛利亚形象,而是以一种更为真实的比例和细节来表现她。画面中的阳光从教堂的窗户中透射进来,照亮了教堂的内部,并在地板上投下了光影。这些光影不仅具有象征意义,暗示着玛利亚的纯洁和神性的光辉,也增添了画面的立体感和深度。

绘画类型	板面油画
作　者	扬·凡·艾克
创作时间	1438年
尺寸规格	纵31厘米,横14厘米
收藏地点	德国柏林画廊

扬·凡·艾克《玛格丽特·凡·艾克肖像》

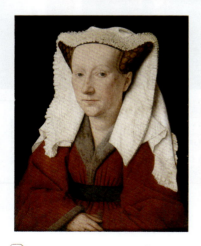

《玛格丽特·凡·艾克肖像》是现存的扬·凡·艾克画作中创作时间较晚的一幅,也是欧洲较早的描绘画家配偶的作品之一。这幅画作是在玛格丽特·凡·艾克34岁左右时完成的,直到18世纪初才被悬挂在布鲁日画家协会的小教堂里。

绘画类型	板面油画
作　者	扬·凡·艾克
创作时间	1439年
尺寸规格	纵41.2厘米,横34.6厘米
收藏地点	比利时布鲁日公共美术博物馆

老彼得·勃鲁盖尔《尼德兰箴言》

《尼德兰箴言》又被译为《尼德兰谚语》或《荷兰谚语》，描绘了当时在尼德兰地区流行的大量谚语，很多谚语现在仍然在使用。老彼得·勃鲁盖尔的画作一向以人类的荒谬愚蠢为题材，而这幅画作的原题是"蓝色披风"或"世界的愚蠢"，表明画家的用意不只是歌颂荷兰谚语文化，还想借此表现人类的愚蠢。画面中描绘了112个可识别的成语或谚语，当中有些谚语不能确定是否真是画家原本想表达的。

绘画类型	板面油画
作　　者	老彼得·勃鲁盖尔
创作时间	1559年
尺寸规格	纵117厘米，横163厘米
收藏地点	德国柏林画廊

老彼得·勃鲁盖尔《狂欢节与大斋节之战》

《狂欢节与大斋节之战》画面中，旅馆和教堂之间正进行着一场大战。画面下方，脑满肠肥的狂欢节王子手持烤肉叉，挥舞着大鱼大肉；右边的大斋节夫人则骨瘦如柴，用盛满了鲱鱼的面包皮还击。画面中的人物样貌大同小异，其丰富的人物形态却让整个画面生动不已。《狂欢节与大斋节之战》是勃鲁盖尔对当时社会和教会乱象的讽刺表达：无论是做善事的富翁，还是贪婪的被救济者，都是假仁假义、争名逐利罢了。

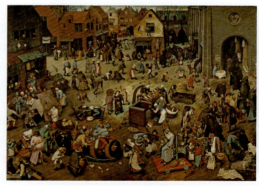

绘画类型	板面油画
作　　者	老彼得·勃鲁盖尔
创作时间	1559年
尺寸规格	纵118厘米，横164厘米
收藏地点	奥地利维也纳艺术史博物馆

名家名画欣赏

老彼得·勃鲁盖尔《儿童游戏》

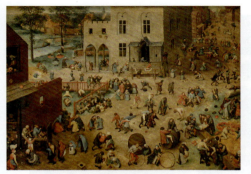

绘画类型	板面油画
作　者	老彼得·勃鲁盖尔
创作时间	1560 年
尺寸规格	纵 118 厘米，横 161 厘米
收藏地点	奥地利维也纳艺术史博物馆

　　《儿童游戏》是一幅充满童趣和浪漫主义气息的画作。画家还原了 16 世纪一个热闹小镇的街景风貌，描绘了孩子们玩耍嬉戏的场景。木桶游戏、滚铁环、跳山羊、骑木马、抽陀螺、扔石子、老鹰捉小鸡、踢球、游泳、摔跤，画中展现了近 80 种游戏，参与其中的孩子的年龄范围涵盖了幼儿到青少年。为了展现元素庞杂的全景，老彼得·勃鲁盖尔选择了他惯用的高视点，画面整体是壮观的，而每一场景中的笔触又是真切的。画面中的风景与人物活动紧密地结合在一起，同时每一组游戏之间并无冲突，这得益于勃鲁盖尔巧妙的构图。

老彼得·勃鲁盖尔《伊卡洛斯的坠落》

　　《伊卡洛斯的坠落》取材于希腊神话：伊卡洛斯是代达罗斯的儿子，父子两人使用蜡和羽毛制作的翅膀逃离克里特岛时，伊卡洛斯不听父亲的警告，飞得太高，强烈

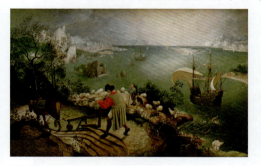

绘画类型	板面油画
作　者	老彼得·勃鲁盖尔
创作时间	1560 年
尺寸规格	纵 73.5 厘米，横 112 厘米
收藏地点	比利时布鲁塞尔皇家美术博物馆

的阳光融化了封蜡，他的翅膀开始松动，最后完全散开。绝望的伊卡洛斯不停地扇动双手，却无济于事，他一头栽落下去，被万里碧波淹没。绝望的代达罗斯掩埋了儿子的尸体，并将墓地所在的海岛叫做伊卡利亚，以示纪念。《伊卡洛斯的坠落》画面右下角那个头朝下、露出脚的便是落水的伊卡洛斯；而岸边的渔夫和农夫们则若无其事地继续埋头工作。画家用这样的布局来讽刺因得意忘形而坠海的伊卡洛斯。虽然是神话题材的作品，但仍反映了老彼得·勃鲁盖尔擅长的农村风景画风格。画家以对角线构图形式把水陆分开，描绘水陆两边人们繁忙的劳动景象，从而给画面增添了浓厚的生活情趣。

老彼得·勃鲁盖尔《死亡的胜利》

《死亡的胜利》描绘了一队骷髅大军穿过原野的场景，画中一片荒夷，左上角的死亡丧钟已经敲响，活着的人不分贵贱也一律被骷髅杀死。而象征着死亡的骷髅则演奏起了手摇琴。这幅画中出现的事物属于典型的 16 世纪风格，无论是服饰、双陆棋以及刑具死亡轮、绞刑架都符合那个时代的特征。而画作风格本身则结合了老彼得·勃鲁盖尔故乡，即欧洲北部常见的绘画类别"死亡之舞"和位于意大利巴勒莫的壁画《死亡的胜利》。

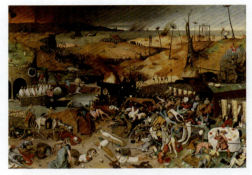

绘画类型	板面油画
作 者	老彼得·勃鲁盖尔
创作时间	1562 年
尺寸规格	纵 117 厘米，横 162 厘米
收藏地点	西班牙马德里普拉多博物馆

老彼得·勃鲁盖尔《叛逆天使的堕落》

《叛逆天使的堕落》描绘了身着金盔的天使长米迦勒带领圣洁天使斩除叛逆天使的场景。那时，强大的天使路西法试图挑战上帝的权威。之后，大天使米迦勒根据上帝的命令将其逐出天堂，并罚其他叛逆天使跟着他一同堕落。他们变为魔鬼并且被罚入地狱。画面水平地分为大致相等的两个部分：天堂在画面的顶部，地狱则在底部。天堂的明亮色调与地狱的灰暗色调形成对比，地狱混杂了赭石色和暖褐色。

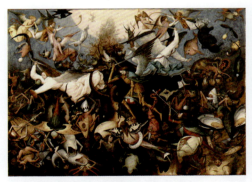

绘画类型	板面油画
作 者	老彼得·勃鲁盖尔
创作时间	1562 年
尺寸规格	纵 117 厘米，横 162 厘米
收藏地点	比利时布鲁塞尔皇家美术博物馆

名家名画欣赏

老彼得·勃鲁盖尔《两只猴子》

《两只猴子》是老彼得·勃鲁盖尔作品中尺寸最小的一幅,描绘了一对颈部有白毛的猴子被锁在一个昏暗的拱门下的金属搭扣上。在这对倒霉的动物背后,一层发光的薄雾从下面的港口升起,模糊了港口城市安特卫普教堂尖塔林立的天际线,好像是一个朦胧的梦。其中一只头顶红色的白眉猴瞪着观者,眼睛睁得很大,咧嘴笑着。另一只半扭着身子,沮丧地蹲着,好像被观者的目光吓了一跳。空荡荡的果壳碎片散落在狭小的凹室里,那是两只猴子的囚室。

绘画类型	板面油画
作　　者	老彼得·勃鲁盖尔
创作时间	1562 年
尺寸规格	纵 23 厘米,横 20 厘米
收藏地点	德国柏林国家博物馆

老彼得·勃鲁盖尔《巴别塔》

巴别塔是《旧约·创世记》第 11 章故事中人类建造的高塔。为了表现通天高度的巴别塔,勃鲁盖尔以宏大的构图来处理这个富有幻想意味的场面。他不仅精心描绘了众多的人物,还在塔顶处用云彩拦腰截去一个顶部,并在云层上画了一个隐约可见的塔顶,以显示塔的高度。塔身坐落在海边,右角临海滩处还有停靠的船只。远处是密集的房屋,它展现出一片辽阔的平原风光。勃鲁盖尔凭借细密画的技巧,在塔身每一层上都画着密集细小的建筑工人与车辆。为了追求这种巨大与繁乱的绘画效果,勃鲁盖尔有意拉开了人物形象与塔身、大自然等的比例距离,从而显示出"工程"的伟大与艰巨,也更显示出人类的创造性力量。

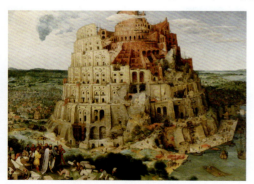

绘画类型	板面油画
作　　者	老彼得·勃鲁盖尔
创作时间	1563 年
尺寸规格	纵 114 厘米,横 155 厘米
收藏地点	奥地利维也纳艺术史博物馆

老彼得·勃鲁盖尔《疯狂的梅格》

疯狂的梅格是佛兰德斯民间传说中的女巫，是贪婪的化身。《疯狂的梅格》画面中手持武器的女子，可能是根据安提阿的圣玛格丽特改编的形象，她的传说更受民间欢迎，她因信仰而遭迫害，但最终战胜了魔鬼。老彼得·勃鲁盖尔将她置于画面中央，又高又瘦，却比周围的一切都大得多。她穿着盔甲，一手拿着武器，一手拿着满篮子的战利品，奔向一个拟人化的地狱入口。在她的周围是一个城市被摧毁的场景，整个画面充斥着丑陋和骇人的形象。除了疯狂的梅格以外，还有一个关键人物是画面中心右上方的巨人，他左手和背部托起一艘透明球体覆盖的船，右手持铁勺从背后一个破碎鸡蛋形状的器官中掏出一枚硬币。

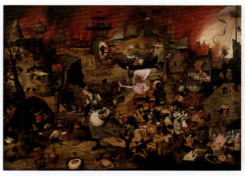

绘画类型	板面油画
作 者	老彼得·勃鲁盖尔
创作时间	1563 年
尺寸规格	纵 115 厘米，横 161 厘米
收藏地点	比利时安特卫普梅耶·范登·伯格博物馆

老彼得·勃鲁盖尔《基督背负十字架》

《基督背负十字架》是老彼得·勃鲁盖尔画作中规格较大的一幅，也是其所有作品中人物最多的一幅，大大小小的人物形象达到 500 个。画面描绘的是耶稣背负十字架前往髑髅地的情景，不过这位主要人物并不突出，只能通过倾斜的十字架来认出。右下角的近景中，圣约翰扶着悲伤的圣母，按照《圣经新约》，两边弓身祈祷的应为抹大拉的玛利亚和革罗罢的妻子玛利亚。除了这几位人物以外，其余四百多人均为尼德兰服饰，也就是画家同时代的本地人形象，而在小山上还有一座富有尼德兰特色的风车。

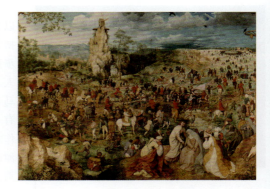

绘画类型	板面油画
作 者	老彼得·勃鲁盖尔
创作时间	1564 年
尺寸规格	纵 124 厘米，横 170 厘米
收藏地点	奥地利维也纳艺术史博物馆

名家名画欣赏

老彼得·勃鲁盖尔《雪中猎人》

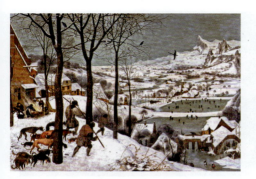

《雪中猎人》是一幅场景深远的有人物活动的风景画，画家似乎是站在山顶上看着山下的猎人，透过猎人远视全景。山坡和地平线都以对角线形式交叉组合画面，从而构成伸向低谷的变化多端的斜坡。由于恰当的远近透视处理，使画面具有深远的空间感和空气感。画面动静处理得十分巧妙。浓重的树木类似剪影般屹立于前景，白雪覆盖着沉睡的大地，肃穆宁静，而穿梭于林间的猎人和机灵的猎狗、远处冰河上的溜冰者身影以及空中飞翔的小鸟，使沉静的山野充满生机。画家基本上是采用黑白灰色调的对比来塑造自然、人物、空气和光，给人以寒冷且透明的感觉。

绘画类型	板面油画
作　者	老彼得·勃鲁盖尔
创作时间	1565 年
尺寸规格	纵 117 厘米，横 162 厘米
收藏地点	奥地利维也纳艺术史博物馆

老彼得·勃鲁盖尔《牧归》

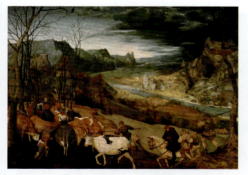

《牧归》画面的前景是温暖的棕色调，背景则是以绿色和灰色为主的冷色调，这增加了画面的深度效果。从光秃秃的树枝可以看出此时是深秋时节。在林间小路上，手持牧棍的五个放牧人驱赶着一群牛，与五位步行的放牧人不同的是，有一位骑在马上的人，从穿着的黑色披风的装束可以判断出骑马者是牛群的所有者。林间小路右边的坡下有一个葡萄园，一群人在葡萄园里劳作。劳作的人似乎没有注意到葡萄园前面不远处的河边有一个绞刑架，上面还悬挂着一具尸体。画面左边树枝上的一只鸟和这个绞刑架给人以不祥的预兆。山谷中有一条河，河面上反射的阳光使得这条河非常吸引观者的目光。河的右岸有一个村庄和一座修道院，天空中的乌云笼罩在一道淡淡的彩虹后面。

绘画类型	板面油画
作　者	老彼得·勃鲁盖尔
创作时间	1565 年
尺寸规格	纵 117 厘米，横 159 厘米
收藏地点	奥地利维也纳艺术史博物馆

老彼得·勃鲁盖尔《收割者》

《收割者》描绘的是农民收割庄稼的场景。在前景的大树下,铺了一块白布,一群人围着白布吃饭。白布上有几个梨子。在画面的最右边,有一个人在树上摇晃树枝让苹果掉下来,有两个人在地面拣苹果。在画面中间的远景中,可以看到一群村民正在玩血腥的扔公鸡游戏。带着麦捆的农夫走过空地,孩子们在池塘里洗澡、嬉戏,远处的轮船传达出一种距离感。自1919年以来,这幅画作一直在纽约大都会艺术博物馆展出。大都会艺术博物馆称其为"西方艺术史上的分水岭""第一幅现代风景画"。

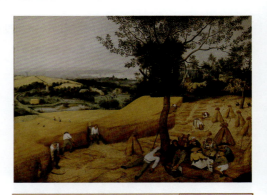

绘画类型	板面油画
作　者	老彼得·勃鲁盖尔
创作时间	1565 年
尺寸规格	纵 119 厘米,横 162 厘米
收藏地点	美国纽约大都会艺术博物馆

老彼得·勃鲁盖尔《收获干草》

《收获干草》画面的前景是温暖的棕色调,画面的背景则是以绿色、蓝色和灰色为主的冷色调。前景中有一条土路,五个人用头顶着收获的满满一筐类似樱桃的红色水果向右边走去。另外有一名红衣人用马拉着更多的果实。三名不同年龄的妇女带着农具向左边走去,右边的那名妇女看上去闷闷不乐,而中间的妇女则以愉悦的目光看着观者。画面左边有一个人在制作一把镰刀。远处有些农夫在收集和整理干草,并把干草高高地堆放在马车上。画面背景上嶙峋的山体下的教堂、村庄、小溪和树林构成了一幅惬意的田园风光图。

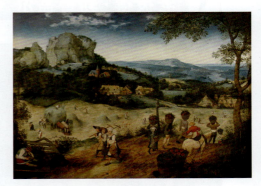

绘画类型	板面油画
作　者	老彼得·勃鲁盖尔
创作时间	1565 年
尺寸规格	纵 118 厘米,横 163 厘米
收藏地点	捷克布拉格城堡洛克维兹宫

名家名画欣赏

老彼得·勃鲁盖尔《阴沉的天》

《阴沉的天》画面中暗沉的天空和没有一片树叶的大树给了这幅画作以肃杀和悲凉的气氛。背景中的高山和海湾并不是老彼得·勃鲁盖尔故乡弗拉芒的风景,而是属于画家的艺术创造。在无风的前景中,几个农夫进行着春季常见的活动,例如剪下树枝、整理好并捆扎在一起,似乎在为恶劣天气做准备。一个小男孩头上戴着纸王冠,吃着华夫饼,表明时间是大斋期开始前的狂欢节。在画面左边有一个旅馆,这个小旅馆的墙上挂了一面画有旅店品牌的绿色旗帜。旅馆门口有一个人在怡然地拉着小提琴,一对夫妻似乎在旅馆门口跳舞。还有一个男人在旅馆的外墙根下小便。在旅馆右边的民舍,有一个人正在修整茅草屋顶。

绘画类型	板面油画
作　者	老彼得·勃鲁盖尔
创作时间	1565 年
尺寸规格	纵 118 厘米,横 163 厘米
收藏地点	奥地利维也纳艺术史博物馆

老彼得·勃鲁盖尔《圣马丁节酒会》

老彼得·勃鲁盖尔擅长用大场面描绘普通人的生活，《圣马丁节酒会》就是典型例子。圣马丁节是从中世纪开始兴起的节日，每年11月11日人们为了纪念圣马丁进行为期数日的斋戒，并在最后一日进行狂欢。《圣马丁节酒会》描绘的就是这样的狂欢场面。画家刻画了一群疯狂饮酒作乐的人，有些人还在争抢酒壶，有些人已经喝醉，显得有些混乱又别有趣味。与同题材的其他作品相比，《圣马丁节酒会》记录的是更具烟火气息的平凡人的娱乐宴会。

绘画类型	板面油画
作　　者	老彼得·勃鲁盖尔
创作时间	1565 年至 1568 年
尺寸规格	纵 148 厘米，横 270.5 厘米
收藏地点	西班牙马德里普拉多博物馆

老彼得·勃鲁盖尔《有滑冰者和捕鸟器的冬景》

1562 年至 1566 年，正是小冰河期，低地国家（欧洲西北沿海地区的荷兰、比利时、卢森堡三国的统称）经历了极寒严冬。这给人们留下了深刻印象，包括老勃鲁盖尔等艺术家，《有滑冰者和捕鸟器的冬景》就是在这样的背景下创作的。这幅画作与《雪中猎人》一样都是描绘冬天雪景，构图也很相似，同样刻画了辽阔的天空和飞鸟。不过，《有滑冰者和捕鸟器的冬景》画面色彩更温暖，生活气息更浓厚，连近景中弯弯曲曲的树枝也比《雪中猎人》中柔软得多。

绘画类型	板面油画
作　　者	老彼得·勃鲁盖尔
创作时间	1565 年
尺寸规格	纵 37 厘米，横 55.5 厘米
收藏地点	比利时布鲁塞尔皇家美术博物馆

老彼得·勃鲁盖尔《施洗者圣约翰的布道》

施洗者圣约翰是一名独立的宗教领袖，他在沙漠和约旦河下游施行洗礼。但老彼得·勃鲁盖尔并没有把《施洗者圣约翰的布道》的场景置于沙漠之中，而是呈现了一片茂密的森林和蜿蜒的小河，令人不禁联想到现实世界。作为中心人物的圣约翰被众人所包围，一同被放置于画面远端，虽然位置并不突出，却是前景画面的视觉焦点，观者的视线会顺着画面中所有面孔的朝向自然地转移到圣约翰身上，圣约翰身着一件简单的褐色长袍，正在用手势告诉人们正确道路。而圣约翰所指的方向则是站在更加不显眼的位置的基督，他浅色的头发与蓝色的长袍很容易被别人辨认

出来。除去画面的宗教含义外，老彼得·勃鲁盖尔的构图技巧也淋漓尽致地展现了出来，他尽可能地将画面的透视焦点与画面中心人物重叠在一起。

绘画类型	板面油画
作　　者	老彼得·勃鲁盖尔
创作时间	1566 年
尺寸规格	纵 95 厘米，横 160.5 厘米
收藏地点	匈牙利布达佩斯国家美术馆

老彼得·勃鲁盖尔《农民的婚礼》

《农民的婚礼》正面反映了农民平凡而温暖的生活，充满了真挚的情感。为了使图画和农村的简朴气氛相适应，勃鲁盖尔有意让所有人物的衣着单调一色，明暗大为淡化，甚至将阴影省略。另外，勃鲁盖尔构图设色的高超技艺同样惊人，他以从餐桌一端斜向展现纵深的形式，把众人围聚就餐的情景表现得井然有序，空间效果非常好。墙上仅用一席绿色帘布就使得新娘及家主所在位置突出，也使得主题集中，令观者感到，虽然是普通农家的宴席，却洋溢着隆重甚至圣洁的气氛。

绘画类型	板面油画
作　　者	老彼得·勃鲁盖尔
创作时间	1567 年
尺寸规格	纵 114 厘米，横 164 厘米
收藏地点	奥地利维也纳艺术史博物馆

第 7 章 荷兰名家名画

老彼得·勃鲁盖尔《农民的舞蹈》

《农民的舞蹈》是一幅风俗画,描绘的是一群农民在乡村空地上跳着笨拙的舞蹈。人物形象天真、淳朴、憨厚,性格豪迈、乐观,是一群饱经风霜、受尽压迫的农民的群体肖像。人物装束富有鲜明的民族性特征,画中环境有地方特色,不失为一幅写实的风景画。从农民们使用的生活用品可见勃鲁盖尔的静物写实功力。

绘画类型	板面油画
作　　者	老彼得·勃鲁盖尔
创作时间	1568 年
尺寸规格	纵 114 厘米,横 164 厘米
收藏地点	奥地利维也纳艺术史博物馆

老彼得·勃鲁盖尔《绞刑架下的舞蹈》

《绞刑架下的舞蹈》描绘了一片林间空地,有三位农民对着一支风笛跳舞,旁边是一座绞刑架,上面站着一只喜鹊。绞刑架矗立在画面中心,将画作分成两个部分。整体画风为风格主义,左侧更"开放",右侧更"封闭",喜鹊接近画面正中位置。绞刑架似乎形成一个类似潘洛斯三角的"不可能物体",其支柱底端看似并排,但横梁右侧却退至远处,且光照也有矛盾之处。另一只喜鹊坐在绞刑架底端的一块石头上,旁边是一块动物头骨。在左侧前景上,一个男人在阴影里排便,其他人则在观看三人跳舞。画面背景延展至一处山谷,山谷左边有一座小镇,上方是岩石峭壁,山谷右边的岩石上有一座塔,远处还有山丘,更远处则是天空。舞者后面是一片相互交错的树木。这幅画表现了尼德兰人民的革命乐观主义精神和对西班牙统治者残酷屠杀的鄙视与嘲讽。

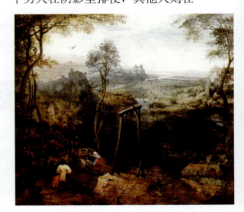

绘画类型	板面油画
作　　者	老彼得·勃鲁盖尔
创作时间	1568 年
尺寸规格	纵 45.9 厘米,横 50.8 厘米
收藏地点	德国黑森州州立博物馆

老彼得·勃鲁盖尔《盲人的寓言》

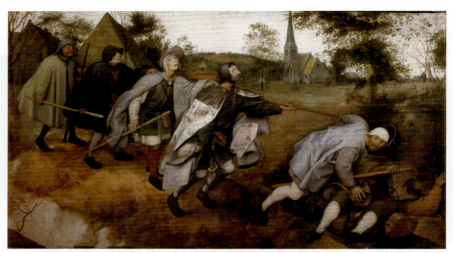

《盲人的寓言》描绘了一队盲人互相扶持,沿着画面的中心线由左向右行进,却不知道已经陷入险境,领头的第一个盲人已跌入壕沟,紧接着的下一个盲人被牵动着失去了平衡,等待其他盲人的将是同样的命运。背景是一派和平宁静的大自然,耸立的教堂,整齐的绿树掩映的农舍,树下的耕牛在静静地吃草,一群快活的飞燕绕着教堂嬉戏追逐,世界如此美好,可是盲人一无所见,还是执着、盲目地走着自己的人生之路。画中渗透着勃鲁盖尔对尼德兰革命的失望和对人类命运的哲学思考,具有人生和社会的普遍意义。

绘画类型	布面蛋彩画
作 者	老彼得·勃鲁盖尔
创作时间	1568年
尺寸规格	纵86厘米,横154厘米
收藏地点	意大利那不勒斯卡波迪蒙特博物馆

老彼得·勃鲁盖尔《愤世者》

《愤世者》实际上是一幅圆形的绘画被固定在一个方形框架中。画作描绘了一位黑袍白须的长者正低头沉思,他的双手握在一起,也可能正在祈祷。长者身后有一名矮小的赤脚男子正在用刀切割长者钱袋的绳子,男子身上围着一个十字圣球的框架。沉思中的长者既没有发现自己身后的偷窃行为,也没有发现他前面地上放置的四角钉。

绘画类型	布面蛋彩画
作　者	老彼得·勃鲁盖尔
创作时间	1568 年
尺寸规格	纵 86 厘米，横 85 厘米
收藏地点	意大利那不勒斯卡波迪蒙特国家博物馆

老彼得·勃鲁盖尔《乞丐》

《乞丐》是卢浮宫收藏的唯一一件老彼得·勃鲁盖尔的作品。这幅画作尺寸很小，却因丰富又奇特的内容而备受推崇。在一座救济院或修道院里，五个拄着拐杖的残疾人聚在一起，正要跟着右边那位身披黑斗篷的老妇人出门乞讨。他们扭曲的肢体和明亮的光线、红砖绿草形成强烈对比，温暖的配色衬托的却是"乞丐加残疾人"这个悲情主题，再加上纸帽子、狐狸尾巴等怪异装饰，无不吸引着观者去探寻画面背后的谜题。

绘画类型	板面油画
作　者	老彼得·勃鲁盖尔
创作时间	1568 年
尺寸规格	纵 18.5 厘米，横 21.5 厘米
收藏地点	法国巴黎卢浮宫

小彼得·勃鲁盖尔《乡村律师》

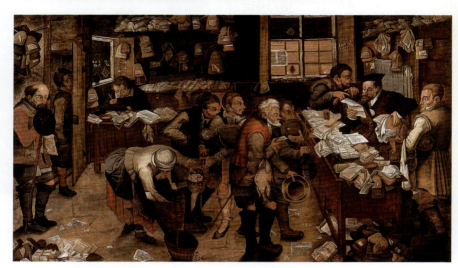

《乡村律师》的背景是一间乡村律师办公室,村民排着队寻求律师的服务。正如画面中表现的,律师经常收到实物付款:葡萄、鸡蛋、家禽。一些村民满怀期待地走向律师的办公桌,而另外一些人,例如门口的人则显得踌躇不前,也许是害怕他们的案子会涉及不好的结果。律师的办公桌上有一个沙漏,这可能是暗示转瞬即逝的时间,也可能是暗示这位律师是按时间收费的。可以说,这幅画作是一份有趣的历史文献,而且小彼得·勃鲁盖尔把这位律师描绘成了一个狡猾、贪婪的人;他用成堆的文书来欺骗朴实的农民。

绘画类型	板面油画
作者	小彼得·勃鲁盖尔
创作时间	1621 年
尺寸规格	纵 74.8 厘米,横 122 厘米
收藏地点	比利时根特美术馆

弗兰斯·哈尔斯《圣乔治市民警卫队官员之宴》

《圣乔治市民警卫队官员之宴》是哈尔斯第一幅引起轰动的画作。此画作突破了传统的荷兰团体肖像画程式的束缚,人物不再显得呆板,而是富有性格特征,画面气氛热烈,洋溢着荷兰人的乐观主义。哈尔斯是荷兰美术史上现实主义肖像画和风俗画的奠基者,他的艺术创作标志着欧洲现实主义肖像画发展的巅峰。

绘画类型	布面油画
作者	弗兰斯·哈尔斯
创作时间	1616 年
尺寸规格	纵 175 厘米,横 324 厘米
收藏地点	荷兰哈勒姆弗兰斯·哈尔斯博物馆

第 7 章 荷兰名家名画

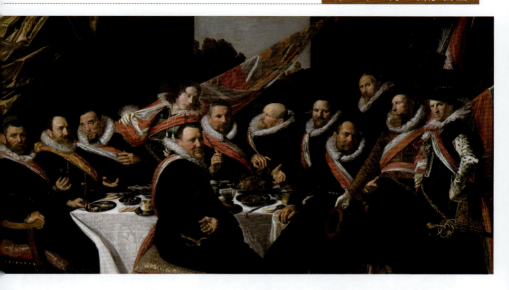

弗兰斯·哈尔斯《凯瑟琳娜·霍夫特和她的奶妈》

《凯瑟琳娜·霍夫特和她的奶妈》画面中的小女孩是阿姆斯特丹知名法学家彼得·霍夫特的女儿凯瑟琳娜，当时仅有三四岁，她身穿华丽的锦缎服饰，身后是她的奶妈，穿着朴素整洁。观者从肢体语言和面部表情很容易解读出两人之间的关系，凯瑟琳娜肢体舒展，笑容自信，小小的身体带有一种从容不迫的气质。奶妈的笑容略显局促，表情也有些僵硬。画家运用准确流畅的笔触来塑造形体，用打破传统的鲜明画风来捕捉真实生活的瞬间。

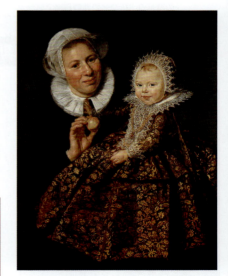

绘画类型	布面油画
作　　者	弗兰斯·哈尔斯
创作时间	1619 年至 1620 年
尺寸规格	纵 86 厘米，横 65 厘米
收藏地点	德国柏林画廊

弗兰斯·哈尔斯《花园里的结婚画像》

《花园里的结婚画像》是哈尔斯少有的双人肖像画作品,兼具风俗画不拘礼节的轻松气氛和肖像画力求逼真的特点。画面中,一对新婚夫妇惬意地靠着树干,曲曲绕绕的常春藤,一部分爬上树干,一部分蔓延至女人的脚边。妻子将右手搭在丈夫肩膀上,两人看起来非常恩爱,画面中的常青藤是对两人婚姻持久的祝福。画家在前景中对夫妻两人的衣着和姿态做了详细描绘。背景中的建筑是男主人伊萨克·马萨这位富有外交官的私人花园。

绘画类型	布面油画
作　者	弗兰斯·哈尔斯
创作时间	1622 年
尺寸规格	纵 140 厘米,横 166.5 厘米
收藏地点	荷兰阿姆斯特丹国家博物馆

弗兰斯·哈尔斯《弹曼陀铃的小丑》

富有民主思想的画家哈尔斯,选择了一位处于社会底层的流浪艺人,着意描绘他那乐观诙谐的小丑形象。小丑的装束和表情虽然显得滑稽可笑,却显示了荷兰平民乐观的性格特征:他们幽默机智,忍辱负重,对艰涩的人生怀着乐观的态度。哈尔斯抓住了小丑那转瞬即逝的斜睨眼神,透露出小丑幽默机灵、充满欢乐的内心世界。

绘画类型	布面油画
作　者	弗兰斯·哈尔斯
创作时间	1623 年至 1624 年
尺寸规格	纵 70 厘米,横 62 厘米
收藏地点	法国巴黎卢浮宫

弗兰斯·哈尔斯《微笑的骑士》

《微笑的骑士》是哈尔斯的代表作,被称为"巴洛克时期最伟大的肖像画之一"。画家对细节的追求在这幅画作中也表现得淋漓尽致,骑士身上的衣服花纹又多又密,看上去非常奢华。骑士脸上并没有那种夸张的笑容,只是浅浅的微笑,嘴角上的八字胡飞扬上翘,表现出这位骑士的得意之态。虽然画面中没有纸醉金迷的感觉,但观者却可从中感受到当时荷兰社会的繁荣。

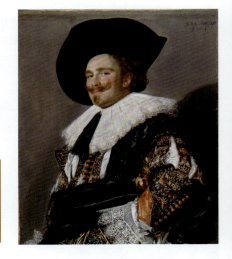

绘画类型	布面油画
作　者	弗兰斯·哈尔斯
创作时间	1624 年
尺寸规格	纵 83 厘米,横 67.3 厘米
收藏地点	英国伦敦华莱士收藏馆

弗兰斯·哈尔斯《伊萨克·马萨肖像》

马萨曾担任荷兰驻俄罗斯大使,掌握多种语言。哈尔斯为他画了多幅肖像画,每幅画作都洋溢着友好的氛围。哈尔斯也曾拜访马萨的家(哈尔斯很少这样做),了解马萨的生活。在这幅肖像画中,马萨坐在椅子上,一边向后转,一边向左瞥了一眼。他的嘴半张着,介于说话和呼吸之间。他的右肘悬在椅背上,一根冬青树枝如同一根烟一样从指间垂下。

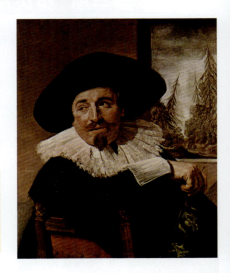

绘画类型	布面油画
作　者	弗兰斯·哈尔斯
创作时间	1626 年
尺寸规格	纵 79.7 厘米,横 65.1 厘米
收藏地点	加拿大多伦多安大略省美术馆

弗兰斯·哈尔斯《吉卜赛女郎》

《吉卜赛女郎》是哈尔斯最具代表性的作品，它是典型的欧洲现实主义肖像画，对欧洲现实主义画派产生了非常大的影响。而且它又带有风俗题材的性质，在很大程度上促进了荷兰民族美术的发展。这幅画通过刻画一位没有封建思想的束缚、没有宫廷妇女矫揉造作且无拘无束富有生活情趣的女子形象，展现了画家对自由、独立、美好生活的向往。画面中各种色彩的搭配，特别是对主要部位的色彩描绘，达到了形神兼备的艺术境界。画面中的色彩过渡自然，渲染和谐，于朴素中尽显精神本质。此画作构图讲究，用笔流畅，人物形象传神、逼真，于肖像画中蕴含着风俗画的风骨。

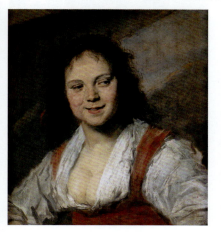

绘画类型	布面油画
作　者	弗兰斯·哈尔斯
创作时间	1628年至1630年
尺寸规格	纵58厘米，横52厘米
收藏地点	法国巴黎卢浮宫

弗兰斯·哈尔斯《快乐的酒鬼》

哈尔斯出身社会下层，他的第一次婚姻并不顺利，第二次婚姻也不美满。生活的不如意，促使他经常去酒馆消遣。酒馆中的见闻给了他很大的启发。《快乐的酒鬼》画面中的酒徒显然是当时圣阿德里安连队军官模样的人物，他已有七分醉意，依然是喋喋不休。他伸出右手五指，左手托着一只盛有大半杯酒的酒杯，正在与对方比试"海量"，似乎在说"再来五杯也不在话下"。军官头上那顶大檐帽衬托着他微红的醉脸，不规则的胡须又显出这位中年军官不修边幅的脾性。

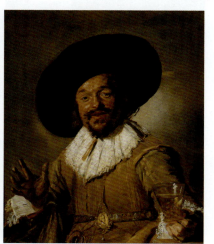

绘画类型	布面油画
作　者	弗兰斯·哈尔斯
创作时间	1628年至1630年
尺寸规格	纵81厘米，横66.5厘米
收藏地点	荷兰阿姆斯特丹国家博物馆

弗兰斯·哈尔斯《彼得·凡·登·布罗克肖像》

布罗克是哈尔斯多年的朋友,他是荷兰东印度公司的一位布料商人,经常东奔西走,也是较早品尝到咖啡的荷兰人之一。他曾三次前往安哥拉,对西非和中非十分熟悉。在哈尔斯为其绘制的这幅肖像画中,布罗克端坐在椅子上,看上去志得意满的样子,但脸上也能看出沧桑的痕迹。布罗克胸前还有一条长长的金链子,是其为东印度公司服务过的标志。

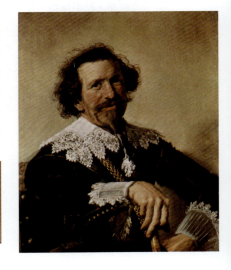

绘画类型	布面油画
作　者	弗兰斯·哈尔斯
创作时间	1633 年
尺寸规格	纵 71.2 厘米,横 61 厘米
收藏地点	英国伦敦肯伍德宫

弗兰斯·哈尔斯《马勒·巴伯》

马勒·巴伯是一位酒馆老板娘,她常替酒徒们预卜凶吉。《马勒·巴伯》是一幅带有风俗性的肖像画。画家敏锐地抓住马勒·巴伯转身狞笑地一瞬间,突出描绘了她那粗放神秘的情态。画家为了加强马勒·巴伯的神秘邪气,特意在她的肩上放了一只卜算用的猫头鹰,又在前景画了一个铜壶,使画面产生呼应均衡的艺术效果。白色的帽子和衣领更衬托出人物的面孔形象。

绘画类型	布面油画
作　者	弗兰斯·哈尔斯
创作时间	1633 年至 1635 年
尺寸规格	纵 75 厘米,横 64 厘米
收藏地点	德国柏林画廊

弗兰斯·哈尔斯《克拉斯·杜伊斯特·凡·沃霍特》

《克拉斯·杜伊斯特·凡·沃霍特》画面中，一位身强力壮的男人注视着观者，他的绸缎上衣被肥硕的腰身绷得紧紧的。他的帽子有些大，如同行星的轨道；花边领子大到可以盖住一张桌子。这位来自荷兰哈勒姆的绅士是啤酒厂的老板，也是荷兰肖像画的大收藏家。从和蔼而坦率的眼睛、泛红的面颊、蓬松的头发，到从画框中凸显而出的褶皱缎面的胳膊肘，每个细节都刻画得恰如其分，似乎这位几百年前的人就在眼前。

绘画类型	布面油画
作　者	弗兰斯·哈尔斯
创作时间	1638 年
尺寸规格	纵 80.7 厘米，横 66 厘米
收藏地点	美国纽约大都会艺术博物馆

弗兰斯·哈尔斯《哈勒姆老人院的女管事们》

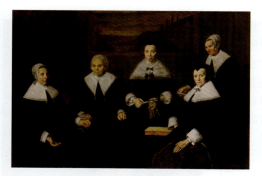

哈尔斯善于捕捉人物的表情，他在画风欢快的作品中留住了人物灿烂的笑容，并使用鲜艳、温暖的颜色作为装饰，让人物身上的烂漫生气更为明显。但是哈尔斯在 1640 年以后的创作，带有内省情绪的人物肖像渐渐比面带笑容的人物肖像更多。《哈莱姆老人院的女管事们》画面中的人物并未带有灵动、欢快的表情，她们神情严肃，衣服颜色也较为阴沉，没有彰显出烂漫生机。虽然哈尔斯利用巧妙的布局让人物在画面中同样突出，但画面中人物整体气质偏向阴郁，不像之前的群像画那样活泼。或许是心境改变，又或许是困于经济，哈尔斯此时的笔调已经失去了生气。

绘画类型	布面油画
作　者	弗兰斯·哈尔斯
创作时间	1664 年
尺寸规格	纵 170.5 厘米，横 249.5 厘米
收藏地点	荷兰哈勒姆弗兰斯·哈尔斯博物馆

威廉·克拉斯·赫达《有馅饼的早餐桌》

赫达描绘静物的题材比较专一，他所表现的题材集中于金属与玻璃器皿。他从这些具有反光效果的器物中发现了绘画色彩的表现力，他喜欢画金银玻璃餐具配上各种点心食品，所以人们称他的静物画为"早餐画"。《有馅饼的早餐桌》中的静物经过赫达精心的选择和摆设，使其充满庄重、神圣的高贵气息，能让观者从物品联想到主人的贵族地位和绅士风度。物品本身也具备独立的审美价值，杯盘精致的金银工艺制作，具有造型美和质地美，晶莹剔透的玻璃器皿上的反光，使其具有视觉上的触摸感。

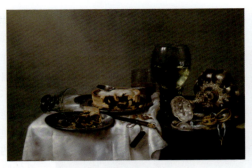

绘画类型	布面油画
作　　者	威廉·克拉斯·赫达
创作时间	1631 年
尺寸规格	纵 54 厘米，横 82 厘米
收藏地点	德国德累斯顿国立美术馆

威廉·克拉斯·赫达《有牡蛎、柠檬和银杯的静物画》

在《有牡蛎、柠檬和银杯的静物画》的画面中，有一个放着牡蛎的锡盘，后面有一个打破了的玻璃杯横躺在桌上。这不是赫达经常运用的一种题材。碎片或许是暗示生命的转瞬即逝，或者直接就是赫达展示非凡捕捉光影效果能力的契机。同时，打开的牡蛎一下子出现了三种肌理：粗糙的贝壳、里面光滑的珍珠母以及软体动物本身。削了一半的柠檬也是如此。半杯的葡萄酒杯以及右侧背景上也是半满的啤酒杯可能是在暗示节制的重要性。

绘画类型	布面油画
作　　者	威廉·克拉斯·赫达
创作时间	1635 年
尺寸规格	纵 88 厘米，横 113 厘米
收藏地点	美国洛杉矶美术博物馆

伦勃朗《自画像（1628 年）》

和文艺复兴时期德国艺术家丢勒一样，伦勃朗对自画像有着特殊的情感，一生之中留下了数量众多的自画像，包括速写、素描、版画和油画等各种作品，每一时期创作的自画像都反映了画家当时的艺术特色。在这幅 22 岁自画像中，伦勃朗的脸庞看上去有些桀骜不驯，头发蓬松凌乱，满怀壮志豪情。戏剧性的逆光将他的脸投射到模糊的阴影中，高光捕捉到他的鼻尖和一缕头发，展现出他对明暗对比效果的迷恋。在此后的一些作品中，伦勃朗将自己的脸视为艺术探索的现成工具，尝试在自画像上绘制大量阴影。

绘画类型	板面油画
作者	伦勃朗
创作时间	1628 年
尺寸规格	纵 22.6 厘米，横 18.7 厘米
收藏地点	荷兰阿姆斯特丹国家博物馆

伦勃朗《自画像（1631 年）》

1631 年，25 岁的伦勃朗把工作室搬到了大城市阿姆斯特丹，他的肖像画很快受到人们的欢迎。在这幅自画像中，伦勃朗身穿一件毛皮斗篷，上面系着一条金链子。这幅作品比他早期的自画像更柔和、更朦胧，但人物脸上鲜明的光线加上冷静自信的眼神，使其成为伦勃朗有史以来最引人注目的自画像之一。

绘画类型	板面油画
作者	伦勃朗
创作时间	1631 年
尺寸规格	纵 69.7 厘米，横 57 厘米
收藏地点	英国利物浦沃克美术馆

伦勃朗《自画像(1640年)》

在这幅 34 岁自画像中,伦勃朗已经由一位男孩变成了一位男人——孩子气的卷发和可爱不羁的表情一去不复返,取而代之的是一种沉稳自信的成熟气息。画面中伦勃朗的眼神也与前几幅自画像有了巨大的差异,忧郁中似乎有一丝痛苦挥之不去。创作这幅自画像时,伦勃朗已经连续夭折了 3 个孩子。

绘画类型	布面油画
作　者	伦勃朗
创作时间	1640 年
尺寸规格	纵 102 厘米,横 80 厘米
收藏地点	英国伦敦国家美术馆

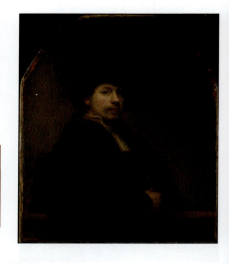

伦勃朗《自画像(1652年)》

1641 年,伦勃朗的妻子终于生下了一位健康的男孩,但第二年她就撒手人寰,留下伦勃朗和年幼的儿子。丧妻之痛导致伦勃朗在接下来的一两年里很少作画,并且长达十年都没有画过自画像。1652 年,他终于拿起画笔记录下疲惫的自己。这幅自画像的色调有些阴郁,与其早期绘画中朦胧、柔和的色调有所不同,悲伤和贫困仿佛刻在了伦勃朗的皱纹中。这幅作品对细节有着敏锐的、摄影般的体现,展现了伦勃朗高超的画技。

绘画类型	布面油画
作　者	伦勃朗
创作时间	1652 年
尺寸规格	纵 112.1 厘米,横 81 厘米
收藏地点	奥地利维也纳艺术史博物馆

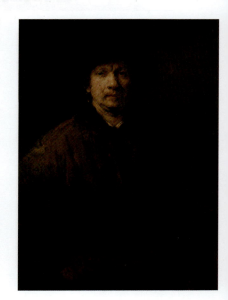

伦勃朗《自画像（1659年）》

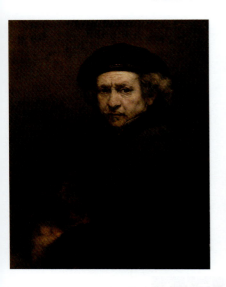

这幅自画像作于伦勃朗53岁那年，当时的他已处在人生的低谷，从曾经声名显赫的大画家，沦落为美术品处理公司中的雇员。穷困与孤独的阴云笼罩着他，他不想向命运低头，但更不想背叛艺术。他主动忽视了当时正在兴起的古典主义风潮，与那种细腻精致的画风背道而驰，为自己贴上了粗犷豪放的标签。虽然在当时不受市场和批评家的欢迎，但历史证明伦勃朗是伟大的。

绘画类型	布面油画
作　者	伦勃朗
创作时间	1659年
尺寸规格	纵84.5厘米，横66厘米
收藏地点	美国华盛顿国家美术馆

伦勃朗《自画像（1665年）》

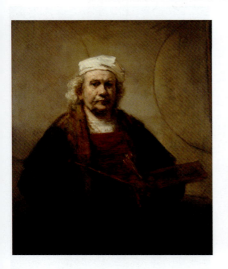

伦勃朗晚年的自画像和同时期的其他作品一样，笔触豪放而概括，形象生动而细腻，具有强烈的艺术感染力。在这幅自画像中，年近六旬的伦勃朗左手握着调色板与画笔，右手叉在腰间，一副不修边幅的样子，露出他的贫穷与寒酸。胖胖的身材，缠着头巾，只有一双眼睛依然炯炯有神，他好像在思考着什么，脸上没有一丝笑容，冷冷地伫立在画架前。

绘画类型	布面油画
作　者	伦勃朗
创作时间	约1665年
尺寸规格	纵114.3厘米，横94厘米
收藏地点	英国伦敦肯伍德宫

伦勃朗《自画像（1669 年）》

　　《自画像（1669 年）》是伦勃朗去世前几个月所画的三幅自画像之一。根据 X 光成像显示，63 岁的伦勃朗在创作这幅自画像时，试图将自己描绘成手持画笔正在工作的形象，可是他后来改变了主意，将关注点聚焦于自己面部的色泽和纹理。伦勃朗叠用浓厚密集的颜料来呈现斑驳的皮肤、坑坑洼洼的双眉和嘴唇四周的胡须。他调和各种半透明颜料来表现脸部丰富的色彩：灰色、白色、粉色、紫色以及黄色。他用一层层的宽笔触和调色板刀，营造出人物形象融于光线的感觉。在创作这幅作品时，他的衣服和背景画得很快，他把更多的注意力集中在光线强烈、表情微妙的脸上。

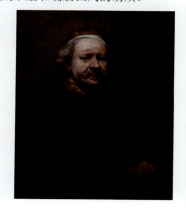

绘画类型	布面油画
作　　者	伦勃朗
创作时间	1669 年
尺寸规格	纵 86 厘米，横 70.5 厘米
收藏地点	英国伦敦国家美术馆

伦勃朗《杜尔博士的解剖学课》

　　17 世纪荷兰流行的群像画往往是人物的罗列，缺少艺术构思。伦勃朗却与众不同，他把《杜尔博士的解剖学课》处理为既有一定的情节，又让每个人的肖像能够清晰展现，使作品更富表现力。主要人物杜尔博士在画幅右边，他一边解剖尸体，一边认真讲解，其他人凝神观看和聆听着。光线的集中运用是伦勃朗绘画艺术的重要特点，左边射来的一束光照亮了杜尔博士和尸体，衬着深暗的背景，使主要情节十分突出。其他人的头部也在光线的照射下比较明亮，突出表现了他们的肖像特征。这种人物的安排和光线的运用，在当时都是颇有新意的创造。《杜尔博士的解剖学课》的成功，使伦勃朗在阿姆斯特丹一举成名，并确立了其在绘画界中不可动摇的地位。

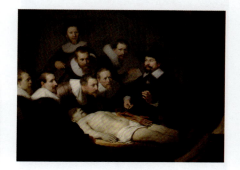

绘画类型	布面油画
作　　者	伦勃朗
创作时间	1632 年
尺寸规格	纵 216.5 厘米，横 169.5 厘米
收藏地点	荷兰海牙莫瑞泰斯皇家美术馆

名家名画欣赏

伦勃朗《下十字架》

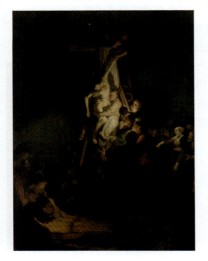

伦勃朗绘制的《下十字架》吸收了鲁本斯同名画作的特色，但又融入个人对这一传统宗教题材的理解。在伦勃朗的作品中，为救赎人类而牺牲的耶稣，被描绘成肌肉强健的人间英雄。整个画面结构较为平衡稳重，强调人物内在的精神张力。画面主体——耶稣的尸体，被放置于画面的垂直与水平两条轴线的中心位置，这既是视觉中心，也是心理中心。这样的人物姿势、画面构图和位置，象征耶稣在人类心目中的中心地位，传达出"耶稣是上帝之子，是人类信仰的轴心"这一宗教涵义。

绘画类型	布面油画
作　　者	伦勃朗
创作时间	1634 年
尺寸规格	纵 158 厘米，横 117 厘米
收藏地点	俄罗斯圣彼得堡艾尔米塔什博物馆

伦勃朗《月亮与狩猎女神》

《月亮与狩猎女神》中的人物有几种说法：一种说法是帕加马王后阿耳忒弥斯正准备饮用仆人送上的酒，酒杯里有她去世的丈夫摩索拉斯的骨灰。另一种说法是索福尼斯巴正准备饮用她丈夫送来的毒药，以免她成为大西庇阿邪欲的牺牲品。不过根据博物馆的研究，画作主题似乎更符合"在赫罗弗尼斯宴会上的犹迪"，主要的证据为透过 X 光研究原始构图发现画作曾经遭到涂改，并且背景部分关键物品被颜料覆盖，因为原始构图可能让观者不容易理解伦勃朗想表现的意思，因此他重新修改了背景，透过背景中隐藏的物件，符合《犹迪传》中对于此事件的描述。

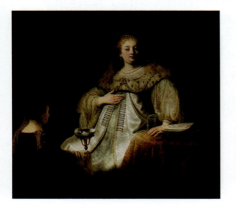

绘画类型	布面油画
作　　者	伦勃朗
创作时间	1634 年
尺寸规格	纵 142 厘米，横 152 厘米
收藏地点	西班牙马德里普拉多博物馆

伦勃朗《扮成花神的莎士基亚》

《扮成花神的莎士基亚》是以伦勃朗的老婆莎士基亚作为模特,她有着荷兰女子特有的白皙肌肤、褐色头发、深绿色眼睛。画面中的莎士基亚身着宽大的戏剧装束,头上戴着插满鲜花的花环,手执鲜花装饰的手杖,年轻的脸庞显得清纯、优雅。一般认为,她左手的姿势表达了两人想有孩子的愿望。整个画面洋溢着伦勃朗沉浸新婚幸福之中的愉快心情。

绘画类型	布面油画
作者	伦勃朗
创作时间	1634 年
尺寸规格	纵 125 厘米,横 101 厘米
收藏地点	俄罗斯圣彼得堡艾尔米塔什博物馆

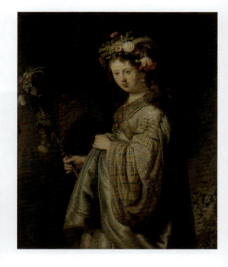

伦勃朗《伽倪墨得斯被劫持》

西方很多画家都描绘了伽倪墨得斯作为俊美青年被劫持的场景,而伦勃朗笔下的伽倪墨得斯大为不同,他将其描绘为一个尖叫着、哭到面目扭曲的蹒跚学步的孩子,正在努力尝试从一只老鹰的爪中挣脱,而老鹰正把男孩高高带起,向着太阳飞去,展现出毫不含糊的画风。

绘画类型	布面油画
作者	伦勃朗
创作时间	1635 年
尺寸规格	纵 177 厘米,横 130 厘米
收藏地点	德国德累斯顿历代大师画廊

名家名画欣赏

伦勃朗《伯沙撒的盛宴》

《伯沙撒的盛宴》是伦勃朗宗教题材作品中的经典，他利用独特的光影虚实效果，对画面中复杂的光线做了灵活的处理，构成了强烈的戏剧性色彩，堪称是一幅具有生命色彩的不朽之作。伦勃朗将光的主点凝聚在宫墙上的字和那只写字的手上，与周围大片的深沉的色调及人物形成了强烈的明暗对比和虚实反差，亮光部分在大量的阴影和深暗的色调衬托下向前突出，这种巧妙地处理将想要表现的中心人物伯沙撒照亮，光影的交错中产生出一种强烈的震撼人心的视觉冲击。

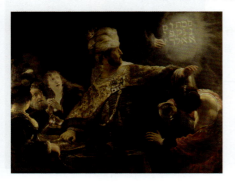

绘画类型	布面油画
作　　者	伦勃朗
创作时间	1635年至1638年
尺寸规格	纵167.6厘米，横209.2厘米
收藏地点	英国伦敦国家美术馆

伦勃朗《达那厄》

《达那厄》取材于希腊神话，描绘的是神王宙斯化作金雨与达那厄幽会的情景。画面中的达那厄被描绘成一名成熟的女人，躺卧在床上。右手不由自主向前伸出，脸上流露出惊奇与喜悦。光线全部聚集在她身上。周围则是暗部，利用金雨反射于帷幕、器具上的金光，以及她和仆人惊讶欣喜的神色来突出宙斯降临的主题，表现了伦勃朗一贯的戏剧性。女人肌肤的肉感，帷幕的厚重，器物金灿灿的质感，全都细腻逼真。

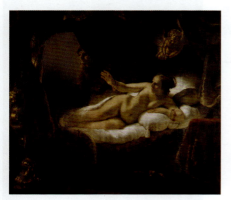

绘画类型	布面油画
作　　者	伦勃朗
创作时间	1636年
尺寸规格	纵185厘米，横203厘米
收藏地点	俄罗斯圣彼得堡艾尔米塔什博物馆

伦勃朗《参孙被弄瞎眼睛》

《参孙被弄瞎眼睛》取材于《圣经》，描绘的是参孙在地窖里被非利士人挖去眼睛的一幕。画面有着伦勃朗典型的对光线的表现手法，以及激烈的动态，被挖去双眼的参孙和割去他头发的大利拉被置于画面的对角线之中，周围残忍的非利士人则笼罩在黑暗中，激烈的冲突和动态，使画作充满戏剧性。

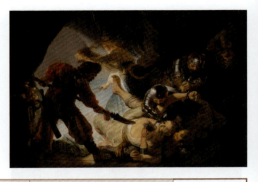

绘画类型	布面油画
作　者	伦勃朗
创作时间	1636 年
尺寸规格	纵 219.3 厘米，横 305 厘米
收藏地点	德国法兰克福施泰德艺术博物馆

伦勃朗《木匠家庭》

《木匠家庭》描绘的是一个温馨的木匠家庭。画面中，女主人正在专注地给怀里的婴儿哺乳，一旁的老太太是女主人的母亲，正慈爱地注视着孩子。男主人背朝她们，低头做着手中的活儿。婴儿是画面的中心点，吸引了观者的目光。他通体发亮，使观者产生一种错觉，似乎婴儿才是光源的所在。木质的地板露出了裂痕，钉子依稀可见。光线冲淡了高高屋宇下的幽暗，那些陈旧的木质雕花饰物上有尘埃的痕迹。空气中则弥漫着一股淡淡的奶香，夹杂着阳光和尘埃的气味。整个画面展现出的是温馨、自然，令人心生向往。

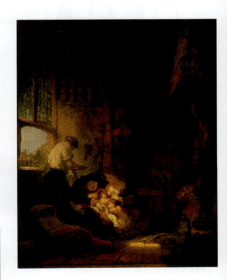

绘画类型	布面油画
作　者	伦勃朗
创作时间	1640 年
尺寸规格	纵 41 厘米，横 34 厘米
收藏地点	法国巴黎卢浮宫

名家名画欣赏

伦勃朗《夜巡》

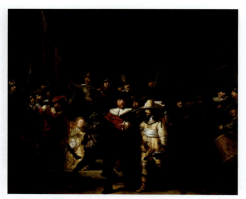

绘画类型	布面油画
作　者	伦勃朗
创作时间	1642 年
尺寸规格	纵 363 厘米，横 437 厘米
收藏地点	荷兰阿姆斯特丹国家博物馆

《夜巡》是伦勃朗为阿姆斯特丹城射手连队画的一幅群像画。该画作在构图上一反陈规，画面采用接近舞台效果的手法，既让每个人的形象都出现在画面上，又将他们安排得错落有致，塑造了一个庄严有序的战士出征场面。班宁·柯克队长正对着副官下达命令，两个主要人物处于画面中心，两条向中心移动的斜线增加画面的动势，强化了画面宏伟的巴洛克风格。画面中的明暗对比强烈，层次丰富，富有戏剧性。画面上多数人笼罩在淡淡的光线之中，看不清眉眼，有的只露出一部分脸面，只有班宁·柯克队长、他的副官还有那个小女孩全身沐浴在光线中，成为整幅画中最为突出的人物。

伦勃朗《三棵树》

绘画类型	铜版画
作　者	伦勃朗
创作时间	1643 年
尺寸规格	纵 21.3 厘米，横 27.9 厘米
收藏地点	荷兰阿姆斯特丹国家博物馆

《三棵树》是伦勃朗铜版腐蚀风景素描画的巅峰作品，画面左上方阴霾的天空产生了他的风景画中所特有的戏剧性明暗对比效果，而山坡上轮廓分明的树木对平坦的荷兰乡村景色则是一种地形上的补充，画面景色中点缀着微小的风车和正在劳作的人物形象，包括右上方孤独的画家，他正在山顶上做速写。这是一件具有大师风范的作品，其中的微妙烟云部分反复用干刻法进行了重绘。

伦勃朗《磨坊》

伦勃朗以其惟妙惟肖的肖像画和精妙绝伦的光线闻名于世,而他笔下的风景也同样精彩。伦勃朗出生于荷兰莱顿一个磨坊主家庭,《磨坊》被认为是伦勃朗以父亲在莱顿专门研磨麦芽的磨坊为原型创作的,画面中的磨坊矗立在河岸,风雨过后,巨大的扇叶刚刚停止了转动。天空中,浓重的乌云逐渐消散,露出了晴朗的天空。远山在袅袅的雾气中隐约显现。河边小路上有打水及洗衣的村民。在画面整体阴郁浓重的氛围里,磨坊沐浴在伦勃朗标志性的剧场般的光线中,肃穆而壮丽。

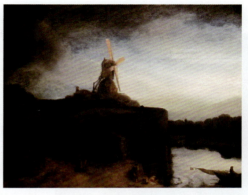

绘画类型	布面油画
作　者	伦勃朗
创作时间	1645 年
尺寸规格	纵 87.6 厘米,横 105.6 厘米
收藏地点	美国华盛顿国家美术馆

伦勃朗《浴女》

《浴女》描绘的是一位体态丰满的女子双手撩起宽松的内袍裙摆,正在下水,她神情微妙,初试水温,露出欣喜之情。画家以豪迈直率的笔触画出白色贴身衣料,反衬出女子细腻平滑的肌肤纹理,把一个亲切、自然、真实的女性展现在观者的面前。红色、金色的华丽外衣叠放在岸边,水中清晰映照出衣物和女子的倒影。半遮掩的姿态,令其更显妩媚,引人浮想联翩。

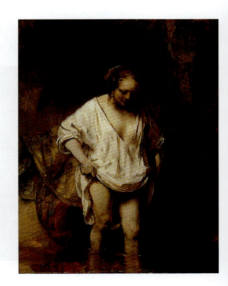

绘画类型	布面油画
作　者	伦勃朗
创作时间	1654 年
尺寸规格	纵 62 厘米,横 47 厘米
收藏地点	英国伦敦国家美术馆

伦勃朗《拔示巴在浴室》

1642年伦勃朗的妻子莎士基亚死后,他的生活经历了大变,后来和女仆亨德里克结婚,得不到社会和亲友的承认,《拔示巴在浴室》便是以亨德里克为模特的。伦勃朗一生创作无数,他把卡拉瓦乔开始的"黑影强光"艺术手法发展到了传神的境界,如在这幅画作中,人物从黑色背景中浮出,金色的光芒由主体向四方扩散,从而使形象心理显得细腻准确,更为生动感人。

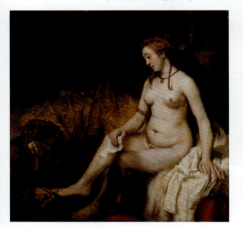

绘画类型	布面油画
作　　者	伦勃朗
创作时间	1654年
尺寸规格	纵142厘米,横142厘米
收藏地点	法国巴黎卢浮宫

伦勃朗《圣彼得不认主》

《圣彼得不认主》被认为是伦勃朗晚年第二次艺术高峰的经典之作。该画作取材于《圣经·马太福音》里的一个故事:耶稣被抓,卫兵询问耶稣门徒圣彼得的时候,圣彼得为了逃避,极力否认自己认识耶稣。画家描绘的便是圣彼得极力辩解的时刻。画面中,最引人注目的是对圣彼得内心挣扎的描绘,黑暗中,两名士兵焦急地等待着圣彼得的回答。伦勃朗通过隐蔽的光源照亮了圣彼得的脸,这束光来自左边一个女孩子用手遮住的蜡烛,画作生动展现了伦勃朗在娴熟掌控光影之外的叙事能力。

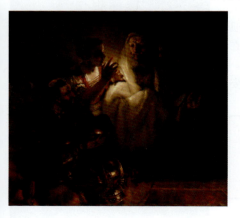

绘画类型	布面油画
作　　者	伦勃朗
创作时间	1660年
尺寸规格	纵154厘米,横169厘米
收藏地点	荷兰阿姆斯特丹国家博物馆

伦勃朗《犹太新娘》

1666 年，伦勃朗的儿子提图斯迎娶了邻居的女儿玛格达琳娜。伦勃朗非常高兴，他画了《犹太新娘》作为礼物送给一对新人。之所以取名为《犹太新娘》，是因为伦勃朗希望儿子儿媳能够像《圣经》里的以撒和利百加一样，幸福美满、多子多孙。画中的新郎含情脉脉地看着心爱的妻子，一只手搂着她的肩膀，另一只手抚摸着新娘胸前的金链子，这是他们爱情的象征。新娘陶醉在幸福中，她的左手轻搭在丈夫的手上，含蓄地接受他的爱抚，右手自然地放在小腹上，或许正怀着他们的孩子。此画作以简洁清新的三角构图，完美展示出崇高和深厚的爱情。

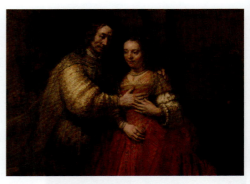

绘画类型	布面油画
作　　者	伦勃朗
创作时间	1666 年
尺寸规格	121.5 厘米，横 166.5 厘米
收藏地点	荷兰阿姆斯特丹国家博物馆

伦勃朗《卢克丽霞》

卢克丽霞的故事被欧洲画家刻画了无数次，而伦勃朗的《卢克丽霞》中表现出的肉体与灵魂的痛苦，至今无人超越。伦勃朗与这位古罗马贵族之女非同寻常的共情，来自他妻子的亲身遭遇。伦勃朗与妻子早早相爱，在伦勃朗事业上升的期间，莎士基亚始终安心地陪伴在他身边。然而因为早年一些不光彩的过去，莎士基亚始终被人在背后指指点点；随着伦勃朗的名声逐渐变大，外界对他妻子的小道消息也越来越多。不堪舆论的莎士基亚，在持续的压力下病倒，并于 1642 年在伦勃朗的怀中去世。在《卢克丽霞》这幅作品中，伦勃朗尽述了自己对亡妻的悼念，对世俗偏见的愤怒，以及对妻子所受痛苦的心疼。

绘画类型	布面油画
作　　者	伦勃朗
创作时间	1666 年
尺寸规格	纵 110.2 厘米，横 92.3 厘米
收藏地点	美国明尼阿波利斯艺术设计学院

伦勃朗《浪子回头》

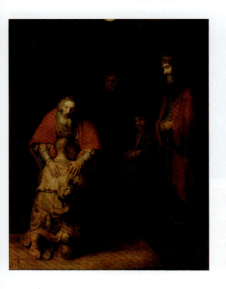

　　《浪子回头》描绘的是老人的小儿子向父亲索求家产,远走他乡,放浪形骸,最终迷途知返,最终回到家中,父子相遇的一刻。画面中,衣着破烂的儿子跪在老父亲的面前,老人衣着高贵,抱着儿子,一脸的慈祥。旁边的兄长们脸上则带着冷漠的表情,让人思绪万千。有人说这幅画作是伦勃朗灵魂的告白,也许不无道理,因为伦勃朗在创作时已经患上了老年白内障,他是凭感觉和功力,用心演绎了这幅画作,因而画面的构图有些模糊。

绘画类型	布面油画
作　者	伦勃朗
创作时间	1668 年
尺寸规格	纵 262 厘米,横 205 厘米
收藏地点	俄罗斯圣彼得堡艾尔米塔什博物馆

彼得·德·霍赫《男人给女人敬酒》

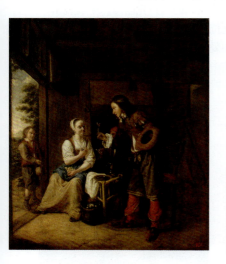

　　1653 年,霍赫在代尔夫特认识了画家扬·维米尔妻子凯瑟琳·博尔内斯的堂妹安妮特·博尔内斯。《男人给女人敬酒》让人感觉像是霍赫与安妮特相识后的自画像。霍赫在结束了多年的漂泊生活后,终于安定了下来。画面中安妮特的神情里充满了喜悦,霍赫端酒的姿态也非常标准,目光里透着一往情深。此时的霍赫刚刚出道,画作还没有明显的风格。

绘画类型	板面油画
作　者	彼得·德·霍赫
创作时间	1653 年
尺寸规格	纵 53 厘米,横 42 厘米
收藏地点	俄罗斯圣彼得堡艾尔米塔什博物馆

彼得·德·霍赫《官员来访》

《官员来访》是霍赫新婚后绘制的一幅具有风俗趣味的画作,让人感到活泼和自然。画面中的官员显然是和扬·维米尔一同来访的朋友,霍赫把扬·维米尔画在了主要的位置上,他举杯对着光线查看酒质,姿态生动。画面中的安妮特神情恬静优雅。

绘画类型	布面油画
作　　者	彼得·德·霍赫
创作时间	约 1655 年
尺寸规格	纵 76 厘米,横 66 厘米
收藏地点	瑞士苏黎世美术馆

彼得·德·霍赫《代尔夫特的房屋的庭院》

《代尔夫特的房屋的庭院》是霍赫具有里程碑意义的杰作,展现的是荷兰平民阶层妇女以及她们的孩子和女仆的日常生活、家居环境。霍赫描绘了一个生动的画面,令人不禁想要穿过走廊向远处瞥一眼。画面左侧站着一位家庭主妇,她背对而站看向门外,影子映在明亮的墙上,观者的目光也顺着她的视线移向对面邻居的窗户上。画面中浅黄褐色的底色给整幅画作增添了温暖的光彩,调和了石铺路面和墙壁以及左边的木质铁窗。庭院和房屋看着有些破旧,没有完全支好的架子摇摇欲坠,地上的扫把倒在了庭院墙根边上的花坛上,女仆的注意力都在小女孩身上,并没有捡起它。

绘画类型	布面油画
作　　者	彼得·德·霍赫
创作时间	1658 年
尺寸规格	纵 74 厘米,横 60 厘米
收藏地点	英国伦敦国家美术馆

彼得·德·霍赫《荷兰庭院》

《荷兰庭院》是一幅典型的风俗画，描绘的是一个常见的饮酒游戏，每个参与者都必须喝到玻璃杯上的一条圆线才算达到要求，画面中的妇女手持葡萄酒杯，小心翼翼喝酒的模样逗笑了两位男士，而在角落里，怀里揣着炭盆的女孩脸上充满忧郁。这些动作都发生在一瞬间，迅速而又充满戏剧性，但故事情节不是霍赫描绘的主要目的，画家更愿意去表现一个真实而充满诗意的场景氛围。即使这些人喝完酒离开了庭院，也并不影响整幅画作带给观者的冲击力与感染力，画家竭尽全力描绘烦琐的细节，大到敞开的门窗，小到木板上的裂缝，这些物体发挥着它们在光与色上的价值，他用这些微小的细节填充着质朴的画面，以达到他所期望的氛围感。

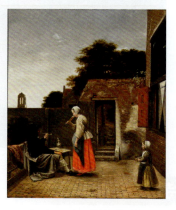

绘画类型	布面油画
作　者	彼得·德·霍赫
创作时间	1658 年至 1660 年
尺寸规格	纵 78 厘米，横 65 厘米
收藏地点	荷兰海牙莫瑞泰斯皇家美术馆

彼得·德·霍赫《卧室》

《卧室》描绘的是日常生活中经常出现的场景。一个孩子打开了通向里屋的门。母亲在里边处理事务，准备将床上用品拿到外边晾晒。画面的完美效果借助的是霍赫对内部空间和光线处理的敏锐把握。光线进入里屋有两个来源：左侧的两个窗户；打开的门和前边的窗户。来自两个方向的光线照亮了儿童。经由头发的光线，给儿童带来了容光焕发的感觉。光线也带来了内部空间视觉效果的丰富变化，彰显了内部的生机。

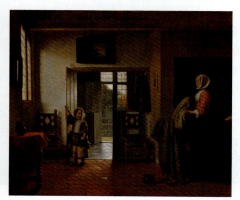

绘画类型	布面油画
作　者	彼得·德·霍赫
创作时间	1658 年至 1660 年
尺寸规格	纵 51 厘米，横 60 厘米
收藏地点	美国华盛顿国家美术馆

彼得·德·霍赫《拜访》

《拜访》的场景被放置在一个光线昏暗的房间中,阳光透出窗户打在观者正对着的墙上,画面中央的女仆右手胳膊上搭着毛巾,双手端着一个托盘,盘中放着一只精致的酒杯,循着女仆的视线望去,一个神情颓然的男子坐在床边,目光投向床上,而床上的场景并没有被画家描绘出来。在女仆和男子的中间,还有一只精瘦的小狗。在这幅画作中,画家仿佛将画面进行了平行右移,画面左边的场景十分空旷,而右侧则放置了人物、桌子、床、小狗等诸多元素,越往右侧越拥挤,画面最右面的床好像被刻意挤出了画面。画家采取的角度十分独特,画面构图也别具一格,体现了画家处理画作时的匠心独运。

绘画类型	板面油画
作 者	彼得·德·霍赫
创作时间	1667 年至 1670 年
尺寸规格	纵 61.5 厘米,横 52.1 厘米
收藏地点	美国纽约大都会艺术博物馆

彼得·德·霍赫《庭院里的音乐会》

霍赫以描绘带有纵深门廊的静谧室内场景而闻名。埃德温·布伊森曾说:"绘画是一个寂静无声的世界。"而17世纪的荷兰风俗画中却出现了很多音乐表演或者乐器摆放的场景,用以制造声情并茂的场域。《庭院里的音乐会》就将观者邀请到了一个有声有色的私人空间。光照处站立的仆人身影与坐在阴影中的人物坐像进行对比,幽微闪烁的光影细节突出。通过拱门,霍赫运用光线将注意力引导至明亮的远方,阿姆斯特丹市中心最宽的运河——皇帝运河,还有沿岸的特色建筑迎面而来。半明半暗、半真半假的微妙气氛中,似乎有动人的故事将要发生。

绘画类型	布面油画
作 者	彼得·德·霍赫
创作时间	1677 年
尺寸规格	纵 83.5 厘米,横 68.5 厘米
收藏地点	英国伦敦国家美术馆

名家名画欣赏

扬·维米尔《倒牛奶的女仆》

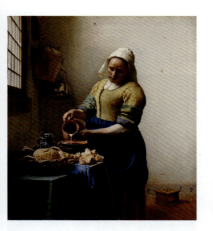

《倒牛奶的女佣人》画面并不复杂,轮廓清晰,环境朴素,把一个简朴的厨房画得很有感情,甚至令人产生怀旧心理。女仆是个健壮的村妇,正在倒牛奶,她显然是安于自己的工作,脸上透出红润。这种专注更增强了场景的安宁静谧感,可以联想到的声音只有牛奶流注入陶碗的涓滴之声。维米尔的笔触充满了活力,他大胆而又铺张地运用了黄、蓝、绿、白、红等色彩,使画面富有力量感而又质朴无华。

绘画类型	布面油画
作　　者	扬·维米尔
创作时间	1657年至1658年
尺寸规格	纵45.5厘米,横41厘米
收藏地点	荷兰阿姆斯特丹国家博物馆

扬·维米尔《窗边读信的女孩》

写信和读信一直是西方画家特别喜欢的主题之一,维米尔也不例外,在现存的维米尔画作中,至少有6幅的主题与书信有关。《窗边读信的女孩》是一幅构图均

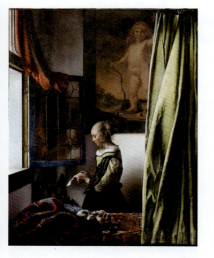

衡、技法精妙的作品,是维米尔自我风格的一次构建,此后维米尔的一系列画作着重通过室内装饰的描绘,表达画中人含蓄的内在情感。维米尔在画面中构建了一个有着高天花板的房间,大约三分之一被右侧窗帘遮盖。打开的窗户前站着一个女孩,她正在全神贯注地读信。画面充满了诗意,给人以宁静祥和的感觉。几件家具的组合——一把被推到角落里的椅子,一张铺着桌布,放着水果的桌子,为空间感赋予了清晰的定义。

绘画类型	布面油画
作　　者	扬·维米尔
创作时间	1657年至1659年
尺寸规格	纵83厘米,横64.5厘米
收藏地点	德国德累斯顿历代大师画廊

扬·维米尔《一杯酒》

《一杯酒》画面中室内摆设高雅，窗前的女子正将杯中的酒一饮而尽，而一旁的男子手握酒壶注视着饮酒的女子，仿佛要继续帮女子斟酒。然而女子手中酒杯上晶莹剔透的反光恰巧遮住了女子此时的面部表情。这一细节的处理令画面表达的情节更加扑朔迷离，也令观者对这幅谜一样的画作背后的故事无比好奇。维米尔以高超的技巧处理通过铅框窗户进入的光线，如同在他后期的作品中，维米尔惯常使用"摄影暗箱"的技巧那样，用柔和安静的光影悄悄隐藏了这一切，只为后人留下一个充满神秘的谜团。

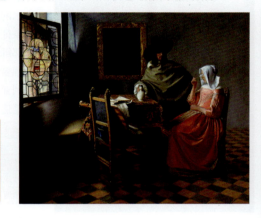

绘画类型	布面油画
作　　者	扬·维米尔
创作时间	1658 年至 1660 年
尺寸规格	纵 66.3 厘米，横 76.5 厘米
收藏地点	德国柏林画廊

扬·维米尔《代尔夫特风景》

17 世纪是荷兰绘画的黄金时代，风景画在当时的荷兰发展迅速。维米尔的风景画不多，但是《代尔夫特风景》却堪称杰作。代尔夫特是维米尔的家乡。河流的对岸，首先映入眼帘的是著名的史西圣母院；它的左后方是旧教堂，维米尔的三个早逝的孩子就安葬在那里；右后方露出的金色尖顶建筑是新教堂，画家在此受洗。在画面中央的史西圣母院的钟楼上，指针标明时间是 7 点 10 分，这也正是画面风景的时间。维米尔在创作《代尔夫特风景》时仅用了有限的几种颜料，主要是铅白、赭石黄、群青和茜草红，即使如此，他仍然绘声绘色地描绘出了代尔夫特的景色。

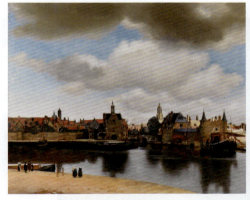

绘画类型	布面油画
作　　者	扬·维米尔
创作时间	1660 年至 1661 年
尺寸规格	纵 96.5 厘米，横 115.7 厘米
收藏地点	荷兰海牙莫瑞泰斯皇家美术馆

扬·维米尔《持天平的女人》

《持天平的女人》曾一度被称为《称金子的女人》,后来经显微镜确认画中女子手中的天平是空的。画面中,女子身前有一个珠宝盒,身后的墙上悬挂着一幅以"最后的审判"为主题的画。女子的形象是按照维米尔的妻子画成的。这名女子可以视为正义和真理的象征,一些学者认为画作主题与"寻珠的比喻"(耶稣说的一个未加解释的小比喻,被记载在《马太福音》第 13 章)有关,一些人认为她代表圣母玛利亚。但也有学者认为她只是一名世俗女子,目的是追求毫无意义的虚荣(以珠宝为重)。

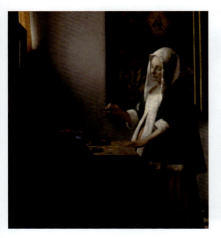

绘画类型	布面油画
作　　者	扬·维米尔
创作时间	1662 年至 1663 年
尺寸规格	纵 42.5 厘米,横 38 厘米
收藏地点	美国华盛顿国家美术馆

扬·维米尔《音乐会》

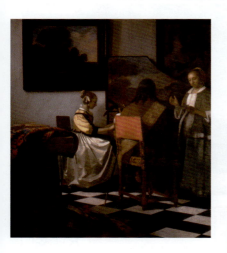

《音乐会》描绘了一名男士和两名女士共同演唱的情景。画面中,背对着观者的男士正在弹奏鲁特琴,站在他右边的女士一边唱歌一边看着乐谱,他左边的女士则在弹奏大键琴。三人精美的服装和奢华的环境,表明他们是当时的上流人士。画面中大键琴的翻盖饰有阿卡迪亚的风景,其明亮的色彩与左右墙上挂着的两幅画作形成鲜明对比。《音乐会》曾由美国波士顿伊莎贝拉嘉纳艺术博物馆收藏,但在 1990 年 3 月 18 日的盗窃事件中失踪,至今未被寻回。

绘画类型	布面油画
作　　者	扬·维米尔
创作时间	1664 年
尺寸规格	纵 72.5 厘米,横 64.7 厘米
收藏地点	失窃

扬·维米尔《戴珍珠耳环的少女》

《戴珍珠耳环的少女》描绘了一名身穿棕色衣服，佩戴黄、蓝色头巾的少女，气质超凡出众，宁静中淡恬从容、欲言又止的神态栩栩如生，看似带有一种既含蓄又惆怅的、似有似无的伤感表情，惊鸿一瞥的回眸使她犹如黑暗中的一盏明灯，光彩夺目，平实的情感也由此具有了净化人类心灵的魅力。画面采用了全黑的背景，利于烘托少女外形轮廓，似乎她是黑夜里的明灯，微微的光彩，不夺目、不耀眼，十分温和。

绘画类型	布面油画
作　者	扬·维米尔
创作时间	1665 年
尺寸规格	纵 44.5 厘米，横 39 厘米
收藏地点	荷兰海牙莫瑞泰斯皇家美术馆

扬·维米尔《天文学家》

17 世纪的荷兰绘画中，科学家一直是个很受欢迎的主题。除了这幅画作之外，维米尔还曾画过一幅《地理学家》。这两幅画描绘的对象是同一个人，一般认为此人即荷兰博物学家列文虎克。2017 年的一项研究显示，《天文学家》和《地理学家》连画布都是出自同一匹布料。

绘画类型	布面油画
作　者	扬·维米尔
创作时间	1668 年
尺寸规格	纵 51 厘米，横 45 厘米
收藏地点	法国巴黎卢浮宫

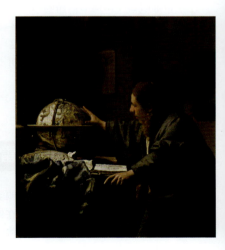

阿尔伯特·库普《多德雷赫特附近的船舶》

库普是荷兰著名风景画家，出生于多德雷赫特。他的大多数著名风景画作于后期，通常以多德雷赫特附近的马斯河或瓦尔河岸的美丽风光为主题。《多德雷赫特附近的船舶》就是描绘马斯河上商船繁忙景象的杰作。画面中，河上晨雾刚散，显现出密集的船影。大气与光线融合为一体。河上的空气给人以一种润湿感。画家用精细的色泽去描绘占据画面三分之二的天空。云彩的徐缓伸展，令观者感到胸襟舒畅。远处有源源不绝的帆船，云雾若隐若现，淡淡的金黄色使这幕水天一色的河上景象更明朗和多彩多姿。

绘画类型	板面油画
作者	阿尔伯特·库普
创作时间	1645年至1646年
尺寸规格	纵50.2厘米，横107.3厘米
收藏地点	美国洛杉矶保罗·盖蒂博物馆

雅各布·凡·雷斯达尔《埃克河边的磨坊》

《埃克河边的磨坊》是一幅表现乡村磨坊的风景画，碧波荡漾的埃克河边，高大的磨坊风车像钟楼一样耸立在倾斜的河岸上，巍峨壮观。略带蓝色的灰色云朵则在天际飘动，阳光透过云层，将远处教堂的尖顶照耀得斑斓闪烁，这是典型的荷兰风光。岸边可以见到停泊着的船只的桅杆，有一艘帆船正从左边远方徐徐驶来，似乎是朝着磨坊来的。右边有几名妇女在河岸的小径上行走，磨坊的栏杆上则有一位

男子在向远处眺望。雷斯达尔是与伦勃朗同一时期的荷兰画家，对光线的处理也深受伦勃朗的影响。他在画面上采取焦点聚光，把景物的色调处理成深棕色、深绿色，与天空的透亮形成反差，使观者的视线一下子就被吸引到画面的中心位置。画面中的人物点缀，让画面更趋于自然、真实。

绘画类型	布面油画
作　　者	雅各布·凡·雷斯达尔
创作时间	1670 年
尺寸规格	纵 101 厘米，横 83 厘米
收藏地点	荷兰阿姆斯特丹国家美术馆

梅因德尔特·霍贝玛《林荫道》

《林荫道》描绘的是极为平凡、朴素的乡下风景。然而在画家的笔下却摇曳多姿、美丽无比。和谐的自然风光在画家精妙的构图中显得特别辽远而空灵，田舍、小路、树木、教堂都沉浸在一种和谐、自然、平坦而真实的氛围中，让人似乎感受到了扑面而来的泥土气息。画中的人物则赋予了画面人文气息，使画面充溢着鲜活的生活情趣。自然和人文在这里水乳交融，纯粹的风景和纯粹的人物都无法达到这种效果。这也是画面最打动人心的地方，因为它是鲜活的，能引起观者的共鸣。

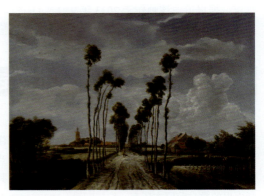

绘画类型	布面油画
作　　者	梅因德尔特·霍贝玛
创作时间	1689 年
尺寸规格	纵 103 厘米，横 141 厘米
收藏地点	英国伦敦国家美术馆

文森特·梵·高《春日田野》

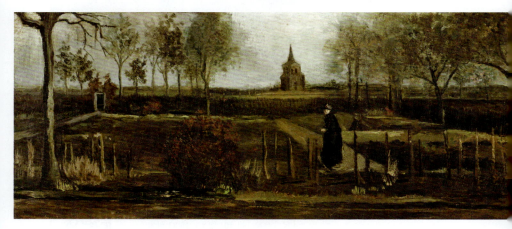

《春日田野》又名《纽南的牧师花园》《春天里的纽南牧师花园》，描绘了荷兰北布拉班特省的尼厄嫩小镇的风景。梵·高在1883年至1885年期间曾在此居住。2020年3月30日，该画作在拉伦辛厄尔博物馆失窃，当时它正被格罗宁根博物馆外借给拉伦辛厄尔博物馆。据报道，该画作于2023年9月被寻获。

绘画类型	布面油画
作 者	文森特·梵·高
创作时间	1884年
尺寸规格	纵25厘米，横57厘米
收藏地点	荷兰格罗宁根博物馆

文森特·梵·高《离开尼厄嫩教堂的信众》

《离开尼厄嫩教堂的信众》绘于尼厄嫩小镇，1882年梵·高的父亲成为当地荷兰归正会教堂的牧师。1883年12月，梵·高与父母同住在牧师宅邸，直到1885年5月。《离开尼厄嫩教堂的信众》作于1884年1月或2月，当时梵·高的母亲腿部受伤，终日困于家中。梵·高为了无法自由行动的母亲，而画下其父管理的小教堂、花园与枯树景色。画面里的教堂前原本还有一位持圆锹的农民，但在大约1885年时被改成一群会众，枯树上也多了树叶。会众穿着丧服，梵·高借此描绘其父之死：梵·高的父亲于1885年3月去世。

绘画类型	布面油画
作 者	文森特·梵·高
创作时间	1884年至1885年
尺寸规格	纵41.3厘米，横32.1厘米
收藏地点	荷兰阿姆斯特丹梵·高美术馆

文森特·梵·高《吃土豆的人》

梵·高早年接触社会下层，对劳动者的贫寒生活深有感触。他受法国画家让·弗朗索瓦·米勒影响，想当一名农民画家。《吃土豆的人》便是梵·高在纽南时期的杰作，也是梵·高接触印象派之前最重要的作品。画面中，朴实憨厚的农民一家人，围坐在狭小的餐桌边，桌上悬挂的一盏灯，成为画面的焦点。昏黄的灯光映在农民憔悴的面容上，使他们显得突出。低矮的房顶，使屋内的空间更加显得拥挤。灰暗的色调，给人以沉闷、压抑的感觉。画面构图简洁，形象淳朴。画家以粗拙、遒劲的笔触，刻画人物布满皱纹的面孔和瘦骨嶙峋的躯体。背景设色稀薄浅淡，衬托出前景的人物形象。

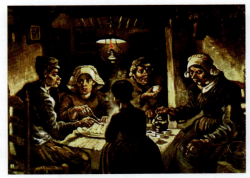

绘画类型	布面油画
作　　者	文森特·梵·高
创作时间	1885 年
尺寸规格	纵 81.5 厘米，横 114.5 厘米
收藏地点	荷兰阿姆斯特丹梵·高美术馆

文森特·梵·高《罂粟花》

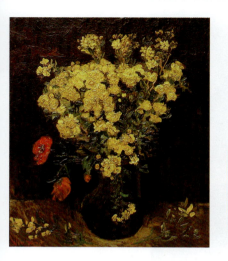

《罂粟花》描绘的是插在花瓶中的黄色和红色的罂粟花。这幅画作的技巧来自梵·高敬仰的法国画家阿道夫·蒙蒂塞利,1886年梵·高曾在巴黎看过他的作品。2010年,这幅画作被人从开罗的默罕默德·艾哈迈迪·哈利勒博物馆盗走,至今尚未寻回。而早在1977年6月4日它就曾被人偷走过一次,十年后才于科威特追回。

绘画类型	布面油画
作 者	文森特·梵·高
创作时间	1887年
尺寸规格	纵65厘米,横54厘米
收藏地点	失窃

文森特·梵·高《铃鼓咖啡馆中的阿格斯蒂娜·塞加托里》

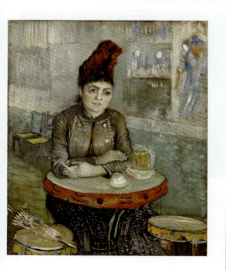

《铃鼓咖啡馆中的阿格斯蒂娜·塞加托里》的主人公是铃鼓咖啡馆的女老板阿格斯蒂娜·塞加托里。这个咖啡馆是当时包括梵·高在内的一些巴黎艺术家常常聚集的场所,梵·高本人曾在这座咖啡馆里展出他的日式风格作品。后来咖啡馆破产倒闭,梵·高的作品也被债主扣押。画面中的桌椅呈铃鼓状,阿格斯蒂娜·塞加托里背后墙上是梵·高的日式风格作品,这些作品在1887年2月开始展览于此。《铃鼓咖啡馆中的阿格斯蒂娜·塞加托里》对亮色的大胆运用标志着梵·高已从早期画风中走出。

绘画类型	布面油画
作 者	文森特·梵·高
创作时间	1887年
尺寸规格	纵55.5厘米,横46.5厘米
收藏地点	荷兰阿姆斯特丹梵·高博物馆

文森特·梵·高《黄房子》

《黄房子》是梵·高在法国阿尔勒完成的油画，画面正中绘制的是他的居所"黄房子"。这座房子位于阿尔勒拉马丁广场 2 号的右翼，1888 年 5 月 1 日，梵·高在那儿租了四间房间。他使用一楼的两个大房间，当作私人画室和厨房。二楼有两个较小的房间面向拉马丁广场。二楼转角附近，有两扇百叶窗打开的窗户，这是梵·高的客房，高更自 1888 年 10 月下旬起在这里住了九个星期。后面有一扇百叶窗关闭的窗户，这是梵·高的卧室。后面的两个小房间，梵·高之后也租了下来。现实中的黄房子经过多次重建，1944 年 6 月 25 日因盟军的一次轰炸而毁坏严重，随后被拆除。画面左侧是一家杂货店和公共花园，右侧的建筑是梵·高常光顾的一家饭店，其老板娘即是黄房子的主人。

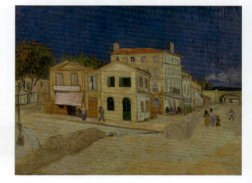

绘画类型	布面油画
作 者	文森特·梵·高
创作时间	1888 年
尺寸规格	纵 76 厘米，横 94 厘米
收藏地点	荷兰阿姆斯特丹梵·高博物馆

文森特·梵·高《在阿尔勒的卧室》

《在阿尔勒的卧室》描绘了梵·高于 1888 年初从巴黎搬到阿尔勒后租住的卧室。梵·高 37 岁的生命中，有过 37 个住所，只有这个卧室让梵·高反复描摹。各个版本的构图基本相同，均绘制了梵·高在阿尔勒时的卧室模样，包括床、座椅及家具等。画作里深藏着梵·高从精神和物质上对"归宿"的不懈追求。梵·高希望这幅画能够表达超然的静谧、闲适和安宁，可事实上它却显得有点焦躁，令人晕眩。画中的墙壁上挂着一些梵·高的作品，让观者从中洞悉他对艺术的期望。

绘画类型	布面油画
作 者	文森特·梵·高
创作时间	1888 年
尺寸规格	纵 72 厘米，横 90 厘米
收藏地点	荷兰阿姆斯特丹梵·高博物馆

文森特·梵·高《埃滕花园的记忆》

《埃滕花园的记忆》是梵·高1888年11月在阿尔勒完成的一幅油画，是当时他给自己的居所"黄房子"绘制的多幅装饰画之一。画面中的花园位于荷兰北布拉班特省的埃滕（今埃滕—勒尔），梵·高在1881年复活节至圣诞节期间曾在此与其弟西奥同住，这是他画家生涯的开端。当时他的风景画技巧已经比较成熟，但对人物画仍没有自信。

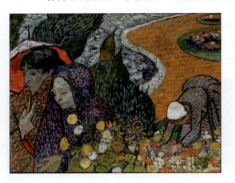

绘画类型	布面油画
作　者	文森特·梵·高
创作时间	1888年
尺寸规格	纵73.5厘米，横92.5厘米
收藏地点	俄罗斯圣彼得堡艾尔米塔什博物馆

文森特·梵·高《夜间的露天咖啡座》

《夜间的露天咖啡座》描绘了法国阿尔勒一家咖啡馆的室外景色，室内温暖而明亮的黄色灯光洒在屋外鹅卵石铺成的广场上，在深蓝色的夜空中，群星闪烁，宛如朵朵灿烂的灯花。梵·高对天空上的星星采用了新的透视手法：围绕星星的光晕刚刚消失，亮丽的黄墙吸引了观者的视线。画面右边的暗色都市风景的侧影，与亮丽黄墙的反差，反而形成了一种平衡。画中，在煤气灯照耀下的橘黄色的天篷，与深蓝色的星空形成同形逆向的对比，好像在暗示着希望与悔恨、幻想与豪放的复杂心态。梵·高已慢慢地在画面上显露出他那种繁杂而不安、彷徨而紧张的精神状况。

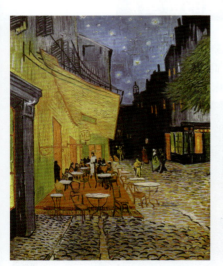

绘画类型	布面油画
作　者	文森特·梵·高
创作时间	1888年
尺寸规格	纵80.7厘米，横65.3厘米
收藏地点	荷兰奥特洛克洛勒—穆尔博物馆

文森特·梵·高《蒙马儒的日落》

《蒙马儒的日落》描绘的是法国普罗旺斯蒙马儒修道院遗址（见画面背景）附近山丘的景色。在 2013 年前，这幅画作的真伪并未能得到确定，直至同年 9 月，它才得到专家的肯定。梵·高博物馆方面认为此画作零碎和强力的笔触与梵·高的画功相似；其技巧也和《岩石》相同；颜料与阿尔勒画室的调色盘上的一致；画布是梵·高所惯用的布料；画布背后"180"的数字，与西奥的收藏品编号吻合。

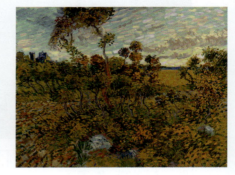

绘画类型	布面油画
作　者	文森特·梵·高
创作时间	1888 年
尺寸规格	纵 73.3 厘米，横 93.3 厘米
收藏地点	荷兰阿姆斯特丹梵·高博物馆

文森特·梵·高《红色葡萄园》

《红色葡萄园》是梵·高在世时唯一一幅卖出的画作。该画作表明梵·高在画风上的转变。在荷兰和巴黎时，梵·高的画作多以蓝色、灰色或是绿色为主色调，即使是来到阿尔的初期，他的作品也仍以这些颜色为背景，只是色彩较之前的鲜明。然而，在阿尔一段日子后，梵·高渐渐开始采用较鲜艳的色彩为主调，在《红色葡萄园》中，主色调就是红色和黄色。尽管如此，艺术评论家依然认为这幅画作带有梵·高常见的抑郁色彩。

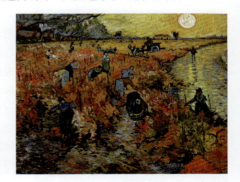

绘画类型	布面油画
作　者	文森特·梵·高
创作时间	1888 年
尺寸规格	纵 75 厘米，横 93 厘米
收藏地点	俄罗斯国家普希金造型艺术博物馆

文森特·梵·高《罗纳河上的星夜》

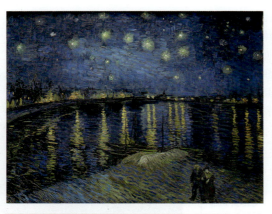

《罗纳河上的星夜》描绘了法国南部城市阿尔勒的罗纳河上的夜景。画面中天空的星光与岸边灯光的倒影互相呼应，夜晚的星星被它们自己的光晕环绕成圆形，画面通过暖色光线的强弱和间隔排列，表现星星的远近位置。这种处理光线的方式，反映了梵·高独特的视觉美学。

绘画类型	布面油画
作　者	文森特·梵·高
创作时间	1888 年
尺寸规格	纵 72.5 厘米，横 92 厘米
收藏地点	法国巴黎奥塞美术馆

文森特·梵·高《无胡子自画像》

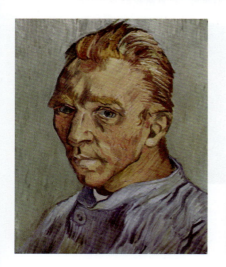

梵·高一生中，创作了很多幅自画像。梵·高很可能是看着镜子中的自己作画的，即画像中的右脸实际是他的左脸。《无胡子自画像》是梵·高最后一幅自画像，是作为送给母亲的生日礼物而画的。在作画之前，梵·高特意刮了胡子。1998 年，《无胡子自画像》在纽约以 7150 万美元的价格成交，是当时成交价格排名第三（计算通货膨胀后第四）的画作。

绘画类型	布面油画
作　者	文森特·梵·高
创作时间	1889 年
尺寸规格	纵 40 厘米，横 31 厘米
收藏地点	私人收藏

文森特·梵·高《鸢尾花》

1889年5月，梵·高在进入精神病院的一个月内开始绘制《鸢尾花》。在此期间，他称绘画为"我疾病的避雷针"，因为他觉得继续绘画可以让自己不至于发疯。《鸢尾花》的构图缺乏他后期作品中所见的高度张力，可能受到了日本浮世绘、木刻版画的影响。梵·高的弟弟西奥认为《鸢尾花》的作品调性较好，并迅速将其与《罗纳河上的星夜》提交给1889年9月的法国独立艺术家协会年度展览，他写信给梵·高表示："它从远处就吸引着观众眼球。《鸢尾花》是一个充满空气和生命的美丽画作。"

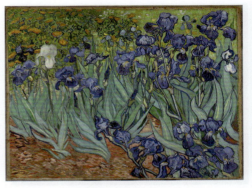

绘画类型	布面油画
作　　者	文森特·梵·高
创作时间	1889年
尺寸规格	纵74.3厘米，横94.3厘米
收藏地点	美国洛杉矶保罗·盖蒂博物馆

文森特·梵·高《花瓶里的十五朵向日葵》

在1888年8月至1889年1月期间，梵·高绘制了一系列以插在瓶中的向日葵为主题的油画作品，呈现了向日葵由盛放到凋谢各阶段的形象。《花瓶里的十五朵向日葵》是其中一幅。梵·高通过该系列作品向世人表达了他对生命的理解，并且展示出了他个人独特的精神世界。该系列作品也传递着一个信息：怀着感激之心对待家人；怀着善良之心对待他人；怀着坦诚之心对待朋友；怀着赤诚之心对待工作；怀着感恩之心对待生活；怀着欣赏之心享受艺术，宛若眼前那灿烂盛开的向日葵。

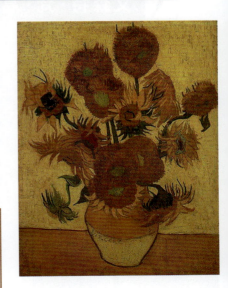

绘画类型	布面油画
作　　者	文森特·梵·高
创作时间	1889年
尺寸规格	纵93厘米，横72厘米
收藏地点	荷兰阿姆斯特丹梵·高博物馆

名家名画欣赏

文森特·梵·高《星夜》

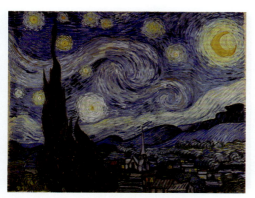

《星夜》是梵·高在法国阿尔勒圣雷米的一家精神病院里创作的，画面中的主色调蓝色代表不开心、阴沉，极粗的笔触代表忧愁。画中的树是柏树，但画得像黑色火舌一般，直上云端，令人有不安之感。天空的纹理像涡状星系，并伴随众多星点，而月亮则是以昏黄的月蚀形式出现。整幅画中，底部的村落是以平直、粗短的线条绘画，表现出一种宁静；但与上部粗犷弯曲的线条却产生强烈的对比，在这种高度夸张变形和强烈视觉对比中体现出了梵·高躁动不安的情感和迷幻的意象世界。梵·高生前非常欣赏日本浮世绘《富岳三十六景》中的《神奈川冲浪里》，而《星夜》中天空的涡状星云画风被认为是参考并融入了《神奈川冲浪里》的元素。

绘画类型	布面油画
作 者	文森特·梵·高
创作时间	1889 年
尺寸规格	纵 30 厘米，横 92 厘米
收藏地点	美国纽约现代艺术博物馆

文森特·梵·高《在永恒之门》

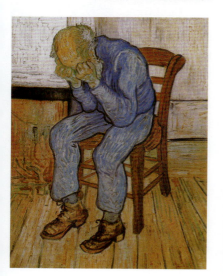

《在永恒之门》是梵·高于 1890 年 5 月初在圣雷米精神病院完成的画作，此画基于其 1882 年在海牙绘成的铅笔草稿完成，画中人物是一名老兵。而原画的灵感来源则是休伯特·冯·赫科默绘制的画作《切尔西医院的星期日》。画面中的老兵坐在炉火旁，双手掩面。这可能也表现出了画家创作时的悲痛心情及画家对神与永恒的信仰，而这些事物的难以感知实际也是其悲痛的来源，这一点在其早年的书信中就可以看出。

绘画类型	布面油画
作 者	文森特·梵·高
创作时间	1890 年
尺寸规格	纵 80 厘米，横 64 厘米
收藏地点	荷兰克勒勒—米勒博物馆

文森特·梵·高《有丝柏的道路》

《有丝柏的道路》画面上方是一片璀璨的星空，星星在群青色的夜空里呈现出蓝色与绿色的柔和光辉。云朵匆匆掠过天际。画面中心有一株很高的、笔直的黑色丝柏。旁边的道路、稻田、野草相互辉映。画面的右侧，路上有一辆由一头带着挽具的白马拉着的黄色二轮马车和两个走夜路的人。梵·高很可能是受到基督教寓言诗《天路历程》的启发而创作的《有丝柏的道路》。画家以树作为画面的中心，而路人在树的前方，足见梵·高深信人的生命是永恒的。同时，画面中的星星和月亮代表梵·高相信尘间充满着爱。

绘画类型	布面油画
作　　者	文森特·梵·高
创作时间	1890年
尺寸规格	纵92厘米，横73厘米
收藏地点	荷兰阿姆斯特丹库勒慕勒美术馆

文森特·梵·高《盛开的杏花》

1890年，梵·高在精神病院接受治疗，同时与弟弟西奥一直保持书信往来。有一次西奥来信说："妻子乔安娜怀孕了，我要做父亲了。"梵·高当即感动得热泪盈眶，同时为弟弟感到高兴。于是，梵·高为自己还未出生的侄子画下了这幅《盛开的杏花》。不同于梵·高别的画作那么浓烈、狂放，洋溢着热情，这幅画作选择了低饱和度的蓝色与纯洁的白色，画面简单纯净，没有杂质，每一朵杏花都以不同姿态开放着，柔和而不失活力。白色花朵中夹杂着乳黄色、淡粉色，清淡雅致中增添了一丝俏皮可爱，笔触细腻，画面清新动人，仿佛还能闻到缕缕清香。

绘画类型	布面油画
作　　者	文森特·梵·高
创作时间	1890年
尺寸规格	纵73.5厘米，横92厘米
收藏地点	荷兰阿姆斯特丹梵·高博物馆

文森特·梵·高《加谢医生的肖像》

《加谢医生的肖像》描绘了加谢医生(梵·高在精神病院中的主治医生)和一株毛地黄。画中的毛地黄是用于提取强心剂的药材,因此它也是加谢作为一名医生的象征。

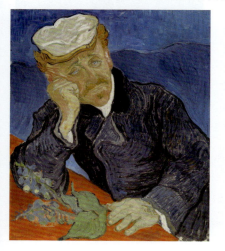

在这幅画中,人物姿态安详,沿对角线呈倾斜姿势,从画布左上角至右下角贯穿整个画面,消瘦的身体用肘臂支撑着,以保持完全平衡。但是,透过笔触、构图以及人物四周的空间,梵·高紧张而悲哀的心情一目了然。它预示梵·高即将感受到更加深重的痛苦。左下方的红桌在以深蓝色为主的画面中显得相当突兀。加谢医生忧郁的深思表情,与画中的蓝色调相呼应。

绘画类型	布面油画
作　　者	文森特·梵·高
创作时间	1890 年
尺寸规格	纵 67 厘米,横 56 厘米
收藏地点	法国巴黎奥塞博物馆

文森特·梵·高《奥维尔教堂》

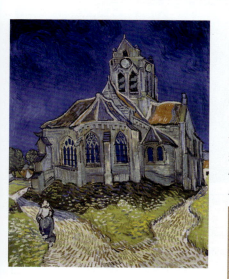

《奥维尔教堂》是梵·高于 1890 年 6 月创作的一幅油画,描绘了庄重的奥维尔教堂与阴沉的蓝天组成的景象。在画面中蔚蓝天空下,奥维尔教堂像一头巨大的怪兽匍匐着,伫立在画面中央。教堂前面是一条"V"字形道路,有一名戴着草帽的妇女行走其间,蓝色的天空中有几个朝向大地的旋涡。在创作《奥维尔教堂》的时候,梵·高表面上很平静,但在梵·高的心底,各种复杂的情感和精神上的病痛使他感到恐惧、无助。但他仍有画画的冲动,梵·高的心底并没有完全绝望。

绘画类型	布面油画
作　　者	文森特·梵·高
创作时间	1890 年
尺寸规格	纵 74 厘米,横 94 厘米
收藏地点	法国巴黎奥赛博物馆

文森特·梵·高《有乌鸦的麦田》

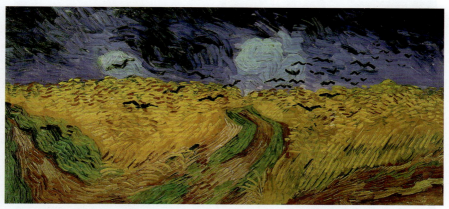

《有乌鸦的麦田》以黑暗的天空和通往不同方向的三条路表达了梵·高精神上的困扰,黑色乌鸦预示着死亡。画面中,仍然有着梵·高特有的金黄色,但它却充满不安和阴郁感,乌云密布的沉沉蓝天,死死压住金黄色的麦田,沉重得叫人透不过气来,空气似乎也凝固了,一群凌乱低飞的乌鸦、波动起伏的地平线和狂暴跳动的激荡笔触更增加了压迫感、反抗感和不安感。画面极度骚动,绿色的小路在黄色麦田中伸向远方,这更增添了不安和激奋情绪,这种画面处处流露出紧张和不祥的预兆,好像是一幅色彩和线条组成的无言绝命书。

绘画类型	布面油画
作　　者	文森特·梵·高
创作时间	1890 年
尺寸规格	纵 50.2 厘米,横 103 厘米
收藏地点	荷兰阿姆斯特丹梵·高博物馆

文森特·梵·高《杜比尼花园》

《杜比尼花园》是梵·高绘制的三幅同名、同主题(即夏尔·弗朗索瓦·杜比尼的花园)画作,现分别收藏于巴塞尔美术馆、广岛美术馆和梵·高博物馆。这三幅作品完成于 1890 年 5 月到 7 月间的法国瓦兹河畔欧韦尔,是梵·高一生绘制的最后几幅作品。夏尔·弗朗索瓦·杜比尼是梵·高最敬仰的画家之一,而此人曾在 1860 年搬到瓦兹河畔欧韦尔居住。

绘画类型	布面油画
作　　者	文森特·梵·高
创作时间	1890 年
尺寸规格	纵 56 厘米,横 101 厘米
收藏地点	瑞士巴塞尔美术馆

皮特·蒙德里安《傍晚：红树》

蒙德里安去法国之前，曾绘制过不少以单棵树为主题的画作。《傍晚：红树》主要受到文森特·梵·高和野兽派画风影响。画面以曲折跳跃的线条和趋于平面的树形传达出某种象征性和表现性意味。显然，此时的蒙德里安尚未受到立体派太多的影响。《傍晚：红树》之所以令人难忘，正是因为它的红色调。蒙德里安在1905年至1913年间的许多作品中都以树为主题，但很少有作品像《傍晚：红树》一样采用如此鲜艳的色彩。蒙德里安很有可能是先用暗色调将树枝和树干组合在一起，然后再加上红色的笔触。接着，他在地面上继续上色，用小笔触一笔一笔地描绘，这有助于在整个构图中形成连贯性。树下的区域颜色较浅，没有使用传统的阴影。

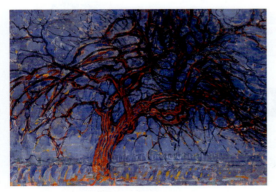

绘画类型	布面油画
作　　者	皮特·蒙德里安
创作时间	1908年
尺寸规格	纵70厘米，横99厘米
收藏地点	荷兰海牙美术馆

皮特·蒙德里安《灰树》

在《灰树》画面中，蒙德里安关注的焦点是树枝与树枝、树枝与树干以及树与其他物象之间的造型关系。树撑满了整个画面，树的枝干几乎要全部伸展到画框外，仿佛画框把树剪切在它所包围的空间里。树的个性特征已被全部抹去，观者所见到的是高度抽象化的图形。尽管如此，深色的枝干在中性的灰、绿色小碎面中依然显示了其蓬勃的生命力。这是蒙德里安从立体派中获得的新启迪：克服自然的表现又不违反自然本身的真实。

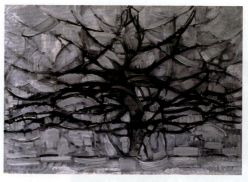

绘画类型	布面油画
作　者	彼埃·蒙德里安
创作时间	1911 年
尺寸规格	纵 79.7 厘米，横 109.1 厘米
收藏地点	荷兰海牙美术馆

莫里茨·科内利斯·埃舍尔《画手》

《画手》描绘了一张上面有两只手的纸，而两只手的动作类似悖论，两只手都在纸上画出另一只手。这是埃舍尔采用悖论手法创作的著名作品。美国学者侯世达在其作品《哥德尔、埃舍尔、巴赫》中提到过《画手》，称其为"奇怪的循环"（strange loop）的一个例子。《画手》曾被许多艺术家参考和复制。在科技界中常见的作品是两只机械手臂在彼此绘制或是在彼此制造，或是人的手和机械手臂在彼此绘制。

绘画类型	石版画
作　者	莫里茨·科内利斯·埃舍尔
创作时间	1948 年
尺寸规格	纵 28.2 厘米，横 33.2 厘米
收藏地点	不详

莫里茨·科内利斯·埃舍尔《群星》

《群星》主要描绘了两只变色龙被关在三个正八面体组合而成的笼子里。其以类似太空的场景作为背景,且在背景中也漂浮着一些多面体、星形多面体和多面体的复合体。其中四个较大的几何形状,位于左上方的形状是复合八面体立方体,位于右上方的形状是星形八面体,位于左下方的是空心的二复合立方体(参阅角柱状复合反角柱),位于右下方较大的是实心的三复合正八面体,位于右下方较小的是正十二面体,位于右下方更小的是实心的二复合立方体。为了准确地描绘这些多面体,埃舍尔用纸板制作了它们的模型。

绘画类型	木刻版画
作　　者	莫里茨·科内利斯·埃舍尔
创作时间	1948 年
尺寸规格	纵 32 厘米,横 26 厘米
收藏地点	加拿大渥太华国家美术馆

莫里茨·科内利斯·埃舍尔《圆极限 III》

《圆极限 III》是埃舍尔以圆极限为题材创作的四件作品之一,被描述为"鱼串就像从无限远射出来的火箭"然后"再次降落回他们的出发地"。画面中,鱼用了四种颜色绘制,使每串鱼的每一条鱼拥有同一种颜色,并且让每个相邻但不同串的鱼拥有不同的颜色。连同用来勾勒出鱼的黑色墨水,整体画作共有五种颜色。

绘画类型	木刻版画
作　　者	莫里茨·科内利斯·埃舍尔
创作时间	1959 年
尺寸规格	纵 41.5 厘米,横 41.5 厘米
收藏地点	不详

莫里茨·科内利斯·埃舍尔《圆极限 IV》

《圆极限 IV》又名《天堂和地狱》，是埃舍尔在 1960 年 7 月完成的木刻版画，被认为是埃舍尔最具有大师风范的作品。它是埃舍尔以圆极限为题材创作的四件作品之一，表达了对于庞加莱所描述的双曲空间的感受。画面中包含了天使与蝙蝠，天使代表了天堂；蝙蝠象征着恶魔，代表了地狱。

绘画类型	木刻版画
作　者	莫里茨·科内利斯·埃舍尔
创作时间	1960 年
尺寸规格	纵 41.6 厘米，横 41.6 厘米
收藏地点	不详

莫里茨·科内利斯·埃舍尔《瀑布》

《瀑布》是埃舍尔在 1961 年 10 月创作的石版画，描绘了一种永动机水车，其中水从瀑布底部沿着渠道流动到瀑布顶部，再顺着瀑布顺流而下，如此循环不已。虽然大多数平面艺术家使用相对的比例来产生深度错觉，但埃舍尔在这件作品以及其他创作中使用相互矛盾的元素来创造视觉上的悖论，其在水流渠道上使用了两个彭罗斯三角来达成这种效果。《瀑布》主要是"错视"或"错觉"的艺术，主要特色是画面中有些不合理的地方，要仔细看才会发现，且在发现矛盾之处后会感到惊喜。

绘画类型	石版画
作　者	莫里茨·科内利斯·埃舍尔
创作时间	1961 年
尺寸规格	纵 38 厘米，横 30 厘米
收藏地点	不详

第 8 章

西班牙名家名画

　　西班牙绘画是欧洲绘画的一个重要分支。自文艺复兴时期开始,每个时代西班牙都有在西方画坛独领风骚的大师,他们紧随时代艺术潮流,弘扬西班牙内在的自然主义传统,创作出大量令世界惊叹的作品,也为之后的西班牙现代绘画数度引领世界潮流奠定了坚实的基础。

埃尔·格列柯《耶稣治愈盲人》

《耶稣治愈盲人》是格列柯的早期作品,创作于意大利威尼斯或罗马。早年间,这幅画作被误认为是意大利威尼斯画派著名画家丁托列托的画作,直到19世纪50年代,专家才最终认定它是格列柯的作品。该画作描绘了穿着粉色内衬、外面裹着蓝色长袍的耶稣,正在治疗跪在他身前的盲人。在他的左右两侧分别有一组人物,前景和背景中分别有一对男女。

绘画类型	布面油画
作者	埃尔·格列柯
创作时间	1577 年
尺寸规格	纵 119.4 厘米,横 146.1 厘米
收藏地点	美国纽约大都会艺术博物馆

埃尔·格列柯《脱掉耶稣的外衣》

《脱掉耶稣的外衣》是格列柯于1577年夏季至1579年春季为托莱多大教堂的祭衣间绘制的一幅画作,现在仍然悬挂在原来的地点。2013年因为教堂翻修,曾一度在普拉多博物馆展出,2014年放回原处。此画作是格列柯的代表作之一,委托人是画家朋友之父,也就是托莱多大教堂长老迪亚哥。

绘画类型	布面油画
作者	埃尔·格列柯
创作时间	1577 年至 1579 年
尺寸规格	纵 285 厘米,横 173 厘米
收藏地点	西班牙托莱多大教堂

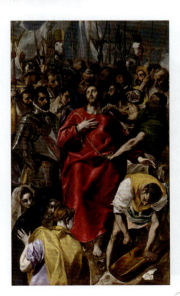

名家名画欣赏

埃尔·格列柯《手放在胸前的贵族》

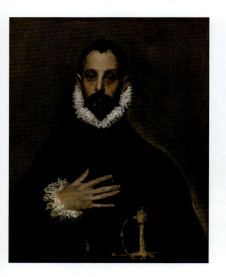

格列柯以宗教题材作品而闻名,但他同时也创作了许多肖像画,《手放在胸前的贵族》是其肖像画的代表作之一。画面中的主人公年约三十,他身着西班牙传统服饰,右手放在胸前,凝视着观者。这幅画作没有使用格列柯惯用的大胆色彩,而是选用了柔和的暗色调,尤其是白色的飞边衣领及袖口最引人注目。然而,整幅画作最夸张之处在于男爵细长的手指。

绘画类型	布面油画
作 者	埃尔·格列柯
创作时间	1583 年
尺寸规格	纵 81 厘米,横 66 厘米
收藏地点	西班牙马德里普拉多博物馆

埃尔·格列柯《欧贵兹伯爵的葬礼》

《欧贵兹伯爵的葬礼》是一幅尺寸巨大的画作,并且清楚地分成天上与地面两个部分,但并没有给人强烈的二元印象。整幅画有如一扇大窗户,占据了教堂整面墙,如果要看这幅画的上半部,就必须往上仰望,此时画作将呈现戏剧化的变形,使观者有如从人间仰望天堂。此画将现实事件与超自然的景象融合而不显突兀。画中可以看出格列柯深受罗马艺术的影响,而矫饰主义已经被他成功摆脱。神秘主义的运用,让整个画面失去实体感,但却增加了其中浓烈的忧伤。在这幅画中,格列柯还将当时年幼的儿子,还有以惯有表情出现的自己全都画了进去。

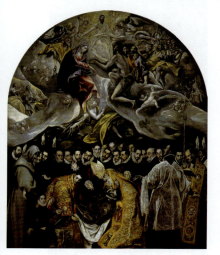

绘画类型	布面油画
作 者	埃尔·格列柯
创作时间	1586 年
尺寸规格	纵 460 厘米,横 360 厘米
收藏地点	西班牙托莱多圣多默堂

埃尔·格列柯《托莱多风景》

在《托莱多风景》中，托莱多不再只是一种装饰性的背景，它本身就是一幅完整的风景画，而且充满魔力、令人心悸，笼罩在绿色和虚幻光线下的托莱多城，城垣、高塔和建筑物密密麻麻，极具魔力地排列开来。树木和草地发出的荧光绿色，以及城镇的轮廓在阴暗天空的银光映衬之下所发出的亮蓝色，交错混杂主导了整个画面。《托莱多风景》让观者意识到，伟大的绘画作品中的建筑物或自然美景，并不一定要取自于一个真实的空间，或是真实记录某个事件，一个创造出的空间，或许更能诠释画家的艺术主张。

绘画类型	布面油画
作　　者	埃尔·格列柯
创作时间	1596 年至 1600 年
尺寸规格	纵 121.3 厘米，横 108.6 厘米
收藏地点	美国纽约大都会艺术博物馆

埃尔·格列柯《圣母子和天使》

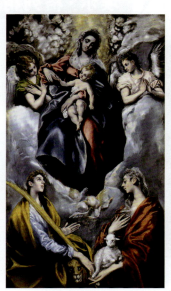

《圣母子和天使》在托莱多圣约瑟教堂被发现时，被放置在《圣马丁与乞丐》的对面，画面中圣母玛利亚和年幼的耶稣坐在天空中的松软云朵上，被云下左右两侧的天使圣玛蒂娜和圣艾格尼丝围绕着。在这幅画作中，格列柯运用了他最具代表性的鲜艳色彩，包括粉红色、绿色、蓝色、黄色以及橘红色。

绘画类型	布面油画
作　　者	埃尔·格列柯
创作时间	1597 年至 1599 年
尺寸规格	纵 193 厘米，横 103 厘米
收藏地点	美国华盛顿国家美术馆

埃尔·格列柯《圣马丁与乞丐》

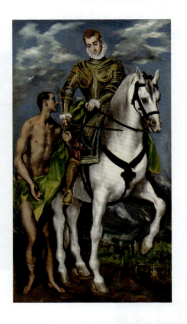

《圣马丁与乞丐》描绘了圣马丁割袍赠丐的传奇故事。在寒冷的夜晚,还是军人身份的圣马丁对路旁受冻的乞丐生出怜悯之心,不惜割下身上的袍子让他保暖,是展现天主教仁慈精神的经典题材。但在格列柯的画笔之下,圣马丁换上了16世纪的盔甲,后方也出现了作为格列柯心灵故乡的托莱多城市景象,再加上鲜明的色彩、强烈的光影与扭转拉长的人体,充分展现格列柯身处16世纪画坛中所具备的原创性;同时他独特的艺术形式,也启发了20世纪初的表现主义。

绘画类型	布面油画
作 者	埃尔·格列柯
创作时间	1597 年至 1599 年
尺寸规格	纵 193.5 厘米,横 103 厘米
收藏地点	美国华盛顿国家美术馆

埃尔·格列柯《揭开第五印》

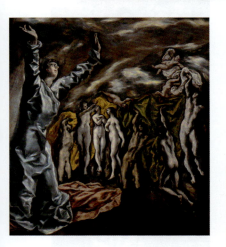

《揭开第五印》又名《揭开启示录的第五封印信》,由格列柯晚年绘于托莱多施洗者圣约翰教堂的侧祭坛外墙,为塔韦拉医院所委托,但格列柯至辞世时仍未完成。1908 年以前,画作名为《世俗的爱》,但随后由科西奥提议更名为《揭开第五印》并沿用至今。该画作现藏于纽约大都会艺术博物馆,其为之注解道:"本画未完成,且严重毁坏、磨损。"

绘画类型	布面油画
作 者	埃尔·格列柯
创作时间	1608 年至 1614 年
尺寸规格	纵 222.2 厘米,横 193 厘米
收藏地点	美国纽约大都会艺术博物馆

埃尔·格列柯《拉奥孔》

《拉奥孔》取材于希腊神话故事，具有震撼人心的艺术魅力，它的主题暗示了格列柯隐藏在内心深处的危机感和人类悲剧的宿命感。画面上的人物形象被任意扭曲、拉长和变形，充满了忧郁与悲怆的气息，曲折地反映了 16 世纪下半叶动荡的西班牙社会和没落的旧贵族的精神危机。画面上综合运用了多种色彩，人体都被涂成银白色，黑色占据了画面的大部分空间，天上被乌云笼罩，前景的小山、石块也是黑暗一片，把人物的银白色衬托得刺眼、炫目。远处的特洛伊城是金黄色的，与地平线相连的天空则是白色和蓝色。

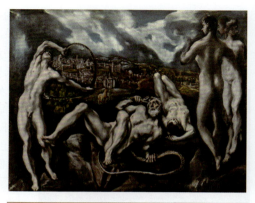

绘画类型	布面油画
作　者	埃尔·格列柯
创作时间	1610 年至 1614 年
尺寸规格	纵 137.5 厘米，横 172.5 厘米
收藏地点	美国华盛顿国家美术馆

埃尔·格列柯《牧羊人的礼拜》

《牧羊人的礼拜》被看作是格列柯生前的最后一幅作品，他去世于 1614 年 4 月 7 日。画面中的背景是在夜晚的洞穴内，圣母抱着她的孩子耶稣，三个牧羊人围绕着他们，深情地凝视着这个新生的小生命。其他的人和画面上方的天使一样，都笼罩在耀眼的光芒下。1954 年以前，该画作被挂在托莱多的圣多明哥修道院，但最终被国家收购变为公有。

绘画类型	布面油画
作　者	埃尔·格列柯
创作时间	1612 年至 1614 年
尺寸规格	纵 319 厘米，横 180 厘米
收藏地点	西班牙马德里普拉多博物馆

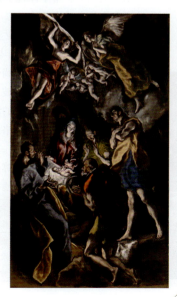

名家名画欣赏

委拉斯凯兹《农民的午餐》

《农民的午餐》是委拉斯凯兹创作的一幅风俗画,是其艺术生涯早期的作品。该画作描绘了三名颇有喜剧色彩的农民形象,并且精细刻画了桌面上的食物和酒水等静物。画面右侧的年轻男子半张着嘴,似乎正在绘声绘色的讲述着什么,甚至还加上了手势比划来辅助描述,而画面左侧的年长男子则专心地听着,同时把杯子举到中间的女人面前,让她再斟满酒。委拉斯凯兹在这幅作品中描绘了一幕具有生活气息的场景,三名农民形象被刻画得十分生动,而桌面上的鱼、面包、胡萝卜、柠檬和铜器皿等静物也被刻画得非常精致,显示出画家非凡的绘画功底。

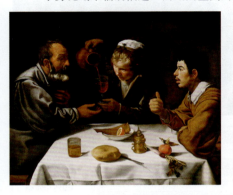

绘画类型	布面油画
作　　者	委拉斯凯兹
创作时间	1617 年
尺寸规格	纵 96 厘米,横 112 厘米
收藏地点	匈牙利布达佩斯美术馆

委拉斯凯兹《卖水的老人》

《卖水的老人》集中体现了委拉斯凯兹的绘画技巧,被公认为其在塞维利亚期间创作的所有作品中最出色的一幅。画中的主人公是一位卖水人,这在塞维利亚的底层社会是很普通的行当,赛维利亚至今仍保有这种习俗。画中还有两位顾客:一位小男孩,在背景的阴影中还有一位年轻男子。画面的前景是卖水人巨大的水罐,从罐口流淌下来的水流熠熠闪光,它是如此巨大,以至于几乎冲破了画面和观者之间的空间。卖水者正将一杯刚倒出来的清水递给那个男孩,杯子的形状样貌使人觉得那杯水格外可口。这种静止、平和的场景正是委拉斯凯兹的一贯风格。尽管卖水者地位低微,画家却赋予他极大的尊严。委拉斯凯兹用最朴素的对象表达最深刻的主题,使得这幅画带有一丝宗教绘画的意味。

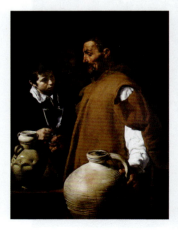

绘画类型	布面油画
作　　者	委拉斯凯兹
创作时间	1617 年至 1619 年
尺寸规格	纵 106 厘米,横 82 厘米
收藏地点	英国伦敦韦林顿博物馆

委拉斯凯兹《煎鸡蛋的妇人》

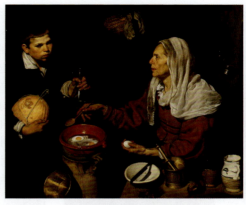

《煎鸡蛋的妇人》描绘了一位正在煎鸡蛋的老年妇女,她侧对观者,眼睛看着一位来送油的少年,可能是她的儿子。灶台上放着一些炊具。画家注重在人物的表情中揭示人物的内心,煎鸡蛋的妇女眼中似是有一丝忧虑,也许他们家的生活并不宽裕。整个画面朴实无华,人物形象刻画得逼真生动。画面中的头巾、铜桶、手中的鸡蛋以及黄白分明的蛋清和蛋黄运用了多层覆盖法。画家在这幅画作中使用暖色调,如褐色的阴影、黄色的瓜、橙红色的火炉、砖红色的老妇衣衫和桌子,这一切均随光线的变化而趋于和谐。

绘画类型	布面油画
作者	委拉斯凯兹
创作时间	1618 年
尺寸规格	纵 117 厘米,横 99 厘米
收藏地点	英国苏格兰国家画廊

委拉斯凯兹《基督在马大和玛利亚家》

17 世纪初,西班牙塞维利亚流行一种画风——"波德格涅斯"风格,即西班牙的卡拉瓦乔主义。波德格涅斯,这一名词含有小酒店和小饭馆之意,由于古典主义的理论家瞧不起描绘底层人民生活的风俗画,于是以嘲弄的口吻,将这类作品通称为"波德格涅斯"绘画。受此风格影响,委拉斯凯兹早期作品大部分都是表现城市底层人民生活。他于 1618 年创作的《基督在马大和马利亚家》,不仅是典型"波德格涅斯"绘画,也是他将日常生活元素和自然主义气息,融入宗教故事中的一次创新。画面中,委拉斯凯兹采用了一种名为"画中画"的叙事方式。

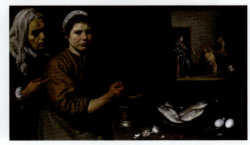

绘画类型	布面油画
作者	委拉斯凯兹
创作时间	1618 年
尺寸规格	纵 63 厘米,横 103.5 厘米
收藏地点	英国伦敦国家美术馆

名家名画欣赏

委拉斯凯兹《三博士来朝》

　　《三博士来朝》是委拉斯凯兹在绘画技巧探索上的一次全新尝试。该画作主要描绘了《圣经》中基督诞生的场景，但其人物形象大多取自委拉斯凯兹的亲近之人。

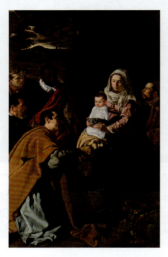

画面中的圣母形象取自画家的妻子，她怀中洁白襁褓中包裹着的圣婴，是画家女儿的形象。身后黑人国王巴尔塔扎，则取自画家的一名仆人。黑人国王身侧的白胡子中年国王，则是画家的岳父。背景中年轻人的面孔，与画家"波德格涅斯"风格绘画中的人物形象相似。前景中半跪着的人，是画家本人的自画像。因此，《三博士来朝》也被戏称为"委拉斯凯兹的全家福"。

绘画类型	布面油画
作　　者	委拉斯凯兹
创作时间	1619 年
尺寸规格	纵 204 厘米，横 126.5 厘米
收藏地点	西班牙马德里普拉多博物馆

委拉斯凯兹《酒神巴克斯》

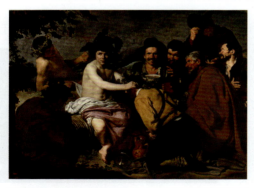

　　《酒神巴克斯》表现的是现实生活中质朴甚至粗鲁的农民形象和畅饮美酒的场景。画面中的酒神赤裸上身，正给一名背向观者的人戴上花冠，他的眼神却斜视着画外。整个画面除了酒神的形象有些美化外，其余的农民形象均描绘得真实动人。委拉斯凯兹没有渲染农民的穷困潦倒，而是浓墨重彩地表现了农民纯朴善良、泰然自若、乐观无畏的精神面貌。

绘画类型	布面油画
作　　者	委拉斯凯兹
创作时间	1628 年至 1629 年
尺寸规格	纵 165 厘米，横 225 厘米
收藏地点	西班牙马德里普拉多博物馆

委拉斯凯兹《火神的锻造厂》

1629年,作为宫廷画师,委拉斯凯兹获得菲利普四世的准许,去意大利游学。在意大利游学的两年中,他勤奋地观摩学习,收获很大。在这期间,他创作了《火神的锻造厂》,显示出他向意大利大师们学习的成果。该画作取材于罗马神话故事,画面的情节是当火神武尔坎努斯和他的伙伴们正在锻造厂打铁时,太阳神阿波罗突然前来告诉武尔坎努斯,他的妻子维纳斯和别人谈情说爱了。这个消息一下子使火神愣住了,他的伙伴们也十分惊讶。委拉斯凯兹以明暗技法表现出健壮的人体,画面中人物的内心活动都刻画得非常逼真且生动,构图复杂而又完整。

绘画类型	布面油画
作　　者	委拉斯凯兹
创作时间	1630年
尺寸规格	纵223厘米,横290厘米
收藏地点	西班牙马德里普拉多博物馆

委拉斯凯兹《基督被钉在十字架上》

西方画家在表现"基督受难"这一主题时,往往会在构图中加入许多元素,或以精致的风景为背景,但委拉斯凯兹却没有这么做,他以纯粹精简的方式,成功展现出基督受难的庄严感。《基督被钉在十字架上》画面中,除了主题,别无其他。月光般的光线处理,带来雕塑般的效果。基督的身体似乎变成了三维实体,不再是"纸片人"一般的存在。画面中巨大的十字架,相当震撼,触碰到画框边缘。而基督的形象,从十字架上突显出来,只用四颗钉子固定在那里,每只手脚各一颗。背景只有一片深绿,却为整个画面带来非凡的景深。

绘画类型	布面油画
作　　者	委拉斯凯兹
创作时间	1632年
尺寸规格	纵249厘米,横170厘米
收藏地点	西班牙马德里普拉多博物馆

名家名画欣赏

委拉斯凯兹《布列达的投降》

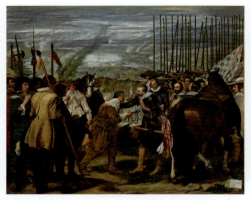

《布列达的投降》描绘了1625年7月25日西班牙军队攻占由荷兰长期坚守的军事要塞布列达时的一个场景。画面中胜败双方的气氛表现得并不明显,左边是战败的一方,他们的枪支稀少凌乱,右边是战胜的一方,他们的枪支整齐而密集。人物中除了双方的指挥者,他们身后的将士让人感觉不出明显的胜败情绪,反而气氛显得非常平和。西班牙军队指挥者斯宾诺拉微笑着将一只手搭在荷兰军队指挥者的肩上;而对方微弯着身子将城门的钥匙交出,脸上只是有些沮丧,两个人此时大有一种"化干戈为玉帛"的和平情调。此外,作为背景的战场也不是非常惨烈,只有一些将要散去的硝烟。

绘画类型	布面油画
作　者	委拉斯凯兹
创作时间	1634年至1635年
尺寸规格	纵367厘米,横307厘米
收藏地点	西班牙马德里普拉多博物馆

委拉斯凯兹《菲利普四世肖像》

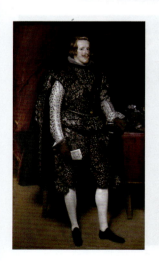

菲利普四世是西班牙哈布斯堡王朝第四位国王(1621年至1665年在位),他在位期间,西班牙虽然仍拥有广大国土,但已持续走向衰落。这位16岁就即位的国王,在其44年的漫长统治生涯中,始终保持着对艺术品的浓厚兴趣和巨大需求。1623年,委拉斯凯兹与菲利普四世初次相遇,不久便被任命为宫廷画家,从此一生供职于西班牙王室。委拉斯凯兹为菲利普四世绘制了许多肖像画,但流传下来的不多,现收藏于英国伦敦国家美术馆的这幅画作是菲利普四世30岁时英姿飒爽的全身肖像画。

绘画类型	布面油画
作　者	委拉斯凯兹
创作时间	1635年
尺寸规格	纵199厘米,横113厘米
收藏地点	英国伦敦国家美术馆

第 8 章 西班牙名家名画

委拉斯凯兹《卡洛斯王子骑马像》

《卡洛斯王子骑马像》描绘了卡洛斯王子在帕尔多公园骑马驰骋的场景。画面通过不稳定的三维构图，展现了骑马时的动态感。细腻的笔触和准确的细节处理，使得卡洛斯王子骑马的形象生动逼真，给人以身临其境之感。这幅画作不仅展现了委拉斯凯兹对自然景观的深刻理解和敏锐的观察力，也传达了他对自然美的追求和对人性的尊重。该画作与《卡洛斯王子打猎像》创作于同一时期，但人物形象却截然不同：在《卡洛斯王子骑马像》中，王子端坐在骏马上，右手高举权杖，身着华丽的绸缎，精心设计的仰视构图使年幼的他显得威严，但小王子的眼神中却流露出不安，与《卡洛斯王子打猎像》中的愉悦轻松形成鲜明对比，其中深意值得深思。

绘画类型	布面油画
作　　者	委拉斯凯兹
创作时间	1635 年
尺寸规格	纵 209 厘米，横 173 厘米
收藏地点	西班牙马德里普拉多博物馆

委拉斯凯兹《卡洛斯王子打猎像》

《卡洛斯王子打猎像》画面中的小王子穿着合身的猎装，右手持着一把适合孩子尺寸的步枪。画面中有两只狗，其中一只体型较大，画家选择将其描绘成睡着的状态，以免它的存在使王子显得矮小。另一只狗的头部与王子的手齐高，但并未完全出现在画面中。王子身后是一棵大树，而远景则是森林和高山。

绘画类型	布面油画
作　　者	委拉斯凯兹
创作时间	1635 年
尺寸规格	纵 191 厘米，横 103 厘米
收藏地点	西班牙马德里普拉多博物馆

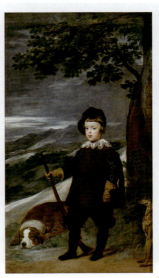

名家名画欣赏

委拉斯凯兹《拿扇子的女人》

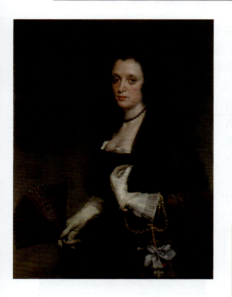

15世纪,葡萄牙商人将中国折扇传入欧洲,随后扇子便逐渐流行开来,成为欧洲贵族女性喜爱的时髦配饰,也是身份、地位与礼仪的象征,不管是婚礼、葬礼、加冕等场合还是逛街,贵族女性都会根据衣服来搭配不同的扇子随身携带。委拉斯凯兹在《拿扇子的女人》中就描绘了当时流行的折扇。法国作家伏尔泰曾说过:"不拿扇子的女士,犹如不拿剑的男子。"从中可见扇子在当时的欧洲贵族女性之间的流行程度。扇子一度被喻为女性的权杖,成为宴会社交礼仪的必备物品,甚至还产生了相应的扇语来传情达意。

绘画类型	布面油画
作　　者	委拉斯凯兹
创作时间	1638年至1639年
尺寸规格	纵92.8厘米、横68.5厘米
收藏地点	英国伦敦华莱士收藏馆

委拉斯凯兹《侏儒塞巴斯蒂安》

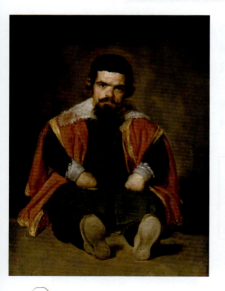

《侏儒塞巴斯蒂安》画面中的赛巴斯蒂安坐在地上,平伸双脚,短小的手臂放在腹前,身体像孩子一样。该画作构图饱满,画面的中心是人物的头部。赛巴斯蒂安的表情和眼神显示出他的智慧和善良,但大眼睛里又含有无限的哀怨和苦痛。一个善良而富有自尊心的不幸者,却要强作欢笑,以自己的生理缺陷供贵族取乐,维持生存,这就是17世纪的西班牙,委拉斯凯兹的爱和憎在画面中跃然而出。

绘画类型	布面油画
作　　者	委拉斯凯兹
创作时间	1644年
尺寸规格	纵106.5厘米、横81.5厘米
收藏地点	西班牙马德里普拉多博物馆

委拉斯凯兹《镜前的维纳斯》

17世纪20年代后期,因彼得·保罗·鲁本斯的劝说,委拉斯凯兹决定开始一次意大利之旅,在旅行期间,他观摩了乔尔乔内和提香的作品《沉睡的维纳斯》。这次旅行激发了委拉斯凯兹的灵感,将近二十年后,他创作了《镜前的维纳斯》。此画对后世影响很大,其中的镜子反射手法,对以后的人体艺术和人体摄影艺术也产生了很大的影响。《镜前的维纳斯》采用横向斜线的构图,以墨绿色和红色金丝绒的大块背景,衬托出女性形体的圆润和柔美。画面上的女性姿势优雅而从容,形体的微妙起伏,构成了光与色的交响。画面的中心处,是丘比特扶着的镜子,镜子里的维纳斯安详中带着淡淡的忧郁。

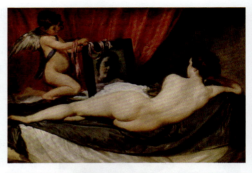

绘画类型	布面油画
作　者	委拉斯凯兹
创作时间	1647年至1651年
尺寸规格	纵112.5厘米,横177厘米
收藏地点	英国伦敦国家美术馆

委拉斯凯兹《胡安·德·帕雷哈肖像》

1650年,在罗马万神殿艺术展上,委拉斯凯兹以助手为模特创作的《胡安·德·帕雷哈肖像》,饱受好评。这幅画作不仅使委拉斯凯兹得到了教宗的青睐,也是历史上第一幅非洲裔西班牙人的个人肖像画。画面中展示了帕雷哈的上半身,结构上遵循着文艺复兴时期兴盛的三角形构图。按照委拉斯凯兹的要求,帕雷哈将右手置于身前,如同一位军事指挥官,他的深色斗篷和黑发与背景融为一体。

绘画类型	布面油画
作　者	委拉斯凯兹
创作时间	1650年
尺寸规格	纵81.3厘米,横69.9厘米
收藏地点	美国纽约大都会艺术博物馆

名家名画欣赏

委拉斯凯兹《教宗英诺森十世像》

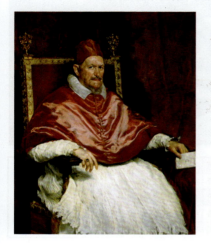

《教宗英诺森十世像》是委拉斯凯兹最为杰出的一幅肖像画,画面中的人物是1644年登基的罗马教宗英诺森十世。此画以鲜明的红色为底,具有一种威严感。画家既表现了英诺森十世的凶狠和狡猾,又表现了这位老人精神上的虚弱。尽管教宗脸上流露出坚定的神情,但他的双手却显得软弱无力。委拉斯凯兹巧妙地抓住了这一点,使人物形象更富个性,给观者带来更多的联想空间。画中白色的法衣和红色的披肩形成了强烈的色彩对比。此画笔触十分流畅自由,表现出委拉斯凯兹的高超技巧。

绘画类型	板面油画
作　者	委拉斯凯兹
创作时间	1650年
尺寸规格	纵141厘米,横119厘米
收藏地点	意大利罗马多利亚潘菲利美术馆

委拉斯凯兹《宫娥》

《宫娥》描绘了西班牙宫廷里的日常生活。小公主玛格丽特·特蕾莎被描绘得既庄严又具有掩盖不住的稚气,占据画面的中心的位置。左边的一个宫女跪下来,向她奉上一些茶点,但公主全然不理会,似乎比较任性。公主右边的一个宫女正鞠躬行礼,仿佛是在乞求公主用膳。画面右下角是两个供宫廷取乐的侏儒和一条打瞌睡的狗,而公主后面站着的两个年长的仆人可能是她日常生活的监管者。透过画面墙壁上的镜子显现出来的人物,正是国王菲利普四世和王后玛丽safarina,他们吸引了现场所有的目光。有趣的是委拉斯凯兹将自己安排在了画面之中,使整幅画充满浓郁的生活气息和情调。画中质感、形体、空间、明暗的处理让人拍案叫绝。

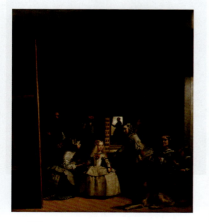

绘画类型	布面油画
作　者	委拉斯凯兹
创作时间	1656年
尺寸规格	纵318厘米,横276厘米
收藏地点	西班牙马德里普拉多博物馆

委拉斯凯兹《纺织女》

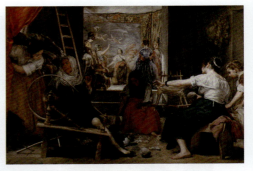

在欧洲绘画史上,《纺织女》是第一幅直接描绘劳动生活的油画。画面中是西班牙皇家壁毯工场一个车间内女工生产时的场景。这些劳动女性形象的出现,代表委拉斯凯兹新的审美意识的觉醒。他着重描绘了前景的五个女工形象,用沉稳的笔触,着力表现她们健康、丰满、美丽的背部,塑造了充满生命力的真实的女性形象。整个画面洋溢着一种朴素自然的气氛,人物关系对称,劳动细节相互照应,明亮的光线把前景上红、绿、白、紫融合为富有暖意的生活色调。

绘画类型	布面油画
作者	委拉斯凯兹
创作时间	1657 年
尺寸规格	纵 220 厘米,横 293 厘米
收藏地点	西班牙马德里普拉多博物馆

委拉斯凯兹《身着蓝裙的玛格丽特·特蕾莎公主》

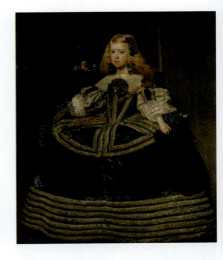

玛格丽特·特蕾莎公主是西班牙国王菲利普四世的女儿。画家在《身着蓝裙的玛格丽特·特蕾莎公主》中保留了宫廷肖像的传统姿势和配饰,但彻底改变了绘画意识:穿着华丽服装的孩子的身体只有在一定距离内才能获得三维视觉。她的衣服炫酷的金属效果与娇嫩的皮肤形成鲜明对比,并反映在她的蓝色眼睛上。这幅画作是委拉斯凯兹晚年的作品,他在绘制官方肖像的职责和以栩栩如生的方式描绘个人的愿望之间取得了完美的平衡。

绘画类型	布面油画
作者	委拉斯凯兹
创作时间	1659 年
尺寸规格	纵 127 厘米,横 107 厘米
收藏地点	奥地利维也纳艺术史博物馆

弗朗西斯科·戈雅《阳伞》

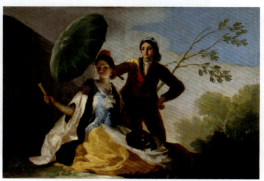

《阳伞》描绘了一位年轻优雅的女士,她的穿着打扮非常精致,一只小狗静静地趴在她的双膝上;在她的旁边站着一位年轻的男士,穿着普通,他手里拿着一把阳伞为女士遮挡阳光。画家在背景中加入了远山、树林和一些淡淡的枝桠。画面中优美的自然环境、浓烈的民间气息、质朴的乡土情怀,寄托了画家的理想与希望。

绘画类型	布面油画
作　者	弗朗西斯科·戈雅
创作时间	1777 年
尺寸规格	纵 104 厘米,横 152 厘米
收藏地点	西班牙马德里普拉多博物馆

弗朗西斯科·戈雅《红衣孩童》

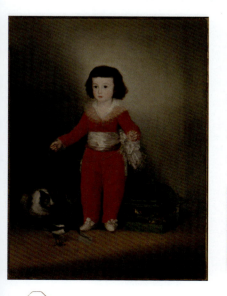

《红衣孩童》画面中穿着华丽的红色服装的人物是阿尔塔米拉伯爵夫妇的儿子,他牵着一只宠物喜鹊,喜鹊嘴里叼着的是画家的名片,他站在一笼鸟儿和三只睁大眼睛的猫的中间,这三只猫似乎被阿尔塔米拉的宠物喜鹊迷住了。该画作色彩鲜艳夺目,用笔十分精细,孩子浅红色的面孔在花边褶围中露出来,且被棕色的头发围衬着,具有宁静和安详的神态。画面中的动物让这幅画作更夺人眼球。

绘画类型	布面油画
作　者	弗朗西斯科·戈雅
创作时间	1788 年
尺寸规格	纵 127 厘米,横 101.6 厘米
收藏地点	美国纽约大都会艺术博物馆

弗朗西斯科·戈雅《裸体的玛哈》

西班牙绘画史上极少有裸女形象，委拉斯凯兹的《镜前的维纳斯》是借助神话故事、在国王的庇护下绘制的一幅裸体画，在当时已经相当难能可贵了，所以戈雅通过《裸体的玛哈》大胆地向禁欲主义挑战，在惊世骇俗的同时，也为他带来了很高的声誉。该画作描绘了一位神秘而诱人的年轻女子，她躺在土耳其长榻上，赤裸的身体一览无余。她双手枕于脑后，身体微微弯曲，两腿并拢，略显羞涩之态，整个身体凹凸有致，有一种高低起伏的韵律感。女子双眼注视着身外的世界，脸上有一种让人难以捉摸的诱人微笑。

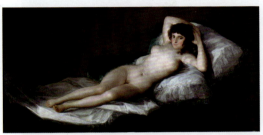

绘画类型	布面油画
作　　者	弗朗西斯科·戈雅
创作时间	1797 年至 1800 年
尺寸规格	纵 97 厘米，横 190 厘米
收藏地点	西班牙马德里普拉多博物馆

弗朗西斯科·戈雅《着衣的玛哈》

《着衣的玛哈》画面中人物的姿态神情与《裸体的玛哈》完全相同。软质丝绸紧身衣包裹着玛哈的身体，仍然显示出玛哈丰满肉体的魅力。画家充分运用色彩来渲染情感：玛哈身穿白色衣裤，腰间束着玫瑰色宽腰带，上身套一件敞开的黑金双色大网格短外衣，显得高贵、纯洁而热烈。背景的红褐色呈暖色调，与铺在软榻上的浅绿色绸子形成对比，由此可见画家作画时的热情。

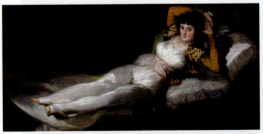

绘画类型	布面油画
作　　者	弗朗西斯科·戈雅
创作时间	1798 年至 1805 年
尺寸规格	纵 97 厘米，横 190 厘米
收藏地点	西班牙马德里普拉多博物馆

弗朗西斯科·戈雅《卡洛斯四世一家》

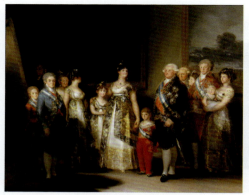

《卡洛斯四世一家》描绘的是西班牙国王卡洛斯四世一家,是一副家族肖像画。在这幅画中,画家采取了现实主义表现手法,将现实生活中卡洛斯四世的平庸无能与不可一世的骄横性格表现了出来。画家不讨好粉饰权贵,将其体态上的缺陷、品格上的瑕疵,都在画面上如实地展现出来,不管是平民还是国王,在他的艺术世界里一律平等。画中共有14个人,因为欧洲人对13这个数字忌讳,所以在画面的左角阴暗处,画家还加入了自己的半身像。

绘画类型	布面油画
作　者	弗朗西斯科·戈雅
创作时间	1800年至1801年
尺寸规格	纵280厘米,横336厘米
收藏地点	西班牙马德里普拉多博物馆

弗朗西斯科·戈雅《曼努埃尔·戈多伊肖像》

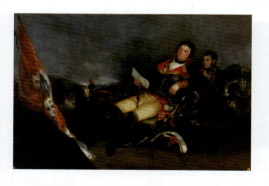

《曼努埃尔·戈多伊肖像》是为了纪念西班牙在橘子战争(1801年西班牙政府在法国的鼓动和支持下入侵葡萄牙的战争)中取得胜利而作,戈多伊是当时的西班牙首相。戈雅的作品像是对这位自负的主人公做了一个精准的心理剖析,画家通过制服上的金色织物、人物微微斜靠的姿势以及撑在双腿间如生殖器般的指挥棒描绘出了戈多伊的特性。

绘画类型	布面油画
作　者	弗朗西斯科·戈雅
创作时间	1801年
尺寸规格	纵180厘米,横267厘米
收藏地点	西班牙马德里圣费尔南多皇家艺术学院

弗朗西斯科·戈雅《唐娜·伊莎贝拉》

《唐娜·伊莎贝拉》画面中的主人公来自卡斯蒂利亚,穿着安达卢西亚款式的服饰,当时西班牙穆斯林安达卢西亚王朝早已不复存在,但是穆斯林文化在西班牙的各个方面仍然留存了深刻的印记,主人公的衣饰就是这一文化融合的例证。透过黑纱丝巾能隐约看到红色的底衫,印出主人公火一般艳丽的风采。主人公的黑色头纱被一把插在头发里的梳子高高撑起,和衣着相得益彰,像一圈深色的花环映衬出人物光亮的面颊。

绘画类型	布面油画
作　　者	弗朗西斯科·戈雅
创作时间	1805 年
尺寸规格	纵 82 厘米,横 54.6 厘米
收藏地点	英国伦敦国家美术馆

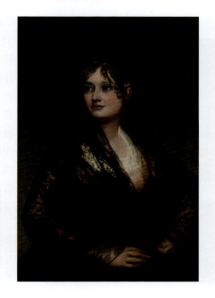

弗朗西斯科·戈雅《巨人》

《巨人》的灵感来自西班牙诗人胡安·包蒂斯塔·阿里亚萨于同年创作的爱国诗歌《比利牛斯山的寓言》,诗作描绘了一位代表西班牙精神的"巨人",挺身而出对抗拿破仑和入侵的法国军队。在油画中,巨人英勇庞大的身躯和下方加入反抗的群众构成了一种视觉上的冲击,表达了画家与祖国人民感同身受的情感。

绘画类型	布面油画
作　　者	弗朗西斯科·戈雅
创作时间	1808 年
尺寸规格	纵 116 厘米,横 105 厘米
收藏地点	西班牙马德里普拉多博物馆

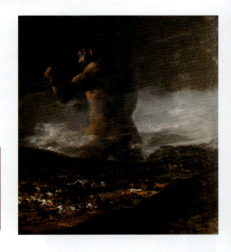

弗朗西斯科·戈雅《少女们》

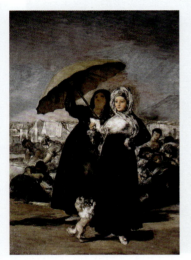

《少女们》描绘了一群少女聚集在一起的场景。画面中,两名少女出现在中心位置。其中一名少女头上挽着围巾,身穿黑色的裙子,左手放在腰上,正在专注地看着右手中的书信,全然看不见脚下扑在她裙边的小狗。另一名少女在前者的旁边,正打开一把黄色的大伞。背后的天空一片阴沉,似乎马上就要下大雨了。而周围的少女们似乎对即将到来的大雨不做理会,依旧有说有笑,或埋头于手中的事情。这幅画作以黑暗的冷色调为主,不仅天空是阴沉的,人物身上的衣服也几乎是一片黑色。然而少女们却又一幅安然自得、怡然自乐的神情,表现出青春期少女的自信、美丽。

绘画类型	布面油画
作　　者	弗朗西斯科·戈雅
创作时间	1812 年至 1814 年
尺寸规格	纵 125 厘米,横 181 厘米
收藏地点	法国里尔美术博物馆

弗朗西斯科·戈雅《沙丁鱼葬礼》

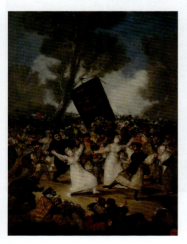

《沙丁鱼葬礼》描绘了一场诡异的仪式,小丑们在狂欢嬉戏,疯狂的人群围绕着那张画着一张怪异的笑脸的巨大横幅。乍看上去,这似乎是一个和谐的狂欢场景,不过,当观者不由自主地注视那张横幅上的面孔之时,就会发现他表情诡异,显得极为阴森恐怖。《沙丁鱼葬礼》反映了戈雅晚年对社会和人性的深刻思考。画面虽然充满了戏剧性和夸张性,但作品实际上是对西班牙当时政治和社会动荡的讽刺,人们在狂欢的仪式中失去了理性,画面中的代表人物暗示了当时社会各个阶层。

绘画类型	布面油画
作　　者	弗朗西斯科·戈雅
创作时间	1812 年至 1814 年
尺寸规格	纵 82.5 厘米,横 52 厘米
收藏地点	西班牙马德里圣费尔南多皇家艺术学院

弗朗西斯科·戈雅《1808 年 5 月 2 日的起义》

西班牙独立战争结束后,被驱逐出西班牙的查理四世的长子 1814 年以费尔南多七世的身份回归故国。随后,为缅怀奋起反抗法国侵略军队的马德里群众,他委托戈雅作画,于是戈雅分别以 1808 年 5 月 2 日和 3 日发生的事件为背景,创作了两幅油画。拿破仑军队由奴隶兵和法国人混编而成,所以《1808 年 5 月 2 日的起义》画面中的部分士兵包着头巾,手拿弯刀,身着阿拉伯式服装;还有部分士兵则穿着法式军服。当时的马德里没有守护首都的军队,所以马德里市民只能徒手战斗,他们仅靠手上拿的刀、绳子和木棍奋勇作战。画面中,法国军人和马德里市民倒在血泊中,而前排的马德里市民正在攻击马匹,用刀刺向奴隶兵,并试图将他们拽下马。

绘画类型	布面油画
作 者	弗朗西斯科·戈雅
创作时间	1814 年
尺寸规格	纵 268 厘米,横 347 厘米
收藏地点	西班牙马德里普拉多博物馆

弗朗西斯科·戈雅《1808 年 5 月 3 日的枪杀》

《1808 年 5 月 3 日的枪杀》又名《1808 年 5 月 3 日夜枪杀起义者》,背景为 1808 年开始的半岛战争,描绘了起义的马德里市民被法国军队枪杀的场景,表现出强烈的英雄主义及爱国主义。画面中的受害者做出钉十字架姿势以示受难之意,其手掌隐隐出现钉孔。人群后面有教堂,代表上天的见证。有些人已死,但刻画得并不写实。

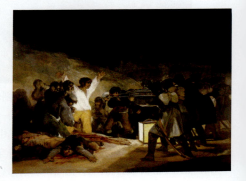

绘画类型	布面油画
作 者	弗朗西斯科·戈雅
创作时间	1814 年
尺寸规格	纵 268 厘米,横 347 厘米
收藏地点	西班牙马德里普拉多博物馆

弗朗西斯科·戈雅《农神吞噬其子》

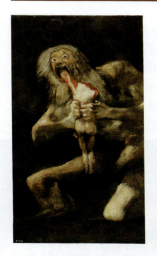

《农神吞噬其子》是戈雅晚年创作的"黑色绘画"系列中最有名的一幅，以阴暗恐怖而著称。此画取材于古罗马神话故事，描绘了农神萨图尔努斯吃掉自己儿子的情景。在整幅黑色基调的作品中，鲜红的色彩与黑色形成了鲜明的对比，更加凸显了这个神话故事的血腥与惨烈。农神的孩子代表了西班牙的未来与希望，而农神代表了权贵和既得利益集团，他们对挑战自己统治的任何变革都会予以扼杀。

绘画类型	布面油画
作　　者	弗朗西斯科·戈雅
创作时间	1819年至1823年
尺寸规格	纵143厘米，横81厘米
收藏地点	西班牙马德里普拉多博物馆

弗朗西斯科·戈雅《女巫的安息日》

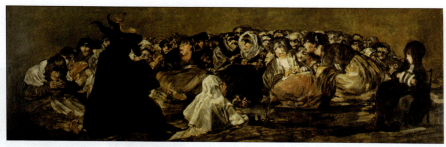

《女巫的安息日》是戈雅晚年创作的代表作之一，它展现了戈雅对神秘和超自然的兴趣，也反映了当时西班牙社会的一些问题。这幅画作描绘了一个神秘的场景，画面中有许多女巫和恶魔在进行仪式，其中最显眼的是一头巨大的公山羊，它被描绘成一个人形的形象，代表着撒旦。女巫们身穿黑色的长袍，头戴尖顶帽，手持魔杖，围绕着公山羊跳舞。她们的面容扭曲，表情狰狞，给人一种恐怖的感觉。画面中的恶魔也是各种形态，有的是人形，有的是动物形，它们在女巫的周围跳舞，形成了一幅魔幻的画面。整个画面的色调非常暗淡，给人一种神秘的感觉。

绘画类型	布面油画
作　　者	弗朗西斯科·戈雅
创作时间	1821年至1823年
尺寸规格	纵140.5厘米，横435.7厘米
收藏地点	西班牙马德里普拉多博物馆

弗朗西斯科·戈雅《波尔多的挤奶女工》

1824年，戈雅辞去了宫廷画师的职务，此时戈雅的妻子已经去世，年迈的他只能独自在法国波尔多疗养。在1828年4月去世之前，戈雅一直坚持作画，《波尔多的挤奶女工》就是这个时期创作的一幅肖像画。后来戈雅因中风导致右半边肢体瘫痪，并且饱受视力衰退的困扰，甚至因为经济拮据而难以获得绘画材料。

绘画类型	布面油画
作　　者	弗朗西斯科·戈雅
创作时间	1825年至1827年
尺寸规格	纵74厘米，横68厘米
收藏地点	西班牙马德里普拉多博物馆

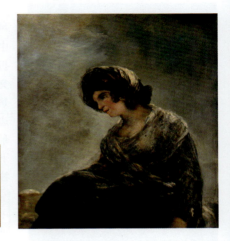

赫纳罗·佩雷斯·比利亚米尔《大教堂内》

《大教堂内》描绘了一幅神秘而庄严的画面。在大教堂内部，高耸的拱顶似乎直通云霄，静谧的光影交织，在空间中创造出一种肃穆的氛围。细致的线条刻画出大教堂内部的结构，而在画面的视觉中心，有一个欧式风格的巨大石棺，工匠们将墓主人以雕刻的形式展现在世人眼前。石棺前，还有许多前来祭悼的人，他们神情庄重，或跪或立，但无一例外的是，他们都有着一颗虔诚的心。

绘画类型	布面油画
作　　者	赫纳罗·佩雷斯·比利亚米尔
创作时间	1850年
尺寸规格	纵108厘米，横146厘米
收藏地点	西班牙马德里圣费尔南德美术学院

名家名画欣赏

卡洛斯·德·阿埃斯《欧罗巴山的曼科尔沃运河》

《欧罗巴山的曼科尔沃运河》是一幅现实主义风景画,被公认为西班牙19世纪现实主义风景画中最具象征意义的一幅,标志着西班牙风景画的转折点。画家将山景融入一个清晰的对角线结构中,突出了构图中心从山口后面升起的石峰,两侧是前景中的两个山麓。山峰阴影投射在左边山麓,与右边山麓的明亮形成对比。画家熟练运用光线来体现景深,表现光线在自然中投射,突出片云碧空映衬下崇山峻岭的宏伟壮丽。前景阴影部分描绘了一个牧牛者和牛群,极小的比例反衬出大山的宏伟。

绘画类型	布面油画
作　　者	卡洛斯·德·阿埃斯
创作时间	1876年
尺寸规格	纵168厘米,横123厘米
收藏地点	西班牙马德里普拉多博物馆

弗朗西斯科·普拉迪利亚《疯女胡安娜》

《疯女胡安娜》描绘了胡安娜女王在旷野中为丈夫守灵的情景。画面中的女王直挺挺地站着,目光锁定在丈夫的棺椁上,面庞消瘦,双手蜷曲。在她的身边,聚集了许多情态各异的朝臣和侍女。画面传达出的感情基调是热烈的,而画面展现出的光影效果则让人联想到伦勃朗的作品。画面中所有人物形象都和环境完美地融合在一起,使这幅凄美画作的整体观感得到提升。

绘画类型	布面油画
作　　者	弗朗西斯科·普拉迪利亚
创作时间	1877年
尺寸规格	纵340厘米,横500厘米
收藏地点	西班牙马德里普拉多博物馆

何塞·希门内斯·阿兰达《出售奴隶》

《出售奴隶》描绘的是奴隶拍卖的场景，一名年轻的女奴赤裸着身体坐在地毯上，脖子上挂着标语。贩卖者将她作为商品出售，卖家则围在女奴周边肆意观赏，而女奴无法左右自己的命运，只能低下头来掩饰自己的耻辱。女子裸露着的身躯线条优美，小腹微凸，这是西方人体绘画当中的一个特征，起源于文艺复兴时期。画家仔细刻画了女奴布满老茧、褶皱的双手，这双手因长时间的劳作而变得短粗，完全不像是花季少女的手。

绘画类型	布面油画
作　者	何塞·希门内斯·阿兰达
创作时间	1897 年
尺寸规格	纵 100 厘米，横 82 厘米
收藏地点	西班牙马德里普拉多博物馆

巴勃罗·毕加索《鸽子与孩子》

《鸽子与孩子》描绘了一个小孩，可能是一个女孩，留着黄色的短发，身穿白色长裙，腰间系着蓝色腰带。她站立着，两只手捧着一只白鸽，旁边是一个球，球的颜色很鲜艳，就像一个调色盘。背景画得平平的，象征着蓝天和绿草。

绘画类型	布面油画
作　者	巴勃罗·毕加索
创作时间	1901 年
尺寸规格	纵 54 厘米，横 73 厘米
收藏地点	英国伦敦国家美术馆

巴勃罗·毕加索《双手交叉的女人》

《双手交叉的女人》毕加索"蓝色时期"的代表作，这个时期毕加索的作品背景是蓝色，人物的头发、眉毛、眼睛也都是蓝色，蓝色主宰了他一切作品，背景简化，避开光感和深度的感觉，把人物刻画成一种简单的图样，其中沉重、强烈而流动的线条，给人以不真实的、虚拟世界的印象。《双手交叉的女人》画面中的女子可能是巴黎圣拉扎尔监狱医院中的犯人。

绘画类型	布面油画
作 者	巴勃罗·毕加索
创作时间	1901 年至 1902 年
尺寸规格	纵 81 厘米，横 58 厘米
收藏地点	私人收藏

巴勃罗·毕加索《生命》

《生命》画面右侧一位怀抱婴儿的妇女，注视着面前的一对青年男女，她面容憔悴，神情专注，左侧男女两人紧紧相依。毕加索把这对恋人描绘为裸体形象，与穿着衣服的母亲形成对比。画面中的恋人为爱情的象征，母子则是母性的象征。画面背景中有两幅画作，刻画的都是在生活的重压下疲惫不堪的人们。赤裸的身体不但完全暴露了他们苍白无力的肢体，也展示了他们人性最真实、最痛苦的一面。这也是毕加索对他所处的那个时代最贴切的描绘。

绘画类型	布面油画
作 者	巴勃罗·毕加索
创作时间	1903 年
尺寸规格	纵 196.5 厘米，横 129.2 厘米
收藏地点	美国克利夫兰艺术博物馆

巴勃罗·毕加索《老吉他手》

《老吉他手》描绘了一位瘦骨嶙峋的老人，他屈膝埋头，仿佛要嵌入吉他中，沉浸在自己对艺术的执着热爱和对生活的抗争无奈中。也许毕加索在创作中联想到自己，会不会像画面中的老人一样，即便艺术成就再高，也无人问津，最后可能会流浪街头。

绘画类型	布面油画
作　者	巴勃罗·毕加索
创作时间	1903 年至 1904 年
尺寸规格	纵 122.9 厘米，横 82.6 厘米
收藏地点	美国芝加哥艺术博物馆

巴勃罗·毕加索《苏珊·布洛赫肖像》

《苏珊·布洛赫肖像》是毕加索"蓝色时期"末期的作品。苏珊·布洛赫是一位以演唱瓦格纳歌曲出名的巴黎歌手，小提琴演奏手亨利·布洛赫的姊妹。1904 年，她由法国诗人马克思·雅各布介绍给毕加索，在巴黎拉维尼昂街十三号给毕加索当了一段时间的模特。在绘制这幅画作之前，毕加索曾画了一幅钢笔素描。《苏珊·布洛赫肖像》以蓝色到蓝绿色的单色光渲染，零星有些暖色，充满忧郁气氛。该画作原属苏珊·布洛赫所有，她死后作为遗产被出售。

绘画类型	布面油画
作　者	巴勃罗·毕加索
创作时间	1904 年
尺寸规格	纵 65 厘米，横 54 厘米
收藏地点	巴西圣保罗艺术博物馆

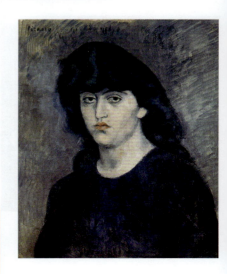

巴勃罗·毕加索《演员》

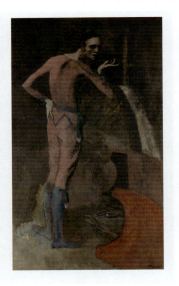

《演员》创作于1904年，标志着毕加索从"蓝色时期"向"玫瑰时期"过渡。画面中，一名男演员身着粉色紧身衣，脚穿蓝色齐膝靴，左手叉腰、右手弯曲高举。在"蓝色时期"，毕加索笔下人物充满哀伤气息。到了"玫瑰时期"，毕加索的画作流露出乐观情绪，人物色彩也更加鲜明。这一时期，马戏团卖艺者成为他的主要描绘对象。

绘画类型	布面油画
作　　者	巴勃罗·毕加索
创作时间	1904年
尺寸规格	纵196厘米，横115厘米
收藏地点	美国纽约大都会艺术博物馆

巴勃罗·毕加索《马戏演员之家》

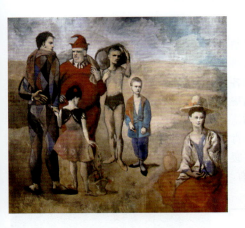

《马戏演员之家》是毕加索于1905年在其艺术生涯的"玫瑰时期"所画的重要作品，小丑的形象被毕加索所钟爱就是从这时开始的，很多人相信小丑充满了毕加索自身的写照。该画作被看作是毕加索对自己当时环境的一种寓言性的描述，就像流浪的小丑，毕加索踏上了一条不知前景怎样的艺术之路，虽然有着智者的指引，但内心的不安还是时常显现。

绘画类型	布面油画
作　　者	巴勃罗·毕加索
创作时间	1905年
尺寸规格	纵212.8厘米，横229.6厘米
收藏地点	美国华盛顿国家美术馆

巴勃罗·毕加索《拿烟斗的男孩》

毕加索创作《拿烟斗的男孩》时居住于巴黎蒙马特区的洗濯船,画面中的主人公极有可能是当地一名从事娱乐业的男孩。男孩身穿蓝色的衣服,头戴花环,手拿烟斗,背景是大片的红色和多种颜色的花朵。男孩的双腿与他的手臂相比明显更大、更粗。这个变形也许是绘画时的一个失误,或者这位男孩有着发达的腿部肌肉。专家认为男孩头上的花环是画作即将完成时,毕加索临时决定加上去的,这让画面有了一种柔性与刚性的对比。

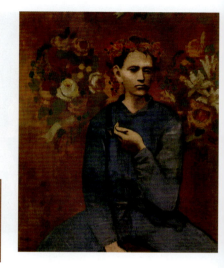

绘画类型	布面油画
作 者	巴勃罗·毕加索
创作时间	1905 年
尺寸规格	纵 100 厘米,横 81 厘米
收藏地点	私人收藏

巴勃罗·毕加索《牵马的男孩》

马戏团主题之后,毕加索开始探索裸体,《牵马的男孩》是这个阶段的代表作。该画作没有像古典绘画那样刻画一个坐在马鞍上的王子形象,而是一名浑身赤裸的小男孩牵着马行走,周围是空洞且有些怪异的原始风景。作品里并没有什么英雄,也不是在讲述什么故事,好像没什么主题要表达。

绘画类型	布面油画
作 者	巴勃罗·毕加索
创作时间	1905 年至 1906 年
尺寸规格	纵 220.6 厘米,横 131.2 厘米
收藏地点	美国纽约现代艺术博物馆

巴勃罗·毕加索《亚维农的少女》

《亚维农的少女》的灵感来源于伊比利亚雕塑和非洲面具。画面上共有5名少女，或坐或站，搔首弄姿，在她们的前面是一个小方凳，上面有几串葡萄。人物完全扭曲变形，难以辨认。画面呈现出单一的平面性，没有一点立体透视的感觉。所有的背景和人物形象都通过色彩完成，色彩运用得夸张而怪诞，对比突出而又有节制，给人以很强的视觉冲击力。

绘画类型	布面油画
作　　者	巴勃罗·毕加索
创作时间	1907 年
尺寸规格	纵 243.9 厘米，横 233.7 厘米
收藏地点	美国纽约现代艺术博物馆

巴勃罗·毕加索《鸽子与豌豆》

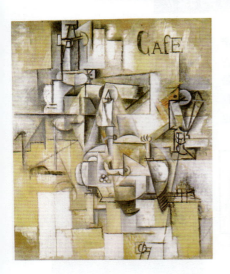

《鸽子与豌豆》创作于1911年，此时正值毕加索的"立体主义时代"。画面中，在重叠的不规则方格子之间出现了弧形，画面中下方有五颗灰色粒状物，那就是豌豆。《鸽子与豌豆》是2010年5月20日巴黎现代艺术博物馆被盗的五幅作品之一，这些画作的总价值为1.23亿美元。次年盗贼和主使者被逮捕，但是并没有找到失窃作品。

绘画类型	布面油画
作　　者	巴勃罗·毕加索
创作时间	1911 年
尺寸规格	纵 65 厘米，横 54 厘米
收藏地点	失窃

巴勃罗·毕加索《三个音乐家》

《三个音乐家》是毕加索对立体艺术的致敬。该画作描绘了三个人物形象，左边是一个吹单簧管的人，右边是一名修士，中间是一个弹吉他的人。每个人物之间看似没有联系，但又彼此相连，相连的不仅仅是人物的线条，也包括他们对音乐和生活的共同追求和理想。作品的主题是欢乐的，同时又有一种肃穆庄严的气氛。

绘画类型	布面油画
作　者	巴勃罗·毕加索
创作时间	1921 年
尺寸规格	纵 200.7 厘米，横 222.9 厘米
收藏地点	美国纽约现代艺术博物馆

巴勃罗·毕加索《读信的人》

《读信的人》画面中两人相貌相似，性格则分处不同阶段。右边的褐衣少年，帽子丢在一边，一手拿信，一手托腮，信件大约是读得差不多了，脸上的表情已经说明了信中的内容。左边的少年应该是他的朋友或兄弟，帽子拿在手上，大衣还未来得及脱下，大部分注意力集中在信上，想要看清说了些什么，虽然没看完，但已经知道了一些端倪，左手搭在褐衣少年肩上，以示安慰。

绘画类型	布面油画
作　者	巴勃罗·毕加索
创作时间	1921 年
尺寸规格	纵 184 厘米，横 105 厘米
收藏地点	法国巴黎毕加索博物馆

巴勃罗·毕加索《三个舞蹈者》

《三个舞蹈者》被视为毕加索对人体疯狂"肢解"的发端。画面中三名纤细的舞女正在狂舞,中间的舞女张开双臂,扬起头,挺着胸,像十字架一般;左边的舞女头向后仰,而右边的人则像一个男人的侧面,钉子般纤细的手正拉着对面女人的手不停旋转。被欲火与死亡蛊惑的舞女疯狂地扭动自己畸形的身体,透出一种撕心裂肺的极端情绪。狰狞的面孔,扭曲的舞姿,鬃毛般的头发,都显示出所谓的"痉挛之美",象征着一切人类悲观情感的总爆发,是活生生的世界末日的巨大梦魇。

绘画类型	布面油画
作　　者	巴勃罗·毕加索
创作时间	1925 年
尺寸规格	纵 215.3 厘米,横 142.2 厘米
收藏地点	英国伦敦泰特美术馆

巴勃罗·毕加索《梦》

《梦》可以说是毕加索对精神与肉体之爱的完美体现。此画整体色调鲜明,用笔直接,线条使用较多,充分表现了女人的身体线条。女人的脸被从中截开,这是立体派的一种表现手法。女人的面部表情安详、柔和,看得出她睡得很香,让人也

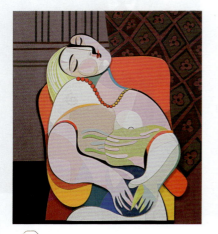

有种昏昏欲睡的感觉。女人的身体比例不太协调,上下半部分过于窄小。两个用线条描绘的宽大手臂置于椅子的扶手上并向身前耷拉着,显得那么无力。女人的上衣就用几个淡绿色线条勾勒出来,她圆滑、挺拔的胸部非常迷人,真实展现了女人身体的质感。女人脖子上红黄二色的项链非常显眼,给人以强烈的视觉冲击。

绘画类型	布面油画
作　　者	巴勃罗·毕加索
创作时间	1932 年
尺寸规格	纵 130 厘米,横 97 厘米
收藏地点	私人收藏

巴勃罗·毕加索《裸体、绿叶和半身像》

《裸体、绿叶和半身像》的主题是毕加索的情妇玛丽·德蕾莎·沃尔特。她虽然已经熟睡，身体扭曲着，但依然保持着青春和活力。女子身体的上方是玛丽的石膏头像。画面的左边是象征着活力的三叶草。在三叶草和头像后边是蓝色的布帘，将玛丽围绕在了中间。沐浴在爱河里的毕加索，将所有的柔情蜜意都放在了画作里，玛丽被描绘成了美丽与神圣的爱神般的形象。

绘画类型	布面油画
作　　者	巴勃罗·毕加索
创作时间	1932 年
尺寸规格	纵 162 厘米，横 130 厘米
收藏地点	私人收藏

巴勃罗·毕加索《格尔尼卡》

《格尔尼卡》结合立体主义、超现实主义风格，表现的是痛苦、受难和兽性。画中右边有一名妇女举手从着火的屋上掉下来，另一名妇女拖着畸形的腿冲向画中心；左边一名母亲抱着她已死的孩子；地上有一名战士的尸体，他一只断了的手上握着断剑，剑旁是一朵生长着的鲜花。画面以站立仰首的牛和嘶吼的马为构图中心。毕加索把具象的手法与立体主义的手法相结合，并借助几何线的组合，使作品获得严密的内在结构紧密联系的形式，以激动人心的形象艺术语言，控诉了德国法西斯惨无人道的暴行（1937 年 4 月 26 日，德军轰炸了西班牙北部巴斯克重镇格尔尼卡）。

绘画类型	布面油画
作　　者	巴勃罗·毕加索
创作时间	1937 年
尺寸规格	纵 349.3 厘米，横 776.6 厘米
收藏地点	西班牙马德里国家索菲亚王妃美术馆

巴勃罗·毕加索《哭泣的女人》

《哭泣的女人》描绘了一张看上去杂乱无章的面孔，眼睛、鼻子、嘴唇完全错位摆放，面部轮廓结构也全被扭曲、切割得支离破碎。即便呈献给观者的是完全变形的面孔，还是能让人感受到画中人歇斯底里的悲恸，她仿佛是因为无法控制的情绪而面部痉挛，粗硬的黑色线条和令人焦躁的纯色加强了画面的张力，红、绿、紫、黄、黑、白，几种颜色以最不和谐的色调搭配在一起。深绿色与黄色除了呈现出一种粗糙的质感外，还显现出肉体腐坏的一面。帽子的大红色与主色调的绿色和黄色形成强烈的对比，以营造出一种不协调的氛围，使得画中人物的意象更加深刻。此画被认为是毕加索的史诗作品《格尔尼卡》的苦难主题延续，毕加索的关注点渐渐从西班牙内战带给民众和社会带来的苦难转移到单纯的个人苦难上来。这幅画表现了底层社会人们肝肠寸断、痛苦无助的景象。

绘画类型	布面油画
作　者	巴勃罗·毕加索
创作时间	1937 年
尺寸规格	纵 60 厘米，横 49 厘米
收藏地点	英国伦敦泰特美术馆

巴勃罗·毕加索《朵拉与小猫》

《朵拉与小猫》中的主人公是朵拉·玛尔，她是一位超现实主义摄影师，也是毕加索的情人。毕加索将她的形体画得非常怪异，眼睛偏出头部，既庄严又滑稽地坐在一张大木椅上，一只小黑猫躲在背后。这幅画可以看到毕加索当时受到立体主义风格的影响。在 2006 年苏富比春季印象派及现代艺术品拍卖会上，这幅画一露面就引起广泛关注。多位重量级收藏家都出现在拍卖会上，经过多次叫价，最终以 9520 万美元的天价成交。

绘画类型	布面油画
作　者	巴勃罗·毕加索
创作时间	1941 年
尺寸规格	纵 128.3 厘米，横 95.3 厘米
收藏地点	私人收藏

胡安·米罗《农场》

《农场》画面中的蓝色天空，以及向天空伸展的桉树，占据了画面的上半部分，显得非常耀眼。在农场里劳动的人们，以及这里的土地、玉米、房屋、马匹、水桶和蜗牛等，主要集中在画面的下半部分，表现了朴素而亲密的场面。农场中的景色，也体现了米罗对家乡生活的眷念，他的早期作品往往都跟乡土有关。

绘画类型	布面油画
作者	胡安·米罗
创作时间	1921 年至 1922 年
尺寸规格	纵 123.8 厘米，横 141.3 厘米
收藏地点	美国华盛顿国家美术馆

胡安·米罗《加泰罗尼亚风景》

《加泰罗尼亚风景》中的元素大部分源于想象，包含有小丑般的生物、显微镜下的有机体或是性器官，从而创造出富有幽默意味的幻想。米罗还在画面右下方题写了一些稀奇古怪的字母，这也是立体主义采取的一种策略，用以强调绘画作为平面标示的本质。在画中，黄色和橙黄的两块平面，相交于一条曲线。猎人和猎物都画成几何的线条和形状。一些不可思议的物体散落在大地上，有些可以辨认，有些好像是在暗示海上的生物或显微镜下的生物。

绘画类型	布面油画
作者	胡安·米罗
创作时间	1923 年至 1924 年
尺寸规格	纵 65 厘米，横 100 厘米
收藏地点	美国纽约现代艺术博物馆

名家名画欣赏

胡安·米罗《耕地》

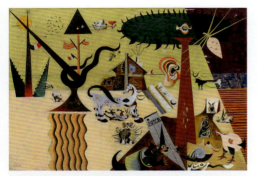

绘画类型	布面油画
作 者	胡安·米罗
创作时间	1924年
尺寸规格	纵66厘米，横92.7厘米
收藏地点	美国纽约古根海姆博物馆

《耕地》描绘了米罗位于加泰罗尼亚蒙特罗伊格的家族农场的风格化景观。这幅画作被认为是米罗最早的超现实主义作品之一。该画作以黄色和棕色的柔和色调为主。画面被两条水平线分成三个区域，代表着天空、海洋和大地。一条对角线似乎将画面的右上角置于黑暗的夜晚，而其余部分则置于白天的光线下。这幅画作充满各种混乱的形式，其中许多涉及人类、动物和植物。

胡安·米罗《哈里昆的狂欢》

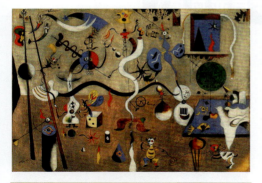

绘画类型	布面油画
作 者	胡安·米罗
创作时间	1924年至1925年
尺寸规格	纵66厘米，横93厘米
收藏地点	美国纽约布法罗美术馆

《哈里昆的狂欢》标志着米罗艺术风格的最终形成，整幅画作具有奇特的空间感和梦幻般的魅力。画面中，一个房间里举行着狂热的舞会，各种动物蜂拥嬉闹，十分快活。而其中的那个人却好像有些悲哀，他留着颇为风趣的胡须，叼着长柄烟斗，默默注视着周围的一切。画面中弥漫着"狂欢"的气氛，连桌布也想滑下来加入，楼梯也想跳动，各种形状古怪的精灵都在忙碌着，在破坏着一切，如点燃炸弹。他们相互嘲弄着，而人类则显得无奈，鼓着眼睛、哭丧着脸。整个画面洋溢一种纯真、快乐、充满幽默的气息。观者很难确切理解米罗想表达的主题，却不难感受到他呈现的辉煌的梦幻气氛。

胡安·米罗《人投鸟一石子》

《人投鸟一石子》的画面看上去很简单:蓝色和黄色把画面分割开来,画面的右前方立着由软绵绵的曲线构成的形状奇特的人,左后方则是一只鸟,石子在画面留下了它运动的轨迹。黄色沙滩隐喻了乳房和性器官,这是画家对情欲——生命原动力的幽默赞美。

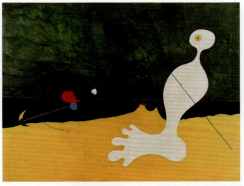

绘画类型	布面油画
作者	胡安·米罗
创作时间	1926 年
尺寸规格	纵 73.7 厘米,横 92.1 厘米
收藏地点	美国纽约现代艺术博物馆

胡安·米罗《一群男人和女人前面的一堆粪便》

《一群男人和女人前面的一堆粪便》是米罗在西班牙社会动荡时期创作的画作之一。乍看之下,好像是两个完全无法理解的怪物跳着神秘的舞蹈。加上黑暗的背景,给人一种极度不安的感觉。事实上,画家通过这种方式,表现了西班牙内战的恐怖:一堆璀璨的金色粪便代表法西斯的野心,一个深橙色的区域代表战争的受害者,红色的手代表的是血。

绘画类型	布面油画
作者	胡安·米罗
创作时间	1935 年
尺寸规格	纵 23 厘米,横 32 厘米
收藏地点	西班牙巴塞罗那胡安·米罗基金会

名家名画欣赏

胡安·米罗《静物和旧鞋》

据米罗自述,《静物和旧鞋》是他每天通过一份日报了解西班牙内战后做出的个人回应。当时他正经历严重的财务危机,经常吃不饱。这幅画基本上是饿到发昏后迷迷糊糊画出来的,饥饿让他把那些粗糙的食物画成了如此奇特的模样。《静物和旧鞋》中的形象是明确的,有旧鞋、酒瓶、插进叉子的苹果,还有一端变成一个头盖骨的一条切开的面包。所有这一切都有安排在一个捉摸不定的空间里,色彩、黑色和凶险的形状令人厌恶。米罗以物体、色彩和形状来声讨当时的腐朽、灾难和死亡。

绘画类型	布面油画
作　者	胡安·米罗
创作时间	1937 年
尺寸规格	纵 81.3 厘米,横 116.8 厘米
收藏地点	美国纽约现代艺术博物馆

萨尔瓦多·达利《父亲的肖像》

《父亲的肖像》是达利为自己的父亲绘制的肖像画。画面中达利的父亲手拿烟斗,一脸严肃,斜睨画外。达利出生在西班牙菲格雷斯的一个小镇上,并且在那里度过了自己的童年时光。他的父亲是一个有社会地位的律师和公证员,家底殷实,曾经在海边小渔村卡达克斯替达利建立了他的第一个艺术工作室。后来达利爱上了大他十岁且当时处于已婚状态的女人加拉,并加入了超现实主义画家的群体,这两点都导致了他和父亲的矛盾。

绘画类型	布面油画
作　者	萨尔瓦多·达利
创作时间	1925 年
尺寸规格	纵 104.5 厘米,横 104.5 厘米
收藏地点	西班牙加泰罗尼亚国家艺术博物馆

萨尔瓦多·达利《站在窗边的女孩》

达利曾受立体派的影响,努力将传统的技巧和意大利画家基里科提供的范例结合起来,这使他的世界一下子变得纯洁无比。在《站在窗边的女孩》中就表现出了这种纯洁,这是一幅极为写实的画作。画面前景描绘了一位背对观者的少女,少女弯腰的身影和透过窗户向外远眺是一片明亮宁静的远景。此类画作是与达利易怒的性格相矛盾,因此这种平衡和谐的画风并未维持多久。

绘画类型	布面油画
作　　者	萨尔瓦多·达利
创作时间	1925 年
尺寸规格	纵 105 厘米,横 74.5 厘米
收藏地点	西班牙索菲亚王后国家艺术中心博物馆

萨尔瓦多·达利《伟大的自慰者》

《伟大的自慰者》创作于达利 25 岁之时,他似乎沉浸在充满幻想和恐惧的生活中,画面中蚂蚁和蚱蜢象征着对性的厌恶与他的"性焦虑",左边看起来像一个人脸的轮廓被认为是达利的自画像,一个被认为是加拉的女人从这个朝下的脸中抬起头,她的嘴紧挨着一个男性的胯部,而这个男性大腿上的涓涓鲜血则反映了达利的阉割焦虑。《伟大的自慰者》是达利探索其内心幻想和恐惧的众多作品中的一个具像化的案例,他在自己的内心深处描绘了一个充满性欲和性暗示的场景,并在其中将自己的性幻想人格化。这幅画作不仅是他的经历与记忆之间的结合,也象征着他对于性、爱、激情等元素交织在一起的感知,更加暗示了加拉对他的性影响。

绘画类型	布面油画
作　　者	萨尔瓦多·达利
创作时间	1929 年
尺寸规格	纵 110 厘米,横 150 厘米
收藏地点	西班牙索菲亚王后国家艺术中心博物馆

名家名画欣赏

萨尔瓦多·达利《记忆的坚持》

达利在创作《记忆的坚持》时受到了弗洛伊德"潜意识"学说的影响，画中表现了他对时间的抗拒。此画描绘了一片死寂的海滩，远方的大海和山峰都沐浴在太阳的余晖中。一个长着长长睫毛、紧闭眼睛、好像正在梦境中的像鱼又像马的怪物躺在前面的海滩上。怪物的旁边有一个平台，平台上长着一棵枯死的树外，还有一只爬满了蚂蚁的怀表。画中最令人匪夷所思的是另外三只钟表，它们都变成了柔软的、可以随意弯曲的东西，显得软塌塌的，如同面饼一样，或挂在枯树枝上，或搭在平台的边缘，或披在怪物的背上。画面色彩丰富，明暗分明，在棕黄色背景下，蓝色天空与橙色柜子形成对比。

绘画类型	布面油画
作　者	萨尔瓦多·达利
创作时间	1931 年
尺寸规格	纵 24 厘米，横 33 厘米
收藏地点	美国纽约现代艺术博物馆

萨尔瓦多·达利《内战的预兆》

《内战的预兆》是超现实主义绘画的代表作。画中的主体形象是人体经拆散后重新组合起来的荒诞而又恐怖的形象。形似人的内脏的物体堆满了地面。所有这一切都是以写实的手法画出来的，具有逼真的效果。这显然不是现实的世界，而是像人做噩梦时所呈现的离奇而又恐怖的情景。这是当时笼罩在西班牙国土上内战的预兆在画家头脑中反映的产物。从这个意义上讲，《内战的预兆》是对非正义战争的一种控诉。

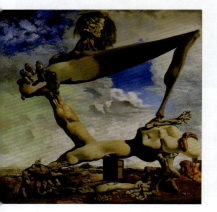

绘画类型	布面油画
作　者	萨尔瓦多·达利
创作时间	1936 年
尺寸规格	纵 100 厘米，横 99 厘米
收藏地点	美国费城艺术博物馆

萨尔瓦多·达利《面部幻影和水果盘》

达利的画作有一个明显的特点：他将现实世界中不连贯的片段混合在一起。在《面部幻影和水果盘》中，观者会看到画面右上角的梦幻风景，那海湾和波浪，那座山和隧道，同时又呈现出一个狗头形状，狗头的颈圈又是跨海的铁路高架桥。这只狗翱翔在半空中——狗的躯体中部由一个盛着梨的水果盘构成，水果盘又融合在一个姑娘的面孔之中，姑娘的眼睛由海滩上一些奇异的海贝组成，海滩上布满了神秘莫测的怪形异象。正如在梦中一样，有些东西，像绳子和台布，意外清楚地显露出来，而另一些形状则朦胧难辨。

绘画类型	布面油画
作　者	萨尔瓦多·达利
创作时间	1938 年
尺寸规格	纵 114.8 厘米，横 143.8 厘米
收藏地点	美国沃兹沃思雅典艺术博物馆

萨尔瓦多·达利《原子的丽达》

达利创作《原子的丽达》时已经有意识地根据物理学关于世界的看法来处理画面，画面里的每件东西都漂浮在半空中：丽达浮在一个台座上而不是坐在上面，天鹅也没有触及她，连那些涌向台座上的浪花看上去与海底也并无关联，字母、书籍、水滴等也都是漂浮着。表面上看，画面营造出的是独特的幻想空间，实则是量子物理学观念的艺术表达。这是一幅新物理学与古典美学相结合的名作，具有明显的量子力学的特征。

绘画类型	布面油画
作　者	萨尔瓦多·达利
创作时间	1949 年
尺寸规格	纵 61.1 厘米，横 45.3 厘米
收藏地点	西班牙菲格拉斯达利剧院博物馆

名家名画欣赏

萨尔瓦多·达利《十字架上的圣约翰基督》

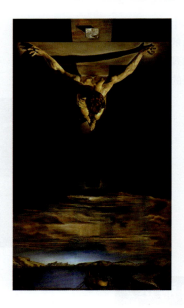

《十字架上的圣约翰基督》是达利创作的一幅科学与宗教相结合的杰出画作。一般认为,画面中钉在十字架上的耶稣的形象是对超验的(意为超出一切可能的经验之上,超越时间、空间等存在形式,不能用因果、属性、存在、不存在等范畴进行思考的东西)或四维空间的探索。对于这幅画作,普通人喜欢的也许是画面的宗教色彩,但画面真实表达的却是四维时空。

绘画类型	布面油画
作 者	萨尔瓦多·达利
创作时间	1951年
尺寸规格	纵205厘米,横116厘米
收藏地点	英国格拉斯哥开尔文克罗夫艺术馆

萨尔瓦多·达利《核子十字架》

自从1945年8月第一次原子弹爆炸以来,达利一直对核物理非常感兴趣,并将原子描述为他"最喜爱的思想食物"。他意识到物质是由不相互接触的原子构成的,并试图在当时的艺术中复制这一点,使物体悬浮起来,不相互作用。《核子十字架》画面中间的物体是一块面包。

绘画类型	布面油画
作 者	萨尔瓦多·达利
创作时间	1952年
尺寸规格	纵31厘米,横23厘米
收藏地点	私人收藏

萨尔瓦多·达利《半乳糖苷核酸——向克里克和沃森致敬》

20世纪50年代至70年代,"达利比以前更留心追随科学研究动向,他对蕴藏物资遗传密码的脱氧核糖核酸(DNA)着了迷"。他认为DNA的发现为他提供了"上帝存在"的证据,而他的这个"上帝"是斯宾诺莎和爱因斯坦心中的"上帝"——自然。同时,达利对DNA结构的发现者极为崇拜,他曾戏剧性地与沃森见面,那是"世界上第一聪明的人"与"世界上第二聪明的人"的会见。在《半乳糖苷核酸——向克里克和沃森致敬》画面中,达利对DNA像上帝一样顶礼膜拜。

绘画类型	布面油画
作　者	萨尔瓦多·达利
创作时间	1963年
尺寸规格	纵305厘米,横345厘米
收藏地点	美国圣彼得斯堡萨尔瓦多·达利博物馆

第 9 章

美国名家名画

在漫长的历史长河中,作为北美大陆原住民的印第安人留下了很多美术作品。但真正意义上的美国绘画,是从 17 世纪初欧洲人进入美洲大陆后才开始的。之后的美国绘画史,是摄取以欧洲为中心的文化传统和样式、逐渐树立独立的绘画风格、并进而对世界绘画产生重大影响的历史。

约翰·辛格尔顿·科普利《一个男孩和一只鼯鼠》

《一个男孩和一只鼯鼠》是科普利绘画技艺的集大成之作,其构图非常复杂,与他通常接受委托而创作的肖像画有明显的不同。画面中,男孩耳朵的形状刚好呼应了鼯鼠腹部的毛发,这反映了科普利想要在人与动物之间建立某种感官上的联系。背景窗帘上的褶皱看似杂乱无章,却完美地契合了男孩耳朵和眼睛的形状。1766 年,科普利将《一个男孩和一只鼯鼠》送到伦敦展出,受到了很多人的赞扬,包括英国著名画家约书亚·雷诺兹。

绘画类型	布面油画
作者	约翰·辛格尔顿·科普利
创作时间	1765 年
尺寸规格	纵 77.2 厘米,横 63.8 厘米
收藏地点	美国波士顿美术博物馆

约翰·辛格尔顿·科普利《保罗·里维尔肖像》

《保罗·里维尔肖像》是科普利为美国独立战争英雄保罗·里维尔所画的肖像画,画中并没有呈现他在午夜骑马警告波士顿人英国人正在逼近的著名场景,而是描绘了他在作坊里拿着一个刚刚完成的茶壶在练习他的银匠手艺。科普利选择了半身像的形式来表现身着工作服的里维尔,并以沉思的姿态让人回味无穷。虽然里维尔没有出现在英雄的时刻,但他以姿势和手势与反君主制的叛乱联系在一起,这与较为正式的君主肖像画形成了明显的对比。

绘画类型	布面油画
作者	约翰·辛格尔顿·科普利
创作时间	1768 年
尺寸规格	纵 88.9 厘米,横 72.3 厘米
收藏地点	美国波士顿美术博物馆

约翰·辛格尔顿·科普利《小男孩》

《小男孩》中的主人公名叫丹尼尔·克罗姆林·维普兰克,他是纽约市一个显赫家族的后人,这幅画作中的他只有9岁。在这幅作品中,科普利一如既往地成功运用了年轻贵族模特与一只用金链拴住的宠物松鼠玩耍的主题。松鼠紧抓住维普兰克的腿,泰然自若的维普兰克则冷静地看着观者。这幅画作表现出科普利最佳的殖民时期风格,因其敏锐的洞察力和突出的清晰度而引人注目。

绘画类型	布面油画
作 者	约翰·辛格尔顿·科普利
创作时间	1771年
尺寸规格	纵125.7厘米,横101.6厘米
收藏地点	美国纽约大都会艺术博物馆

约翰·辛格尔顿·科普利《拉尔夫·伊泽德夫妇》

《拉尔夫·伊泽德夫妇》是科普利为南卡罗来纳州查尔斯顿的富商拉尔夫·伊泽德及其妻子绘制的双人肖像画。科普利和伊泽德夫妇曾一同前往意大利那不勒斯旅行,因此科普利在传统的正式肖像画的基础上,将伊泽德夫妇描绘成当时盛行的"壮游"途中的鉴赏家。画面中,伊泽德夫妇在一张锃亮的斑岩桌前相对而坐,周围摆放着富丽堂皇的家具和古典物品,这意味着他们的财富、挑剔的品位和文化修养。高格调的桌子和精心雕刻的椅子是罗马式的设计,而拉尔夫·伊泽德身后的柱子和基座是用来自塞萨利的稀有绿色大理石制成的佛得角古董。远处的景色包括斗兽场,它是古罗马的象征。拉尔夫·伊泽德拿着一张位于他和他妻子正后方的雕塑群的图纸。

绘画类型	布面油画
作 者	约翰·辛格尔顿·科普利
创作时间	1775年
尺寸规格	纵175.2厘米,横224.7厘米
收藏地点	美国波士顿美术博物馆

约翰·辛格尔顿·科普利《沃森和鲨鱼》

美国独立战争开始后,为了躲避战乱,科普利举家迁到了伦敦。到了欧洲,他也开始了艺术的游学之旅,在广泛学习前辈大师的技巧以后,他开始转向历史故事画的创作。《沃森和鲨鱼》便是科普利尝试故事画后绘制时间较早的一幅作品,也是他的代表作之一。该画作取材于真实事件:沃森本是位英国人,14岁时父母亡故后便跟着叔叔一家前往北美,在古巴哈瓦那当船上的侍应生。有一天他不幸落水,被鲨鱼咬掉了一条腿。画面中那条淹没在水里的就是断腿,细看之下,还可以看见创口上冒着血,把周围的海水都染红了。该画作构图呈三角形,既稳固,又使画面具有一种"崇高感"。每个人物都布置得很精妙,围绕着营救沃森展开了不同的动作,他们的眼神也与画面的故事形成了绝妙的呼应。

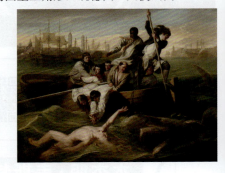

绘画类型	布面油画
作 者	约翰·辛格尔顿·科普利
创作时间	1778 年
尺寸规格	纵 182.1 厘米,横 229.7 厘米
收藏地点	美国华盛顿国家美术馆

约翰·辛格尔顿·科普利《查塔姆伯爵之死》

《查塔姆伯爵之死》描绘了1778年4月7日查塔姆伯爵威廉·皮特在上议院的戏剧性跌倒。查塔姆伯爵刚刚发表演讲,敦促与美国革命派和平解决问题。为了维护他所建立的帝国,查塔姆伯爵呼吁任何形式的和解,而不是完全独立。当第二次站起来反驳里士满公爵关于给予美国殖民地独立的动议时,查塔姆伯爵心脏病发作了。倒地的查塔姆伯爵被他的三个儿子和女婿(马洪勋爵)包围,并得到坎伯兰和波特兰公爵的支撑。此后查塔姆伯爵再也没有康复,一个月后在他的乡村庄园去世。

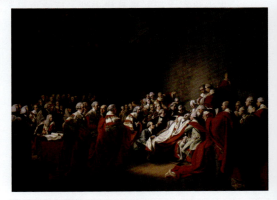

绘画类型	布面油画
作 者	约翰·辛格尔顿·科普利
创作时间	1781 年
尺寸规格	纵 228.5 厘米,横 307.5 厘米
收藏地点	英国伦敦国家肖像美术馆

约翰·辛格尔顿·科普利《佩尔森少校之死》

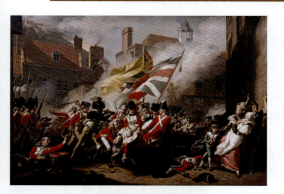

《佩尔森少校之死》描绘了1781年1月6日弗朗西斯·佩尔森少校在泽西岛战役中阵亡的场景。尽管佩尔森是在战斗的早期阶段阵亡，但这幅画作显示佩尔森在最后冲锋中被击中，这给予了他更多的英雄色彩。画面左边，佩尔森的仆人庞贝向狙击手开枪为主人报仇。科普利以他的妻子、女仆和孩子为模特，塑造了向右逃亡的平民形象。

绘画类型	布面油画
作　　者	约翰·辛格尔顿·科普利
创作时间	1783 年
尺寸规格	纵 251 厘米，横 365 厘米
收藏地点	英国伦敦泰特美术馆

本杰明·韦斯特《沃尔夫将军之死》

韦斯特一生中画过大量近代历史题材的作品，在所有这一类题材的油画中，《沃尔夫将军之死》最具代表性，反响也最大，

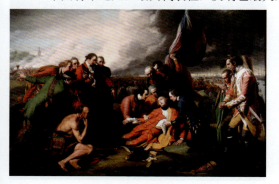

曾引起了广泛的争议。此画采用现实主义手法，再现了英军司令官沃尔夫在殖民战争中"就义"的场面。詹姆斯·沃尔夫原是英国海军陆战队的军官，在对外殖民地掠夺的战争中，屡建军功，于1759年升任为远征魁北克的司令官。这场战争的对手是占领了布雷顿角岛的法国占领军。当沃尔夫的军队战胜了法军并稍作休整后，重返美洲，立即参加攻打魁北克的战争，遭到敌方的顽强抵抗。在激烈的交战中，沃尔夫三次负伤，但他不下火线，继续指挥军队，直到城池被攻克他才死去。韦斯特以古典主义的构图方法来展示战争，出场人物比较真实，包括服装与各种细节。

绘画类型	布面油画
作　　者	本杰明·韦斯特
创作时间	1770 年
尺寸规格	纵 151 厘米，横 213 厘米
收藏地点	加拿大渥太华国家美术馆

本杰明·韦斯特《本杰明·富兰克林从空中捕获电》

《本杰明·富兰克林从空中捕获电》是一幅充满古典学院风格的画作，韦斯特将本杰明·富兰克林塑造得像一位古代神话中的英雄，身材伟岸，眼神从容不迫，正从风筝线上摘取一束雷电，像一位农民从自家地里采摘一根藤蔓上垂下的黄瓜那样轻松。虽然事后有人指出，画面中富兰克林的动作非常危险，观者在没有专业人员指导下不能随意模仿。但韦斯特对富兰克林神话的塑造无疑是成功的，包括他身后那些就像文艺复兴时期大师们常常描绘的天使一样的小孩，都衬托出富兰克林的豪迈气概。

绘画类型	布面油画
作　者	本杰明·韦斯特
创作时间	1816 年
尺寸规格	纵 34 厘米，横 25.6 厘米
收藏地点	美国费城艺术博物馆

托马斯·科尔《从卡茨基尔山麓看哈德逊高地》

科尔擅长写生，他的一生大部分都沿着哈德逊河畔居住，每到合适的季节，他都带着纸笔，去记录自然的美好。蜿蜒的哈德逊河、雄伟壮丽的山峰、茂密的森林，这些都是科尔描绘的主题，也是美国独特的自然风光。《从卡茨基尔山麓看哈德逊高地》画面中，近景枯树枝桠蜿蜒，中景山峰巍峨，远景河流蜿蜒，几处薄雾缠绕山脉，晨曦淡淡的微光从天际线露出，呈现出一片风轻云淡的、从未被打扰的自然风光。

绘画类型	板面油画
作　者	托马斯·科尔
创作时间	1827 年
尺寸规格	纵 47.3 厘米，横 64.4 厘米
收藏地点	美国波士顿美术博物馆

托马斯·科尔《泰坦之杯》

《泰坦之杯》描绘了一个耸立在普通地表之上的高脚杯,其中心是一片浩瀚的海洋,海洋中点缀着一些帆船;高脚杯的边沿则是枝繁叶茂的植被,而高脚杯这个世界的居民都住在边沿上。高脚杯的植被环只有两处间断:其一是一座希腊神庙,其二是一座意大利宫殿。科尔经常在画作上留下文字,来说明或者暗喻自己的画作的意义,但在《泰坦之杯》画面上没有留下任何文字说明,这或许是为了给众人一种开放性辩论的用意。在19世纪80年代,有一种解释是,画面上的高脚杯状的造型其实是北欧神话中伊格德拉西尔的"世界之树"。

绘画类型	布面油画
作　者	托马斯·科尔
创作时间	1833年
尺寸规格	纵49.2厘米,横41厘米
收藏地点	美国纽约大都会艺术博物馆

托马斯·科尔《牛轭湖》

《牛轭湖》描绘了暴风雨逼近康涅狄格河谷时的场景。科尔将野性、未经驯服的自然与宁静而富于诗意的田园风景结合在一起,在表达其审美倾向的同时,也在暗示年轻的美国的前景。画面的左侧暴风雨已经逼近,大有黑云压城城欲摧之势,因遭受雷击而枯死的树枝几乎要冲出画面,仿佛是对风暴的无声反抗;右侧仍然是阳光明媚,田园一片青葱,"U"字形的康涅狄格河蜿蜒流出画面,淡紫色的远山在极目处与云天相接。前景中,科尔将自己坐在岩石上写生的场景绘入画面,为笔下的风景增添了几分情趣。

绘画类型	布面油画
作　者	托马斯·科尔
创作时间	1836年
尺寸规格	纵130.8厘米,横193厘米
收藏地点	美国纽约大都会艺术博物馆

托马斯·科尔《帝国的进程：辉煌成就》

1829年，科尔前往欧洲，访问英国、法国和意大利。在意大利，他为罗马文明的辉煌与衰落所震撼，这直接启发了他后来的《帝国的进程》系列画作。该系列由五幅油画组成，以纽约的哈德逊河谷为灵感，展现了同一个地点五个不同时期的景象：《蛮荒时代》《田园生活》《辉煌成就》《毁灭》和《荒芜》。其中，《辉煌成就》是系列第三幅，描绘了罗马帝国如日中天的景象。

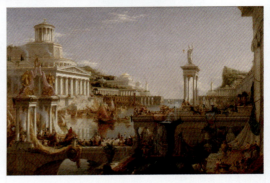

绘画类型	布面油画
作　　者	托马斯·科尔
创作时间	1836 年
尺寸规格	纵 129.5 厘米，横 193 厘米
收藏地点	美国纽约历史学会博物馆

托马斯·科尔《帝国的进程：毁灭》

科尔创作的《帝国的进程》系列油画有一个清晰的主旨，那就是：曾经发生在罗马帝国的事，也将在大英帝国重演，未来也会在美国重演。《毁灭》是系列第四幅，前景中征服者的雕塑，以前倾的支配姿态将观者的视线引入画面，电闪雷鸣、浓烟弥漫、建筑燃烧、桥梁倾塌。自然和人为的双重原因，铸就了帝国无法挽回的毁灭，仿佛末日降临。

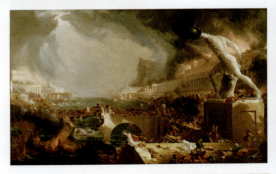

绘画类型	布面油画
作　　者	托马斯·科尔
创作时间	1836 年
尺寸规格	100.3 厘米，横 161.2 厘米
收藏地点	美国纽约历史学会博物馆

名家名画欣赏

托马斯·科尔《出征》

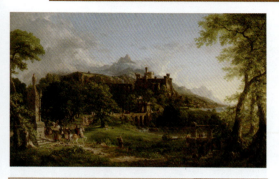

《出征》是纽约富商威廉·帕特森·范·伦斯勒向科尔订购的两幅油画之一。当时伦斯勒的要求是其中一幅描绘清晨,另一幅则应该描绘黄昏。在《出征》画面中,科尔描绘了一队英勇的骑士,在他们那位骑着白马的首领的率领下于初夏的一个清晨开始远征。

绘画类型	布面油画
作　者	托马斯·科尔
创作时间	1837 年
尺寸规格	纵 100.3 厘米,横 161.6 厘米
收藏地点	美国华盛顿国家美术馆

托马斯·科尔《回归》

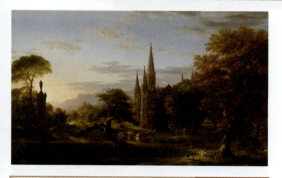

《回归》是《出征》的姊妹篇,两者描绘的内容恰好相反。在《回归》画面中,初夏时节意气风发的骑士队伍战败了,成了残兵败将,他们拖着疲惫的身躯于秋天的一个黄昏跋涉归还,带回了战死的首领,身后就是首领那匹白色战马。

绘画类型	布面油画
作　者	托马斯·科尔
创作时间	1837 年
尺寸规格	纵 100.3 厘米,横 161.4 厘米
收藏地点	美国华盛顿国家美术馆

托马斯·科尔《建筑师之梦》

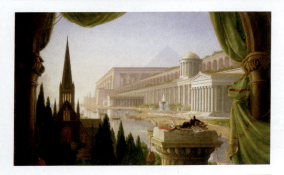

1840年,建筑师伊瑟尔·汤恩聘请科尔绘制油画《建筑师之梦》。虽然汤恩并不太喜欢,但是这幅画作后来成为科尔的代表作。在科尔的葬礼上,这幅画作在悼词中被颂扬为"表现科尔天才的主要作品,它集古埃及、哥特式、古希腊、摩尔式等各种建筑风格于一体,惟妙惟肖地表现了一个人在刚刚看完有关各种建筑风格的书后就昏然睡去时可能看见的梦境。"

绘画类型	布面油画
作者	托马斯·科尔
创作时间	1840 年
尺寸规格	纵 136 厘米,横 214 厘米
收藏地点	美国托莱多艺术博物馆

托马斯·科尔《人生旅程》

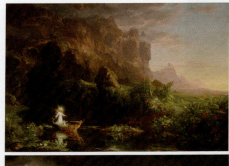

《人生旅程》描绘了人生从童年、青年、中年一直到老年的四个时期，画面现实、生动，富有宗教和哲理信息。科尔为每一幅画都题了他自己的随笔和诗歌，而把这些短文、诗歌和画作拿到一起来观赏，更是让人觉得意境深远，浮想联翩。科尔不仅向观者提供了一个很现实和生动的画面，还提供了一个更深的宗教和哲理信息：人生是一个不平凡的旅程，但每一个时期都有超自然的上帝在带领。他把人生的旅程放在一条船上，也意味着人生的曲折迂回，有时如航行在惊涛骇浪之上，有时又如一叶孤舟漂荡在平静的湖面上。

绘画类型	布面油画
作　　者	托马斯·科尔
创作时间	1842 年
尺寸规格	纵 133.4 厘米，横 196.2 厘米（每幅）
收藏地点	美国华盛顿国家美术馆

埃玛纽埃尔·洛伊茨《在女王面前的哥伦布》

洛伊茨以著名探险家克里斯托弗·哥伦布为主题至少创作了六幅画作，而这幅《在女王面前的哥伦布》是其中的第三幅。在这幅画作中，哥伦布被描绘成一位英雄，位于整个画面的中央位置，而西班牙国王费尔南多二世和伊莎贝拉女王却只能位于画面的左侧。该画作描绘的是哥伦布说服伊莎贝拉女王的情景。在费尔南多二世和伊莎贝拉女王的赞助下，他在 1492 年到 1502 年间四次横渡大西洋，并且成功到达美洲，从此拉开了西班牙殖民美洲的序幕。

绘画类型	布面油画
作　　者	埃玛纽埃尔·洛伊茨
创作时间	1843 年
尺寸规格	纵 96.5 厘米，横 127 厘米
收藏地点	美国纽约布鲁克林博物馆

埃玛纽埃尔·洛伊茨《华盛顿横渡特拉华河》

《华盛顿横渡特拉华河》描绘了美国独立战争期间，乔治·华盛顿及其军队横渡结冰的河流，奇袭新泽西州特伦顿的英军的场景。河面上的浮冰如锯齿般参差不

齐，远处有受伤的战士和嘶鸣的战马，而华盛顿昂首挺胸立于船头。洛伊茨仔细描绘了船上人物的衣物与表情特征，表现出每个人虽然出身背景不同，却有着为争取独立而同船共渡的决心。画面上厚厚的冰块十分醒目，凸显了当时渡河的艰难。《华盛顿横渡特拉华河》一经面世，便大受欢迎，成为美国精神的象征之作，洛伊茨也因此名震画坛。

绘画类型	布面油画
作　者	埃玛纽埃尔·洛伊茨
创作时间	1851 年
尺寸规格	纵 378.5 厘米，横 647.7 厘米
收藏地点	美国纽约大都会艺术博物馆

约翰·弗雷德里克·肯塞特《钓鳟鱼的渔夫》

　　《钓鳟鱼的渔夫》描绘的是充满原始生态美感的森林风景。画面两侧均是高大的树木，阳光透过缝隙射进密林，巨石间的溪流缓缓流过。幽静、清新、原始的美感是画家所着重强调的理念，而钓鳟鱼的渔夫则是对风景的点缀，为荒无人烟的原始森林增添了人的气息，也平添了几分动感与活力。

绘画类型	布面油画
作　者	约翰·弗雷德里克·肯塞特
创作时间	1852 年
尺寸规格	纵 49.5 厘米，横 40.6 厘米
收藏地点	西班牙马德里提森·博内米萨博物馆

名家名画欣赏

约翰·弗雷德里克·肯塞特《乔治湖》

《乔治湖》描绘了一个明朗而又多云的下午,云气笼罩下的乔治湖景色。这看似平淡天真的风景鲜明地展示了肯塞特的艺术特色:画面右下角横卧着一抹浅滩,

岩石从草丛间裸露出来;越过宽阔的水面,朦胧的远山从大气中隐隐呈现,形成自左向右的连续运动,左侧湖面上的几座孤岛恰巧与这一运动形成平衡——真实的乔治湖中有很多小岛,肯塞特为了构图需要删除了部分岛屿,因而视野变得更加开阔。近处浅滩上的褐色岩石与远方青黛色的山峦相映成趣,冷暖互补;阳光从云层间漫射下来,使整个画面明亮而柔和。画家通过微妙的色调关系将宽阔的水面、空蒙的远山、高远的蓝天逼真地展现在观众面前,令人有身临其境之感。

绘画类型	布面油画
作　者	约翰·弗雷德里克·肯塞特
创作时间	1869 年
尺寸规格	纵 112.1 厘米,横 168.6 厘米
收藏地点	美国纽约大都会艺术博物馆

约翰·弗雷德里克·肯塞特《十月的沼泽》

《十月的沼泽》描绘的是充满秋天气息的田园景象,整个画面基调为黄色,画面中央有一片宁静的小沼泽,周围是金黄色的田野和树林。画家通过构图的方式将沼泽放置在画面的正中央,给人以"中心""主题"之感,这也寓意了人们应该珍爱自然环境中的每一处宝贵资源,同时也向人们传递出浓郁的人文关怀和对大自然的热爱之情。

绘画类型	布面油画
作　者	约翰·弗雷德里克·肯塞特
创作时间	1872 年
尺寸规格	纵 47 厘米,横 77.5 厘米
收藏地点	美国纽约大都会艺术博物馆

约翰·弗雷德里克·肯塞特《海上黄昏》

1872年12月，肯塞特在康涅狄格州达里恩的夏季画室里去世，留下了一组名为"最后一个夏天的作品"的画作，《海上黄昏》就是其中的一幅。肯塞特是美国哈德逊河画派的第二代画家，同许多哈德逊河画派第二、三代画家一样，他在欧洲见识了新的艺术风格后深受其影响，之后作品中光的表现逐渐成为画作中的实质主题，在这幅《海上日出》中表现得尤为明显。整个画面极为简练，色彩柔和，着重突显了光线与大气的效果。有评论指出："这恐怕是他这个系列中最杰出的一幅作品，它描绘了日光下的海面，没有出现其他让人分散注意力的元素，既没有陆地或帆船，也没有人物形象，连一片引人注意的云朵和一块激起浪花的岩石都没有。纯粹是对光与海水的描绘，是海与天的结合。"

绘画类型	布面油画
作　　者	约翰·弗雷德里克·肯塞特
创作时间	1872年
尺寸规格	纵71.1厘米，横104.5厘米
收藏地点	美国纽约大都会艺术博物馆

阿舍·布朗·杜兰德《卡兹奇山》

杜兰德是托马斯·科尔的追随者，经常被称为"美国风景画之父"。他与托马斯·科尔、约翰·弗雷德里克·肯塞特等人一起创立了哈德逊河画派。杜兰德的作品主要描绘纽约和新英格兰的自然风景。《卡兹奇山》描绘的是纽约卡兹奇山的一处风景，即哈德逊河以西、奥本尼西南方的一处高原，由于此处保留着自然风光，而且距离纽约市不远，因此自20世纪初开始，东欧移民就经常在这里度假。

绘画类型	布面油画
作　　者	阿舍·布朗·杜兰德
创作时间	1859年
尺寸规格	纵158.8厘米，横128.3厘米
收藏地点	美国巴尔的摩沃尔特斯艺术博物馆

托马斯·沃辛顿·惠特里奇《越过普拉特河》

绘画类型	布面油画
作 者	托马斯·沃辛顿·惠特里奇
创作时间	1871 年
尺寸规格	纵 102.4 厘米，横 153.2 厘米
收藏地点	美国白宫罗斯福厅

《越过普拉特河》代表了惠特里奇成熟期的绘画风格。普拉特河位于内布拉斯加州，在文明的脚步迈入这个区域之前，河畔生活着以狩猎野牛为生的印第安人部落。画面上的印第安人在河边平原搭起帐篷，生起篝火，忙于各种工作，两位头上插着翎毛的印第安猎手正骑在马背上渡河。白雪皑皑的远山成了他们露营的背景，惠特里奇用灵动、自由的笔法描绘出具有浓郁美国西部特色的自然景观。

托马斯·沃辛顿·惠特里奇《印第安营地》

绘画类型	布面油画
作 者	托马斯·沃辛顿·惠特里奇
创作时间	1870 年至 1876 年
尺寸规格	纵 36.8 厘米，横 55.6 厘米
收藏地点	泰拉美国艺术基金会

作为美国第一个本土画派，哈德逊河画派的风景画题材的拓展与美国领土与精神的拓展步伐一致，他们的作品惯用巨大尺幅的壮丽风景来媲美欧洲的文化艺术——千年屹立不倒的高山，不必在尖顶耸立的教堂前俯首，美国的现在与未来也不必在欧洲悠久的历史面前低头，惠特里奇的《印第安营地》便表现出这一特征。

弗雷德里克·埃德温·丘奇《安第斯山》

在《安第斯山》中，丘奇成功地将浪漫主义风格与哈德逊河画派注重细节的倾向结合起来，构成了理想化的画面。画面前景是植被丰茂的河岸，各种树木以令人惊讶的清晰度展现在观者面前：树木的枝叶清晰可数，树皮在阳光下烁烁闪亮——如果具备相应的植物学知识，观者甚至可以分辨树木和蕨类的品种。然而这样一幅似乎纯风景的作品也包含了基督教元素：画面深处隐藏着一座教堂，河边的小道上耸立着十字架——有教徒正跪在十字架前祷告；画面的右侧，水汽喷溅的瀑布奔腾而下，给寂静的山谷带来了无限的生气；隐隐呈现的钦博拉索山峰以同样的清晰度描绘。

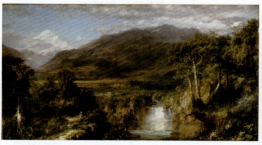

绘画类型	布面油画
作　　者	弗雷德里克·埃德温·丘奇
创作时间	1859 年
尺寸规格	纵 167.9 厘米，横 302.9 厘米
收藏地点	美国纽约大都会艺术博物馆

弗雷德里克·埃德温·丘奇《尼亚加拉瀑布》

丘奇来自哈德逊河画派，关注并描绘大河和它的支流。他不止一次描绘过尼亚加拉瀑布，每次都从一个不同的视角描绘。1867 年创作的《尼亚加拉瀑布》是同类题材中最为出色的一幅。此画作描绘了一个动人心魄的、壮丽的自然场景，画面中的尼亚加拉瀑布风景位于美国纽约州。丘奇对彩虹、雾气、水泡的刻画都极为逼真，对光和色彩的控制也显示了高超的技巧。画作是对原始、没有开发的自然的生动记录，丘奇对荒野的崇拜和当代关注环境的主张形成了共鸣。

绘画类型	布面油画
作　　者	弗雷德里克·埃德温·丘奇
创作时间	1867 年
尺寸规格	纵 257 厘米，横 227 厘米
收藏地点	英国爱丁堡国家美术馆

名家名画欣赏

阿尔伯特·比尔施塔特《落基山脉兰德峰》

绘画类型	布面油画
作　者	阿尔伯特·比尔施塔特
创作时间	1863 年
尺寸规格	纵 186.7 厘米，横 306.7 厘米
收藏地点	美国纽约大都会艺术博物馆

19世纪60年代，比尔施塔特参与了横跨美国西部大平原的调查探险活动，并在此期间创作了旷世名作《落基山脉兰德峰》，成为最早开始绘制美国西部风景的画家之一。比尔施塔特的这幅作品在公众面前展出时获得了巨大的成功，使他成为当时著名美国风景画家弗雷德里克·丘奇的竞争对手。《落基山脉兰德峰》采用对称的构图，以及大胆、简单的光线对比。前景中描绘了一个肖肖尼人印第安部落的营地。这幅画将美国的边疆风光清楚地呈现在美国人面前，同时助长了"天定命运论"——这种流行的观点认为美国人受到上天的指派，要成为美洲大陆的主宰。

阿尔伯特·比尔施塔特《约塞米蒂日落》

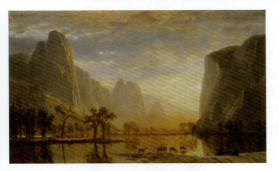

绘画类型	纸面油画
作　者	阿尔伯特·比尔施塔特
创作时间	1864 年
尺寸规格	纵 30.16 厘米，横 48.89 厘米
收藏地点	美国波士顿美术博物馆

《约塞米蒂日落》画面上的约塞米蒂山谷恰似两扇巨型大门在落日的余晖中张开，金色的霞光溢满了山谷，高耸的山峰随之被染成金色，绚丽的彩霞铺满了蓝天，静静的小河由此被照亮，苍松翠柏、河岸上的植被都被笼罩在温暖而又明亮的色调中，画面的光色效果堪与后来的印象派媲美。

阿尔伯特·比尔施塔特《加州内华达山脉之中》

《加州内华达山脉之中》是19世纪美国风景画的代表,描绘了美国西部内华达山脉的雄伟景象。该画作在比尔施塔特位于罗马的工作室中被创作,随后在欧洲各地巡展,激起了许多欧洲人对美国西部的兴趣。

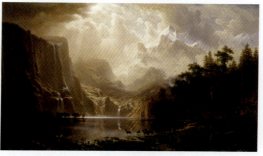

绘画类型	布面油画
作　者	阿尔伯特·比尔施塔特
创作时间	1868 年
尺寸规格	纵 183 厘米,横 305 厘米
收藏地点	史密森尼美国艺术博物馆

阿尔伯特·比尔施塔特《加州的春天》

《加州的春天》描绘了一个宁静的乡村场景,令人沉浸其中。画面中,一片田野、一棵大树和一个牛群构成了主要的场景。奶牛的姿态显得十分放松,它们在大自然中尽情享受着和煦的阳光和清新的空气。这种闲适的氛围,让人感受到了大自然的魅力。同时,乌云与树木的搭配,不仅在视觉上形成了强烈的对比,还暗示着春天的多变与神秘。比尔施塔特通过细腻的笔触,将春天的美丽与生机盎然表现得淋漓尽致。

绘画类型	布面油画
作　者	阿尔伯特·比尔施塔特
创作时间	1875 年
尺寸规格	纵 137.8 厘米,横 214 厘米
收藏地点	美国旧金山美术馆

名家名画欣赏

詹姆斯·惠斯勒《白人女孩》

《白人女孩》描绘了一位皮肤白皙的年轻女子，穿着飘逸的白色长裙，站在白色的窗帘前。她赤褐色的头发垂落在肩后，用绿色的眼睛看着画面的左边，粉红色的嘴唇紧闭。她的裙子有泡泡肩，长袖上有白底白条纹图案。女孩站在兽皮上，兽皮横跨画作的宽度，并与蓝色图案的地毯重叠。女子左手拿着一朵白百合，皮毛上散落着黄色和紫色的花朵。该画作的主人公乔安娜·希弗南是一位爱尔兰移民，是19世纪60年代初期惠斯勒的主要模特。

绘画类型	布面油画
作　者	詹姆斯·惠斯勒
创作时间	1863年
尺寸规格	纵213厘米，横107.9厘米
收藏地点	美国华盛顿国家美术馆

詹姆斯·惠斯勒《母亲的画像》

《母亲的画像》画面中的空气，似乎凝结在母亲黑色的长衣周围，观者的视线被强烈地压抑，而在双脚的浅色踏板处，寻找到一处可以舒坦的空间。延伸到地板上的浅色调，使坐着的女人显得更为高贵，令人尊敬。侧坐的老妇，从美好的轮廓线条，依稀可以见到她曾经拥有的青春美貌；轻盈的白色蕾丝头纱和袖口花边，自然成为一种永恒的温柔象征。墙壁上的黑框风景画，概括了妇人的回忆。

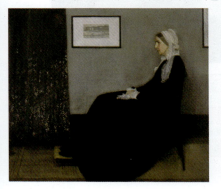

绘画类型	布面油画
作　者	詹姆斯·惠斯勒
创作时间	1871年
尺寸规格	纵144.3厘米，横162.4厘米
收藏地点	法国巴黎奥赛博物馆

托马斯·莫兰《黄石大峡谷》

1872 年,莫兰根据自己的探访经历画下了《黄石大峡谷》。美国国会付给莫兰 1 万美元,买下画作将之悬挂在参议员画廊展示。这是美国政府第一次出资购买一位美国艺术家绘制的美国风景画作。同年 3 月 1 日,总统尤里西斯·格兰特签署了《关于划拨黄石河上游附近土地为公众公园专用地的法案》,宣告了世界第一个国家公园——黄石公园的诞生。在《黄石大峡谷》画面的中心位置,著名的黄石瀑布从山谷中咆哮而下,汇成的急流顺着山势在谷底时隐时现;峡谷两岸的陡坡上,青松挺立,乱石穿空,处于阴影中的近景与阳光直射的中景形成鲜明的对照;画面景象如同宽银幕电影镜头一般顺着山谷逐渐推远,把广阔而又壮丽的大峡谷景色带到观众面前。

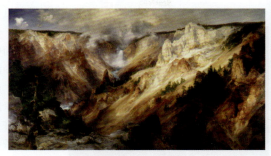

绘画类型	布面油画
作　　者	托马斯·莫兰
创作时间	1872 年
尺寸规格	纵 210 厘米,横 360 厘米
收藏地点	史密森尼美国艺术博物馆

汤姆·艾金斯《单人双桨冠军》

艾金斯被誉为"美国绘画之父",他出生于费城,早年入读宾夕法尼亚美术学院。1866 至 1868 年,艾金斯在巴黎美术学院随让·莱昂·杰罗姆学习,1869 年前往西班牙,接触了委拉斯凯兹等人的作品,受到学院派和古典风格影响。1870 年,艾金斯回到费城,为亲人绘制了不少肖像画,也画了一些以户外活动为主题的画作。这期间最具代表性的作品就是《单人双桨冠军》,描绘了单人双桨小艇冠军马克斯·施密特正在水面上训练的场景。

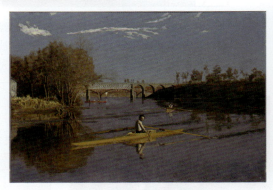

绘画类型	布面油画
作　　者	汤姆·艾金斯
创作时间	1871 年
尺寸规格	纵 82.6 厘米,横 117.5 厘米
收藏地点	美国纽约大都会艺术博物馆

名家名画欣赏

汤姆·艾金斯《格罗斯医生的临床课》

《格罗斯医生的临床课》是艾金斯的现实主义代表作之一，该画作一经展出，反响热烈。画面的中央，70岁的美国创伤外科医生塞缪尔·戴维·格罗斯博士穿着一件黑色的外套，正在给一位年轻病人的腿部进行手术，杰斐逊医学院一群学生在周围观摩学习。格罗斯医生沾满鲜血的手上握着一把解剖刀。画面中的角色面对血淋淋的手术显露出不同的表现。画面的左下方，是一个坐在椅子上掩面哭泣的女子，可能是病人的母亲，她的表现很痛苦，与周围医学院师生的平静、专业的神态形成强烈的对比。也许是画家本人曾经谙熟医疗学科的经历，使画面具备一种强烈的叙事感与现场感，因为过于真实从而给人一种震撼的视觉冲击。

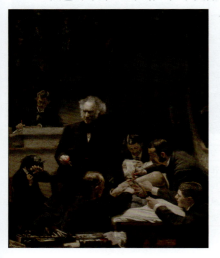

绘画类型	布面油画
作　者	汤姆·艾金斯
创作时间	1875年
尺寸规格	纵244厘米，横198厘米
收藏地点	美国费城艺术博物馆

玛丽·卡萨特《茶》

《茶》是卡萨特描绘巴黎上流女性的经典画作之一。以现在的眼光来看，这幅画作传统又过时，但它在卡萨特的时代却被认为是极其叛逆的。卡萨特不仅是少数几位的女性印象派艺术家，《茶》本身也完全违背了传统的艺术原则。卡萨特更注重刻画杯子的细节而非人物的面部特征——右边的人物甚至被杯子遮住了脸。因此她受到了许多针对画作完成度和完整性的批评。实际上，《茶》蕴藏着一种前卫的动机，即削弱人物而更多地关注艺术的总体倾向。

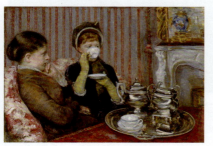

绘画类型	布面油画
作　者	玛丽·卡萨特
创作时间	1879年至1880年
尺寸规格	纵64.7厘米，横92厘米
收藏地点	美国波士顿美术博物馆

玛丽·卡萨特《一杯茶》

《一杯茶》描绘了画家的妹妹莉迪亚·卡萨特在典型的巴黎上流社会下午茶仪式中的场景。画家选择使用鲜艳的色彩、宽松的笔触和独特的视角来描绘这一场景,使它成为一幅典型的印象派绘画。画面中的金边茶杯和银勺,表明所描绘的主题具有很高的社会地位。莉迪亚的帽子和手套烘托出了场景的正式性,另外也暗示她是在另一个女人家里喝茶的客人。莉迪亚身后的一个绿色的柳条花盆,里面种满了白色的风信子。风信子通常代表美丽和骄傲,这进一步强调了整体场景的沉稳和优雅。

绘画类型	布面油画
作　者	玛丽·卡萨特
创作时间	1879 年
尺寸规格	纵 92.4 厘米,横 65.4 厘米
收藏地点	美国纽约大都会艺术博物馆

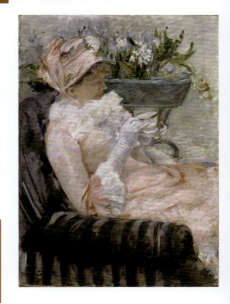

玛丽·卡萨特《茶几旁的女士》

《茶几旁的女士》描绘了卡萨特母亲的表姐玛丽·迪金森·里德尔主持茶会的场景,这是大西洋两岸中上阶层女性的日常仪式。里德尔夫人的右手放在茶壶的把手上,茶壶是她女儿赠送给卡萨特家人的礼物。作为对礼物的回应,卡萨特绘制了这幅画像。由于里德尔夫人的女儿不喜欢这幅画像,卡萨特把它保存了下来,直到路易斯·哈维迈耶说服她把它交给大都会艺术博物馆。

绘画类型	布面油画
作　者	玛丽·卡萨特
创作时间	1883 年至 1885 年
尺寸规格	纵 73.7 厘米,横 61 厘米
收藏地点	美国纽约大都会艺术博物馆

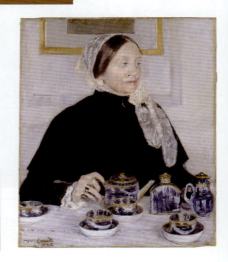

名家名画欣赏

玛丽·卡萨特《洗浴》

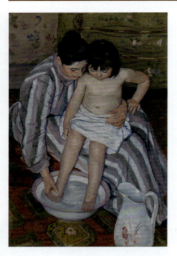

《洗浴》描绘了母女亲情，画中流露出女性的细腻感觉，在构图处理上显然有着法国画家埃德加·德加的影子。画家将孩子与母亲的身体和手臂拉得很长，让其在画面上伸展开来。同时运用俯瞰的方法，使背景色彩的分布划分为上下两部分，花纹墙纸的赭色与地面地毯图案的红棕色，通过母亲的条纹服装衔接起来，使色调在表现情绪中融为一体。画家运用这种形式、色彩的目的，是刻画母女之爱，特别是着力于刻画女孩的可爱、母亲亲昵的动作，从而加深对母爱主题的烘托。

绘画类型	布面油画
作　　者	玛丽·卡萨特
创作时间	1893 年
尺寸规格	纵 100.3 厘米，横 66.1 厘米
收藏地点	美国芝加哥艺术学院

玛丽·卡萨特《划船聚会》

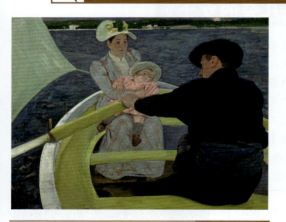

《划船聚会》画面上男女形象的色彩对比强烈，男人背朝观者，深色的背影加重了近景色域的分量。除了水面上略用了一些油画笔触外，船与船上的人物都采用平涂画法，色阶差十分明显，并以线条加以区别。明晰的轮廓线，特别是船舷与船桨以及帆上的轮廓线，显示出版画式的表现力。母亲和孩子迎着观者的目光，带有几分温馨的气息。

绘画类型	布面油画
作　　者	玛丽·卡萨特
创作时间	1893 年
尺寸规格	纵 90 厘米，横 117.3 厘米
收藏地点	美国华盛顿国家美术馆

玛丽·卡萨特《夏日》

1894年,卡萨特在巴黎西北80公里外的乡村购买了一所房子,并开始在户外写生。以《夏日》为代表的一系列作品都以女性为主题,结合了鲜明的色彩、丰富的肌理,以及没有地平线的构图,这些都是因为受到了她所热爱的日本木刻版画带来的影响。而她充满活力的画面肌理与自由的笔触则表明她与印象派画家的交集。《夏天》有一种打翻颜料罐的感觉,画面上色彩相融相交,并没有明晰的边界,却并不显得杂乱。

绘画类型	布面油画
作 者	玛丽·卡萨特
创作时间	1894年
尺寸规格	纵73.7厘米,横96.5厘米
收藏地点	美国洛杉矶阿曼·汉默基金会

威廉·梅里特·蔡斯《露天早餐》

蔡斯的画风特点是广泛吸收欧洲写实画派的长处,在美国创立了一种色彩鲜明和透明水彩的画法。他的画作很少采用阴影,阳光显得十分充足。《露天早餐》是他采用印象派直接在户外写生的方法创作的杰作之一,描绘了美国庄园主在户外的舒适生活。画面上的色调不仅悦目宜人,还给人一种轻松感。

绘画类型	布面油画
作 者	威廉·梅里特·蔡斯
创作时间	1888年
尺寸规格	纵95.1厘米,横144.3厘米
收藏地点	美国托莱多艺术博物馆

威廉·梅里特·蔡斯《现代的抹大拉的玛利亚》

抹大拉的玛利亚是基督的追随者之一,她原先是一个妓女,在基督的感召下从良。在历史上,她被画得美丽善良,有时也画成裸体。蔡斯是美国印象派画家,他把抹大拉的马利亚画成一位现代美女,体态丰润,动作优雅,精致的纺织品体现出现代时尚,反映了19世纪末美国中产阶级的审美趣味。这幅画作主要是反映中产阶级趣味,只不过是取了一个《圣经》的名字而已。

绘画类型	布面油画
作 者	威廉·梅里特·蔡斯
创作时间	1888年
尺寸规格	纵38.7厘米,横48.3厘米
收藏地点	美国波士顿美术博物馆

威廉·梅里特·蔡斯《在海边》

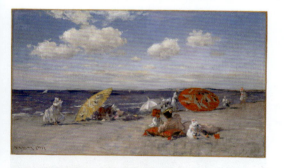

《在海边》画面中,晴朗的天空中飘浮着朵朵白云,天空下湛蓝的海域和金色的沙滩呈"Z"形布局。海面泛起白色的泡沫,沙滩上的人群衣着华丽,红色、黄色的大花伞格外引人注目。画家并没有对人物细节进行过多的刻画,只是用不同的色彩进行涂抹,从而创造出多个姿态不一的人物轮廓。

绘画类型	布面油画
作 者	威廉·梅里特·蔡斯
创作时间	1892年
尺寸规格	纵50.8厘米,横86.4厘米
收藏地点	美国纽约大都会艺术博物馆

约翰·辛格·萨金特《卡罗勒斯·杜兰肖像》

萨金特的父亲是美国费城的著名医生,母亲是一位水彩画家,得益于母亲的熏陶,萨金特自幼喜爱绘画,14岁时进入佛罗伦萨美术学院学习。1874年,父母为了鼓励他从事绘画,举家迁往巴黎,并让他跟随著名人像画家卡罗勒斯·杜兰学画。这位老师崇尚写实,素以冷峻的素描手法教育自己的弟子,并让弟子去卢浮宫临摹。萨金特进步很快,深受老师的赞许。《卡罗勒斯·杜兰肖像》是萨金特为自己老师绘制的一幅肖像画,画中使用了他从老师那里学到的一种薄涂绘画技法。

绘画类型	布面油画
作者	约翰·辛格·萨金特
创作时间	1879年
尺寸规格	纵116.8厘米,横96厘米
收藏地点	美国克拉克艺术中心

约翰·辛格·萨金特《在家中的波齐医生》

波齐医生是一位有名的法国外科医生,被誉为"法国妇科之父"。多才多艺的波齐医生同时也是军人、政治家、艺术收藏家。萨金特于1881年为他创作了《在家中的波齐医生》,并因这幅画作而声名鹊起、备受赞誉。这幅依照真人比例创作的肖像画描绘的既是一位英俊的医生,又是一位声名狼藉的花花公子。在19世纪肖像画里的医生通常身着黑色教士服,而画面中栩栩如生的波齐医生穿着魅惑的血红色晨衣立于暗红色的垂帘之前。1967年,阿曼德·哈默从波齐医生的儿子手中买下了这幅画作。1991年,这幅画作开始在哈默博物馆公开展出。

绘画类型	布面油画
作者	约翰·辛格·萨金特
创作时间	1881年
尺寸规格	纵201.6厘米,横102.2厘米
收藏地点	美国加州大学洛杉矶分校哈默博物馆

约翰·辛格·萨金特《爱德华·达里·博伊特的女儿》

《爱德华·达里·博伊特的女儿》的背景是博伊特在巴黎公寓的大厅,坐在地上的是4岁的朱丽娅,站在左边的是8岁的玛丽·路易莎,被阴影覆盖着的年纪较大的两名女童分别是12岁的简与14岁的佛罗伦萨。背对着花瓶的少女,比起其他女童,有着更多的顾虑,因此压抑了自己的性格。这幅画作的构图是群像画中比较罕见的,一是不同程度地突出了画中人(在传统肖像画中,人物的重要程度需相等),二是画作呈正方形。学者认为,萨金特的灵感来自西班牙画家委拉斯凯兹名作《宫娥》。萨金特的笔触,一般认为是受了荷兰画家弗兰斯·哈尔斯的影响。

绘画类型	布面油画
作　者	约翰·辛格·萨金特
创作时间	1882年
尺寸规格	纵222.5厘米,横222.5厘米
收藏地点	美国波士顿美术博物馆

约翰·辛格·萨金特《亨利·怀特夫人》

《亨利·怀特夫人》被画家刻画得极其精细,怀特夫人身上的长裙,从整体来看显得银光闪闪,并且有一种透明感。怀特夫人被描绘得举止端庄、冷静凝神,具有丰富的内涵。深色的背景使整个服饰富于节奏感,并且和谐统一。怀特夫人身后英国古典式沙发椅的点景,使这幅肖像画充满了英国情调。

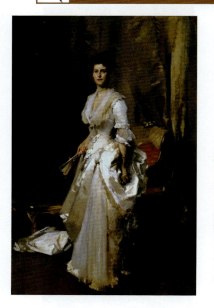

绘画类型	布面油画
作　者	约翰·辛格·萨金特
创作时间	1883年
尺寸规格	纵221厘米,横139.7厘米
收藏地点	美国华盛顿科克伦美术馆

约翰·辛格·萨金特《维克斯小姐》

《维克斯小姐》画面中的人物是英国维克斯家族的三位千金，背景是维克斯家族在博尔索弗山的宅邸。三人由左至右分别为佛罗伦斯·伊芙琳·维克斯、美宝·弗朗西丝·维克斯、克莱拉·米尔德丽德·维克斯。在这幅画作中，可以看出西班牙画家委拉斯凯兹、荷兰画家弗兰·哈尔斯对萨金特的影响。同时，萨金特在这幅画作中使用的手法也可以在他另一幅画作《爱德华·达里·博伊特的女儿》中见到。

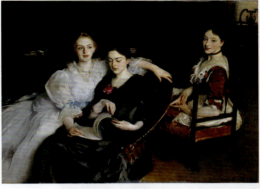

绘画类型	布面油画
作　　者	约翰·辛格·萨金特
创作时间	1884 年
尺寸规格	纵 166.6 厘米，横 212.2 厘米
收藏地点	英国谢菲尔德美术博物馆

约翰·辛格·萨金特《高特鲁夫人》

《高特鲁夫人》并不是萨金特生平最好的肖像画作品，但画家创造了一种全身肖像画的崭新风格，完全打破了古典派肖像画的规范。画面中的高特鲁夫人穿一件黑色晚礼服，丰满的胸部在时髦的礼服上呈现出诱人的弧线。她的头向一边偏着，淡紫色带光泽的白净皮肤散发出一种奇特的光感。当 1884 年画作完成后在巴黎艺术沙龙上展出时，萨金特预期观众定会蜂拥围观。可是，现实却与他的预料相反，这幅画作被很多人认为不雅并富有挑逗性，不堪忍受流言蜚语的高特鲁夫人也要求萨金特将画作撤走。事后，萨金特感到非常痛苦，他把画名改成了《X 夫人肖像》，并被迫移居英国。

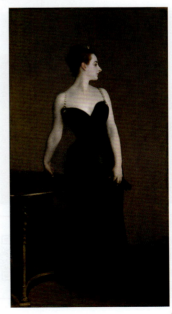

绘画类型	布面油画
作　　者	约翰·辛格·萨金特
创作时间	1884 年
尺寸规格	纵 209.5 厘米，横 110 厘米
收藏地点	美国纽约大都会艺术博物馆

约翰·辛格·萨金特《康乃馨、百合、百合、玫瑰》

《康乃馨、百合、百合、玫瑰》是萨金特第一件被公共博物馆收购的作品,目前仍然被泰特美术馆所收藏并展出。该画作描绘了这样的情景:傍晚时分,在一处种有粉红色玫瑰、白色百合,并点缀有淡黄色康乃馨的花园里,两个穿白色连衣裙的女孩正在点亮纸灯笼。这幅画作以描绘植物为主,没有使用明显的线条透视法来给人深度感。观者似乎与孩子们处于同一水平线上,但实际上是在俯视她们。画面中的主要人物是萨金特的朋友弗雷德·巴纳德的两个女儿,左边是11岁的多莉,右边是7岁的波莉。

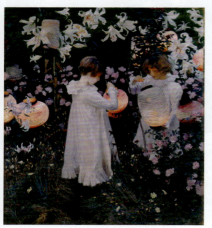

绘画类型	布面油画
作　　者	约翰·辛格·萨金特
创作时间	1885年
尺寸规格	纵174厘米,横153.7厘米
收藏地点	英国伦敦泰特美术馆

约翰·辛格·萨金特《麦田里的收割者》

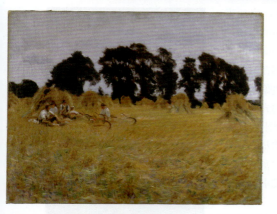

《麦田里的收割者》是萨金特为数不多的风景画作品之一,描绘了麦田中的收割者和秋天收获的场景。画面中,金黄色的麦浪在风中温柔地起伏,几位农民坐在田野中的麦垛旁休息交谈,黑色的镰刀被扔在田野中。远处茂盛的绿色大树也在宁静的天空下摇曳。正午的阳光温暖和煦,整个画面传递出一种田园牧歌般的抒情气息,而萨金特印象派的绘画手法更加深了画面的秋日氛围。

绘画类型	布面油画
作　　者	约翰·辛格·萨金特
创作时间	1885年
尺寸规格	纵71.1厘米,横91.4厘米
收藏地点	美国纽约大都会艺术博物馆

约翰·辛格·萨金特《塞西尔·韦德夫人》

《塞西尔·韦德夫人》描绘的是英国伦敦一位股票经纪人的 23 岁妻子,背景是她家的豪华别墅的宽敞客厅。画面中的韦德夫人略显僵硬地坐在长椅上,她的穿着打扮表明她的社会地位较高,为人较保守。受当时法国和 17 世纪西班牙绘画技巧的影响,萨金特精心刻画了画面中的灯光效果和物体纹理,包括精美的缎面、抛光的木材和透明的窗帘。

绘画类型	布面油画
作 者	约翰·辛格·萨金特
创作时间	1886 年
尺寸规格	纵 167.6 厘米,横 137.8 厘米
收藏地点	美国纳尔逊·阿特金斯艺术博物馆

约翰·辛格·萨金特《艾伦·特里饰演麦克白夫人》

1888 年 12 月 29 日的夜晚,萨金特在伦敦兰心剧院观看了由亨利·欧文编导的《麦克白夫人》的初演。该话剧的女主角由艾伦·特里出演,她身着一袭特制的华美绿袍,以精妙绝伦的演绎为观众献上了一场酣畅淋漓的视觉盛宴。萨金特为台上光芒四射的艾伦·特里所动容,回到画室后不久他便开始创作以那一夜的艾伦·特里为模特的画像。画面中艾伦·特里高举王冠,这一动作是萨金特自己想象的,演出中并无这一场景,但萨金特的这一设计却完美捕捉到了艾伦·特里表演的精髓。

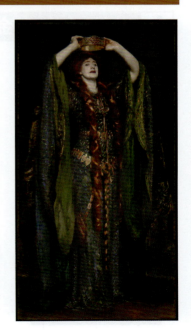

绘画类型	布面油画
作 者	约翰·辛格·萨金特
创作时间	1889 年
尺寸规格	纵 221 厘米,横 114.5 厘米
收藏地点	英国伦敦泰特美术馆

名家名画欣赏

约翰·辛格·萨金特《阿格纽夫人》

《阿格纽夫人》创作于19世纪90年代初期,是萨金特在肖像画上的黄金时期。移居英国的他已从大量肖像画订单中练就了高超的技巧,他以严谨的写实手法去描绘人物的全貌,通过洒脱的笔触与简练的色块营造出英国式的高雅。在《阿格纽夫人》中,画家采用了一种较为灰暗的色调,但从整体效果来看,它显得银光闪闪,色调很透明,因此赢得了社会广泛的赞誉。阿格纽夫人是一位英国贵妇,平时举止端庄,神情傲慢。画家不负所望,在这幅画作上展现了她的这些特点。由于色彩的作用,她的秀美减弱了她那不屑一顾的傲慢神色。

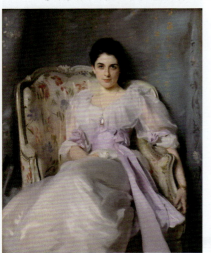

绘画类型	布面油画
作 者	约翰·辛格·萨金特
创作时间	1892年
尺寸规格	纵127厘米,横101厘米
收藏地点	英国爱丁堡国家美术馆

约翰·辛格·萨金特《菲尔普斯·斯托克斯夫妇》

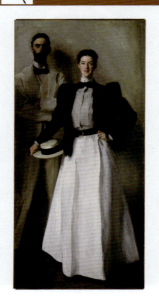

《菲尔普斯·斯托克斯夫妇》是萨金特送给一对新婚夫妇的礼物。黑白配色呈块状构图,后方以白色为主调的新郎与前方以黑色为主调的新娘,一后一前、一男一女、一白一黑组合。男士的黑色领结、女士的白色长裙、黑白相间的礼帽,在单调主色外添加相反色泽,黑白兼具、阴阳协调。在这幅画作里,萨金特诠释了他的性别审美新主张。新婚夫妇的肖像打破性别刻板分别,新娘的衣着兼具男性气质,将西服、礼帽和领结等男装元素引入女性时尚领域。

绘画类型	布面油画
作 者	约翰·辛格·萨金特
创作时间	1897年
尺寸规格	纵214厘米,横101厘米
收藏地点	美国纽约大都会艺术博物馆

约翰·辛格·萨金特《毒气战》

《毒气战》是萨金特应英国战争纪念委员会之邀而作,他在肖像画、风景画方面造诣颇深,但很少涉猎严肃、残酷的战争题材,因此他亲自到欧洲西部前线寻找素材。1918年8月21日,第二次阿拉斯战役期间,萨金特亲眼目睹了德军释放芥子气后的可怕场景。他在一处简陋的战地医院采风时,传来了德军的死亡烟雾。更加令人心悸的是,顺着公路慢慢走来了一长串中毒并双目失明的英军士兵,他们眼睛缠着绷带,依次排成长列,双手搭在前方战友的肩头上蹒跚地走向医院。《毒气战》描绘的正是这一惨烈的场景,这幅画作展出后引发巨大轰动,并在日后成为揭露化学战罪恶时经常被引用的艺术作品之一。

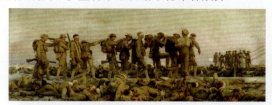

绘画类型	布面油画
作者	约翰·辛格·萨金特
创作时间	1919年
尺寸规格	纵231厘米,横611厘米
收藏地点	英国伦敦帝国战争博物馆

温斯洛·霍默《前线战俘》

1864年6月21日,南方联盟首都里士满附近的彼得斯堡,三名南军散兵不幸被北军俘获,他们被带到北军波托马克军团黑帽旅旅长弗朗西斯·钱宁·巴洛准将的面前。这一幕被霍默用速写记录,并依据速写底稿创作了油画《前线战俘》。该画作是霍默关于美国南北战争最著名和最受好评的作品,也标志着他从一名娴熟的插画师向经典画家的转型。在这幅画作里,霍默似乎在刻意强调着某种精神意象,那是历经战乱的国家对和解与宽容的渴求。

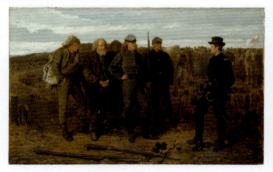

绘画类型	布面油画
作者	温斯洛·霍默
创作时间	1866年
尺寸规格	纵61厘米,横96.5厘米
收藏地点	美国纽约大都会艺术博物馆

温斯洛·霍默《朗布兰奇》

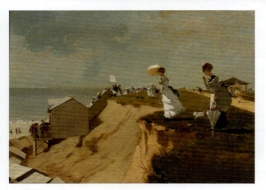

《朗布兰奇》描绘了美国新泽西州东部的海滨胜地朗布兰奇的一角。画面中,大海仅仅是休闲市民们的背景,两位主要角色——近景中的两位女士,一人打着阳伞、牵着宠物狗,另一人则将阳伞收了起来,并且摘下了墨镜。她们与周边的人群一道正在享受阳光、海岸、微风带给她们的愉悦,显得优雅和闲适。

绘画类型	布面油画
作　者	温斯洛·霍默
创作时间	1869 年
尺寸规格	纵 40.6 厘米,横 55.2 厘米
收藏地点	美国波士顿美术博物馆

温斯洛·霍默《马萨诸塞州的海滩》

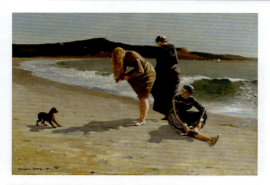

《马萨诸塞州的海滩》描绘了海滩上的三名女性游泳者。画面前景中,三位朝向不同方向运动的人物和一只棕褐色的小狗呈三角形构图。最左边的女子披散着头发,正在弯着腰拧干自己裙子上的水。画家对从裙子上拧下来的水流也进行了细致的描绘,一旁的小狗做后退状,仿佛被突如其来落下的水吓到了。席地而坐的女子眼睛望着别处,正在准备把左脚的鞋子脱下来,而另一位穿着一身黑裙的女子正转身朝画面左边走去。海水拍在沙滩上,激起洁白的浪花,远处的海面、天空、海岛一派平静,海面还隐约可见翱翔的海鸥和航行的帆船。前景的动态与背景的平静彼此烘托,为画面增加了别样的宁静和生机。

绘画类型	布面油画
作　者	温斯洛·霍默
创作时间	1870 年
尺寸规格	纵 66 厘米,横 96.5 厘米
收藏地点	美国华盛顿国家美术馆

温斯洛·霍默《爸爸回来啦》

《爸爸回来啦》描绘了温馨的家庭场景。女子抱着婴儿站在海滩上,男孩坐在一艘倾斜的小船的尾部向远方眺望,湛蓝海洋与天空在地平线上相遇,木制小船的一端被支撑在沙滩上的木桩上。坐在船头的男孩戴着一顶圆形的草帽,有着棕色的头发,身穿一件棕色的长袖衬衫和炭灰色的裤子。女子穿着一条长长的棕色裙子,上面罩着一条白色的围裙。周围的海滩上散落着小船、大石头、一个木桶和挂在高架上晾晒的渔网。沙滩上长着一些矮小的草丛。远处地平线上停泊着几艘白帆船。薄薄的淡桃色云朵漂浮在冰蓝色的天空中。霍默通过细腻的绘画技巧和色彩运用,将这个家庭场景栩栩如生地展现在观者面前,观者仿佛能感受到海风的清凉、沙滩的柔软和家庭的温馨。

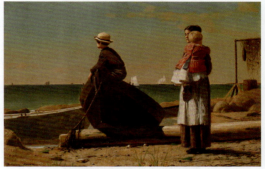

绘画类型	板面油画
作者	温斯洛·霍默
创作时间	1873 年
尺寸规格	纵 22.9 厘米,横 34.9 厘米
收藏地点	美国华盛顿国家美术馆

温斯洛·霍默《微风》

《微风》是霍默最受推崇的海洋题材代表作,《时代》周刊赞美此画作"构图广阔,笔触灵活,描绘海水的色彩是那样和谐,观后令人心旷神怡"。霍默活跃于印象主义流行的时期,但他的画作是在清晰的轮廓架构之内探索光与色彩,风格更接近现实主义。《微风》画面中,赤脚男孩明亮的眼神让人感到他的视野正在无限延伸,像是对未知世界充满无限的憧憬,另一个坐在右边的男孩则转头望向远处的地平线。

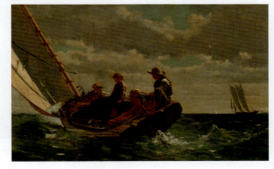

绘画类型	布面油画
作者	温斯洛·霍默
创作时间	1873 年至 1876 年
尺寸规格	纵 61.5 厘米,横 97 厘米
收藏地点	美国华盛顿国家美术馆

名家名画欣赏

温斯洛·霍默《修补渔网》

《修补渔网》描绘了两个天真烂漫的补网少女形象，并着意刻画了她们专注的神情与不同的动势，体现出两位少女的气质与性格。画面十分简洁，除两位少女及修补的渔网外，几乎没有任何东西，但却让观者感受到平凡生活的充实与劳顿，让人领略到强烈的生活气息。

绘画类型	水彩画
作　者	温斯洛·霍默
创作时间	1882 年
尺寸规格	纵 69.5 厘米，横 48.9 厘米
收藏地点	美国华盛顿国家美术馆

温斯洛·霍默《生命线》

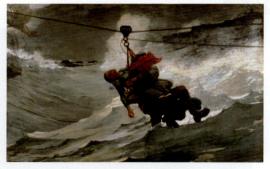

在霍默以往的画作中，人类与大海之间显得亲密、友善。而《生命线》开始流露出人类与大海紧张的关系。在这幅画作中，对于人来说，大海不再是一种美丽的风景，也不是一种惬意休闲的环境，而是充满致命危险的战场。《生命线》赞颂了人类在自然灾难面前齐心协力的人道主义光辉，画家所营造的气势磅礴的画面里，真实地再现了人类与大海搏斗的场景，表现出人类在自然面前顽强不屈的生命力。

绘画类型	布面油画
作　者	温斯洛·霍默
创作时间	1884 年
尺寸规格	纵 72.7 厘米，横 113.7 厘米
收藏地点	美国费城艺术博物馆

第 9 章 美国名家名画

温斯洛·霍默《猎狐》

《猎狐》描绘了一头饥饿的老鹰正在追逐雪地中的野狐。这幅画作是霍默 57 岁时的作品，表明了霍默晚年时的心境，也代表了此时他所思考的人生以及创作的主题："死亡、孤独、孤立和从生到死不变的轮回的宿命"。

绘画类型	布面油画
作 者	温斯洛·霍默
创作时间	1893 年
尺寸规格	纵 96.5 厘米，横 174 厘米
收藏地点	美国宾夕法尼亚艺术学院

温斯洛·霍默《飓风过后》

《飓风过后》被认为是霍默创作《墨西哥湾流》之前所画的水彩习作。画面中是一位不省人事的黑人水手，在风暴过后被冲上海滩，旁边是他搁浅的小船。这个画面仿佛是《墨西哥湾流》的下一幕场景，由此可见霍默对这个题材有过长期的思考和酝酿。霍默创作《飓风过后》及《墨西哥湾流》的灵感，也有可能来自一个发生在巴哈马的故事：1814 年，英国船长麦凯布遭到劫持，他试图雇佣一艘小船逃往附近一座岛屿，但是他遭遇了风暴，最后在拿骚死于黄热病。霍默曾收藏了有关这一故事的报道，并将其粘贴在一本旅游指南中。

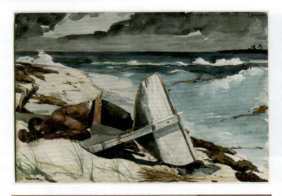

绘画类型	水彩画
作 者	温斯洛·霍默
创作时间	1899 年
尺寸规格	纵 38 厘米，横 54.3 厘米
收藏地点	美国芝加哥艺术博物馆

温斯洛·霍默《墨西哥湾流》

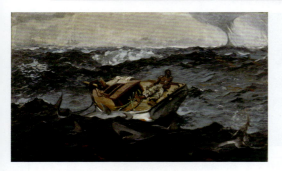

绘画类型	布面油画
作　者	温斯洛·霍默
创作时间	1899年
尺寸规格	纵71.4厘米，横124.8厘米
收藏地点	美国纽约大都会艺术博物馆

《飓风过后》是霍默创作《墨西哥湾流》之前所画的水彩习作。霍默为海洋的力量所倾倒，海洋也是他作品中常常出现的主题。《墨西哥湾流》描绘了海洋探险的场景，该画作的标题来自北大西洋的北赤道洋流，也称墨西哥湾流，是最强大的洋流之一。1884年和1898年冬天，霍默前往巴哈马群岛，并多次穿越墨西哥湾流。受此启发，《墨西哥湾流》画面中的海洋波涛汹涌，大有灾难临头的视觉效果。此外，霍默还往画面中加入了简陋无舵的渔船、形单影只的船员、鲨鱼群、海上龙卷风等元素，使画面更具戏剧性色彩。

温斯洛·霍默《左右》

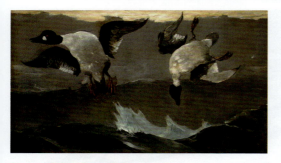

绘画类型	布面油画
作　者	温斯洛·霍默
创作时间	1909年
尺寸规格	纵71.8厘米，横122.9厘米
收藏地点	美国华盛顿国家美术馆

《左右》是霍默去世前一年的作品，也是一幅可以代表他艺术成就的作品。画面右边的野鸭已被猎人击中，其松弛舒展的双脚和类似跳水的姿势，可能表明了它的失衡、坠落和死亡。左边的野鸭奋力振翅，试图逃离猎人的第二次射击。第二枪显然是刚刚发射，猎枪发出的火光和烟雾遮住了猎人的面目。画面下方的海浪也像蓝色的火焰一样，将要吞噬坠落的野鸭。画面的视角是第三方视角，不是猎人的视角，也不是遇袭野鸭的视角，可能是第三只、第四只生死难料的野鸭的视角，或是天外之眼的视角。这是一个不稳定的视角，充满了惊慌、恐惧，势必与观者遭受威胁时的感觉产生共鸣。

马塞尔·杜尚《下楼的裸女二号》

《下楼的裸女二号》是杜尚对传统绘画进行彻底改革的决定性作品。据说，他曾经在一个搞摄影的朋友那里看到了一张重复曝光的底片，底片中连续动作互相重叠的现象，给了杜尚很大的启发。不过在这幅画上，客观的人物形象不是杜尚所考虑的，他把下楼梯的裸女分割成一块块由线条组成的形状，观者隐约中能看到许多重叠的动作状态。明亮的油黄色在光线的照射中熠熠生辉，一组组互相交叉的动作幻影在匆匆中定格，有一种工业时代机器和人互相交织的紧迫感和速度感。

绘画类型	布面油画
作　　者	马塞尔·杜尚（1955 年加入美国籍）
创作时间	1912 年
尺寸规格	纵 148 厘米，横 89 厘米
收藏地点	美国费城艺术博物馆

诺曼·洛克威尔《言论自由》

《言论自由》是洛克威尔创作的《四大自由》系列油画的第一幅，于 1943 年 2 月 20 日在《星期六晚邮报》首发。这四幅油画代表的理念都源自第 32 任美国总统富兰克林·德拉诺·罗斯福 1941 年 1 月 6 日国情咨文中的四大自由。《言论自由》画面中的发言者为蓝领阶级，其身穿方格衬衫、绒面革夹克，有着一双肮脏的手和比其他出席者更为黝黑的皮肤。而其他出席者均穿着衬衫、夹克，戴着领带。在出席者中有一位男士佩戴了结婚戒指。

绘画类型	布面油画
作　　者	诺曼·洛克威尔
创作时间	1943 年
尺寸规格	纵 116.2 厘米，横 90.2 厘米
收藏地点	美国斯托克布里奇诺曼·洛克威尔博物馆

名家名画欣赏

诺曼·洛克威尔《信仰自由》

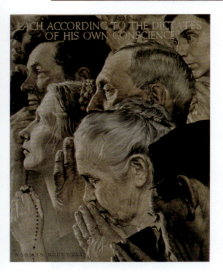

《信仰自由》是洛克威尔创作的《四大自由》系列油画的第二幅,于1943年2月27日在《星期六晚邮报》首发。该画作的主要内容是狭小空间内八个人物的头部,这些人物代表祈祷时秉持不同信仰的人们。其中右下角的男子头戴基帕、手持经书,是犹太人,他左上方的年长女性是新教徒,再左上方年纪较轻、面部被光照亮的女子手中持有玫瑰念珠,是天主教徒。

绘画类型	布面油画
作　者	诺曼·洛克威尔
创作时间	1943年
尺寸规格	纵116.2厘米,横90.2厘米
收藏地点	美国斯托克布里奇诺曼·洛克威尔博物馆

诺曼·洛克威尔《免于匮乏的自由》

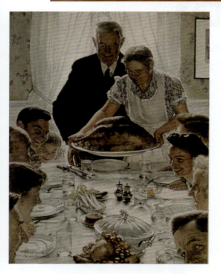

《免于匮乏的自由》是洛克威尔创作的《四大自由》系列油画的第三幅,于1943年3月6日在《星期六晚邮报》首发。画面中所有人物都是洛克威尔在佛蒙特州本宁顿县阿灵顿的亲朋好友,画家先单独拍下每个人的照片,再把他们绘入油画,画作内容是许多人围在餐桌前享用节日大餐。《免于匮乏的自由》有相当一部分就是在感恩节当天创作,描绘庆祝节日的喜庆场景,之后画作不但成为庆祝感恩节假期的标志画面,也成为其他家庭节日聚会的标志。

绘画类型	布面油画
作　者	诺曼·洛克威尔
创作时间	1943年
尺寸规格	纵116.2厘米,横90.2厘米
收藏地点	美国斯托克布里奇诺曼·洛克威尔博物馆

诺曼·洛克威尔《免于恐惧的自由》

《免于恐惧的自由》是洛克威尔创作的《四大自由》系列油画的第四幅，于1943年3月13日在《星期六晚邮报》首发。该画作的主要内容通常解读为：大西洋彼岸的英国饱受轰炸同时，美国的父母正为孩子盖上被子。画面上有两个孩子躺在床上安然沉睡，对这个世界面临的危险浑然不觉。母亲正给孩子盖上被子，父亲拿着报纸站在一边。虽然报纸上有关于战事持续的报道，但他此时并不关心，全部心思都在孩子身上。另有观点认为，画面上的孩子此时已经入睡，父母是在睡觉前再来检查一番。

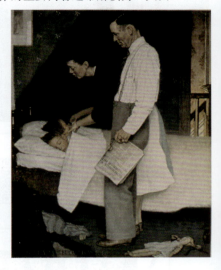

绘画类型	布面油画
作 者	诺曼·洛克威尔
创作时间	1943年
尺寸规格	纵116.2厘米，横90.2厘米
收藏地点	美国斯托克布里奇诺曼·洛克威尔博物馆

诺曼·洛克威尔《结婚执照》

《结婚执照》是洛克威尔为《星期六晚邮报》的1955年6月11日版封面所创作的油画。画面背景是昏暗的市政厅办公室，里面摆满了书架，地面有个黄铜痰盂，旁边散落着烟蒂。画作中间，一对年轻情侣站在翻盖书桌前填着结婚执照申请表，男生穿着深褐色西装，手臂保护性地搂着未婚妻；女生则身穿黄色连衣裙和高跟鞋，但需要踮脚签署文件。光线从打开的窗户照射在情侣的脸上。身穿马甲打领结的老人坐在桌子后，看起来很无聊，鞋子套着橡胶套鞋，有一只猫靠在他的椅子旁边。职员筋疲力尽的神情跟兴奋的情侣形成鲜明对比。

绘画类型	布面油画
作 者	诺曼·洛克威尔
创作时间	1955年
尺寸规格	纵116厘米，横108厘米
收藏地点	美国斯托克布里奇诺曼·洛克威尔博物馆

名家名画欣赏

诺曼·洛克威尔《我们共视的难题》

《我们共视的难题》描绘的是非裔美国人露比·布里奇斯于1960年11月14日上学期间遭受袭击的场景。露比·布里奇斯当时正在前往一所仅限白人就读的公立学校,由于暴力威胁,她由四名法警护送。画面中,露比·布里奇斯身后的墙上写着带有侮辱性的词语"Nigger(黑鬼)"以及"KKK"(即三K党,是美国历史上一个奉行白人至上主义的团体,也是美国种族主义的代表性组织),有人试图用西红柿袭击她,但砸在了墙上。

绘画类型	布面油画
作　者	诺曼·洛克威尔
创作时间	1964年
尺寸规格	纵91厘米,横150厘米
收藏地点	美国斯托克布里奇诺曼·洛克威尔博物馆

杰克逊·波洛克《1948年第5号》

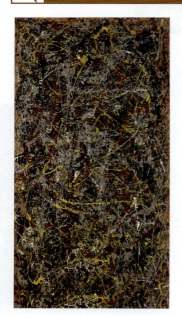

杰克逊·波洛克以其对抽象表现主义画派的贡献而闻名,他在一块纤维板上创作了《1948年第5号》,并使用了水性颜料。2006年11月2日,《纽约时报》称这幅画作被美国企业家大卫·格芬转卖给大卫·马丁内斯,价格达1.4亿美元,创造了历史最高记录,成为当时世界上出售价格最高的画作,直到后来被保罗·塞尚的《玩纸牌的人》打破(2.5亿美元)。

绘画类型	纤维板油画
作　者	杰克逊·波洛克
创作时间	1948年
尺寸规格	纵240厘米,横120厘米
收藏地点	私人收藏

第 9 章 美国名家名画

杰克逊·波洛克《秋韵》

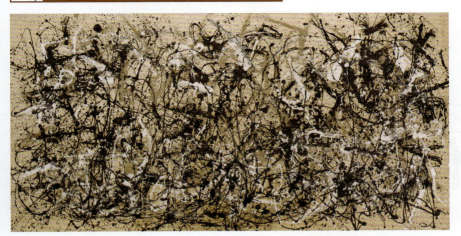

　　《秋韵》是一幅尺寸巨大的画作,波洛克将黑色、白色、浅褐色三种颜料在画布上肆意挥洒,它们像一团乱麻一样,却又和谐而富有韵律。一直以来,西方绘画都是描绘具体的事物,即使抽象绘画,也有具体的形状。波洛克完全抛弃了具体的"形",追求的是东方绘画中的"意境"。他将东方的"意境"代入西方绘画中,影响了之后许多西方艺术家的创作。

绘画类型	布面珐琅漆
作　者	杰克逊·波洛克
创作时间	1950 年
尺寸规格	纵 266.7 厘米,横 525.8 厘米
收藏地点	私人收藏

第 10 章

俄罗斯名家名画

　　俄罗斯美术是世界美术中的重要分支，因其独特的民族艺术风格、浓郁的反叛精神和对人民生活的真实反映而广受世界各地的关注和喜爱。俄罗斯美术的发展与俄罗斯的历史、文化，以及社会背景密切相关。它融合了西方艺术的风格，同时又保留了独特的俄罗斯艺术特色。

安德烈·卢布列夫《三位一体》

《三位一体》的题材结合了《圣经·旧约》的典故"亚巴郎待客"以及"三位一体"这个神学观念。作为整幅画像构图核心的是三位天使,在《圣经·旧约》中他们是来拜访亚伯拉罕预告他妻子即将怀孕产子的三个客人。鲁布烈夫在此将三个客人与三位一体的意象结合起来,三者的服装都有蓝色系的布料,在圣像画传统中代表着神性。最左边的人物代表圣父,身上披着金红色的罩袍;中间的代表圣子耶稣,外穿一件紫红色的外袍以象征牺牲和君王的身份;右者则代表圣神,身着绿色外袍。左侧背景有一个建筑物,中间背景是一棵树,而右边的背景则是一座山。三个人物围绕的桌子在传统意义上象征祭台。

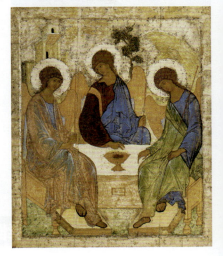

绘画类型	蛋彩画
作　者	安德烈·卢布列夫
创作时间	1408年至1425年
尺寸规格	纵142厘米,横114厘米
收藏地点	俄罗斯莫斯科特列季亚科夫美术馆

卡尔·巴甫洛维奇·布留洛夫《意大利早晨》

《意大利早晨》是1823年布留洛夫前往意大利后完成的画作,描绘了一名年轻女子在喷泉的细流下洗脸,她的身体被柔和的晨光照亮。画面中的光线来自女子身后,她的脸和胸部处在阴影中,却又受到被太阳照亮的喷泉反光。这幅画作为布留洛夫带来了名望,起初得到意大利评论界的好评,然后则是被皇家艺术家奖金协会看重。协会将《意大利早晨》赠给了亚历山德拉·费奥多洛夫娜,即沙皇尼古拉一世的妻子。沙皇想要《意大利早晨》的成对画作,这成了布留洛夫后来绘制《意大利晌午》的基础。

绘画类型	布面油画
作　者	卡尔·巴甫洛维奇·布留洛夫
创作时间	1823年
尺寸规格	纵80厘米,横60厘米
收藏地点	德国基尔美术馆

卡尔·巴甫洛维奇·布留洛夫《意大利晌午》

《意大利早晨》和《意大利晌午》组成了一套画，前者象征青春、生命的黎明，后者象征成熟、充沛的精力。《意大利晌午》描绘了一位盘着黑色秀发的年轻女子，手挽着篮子踩着木梯伸手去采摘葡萄的画面，阳光穿过葡萄架，照亮了年轻女子喜悦、朴实的笑容。

绘画类型	布面油画
作　　者	卡尔·巴甫洛维奇·布留洛夫
创作时间	1827年
尺寸规格	纵64厘米，横55厘米
收藏地点	俄罗斯圣彼得堡国家博物馆

卡尔·巴甫洛维奇·布留洛夫《庞贝城的末日》

《庞贝城的末日》是一幅把浪漫主义与现实主义两种创作手法有机地结合在一起的作品，表现的是庞贝城在狂暴自然力量袭击下而归于毁灭的惨象。画面宏伟，构图复杂，同时环境的渲染淋漓尽致，雷电轰鸣，天崩地裂，人仰马翻，建筑物摇摇欲坠，整个画面呈现动感效果。充满动感的构图，构成了强烈的明暗对比，强调了画中的悲剧性激情。画家虽尚未摆脱古典主义绘画手法的约束，但已明显地增加了浪漫主义因素，给人以强烈的艺术震撼。

绘画类型	布面油画
作　　者	卡尔·巴甫洛维奇·布留洛夫
创作时间	1830年至1833年
尺寸规格	纵465.5厘米，横651厘米
收藏地点	俄罗斯圣彼得堡国家博物馆

卡尔·巴甫洛维奇·布留洛夫《日出前女孩的梦》

《日出前女孩的梦》描绘了一位熟睡中的女孩。画面中，女孩抱着枕头趴在床上睡得正香，窗外春意盎然，牧童吹着短笛，却没有吵醒她。床边有一只蜷缩着的小狗，正和它的主人一样呼呼大睡。在女孩的梦中，她与自己的情郎深情相拥，并且获得了神的祝福。

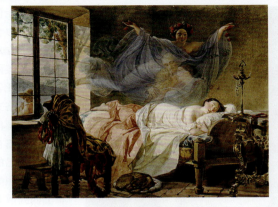

绘画类型	纸面水彩画
作　　者	卡尔·巴甫洛维奇·布留洛夫
创作时间	1830 年至 1833 年
尺寸规格	不详
收藏地点	俄罗斯莫斯科普希金造型艺术博物馆

卡尔·巴甫洛维奇·布留洛夫《女骑士》

《女骑士》是一幅立足于学院派又吸收了洛可可画风的肖像画。画面中人物是乔瓦尼娜与阿玛齐莉娅姐妹，她们是布留洛夫的好友尤·巴·萨莫依洛娃的养女。姐姐坐在一匹黑色烈马上，马匹不安分地抬起前蹄，但是马背上的女子却完全保持镇静优雅的姿态，静态的形象与奔跑急停的烈马形成动静的对比。人物刻画极为细腻，衣裙头饰表现极富质感，色彩配置华丽典雅。据说紧随奔马的小狗是有意加上去的，在小狗的项圈下挂着一个标牌，上面写着"萨莫依洛娃"，标志着这幅画作的所有者。

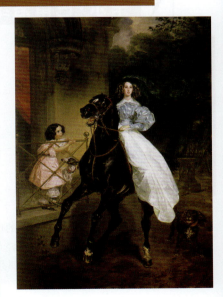

绘画类型	布面油画
作　　者	卡尔·巴甫洛维奇·布留洛夫
创作时间	1832 年
尺寸规格	纵 291.5 厘米，横 206 厘米
收藏地点	俄罗斯莫斯科特列季亚科夫美术馆

卡尔·巴甫洛维奇·布留洛夫《拔示巴》

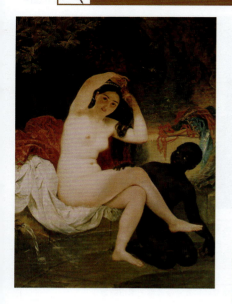

　　《拔示巴》取材于《旧约·列王纪下》。拔示巴是古以色列国王大卫下属乌利亚的妻子，有一次大卫在房顶上行走，看到拔示巴在洗澡，他就爱上了美丽的拔示巴，诱奸拔示巴怀孕后，大卫借故杀死了拔示巴的丈夫乌利亚。比起故事情节，布留洛夫对于古代东方文化馥郁芬芳的美更感兴趣。画作的主题是阳光下裸露的身体，这让画家能展露自己在装饰点缀方面的高超技艺。画面中拔示巴的面容留在阴影中，但是她的侧身却从下方被照亮，从而创造了鲜活肉体的感觉；画布上四处散布着色彩的反光。黑仆的皮肤突出了大理石的洁白，并为画作带来些微色情意味。

绘画类型	布面油画
作　　者	卡尔·巴甫洛维奇·布留洛夫
创作时间	1832 年
尺寸规格	纵 173 厘米，横 125.5 厘米
收藏地点	俄罗斯莫斯科特列季亚科夫美术馆

卡尔·巴甫洛维奇·布留洛夫《土耳其女子》

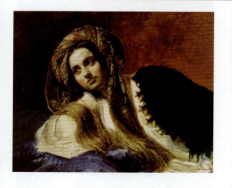

绘画类型	布面油画
作　　者	卡尔·巴甫洛维奇·布留洛夫
创作时间	1837 年至 1838 年
尺寸规格	纵 66.2 厘米，横 79.8 厘米
收藏地点	俄罗斯莫斯科特列季亚科夫美术馆

　　1835 年，布留洛夫参加了奥尔洛夫·达维多夫伯爵组织的开赴爱奥尼亚群岛和小亚细亚半岛的"艺术和文学探险"，然而他却在雅典患病，不得不被送往君士坦丁堡，并从那儿被送返俄罗斯。布留洛夫在土耳其待了三个多月，他在返俄前以及回国后根据旧灵感创作的作品中，最突出的特点就是东方风情，其中就有这幅《土耳其女子》。画面中年轻女子懒洋洋地、有气无力地躺在矮床上，珍贵的绣得五彩缤纷的服饰突出了她馥郁芬芳的"非欧洲"的美。

卡尔·巴甫洛维奇·布留洛夫《米开朗基罗·朗其像》

米开朗基罗·朗其是意大利考古学家、东方语言教授，同时也是画家的熟人。画家在为这位年长的学者绘制肖像时，并没有回避他的年龄特征。画面中的朗其抬眼看着观者，仿佛倾听着问题并且等待回答，就像观者成了他的对谈人一般。朗其右手的姿势更是加强了这种感觉。红色和银灰色的色调组合具有重要作用，浅绿色的背景成功地突出了两种主色调的和谐。

绘画类型	布面油画
作　　者	卡尔·巴甫洛维奇·布留洛夫
创作时间	1851 年
尺寸规格	纵 61.8 厘米，横 49.5 厘米
收藏地点	俄罗斯莫斯科特列季亚科夫美术馆

伊凡·康斯坦丁诺维奇·艾瓦佐夫斯基《九级浪》

《九级浪》是浪漫主义画家艾瓦佐夫斯基最成功的作品。其题材来自克里米亚战争前发生在黑海上的一次海难。画面中，巨大的海轮在惊涛骇浪中倾覆，幸存的人们攀附在桅帆上打着求救信号，蓝绿色的浪涛上，正辉映着柔黄的曙光。此画以宏大的构图和惊心动魄的光影效果，渲染了人与大海之间的殊死搏斗，意在鼓舞人们对抗大自然和增强人们在险境中生存的信心和力量。

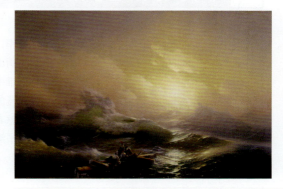

绘画类型	布面油画
作　　者	伊凡·康斯坦丁诺维奇·艾瓦佐夫斯基
创作时间	1850 年
尺寸规格	纵 221 厘米，横 332 厘米
收藏地点	俄罗斯圣彼得堡国家博物馆

伊凡·康斯坦丁诺维奇·艾瓦佐夫斯基《日落景色》

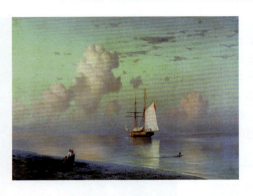

《日落景色》描绘了日落时分的海洋景象。一艘回归的帆船行驶在画面中央,格外引人注意,几位站在岸边的青年男女在享受夕阳西下的景色,还有一位在海中畅游。天空呈现出绚丽的色彩,而海面则波光粼粼,与天空形成了美妙的对比。画家运用丰富的色彩和细腻的笔触,刻画出了日落时分的色彩和光线变化,以及海面的涟漪和波浪,展现出了海洋的宁静和壮丽。

绘画类型	布面油画
作　者	伊凡·康斯坦丁诺维奇·艾瓦佐夫斯基
创作时间	1866 年
尺寸规格	不详
收藏地点	俄罗斯莫斯科特列季亚科夫美术馆

伊凡·康斯坦丁诺维奇·艾瓦佐夫斯基《黑海》

《黑海》是艾瓦佐夫斯基晚年之作,与《九级浪》形成强烈的对比。画面上没有狂风,没有巨浪,没有危难中求生的人,只有一片平静的、蓝蓝的海洋,如同智者的胸怀,似乎寓意着风暴的日子已经过去,一切变得平淡。

绘画类型	布面油画
作　者	伊凡·康斯坦丁诺维奇·艾瓦佐夫斯基
创作时间	1881 年
尺寸规格	纵 149 厘米,横 208 厘米
收藏地点	俄罗斯莫斯科特列季亚科夫美术馆

萨夫拉索夫《白嘴鸦飞来了》

《白嘴鸦飞来了》是俄国现实主义风景画的标志性作品,它使人产生怀旧思乡的联想。在寒冷的俄国,白嘴鸦归巢象征着春天的到来,尽管冬天的积雪还残留着,但白嘴鸦已经敏锐地感知到了即将到来的春天。画面中的一切看似寻常,但却极为真实和为俄国人所熟悉。萨夫拉索夫拉索夫在风景画中倾注了自己对祖国的真挚情感,因而使每个观者都备受感动。

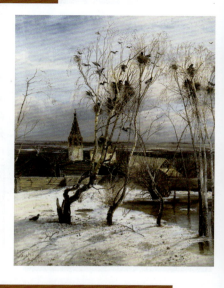

绘画类型	布面油画
作　　者	萨夫拉索夫
创作时间	1871 年
尺寸规格	纵 62 厘米,横 48.5 厘米
收藏地点	俄罗斯莫斯科特列季亚科夫美术馆

伊里亚·叶菲莫维奇·列宾《伏尔加河上的纤夫》

《伏尔加河上的纤夫》描绘了 11 名纤夫在伏尔加河畔拉纤的场景。画面中每个人物形象都被列宾仔细推敲过,他们的年龄、经历、性格、体力以及他们的精神气质各不相同。其中领头的是一位胡须斑白的老者,眼睛深陷,坚毅的面孔透出饱经风霜的智慧,但愁苦的表情仍然显示了他对于艰苦生活的无奈。而走在最后的纤夫低着头垂着手,麻木地随着队伍向前挪动,似乎已经习惯了这样的生活。队伍中还有一个较为突出的形象,是处在队伍中部的一位少年,可以看出他才开始这样的工作不久,皱着眉头还不太习惯,正欲直起腰用手松一松肩头紧勒的纤绳。

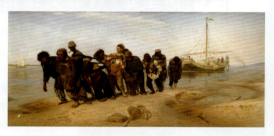

绘画类型	布面油画
作　　者	伊里亚·叶菲莫维奇·列宾
创作时间	1870 年至 1873 年
尺寸规格	纵 131.5 厘米,横 281 厘米
收藏地点	俄罗斯圣彼得堡国家博物馆

伊里亚·叶菲莫维奇·列宾《萨德科在水下王国》

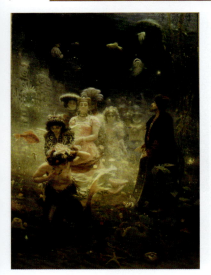

列宾在西欧留学三年期间创作了不少画作,1876年他在巴黎完成了这幅取材于俄国民间叙事诗歌的杰作。萨德科是俄罗斯神话传说中的英雄,他来到了水下王国,珠光璀璨的海底世界充满诱惑,如云般的美女从他身边鱼贯而过。而他的女友正在高高的台上望着他,萨德科不顾诱惑直奔女友而去。列宾以浪漫的想象和手法,描绘了这个故事。画面中人物个性鲜明,体现了列宾的艺术才能。

绘画类型	布面油画
作　者	伊里亚·叶菲莫维奇·列宾
创作时间	1876年
尺寸规格	纵322.5厘米,横230厘米
收藏地点	俄罗斯圣彼得堡国家博物馆

伊里亚·叶菲莫维奇·列宾《祭司长》

《祭司长》是列宾从法国进修回国后的第一幅成名作,也是他进入创作旺盛期的第一张代表作。在这幅肖像画中,一个穿着黑色法衣的僧侣直视着观众。他那竖起的浓眉,使眼睛显得又黑又深,由于经常酗酒,他的鹰钩鼻子有些红肿;那肥大的双手,一只按在挺起的肚子上,另一只威严地拿着教会的权杖,身子肥大而臃肿,几乎占据了整个画面。列宾把这位祭司长贪得无厌、粗暴、妄自尊大、面对一切事物都无动于衷的性格特征,深刻地做了揭示。《祭司长》的表现手法简练大胆,没有多余的笔触。那黑色的袈裟和僧帽,在褐色和赭色的背景前,更予人以沉重的印象。

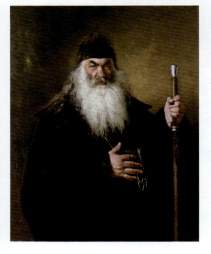

绘画类型	布面油画
作　者	伊里亚·叶菲莫维奇·列宾
创作时间	1877年
尺寸规格	纵125厘米,横97.5厘米
收藏地点	俄罗斯莫斯科特列季亚科夫美术馆

伊里亚·叶菲莫维奇·列宾《索菲亚公主》

《索菲亚公主》是索菲亚公主最广为人所知的一幅画像,画中的她身材粗壮、满脸横肉、表情愤怒,因被弟弟彼得一世囚禁而愤怒无比却又无可奈何。评论普遍认为,这并不是一幅真实反映索菲亚公主的现实主义作品,因为这幅画创作于1879年,距她去世已有近两百年。据说列宾为了创作这幅画,走遍了莫斯科市内和近郊的修道院,一心想画出具有真实感的环境,以表现这一真实的历史事件。

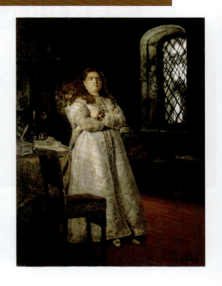

绘画类型	布面油画
作　者	伊里亚·叶菲莫维奇·列宾
创作时间	1879 年
尺寸规格	纵 201 厘米,横 145.3 厘米
收藏地点	俄罗斯莫斯科特列季亚科夫美术馆

伊里亚·叶菲莫维奇·列宾《库尔斯克省的宗教游行》

在《库尔斯克省的宗教游行》中,列宾通过浩荡的宗教游行队伍,描绘了当时俄国社会各个阶层和各种身份的人物群像。行列里的中心人物是戴着头巾、手捧圣像的女地主。旁边是脑满肠肥的御用商人。走在中间留着长胡子的祭司长身着锦缎祭服,他是统治者的神圣代表。画面中不同人物衣着打扮不同,行为姿态各异,简直是俄国社会的缩影。列宾的画笔触及了所有人,村长、警官、农民和乞丐挤满了画面。这幅画作以鲜明的色彩、开放大胆的构图,给观者巨大的视觉冲击。

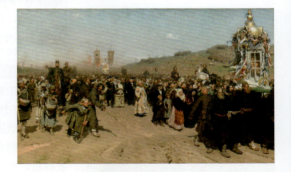

绘画类型	布面油画
作　者	伊里亚·叶菲莫维奇·列宾
创作时间	1880 年至 1883 年
尺寸规格	纵 175 厘米,横 280 厘米
收藏地点	俄罗斯莫斯科特列季亚科夫美术馆

名家名画欣赏

伊里亚·叶菲莫维奇·列宾《扎波罗热哥萨克致土耳其苏丹的回信》

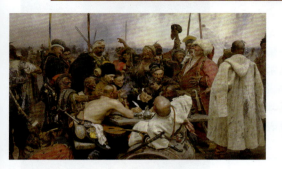

绘画类型	布面油画
作　者	伊里亚·叶菲莫维奇·列宾
创作时间	1880 年至 1891 年
尺寸规格	纵 217 厘米，横 361 厘米
收藏地点	俄罗斯圣彼得堡国家博物馆

《扎波罗热哥萨克致土耳其苏丹的回信》描绘了一个假想的历史瞬间，画作基于 1676 年哥萨克首领对奥斯曼苏丹穆罕默德四世最后通牒的回复。回信的原件已遗失，但在 19 世纪 70 年代，来自叶卡捷琳诺斯拉夫（今第聂伯罗）的业余民族史研究者雅科夫·诺维茨基发现了一份来自 18 世纪的该信件的副本。他将副本交给了历史学家德米特里·亚沃尼茨基，亚沃尼茨基偶然间与列宾谈到此信，而列宾对此事异常着迷，并在 1880 年开始了对这件事的研究。

伊里亚·叶菲莫维奇·列宾《穆索尔斯基肖像》

绘画类型	布面油画
作　者	伊里亚·叶菲莫维奇·列宾
创作时间	1881 年
尺寸规格	纵 71.8 厘米，横 58.5 厘米
收藏地点	俄罗斯莫斯科特列季亚科夫美术馆

穆索尔斯基是俄罗斯近代现实主义音乐的奠基人，由于怀才不遇和坎坷的经历，他长期酗酒，导致身体状况越来越差。1881 年 3 月，穆索尔斯基病危，列宾听到消息后，立即从莫斯科赶到圣彼得堡，在一家简陋的士兵医院里，用四天时间创作了这幅著名的肖像画，为好友留下了这一最后的形象。画面中的穆索尔斯基身穿深红色翻领病服，沉浸在深沉的思虑中。他半低着头，凝视着右上方，眼神忧伤，好像在倾听一曲优美的乐曲，又好像在构思新的乐章，更像在默默回顾，总结自己即将走完的一生。列宾以深情的笔触，为后人留下了俄罗斯 19 世纪天才作曲家动人的形象，画面中充满悲怆。

伊里亚·叶菲莫维奇·列宾《女演员斯特列别托娃》

《女演员斯特列别托娃》是列宾为悲剧演员斯特列别托娃所画的肖像画。画面上的斯特列别托娃栗色的头发披散在纤弱的双肩上,白色的衣领更加突出了她虚弱的面孔。她双眉紧锁,一丝忧虑闪过面颊,但在整体上,她的表情富有生气,闪烁着光彩。背景的黄灰色,营造了一种轻快自然、充满空气的感觉。列宾把女演员一切细微的表情诉诸笔端,把悲剧表演艺术家深沉复杂的感情,运用丰富的色调,做了卓越的创造。

绘画类型	布面油画
作　　者	伊里亚·叶菲莫维奇·列宾
创作时间	1882 年
尺寸规格	纵 64.7 厘米,横 53.5 厘米
收藏地点	俄罗斯莫斯科特列季亚科夫美术馆

伊里亚·叶菲莫维奇·列宾《意外归来》

《意外归来》描绘了一位被流放的革命者突然回家的场景。虽然画面中人物众多,但只有被流放者一人是完整的,因而成为画面的视觉中心。他的个子高高的,面容瘦削、满脸胡须,身穿褪色的大衣,脚上是沉重的沾满泥土的靴子,他的姿态有些犹豫,甚至有些不自信,似乎在这久违的家中他觉得自己像个外人,但他的神情却透出坚毅、勇敢。对于他的不期而归,家人是既意外又兴奋。列宾的绘画天赋在该画作中得到了集中的体现,画面上每个人物都栩栩如生。

绘画类型	布面油画
作　　者	伊里亚·叶菲莫维奇·列宾
创作时间	1882 年
尺寸规格	纵 160.5 厘米,横 167.5 厘米
收藏地点	俄罗斯莫斯科特列季亚科夫美术馆

名家名画欣赏

伊里亚·叶菲莫维奇·列宾《伊凡雷帝杀子》

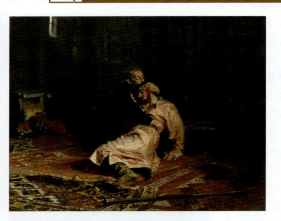

伊凡四世是俄国历史上第一任沙皇，他生性残暴，17岁时杀死握有实权的摄政王，自立为帝。他曾毫不留情地屠杀所有反对他的政敌，镇压叛乱、绞死主教，最终失手杀死自己的亲生儿子。他的政权是建立在恐怖基础上的，所以后世称他为"伊凡雷帝"或"恐怖的伊凡"。列宾为了增强画面的恐怖感，有意采用了深重的红色调。背景阴暗，以加强前景的恐怖气氛。红色的地毯，映出这幕血腥的击杀。列宾集中刻画伊凡雷帝的瘦脸上，瞪着两只惊恐万状的大眼珠，那种不可逆转的杀子之痛，预示着伊凡雷帝统治将临灭亡，也向世人展现残暴的沙皇注定失败的原因。

绘画类型	布面油画
作　　者	伊里亚·叶菲莫维奇·列宾
创作时间	1883年至1885年
尺寸规格	纵199.5厘米，横254厘米
收藏地点	俄罗斯莫斯科特列季亚科夫美术馆

伊里亚·叶菲莫维奇·列宾《蜻蜓》

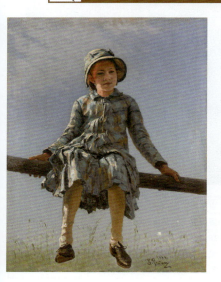

《蜻蜓》是列宾野外写生的作品之一。他使用的色彩不多，却依然给人以丰富多彩的感觉，使画面充满阳光和空气感。列宾的这类室外写生作品，尽力维持着人物的自然灵性，以非同寻常的技法，真实、朴素地描绘了与自己亲近的人物形象。画面中活泼可爱的女孩是列宾的女儿列宾娜，她在父亲面前没有任何矫揉造作的神态。

绘画类型	布面油画
作　　者	伊里亚·叶菲莫维奇·列宾
创作时间	1884年
尺寸规格	纵69厘米，横57厘米
收藏地点	俄罗斯莫斯科特列季亚科夫美术馆

伊里亚·叶菲莫维奇·列宾《托尔斯泰肖像》

《托尔斯泰肖像》描绘了正处在读书间歇的托尔斯泰,构图用色简练朴素,笔触光滑、宽大、缓慢,塑造出庄严的氛围。该画作采用了列宾的画作中很少见的坐姿构图,并以较低的视线描绘了托尔斯泰,让人像显得高大。列宾十分重视对托尔斯泰的心理刻画,所有这一切都表现在托尔斯泰的姿态、手势和目光神情之中。

绘画类型	布面油画
作　者	伊里亚·叶菲莫维奇·列宾
创作时间	1887 年
尺寸规格	纵 124 厘米,横 88 厘米
收藏地点	俄罗斯莫斯科特列季亚科夫美术馆

伊里亚·叶菲莫维奇·列宾《托尔斯泰耕地》

托尔斯泰晚年过着返璞归真的田园生活,他摒弃了贵族奢侈享乐的生活方式,终止了青年时代的狩猎爱好,穿着粗衣布服,手持木耙,脚踏沃土,亲自耕作,不以为苦,反以为乐。空闲时,他仍然挚爱写作,记录着生活。《托尔斯泰耕地》就描绘了托尔斯泰耕地的场景,列宾绘制这幅画作时,亲睹托尔斯泰在农田里"整整六小时,不停地用犁翻耕黑土"。

绘画类型	布面油画
作　者	伊里亚·叶菲莫维奇·列宾
创作时间	1887 年
尺寸规格	纵 27.8 厘米,横 40.3 厘米
收藏地点	俄罗斯莫斯科特列季亚科夫美术馆

瓦西里·伊万诺维奇·苏里科夫《近卫军临刑的早晨》

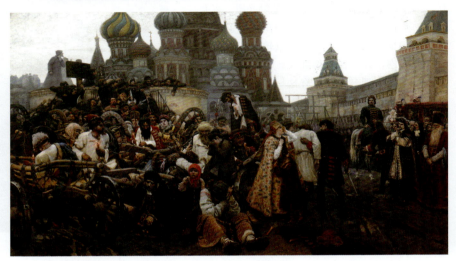

绘画类型	布面油画
作者	瓦西里·伊万诺维奇·苏里科夫
创作时间	1881年
尺寸规格	纵218厘米，横379厘米
收藏地点	俄罗斯莫斯科特列季亚科夫美术馆

《近卫军临刑的早晨》以1698年近卫军反对彼得世俗改革的史实为题材，描绘的是兵变失败的近卫军临刑前的场景，刻画了俄罗斯民族的悲剧。画面中苏里科夫以近卫军和亲人们的诀别场面为中心，对彼得及他身旁的外国公使做了符合史实的描绘，充分表现了俄罗斯民族顽强的意志和勇敢斗争的精神。在这幅画中双方虽然是敌对的，但在苏里科夫的心目中他们都是英雄，彼得是捍卫改革的英雄，而近卫军则是捍卫民族自尊的英雄。苏里科夫对每个人物都进行了深入细致的刻画，他们的面貌、肤色、穿着、行为、姿态、神色、表情各异，每个人物都个性十足。此画在题材和表现手法上突破了当时学院派历史画以《圣经》和神话为中心的虚构和表面效果，具有历史认识的意义和高度的美学价值。

瓦西里·伊万诺维奇·苏里科夫《女贵族莫洛卓娃》

《女贵族莫洛卓娃》以17世纪俄国的宗教分裂为题材，描绘了尼康大主教的反对者，分离派的卓越人物女贵族莫洛卓娃被流放的场景。画面中莫斯科白雪覆盖的街

道上，雪橇上戴着手铐的就是莫洛卓娃，她继续坚持以传统的两指手势划十字圣号，拒不遵守改革后的三指手势。一个乞丐也在模仿莫洛卓娃的手势。

绘画类型	布面油画
作　　者	瓦西里·伊万诺维奇·苏里科夫
创作时间	1887 年
尺寸规格	纵 304 厘米，横 587.5 厘米
收藏地点	俄罗斯莫斯科特列季亚科夫美术馆

 瓦西里·伊万诺维奇·苏里科夫《缅希柯夫在别廖佐夫》

《缅希柯夫在别廖佐夫镇》描绘了彼得一世的重臣缅希柯夫被彼得二世流放到西伯利亚的别廖佐夫后的场景。此时，缅希柯夫的妻子已在流放的路途中死去，在这间流放点的木屋外还有沙皇军警在监视。缅希柯夫同他的子女在这间矮得几乎直不起身的小屋里枯坐着，严寒透过结冰的窗户渗了进来，直渗进他们冷透了的内心。屋里清脆的读书声是从小女儿亚历山德拉口中发出的，只有单纯的她才一门心思地奉父亲之命在读《圣经》。可她的哥哥、姐姐、父亲全都没有听进她在读些什么，他们各怀心思坐着，沉浸在痛苦的回忆中。被父亲长袍拢在身边的是长女玛丽，不久前她还是年轻沙皇彼得二世的未婚妻，此时却脸色格外苍白，一股病容，在这之后没过几个月就离开了人世。

绘画类型	布面油画
作　　者	瓦西里·伊万诺维奇·苏里科夫
创作时间	1888 年
尺寸规格	纵 169 厘米，横 204 厘米
收藏地点	俄罗斯莫斯科特列季亚科夫美术馆

名家名画欣赏

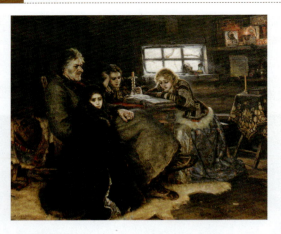

瓦西里·伊万诺维奇·苏里科夫《攻陷雪城》

绘画类型	布面油画
作　　者	瓦西里·伊万诺维奇·苏里科夫
创作时间	1891 年
尺寸规格	纵 156 厘米，横 282 厘米
收藏地点	俄罗斯圣彼得堡国家博物馆

《攻陷雪城》是苏里科夫创作的一幅风俗画。画家通过对民间流行的冬天雪战游戏的描绘，表现了俄罗斯人的生活情趣和勇敢行为。这幅画人物众多，情绪极为活跃，充满生活的欢乐。苏里科夫所塑造的人物中，每个人都具有鲜明的个性特征，这是他扣人心弦、魅力永恒之所在。艺术家和评论家谢尔盖·戈卢舍夫认为这幅画是苏里科夫作品的巅峰。

瓦西里·伊万诺维奇·苏里科夫《叶尔马克征服西伯利亚》

《叶尔马克征服西伯利亚》描绘了西伯利亚战役的关键时刻。1582年,叶尔马克·齐莫菲叶维奇率领哥萨克部队,攻击西伯利亚汗国首都喀什里克(今托博尔斯克附近),与西伯利亚汗国的军队展开决战。

绘画类型	布面油画
作　者	瓦西里·伊万诺维奇·苏里科夫
创作时间	1891年至1895年
尺寸规格	纵285厘米,横599厘米
收藏地点	俄罗斯圣彼得堡国家博物馆

瓦西里·伊万诺维奇·苏里科夫《苏沃洛夫越过阿尔卑斯山》

《苏沃洛夫越过阿尔卑斯山》描绘了俄国军事家苏沃洛夫率兵远征意大利,翻越阿尔卑斯山的场景。画家没有正面描绘两军交战时的俄军统帅与士兵,而是选择描绘征服险要的阿尔卑斯山所表现出的无畏精神,以此体现所向无敌、征服一切的英雄气概。画家选取上不见天、下不见底的巍峨山势和险峻峡谷,苏沃洛夫策马屹立于雪山顶峰指挥部队前进,他神采奕奕,严峻的目光里充满了自信和乐观。在苏里科夫心中,苏沃洛夫是一位平易近人的民族英雄和统帅,而那些士兵则是体现俄罗斯民族精神的普通人民,他们表现出强烈的民族自豪感。

绘画类型	布面油画
作　者	瓦西里·伊万诺维奇·苏里科夫
创作时间	1899年
尺寸规格	纵495厘米,横373厘米
收藏地点	俄罗斯圣彼得堡国家博物馆

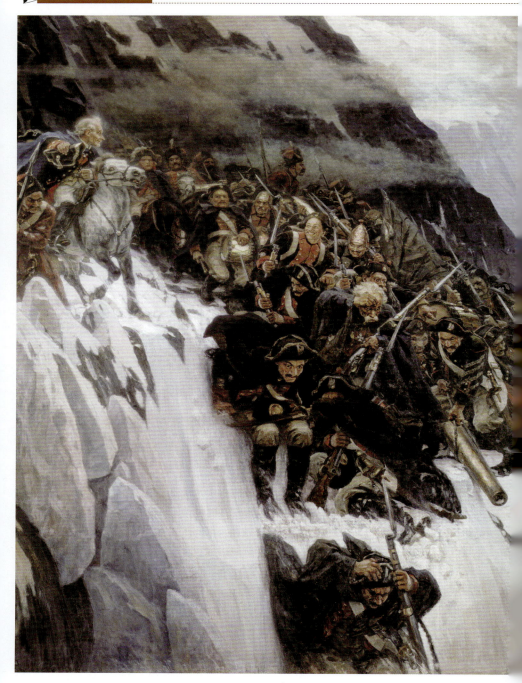

瓦西里·伊万诺维奇·苏里科夫《公主造访女修道院》

《公主造访女修道院》描绘了公主来到女修道院访问,修女们列队迎接的场景。画面中,公主身穿浅色华服,显得趾高气扬,而众位修女身穿黑色修女服,她们的姿态和表情唯唯诺诺地站在一旁,可能因长期与世隔绝而显得面色阴郁。公主与修女之间形成强烈的对比。该画作表现了鲜活的生命力和与世隔绝的修行生活之间的对立,也表达了画家对自傲自大、以势压人的公主的不屑与嘲讽。

绘画类型	布面油画
作　　者	瓦西里·伊万诺维奇·苏里科夫
创作时间	1912 年
尺寸规格	纵 144 厘米,横 202 厘米
收藏地点	俄罗斯莫斯科特列季亚科夫美术馆

伊凡·伊凡诺维奇·希施金《莫斯科近郊的中午》

《莫斯科近郊的中午》画面中的地平线很低,留出大片云天,以形成与地面草原和田地风光的对比。这种构图展示了无限广阔的平原自然。大地上阳光炽烈,各种细节显出画家在素描上的表现能力。大地被金黄色和黄绿色的中间调子所覆盖,观者会从中感觉到一种胸怀畅达、辽阔无边的广袤感。

绘画类型	布面油画
作　　者	伊凡·伊凡诺维奇·希施金
创作时间	1869 年
尺寸规格	纵 111.2 厘米,横 80.4 厘米
收藏地点	俄罗斯莫斯科特列季亚科夫美术馆

名家名画欣赏

伊凡·伊凡诺维奇·希施金《橡树林》

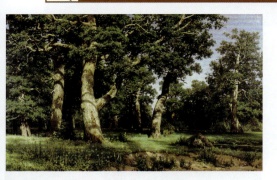

《橡树林》描绘的是阳光照耀下的橡树林。画面中，充满活力的橡树在阳光下伸展着茂密的枝叶。它的枝干高大，树身上长满了青苔，浓密的绿叶愈见深广和雄伟，而地面上的花草、平静的水池更加显出橡树林的深远和厚密。这一切都十分准确地表现了俄国大自然的风貌。

绘画类型	布面油画
作　者	伊凡·伊凡诺维奇·希施金
创作时间	1887 年
尺寸规格	纵 125 厘米，横 193 厘米
收藏地点	乌克兰基辅国家艺术博物馆

伊凡·伊凡诺维奇·希施金《松林的早晨》

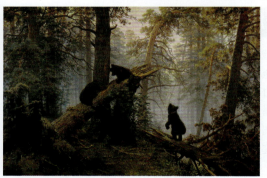

《松林的早晨》描绘了森林中神秘和幽深的场景，使人身临其境、心旷神怡。在艺术表现上，这幅画作独具匠心，令人赞叹不已。大片松林虽然布满整个画面，但是安排得错落有致、主次分明、虚实相间，使画面显得多而不乱、密而不塞，给人以疏朗、开阔、深远的感觉。画家具有深厚的写实功力，无论对粗犷的树干、舒展的枝叶，还是对盘曲的根部、附着的青苔的描绘，都使人感到格外的自然和亲切，毫无雕琢的痕迹。从密林深处升起的雾气，画得恰到好处，使画面更加明朗，并赋予松林以神秘莫测的意味。

绘画类型	布面油画
作　者	伊凡·伊凡诺维奇·希施金
创作时间	1889 年
尺寸规格	纵 139 厘米，横 213 厘米
收藏地点	俄罗斯莫斯科特列季亚科夫美术馆

伊凡·伊凡诺维奇·希施金《橡树林的雨》

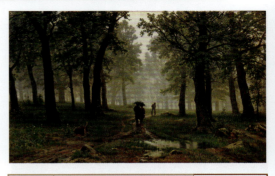

《橡树林的雨》描绘了橡树林中细雨蒙蒙的场景。画面中的橡树高大挺拔、枝叶茂密，细雨落在树叶上发出沙沙的声音，给人一种宁静而神秘的感觉。雨水在树叶上汇聚成水滴，顺着树干流下，落在地面上形成浅浅的水坑。路上的男女打着雨伞，在雨中漫步，形成了一种独特的韵律感。整幅画作充满了诗意和浪漫的气息，让人仿佛置身于雨中的橡树林中，感受到潮湿的空气和清新的气息。同时，画面中的细节和色彩也展现了画家高超的绘画技巧和艺术才华。

绘画类型	布面油画
作　　者	伊凡·伊凡诺维奇·希施金
创作时间	1891 年
尺寸规格	纵 124 厘米，横 203 厘米
收藏地点	俄罗斯莫斯科特列季亚科夫美术馆

伊凡·伊凡诺维奇·希施金《在遥远的北方》

《在遥远的北方》是希施金为俄国诗人莱蒙托夫《在荒野的北国》一诗所作的插图。在遥远的北国，冰雪覆盖着大地，夜幕笼罩下，显得更加幽深辽阔。雪岩上，银装素裹着一棵亭亭玉立的小松树，仿佛一位冷艳的美女，傲然挺立。皓月的银辉洒落在她身上，显得冰清玉洁、晶莹剔透。整个画面充满了浓郁的诗意。

绘画类型	布面油画
作　　者	伊凡·伊凡诺维奇·希施金
创作时间	1891 年
尺寸规格	纵 161 厘米，横 118 厘米
收藏地点	乌克兰基辅国家艺术博物馆

名家名画欣赏

伊凡·克拉姆斯柯依《五月之夜》

《五月之夜》取材于果戈理同名小说,描绘了一群在爱情上因受农奴制摧残而投水自尽的姑娘的幽灵。克拉姆斯柯依对小说中的哀伤之情做了充分渲染,通过别开生面的色调与构图将画面处理得耐人寻味。画家在处理被月光笼罩的亮部时,使用了大量薄而具有覆盖性的笔触,特别是在画面前景的细节处理上,这些笔触并没有被抹平晕开,以防亮面过于平坦单调,而暗部则在局部区域使用透明度较小的颜色进行成片的罩染,并不给予暗部足够的深邃与空间感。这样的明暗处理使得在整体暗色调的画面中,亮部得到了足够的亮度,但是同时又不显得突兀,塑造出了月夜之下那种朦胧的光感。

绘画类型	布面油画
作　者	伊凡·克拉姆斯柯依
创作时间	1871 年
尺寸规格	纵 88 厘米,横 132 厘米
收藏地点	俄罗斯莫斯科特列季亚科夫美术馆

伊凡·克拉姆斯柯依《荒野中的基督》

克拉姆斯柯依是位关心社会疾苦、善于思考人生的画家。在《荒野中的基督》中,画家借用基督的形象,影射当时的知识分子在真理与名利诱惑之下难以抉择的境况。画面中的基督身处孤独的荒野之中,他在四十天断食期间,受到恶魔的诱惑,思想十分深沉,百思难解的困惑,压得他透不过气来。画家通过陷入苦苦思索的基督姿态,表现了一个思想家愿献身于社会的精神和毅力,同时也流露出他对罪恶社会的万般无奈,这正是当时进步知识分子的心理状态。画面近景乱石铺陈,远景空旷无垠。黎明时光,地平线上升起一抹朝霞。这种清冷的色调,烘托出基督内心的痛苦与孤独,同时也隐含着俄国社会的黑暗与没落。

绘画类型	布面油画
作　者	伊凡·克拉姆斯柯依
创作时间	1872 年
尺寸规格	纵 180 厘米,横 210 厘米
收藏地点	俄罗斯莫斯科特列季亚科夫美术馆

伊凡·克拉姆斯柯依《护林人》

克拉姆斯柯依是一位出色的肖像画大师,他善于揭示人物的心理状态,注重人物性格刻画。在《护林人》中,画家以不露笔痕的细腻笔触,描绘护林人那双晶莹透亮、炯炯有神的眼睛,透过这双眼睛,可以窥探到他的内心,使观者感受到他的坚毅、果敢与责任心。克拉姆斯柯依在给收藏家巴维尔·米哈依洛维奇·特列季亚科夫的信中这样写道:"像山林看护者这样的人,是有头脑的,他对社会抱有不满情绪,不向暴力和蛮横妥协,为了正义可随时站出来的人。"

绘画类型	布面油画
作　者	伊凡·克拉姆斯柯依
创作时间	1874 年
尺寸规格	纵 84 厘米,横 62 厘米
收藏地点	俄罗斯莫斯科特列季亚科夫美术馆

伊凡·克拉姆斯柯依《希施金肖像》

《希施金肖像》是克拉姆斯柯依为俄国风景画家伊凡·伊凡诺维奇·希施金绘制的肖像画。该画作不仅真实地再现了希施金的外貌特征,而且深入到这位风景画大师的内心世界。希施金长着一副络腮胡须,性格幽默开朗,总喜欢两手插在上衣口袋里。为了展示其精神气质,克拉姆斯柯依采用半身特写构图,使形体语言更为集中,表现出希施金朴实得就像俄国的农民一样。他冷眼看着这个世界,思索着自然和人生的奥秘,再用他的画笔将信息传达给人民大众。

绘画类型	布面油画
作　者	伊凡·克拉姆斯柯依
创作时间	1880 年
尺寸规格	纵 115.5 厘米,横 83.5 厘米
收藏地点	俄罗斯圣彼得堡国家博物馆

名家名画欣赏

伊凡·克拉姆斯柯依《月夜》

《月夜》是一幅被誉为"爱情诗"的风景画，它继承了俄国艺术的民族性与文学性，描绘了一个美丽的场景。画家用银灰色的调子，来渲染恬静的夏夜，没有微风，参天的菩提树显得神秘幽邃，夜色中的蔷薇花散发出清香。一位穿白色衣裙的美丽少女，独坐在池塘边的长椅上，她面前的池塘中漂浮着睡莲和菖蒲。画面中的人物与环境处理得十分和谐，迷蒙的月光洒满林中，恍若仙境，令人向往，使人陶醉。

绘画类型	布面油画
作　者	伊凡·克拉姆斯柯依
创作时间	1880 年
尺寸规格	纵 178.8 厘米，横 135.2 厘米
收藏地点	俄罗斯莫斯科特列季亚科夫美术馆

伊凡·克拉姆斯柯依《手持拐杖的农夫》

《手持拐杖的农夫》描绘了一位典型的俄国农民，他朴实憨厚、勇敢勤劳，艰难的生活没有压倒他自尊、自强和乐观的个性。画面中人物形象毫无修饰，如同一位真实的农民站在观者身旁，仿佛能嗅到他身上的泥土气息。

绘画类型	布面油画
作　者	伊凡·克拉姆斯柯依
创作时间	1883 年
尺寸规格	纵 93 厘米，横 125 厘米
收藏地点	俄罗斯圣彼得堡国家博物馆

伊凡·克拉姆斯柯依《无名女郎》

克拉姆斯柯依在《无名女郎》中以现实主义思想、古典造型手法，借助人物的姿态、动作、装束和神情，展示出一位刚毅、果断、满怀思绪、散发着青春活力的俄国知识女性形象。此画以冬天的城市景色为背景，屋顶上覆盖着白雪。明亮的天空衬托出无名女郎庄重的倩影，她身体轻轻地靠着椅背，头微微侧转，两只手袖在毛皮的手笼里，左手露出手镯，目光看着画外，她身着毛皮镶边的天鹅绒外套，头戴白色鸵鸟羽毛的帽子，脖子系有蓝紫色的领结。

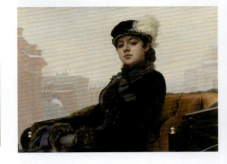

绘画类型	布面油画
作　　者	伊凡·克拉姆斯柯依
创作时间	1883 年
尺寸规格	纵 75.5 厘米，横 99 厘米
收藏地点	俄罗斯莫斯科特列季亚科夫美术馆

伊凡·克拉姆斯柯依《无法慰藉的悲痛》

克拉姆斯柯依在 47 岁那年儿子不幸夭折，丧子之痛久久折磨着他，于是他创作了这幅具有悲剧性的画作。克拉姆斯柯依三易其稿，最后成功地塑造了一位因失掉儿子而悲痛欲绝的母亲形象。画面中的母亲身着及地黑色长裙，肃穆凝重，增加了画面的悲剧气氛，黑色衣裙与背后墙围横向黑色正好形成一个十字形结构，这在构图上更具视觉的悲剧感。无数为民主革命而献身的先烈，使众多母亲饱尝失子的痛苦。这幅《无法慰藉的悲痛》是画家为丧子的母亲创作的一首挽歌。

绘画类型	布面油画
作　　者	伊凡·克拉姆斯柯依
创作时间	1884 年
尺寸规格	纵 228 厘米，横 141 厘米
收藏地点	俄罗斯莫斯科特列季亚科夫美术馆

名家名画欣赏

伊萨克·伊里奇·列维坦《索科尔尼克的秋日》

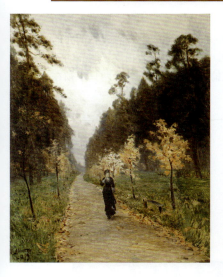

《索科尔尼克的秋日》是列维坦的处女作。画面上重现了灰暗的金色秋日,这秋景如同当时俄罗斯的生活、如同列维坦本人的生活那样凄凉、惨淡,它从画面上发出一股微微的余温,牵动着每个观者的愁肠。一位身穿黑衣的年青女郎,踩着一堆堆落叶,走在索科尔尼克的小路上。她的歌声使列维坦终生难忘:"我的歌声你听起来情意绵绵,却又使你痛苦不堪……"她独自一人置身于这片秋林之中,而这种孤独又使她的周围充满了沉思与惆怅。

绘画类型	布面油画
作　者	伊萨克·伊里奇·列维坦
创作时间	1879 年
尺寸规格	纵 63 厘米,横 50 厘米
收藏地点	俄罗斯莫斯科特列季亚科夫美术馆

伊萨克·伊里奇·列维坦《白桦丛》

19世纪俄罗斯的批判现实主义艺术,在风景画方面,列维坦是重要代表人物之一。列维坦曾因积劳成疾,一度赴意大利、瑞士和法国考察和疗养,也因此接触到法国正在兴起的印象主义外光画法,这对他的画风改变有一定的影响。在《白桦丛》中,列维坦尝试描绘阳光照在桦树林中的光感和空气感,具有鲜明的印象派画风。列维坦的作品洋溢着爱国主义精神,且情调细腻、情景交融、诗意盎然,充满着民族主义的思想感情。《白桦丛》便是这样的风景画,画家以抒情的手法,诗意地展示了白桦林那无可替代的魅力,让人从中领略自然的生态之美,得到美的享受。

绘画类型	布面油画
作　者	伊萨克·伊里奇·列维坦
创作时间	1885 年至 1889 年
尺寸规格	纵 28.5 厘米,横 50 厘米
收藏地点	俄罗斯莫斯科特列季亚科夫美术馆

伊萨克·伊里奇·列维坦《雨后》

《雨后》描绘了伏尔加河畔的一座小城雨后的场景。画面中，一片片水洼闪着白光，一团团雨云像低垂的烟雾，向伏尔加河的远方缓缓飘去。从轮船的烟囱里冒出的蒸汽低悬在水面上。河岸边，潮湿的驳船一片漆黑。

绘画类型	布面油画
作　者	伊萨克·伊里奇·列维坦
创作时间	1889 年
尺寸规格	纵 80 厘米，横 125 厘米
收藏地点	俄罗斯莫斯科特列季亚科夫美术馆

伊萨克·伊里奇·列维坦《伏尔加河上的清风》

《伏尔加河上的清风》描绘了俄罗斯中部河流伏尔加河的风光。该画作是 1891 年至 1897 年列维坦所创作一系列画作的一部分，这些画作都描绘大自然，情感欢悦。按照艺术史学家阿列克谢·费奥多罗夫·达维多夫的说法，该画作传达了"喜洋洋的生活景象"，在其中"一切都充满着生意"。艺术家米哈伊尔·涅斯捷罗夫提到这幅画作时则认为"也许除了列宾的《伏尔加河上的纤夫》，没有哪幅画作能够这样生动而精准地描绘出伏尔加河"。

绘画类型	布面油画
作　者	伊萨克·伊里奇·列维坦
创作时间	1891 年至 1895 年
尺寸规格	纵 72 厘米，横 123 厘米
收藏地点	俄罗斯莫斯科特列季亚科夫美术馆

名家名画欣赏

伊萨克·伊里奇·列维坦《弗拉基米尔卡》

绘画类型	布面油画
作　　者	伊萨克·伊里奇·列维坦
创作时间	1892 年
尺寸规格	纵 79 厘米，横 123 厘米
收藏地点	俄罗斯莫斯科特列季亚科夫美术馆

有一次，列维坦带着学生在西伯利亚写生，发现有一条被废弃的道路，还残存着路标，他问一位学生这是什么路，学生告诉他这是一条通往西伯利亚流放地的古道。列维坦站在路上，脑海中即刻浮现出一队队被沙皇士兵押送的流放者，听到革命者低沉的呼号和叮当的镣铐声，他陷入深深的思绪之中。之后，列维坦收集了大量素材，创作了这幅《弗拉基米尔卡》。画面上，压得很低的视平线使画面显得辽阔深远，远方被阴云所笼罩，遗弃的路标、荒凉的原野、墓碑，增加了悲凉气氛，它形象地告诉观者这是一条充满苦难、鲜血和眼泪的道路。画家在这极单纯的艺术形象中，对苦难的俄罗斯革命者给予了无限的同情。

伊萨克·伊里奇·列维坦《傍晚钟声》

绘画类型	布面油画
作　　者	伊萨克·伊里奇·列维坦
创作时间	1892 年
尺寸规格	纵 87 厘米，横 107.6 厘米
收藏地点	俄罗斯莫斯科特列季亚科夫美术馆

《傍晚钟声》是画家 31 岁时的作品，表达了他向往和平安静，想从动荡不安的生活中解脱出来的心境。画面中，夕阳的余晖映照在乡村蜿蜒的小河旁，也映照在耸立于杂树丛生的林间教堂上，教堂悠扬的钟声，穿越宁静的旷野，掠过如镜的水面，在人们耳边飘荡，格外清脆嘹亮。教堂后方，是一片列维坦最喜欢画的白桦林。这片白桦林掩盖了城市的喧嚣，遮挡了浮华的世俗，使宁静优美的世外桃源清晰地呈现在观者眼前。

伊萨克·伊里奇·列维坦《深渊》

《深渊》取材于俄国民间故事。传说从前有一位磨坊主的女儿与一位青年农民相爱,父亲对女儿的婚事极为不满,便买通当局将青年征去终身服兵役,姑娘得知后深感绝望,便从一座木桥上跳进深渊殉情。画家被这位刚烈女子的故事所感动,于是精心绘制了这幅风景画。在画面中,几根粗大的圆木架起的桥跨过死气沉沉的水潭伸向对岸的浓密灌木丛,神秘而不可测,令人望而生畏。这幅画作渗透着情侣的幽怨,饱含着姑娘痴迷的深情,也蕴藏着大自然幽谧的情愫。

绘画类型	布面油画
作者	伊萨克·伊里奇·列维坦
创作时间	1892 年
尺寸规格	纵 150 厘米,横 209 厘米
收藏地点	俄罗斯莫斯科特列季亚科夫美术馆

伊萨克·伊里奇·列维坦《墓地上空》

《墓地上空》是列维坦在特维尔省乌多姆里湖畔完成的。在这幅画中,阴霾天的诗情画意表现得尤为有力。山坡上那黛绿色的小白桦树被急剧的阵风吹弯了腰。白桦林间掩映着一座用圆木建造的破教堂。一条僻静的小河流向远方。绵绵细雨给草地染上一抹阴暗的色彩,云天如海,浩瀚无边。一团团晦暗、滞重的雨云低悬在大地上空,斜雨如麻,遮盖了整个空间。在列维坦之前,没有任何一个画家能以如此凄凉而又磅礴的气势描绘出俄国阴雨时刻坦荡无垠的远景,令人感到如此宁静、庄严、肃穆。

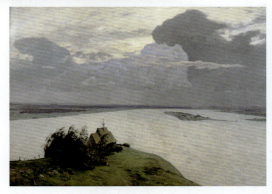

绘画类型	布面油画
作者	伊萨克·伊里奇·列维坦
创作时间	1894 年
尺寸规格	纵 150 厘米,横 206 厘米
收藏地点	俄罗斯莫斯科特列季亚科夫美术馆

名家名画欣赏

伊萨克·伊里奇·列维坦《金色的秋天》

《金色的秋天》是一幅具有现实主义风格的绘画作品，是一首秋天的颂歌。列维坦运用潇洒稳健的笔触和色块，高度概括地描绘了俄罗斯金色秋天的自然景象。画面中，秋天的白桦树在蓝天的衬托下，叶片发出金箔般的窸窣声，田野间所有的植物，全都染上了金黄色，小河的水倒映着秋高气爽的蓝天，它的色彩与金黄色形成了强烈的对比，使金黄的色调更加动人。近景斑驳的肌理效果更加强了画面的真实感。

绘画类型	布面油画
作　者	伊萨克·伊里奇·列维坦
创作时间	1895 年
尺寸规格	纵 82 厘米，横 126 厘米
收藏地点	俄罗斯莫斯科特列季亚科夫美术馆

伊萨克·伊里奇·列维坦《三月》

《三月》是列维坦艺术成熟时期的代表作之一。俄国的三月，是万物苏醒的季节，大地孕育着春意。虽然画面仍然展示着一片寒冷色调：冰水晶莹，积雪处处，然而远处的绿丛宣告生命的蠕动很早就已经开始了。画家运用鲜明的色彩，抒发了自己内心的期望。一幅没有一个人物的自然风景画，却使人处处感受到生命的脉搏。

绘画类型	布面油画
作　者	伊萨克·伊里奇·列维坦
创作时间	1895 年
尺寸规格	纵 60 厘米，横 75 厘米
收藏地点	俄罗斯莫斯科特列季亚科夫美术馆

伊萨克·伊里奇·列维坦《春讯》

俄国的诗人、作家和画家总以秋天、秋景为主题,创作了许多优美动人的诗篇、书籍和画卷。列维坦也不例外,他一生创作了近百幅秋景图,这还不算他的习作稿。事实上,列维坦也曾画过不少美妙的春景图,但它们几乎都是酷似秋天的春色。在《春讯》画面中,一条深深的河流在山谷中显得死气沉沉,河面上还覆盖着一层松软的雪花。

绘画类型	布面油画
作　　者	伊萨克·伊里奇·列维坦
创作时间	1897 年
尺寸规格	纵 64.2 厘米,横 57.5 厘米
收藏地点	俄罗斯莫斯科特列季亚科夫美术馆

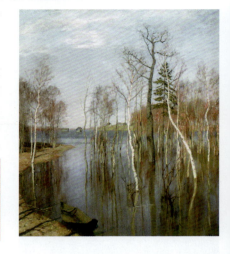

维克多·瓦斯涅佐夫《阿廖努什卡》

《阿廖努什卡》是一幅以俄国民间故事为题材的富有诗意的画作,描绘了一位农村贫苦少女的形象。传说阿廖努什卡是一位质朴善良又美丽的姑娘,失去了父母成了孤儿。她从小就饱尝了人世间的不公和悲哀,后来由于女巫的捉弄,使她失去了弟弟,又离开了自己的恋人。画家将孤独的少女置于密林深处的池塘边,使其抱膝陷入沉思。少女的不幸与周围自然景色构成充满悲悯的诗意。画面中蜷曲的少女姿态和冲向天际的林木互相映衬,显得格外真实感人。

绘画类型	布面油画
作　　者	维克多·瓦斯涅佐夫
创作时间	1881 年
尺寸规格	纵 221 厘米,横 173 厘米
收藏地点	俄罗斯莫斯科特列季亚科夫美术馆

名家名画欣赏

维克多·瓦斯涅佐夫《骑着灰狼的伊凡王子》

擅长描绘民间故事的瓦斯涅佐夫在《骑着灰狼的伊凡王子》这幅富有幻想的画作中,抒发了自己鲜明的思想感情,表现出对不幸者的同情、对邪恶的仇视以及对光明和正义的歌颂。画面中,伊凡王子带着美丽的公主奔向光明,永远脱离黑暗。画面以深重密林作背景突出明亮的人物,伊凡王子驾驭着灰狼由右向左奔驰,极富运动感。

绘画类型	布面油画
作　者	维克多·瓦斯涅佐夫
创作时间	1889 年
尺寸规格	纵 249 厘米,横 187 厘米
收藏地点	俄罗斯莫斯科特列季亚科夫美术馆

维克多·瓦斯涅佐夫《三勇士》

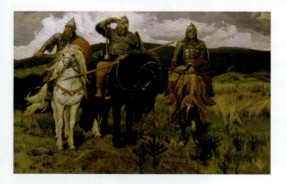

《三勇士》描绘的是中世纪俄国三个英雄人物尼基季奇、穆洛梅茨和波波维奇。他们骑着不同颜色的战马,各具雄姿,气度非凡。为了使画面具有真实感,画家参考了现实生活中的人物形象,背景取自莫斯科近郊的景色,画面中的三匹马都是以阿勃拉姆采沃庄园里的骏马写生创作的。构图上三勇士居中,有顶天立地之感。背后是起伏的山峦,人的头部映在天空,使三勇士更显得庄严和雄伟。人物的组合疏密有致,横置的长矛又使整个画面极其紧密和完整。

绘画类型	布面油画
作　者	维克多·瓦斯涅佐夫
创作时间	1898 年
尺寸规格	纵 295.3 厘米,横 446 厘米
收藏地点	俄罗斯莫斯科特列季亚科夫美术馆

第 11 章

其他国家名家名画

　　除中国、意大利、法国、英国、德国、荷兰、西班牙、美国和俄罗斯等在绘画艺术上取得重大成就的国家外,世界上其他国家也不乏绘画名家和传世名画,例如比利时、挪威、日本等。各个国家的画家共同推动了世界绘画艺术的发展。

彼得·保罗·鲁本斯《圣乔治斗恶龙》

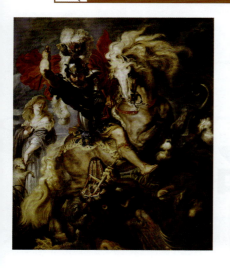

《圣乔治斗恶龙》题材源于《圣经》，也是欧洲古代壁画常见的题材之一。鲁本斯将圣乔治刻画成一名威武的骑兵，与拉斐尔同名画作中的圣乔治迥异其趣。画面中的圣乔治骑着战马辗转腾挪地攻击恶龙，笔法具有速写性质，发挥了画家善于以热烈的色调描绘动乱中的人物形象的特点，使这场战斗充满激情。尤其是圣乔治胯下的战马，画得极有精神。

绘画类型	布面油画
作者	彼得·保罗·鲁本斯（比利时）
创作时间	1606 年至 1608 年
尺寸规格	纵 309 厘米，横 257 厘米
收藏地点	西班牙马德里普拉多博物馆

彼得·保罗·鲁本斯《对无辜者的屠杀》

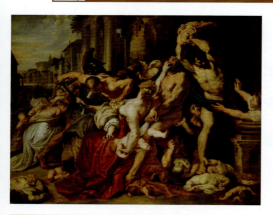

鲁本斯在《对无辜者的屠杀》中用精湛的画技表现了人类的多种情感：绝望、暴力、悲伤、母爱。画面中，身穿盔甲的士兵在攻击婴儿和母亲，母亲们的表情和动作充满了绝望和无助。中心人物是一个身穿红裙子的妇女，有个老妇人即将被士兵刺中，压在她身上，使她向后倒去。她绝望地用右手抓向另一个士兵的脸，左手勉强握着婴儿。这是为生存而战，这场争夺的赌注是人命。她在用力推开士兵，可以看到，那个士兵抓住了婴儿的襁褓，几乎已经得手。画面右上角，另一个悲剧即将上演：一个士兵高高举起一个婴儿要摔向地面，而地上遍布苍白童尸。士兵的左腿边有个女孩冲着婴儿伸出手臂想要接住他。整个画面充满了对无辜者和对暴力的谴责。

绘画类型	布面油画
作者	彼得·保罗·鲁本斯（比利时）
创作时间	1609 年至 1611 年
尺寸规格	纵 142 厘米，横 183 厘米
收藏地点	加拿大多伦多安大略美术馆

第 11 章 其他国家名家名画

彼得·保罗·鲁本斯《上十字架》

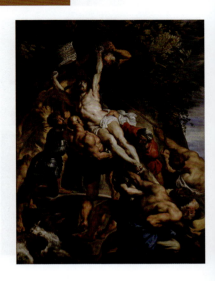

《上十字架》为了强调冲突与运动，采用从左上角向右下角展开的对角线构图，又称死亡对角线，其目的是加深悲剧意味。强光来自右下方，行刑的兵丁出现在与强光相背的方向。耶稣被钉的十字架刑具是从画面的右下方往左上方向竖起的。这支十字架显得很沉重。行刑的人物都很紧张，右边一个兵丁紧拽着绳索，左边的执行者托着十字架，身上的肌肉似都要绽开的样子。可是十字架上的耶稣却现出坚定的神态，脸上毫无痛苦的表情。他举目斜视着天际，显示出了一种英雄般的精神力量。耶稣与下面一群执刑的暴徒，构成了力度上的对比。

绘画类型	板面油画
作　　者	彼得·保罗·鲁本斯（比利时）
创作时间	1609 年至 1610 年
尺寸规格	纵 460 厘米，横 340 厘米
收藏地点	比利时安特卫普圣母主教座堂

彼得·保罗·鲁本斯《下十字架》

绘画类型	板面油画
作　　者	彼得·保罗·鲁本斯（比利时）
创作时间	1611 年至 1614 年
尺寸规格	纵 421 厘米，横 311 厘米
收藏地点	比利时安特卫普圣母主教座堂

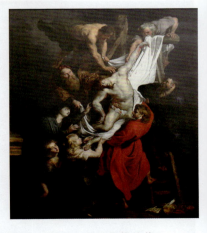

鲁本斯在《上十字架》完成后，相继创作了同样的祭坛画《下十字架》，但是风格发生了很大改变。画家以强烈的明暗对比、卡拉瓦乔式的聚光法布置画面，人物组合成对角线式安排。在这幅画作中没有激烈的人物动势，没有强烈的激情，只有充满崇敬的爱和深沉的哀伤，画中人物被黑暗所包围，沉浸在无限的悲痛之中，好似山川大地也为耶稣的死而哭泣。耶稣的尸体处于中心的亮区顶端，一位老者用嘴含着布，托着耶稣的臂膀，他就是信徒若瑟。在下方托住耶稣身体的穿红袍者是使徒约翰，对应的那位长胡子老人是圣彼得；抬手扑向耶稣痛不欲生的是圣母玛利亚，虔诚而多情地捧着耶稣左脚的是抹大拉的玛利亚。

彼得·保罗·鲁本斯《四学者》

　　《四学者》画面自左向右依次为鲁本斯本人、鲁本斯的哥哥菲利普、人文主义者利普休斯和他的弟子瓦威尔。四个人被安排在桌子的两侧，呈弧形构图。桌子一侧放着书，另一侧则空着，似乎特意为观者留出位置。鲁本斯自己和其他人物之间有些距离，他扭头看向观者，好像是在邀请观者参与这场研讨会。这幅画作充满了象征意义：一是为了纪念画家的罗马之行，在红窗帘边依透视法缩小的远景中，可以看到罗马帕拉丁山的全景；二是为了纪念画家刚刚去世的哥哥菲利普。

绘画类型	板面油画
作　　者	彼得·保罗·鲁本斯（比利时）
创作时间	1611年至1612年
尺寸规格	纵167厘米，横143厘米
收藏地点	意大利佛罗伦萨碧提宫

彼得·保罗·鲁本斯《老扬·勃鲁盖尔一家》

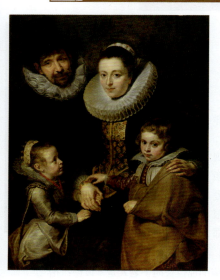

　　老扬·勃鲁盖尔是鲁本斯的好友及合作伙伴。画面中的勃鲁盖尔家庭成员衣着时髦，彼得和伊丽莎白两个孩子也身着正装，颇为华丽，表明他们属于安特卫普富裕阶层。勃鲁盖尔的第二任妻子凯瑟琳娜位于画面中心，把两个孩子聚拢在身边。彼得在拨弄母亲的手镯，据推测可能是结婚时收到的聘礼。老扬·勃鲁盖尔站在三人身后，呈护卫姿态，以温柔的目光注视着家人和观者。鲁本斯甚至没有暗示老扬·勃鲁盖尔的画家身份，而是着力表现家庭成员的亲密联系。

绘画类型	板面油画
作　　者	彼得·保罗·鲁本斯（比利时）
创作时间	1613年至1615年
尺寸规格	纵125.1厘米，横95.2厘米
收藏地点	英国伦敦大学考陶尔德艺术学院

彼得·保罗·鲁本斯《四大洲》

鲁本斯在《四大洲》中将欧洲、亚洲、非洲和美洲大陆人格化为美丽的女性,将四大洲的主要河流多瑙河、恒河、尼罗河和拉普拉塔河人格化为男性。画面左边是欧洲,中间是非洲,右边是亚洲,后边是美洲。画面中除了男女神之外,还有四大洲的代表性野兽和物产。画面左边的欧洲河神手中拿着船桨;非洲河神头上戴着用谷物做的头冠,代表非洲是谷物丰收的地方,女神头上的宝石,代表非洲还出产各种珍宝;画面右下方是亚洲的雌虎;美洲河神的头上戴着辣椒王冠,代表着美洲是丰富作物的原产地。

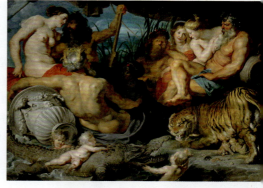

绘画类型	布面油画
作 者	彼得·保罗·鲁本斯(比利时)
创作时间	1615 年
尺寸规格	纵 209 厘米,横 284 厘米
收藏地点	奥地利维也纳艺术史博物馆

彼得·保罗·鲁本斯《小孩头像》

《小孩头像》充分体现了鲁本斯的精湛技艺和对人物精神面貌的捕捉能力。画面中小孩的脸部表情相当丰富,色彩和谐,双眼炯炯有神。金黄色的头发脉络分明,并富有立体感。大翻领则用大笔触涂绘,从而它反衬出那张童稚而诱人的脸庞。

绘画类型	布面油画
作 者	彼得·保罗·鲁本斯(比利时)
创作时间	1615 年至 1616 年
尺寸规格	纵 37 厘米,横 27 厘米
收藏地点	奥地利维也纳列支敦士登博物馆

名家名画欣赏

彼得·保罗·鲁本斯《强劫留西帕斯的女儿》

《强劫留西帕斯的女儿》取材于古罗马诗人奥维德的长诗《变形记》，画面上人和马占据了整个空间，两匹马和两对男女的交错动势，给人以强烈的运动感。马头、人手、马脚、人脚，放射般地向四角伸展，这里既是暴力，又是一种充满喜悦的游戏。不管这种风俗是表现双方的心愿还是双方的敌对，对鲁本斯来说都不重要，他所注意的是肉体与马匹之间的色调对比，关心的是人仰马翻的猛烈场面。这种动势的色彩，线的运动与裸体的质感造成一种狂热的色彩交响。近乎方形的构图，本来是稳定的，但形象组成了"X"形，却又构成了极不稳定的混乱。画面左侧一角，鲁本斯又添上一个长着翅膀的小爱神，它给整个画面做了一个暗示：这是一种爱情的暴力。

绘画类型	油画
作　者	彼得·保罗·鲁本斯（比利时）
创作时间	1617年
尺寸规格	纵224厘米，横210.5厘米
收藏地点	德国慕尼黑老绘画陈列馆

彼得·保罗·鲁本斯《猎虎》

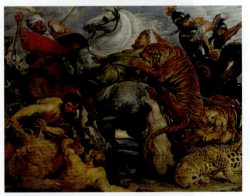

《猎虎》画面的焦点是一头雄虎，它跃上马背正要对一名骑士下口。右边两个穿着盔甲的骑士正准备攻击雄虎。在画面的右下方，一头雌虎正在保护自己的孩子，旁边的豹子已经死亡，两根长矛插在它的身体里。在画面左边，一个人正在掰开狮子的嘴，在他的身后，有三个骑士正在制服第二头狮子，只能在画面边缘看到狮子的鼻子和前腿。

绘画类型	布面油画
作　者	彼得·保罗·鲁本斯（比利时）
创作时间	1617年至1618年
尺寸规格	纵253厘米，横319厘米
收藏地点	法国雷恩美术馆

彼得·保罗·鲁本斯《美杜莎》

在古代欧洲，美杜莎之首的形象常常出现在战士的盾牌上或者是建筑物的入口处，被认为可以起到辟邪的作用。正因为如此，很少有艺术家敢于在艺术品上采用这一题材。《美杜莎》画面中狰狞的美杜莎之首被毒蛇缠绕着，每条蛇都吐着细长的舌头，露出锋利的牙齿。这种被缠绕的形态与当时艺术家的恐惧状态是很符合的。鲁本斯成功地通过画作表现出了这种感觉。

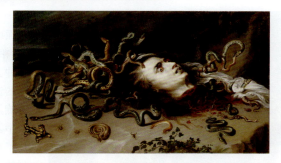

绘画类型	板面油画
作　　者	彼得·保罗·鲁本斯（比利时）
创作时间	1618 年
尺寸规格	纵 68.5 厘米，横 118 厘米
收藏地点	奥地利维也纳艺术史博物馆

彼得·保罗·鲁本斯《土与水》

土与水孕育了万物，《土与水》画面中代表土与水的男人和女人，显得强健丰硕，生命力极强。左侧的裸女扭动身姿，柔和流畅，极尽风韵。而右侧背对观者的男人，虎背熊腰，刚猛异常。他们显示出旺盛的生命力，生命将因此得到延续，大地永远翠绿，河水永远流淌。鲁本斯发挥了他卓越的油画技巧，用色厚重，造型精微，尤其是运用男人身体与女人身体的刚柔对比，表达了对生命的希望和人生信念。

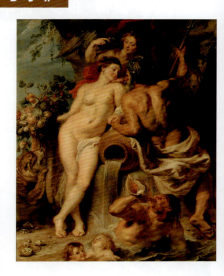

绘画类型	布面油画
作　　者	彼得·保罗·鲁本斯（比利时）
创作时间	1618 年
尺寸规格	纵 222.5 厘米，横 180.5 厘米
收藏地点	俄罗斯圣彼得堡艾尔米塔什博物馆

彼得·保罗·鲁本斯《阿玛戎之战》

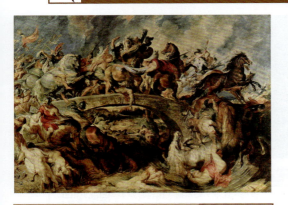

《阿玛戎之战》取材于希腊神话，画面中，阿玛戎人为保住自己的军旗正拼死地搏斗着，希腊军队从左侧桥头冲去，势不可当。桥边出现人仰马翻的惊险形象。画上色彩流动，线条飞旋，一切都处在一种惨烈的杀戮风暴中。画家通过敌我激战的情景，烘托了夺军旗的英勇行为。阿玛戎虽处劣势，仍显出不可动摇的战斗意志。右边已出现脱缰狂奔的战马，滚落河中的阿玛戎战士，给人以强烈的动感。全画气势激越，令人震颤。画中人物的层次绵密，所有的造型服从于一种连续性的运动。色彩所表现的激情已达到了最高点。

绘画类型	板面油画
作　者	彼得·保罗·鲁本斯（比利时）
创作时间	1618 年
尺寸规格	纵 120.3 厘米，横 165.3 厘米
收藏地点	德国慕尼黑老绘画陈列馆

彼得·保罗·鲁本斯《玛丽·德·美第奇抵达马赛》

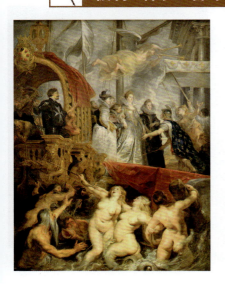

《玛丽·德·美第奇抵达马赛》描绘玛丽皇后的宫船刚刚进抵马赛港，她已盛装待迎，准备接受法国最高规格的礼仪。这时，立在船头上的一位象征法兰西的姑娘，头戴军盔，以古罗马的庄严装束，向皇后伸开双臂表示法兰西在欢迎她。为使画面充满美感，画家除了刻意描绘船上的盛装皇后与法兰西姑娘以外，还在船下画了一些美丽的仙女，她们在尽力拽着绳缆，要让这条幻想的宫船靠近港岸。

绘画类型	布面油画
作　者	彼得·保罗·鲁本斯（比利时）
创作时间	1622 年至 1625 年
尺寸规格	纵 394 厘米，横 295 厘米
收藏地点	法国巴黎卢浮宫

彼得·保罗·鲁本斯《爱的花园》

《爱的花园》是一幅充分表达肉欲享受的作品。整幅画作被金黄色的明快、温馨气氛所围绕，人物造型也展现出鲁本斯强劲、洗练的笔触，让画作中随意或站或躺于草地上的人物栩栩如生，摆脱了他早年在人物造型上与雕像或纪念碑雷同的情形。鲁本斯的画风承袭了乔尔乔内和提香的作品风格，对这两位大师来说，风景是精神的象征，因此在这幅描绘露天聚会的作品中，人物和风景之间结合得相当紧密，用这样的感觉来象征画作中人物感情联系密切。画作中的人物都透露着温文尔雅的气息，这样的感觉源于鲁本斯用了许多描绘丝绒的色调。

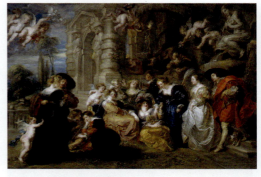

绘画类型	布面油画
作　　者	彼得·保罗·鲁本斯（比利时）
创作时间	1632 年至 1634 年
尺寸规格	纵 198 厘米，横 283 厘米
收藏地点	西班牙马德里普拉多博物馆

彼得·保罗·鲁本斯《仙女与森林之神》

《仙女与森林之神》象征着大地的肥沃，是对大自然和生活真谛的讴歌。在茂密树林的边缘，一群仙女和森林之神在玩耍、休息、娱乐、采摘水果和鲜花，和大家一起分享快乐。鲁本斯选择在画面的左侧绘制大片茂密的森林，同时也可以看到消失在远方宽广边境的全貌。金色的光线好像来自温暖的夕阳，每一处都能欣赏到大师创作黄金期最细腻的笔触。画面中仙女身体的洁白细嫩和森林之神的灰暗粗糙形成鲜明的对比，仙女们还做出不同的动作，使画作呈现出女性身体的各个侧面。鲁本斯将人物之间、人物和风景之间的互动表现出来，并生动真实地描绘出活力、快乐和美感。

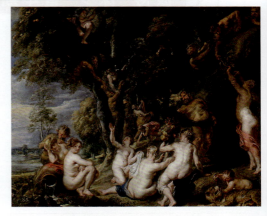

绘画类型	油画
作　　者	彼得·保罗·鲁本斯（比利时）
创作时间	约 1635 年
尺寸规格	纵 136 厘米，横 165 厘米
收藏地点	西班牙马德里普拉多博物馆

彼得·保罗·鲁本斯《帕里斯的审判》

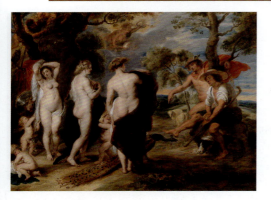

绘画类型	板面油画
作　者	彼得·保罗·鲁本斯（比利时）
创作时间	1636 年
尺寸规格	纵 144.8 厘米，横 193.7 厘米
收藏地点	英国伦敦国家美术馆

《帕里斯的裁判》是鲁本斯以近乎现实的写实倾向来描绘帕里斯的古代神话，他用自己的妻子海伦娜·富尔曼作为美神维纳斯的模特，背景使用极为常见的风景。牧羊人帕里斯旁边靠着树干的是信使之神默丘利，帕里斯在三个女神之中评定维纳斯为最美者，并且要送给她金苹果作为奖赏。站在维纳斯右边的女神是天后朱诺，左边的是正义之神阿西娜，复仇三女神之一的阿勒克图则露面于天空。这幅画作整个景象具有速写般的气势及轻快之感，并完全包围在午后温暖的光线之中。它的华丽与调和，表明鲁本斯在色彩、韵律与结构方面已经完全消化了巴洛克样式的技巧。

彼得·保罗·鲁本斯《银河的起源》

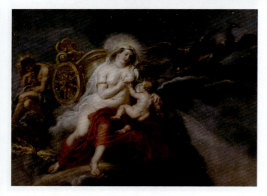

绘画类型	布面油画
作　者	彼得·保罗·鲁本斯（比利时）
创作时间	1636 年至 1638 年
尺寸规格	纵 221 厘米，横 181 厘米
收藏地点	西班牙马德里普拉多博物馆

《银河的起源》是鲁本斯晚年的杰作，画作取材于希腊神话，却世俗化为人间母亲的哺乳图。画中女性体态丰满，美丽动人。周围的风景异常粗犷却也不乏细致，透出光亮的滚滚浓云与左右明暗的色彩形成了鲜明对比，它们和在女人后面贴近飞翔的苍鹰以及滚滚的战车一起打破了画面的宁静，使画面呈现出强烈的躁动和不稳定感。鲁本斯喜欢英雄情调，他的画永远像是史诗中的片段，不论是体格还是精神，都总是超越平常限度，就像画面中那位母亲的乳汁宛若喷射的银河，这是独属于鲁本斯的夸张。

彼得·保罗·鲁本斯《三美神》

《三美神》画面中的人物健康有力、充满生机，三女神极富团块质感的裸体及浓艳明丽的色彩使作品充满了巴洛克式夸张的动感美，同时也展现了粗犷放荡、纵酒狂欢的世俗情欲。为使画面充满华丽、欢乐，鲁本斯以富有生命朝气的大自然作为背景，女人体在阳光和鲜花的映照下，焕发着蓬勃的生命力。她们不是婀娜多姿的古典式少女，而是风韵可鉴的健壮美妇。鲁本斯以笔触有力的半透明色彩，自如地在微微起伏、略带皱痕的肌肤上信笔，使形象仿佛透出柔软肉体的温馨。《三美神》所塑造的健壮丰满的女性形象，充分地体现出鲁本斯对女性美的理想形象。

绘画类型	板面油画
作　　者	彼得·保罗·鲁本斯（比利时）
创作时间	1640 年
尺寸规格	纵 220.5 厘米，横 182 厘米
收藏地点	西班牙马德里普拉多博物馆

安东尼·凡·戴克《埃莱娜·格里马尔迪·卡塔内奥肖像》

《埃莱娜·格里马尔迪·卡塔内奥肖像》绘制于安东尼·凡·戴克旅居意大利热那亚期间（1621年至1627年）。画面中描绘埃莱娜身穿华丽的深色长裙，在露台上优雅地前进，黑人男仆恭顺地跟在她身后，用一把亮红色的阳伞为她遮挡阳光。阳伞的红色，与贵妇人苍白的脸形成鲜明对比，营造出一种非凡的色彩效果。

绘画类型	布面油画
作　　者	安东尼·凡·戴克（比利时）
创作时间	1623 年至 1624 年
尺寸规格	纵 246 厘米，横 173 厘米
收藏地点	美国华盛顿国家美术馆

安东尼·凡·戴克《洛梅利尼家族肖像》

安东尼·凡·戴克于1621年至1627年在热那亚旅居,为该市富有的赞助人绘制肖像画。《洛梅利尼家族肖像》是热那亚总督贾科莫·洛梅利尼向他订制的,主题是描绘总督的家人,不过由于当地法规禁止描绘现任总督,所以总督本人并未出现在画面中。画面左边是总督的两个大儿子,中间是他的第二任妻子,右边是他们最小的两个孩子。

绘画类型	布面油画
作　　者	安东尼·凡·戴克(比利时)
创作时间	1625年至1627年
尺寸规格	纵269厘米,横254厘米
收藏地点	英国爱丁堡国家美术馆

安东尼·凡·戴克《牧羊人帕里斯》

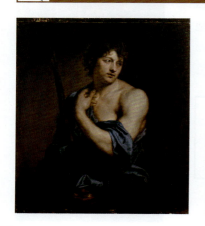

《牧羊人帕里斯》描绘在帕里斯的审判期间,他要做出选择,将金苹果送给三位女神中最美丽的一位。不同寻常的是,安东尼·凡·戴克专注于描绘帕里斯,却没有展现三位女神。该画作是画家从意大利返回后不久创作的,明显地可以看出其受到了提香的影响。

绘画类型	布面油画
作　　者	安东尼·凡·戴克(比利时)
创作时间	1628年
尺寸规格	纵96厘米,横84厘米
收藏地点	英国伦敦华莱士收藏馆

安东尼·凡·戴克《参孙和大利拉》

安东尼·凡·戴克绘制的《参孙和大利拉》深受其导师彼得·保罗·鲁本斯风格的影响。然而与鲁本斯不同的是,这幅画作中的大利拉似乎对自己的背叛感到后悔,而在鲁本斯的画作中,作者将她描绘成肆无忌惮的诱惑者。画面中色彩的运用,表明安东尼·凡·戴克在意大利逗留期间受到了提香的影响。

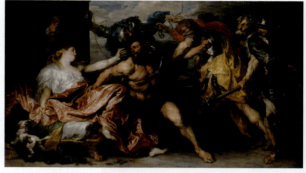

绘画类型	布面油画
作　者	安东尼·凡·戴克(比利时)
创作时间	1630 年
尺寸规格	纵 146 厘米,横 254 厘米
收藏地点	奥地利维也纳艺术史博物馆

安东尼·凡·戴克《查理一世与圣安托万》

《查理一世与圣安托万》画面中,查理一世身着华贵的服饰,骑着高头大马通过凯旋门,安东尼·凡·戴克有意降低了画面的视点,人物衬托在天空背景之上,加之富丽堂皇的凯旋门有如画框般的装饰,画面中的查理一世显得英姿飒爽,庄严肃穆中带着些许神性的光芒,这种手法通常是在祭坛画中用于表现和神化圣人,所以这幅画作令查理一世极为欢喜。

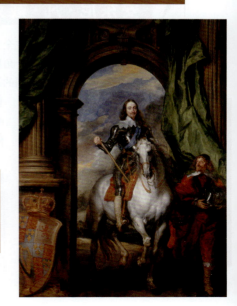

绘画类型	布面油画
作　者	安东尼·凡·戴克(比利时)
创作时间	1633 年
尺寸规格	纵 370 厘米,横 270 厘米
收藏地点	英国温莎城堡

名家名画欣赏

安东尼·凡·戴克《查理一世行猎图》

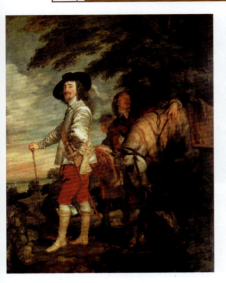

《查理一世行猎图》是安东尼·凡·戴克的代表性作品,也是绘画史上一幅杰出的肖像画作品。画中的主人公是17世纪英国斯图亚特王朝的国王查理一世,描绘了他在打猎途中休息的场景。画中的查理一世戴着黑色礼帽,穿着华丽的服饰,腰间挂着佩剑,右手用一根木棍撑着地站在草地上。画家以写实手法描摹出查理一世的精神状态,整个画面色彩统一,在夕阳的光照之下,显得温暖而柔和,符合人物的气质。闪闪发光的衣饰,云层射出的光线,都被刻画得十分细腻。

绘画类型	布面油画
作　　者	安东尼·凡·戴克(比利时)
创作时间	1635年
尺寸规格	纵272厘米,横212厘米
收藏地点	法国巴黎卢浮宫

安东尼·凡·戴克《查理一世三面肖像》

《查理一世三面肖像》从左全侧面、正面和右侧四分之三侧面三个角度,来描绘英国国王查理一世。尽管三个角度都是同一个人,但每个角度人物身上蕾丝花边领的图案以及衣袍颜色都是不同的。这幅画作被查理一世送给了意大利雕塑大师乔凡尼·洛伦佐·贝尼尼,这也是为了辅助贝尼尼的创作,让他为查理一世雕刻一座胸像。雕像创作出来之后,深受国王的喜爱,而这幅画作也就一直留在了贝尼尼的家族,直到两个世纪之后辗转被英国皇室收藏。

绘画类型	布面油画
作　　者	安东尼·凡·戴克(比利时)
创作时间	1635年至1636年
尺寸规格	纵99.4厘米,横84.4厘米
收藏地点	英国温莎城堡

第 11 章 其他国家名家名画

安东尼·凡·戴克《斯图亚特勋爵兄弟》

《斯图亚特勋爵兄弟》描绘了第三代伦诺克斯公爵的两个小儿子，即约翰·斯图亚特勋爵和伯纳德·斯图亚特勋爵。画面左侧的约翰勋爵手臂倚靠石座凝视远方，而伯纳德勋爵则回头看向观者，仿佛观者打断了他俩的私密谈话。站于台阶下方的伯纳德勋爵掀开斗篷，露出了昂贵的银色衬里，手肘朝向观者伸出，靴子上尖锐的马刺也指向观者，这些细节进一步强化了他的傲慢。兄弟两人的姿势和华丽的丝绸服饰彰显出他们的财富、精致生活和与生俱来的优越感。这幅画作的视角也从侧面暗示了画中人物居高临下的态度。

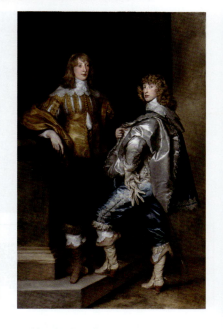

绘画类型	布面油画
作　　者	安东尼·凡·戴克（比利时）
创作时间	1638 年
尺寸规格	纵 237.5 厘米，横 146.1 厘米
收藏地点	英国伦敦国家美术馆

安东尼·凡·戴克《丘比特与普赛克》

《丘比特与普赛克》是安东尼·凡·戴克最后的作品之一，从其中可以看出提香的显著影响。该画作是格林威治女王宫订购的一系列以丘比特和普赛克为主题的画作之一，参与绘制该系列画作的其他画家包括雅各布·约尔丹斯以及安东尼·凡·戴克的老师彼得·保罗·鲁本斯。还有一种说法，该画作是为庆祝 1641 年玛丽公主与奥兰治的威廉二世结婚而绘制的。

绘画类型	布面油画
作　　者	安东尼·凡·戴克（比利时）
创作时间	1638 年
尺寸规格	纵 198 厘米，横 190 厘米
收藏地点	英国伦敦肯辛顿宫

名家名画欣赏

雅各布·约尔丹斯《萨提尔在农家做客》

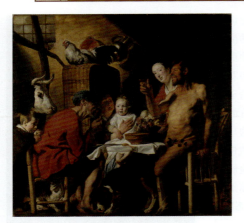

《萨提尔在农家做客》画面中，牧羊神萨提尔长着羊腿，而身躯与面部则是一位风趣的老农形象，坐在农家狭小的饭桌旁，讲着有趣的故事，农民们围在小桌周围聚精会神地倾听着，赤脚农夫边吃边听，抱着孩子的妇女面带微笑，他们衣着朴素，表情生动，一派典型的农民居家情形，体现了尼德兰传统风俗画的特色，也体现了卡拉瓦乔写实主义风格的韵味，将神话题材世俗化，把下层人民特别是农民形象引入了作品之中。这也是佛兰德斯（西欧的一个历史地名，泛指位于西欧低地西南部、北海沿岸的古代尼德兰南部地区）画家们突破宗教题材的束缚，面向现实、市井生活的写照和转变。

绘画类型	布面油画
作　　者	雅各布·约尔丹斯（比利时）
创作时间	1620 年
尺寸规格	纵 194.5 厘米，横 203.5 厘米
收藏地点	德国慕尼黑老绘画陈列馆

雅各布·约尔丹斯《豆王节欢宴》

《豆王节欢宴》表现民间节日的狂欢景象，按照广为流传的民间习俗，1月6日三王来朝节那天，在宴会上将一个蛋糕当众切开，里面有一颗豆子，谁吃到这颗豆子，谁就是节日的国王，戴上王冠，称为"豆王"。约尔丹斯偏爱这个题材，画了数幅《豆王节欢宴》，构图略有不同，画面中人物无论男女老少都无拘无束地嬉笑着，高举酒杯开怀畅饮，有的画面上连小孩也在品尝美酒，喧嚣欢腾的气氛表达了佛兰德斯市民庆祝节日时大吃大喝的生活情趣和豪放乐观的性格。

绘画类型	布面油画
作　　者	雅各布·约尔丹斯（比利时）
创作时间	1640 年至 1645 年
尺寸规格	纵 242 厘米，横 300 厘米
收藏地点	奥地利维也纳艺术史博物馆

爱德华·蒙克《卡尔约翰街的夜晚》

《卡尔约翰街的夜晚》是蒙克的代表作之一，也是其画风转向表现主义的起点。该画作与《呐喊》有异曲同工之处，都给观者一种强烈的压抑、恐怖和窒息的感受，具有典型的表现主义特征。画面描绘的是奥斯陆繁华的卡尔约翰大街傍晚熙熙攘攘的人流。画面中虽然街上行人衣着光鲜考究，但是每个人的目光呆滞，表情僵化，形同枯槁。每一个人都被孤独、忧郁的气质所笼罩。这也是对当时表面繁华实则每个人都很孤独绝望的社会状态的一种写照。

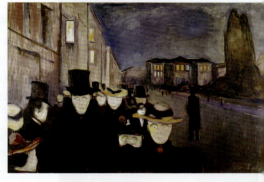

绘画类型	布面油画
作　　者	爱德华·蒙克（挪威）
创作时间	1892 年
尺寸规格	纵 84.5 厘米，横 121 厘米
收藏地点	挪威卑尔根美术馆

爱德华·蒙克《呐喊》

《呐喊》是表现主义绘画风格的代表作，表达了强烈的"存在性焦虑"。画面的主体是在血红色映衬下一个极其痛苦的表情，红色的背景源于 1883 年印尼喀拉喀托火山爆发，火山灰把天空染红了。画中的地点是从厄克贝里山上俯视的奥斯陆峡湾，有人认为这幅画反映了现代人被存在主义的焦虑侵扰的意境。《呐喊》中的人物或许是蒙克的自画像，或是在他 13 岁就去世的姐姐苏菲。艺术史学家还认为，《呐喊》中的人物或许还有另外一个来源，那就是蒙克在 1889 年巴黎世博会上看到的一具秘鲁木乃伊。

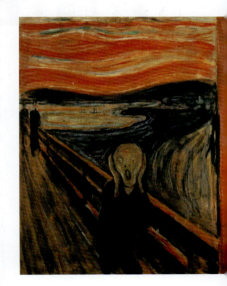

绘画类型	木板蛋彩画
作　　者	爱德华·蒙克（挪威）
创作时间	1893 年
尺寸规格	纵 91 厘米，横 73.5 厘米
收藏地点	挪威国家美术馆

爱德华·蒙克《圣母玛利亚》

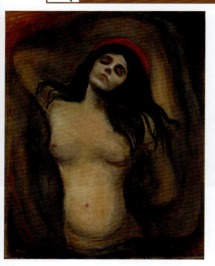

与传统成熟、贞洁的圣母形象不同,蒙克在《圣母玛利亚》中描绘的是一名年轻、性感的女子,上身赤裸,正在扭动身体。但画面中人物仍然保留了传统圣母像中的平静、自信的神情。虽然圣母双眼闭合,没有正视自上方而来的光源,但身体扭动的方向是面对光线的,这被视为是对"圣母领报"场景的描绘。

绘画类型	布面油画
作　者	爱德华·蒙克(挪威)
创作时间	1894年至1895年
尺寸规格	纵90.5厘米,横70.5厘米
收藏地点	挪威国家美术馆

爱德华·蒙克《繁星之夜》

《繁星之夜》很容易被人与文森特·梵高的名作《星夜》相提并论,同样是在宁静绚丽的夜空中弥漫着特别的迷幻气息。画面从主观视角眺望着斯堪的维亚的夜晚,飘浮在天空中的天使正俯视着大地,让观者真切地感受到眼前如梦似幻的夜空,想象沿着被星光点亮的田野走向小镇的金光。该画作的意境与蒙克以往的作品一样令人陷入沉思,当思绪远离那些温暖的灯光而处于寒冷处时,感觉恍如隔世。

绘画类型	布面油画
作　者	爱德华·蒙克(挪威)
创作时间	1922年至1924年
尺寸规格	纵140厘米,横119厘米
收藏地点	挪威奥斯陆蒙克博物馆

阿尔丰斯·穆夏《百合花中的圣母》

《百合花中的圣母》画面中的圣母身着洁白的丝绸衣衫，飘逸的衣襟，横过对角，轻轻碰触在少女的右肩，她闭眼沉思，双手捧于胸前，仿佛在祈祷着什么，这一刻是那么的静谧和谐，将观者带入美好的幻境。坐着的少女穿着斯拉夫民族的服饰，歪着头端详着前方，手里拿着象征记忆的常青藤叶花环。穆夏将圣母描绘成一种精神存在，与女孩真实身体存在形成对比。圣母的幻影以神明的力量发散出光芒照耀着女孩。

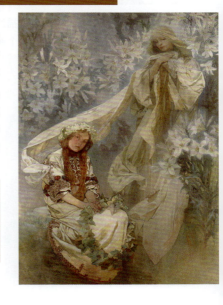

绘画类型	布面蛋彩画
作 者	阿尔丰斯·穆夏（捷克）
创作时间	1905 年
尺寸规格	纵 247 厘米，横 182 厘米
收藏地点	捷克布拉格穆夏博物馆

弗里达·卡罗《与猴子一起的自画像》

《与猴子一起的自画像》具有卡罗典型的自画像特点：用色强烈、人物身上的衣饰及背景充满墨西哥风情。而猴子在墨西哥神话中虽然是欲望的象征，但在卡罗眼里却是温柔的、有灵性的动物。画面中人物嘴唇丰满，双眉如海鸥，目光似乎有些犀利，可以想象出卡罗在作画过程中，如何敏锐而近乎残忍地透视自己，与画面中的自己对望。

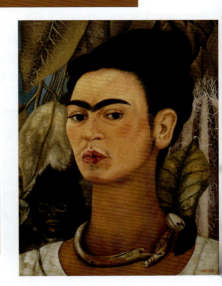

绘画类型	板面油画
作 者	弗里达·卡罗（墨西哥）
创作时间	1938 年
尺寸规格	纵 40.6 厘米，横 30.5 厘米
收藏地点	美国纽约奥尔布赖特·诺克斯画廊

弗里达·卡罗《水给了我什么》

《水给了我什么》画面中描绘了很多卡罗生命中的重大事件。画如其名，她进入了画布，双腿浸泡在占据整个画面的浴缸里，俯身看见水中浮现了自己各个生命阶段的倒影。水中一切的情景都不算陌生，卡罗取下了自己从前许多画作，以及其他画家作品的一部分当作象征融入这幅画作里，徐徐回忆着自己一生的故事。这幅画作看起来虽然超乎现实，但每个部分却都真实描绘着画家的实际遭遇和真实情感，卡罗的所有作品几乎都是如此真诚地表露着自我。

绘画类型	布面油画
作　　者	弗里达·卡罗（墨西哥）
创作时间	1938年
尺寸规格	纵91厘米，横70.5厘米
收藏地点	私人收藏

弗里达·卡罗《两个弗里达》

《两个弗里达》是卡罗与丈夫离婚后不久创作的，当时的她因为绝望而酗酒，使原本就羸弱的身体雪上加霜。在婚变中历经种种心境后，必须重新学习独立的她，才拿起画笔剖析内在分裂的自己：两个弗里达血脉相连，都是自己的一部分。其中一个身穿墨西哥传统的原住民服装，是里维拉（卡罗的前夫）所恋慕的她，脆弱的血管环过她的右手臂，接在她手里拿着的护身符上面，这个护身符里面装着里维拉的幼年画像，是她爱意与生命的泉源。另一个穿着欧式洋装的弗里达已经痛失所爱，失去了一部分的自我，她的心脏只剩下一半，血管刚刚被剪断，鲜血无助地滴下来，只能拿着手术钳勉强控制。这个被遗弃的欧洲弗里达，很有可能会流血至死。不祥的乌云笼罩在两个弗里达的身后，这幅冷冽的画作，陈述着她一生最热烈的爱情和充满磨难的婚姻。

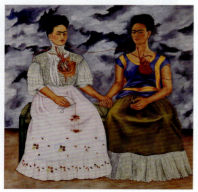

绘画类型	布面油画
作　　者	弗里达·卡罗（墨西哥）
创作时间	1939年
尺寸规格	纵173.5厘米，横173厘米
收藏地点	墨西哥现代艺术博物馆

弗里达·卡罗《毁坏的圆柱》

随着健康状况不断恶化,卡罗被一步步推向痛苦地狱的边缘,她的自画像也一幅比一幅冷冽,充满绝望哀伤的张力。等到卡罗在这幅画作中以全身上下钉满钢钉的模样出现时,现实中,她肉体所承受的痛苦已达到顶点。当时,医生已经使用钢制的矫正衣来替代她无力的脊椎,她被关在一圈圈坚硬冰凉的钢圈里,每一次活动,都是与痛苦的殊死搏斗。因此她几乎是以残余的生命力在作画,同时也是借着创作成为一个"第三者",冷淡地旁观着命运所赋予她的悲惨。

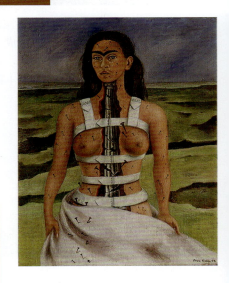

绘画类型	板面油画
作　　者	弗里达·卡罗(墨西哥)
创作时间	1944 年
尺寸规格	纵 39.8 厘米,横 30.6 厘米
收藏地点	墨西哥多洛雷斯·奥尔梅多博物馆

藤原隆信《源赖朝像》

《源赖朝像》描绘了一个理想化的贵族形象,源赖朝身穿日本宫廷礼服,头戴乌帽子,腰佩长剑,仪态端庄,神情肃穆,端坐在席上的人物身躯呈金字塔式三角形,这种结构不仅具有极强的稳定性,而且给观者以巨大的压迫感。为了突出画中人物不同寻常的地位和尊严,藤原隆信让他一个人占据了画面近一半的面积。在面部处理上,藤原隆信用笔特别细腻,用极为纤细的线条,一丝不苟地画出人物的鬓发和胡须。

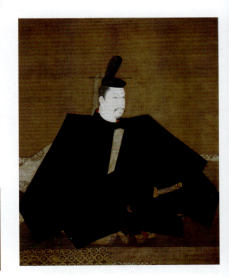

绘画类型	绢本设色画
作　　者	藤原隆信(日本)
创作时间	1188 年
尺寸规格	纵 140.9 厘米,横 111.6 厘米
收藏地点	日本京都神护寺

如拙《瓢鲇图》

15世纪起,日本一些大寺院内出现了一批学养有素的僧侣诗人和画家,他们受到贵族的青睐。于是,寺庙就成了达官贵人与僧人们谈文说艺、互相酬唱的场所,共同探讨中国宋代的文学艺术,并作画吟诗。他们也在画面的上部留出空白,供人题诗写词并装裱成立轴,在日本称作诗画轴。现存室町时代的诗画轴,受中国南宋山水画的影响较多,《瓢鲇图》便是诗画轴中最富特色的历史佳作之一。此画以象征手法描绘了一个老渔翁,试图用木瓢去抓捕一条鲇鱼。这是一则寓言,内容上它表达一则禅宗公案,以渲染玄奥的禅理;形式上则引用中国马远、梁楷的构图与减笔法,展示清淡雅逸的水墨风格。

绘画类型	纸本淡彩水墨画
作　者	如拙(日本)
创作时间	1409年
尺寸规格	纵111.5厘米,横75.8厘米
收藏地点	日本京都退藏院

天章周文《水光峦色图》

天章周文集中国宋元绘画之大成,奠定了日本水墨画的风格、样式,使诗画轴走向全盛。日本水墨画全盛时期的画家,几乎都受到了天章周文的影响,他被尊称为"日本水墨画之父"。《水光峦色图》是天章周文水墨画的代表作,现已成为日本国宝级文物。此画没有采用书斋独占画面的手法,而将三株松树作为画面主体,在巨岩旁边画出点睛般的书斋,并积极地描绘出水边中景,以及高峰连绵的远景,构成极为壮阔的山水景观。不过,各种画面要素间缺乏紧密的关联性,空间表现也不太合理,这些问题直到雪舟出现才被克服。

绘画类型	纸本水墨画
作　者	天章周文(日本)
创作时间	1445年
尺寸规格	纵108厘米,横32.7厘米
收藏地点	日本奈良国家博物馆

第11章 其他国家名家名画

天章周文《竹斋读书图》

《竹斋读书图》是典型的诗画，表现出幽远的意境。这幅画的构图疏密有致、墨色浓淡相宜、景致幽密诱人，是中国南宋山水画日本化的极佳范例，可以视为"周文样式"的典范。本图的对角线构图表现成功而完美，画面左上方的远景描绘出湖沼对岸笼罩着岚雾的群山，右下方的前景画有一人于竹林环绕的草庵中读书，以及两位渡桥前来访觅的人物。虽然画面场景不大，然而画中空间辽阔，充溢着空气流通的感觉。

绘画类型	纸本水墨画
作　　者	天章周文（日本）
创作时间	1446 年
尺寸规格	纵 134.8 厘米，横 33.3 厘米
收藏地点	日本东京国立博物馆

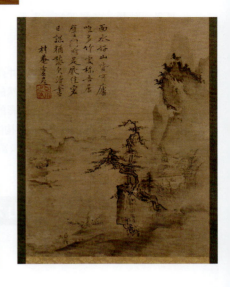

雪舟《四季山水图》

《四季山水图》作于雪舟访明期间，按季节分为春景、夏景、秋景、冬景四幅，表现出大胆的构图及独特的画风。雪舟通过接触中国的自然风光，亲身体验了自然的构成，并由此开始确立山水画的骨架，由如拙和天章周文的理念性山水转化为根植于大自然的山水画。其次，他还接触到了当时明朝画家的作品，吸取了最新的画风，在色彩的使用和水墨的变化等方面，吸收了天章周文不具备的新技法。《四季山水图》的构图生动活泼，却又不失鲜明轮廓，给人一种沉稳感。其大小、材质、题材、画风都极富中国韵味。

绘画类型	绢本水墨画
作者	雪舟（日本）
创作时间	1468 年
尺寸规格	纵 149 厘米，横 75.8 厘米（每幅）
收藏地点	日本东京国立博物馆

雪舟《破墨山水图》

《破墨山水图》画面上方有雪舟的自序，以及当时京都六位著名诗僧的题诗。从序与题诗内容及画面表现来看，此画是可确认为雪舟真迹的重要作品。根据自序可知，如水宗渊到周防（今山口县）向雪舟习画，在返回相模（今神奈川县）之际，向雪舟求画以作为得师画业真传的证明，当时所画即为《破墨山水图》。如水宗渊带着这件有雪舟自序的画作，归途中又在京都请来六位高僧题诗。《破墨山水图》以不加轮廓线、挥洒水墨般粗放的泼墨技法画成，显示出雪舟固有的画面安定感与结构性。由于自序中书有"破墨之法"，因此此画自古以来以《破墨山水图》之名而广为人知。

绘画类型	纸本设色画
作者	雪舟（日本）
创作时间	1495 年
尺寸规格	纵 148.6 厘米，横 32.7 厘米
收藏地点	日本东京国立博物馆

雪舟《天桥立图》

天桥立是日本京都府北部的风景胜地,雪舟以中国山水画形式注入民族感情,将天桥立的实景山水表现得亲切动人。画面中央的偏下方处,画着天桥立的白砂青松与智恩寺;其上方是环绕着阿苏海、寺社林立的府中街道,其后画着巨大山岩及成相寺寺舍。天桥立下方横布着宫津湾,而包围宫津湾栗田半岛的连绵峰峦平缓地横展于下方。这种构图充满开放感,能让人感受到空间的宽阔。

绘画类型	纸本水墨画
作　者	雪舟(日本)
创作时间	1502 年
尺寸规格	纵 89.4 厘米,横 168.5 厘米
收藏地点	日本京都国立博物馆

狩野正信《周茂叔爱莲图》

《周茂叔爱莲图》取材于中国宋代名家周茂叔(周敦颐)的爱莲典故。此画描绘了柳枝摇曳、微风拂过的开阔又清新的风景。在无尽的广域水边,漂浮在莲花之间的小船上坐着两个人,一般认为左边高士为周茂叔。画面右侧随风摇曳的垂柳和东京艺术大学收藏的马远《柳下宿鹭图》抄本相近,说明了狩野正信深受马远风格的影响。

绘画类型	纸本淡彩水墨画
作　者	狩野正信(日本)
创作时间	1450 年
尺寸规格	纵 84.5 厘米,横 33 厘米
收藏地点	日本福冈九州国立博物馆

狩野元信《细川澄元像》

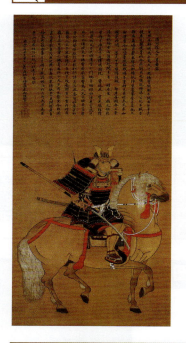

细川澄元是日本战国时代的守护大名，为细川京兆家第十代当主，官至管领以及丹波、摄津、赞岐和土佐守护。《细川澄元像》是一幅横刀立马、威风凛凛的武士画像，狩野元信大胆地采用了马上坐像这种不同寻常的造型，并使用平滑明亮的色彩来表现骏马的矫健躯体和武士的华丽铠甲，使一个赳赳武夫的肖像罩上了一层柔美抒情的氛围。

绘画类型	绢本设色画
作 者	狩野元信（日本）
创作时间	1507年
尺寸规格	纵119.5厘米，横59.5厘米
收藏地点	日本东京永青文库

长谷川等伯《松林图》

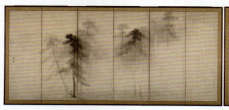 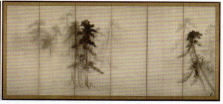

《松林图》是长谷川等伯的代表作，也是日本近世水墨画的杰作，被赞扬"让美术历史上的日本水墨画实现了独立"。此画构图简洁明快，墨色使用巧妙，用笔生动活泼，水雾浓郁缥缈，气魄豪壮爽朗，既得中国水墨画笔墨之精要，又不失日本绘画的独立性格。因之，此画在日本绘画史上反响极大，在一个时期内，打破了狩野派独揽达官贵人家庭障屏画制作的地位，形成对峙的局面。

绘画类型	障屏画
作 者	长谷川等伯（日本）
创作时间	约1593年
尺寸规格	纵156.8厘米，横356厘米（每屏）
收藏地点	日本东京国立博物馆

狩野永德《桧图》

桧木是红桧与扁柏的合称，仅生长于北美、日本及中国台湾阿里山。《桧图》背景中的地面和云朵贴以金箔，巨木的粗枝伸展到整幅画面，气势逼人。画家简化了背景，减少了色彩的种类，并且粗放地描绘树皮，强调桧木强有力的魁伟姿态。在金地和金云之间可以看到深蓝色的池水。巨木强韧的生命力不仅表现出画家本身强烈的气概，同时也传达了桃山时代武将豪放的审美观。

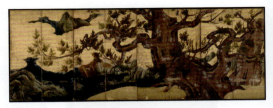

绘画类型	障屏画
作　者	狩野永德（日本）
创作时间	1590 年
尺寸规格	纵 170.3 厘米，横 460.5 厘米
收藏地点	日本东京国立博物馆

久隅守景《纳凉图》

《纳凉图》描绘了夏夜在瓜棚下纳凉的一家三口。画面布局明快，在画面右下方，几只细杆撑起满棚翠绿，与左上角隐约可见的一轮明月遥相呼应。凉席上是面向田野的一家三口，仿佛正在聆听着夏夜里啾啾的虫鸣。气氛闲适清幽，给人以丰富的联想。此画着墨不多，几乎看不到晕染技法，但作品浓厚的生活气息，却使人回味无穷。农夫粗壮的手腕以稍粗的墨线绘出，其妻子柔美的身段则以流畅的细线描画，使其白嫩肌肤显得清晰显眼。胳膊丰白的小孩子露出半边臂膀，紧挨在父母身旁。

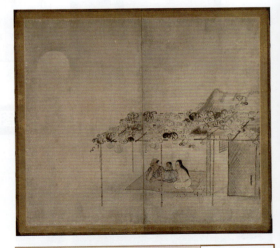

绘画类型	障屏画
作　者	久隅守景（日本）
创作时间	约 1690 年
尺寸规格	纵 149.1 厘米，横 165 厘米
收藏地点	日本东京国立博物馆

表屋宗达《莲池水禽图》

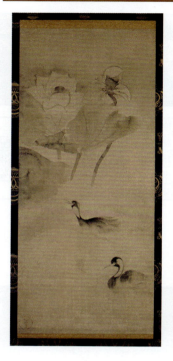

巧妙运用了水墨技法的《莲池水禽图》，不仅被视为表屋宗达水墨画的最高杰作，还被视为日本水墨画史上的重要作品。江户时代后期，发起表屋宗达与尾形光琳艺术成就再评价运动的酒井抱一，看到《莲池水禽图》后十分感动，在装作品的盒箱上写下了"宗达中绝品也"的赞语。在表屋宗达创作的水墨画中，有几幅是以莲花与鹬鹠（水鸟）为题材的作品。毫无疑问，《莲池水禽图》是其中最出色的一幅。与表屋宗达其他水墨画比较可知，《莲池水禽图》是他画家生涯最为风光多彩时的作品，此时的他已经娴熟掌握纸与墨的微妙关系，在体力与技术两方面都处于最佳状态。

绘画类型	纸本水墨画
作　者	表屋宗达（日本）
创作时间	约 1620 年
尺寸规格	纵 116 厘米，横 50 厘米
收藏地点	日本京都国立博物馆

尾形光琳《红白梅图》

《红白梅图》描绘了两棵梅树，左屏是白梅，右屏是红梅，花朵的颜色和枝条的曲折大相径庭。构成纹样的抽象水纹与写实的梅树形成鲜明的对比，通过这种对比构成一种既相互独立又相互映衬的装饰性画面。此画构思巧妙，形式活泼，线条流畅，技法熟练，富有装饰性，显示出画家独特的艺术风格。

绘画类型	障屏画
作　者	尾形光琳（日本）
创作时间	18 世纪
尺寸规格	纵 156.5 厘米，横 172.5 厘米（每屏）
收藏地点	日本静冈县热海市 MOA 美术馆

尾形光琳《波涛图》

《波涛图》描绘了暴风雨下的海浪。为了完成这幅作品，尾形光琳使用了古代中国"一手握两笔"的技巧。他使用墨水、颜料及贴金来绘画，借助细长触手般的浪沫与龙爪状的波浪，使波浪展现出了大自然的威力。就尾形光琳而言，这幅画主要采用墨水线条来表现，可谓非比寻常。在葛饰北斋的《神奈川冲浪里》出现之前，《波涛图》屏风是日本绘画中就"无法接近的海洋"这一元素而言最重要的作品。

绘画类型	障屏画
作　者	尾形光琳（日本）
创作时间	1704 年至 1709 年间
尺寸规格	纵146.5厘米，横165.4厘米（每屏）
收藏地点	美国纽约大都会艺术博物馆

喜多川歌麿《江户宽政年间三美人》

《江户宽政年间三美人》画面中间是富本丰雏，右为阿北，左为阿久。富本丰雏是花街吉原艺妓，阿北与阿久是浅草观音堂随身门下茶室的姑娘。这幅画是喜多川歌麿创立的"肉色线描"与服饰"没线式"相结合的"大首绘"范例之一。有人称这种浮世绘为"锦织歌麿形式模样"，运用灰、紫、淡黄几种色调，色泽柔和、淡雅，与其他浮世绘格调迥异。画上三美人，虽像三姐妹，但她们双眸微开，似乎各自在憧憬自己的幸福未来，给人以神秘的艺术感染力。

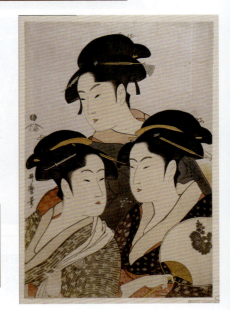

绘画类型	彩色浮世绘版画
作　者	喜多川歌麿（日本）
创作时间	约 1793 年
尺寸规格	纵37.9厘米，横24.9厘米
收藏地点	美国波士顿美术馆

葛饰北斋《神奈川冲浪里》

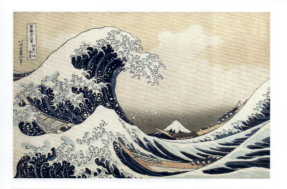

《神奈川冲浪里》是葛饰北斋版画集《富岳三十六景》中的一幅。《富岳三十六景》描绘的是从关东36个不同地点远眺富士山的景色（初版只绘36景，后追加10景），神奈川冲（冲表示汹涌的大海）。《神奈川冲浪里》描绘的是神奈川附近的海域汹涌澎湃的海浪，浪里有三条奋进的船只，英勇的船工们正为了生存而与大自然进行着惊险而激烈的搏斗，表达了人们乘风破浪、勇往直前的大无畏精神。整个画面不仅采用了大胆而直截了当的构图和造型手法，而且采用了强烈的动与静的对比渲染，呈现出瞬间即逝的千姿百态和令人目眩的丰富表情。

绘画类型	彩色浮世绘版画
作者	葛饰北斋（日本）
创作时间	19世纪初
尺寸规格	纵25.7厘米，横37.9厘米
收藏地点	日本东京国立博物馆

葛饰北斋《凯风快晴》

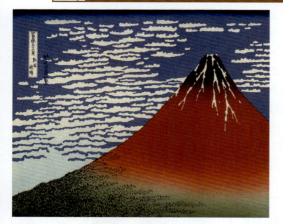

《凯风快晴》是葛饰北斋版画集《富岳三十六景》中的一幅，描绘的是富士山。"凯风"一词取自中国《诗经》，意思是夏天吹拂的轻柔南风。《凯风快晴》的作画视点是在甲斐国或者骏河国，画面最下方是富士山的树海，背景是蓝天白云，富士山顶还有残留的雪溪。而红色的富士山顶也一样引人注目。就红色的富士山而言，它可能描绘的是夏季早晨的赤富士，但没有任何可靠信息能证明画中的景象来自早晨。

绘画类型	彩色浮世绘版画
作者	葛饰北斋（日本）
创作时间	19世纪初
尺寸规格	纵25.72厘米，横38厘米
收藏地点	日本东京国立博物馆

渡边华山《鹰见泉石像》

《鹰见泉石像》是渡边华山为鹰见泉石（1785—1858）所画的肖像画，后者为古河藩武士兼"兰学"学者（兰学指江户时代透过荷兰语来研究西方学术的学问）。《鹰见泉石像》是渡边华山肖像画中的最高杰作。当时鹰见泉石作盛装打扮，身着武士的礼服"素袄"，头戴"折乌帽子"（成年男子所戴帽顶往下折的帽子），代表平定"大盐平八郎之乱"（1837年）有功的古河藩主，前往浅草誓愿寺参拜。渡边华山以细腻的笔触和微妙的明暗法所描写的脸部相当写实，而衣袍的描绘则落落大方。

绘画类型	绢本设色画
作　　者	渡边华山（日本）
创作时间	1837 年
尺寸规格	纵 115.1 厘米，横 57.2 厘米
收藏地点	日本东京国立博物馆

歌川广重《东海道五十三次》

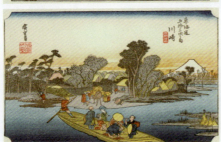
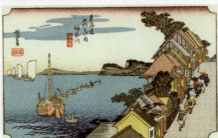

《东海道五十三次》（节选）

名家名画欣赏

《东海道五十三次》描绘日本旧时由江户（今东京）至京都所经过的53个宿场（相当于驿站），即东海道五十三次的各宿景色。该系列画作包含起点的江户和终点的京都，所

绘画类型	彩色浮世绘版画
作　者	歌川广重（日本）
创作时间	1832年
尺寸规格	纵26.5厘米，横39厘米
收藏地点	日本东京国立博物馆

以共有55景。不过有些景色并不完全写实，而是画家发挥了自己的想象。《东海道五十三次》色彩艳丽，布局合理，画面充满动感，在当时限制日本庶民游走的年代，无不勾起人们对乡村景象的憧憬。作为浮世绘时代最后一批重要的画家之一，歌川广重大胆地采用了西方创作手法，通过具有感召力的主题，运用东方元素，营造出了简单、自然的情绪和氛围，描绘了奇瑰而又不失美感的景象。

歌川广重《金泽八景》

《金泽八景》描绘的是日本武藏国仓城郡（现神奈川县横滨市金泽区）范围内选定的"八景"，一共八幅画作，分别为《小泉夜雨》《称名晚钟》《乙舳归帆》《洲崎晴岚》《濑户秋月》《平潟落雁》《野岛夕照》《内川暮雪》。现在"金泽八景"作为地名使用，因为城市开发的影响已丧失昔日的面貌。《小泉夜雨》画面中，夜色初开，房屋稀落，泥泞道路上幽人独往。波光暗淡，入江的河流曲浦影微。画面正如古诗："船中小寐，雨水湿袖；回想过去，江涌泪流"。

绘画类型	彩色浮世绘版画
作　者	歌川广重（日本）
创作时间	1836年
尺寸规格	不详
收藏地点	日本东京国立博物馆

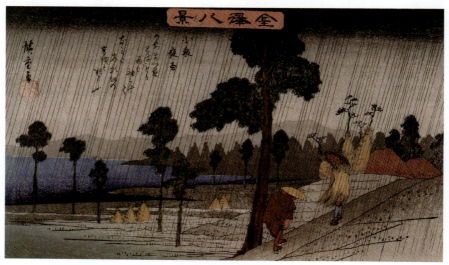

《金泽八景·小泉夜雨》

歌川广重《大桥安宅骤雨》

《大桥安宅骤雨》是《名所江户百景》系列版画的第 58 幅,也是歌川广重最著名的作品,描绘了隅田川新大桥上午后骤雨的场景。此画采用俯瞰的角度,画出雨、新大桥和人。画中可以看见由不同大小、远近细节程度不同的景物所表达出的透视感,这是浮世绘后期西方美学观传入后日本美术的特色之一。画家以极细腻的刻痕划出两种不同角度的平行线叠在整幅画作上,表现午后大雨的迅速和磅礴,并对比画中人们的慌乱。背景中,则有不同浓淡、不同饱和度的普鲁士蓝和灰色,套用渲染渐层的手法,由远至近,细节渐渐清晰,色彩渐渐饱和,以达成大雨之中云雾弥漫,远景模糊的效果。天空顶部则直接以深浓的黑色渐层表达乌云的昏暗和压迫感。

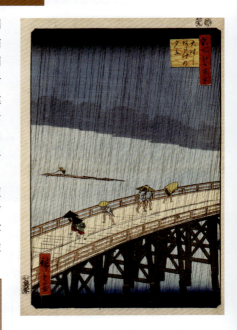

绘画类型	彩色浮世绘版画
作 者	歌川广重(日本)
创作时间	1857 年
尺寸规格	纵 37 厘米,横 25 厘米
收藏地点	日本东京国立博物馆

黑田清辉《湖畔》

《湖畔》是黑田清辉为自己的妻子绘制的肖像画,画面色调明快,人物与风景浑然一体。该画作是黑田清辉画风转换期的代表作,他以西洋的画材和技法,描绘日本的人物和风景,并逐渐确立了日本的油画表现手法。

绘画类型	布面油画
作 者	黑田清辉(日本)
创作时间	1897 年
尺寸规格	纵 69 厘米,横 84.7 厘米
收藏地点	日本东京国立文化财研究所

名家名画欣赏

横山大观《屈原》

横山大观是近代日本画坛巨匠,其创造的"无线画法"获得业内人士的高度评价,带领日本美术逐步走上复兴之路,对中日水墨画的发展都产生了深远影响。《屈原》

绘画类型	绢本设色画
作　者	横山大观(日本)
创作时间	1898 年
尺寸规格	纵 132.7 厘米,横 289.7 厘米
收藏地点	日本严岛神社

作为横山大观的成名之作,是以中国古典人物为题材的一幅作品,在中日水墨画作品的对比研究方面具有很高的价值。通过《屈原》的创作背景、构图、画法、立意等方面对作品进行赏析,有助于探讨日本水墨画与中国水墨画在发展过程中的相互影响。

阿佐太子《唐本御影》

阿佐太子是朝鲜三国时代百济威德王的儿子,他将肖像画传入日本。根据《日本书纪》记载,阿佐太子于 597 年 4 月渡海来到日本,为圣德太子父子绘制了肖像画,这就是日本历史上的第一幅肖像画。在这幅肖像画中,圣德太子居中,其左右分别是圣德太子的两个儿子山背大兄王和殖栗王。这幅画作曾收藏于法隆寺,后来在 1878 年被献给了日本天皇。也有学者认为,《唐本御影》正中间的人物不是圣德太子,而是阿佐太子本人。

绘画类型	绢本设色画
作　者	阿佐太子(朝鲜)
创作时间	597 年
尺寸规格	纵 101.3 厘米,横 53.5 厘米
收藏地点	日本宫内厅

安坚《梦游桃源图》

绘画类型	绢本墨笔画
作 者	安坚（朝鲜）
创作时间	1447 年
尺寸规格	纵 106.5 厘米，横 38.7 厘米
收藏地点	日本天理大学附属天理图书馆

《梦游桃源图》的内容是安平大君在梦中所见到的桃源。1447 年 4 月 20 日夜里，安平大君做了一个与朴彭年在开满桃花的园中散步的梦。第二天，安平大君请安坚把梦中情景画出。"桃源"作为中国诗人陶渊明所创造的理想世界，其概念也影响到了朝鲜，人们都把"桃源"当成自己心中的理想之乡。在接受了安平大君的请求后，安坚用了三天时间，完成了《梦游桃源图》。此画是用墨与颜料在绸缎上画出来的，画中有几十棵桃树，在树的后方有几块奇形怪状的岩石，周围还有一条小溪和一个大的瀑布，这些元素构成了一幅平和的画面。另外与往常的画卷不同，画的主体从画布的左下方向右上方展开，左侧是现实世界，右侧则是桃源世界，两侧的内容形成了鲜明对比，引人入胜。

参 考 文 献

[1] 杨建飞. 读懂 1000 幅世界名画 [M]. 北京：中国书店出版社，2022.
[2] 魏志成. 每天读懂一幅世界名画 [M]. 北京：化学工业出版社，2019.
[3] 陈履生，李永强. 中国名画 1000 幅 [M]. 南宁：广西美术出版社，2018.
[4] 青木. 世界名画中国名画全知道 [M]. 北京：中国华侨出版社，2011.
[5] 徐志戎. 西方名画视点 [M]. 北京：中国青年出版社，2011.